英國當代藝術
British Contemporary Art

陳永賢／著
By Chen Yung-Hsien

藝術家

目錄

英國當代藝術的時代意義

　　英國藝術家自由自在地汲取生活素材，並以個人生命經驗體現於流行文化、當代社會與國族認同等創作議題，展現了多元形式及豐富的藝術內容。無可諱言的，英國近代發展過程中，在yBa浪潮與社群主體風格意識下，其發展脈絡顯現兩條主要軸線，一端是游刃於通俗和菁英之間的大眾美學，以經驗主義的實驗挑戰後現代主義的教條束縛和質量概念；其二則是在典型消費社會途徑中，以驚奇聳動的視覺語言顛覆感官共鳴，並以積極認真的態度製造了令人震驚的新浪潮。在其波濤拍岸背後所表現的企圖心，是英國視覺藝術的創作精神，指涉一個現實情境中真實隱喻的文化意涵，同時也是英國當代現象的縮影。

　　本書內容分為五篇，包括（一）形式與意識：探討yBa潮流、身份認同、種族意識、日常文化與否定美學的觀點。（二）性與死亡：分析魯卡斯（Sarah Lucas）、艾敏（Tracey Emin）之關於壞女孩形象與性徵符碼，以及查德薇克（Helen Chadwick）、查普曼兄弟（Jake＆Dinos Chapman）和赫斯特（Damien Hirst）等人對於動物開膛和死亡反芻的創作思維。（三）身體與形變：講述以身體作為媒介的象徵，如法蘭可畢（Franko B）、昆恩（Marc Quinn）、穆克（Ron Mueck）、諾波與韋伯斯特（Tim Noble & Sue Webster）之身體轉譯和身體文化的策略。（四）社會與群眾：解析跨域思維下的新型態藝術行動，如斯塔林（Simon Starling）、修尼巴爾（Yinka Shonibare）、韋英（Gillian Wearing）、懷瑞德（Rachel Whiteread）、提爾曼斯（Wolfgang Tillmans）、瑟曼（Paul Sermon）等人對社會寫實意境、社群概念書寫與殖民文化的踏查，並藉由他們的藝術表現來凸顯視覺文化的衝擊。（五）現象與生態：透析泰納獎、藝企合作、藝術場域之相生共榮，探究贊助者、創作者、觀者與場所精神的結構意涵，達到你我他皆受益的願景和創意城市的幽雅環境。最後再以「藝術下一波」作為結語，提問在風起雲湧年代中的藝術趨勢，如何在文化區塊裂縫下持續發展的可能，以及預測英國當代藝術在救贖與認同之間，如何開啟那扇大門之鑰。

什麼是英國當代藝術？何者是yBa？為何是oBa？從社會學、視覺文化和藝術現象的角度來看，一群勇猛精進的藝術家異軍突起，在80年代末至今展開一連串波濤駭浪的時代潮流，並且在世界藝術圈引領風騷。因時空交會而崛起的yBa，在人、事、物組合契機下增添了藝術家的傳奇色彩，這些中堅份子改變了英國藝術史的走向。例如赫斯特將動物屍體浸泡於甲醛溶液的玻璃箱裡，穿越籠罩著死亡陰影的神秘恐懼，並在酷炫外衣下批判道德規訓。查普曼兄弟在荒謬的語境下，顯示出人類基因變異特徵，其頑酷的形體帶有一種特有的無盡狂歡、煎熬和怪異質感。艾敏睡過痕跡的一張床，提供過去的生理和物理生存的證明，毫無遮掩地彰顯個人內在私密情感。昆恩對殘疾塑像的詮釋，充滿了感性的視覺刺激，為世俗眼光的審美觀帶來極大諷刺。渥林格（Mark Wallinger）使用從國族主義的角度，重新解讀場所意義並賦予街頭抗爭的時代表徵。克里德（Martin Creed）使用簡單材料顛覆了世俗棄臼，並對於建築空間與燈光明滅的掌握，反映了瞬間即逝的物質性，也暗藏一種情境與現實的因果關係。戴勒（Jeremy Deller）的藝術實踐遊走次文化、混合事件之概念，並涉及於社會和歷史的記憶邊界。隨著時代替嬗，藝術風向球的演變總是幻化無常，從江山代有人才出的觀點來看，英國藝術的現象與風格提供一個良好的殷鑑。這也意味著，穿梭於藝術與文化之間，唯有新的創作思惟和創意衝勁，才是下一波不可抵擋的熱浪，而藝術傳達的魅力也將會持續運轉而永不停歇。

　　本書是筆者透過實地訪查、審視藝廊和美術館展覽作品，以及閱讀討論、行動研究與探索研究而得的分析所撰述，每每因親睹作品魅力與藝術家的創作精神而感動。書寫此書主要目的是傳播藝術觀念、藉他山之石予以借鏡，讓更多華人世界的讀者可以有更廣闊的國際視野。最後，很感謝藝術家出版社何政廣先生的敦促，讓這本書順利亮相。僅以此書獻給我的家人和師長，特別是張光賓老師、吳慎慎老師、釋惠敏老師、Dr. Chris Mullen、David Mabb 殷切教導與勉勵，念茲在茲非常感恩並致上最高敬意，謝謝您！

摘要

探索英國社會、朗讀當代文化、檢視藝術現象

　　英國藝術家經常以個人生命經驗體現流行文化、當代社會與國族認同等創作議題，展現了多元形式及豐富的藝術內容。其近代發展脈絡顯現兩條主要軸線，一端是游刃於通俗和菁英之間的大眾美學，以經驗主義的實驗挑戰後現代主義的教條束縛和質量概念；其二則是在典型消費社會途徑中，以驚奇聳動的視覺語言顛覆感官共鳴，並以積極認真的精神製造了令人震驚的新浪潮，這也是英國當代現象的縮影。

　　本書探討英國當代藝術的內涵與特色，內容分為五篇，包括（一）形式與意識：探討yBa潮流、身份認同、種族意識、日常文化與否定美學的觀點。（二）性與死亡：分析魯卡斯（Sarah Lucas）、艾敏（Tracey Emin）之關於壞女孩形象與性徵符碼，以及查德薇克（Helen Chadwick）、查普曼兄弟（Jake & Dinos Chapman）和赫斯特（Damien Hirst）等人對於動物開膛和生死反芻的創作思維。（三）身體與形變：講述以身體作為媒介的象徵，如法蘭可畢（Franko B）、昆恩（Marc Quinn）、穆克（Ron Mueck）、諾波與韋伯斯特（Tim Noble & Sue Webster）之身體轉譯和身體文化的策略。（四）社會與群眾：解析跨域思維下的新型態藝術行動，如斯塔林（Simon Starling）、修尼巴爾（Yinka Shonibare）、韋英（Gillian Wearing）、懷瑞德（Rachel Whiteread）、堤爾曼斯（Wolfgang Tillmans）、瑟曼（Paul Sermon）等人對社會寫實意境、社群概念書寫與殖民文化的踏查，並藉由他們的藝術表現來凸顯視覺文化的衝擊。（五）現象與生態：透析泰納獎、藝企合作、藝術場域的相生共榮，探究贊助者、創作者、觀者與場所精神的結構意涵，達到你我他皆受益的願景和創意城市的幽雅環境。最後再以「藝術下一波」作為結語，提問在風起雲湧年代中的藝術浪潮，如何在文化區塊裂縫下持續發展的可能，以及預測英國當代藝術在救贖與認同之間，如何開啟那扇大門之鑰。

　　什麼是英國當代藝術？何者是yBa？為何是oBa？本書從視覺文化、社會學和藝術現象的角度，循序探析這群中堅藝術家的精神與風格，他們如何大膽改變英國藝術史的走向，並領略其創作思維、審美觀念及其藝術奧妙。

1

形式與意識

1 驚世駭俗—yBa潮流

在1980年代以前，如果你問：「什麼是英國當代藝術？」相信很少人會給你一個直接的答案，甚至連英國人，也可能會面無表情地回應這個問題。因為在此之前，長久以來英國人自己也會覺得，他們的視覺藝術總是敬陪末座，沒有值得談論之處。這段難以啟齒的窘境，其實內部蘊藏一段頗為複雜的歷史意含和情結。不過，這個難言之隱，因為yBa的出現而徹底改觀，甚至影響日後英國當代藝術的發展。崛起於1980年代末的yBa，他們的作品經由各種媒體的報導，成為英國社會共同討論的話題，其特殊的藝術語彙，逐漸形成一股不可漠視的力量。之後，yBa藝術家經過泰納獎洗禮，陸續顯現出藝術明星的光環，使英國當代藝術走出了往昔陰霾。此外，也因為這群yBa成功地進入世界藝壇，尤其是打入美國藝術圈和歐洲商業市場，讓英國當代藝術受到高度肯定，於1990年代以後，造成一股引領風騷的潮流。

1-1 yBa的當代傳奇

什麼是「yBa」？他們如何成為英國人口中的傳奇人物？他們如何從沒沒無名的小卒，成為家戶欲曉的藝術明星？而藝術界如何看待他們的發跡過程？甚至，yBa對英國藝術造成怎樣的影響？

「yBa」一詞，源自於1992年在薩奇藝廊（Saatchi Gallery）所舉辦的一系列以「藝術浪潮」（Art Movement）為名的展覽，最早由阿納特（Matthew Arnatt）在文章論述中所使用，之後便相繼沿用。[1]薩

1 Matthew Arnatt, 'Another Lovely Day', in Duncan McCorquodale, Naomi Siderfin and Julian Stallabrass, eds, "Occupational Hazard: Critical Writing on Recent British Art", （London: Black Dog Publishing, 1998），p.46.

擁有雄厚財力的查爾
斯·薩奇贊助並收藏
英國當代藝術,成
功挖掘yBa,被譽為
「超級收藏家」。

奇藝廊除了透過媒體廣告大作yBa文章外,適時地給予藝術家大量曝光的機會。進一步來説,yBa是「英國青年藝術家」(young British artists)之簡稱,指的是1990年代一群年輕藝術家,他們崛起於1980年代末,活躍於1990年代進而造成一股新氣象。一時之間,yBa崛起後成功地進入了世界藝壇,成為英國社會共同議論的文化語彙。其實,這群yBa藝術家,並沒有像達達主義或新藝術派別一樣,發表共同宣言或集體論述。但他們共同特色是,大多數人畢業於倫敦哥德史密斯學院(Goldsmiths College),以及居住在倫敦東南區的藝術家所組成。[2]

特別的是,yBa發展初期,身為藝術家的他們,由自己擔任策展、自己評論、自己宣傳。之後,因緣際會,得到收藏家薩奇(Charles Saatchi)的賞識而收藏作品,漸漸地讓這群年輕人的創作,獲得高度肯定。最重要的是,yBa不但博得菁英階級的讚賞,也深獲普羅大眾的熱烈討論。

2 yBa藝術家成員包括:翠西·艾敏(Tracey Emin)、查普曼兄弟(Jake & Dinos Chapman)、克里斯·奧菲利(Chris Ofili)、科妮莉亞·派克(Cornelia Parker)、莫娜·哈透姆(Mona Hatoum)、達敏·赫斯特(Damien Hirst)、道格拉斯·高登(Douglas Gordon)、葛蘭·布朗(Glenn Brown)、莎拉·魯卡斯(Sarah Lucas)、吉莉安·韋英(Gillian Wearing)、安葛斯·菲賀斯特(Angus Fairhurst)、蓋瑞·休姆(Gary Hume)、安雅·卡拉喬(Anya Gallaccio)等人。

安德魯・百奇（Andrew Birch）風趣幽默的漫畫系列經常刊登於報章雜誌宣揚「young British artists」

　　如上所述，英國yBa發跡的方式，是由身兼藝術家、策展人的角色所帶動，藉由發表作品的機會，進而宣揚自己的創作觀念。因此他們認為所謂「展場」，即是和同好切磋和溝通的試煉場。談論藝術問題意猶未盡時，大批人潮可以轉往附近的酒吧，繼續未完的論述批評。「展場」的定義，對yBa來說，不一定是在公立或商業畫廊，有時就在廢棄廠房或自家公寓，有時也利用工作室或戶外公園，作為發表的場地。以倫敦為例，每月羅列於藝術雜誌上，固定的展場就有150餘處，加上不計其數的替代空間或臨時展場，可說是琳琅滿目。因此，遊逛展覽時，通常得帶上一本AZ地圖，做為通往展場的指南。

　　誰被認為是yBa的頭號明星？眾人所指的代表人物，非達敏・赫斯特（Damien Hirst）莫屬，他響亮的名聲早已和yBa劃上等號。1965年出生於布里斯托（Bristol）的赫斯特，1989年從哥德史密斯學院畢業。畢業的前一年，他在東倫敦薩里碼頭（Surrey Docks）的一座廢棄倉庫中，策展一項名為「凝結展」（Freeze）而造成轟動，這也是yBa初試啼聲的開端。[3]此項聯展籌畫了一年，當時展出的創作者是赫斯特與朋友，共計16人展出新作。其中參展者，包括如：加拉喬（Anya Gallaccio）、

3 出生於1965年英國布里斯多（Bristol）的Damien Hirst，1988年策劃「凝結展」（Freeze）轟動一時而成為yBa先聲，1989年畢業於歌德史密斯學院（Goldsmiths College）後專職創作，並於1992年入圍泰納獎，1993年進軍威尼斯雙年展、1995年獲頒泰納獎桂冠，成為英國當代藝術明星。他的創作，以玻璃箱中的動物解剖與藥櫃裝置，聞名於國際藝壇。其大型裝置作品多為基金會或美術館等機構收藏，平面作品如彩色圓點及蝴蝶拼貼，成為個人繪畫的標誌。由於色彩鮮明，特別受到收藏家的喜愛，如足球金童貝克漢也對他的作品情有獨鍾。就藝術的特殊性而言，赫斯特大膽使用驚奇且聳動的藝術符號，如牛、羊、豬動物的屍體切片，成了他個人的標記。他不但挑戰觀者的視覺神經，也為英國年輕藝術家開創嶄新的格局，引起各界關注。不過，也因直接地陳述既腥羶又撼動的裝置氛圍，同時遭受藝文界正反兩極的評價。參閱陳永賢，〈英國前衛藝術家—Damien Hirst〉，《藝術家》（2005年7月，第362期）：366-375。

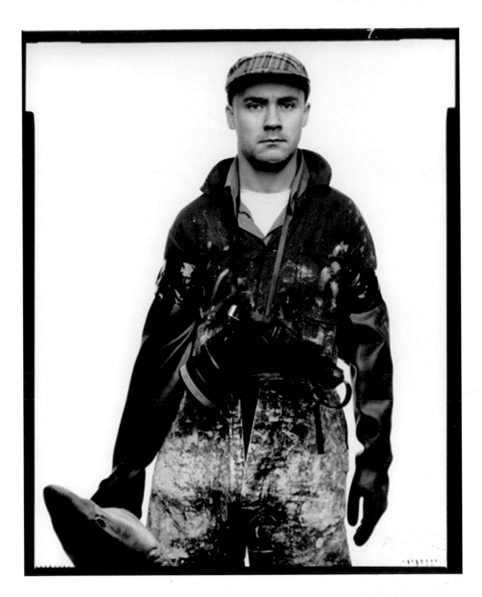

達敏‧赫斯特
（Damien Hirst）

休姆（Gary Hume）、菲賀斯特（Angus Fairhurst）、魯卡斯（Sarah
Lucas）……等人。[4]換言之，以赫斯特為首的yBa族群，透過當時所謂
「自力救濟」的策展模式，找到作品發表機會。經由訊息傳遞後，吸引
參觀人潮而獲佳評，也提高了他們的知名度。展覽期間，同時受到收藏
家青睞，讓他們輾轉進入當代藝壇。以赫斯特個人的作品而言，他不僅
是收藏家薩奇力捧的主力對象，兩次入圍泰納獎、1995年成功摘取桂冠
後成功地踏入國際藝壇，成為高知名度的藝術明星。

4 Richard Shone, 'From Freeze to House: 1988-94, "Sensation: Young British Artists from the Saatchi Collection",
（London: Thanes & Hudson, 1997）, pp.12-24.

為什麼赫斯特有如此魅力？有極高知名度的赫斯特，他把動物屍體浸泡在甲醛溶液的系列作品，如18英尺長的虎鯊〈生者對死者無動於衷〉（The Physical Impossibility of Death in the Mind of Someone Living），或是被鋸成兩半的小牛和母牛、蝴蝶、熱帶魚、死蛆，以及藥瓶、塗料、煙頭、醫藥櫃、辦公用具、醫學器械等，都是他用來表達人類生命存亡的媒介。儘管赫斯特一再強調，他的作品是在講述生命，但以觀者角度來看，其作品縈繞著揮之不去的死亡議題，冰冷的屍體讓人感受一陣寒顫。它們都被浸泡在方框玻璃櫃中，溫馴的綿羊、兇猛的鯊魚、體壯的牛隻、美麗的蝴蝶，都以怪異的死亡狀態，活生生地呈現於眾人面前。

　　赫斯特創作生涯中，不斷在作品中挑戰藝術、科學、媒體和大眾文化的極限，也因動物屍體創作，為他贏得聲譽和財富。作品〈生者對死者無動於衷〉以六百五十萬英鎊賣給美國收藏家；真人骷髏上鑲嵌1106.18克拉鑽石的〈獻給上帝之愛〉（For the Love of God），以一億美金售出。其實，在驚世駭俗的代表作之後，背後也引來諸多負面批評，特別是藝評者西威爾（Brian Sewell）曾對赫斯特獲獎作品感到訝異：「我不認為這能算得上藝術。我也不認為把動物死屍醃製，放進玻璃容器裏，就可以成為藝術品。我真的無法接受這種白癡行為……，這簡直太可鄙了！」[5]或是其他的諷刺之語：「幾千年來，藝術都是人類文

左／莎拉‧魯卡斯作品一向帶有性暗示語言，作風強烈大膽
右頁上／yBa頭號明星達敏‧赫斯特曾於1988年策「凝結展」而崛起，其作品看來血腥又前衛，卻深受各國收藏家的喜愛
右頁下／達敏‧赫斯特的作品長期以動物的屍體和裝置的手法，樹立一種驚奇與聳動的個人風格

5 Brian Sewell, 'Hirst's art: against', "Channel 4", 19 March 2005.

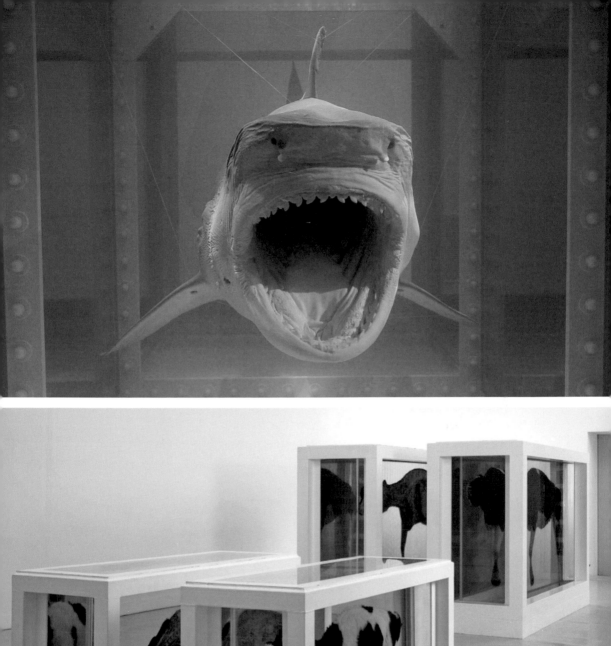
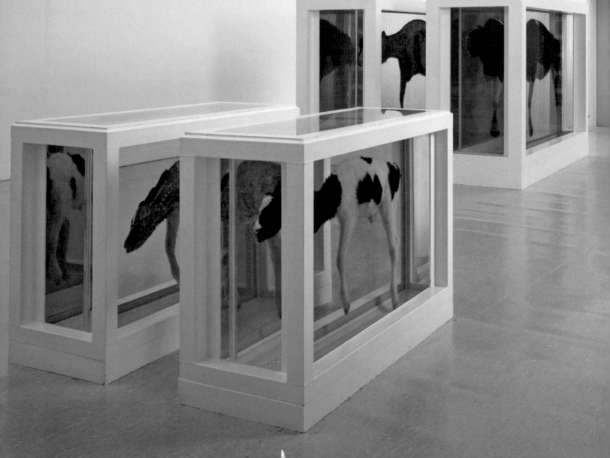

明的重要推動力。而今日，被醃泡的綿羊和牛隻，正威脅著要將人類變成野蠻人。」[6]

　　從另一個角度來看，1980年代末期英國經濟蕭條，是造成赫斯特和這群yBa崛起的重要原因之一。因為經濟不景氣，商業畫廊無力帶動展覽氣氛，甚至選擇歇業。在此蕭條景象下，藝術創作者如何突破困境？而美術館單位如何尋找重生的機會？此種現象，正是英國藝術適逢危機化為轉機的重要關鍵。就此時期的困境而言，在藝術界的私部門方面，yBa藝術家身兼策展人在替代空間規劃展覽，來解決商業畫廊、公立美術館愈來愈高的門檻。尋找自我公開展覽的出口，是yBa自求生路的方式，也是他們在多元角色中追求創作生涯的強力策略。在公部門方面，泰德美術館每年舉辦泰納獎扮演公信力平台。此展結合藝評、策展、電台、媒體、畫廊、贊助者等諸多優勢，特別是每年頒獎期間頻繁的報章、雜誌、電台等相關報導。媒體文宣不但以頭條新聞、各式各樣的藝評、大量出版的書冊，讓當代藝術的訊息快速傳播。簡言之，泰納獎的推波助瀾不僅讓yBa更具活力，也吸引一般民眾參與討論，使英國當代藝術走出深宮，步向廣大的日常群眾。

1-2 yBa的蒙養時期

　　根據泰納獎入圍藝術家的統計，有一半以上皆畢業於哥德史密斯學院（Goldsmiths College）的創作者，如赫斯特、昆恩（Marc Quinn）、馬昆（Steve McQueen）、泰勒-伍德（Sam Taylor-Wood）、韋英（Gillian Wearing）、休姆（Gary Hume）、葛姆雷（Antony Gormley）。來自同校的畢業生，幾乎年年擠進泰納獎的英雄榜，個個展現出堅強的實力。此學院如何成為yBa的搖籃？是什麼教學方式啟發yBa藝術家？其教育養成模式又如何運作？

　　哥德史密斯學院位於倫敦東南部新十字區（New Cross），此校成立於1891年，1904年成為倫敦大學的學院。[7]一個多世紀以來它不斷擴展，目前有14個學系，並發展社區教育和技職推廣。校內教學以藝術科系的碩、博班課程最受矚目，包括視覺藝術、策展、編織、音樂和戲劇

6 Headline, "Daily Mail", 30 May 2000.

7 Goldsmiths College教師人數約336位，學生有3500多人，研究生約1500人，海外學生530多人。其中外國學生以日本學生居多，而來自台灣與中國的留學生有日益增多的趨勢。

馬克‧昆恩的〈自我〉是藝術家本人注入九品脫血液與翻模結合的作品，展出時造成極大轟動，且引起英國民眾關注與藝壇廣泛討論

等課程，不僅廣受英國人喜愛，且吸引眾多來自歐洲和海外學生。以筆者曾就讀該校的學習經驗，在視覺藝術系碩博班課程安排與教育方式，歸納出幾項特色。[8]分述如下：

（1）評選入校學生：每年都有無數的申請者準備進入此校，然而在審件的要求，端看申請者是否有個展經歷。對於審選者來說，展歷如同工作資歷一樣重要，不可或缺。此外，主事者刻意安排不同國籍的學生入學，有來自美洲、澳洲、亞洲和歐洲各地，每位來自不同背景的學生，猶如聯合國般的組合團體，作為日後討論創作和激發思考的主要動力。這個關鍵焦點，促使學生創作和思想，趨向於融合多元文化的藝術討論。

（2）自由創作風氣：在術科不分主修、組別的原則下，創作題材、媒材或跨域是相當自由。此創作風氣下，從版畫、繪畫、攝影、雕塑、錄像、動畫、行為藝術、複合媒體、裝置等類型，切入創作核心均可展

8 筆者於1999夏季進入倫敦哥德史密斯學院（Goldsmiths College）視覺藝術系博士班，同時亦參與碩士班討論課程，此期間至2001年陸續完成〈減法〉、〈心經〉、〈吞吐〉、〈蛆息〉、〈草生〉、〈彼岸〉等系列錄像作品。之後繼而就讀布萊頓大學（The University of Brighton）藝術與傳播研究所博士班，於2004年3月獲得博士學位。

現自我樣貌。因而不會有人承襲某大師的影子，或是與誰的作品有雷同之處。此外，圖書館提供一個吸納資訊的平台，館藏非書資料、影音光碟相當的完備，包括如紀錄片、藝術電影、藝術家作品、錄像作品等，給予學習者最新資訊。同時，藝術系學生和策展系學生也經常跨系交流，採彼此交換不同藝術觀念和展覽規劃的心得。[9]

（3）個人工作室：碩士生每人有約三坪大的工作室（studio）得以進行創作，在此個人專屬空間，可以任意在牆面、地板進行各種繪圖或改裝，自由地進行創作。此外，平時在工作室交流外，也和校外藝術家相互觀摩，這個有如國際藝術村的工作室，讓創作者擁有一個屬於自我展現的空間而使創作氣氛更為活絡。

（4）技術單位支援創作所需：針對學生不同屬性的創作類型，除了行政單位提供支援外，教學上也有技術支援系統，如雕塑、錄像、電腦、暗房、版畫、動畫、編織等工作室，讓學生彈性預約使用。在此，每位技術人員（technician）提供各種協助，比如說製作一件錄像計劃，技術人員將從旁協助，包括攝影器材借用、影音編輯技術、特殊效果處理等，直到完成作品為止。當然，若因創作需求而有更複雜技術時，可尋求更專業支援，因而不用擔心技術困擾。

（5）專題講座與討論會：每週固定安排專題演講（lecture），演講的內容從當代藝術、美學、時尚、政治、設計、廣告、社會等不同議題，給予學術、藝術、研究等方面的國際視野。此外，課程安排分組的創作討論會（seminar），每組人數約為15人，由三位不同領域的老師參與。討論內容以學生創作評論為主，第一學期由學生輪流發表作品，與會成員給予評論。第二學期，則由發表者為自己陳述理念，並回應提問者的評論。第三學期，發表者準備完整的創作自述與文獻分析，之後接受答辯，期間不乏激烈的衝突和言詞爭論。這種辯論式的創作討論，讓學生展現清晰的邏輯思考，無形中也增添他們對於創作理論的自我要求。

（6）個別指導的討論：個別指導（tutorial）是英式教學的特色，即是老師和學生之間採取一對一的討論方式，兩者藉由面對面的答辯方

9 Goldsmiths College校內圖書館是一棟新穎的資訊中心，曾贏得建築設計大獎。它藏書23萬冊，教學相關的藝術雜誌刊物多達1200餘種，其相關設備包括網路、電腦、紀錄片、光碟、錄影帶等，提供學生多元閱讀及自我學習管道。參閱官網：<http://www.gold.ac.uk/>。

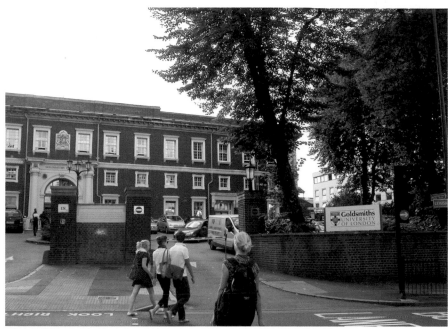

哥德史密斯學院（Goldsmiths College）培育不少yBa藝術家，號稱英國當代藝術的教育重鎮（陳永賢攝影）

因應不同屬性創作類型的需求，哥德史密斯學院在教學上設有各種工作室，並由技術人員協助指導（陳永賢攝影）

式，激發更寬闊的創造想像，引導創作者具備信心。但並非每次的個別指導，均能獲得正面評價，有時會談中會相互批評一番。基本上，每學期的個別指導採預約制，每次和不同老師切磋，也可針對實際需求，自行尋找校外老師或知名藝術家進行個別指導，將觸角延伸至專精的領域上。

（7）作品觀摩與評鑑：一學年的三個學期均有不同時，第一學期的展示稱為「開放工作室」（open studio），即每位創作者在工作室裡展現進行中的作品，藉以檢視個人的創作過程。第二學期期末則將已完成的作品，以小型個展的觀摩方式展出。第三學期的「畢業呈現」（degree show）是個壓軸，每個人莫不卯足全力努力衝刺，因為這將決定是否可獲得學位，同時也有校外人士擔任評鑑委員。更重要的是，在展期中吸引無數參觀人潮，另有校外基金會設置獎項與獎金，也有畫廊負責人、策展人、藝術雜誌主編、美術館人員、知名藝術家親臨會場並提出嚴厲批評。

1-3 策展與收藏熱潮

談到yBa時，除了赫斯特外，其背後的推手是薩奇（Charles Saatchi）。猶太裔的薩奇，擁有相當雄厚的財力，他是薩奇藝廊的負責人，是一位廣告集團代理商，也是知名的收藏家。另外，英國著名的藝術獎項「泰納獎」，同時也是yBa潮流的帶動者。泰納獎可說是英國視覺藝術的風向球，每年的頒獎典禮與展出實況，總是引起媒體沸沸揚揚的報導，繼而帶動無數的參觀人潮和討論議題。

（1）薩奇與薩奇藝廊

薩奇從1987年開始收藏英國當代藝術，又以收藏yBa的作品數量最多，他和赫斯特的贊助收藏關係，長達十五年之久。當赫斯特還是一位沒沒無名的年輕人時，薩奇便以伯樂之眼，察覺藝術家的潛力，例如1990年以五萬英鎊首次購藏赫斯特用牛頭屍體做成的〈一千年〉，1992年以二萬五千英鎊收藏他的虎鯊裝置，2000年再度以一百萬英鎊，購藏銅雕做成的人體解剖模型〈讚美詩〉。相對的，每件作品都為薩奇創造極高的價值，頓時兩人名聲大噪，而薩奇也獲得超級收藏家的美稱。

據統計，薩奇藝廊收藏當代藝術作品高達2500件以上，相當於兩億

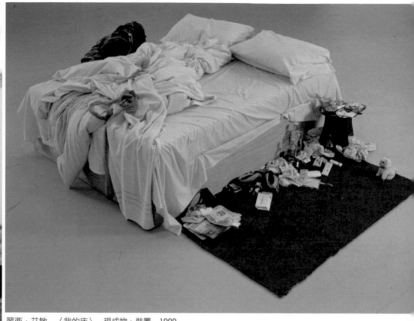

翠西・艾敏　〈我的床〉　現成物、裝置　1999

達敏・赫斯特　〈讀美詩〉　雕塑　2000

英鎊的市價，可謂名利雙收。薩奇的收藏品味也常引起社會大眾廣泛議論，如艾敏在泰納獎所呈現的〈我的床〉（My Bed, 1999），一張搗亂後的床、雜踏紛紜的空酒瓶、煙蒂、髒亂的內衣褲，甚至帶有性愛歡愉後的氣味，這件作品早已納入薩奇的收藏行列。他也以一萬三千英鎊購藏昆恩（Marc Quinn）的〈自我〉（Self, 1991），這件是藝術家本人頭像，他注入九品脫血液與翻模結合的作品。收藏時造成極大轟動，原因是，這具雕像必須隨時供電來維持頭部血液的冷藏效果。不料，日後卻因空間修繕，工人不小心將冷藏電源拔除而造成鮮血解凍而溢出平台，頓時引起社會關注與廣泛討論。

　　1985年，薩奇於倫敦北方的Bounday Road成立薩奇藝廊（Saatchi Gallery），開展時間總是門庭若市。1997年秋天，薩奇借用倫敦皇家藝術學院盛大展出「悚動展」（Sensation: Young British Artists from the Saatchi Collection），此展以yBa的作品為呈現主軸，總計收到30萬的參觀人次。此展頓時把yBa推向高峰，也把英國當代藝術的榮耀向世

人宣告一番。[10]若干年後，yBa藝術家
陸續入圍泰納獎鍍金，成為炙手可熱
的藝壇中堅份子。2003年4月薩奇藝
廊遷移至倫敦南岸的郡議會大樓（The
County Hall）重新開幕，在四萬平方
英呎的廣大空間，給予英國藝術一個華
麗的新舞台。2008年10月，薩奇藝廊
再度搬至倫敦雀兒喜區（King's Road,
Chelsea）。這是一座建於1803年的
約克公爵軍團總部，經過重新整建後，
白牆和高闊的窗櫺組成了十五個大小展
廳，展場分佈於四個層樓，面積有七萬

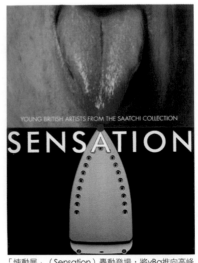

「悚動展」（Sensation）轟動登場，將yBa推向高峰

平方呎。因為有藝術拍賣公司（Phillips de Pury & Company）資助，
改為免費參觀。薩奇藝廊主要的目標，是給予現代藝術一個新的展場，
讓年輕藝術家展現長才，或代理發表一些尚未在英國公開發表的外國作
品，以刺激當代藝術的發展。每年參觀薩奇藝廊的民眾高達60萬人次，
以及超過一千所學校從海內外來此參觀。不論對於一般的群眾與商業藝
術市場的人而言，薩奇藝廊的收藏計畫與展覽策略，對英國當代藝術發
展與yBa潮流，產生了直接的影響。

左／薩奇藝廊於2008
年移至倫敦雀兒喜新
館，對英國當代藝術
發展具有高度影響力
右頁上／薩奇藝廊
（Saatchi Gallery）
展覽情形
右頁下／薩奇藝廊
（Saatchi Gallery）
作品展出情形

10 "The Sensation" 於倫敦Royal Academy of Arts展出（17 Sept – 28 Dec, 1997），之後於紐約Brooklyn Museum of
　　Art公開展覽（2 Oct, 1999 – 9 Jan, 2000）。相關作品參閱Saatchi Gallery, "Sensation: Young British Artists from the
　　Saatchi Collection". （London: Thames & Hudson, 1997）.

（2）泰納獎的魔幻加持

泰納獎（The Turner Prize）成立於1984年，成立之初的前三年，其給獎規範是頒給「在前一年中，對藝術最有貢獻的人」，評選中並沒有年齡與性別的限制，但獲獎者通常是資深的藝術家。之後，1987年評審團刻意將「最有貢獻的人」一詞改為「有傑出貢獻的人」，表明其取捨標準是前一年的作品，而不是一種終身成就獎，以避免讓資深藝術家因落選而有難堪窘境。[11]泰納獎因這項變革使入圍的年齡門檻，有越來越年輕化的趨勢。相對於原來高不可攀的獎項態勢，已經不再是遙不可及夢想，且已是年輕創作者日夜追求的目標。

因此，從泰納獎得主的年齡分析來看，1989年以前的年齡約為4、50歲左右，1991年以後的平均年齡為30歲出頭。由此看來，入圍者年齡層明顯下降，讓此獎項有越來越年輕化的趨勢，讓同時期的yBa有了更多參與機會。此外，高額獎金也促使yBa躍躍欲試，1991年後的獎金由一萬英鎊提高為兩萬英鎊，2004年再度加碼為四萬英鎊。藝術家參選的作品也越來越有鮮明的性格，因此，評論者經常留下「年輕、活力、前衛、不可預料，甚至離經叛道」的評語，彰顯此獎年輕化的特色。[12]

泰納獎之所以受到各界的歡迎，並不僅於高額獎金的誘惑而已，每年評審與展覽的作業流程，官方從六月公佈入圍者名單、十月在美術館展出、十一月盛大舉辦頒獎典禮，大約有半年時間炒熱新聞，使各類媒體報導話題不斷。相對而言，一場藝術盛會化身為一種兼具時尚、流行的藝術聚會。在知性與感性的交錯下，有時尚名流、知名藝人、收藏家等共同參與，藝術家頓時成為眾人的注目焦點。

越來越年輕化的泰納獎，提供了yBa實現自我夢想的平台，它直接導引年輕創作者越來越勇敢地表現自我。亮麗糖衣般的獎項，猶如草原中嬌豔的花朵，總有探尋花粉的蜜蜂簇擁而上，而花朵與黃蜂亦如唇舌之間的連結。環環相扣的鍊結，說明了泰納獎與yBa之間相互依存的密切關係。相對的，也有人質疑泰納獎所贊助的藝術展覽，作品的驚奇與聳動是否造成道德禁忌？藝術家的特殊行徑和前衛精神，是否值得效法？凡此種種質疑，皆是伴隨而至的話題。然而，站在客觀立場而言，媒體宣

11 Virginia Button, "The Turner Prize", (London: Tate Gallery Publishing Ltd, 1999), p.16.

12 陳永賢，〈從「泰納獎」（The Turner Prize）二十年，探討英國當代藝術的發展和特色〉，國立台北藝術大學編，《藝術評論》（2005年3月，第15期）：219-254。

傳與藝術風格的評論內容，的確助長年輕藝術家稟持勇往直前的冒險精神，讓yBa有著大展身手的恣意快感。總之，無論是其別開生面的頒獎儀式、強烈的藝術批評、悚動的藝術風格、建立獎項品牌等現象，在時間、空間的累積下，都為英國藝術樹立了新的里程碑。

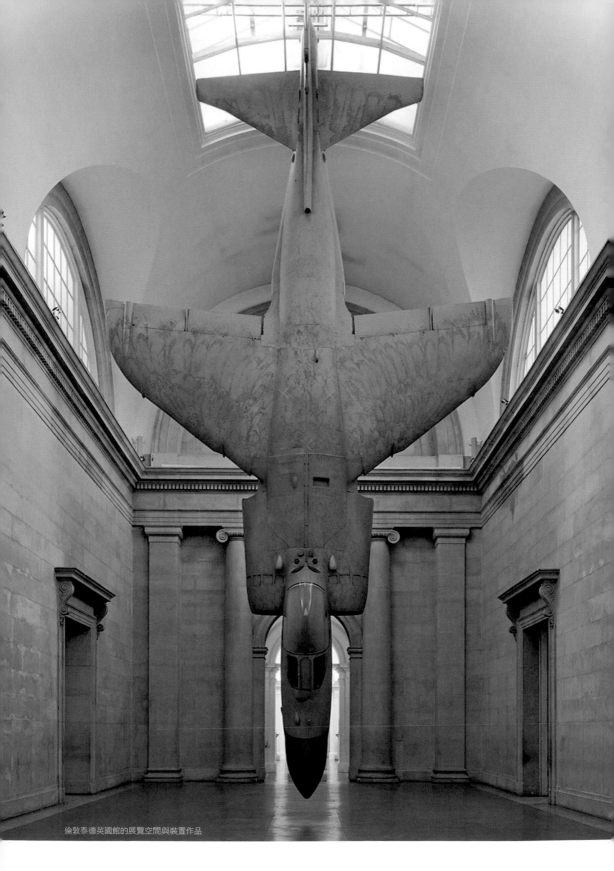

倫敦泰德英國館的展覽空間與裝置作品

1-4 yBa引領新潮流

　　英國從20世紀初的「肯頓城團體」（Camden Town Group）到「倫敦畫派」（科索夫、奧爾巴克和盧西恩・佛洛依德），風格都偏向於具像寫實，反映了對過去傳統主義的堅持。再如眾人熟知的法蘭西斯・培根（Francis Bacon）、吉伯與喬治（Gilbert & George），他們的創作代表了個人成就，而沒有形成一種特定流派。反觀yBa所帶動的潮流，它悄悄改變了英國藝術停滯已久的狀況。有人大膽認為，yBa的崛起在某種程度上是借鑒了80年代紐約藝術活動的縮影，抑或是躲避了90年代全球經濟衰退的一種現象。然而在1990年以後，因yBa的興起而讓創作、推廣和收藏體制之間的互補關係，迅速串聯合一，並且建立開疆闢土的精神和前衛作風，正迎合了收藏家的胃口。

　　儘管yBa是一個統稱的名詞，他們所傳達的藝術理念，不僅是一種同儕的團體力量，也是一種追求自我表現的精神特質。縱使yBa沒有特定的主張和固定宣言，但他們勇敢、堅定而無矯飾做作的表現方式，著實令觀者佩服。換言之，yBa崛起的傳奇，有著初生之犢不畏虎的積極態度，他們憑藉年輕人的熱血向前邁進，相對的，很多人認為在此鮮明的旗幟下，yBa開啟了當代藝術的新紀元並博得各界高度肯定。

yBa的崛起和英國當代藝術有著密不可分的關係，yBa潮流、藝術收藏機制、公辦展覽策略等共構成功模式（陳永賢製圖）

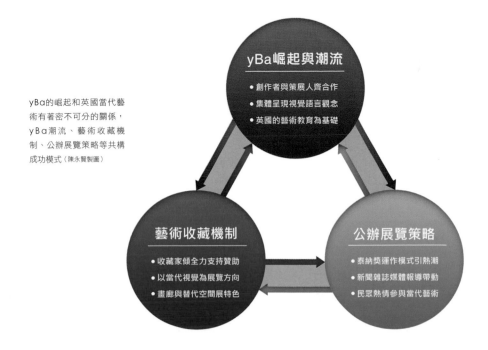

yBa崛起與潮流
- 創作者與策展人齊合作
- 集體呈現視覺語言觀念
- 英國的藝術教育為基礎

藝術收藏機制
- 收藏家傾全力支持贊助
- 以當代視覺為展覽方向
- 畫廊與替代空間展特色

公辦展覽策略
- 泰納獎運作模式引熟潮
- 新聞雜誌媒體報導帶動
- 民眾熱情參與當代藝術

再者，yBa的崛起，因時空交會契機下的人、事、物組合更添其傳奇色彩，青年藝術家改變了英國藝術的風格，他們大放異彩後初嚐成名滋味。不過，這股年輕的力量，也可能會隨著時序交替而產生變化，甚至化為雲煙而消失無蹤。或許無關乎過氣的流言，而是藝術潮流與時代風格，將不斷地變換觀賞品味，如同英國藝評家普里斯（Dick Price）在其著作「新官能寫實主義」（The New Neurotic Realism）中評論英國青年藝術家的迷思時，他指出：「無可諱言的，yBa個人式的風格將會疲乏，新一代的藝術家和策展人，也將搜尋不同的論題來繼續發揮。競爭原則下，藝術家想要創作一些與其他同輩所不能超越的作品，因此他們又將開始熱心地製造新的話題或題材。」[13]

假如，時間往後推算，過了五十年之後，yBa已不是當年新生勇猛的樣貌時，是否還稱呼他們為yBa呢？然而，回顧看待這段yBa潮流的發展過程，是一個很好的借鏡。隨著時代替嬗，藝術風向球的演變總是幻化無常，以江山代有人才出的原理來推論，唯有新的創作思惟，才是下一波不可抵擋的熱浪。「年輕」，是年齡上的名詞，也可轉化為創作上關乎心情的形容詞，「年輕」代表著純潔和活力，也代表著新的創意和衝勁。精彩而長久的藝術創作，因為這股Young精神的創意和衝勁，也將會持續運轉而永不停歇。（圖片提供：Saatch Gallery、Tate Britain）

13 Dick Price, "The New Neurotic Realism".（London: Saatchi Gallery, 1998）.

2 身份認同─文化與性別意識

就文化研究的發展而言，1970年代早期到1980年代中期，在英國是個黃金時代。此時期也是新葛蘭西分析模式，融入知識界和文化界的階段，促使身份認同和性別議題，作為研究課題更顯熱絡。從過去歷史來看，這段過渡時期，來自1978年《女性的觀點》（Women Take Issue）出版，該書作者指控出女性研究的議題和女性主義理論，在英國未納入當代文化領域研究。接著，1980年代早期，麥克蘿比（Angela McRobbie）則指責：從事民族誌的學者，隱含自我、性別偏見，甚至刻意排除性別議題。[1]因而，1980年代中期，對於身份認同與性別議題漸趨明朗，特別是女性研究的議題，在伯明罕學派的理論中逐漸興起討論，同時也開啟了身份認同的研究大門。1990年代之後，英國文化研究對「身份認同」（identity）與「差異」（difference）的議題分析，逐漸受後現代與後結構理論影響，成為文化論述中重要標記。[2]

　　什麼是身份認同？研究者指出：「身份認同」是指：人們在個人層次，或者集體層次，自認為自己是誰，以及此一認識方式，受文化建構方式的啟蒙。而「差異」的想法，則是捕捉人們自己的身份認同與經驗，幾乎與「普遍的」相對立。譬如學者卡洪（Craig Calhoun）所指，差異包括兩種方式：第一是「價值的差異」：人類與文化，可能會有多樣的價值和道德理解方式，它們無法被涵蓋於單一的啟蒙模式，其價值上的差異，也無法單純地綜合統整。第二是「差異的價值」：是指文化變異性的產生，有其內在的優點，能夠促進反思性的自我認識，進

1 David Gauntlett, "Media, Gender and Identity", Routledge Publish , 2002.

2 同註1。

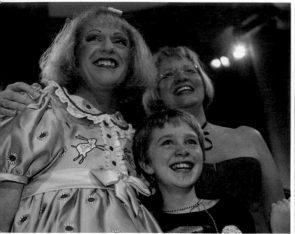
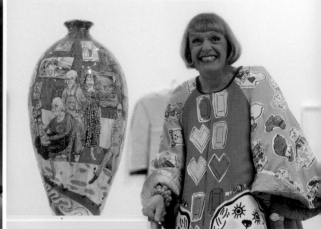

葛瑞森‧派瑞與家人一起出席泰納獎頒獎典禮　　　葛瑞森‧派瑞的克蕾兒女性扮裝

而創造一個使人性更融合的處境。[3]以下藉由藝術家創作，觀察派瑞、吉伯與喬治、朱利安、唐貝利等人作品，探測其身份認同與藝術之間的關係。

2-1 角色與性別扮裝

　　酷愛男扮女裝的藝術家葛瑞森‧派瑞（Grayson Perry）[4]，出其不意地在泰納獎中掄元。尤其他以一襲綁著蝴蝶結的篷篷裙，出席頒獎典禮而使在場人士為之震驚，透過電視實況轉播後引人緋議，使他的性向和扮裝，為他增添許多話題。當時，原本看好且被預測得獎的查普曼兄弟（Jake & Dinos Chapman），反倒顯得有些落寞。

　　以43歲之齡勇奪泰納獎的派瑞，有個令人好奇的別名，他自稱自己是「克蕾兒」（Claire）。對身為男兒身的派瑞而言，這個象徵高雅曼妙的女性名字，已經成為他扮裝後的專有名詞。他一點也不諱言從15歲開始扮裝成「克蕾兒」，自己對女性變裝情有獨鍾。為了最高藝術獎項的典禮，他帶著妻子和兒子親臨現場，當獲知得獎的瞬間，他有感而發

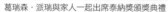

3 Craig Calhoun，"Critical Social Theory: Culture, History, and the Challenge of Difference"，Malden: Wiley-Blackwell, 1995, pp.72-79.

4 1960年出生於英國艾瑟克斯郡的契姆斯福德（Chelmsford, Essex）的Grayson Perry，先後就讀於布倫特里教育學院（Braintree College of Further Education）和普茲茅斯理工學院（Portsmouth Polytechnic）。他擅長使用繪畫結合陶瓷媒介，探討各種不同的歷史和當代主題，其圖像暗喻社會上之環境災難或虐待兒童事件之批判，曾於倫敦巴比肯藝術中心（Barbican Art Gallery）的個展受到矚目，於2003年勇奪泰納獎桂冠。

地高呼：「該是變裝陶藝家，贏得泰納獎的時候了！」[5]喜悅之情溢於言表，絲毫不在乎外界對他個人行為批判。評審團一致認為，派瑞的創作與言行相當特殊，已經相互融合而構成一個整體。此時，泰德美術館館長塞羅塔（Nicholas Serota）也指出：「派瑞並非單純使用陶器出線，而是他的作品裡有著強烈的個人風格。不管是形狀優雅的古典花瓶，或是派瑞個人自傳式的童年事件、性別歧視等圖像訊息，這些都是來自藝術底層的生命故事。」[6]

當然，歷年來泰納獎引發議題的爭辯時有所聞，顯然派瑞身穿篷篷裙上台領獎的動作，的確嚇壞了一些保守人士。因而，派瑞男扮女裝之舉，理所當然被斥為傷風敗俗的舉動。不管是被批評為驚世駭俗或品質低劣，最後他奪冠的訊息成為事實，也使藝術家奇特的扮裝行為，再度浮上議論平台。對藝術家而言，出現了兩極化的評論，有人讚賞，也有人攻擊。不過，就評審團最後決定，似乎刻意打破過去對性別議題，尤其是一種刻板化印象與僵化思考。無可諱言的，泰納獎評審團讓藝術回歸於創作本身，呈現藝術家個人特色，並且凸顯了自我概念、性別、身份認同等課題的價值觀。

因此，派瑞事件引發了對於性別認同、女性主義、酷兒理論、種族認同等議題的重新探討。除了在文化研究上，出現系統的論述觀點。在藝術創作上，陸續有藝術家大膽地表現自我認同的意識，以及反思自我價值差異的模式判斷。由此看來，當代藝術正好提供一個聚焦討論的平台，讓前來挑戰的饒勇之士，有著更宏觀的思考視野。這種現象，也像一面諾大的鏡子，還原藝術家一個更純真的自我。

就「身份認同」的理論而言，性別認同可以說是其中重要的一環。學者茱蒂絲・巴特勒（Judith Butler）指出：「作為」（performativity）是維繫這個性別秩序上重要的角色。她說：「扮裝」（drag）（尤其是男人，裝扮成女人的樣子）是一種解構式的行為，藉此質疑人們視為理所當然的主體，以及性別上的二元對立。透過扮裝的活動，個人可以創造另類的性別身份與性別空間，同時顛覆了維繫異性

5 領獎時Grayson Perry高呼：「該是變裝陶藝家，贏得泰納獎的時候了！」他接著又說：「我要感謝我的妻子菲麗帕，她是我最佳的贊助者、支持者，而且最主要是，她是我最愛的人。」參閱Channel 4實況轉播，2003。

6 "The Guardian"，2 November 2012.

葛瑞森‧派瑞　〈我們找到你孩子的屍體〉　彩繪、陶瓷　2000　　　　葛瑞森‧派瑞　〈憤怒的小孩〉　彩繪、陶瓷　1996

戀權力的核心二元論。[7]以此觀點來檢視派瑞的創作，提供了一個合乎邏輯的判斷。對於「扮裝癖好」，派瑞本人並未躲避這個被人質疑的身份，相反的，他驕傲地面對自己性向喜好，選擇自己的身份，並且以此特色融入創作主題。他的自我認同，包含他本人的自傳性圖像，如異性裝扮風格以及自我改變後的意識型態，真實地呈現出自我性別的差異。

　　獲得泰納獎之前，派瑞使用刺繡作為媒材，如〈出櫃扮裝服〉（Coming Out Dress），是他妝扮成「克蕾兒」的最佳利器。再如陶瓷作品〈花瓶〉則是布滿性器官和暴力畫面，他說：「人們通常把花瓶，看作是姨媽家中廚櫃裡的裝飾物品。實際上，它可以被賦予其他意義。至於我的陶瓷作品，主要用來表現弱勢的兒童題材，正如我悲慘黯淡的童年經驗。我希望弱勢的兒童處境，能引起更多人的關心。」[8]因而，派瑞在陶瓶上彩繪自畫像「克蕾兒」，一概予以女性裝扮的角色來陳述。他用自我性向以及生活周遭的事件，藉以檢視過去傳統文化上刻板的印象。此外，〈我是憤怒的工人階級男子〉（I was an Angry Working Class Man）則從艾瑟克斯（Essex）鄉間的酒吧號誌得到靈感，以諷

7　Judith Butler, 'Performative Acts and Gender Constitution: An Essay in Phenomenology and Feminist Theory' (1988), Henry Bial ed., "The performance studies reader", New York: Routledge, 2004, pp.154-164.

8　Grayson Perry, Wendy Jones, "Grayson Perry: Portrait Of The Artist As A Young Girl", Vintage Publish, 2007.

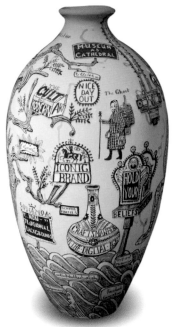

葛瑞森・派瑞 〈羅塞塔花瓶〉 彩繪、陶瓷 2011

葛瑞森・派瑞 〈羅塞塔花瓶〉 彩繪、陶瓷 2011

葛瑞森・派瑞 〈野蠻的輝煌〉 彩繪、陶瓷 2003

葛瑞森・派瑞 〈被鐵絲網鉤住的玩具〉 彩繪、陶瓷 2001

刺手法調侃低下階層的工人族群、勞動者，他們彷如一個個被閹割的男人，毫無自尊可言。另一件〈我們找到你孩子的屍體〉（We've Found the Body of your Child）刻畫出一名痛心疾首的母親，擁抱著沒有生命跡象的嬰兒。有凌虐傾向的父親則默默站在一旁，通幅呈現出家庭暴力與虐兒事件的悲戚情境。

　　事實上，派瑞的主要創作理念，是來自為弱勢族群的角度。為了打抱不平而挑戰權威，他毫不猶豫的選擇扮裝，以女性細密的心思去省思生命裡最脆弱的一面。他選擇陶瓷作為媒材，正是陶瓷有最堅硬和脆弱的一體兩面，他說：「我的陶瓷作品，是一種游擊性的策略，我想要製造一種視覺上，看起來絕對漂亮的藝術品。當你雙眼接近時，可以看到人世間悲慘的一面。表面上看起來完美無缺，實際上在現實的社會邊緣，確實有令人傷感的黑暗角落。」[9]他補充説：「這樣的處境，和我打扮成女人的原因是一樣的。當我的自信心低落時，我便打扮成女人的模樣。這種委屈和弱勢的心情，剛好與被視為次等公民的女人形象相符，亦如陶藝作品，也常被看成是二流的藝術一樣。」[10]

　　派瑞是1980年代「Neo-Naturist Group」的成員，除了發表陶瓷作品外，也曾嘗試行為藝術和錄像等媒材的創作。因緣際會，意外的最後卻以女性扮裝聞名。派瑞的陶瓷作品，可以看出他纖細的筆法，以及獨特的手繪圖案、人像素描和文字敍述等裝飾，作品圖像無不透露出創作者過往晦澀的生命歷程。話説回來，派瑞的扮裝，是一種顛覆性別的案例，如同巴特勒的理論所述：「在模仿性別時，扮裝暗地裡彰顯了性別本身的模仿結構，以及它的隨機偶然。」[11]換句話説，扮裝並不是複製原本的、自然的性別認同，而是模仿原創神話本身。因為扮裝，使得表意的姿態戲劇化，凸顯異性戀的性別常模，在臆測與表面虛構的連貫下，否定了社會既定的性別界定。

2-2 顯性的情慾圖像

　　回過頭來看一對藝壇上的長青樹。1967年因相識而結合的吉伯和喬

9 同前註。

10 同註8。

11 Judith Butler, "Imitation and Gender Insubordination", LGBT Reader., pp. 307-320.

治（Gilbert & George）[12]，兩人出櫃公開是同性戀後，聯手共同打造了性別認同的模式。他們開誠布公的態度贏得更多支持與擁護者，而其努力不懈的創作精神和大膽作風，也使他們榮獲泰納獎殊榮。

　　1969年，他們共同反對當時盛行於聖馬丁學院的雕塑方法，因為他們認為這種刻畫細琢方式是菁英式的，很難與藝術界之外的普羅大眾溝通。於是，他們的策略是，把自己變成活體雕塑，用來激發創新性的思維。同年，他們發表〈唱歌的雕像〉（The Singing Sculpture），兩人臉上塗上顏色、身著筆挺西裝，隨著收音機所播放的音樂而搖擺身軀。一場當下的臨場呈現，人體動作隨著音樂盒聲音而扭動，開創自我身體作為現場當下的藝術行動。現場的肢體變化，兩人靜止不動、重複機械性的動作或忽然開口唱歌，他們宣稱自己是「活體雕塑」（living sculptures）。對於活體雕塑的註解，吉伯和喬治表示，這樣的靜止或移動不只限於表演之中，還包括他們平日閱讀、思考、走路、娛樂、飲食、自語或跟人打招呼，都處於這樣的活體雕像狀態之中。

吉伯和喬治　〈唱歌的雕像〉　行為藝術　1969

12 吉伯‧普勒施（Gilbert Proesch）1943年生於義大利聖馬蒂諾，喬治‧帕斯莫爾（George Passmore）1942年生於德文郡普利茅斯），1967年兩人結識於倫敦的聖馬丁藝術學院，之後兩人以「吉伯和喬治」（Gilbert & George）為名共同創作，1986年榮獲泰納獎。

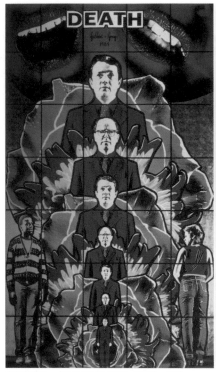

吉伯和喬治　〈死亡／希望／生命／恐懼〉　版畫　　　　吉伯和喬治　〈出來了〉　版畫

　　1971年起，吉伯和喬治創作首次以他們身體形象的作品，成為日後的主要表現形式。在兩人肢體表情的導引下，他們漸漸專注於生活中的細節，都市現實生活和各種情感結構，例如金錢、宗教、階級、種族、政治、身份、性、死亡、希望和恐懼等思考議題，這些都與大眾日常生活息息相關。作品「新情慾圖像」系列（New Horny Picture），延續他們貫有的畫面風格。此連作以自我肖像、強烈色彩、拼貼組合、聳動議題等特色成為討論焦點。圖像中，巨大的看板式結構仍以兩人身體為主角，他們穿著筆挺的西裝、表情嚴肅，與人物身旁的文字背景儼然成為明顯對比。而穿插於圖片的文字內容，猶如男妓的情色廣告，包括膚色種族、體格相貌、身高年齡、連絡電話等基本詞彙，其露骨而大膽的挑逗字眼，成為視覺的符號並吸引觀眾目光。

　　從日常生活與情慾觀察出發，特別是他們兩人的圖像，緊密結合於生活狀態，同時也製造了情色相關的探討。其實，兩人作品一向具有聳動的意味，其強烈色彩與拼貼組合的特色，也成了他們的特殊標誌。另

吉伯和喬治 〈新情慾圖像〉 版畫　　吉伯和喬治 〈新情慾圖像之西城〉 版畫

一方面，吉伯和喬治的藝術表現，有著普普風格的製作手法，他們以純粹的、通俗的、重複的、廣告的、自我的等基本形態，結合自我影像、日常片段和鮮明色彩搭配，巧妙地轉化為慣用的視覺語意。例如在「髒話圖像」系列（The Dirty Words Pictures）中，仔細閱讀圖像和文字內容，有的將髒話字眼和糞便並列在一起，有的直接使用和身體相關的字眼，從嘔吐、血液、尿液到精液，刻意製造視覺矛盾感。嘔吐，變成一種無禮的幽默；排泄物，則變成一種骯髒的玩笑；或以精液作為一種抗議手段，刻意用低級口語來強調世俗化而百無無忌的話題。又如「裸體糞便圖像」系列（The Naked Shit Pictures），作品總是引起許多衛道人士的批評，但他們絲毫無畏於現實批判。吉伯和喬治認為：糞便，其實也是一種最原始的死亡形式，就像墓園，是一個人在死亡之後遺留下來的遺跡。他們更毫不避諱在作品中展示自己裸體，不管體態樣貌如何，兩人總是相互伴隨共同深入社會角落，探索人世間存有的愛慾習題。

　　除此之外，吉伯和喬治的創作動機，是去做一般人都可以懂的藝

術，因此他們提出「給所有人的藝術」（art for all）的藝術理念。綜觀其作品，繽紛色彩架構下的圖像和文字，採用巨大的看板式畫面，將自我肖像、自我身體融入畫面結構，試圖將現實生活中的傳媒符號，轉為強烈的普普風格。歷年來的系列作品，彰顯了他們的自我身份，身處於繽紛的圖像基調和文字訴求環境下，刻意凸顯的情慾焦點，恐怕不止於裸露的胴體上。因而，當觀眾置身於大量文字以及豔麗色彩所建構的影像叢林裡，畫面裡的肖像、文字與色彩產生交互作用，猶如創作者以冷靜態度觀測社會上存在已久的現象，這些真實的社會紀錄提供了人們多層次的性慾遐思。如上所述，仔細閱讀吉伯和喬治的作品，他們從早期使用的自身裸體，到西裝筆挺的肖像群組，莫不暗示著酷兒空間裡的認同訴求。他們也透過人物表情、文字敘述以及挑釁的視覺感官，同時將情色與慾望、次文化底層的糾結，於作品中表露無遺。

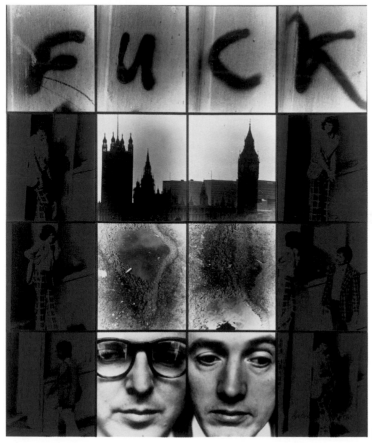

吉伯和喬治 〈FUCK〉 版畫

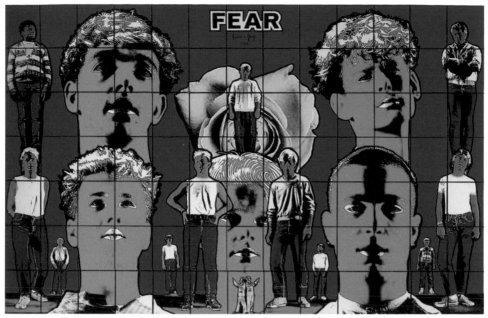

吉伯和喬治 〈恐懼〉 版畫

吉伯和喬治 〈牆〉 版畫

2-3 酷兒的影像語言

伊薩克・朱利安（Isaac Julien）擅長描寫男同志的題材，他以隱藏的元素創作影片，包括色彩、聲音、影音、編輯、結構、敘述性的手法，甚至黑白對比等同調性風格，塑造了如夢幻似的影像語彙，引導觀眾進入如夢似幻式的酷兒空間。對於同志題材的創作，朱利安長期以來偏愛浪漫而飄渺的影像結構，細訴一段動人的故事。這樣帶有的虛無式的幻想刻畫，讓觀賞者的感受處於罪惡與迷幻之間，情緒波動也隨之起舞。在詩意性的節奏和動人的劇情鋪陳下，人與人之間的情感，緊緊扣住於性情純真的氣氛。

伊薩克・朱利安（Isaac Julien）

作品如〈年輕靈魂的反叛〉（Young Soul Rebels）描寫兩位男子在床第間把玩撲克牌的情形，兩人眼神不時交替，表情欲言又止的動作，讓整部作品產生一段撲朔迷離的情愫。〈漫長的馬薩蘭之路〉（The Long Road to Mazatl?n）特別以西部牛仔作為戀人形象，他以長鏡頭和蒙太奇手法，描述兩位在途中巧遇的男子，一黑一白的陽剛體態帶入劇情，最後男子為尋找西部神話，邂逅後而延伸出一段愛情插曲。同樣的，〈尋找朗史東〉（Looking for Langston）、〈未著衣的偶像〉（Undressing Icons）、〈侍從〉（The

伊薩克・朱利安 〈尋找朗史東〉 錄像 1989

伊薩克・朱利安 〈尋找朗史東〉 錄像 1989

伊薩克·朱利安　〈侍從〉　錄像　1993

伊薩克·朱利安　〈侍從〉　錄像　1993

Attendant）、〈黑皮膚與白面具〉（Black Skin, White Mask）、〈捆綁〉（Trussed）等系列作品，將曲折離奇的同性戀情，轉化為如夢如真的情境。這是一場傾訴者的夢境，同時也是一種現實情境裡的精神寄託。

薩克・朱利安
〈黑皮膚與白面具〉
錄像　1996

　　朱利安透過影像符號和音樂節奏，製造他內心所嚮往的酷兒空間，像是烏托邦的世界。這個空間裡沒有紛爭，沒有痛苦，也沒有煩惱，一切按照「遊蹤」般的途徑去找尋那處歡愉之域。觀眾或許可以隨著朱利安去尋找，那個所謂「轉動或脫離正軌」（Turn or swerve）裡的世界，感受到和創作者一樣的情境，共同有著異地重遊與迷途旅程中的閒逸風情。

　　同樣是錄像媒材，唐貝利（Don Burry）的作品則取材於大眾耳熟能詳的電影，他再加以重新改編。貝利引用了羅拉・莫薇（Laura Mulvey）〈視覺快感與敘事電影〉（Visual Pleasure and Narrative Cinema）的論述，切入「感情移入」和「偷窺慾望」作為基調，以主流電影中所刻畫的性別角色，帶給觀眾新的閱聽概念。[13]貝利刻意引用

13 Laura Mulvey把精神分析當作「政治武器」，以揭露父系社會如何「無意識」地建構影片形式。她排除了傳統的電影評價標準，而以影片產製與觀眾接收作為閱讀軸向。她關注於主流電影中性別化的觀眾、電影影像與愉悅感之間的關係。她認為，銀幕上女性形象彼此錯綜關係，乃因女人處於父系階級社會，承受的各種壓抑。電影中的情色快感和意義，引發性慾的觀看方式，再於分析快感而後摧毀。參閱Laura Mulvey，'Visual Pleasure and Narrative Cinema'，"Screen"，1975.

「捍衛戰士」（Top Gun）為藍本，擷取影星湯姆克魯斯在電影中的動作，尤其是展現男子氣概的鏡頭，在身體走位和表情顰笑之間，經由重新編輯而產生為新的劇情。畫面同時亦有MTV般的輕快節奏，貝利刻意抽離了原始的對白，凸顯男性主角的同志情懷。接著，貝利的另一件作品，亦是採取改編的手法，他引用了「週末狂歡」（Saturday Night Fever）裡影星約翰屈伏塔的個人片段，從男主角的每個細小動作到臉部特寫，加上人物與舞會的轉場效果，使男主角屈伏塔個人表情，成為影片主要敘事結構。然而，經由編排轉譯的剪接過程，劇中的男主角的行為與動作，幾乎和同志劇情相互吻合，成為貝利幽默鏡頭下的新嘗試。經過清新配樂與重組影像的解構，讓男人之間的眼神、肌膚之親的歡愉情緒，多了愛戀氣氛也增添一股流暢而輕鬆的節奏感。貝利的剪接技巧可說是純熟，他刻意搭配改編的創作觀念，扭轉了過去制式的鑑賞原則。

再如巴瑞特與佛斯特（Barrett & Forster），兩人意圖彰顯同志族群裡的幻想與迷思。其作品〈無題〉系列以攝影的手法將畫面放大如戶外看板的大小，巨幅尺寸裡的人物正聚精會神的營造一個令人感到意外

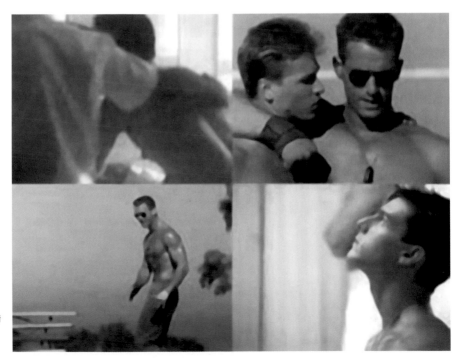

唐貝利
〈唐貝利呈現「捍衛
戰士」〉　單頻錄像
2000

的動作。圍繞於四周的人們正以食物（香腸與蕃茄醬）和花朵（白色的海芋）來隱喻性愛的場面，他們在製造歡愉氣氛的同時，不斷添加次文化裡不同層次的性暗示。乍看之下，觀眾被這種帶有暴力傾向與性幻想的畫面所震懾，酷兒世界果真如此具有驚爆場面？觀者在視覺上臆測之外，畫面之內的符號元素，不斷提醒這是刻意安排下的凝結動作。簡言之，巴瑞特與佛斯特揉合流行、消費的慣性指標，以海報看板形式之視覺畫面與商業宣傳，採用圖像宣稱同志群體交合的歡愉時刻，作品中隱隱約約透露著現實社會生活裡隱蔽族群的狂歡時刻，意與像之間相互交疊出兩者的內在意涵。

另外，瑪凱勒（Sigurdsson Hrafnkell）則選擇使用自己身體傳達自我的性別意識。他的錄像作品〈無題〉系列裡使用自己

赤裸的身體，畫面並以特定的姿勢來吞飲自己的排泄物，顯露男性器官
所排放的尿液像是傾瀉而下的一道泉水，那道泉水亦如自我交歡的催化
劑，如人飲水一般的感受情境，他人實在很難想像箇中滋味。

2-4 性別文化與認同

　　追溯關於主流的性別意識和性的理論，性別文化的表徵受到拉岡
（Jacques-Marie-Émile Lacan）和傅柯（Michel Foucault）的影響，
學理上將身份認同視為文化場域中作用的符徵，而非個體的生物或心理
特質。因此，研究者避免以本質論來理解同性戀，並且使用相對於異性
戀來定義、同性戀的二元對立不穩定化來談論，目的在於建立一種性別
平等的機制。

　　另外，巴特勒（Judith Butler）則認為，文化領域中將異性戀式的性
取向視為「正常」，並且將性別化（sexed）的主體（男人和女人）與性
別化的身體（男性與女性）扣連在一起，這種連結方式由於是知識與權
力的一部份，因此在本質上是屬於政治性的。假如，生物性別或社會性
別是一種先天決定的性別二元體制，陰柔便成為女性的天性，陽剛便成
為男性的天性，最後性別的區分仍舊受到「自然」和「事實」所限制。
因而巴特勒並不贊同這個論點，她認為，把生物性別的生物性本身，視
作天經地義的基礎，而經「後天」所賦予的陰柔或陽剛氣質，並不能保
障這種二元性別體制的限制，反倒成為差異的社會性別，那是不公平的
情況。[14]

　　再如，波斯敦（Paul Burston）和理查森（Colin Richadson）進
一步解釋：「酷兒理論」提供一種學科的研究，以探索男女同志關係。
他們試圖把酷兒性質，定位在先前被認為是嚴格的異性戀領域裡，這回
予以正面的回應。當酷兒特性被大眾文化所接受，那麼，性別現實便不
斷地藉由社會展演所創造出來。同樣的，酷兒文化也就能逐漸和特定的
消費形式產生連結。誠如華納（Michael Warner）的見解，他指出：
「當後石牆的都會男同志被商品包圍，他們在性衝動時釋放出資本主義
的強烈氣味，也因如此供需要求，人們需要對資本主義提出更具辯證的
觀點，其理念遠勝一般人的想像。」[15]如此，當同志的身份認同和資本主

14 Judith Butler著、郭劼譯，《消解性別》，上海：上海三聯書店，2009。

15 Michael Warner, "Publics and Counterpublics", Zone Books, 2005.

義、消費文化同時並進時，能夠在文化裡出櫃，亦能維持自身的觀點，即是「酷兒空間」所表達出的真誠。猶如多提（Alexander Doty）在論述中所指：「酷兒立場、酷兒閱讀、酷兒快感，是接受空間的一部份，同時也和異性戀立場所創造出來的空間，是並置不可或缺的……，酷兒可以接受明確的性別認同。」[16]

對於性別認同的研究，學者蕭華特（Elaine Showalter）亦明白指出，1980年代人文學科中最重大的改變，就是性別成為新的分析範疇。時至今日，毫無疑問的，從女性主義、男性研究、酷兒理論到探討性別與性慾的文化論述，皆不斷有研究者歸納整理出一套研究體系。不過，當代視覺藝術上的相對論述，尤其是性別或是酷兒美學的分析與研究，卻顯得相當貧瘠。這段視覺藝術與美學理論上的落差，或許是時間因素，也或許是嶄新的研究的課題，值得一探究竟。

雖然，藝術界關乎酷兒文化的探討，尚未建立一套主要的美學論述，然而一些藝術家們早已經歷了一段不為人知的自我困惑時期。他們勇於表現自我，在自我性別的認同下展現自己的創意及發揮個人才氣。上述提及的藝術家儼然有了這些實際經歷，派瑞、吉伯和喬治、朱利安、貝利、巴瑞特與佛斯特、璜凱勒等人，都是社會現實生活中的實例。他們不僅探討自我性別認同，並藉由藝術創作得以在酷兒空間發揮個人敏銳的藝術天分。他們的創作行為，表現出酷兒文化與藝術創作的緊密關係，他們也同時呈現了個人性向表述以及一般人所認為的神秘內容。總之，酷兒藝術並非另類的藝術，或是一廂情願、刻意物化的結果，這類藝術的閱讀源自於酷兒性質複雜範疇的認可和連結，而這樣的藝術類型表達，也普遍存在於通俗文化、流行消費與觀眾之間。如今，我們能夠以正面的觀賞角度，來看待他們的原創動機是理解酷兒文化的方法之一。以上敘述內容，以性別認同和當代藝術觀察為基礎，檢視當前的藝術創作現象，未涉及的女性主義、男性研究等文化與藝術創作的議題，則將留待日後討論。（圖片提供：ICA London, Hales Gallery）

16 Alexander Doty, Corey K Creekmur,, Michele Aina Barale ,Jonathan Goldberg, "Out in Culture: Gay, Lesbian, and Queer Essays on Popular Culture", Duke Univ Press, 1995.

3 黑色力量—種族意識的覺醒

長久以來，從舊大英帝國的外來移民如潮水般湧入英國，種族問題一直缺乏理論研究，直到1979年霍爾（Stuart Hall）等人撰述的《監控危機》（Policing the Crisis）出版。書中直接探討1972年倫敦地區，出現暗殺危機潮，而隱藏於道德恐慌背後的種族議題才逐漸浮現台面，因為涉入種族問題才得以成為文化研究的第一本書。[1]在此之前，「種族研究」在歷史書寫或是當代文化敘述的範疇裡，總是趨於保守，對於種族歧視、意識型態和種族衝突等問題，也都一直遭到忽視。無可難何的，社會上仍舊以刻板印象否定黑人角色，同時也在勞動階級的運動史上刻意忽略黑人的抗爭行動。

1987年，文化研究學者齊羅伊（Paul Gilroy）在其《英國種族問題：不能沒有黑人》（There Ain't no Black in the Union Jack）書中主張，種族問題不存在於文化批評中，主要原因並不是階級問題，而是國族問題。因此，對於英國社會主義運動中的黑人運動，首次予以聲援。[2]1993年，這種立論相繼延伸於齊羅伊的《大西洋黑人：現代性與雙重意識》（The Black Atlantic: Modernity and Double-Consciousness）中探討。此書大膽揭示：「黑人得以進入英國國家的生活，本身就是一個強而有力的因素，也是文化研究和新左派政治環境，能夠成型的重要條件。它顯現了1950年代之後，英國社會與文化生活的基本轉型……。」[3]

1 Stuart Hall, et al.: "Policing the Crisis", (London: Macmillan, 1978).

2 Paul Gilroy, 'There Ain't no Black in the Union Jack' in "The Cultural Politics of Race and Nation" (Chicago: The University of Chicago Press, 1987).

3 Paul Gilroy, "The Black Atlantic: Modernity and Double-Consciousness" (Cambridge: Harvard University Press, 1993).

保羅‧齊羅伊（Paul Gilroy）

換句話說，其概念是「超越國家—政府的結構，以及種族性與國家特性的限制。」[4]如他的論述一樣，透過文化和政治的交換和轉化，種族性和政治文化都已經被改造為煥然一新。長久以來，在英國的移民社群已經「從各個不同起源，創造出某種複合文化型態，透過美國黑人長久以來的觀念傳遞，許多涉及政治敏感和文化表達的元素，已再度在英國得到發展的機會。」[5]

從文化研究的層面，轉而進入當代藝術發展的觀察，猶如齊羅伊上述的評論，黑人知識份子逐漸抬頭，而形成一種強而有力的意識型態。自然而然地，黑人藝術家在當代藝壇上，紛紛發揮其創造天份而嶄露頭角，並且成功地受邀於國際上重要展覽，隨即展現別於刻板印象中的陳舊觀念。本章以英國黑人藝術家為觀察對象，包括麥昆、朱利安、歐菲立、索尼巴爾等人，試圖從他們的創作媒材、語彙、觀念來分析其藝術特色，並探測其種族意識下的創作內涵。

3-1 不動聲色的靜觀

曾獲泰納獎的史帝夫‧麥昆（Steve McQueen）[6]，從藝術學校畢業後即立志拍攝劇情電影，之後轉而從事錄像藝術的創作。他大部分的影像作主品要是以黑人為要角，同時搭配十六釐米電影手法拍攝，試圖以高質感的黑白影片進軍當代藝壇。

史帝夫‧麥昆（Steve McQueen）

4 同前註。

5 同註3。

6 1969年出生於倫敦的Steve McQueen，1993年畢業於歌德史密斯學院（Goldsmiths College），1999年以〈不動聲色〉榮獲英國泰納獎，2004年獲邀參展台北雙年展。Steve McQueen的錄像作品多以高品質的黑白影片為主，簡單、流暢而易於閱讀是受到觀眾喜愛的主要原因，此外，他的作品通常以黑人角色為主題，並刻畫黑人族群生活上的片段，成為其個人特色。

　　麥昆的第一部錄像〈熊〉（Bear），是以黑白影像作為基調，在鏡頭移動下描述擂臺上兩位黑人拳擊時的競賽過程。影片中，裸露上半身的拳擊手一來一往彼此交臂，拳擊手怒目張狂的表情和汗水淋漓揮灑之間，尤其在黑與白的視覺對比下，讓競賽者的肢體語言充滿著鬥力、鬥智的震撼體能張力。因而，隨著影片的節奏，觀眾無不摒息注目且暗自為影像中的人物喝采，一波又一波高潮跌起的緊張氣氛，與四周觀望人群互為交融。

　　看完影片後，觀眾徘徊於展場而有所思考，視覺受到影像對比與敘述結構的表現手法，一方面是整件影片鋪陳簡潔有力，同時兼具通俗流暢又不說教的嚴肅感。因此，大部分的觀眾抱持著觀看短片的心態來欣賞，重複地觀看同一件作品而不感厭倦，甚至在心靈交會時發出些許嘆聲息。這樣易於親近人群的創作觀念，符合作者對影像語言傳播的初衷，這點可以從作者的創作自述得到驗證，麥昆表示：「我喜歡製作人們可以簡易觀賞或仔細玩味的影片，舉個例子來說，我喜歡將我的影片作品，變成像是用肥皂水洗滌過後一般，帶有光滑濕潤的感覺。這樣觀眾就可以掌握住它的趣味，也因此便能重新調整觀賞角度後，再去審視其中的奧妙，這也遠勝於用口述描繪的劇情方式，讓觀眾更能夠接近我的創作概念。」[7]

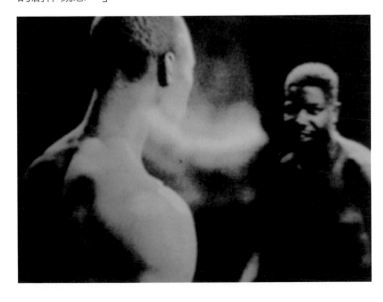

史帝夫・麥昆
〈熊〉
十六釐米黑白影片
1995

7 Steve McQueen interview, "the Guardian", 22 November 2008.

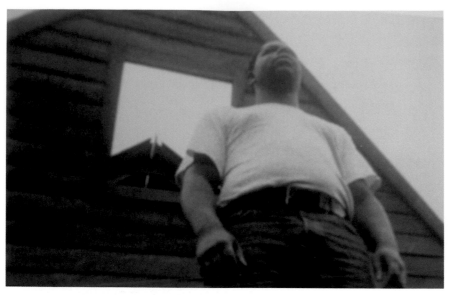

　　維持一貫創作風格的麥昆，堅持選擇黑白影片製作以及黑人角色的題材，同時也從舊電影中的情節找到靈感，〈不動聲色〉（Deadpan）便是一個例子。影片中的麥昆身穿短T恤和牛仔褲，兀自站在一個空曠的草地上，畫面靜止無聲。瞬間，麥昆身後的一幢木屋毫無預警地倒塌，說時遲那時快，整個房屋的山牆忽然撲倒在麥昆的身上，觀眾以為會壓住他的身體而尖叫不已。喘息之際，眼角餘光發現木材結構的牆面有個玄機，牆面的木窗空格正精準地穿過他的身體，讓他毫髮無傷，最後仍舊保持原來姿勢，一動也不動地站在原地。

　　原來，這部十六釐米的黑白影片，麥昆取材於電影《船長二世》（Steamboat Bill, Jr.）的情節片段。《船長二世》（或譯小比爾號汽艇）是早期著名的默片，由基頓（Buster Keaton, 1895-1966）主演的電影。有「冷面笑匠」之稱的基頓於1927年以電影《將軍號》一片名垂影史，他是默片時代唯一可與卓別林分庭抗禮的明星。基頓和卓別林一樣都出身戲劇家庭，兩人都在歌舞雜耍表演劇團的環境中長大，基頓從4歲開始就登臺演出，21歲進入電影界，很快就以冷峻的表情以及敏捷誇張的肢體語言，形成了個人表演特色。基頓首次主演了劇情長片《傻瓜》（The Saphead），此後，他在好萊塢的發展一帆風順，共出演了34部影片。綜觀基頓電影的構成元素，如雜技表演、競技運動和機械設

計等，都是以他的臉部表情和身體姿勢為中心而打轉。特別一提的是，基頓被視為動作喜劇片的開山鼻祖，其關鍵特徵是他獨一無二的招牌—「面無表情的臉」（great stone face），在劇情演繹和其強悍的物質環境間更形突出。

　　雖然〈不動聲色〉取材於基頓「面無表情的臉」，麥昆選擇親自上陣參與演出，重新詮釋默片所帶來的幽默與視覺震撼。麥昆的畫面看似驚聳危險，經由黑白影像的詮釋，在人物與場景的刻意調度下，一切卻顯得如此和緩而平靜。尤其是藝術家本人的表情姿勢，絲毫未受到任何外力的干擾與挑釁，不難看出一種臨危不亂的內心情境。然而，為什麼在重新詮釋《船長二世》片段的人物，此時成為一位黑人角色？藝術家是否加入其他意義？也許在重新檢視基頓和麥昆的人物性格比較上並無特殊之處，然而，麥昆在〈不動聲色〉中注入膚色與族裔間那道思考空間，也就是強調「身份認同」裡的黑人角色，是現代人靜觀默照的一部份，也為當時緊張且爭論不休的族群問題給予些許幽默慰藉。特別一提的是，〈不動聲色〉一作讓他在1999年的泰納獎掄元，成為經典之作。

　　此外，他的作品〈西方深處〉（Western Deep），則帶領觀眾經歷了一場百般難挨的地底隧道之旅。乘著台車隨著南非礦工，下降到一座世界最深的金礦坑底層，於伸手不見五指的狹小空間裡，一處參透些許微弱燈光的環境中，身歷其境地體會了礦工經年累月所處黑暗、潮濕、污濁、空氣稀薄的工作環境。整體而言，影片呈現深邃世界中的勞工狀態，同時也勾勒出黝黑皮膚與幽暗隧道的強烈隱喻。

　　如上所述，本身是位黑人族裔的麥昆，喜愛採用黑白影像以及黑人角色作為創作中主要的靈魂人物。他跳脫黑人種族上的限制，讓自己敏銳感官與理性視覺直接詮釋黑白美學，凸顯影像上所具備強烈的種族意識外，也挑戰憾動人心的情感爭執。

3-2 黑皮膚與白面具

　　入圍2001年泰納獎的藝術家伊薩克·朱利安（Isaac Julien）[8]，擅

8 集作家、導演、演員、教師於一身的Isaac Julien，1960年出生於倫敦，1984年畢業於聖馬丁藝術學院。1999年成立Sankofa影片公司，同時也是Normal影片公司的創始人之一。2001年以〈漫長的馬薩蘭之路〉（The Long Road to Mazatlán）一作，入圍英國泰納獎。他的創作媒材包括：短片、錄像和裝置藝術，其探討內容則以回憶、幻想、慾望、種族、性別等為主軸，同時他也十分關注於黑人種族與身份認同的議題。其創作歷程，參閱其官方網站：< http://www.isaacjulien.com>。

長以影片的方式描寫黑人題材。他的特殊的
影像風格包括色彩、聲音、影像、編輯、結
構、敘述性等手法，甚至採用黑白調性的一
致元素，塑造了如夢幻似的影像語彙，以單
頻及多頻道裝置的方式綜合呈現，引導觀眾
進入幻想式的視覺空間。

伊薩克・朱利安（Isaac Julien）

　　對於黑人題材為主角，朱利安長期以來
偏愛使用浪漫而飄渺的影像形式，來細訴一
個動人的故事。這樣帶有的虛無式的幻想，
猶如一陣撲塑迷離的煙霧，讓觀者不知不覺
地沈浸於罪惡與迷幻之間，觀看時所伴隨的情緒也在祥和、溫馨的氣氛
中隨之起舞。再者，其詩意性的節奏和動人的劇情，亦無時無刻莫緊緊
扣住觀眾的眼神。

　　他的作品如〈年輕靈魂的反叛〉（Young Soul Rebels），描寫兩位
黑人男子在床第間獨處的景象，當片中人物的雙手把玩著撲克牌時，兩
人眼神不時交替，加上欲言又止的肢體動作，也讓整部影片產生一段撲
朔迷離的曖昧情愫。同樣的，在〈黑皮膚白面具〉（Black Skin, White
Mask）裡則設置一個幽暗的軍隊牢獄空間，一張張單人床與黑人角色成
為全場關注的焦點，人物間相互交換著眼神、呼吸、喘息、動作，不時
瀰漫著一種詭異中特有的浪漫氣氛，有緊張時刻，也有痴狂般的情愫。

伊薩克・朱利安
〈年輕靈魂的反叛〉
錄像，1991

　　朱利安除了在單頻道投影的作品有獨特的劇情描述外，多頻道的投影裝置部分，其視覺效果亦令人目不暇給般的震撼。例如〈漫長的馬薩蘭之路〉（The Long Road to Mazatlán, 1999），作者以長鏡頭和蒙太奇手法，透過三個螢幕交叉投射出相互關連的劇情和影像，並特別以西部牛仔作為主角形象，描述兩位男子在馬薩蘭途中巧遇而邂逅的經過。在朱利安刻意以一黑一白人物的安排下，除了表現東西方不同景緻與主要人物的身體姿態外，其內心所隱藏著愛慕、欽羨之情早已溢於言表。尤其是黑人男子為尋找西部神話而進入白人世界的那一刻，像是巧遇於陌路途中的露水交歡，頗有引人遐思的幻覺，而且其情節內容則宛如神話故事裡的愛情寓意，曲折離奇之外還帶有一份陣陣的憂傷。

　　同樣的，在〈尋找朗史東〉（Looking for Langston）作品裡，透過天使化身的黑人穿梭於全幕劇情，導引黑人主角不斷找尋心中偶像的戀情。〈未著衣的偶像〉以上流社交圈的酒吧為場地，描述一對情人擦身而過卻留下情傷般的刺痛眼神，久久讓人難以忘懷。〈侍從〉（The Attendant）和〈捆綁〉等系列作品，則將曲折離奇的男性戀情，轉化為如夢似幻的情境，是傾訴者的虛擬夢境，也是現實生活中一處情愛昇華的精神寄託。另外，他的錄像裝置〈巴爾地摩〉（Baltimore），分別以三部十六厘米影片投影於三個螢幕上呈現。[9] 他以類似西方宗教三聯畫的展示概念，詮釋來自黑人科幻小說以及受1970年代「黑人電影」潮流所引發的影響，將電影拍攝應用成分段剪接片段，再透過切割以及重複的播放進而建構出一種非洲未來主義的情節。這種不同於電影情節的非直述手法，見證了一種家譜式的記憶經驗，例如黑人蠟像館、主角凡派柏（Melvin van Peebles是位著名宗教電影《斯維特拜克之歌》的導演與演員）、黑人女性機械人（米瑞Vanessa Myrie飾演）等三者均帶有象徵性的圖像寓意。再者，黑人導演與他自己的蠟像在博物館彼此照面，並與美國黑人公民權運動家杜伯（W. E. B. Dubois）的肖像畫相呼應，這一切影像鋪陳彷如鏡中所襯托的歷史痕跡，尤其影片中帶有藍光的冷冽氣氛，則襯托出想像與現實並列的異度空間，引發一連串關於種族與文化的討論議題。

9　Isaac Julien, Kobena Mercer and Chris Darke, "Issac Julien" (London : ellipsis, 2001).

伊薩克・朱利安　〈漫長的馬薩蘭之路〉　錄像裝置　1999

伊薩克・朱利安　〈漫長的馬薩蘭之路〉　錄像裝置　1999

伊薩克‧朱利安　〈漫長的馬薩蘭之路〉　錄像裝置　1999

伊薩克‧朱利安　〈侍從〉　錄像　1993

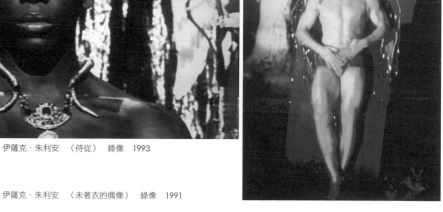

伊薩克‧朱利安　〈未著衣的偶像〉　錄像　1991

總之，朱利安透過音樂節奏和影像符號來製造他內心所嚮往的情愛世界，以及他所描述身為黑人偶像的過往歷史。整體來檢視他的影片風格，像是漫步前往烏托邦途中的心境，過程中沒有紛紛擾擾，也沒有劇烈痛苦，他在鏡像的推移下導引出「遊蹤」的另一幽徑，邁向緩緩移動的路途去找尋那塊淨土。如此，觀眾隨著他的鏡頭尋找到那個所謂「轉動或脫離正軌」（turn or swerve）裡的世界，也或許可以感受到和藝術家一樣的夢境，有著異地重逢或迷途旅程中避逅後的意外驚奇。

3-3 糞土點金的傳奇

　　克里斯・歐菲立（Chris Ofili）[10] 以繪畫作品聞名，1998年榮獲泰納獎桂冠，他是繼霍格金（Howard Hodgkin）之後，第二位於泰納獎中以繪畫創作得獎的藝術家。不巧的是，他得獎後最引人議論的關鍵，並非在於種族膚色的問題，而是創作上使用的媒材。[11] 為什麼呢？由於歐菲立在自己的繪畫作品上，使用大象糞便作為支撐畫幅的角架，以及畫面視覺的主要構成元素，加上泰納獎展期間風風雨雨的評論，導致民眾對當代藝術產生質疑並引起一陣譁然，甚至有偏激群眾帶著一車的動物糞便，潑灑於泰德美術館門口，以表達他們對歐菲立使用大便作畫的強烈抗議。

　　對於藝術家來說，這些抗爭行為並未造成歐菲立的困擾，因為他的繪畫題材取自生活上的感受，誠如他描繪〈統治者糞便的崇拜和黑星傳奇〉（The Adoration of Captain Shit and the Legend of the Black Stars）—

克里斯・歐菲立（Chris Ofili）

10 Chris Ofili於1968年出生在曼徹斯特，1993年畢業於英國皇家藝術學院，1998年以添加大象糞便的繪畫作品而贏得英國泰納獎。歐菲立特立獨行的繪畫作品，取材於黑人的表情與生活點滴，擅長以裝飾風格為畫面注入豐富色彩，並在點綴式亮片與塊狀糞土間，造成視覺唐突的對比。

11 參閱吳金桃，〈大象糞球‧臺灣製造：深入Chris Ofili個展〉，《今藝術》（1998年，第2期）：110。

右／克里斯‧歐菲立
〈Afrodizzia〉
繪畫　1996
左／克里斯‧歐菲立
〈Afrodizzia〉
繪畫　1996

作，畫面裡黑人女性形象矗立於騷動的群眾面前，象徵著大地之母的形象受到子民擁戴與讚賞。畫中點綴的黝黑塊狀，即是歐菲立搓揉成團的大象糞便，排列組合而成為畫面構成的裝飾材料。如同非洲土地上的動物排泄物，成為土地肥沃的來源，此時背景天空正羅列著閃亮的黑色星星，好不熱鬧。這種如童稚般的純真表現，就像歐菲立自我闡述的話，他說：「我的作品來自於我對繪畫的情有獨鍾，選擇的材料也是經過自己的實驗測試。」[12] 然而，對於一般人認為是骯髒齷齪的糞便來說，歐菲立自然有一套個人見解，他補充說：「其實，就異教徒的說法，那是一種聖經上的連結，也是指引上達天堂和樂土的路徑。天堂之路或許是在加勒比人的土地，擁有水藍色湖泊、梅樹和雞尾酒飲料的悠閒生活之處。而我心中的夢土，也就是在那廣大的非洲草原上，成為我創作冥思的來源。」[13]

12 David Adjaye, Thelma Golden, Okwui Enwezo, Peter Doig, & Kara Walker, "Chris Ofili", Random House Inc., 2009.

13 參閱Chris Ofili創作自述。

　　綜觀歐菲立的繪畫結構，可以判斷他是受到90年代後複雜的流行文化和戰後藝術家風格影響，如畢卡比亞（Picabia）和巴斯奇亞（Basquiat）等畫家對自由線條與裝飾趣味的喜好，帶給歐菲立新的啟示。因此，歐菲立將這些畫作添加簡約結構與複雜裝飾組合在一起，進而達到極度華麗的效果。這種裝飾風格最明顯的例子如〈Afrodizzia〉，此作品呈現了抽象圖案的交錯元素外，他佐以非洲黑人名流的頭部肖像為主題，將不同造形的頭像擺置於迷宮般的蔓藤花紋裡，仔細地添加螢光小珠，其繽紛閃亮的色彩一如黑夜中的煙火景象，彰顯了黑人圖像的聚合力量。

　　此外，他的〈王子肖像〉和〈穿越葡萄藤蔓〉亦有異曲同工之妙。前者以黑人王子英俊的外貌為核心，加上背景裡密集的圖案襯托，使花卉圖紋的裝飾美感更為具體。而後者作品，則以閃亮的油性顏料（丙烯酸酯和磷光性油漆）揮灑於帆布表面，畫布上除了顏料的堆積外並加入塑膠製成的小珠料，讓不同層次的顏料色澤和閃爍珠飾產生炫麗的色彩輝映，尤其在遠距離觀看時，觀賞者有著更多的想像空間。

克里斯・歐菲立
〈無題〉 繪畫
2001

　　既然大象的糞是歐菲立著名標誌，其裝飾的神奇效果也不容忽視。
他不斷地使用這些糞便作為是創作媒材，並且賦予裝飾性的當代意涵，
其目的猶如大自然界裡的身體猥褻和背叛情感，逐一收編並納入其思
考領域之中。作品如〈沒有女人，沒有哭泣〉、〈猴子傳奇〉和〈無
題〉，均藉由繪畫媒材提升抽象圖案的趣味效果，並以糞便作為裝點元
素，影射出文明世界中追逐性、金錢、毒品等現實面的價值觀亦如同糞
土，凸顯了兩極化的美醜判斷與黑色的幽默寓言。

3-4 殖民的織布混搭

因卡·修尼巴爾（Yinka
Shonibare）[14] 的作品特色
在於混搭各種媒材之屬性，
尤其是作品呈現出圖騰式的
紋飾、鮮豔的圖案化組合，
以及維多利亞風格的剪裁
樣式等，提供了一種異於純
粹西方文化思維的弔詭思
辨。他的採用服飾概念來創
作，可以說是他擅長的表現

因卡·修尼巴爾（Yinka Shonibare）

手法，其華麗的非洲圖案布料融合英國維多利亞式剪裁，兩者巧妙搭配
造成一種文化與視覺上的衝突性。例如〈三美圖〉（Three Graces）
取材於希臘神話的油畫圖像，藉由仕女曼妙身影轉嫁於服飾上的訴
求。〈鞦韆〉（The Swing）則借用18世紀畫家法哥納（Jean-Honoré
Fragonard）同名油畫的構圖元素，將女子皺褶蕾絲的套裝與瞬間姿態
表露無遺。而表現於傳統英國的生活風格，微妙地掌握居家、交誼、運
動等上流社會的時尚身影。

修尼巴爾〈女／男孩〉（Girl/Boy）擷取性別之間的體態差異；〈維
多利亞時代同志〉（Gay Victorians）描述酷愛古典裝飾的同志風情；
〈獵犬〉（Hound）刻畫英國紳士的田園樂趣；〈父親與小孩〉（Dad
and the Kids）與〈悠閒仕女〉（Leisure Lady, 2001）探測幽雅生活
中的閒情逸事；〈教育學〉（Pedagogy）捕捉傳統家庭的教育縮影；
〈像你這樣的女孩怎會變成這樣的女孩？〉與〈Eleanor Hewitt〉呈現
女人情感時期的神韻；〈風流與犯罪的對話〉（Gallantry and Criminal
Conversation）大膽勾勒野外交合的情慾片段。再者，〈雙重荷蘭〉
（Double Dutch）與〈為非洲而爭奪〉（Scramble for Africa）則分別
以非洲文化觀點，形塑西方世界對於傳統價值的辯證判斷。

右頁上／因卡·修尼
巴爾 〈悠閒仕女〉
造形、裝置 2001
右頁下左／因卡·修
尼巴爾 〈風流與犯
罪的對話〉 造形、
裝置 2002
右頁下右／因卡·修
尼巴爾 〈三美圖〉
造形、裝置

14 Yinka Shonibare於1962年倫敦出生，童年在西非的拉各斯（Lagos）成長，17歲時返回倫敦接受教育，於1991年畢業
於歌德史密斯學院（Goldsmiths College）視覺藝術系，創作類型包括攝影、編織、裝置與錄像藝術等內容。他曾受邀
參加第11屆德國卡塞爾文件展、第49屆威尼斯雙年展、第5屆里昂雙年展、鹿特丹布尼根博物館、倫敦維多利亞博物館
等地展出，入圍2004年英國泰納獎後大放異彩。

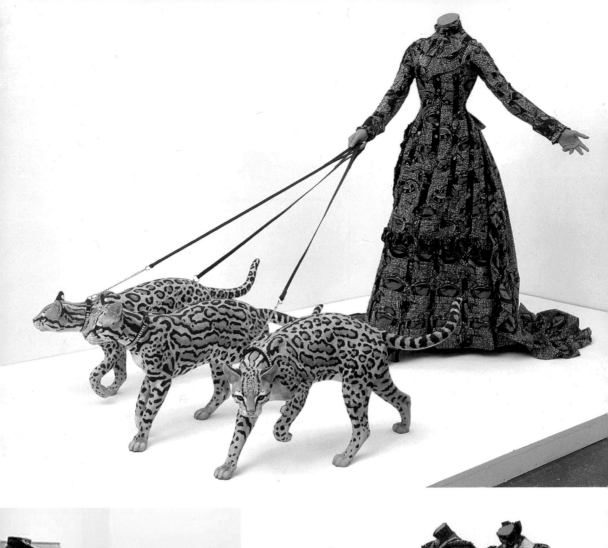
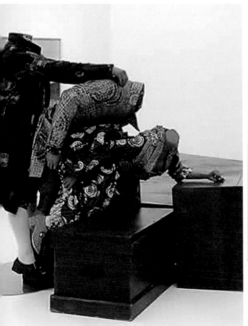
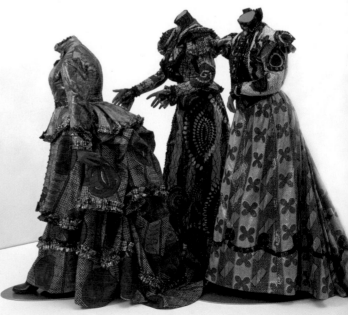

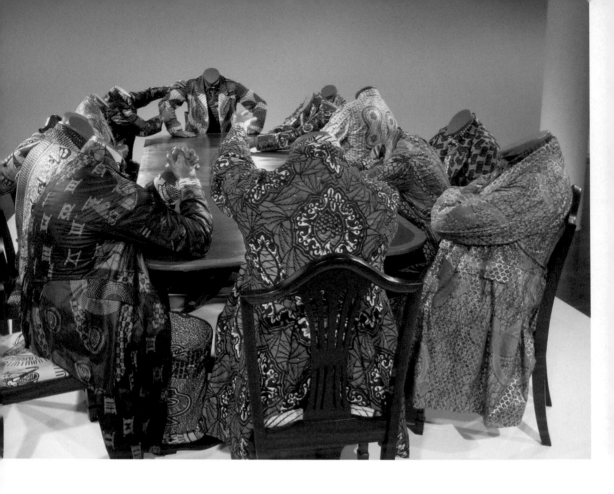

有趣的是，修尼巴爾重複地將非洲傳統織布與蠟染圖案，活生生套入歐洲的人形物件上，而每個人形模特兒卻以「無頭」（headless）的形式出現。其視覺符號的延伸包括非洲圖案與維多利亞式風格，兩者所搭建的對比，不在於奈及利亞與英國之間的殖民關係，而經由歷史考證得知，這些蠟染布料的技術都源自荷蘭，它是殖民主義時期的產物，而奈及利亞只是代工的製造者。其次，人形服裝的造形為什麼都是維多利亞款式呢？修尼巴爾自認為，這是從小所面對的環境風格所致，如建築、文化與生活態度等形式無不充斥著他國（殖民者）的崇仰之情，他坦言說：「誘惑性（seduction）在我的作品中是重要的元素，我承認我來自何處，而血緣和落魄之間的差異，竟是如此地接近真實。」[15]

自稱為「後殖民的混血兒」的修尼巴爾，作品一貫採用紡織布料，主要原因是，這種具有非洲西部特色圖案和顏色的紡織品，實際上製作工藝卻是印尼的蠟防印花法。弔詭的是，英國人採用這種製作流程，於

因卡・修尼巴爾
〈為非洲而爭奪〉
造形、裝置　2003

15 Rachel Kent & Robert Hobbs, "Yinka Shonibare", USA: Prestel, 2008.

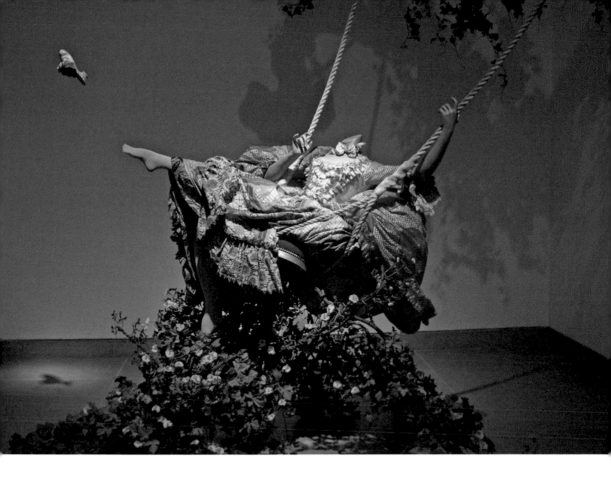

因卡·修尼巴爾
〈鞦韆〉 造形、裝
置 2001

英國北部設廠雇用亞洲人進行生產，之後出口至非洲西部。總之，這一段錯綜複雜的生產過程，牽涉了異地生產、貿易與殖民者的利益糾葛，最後修尼巴爾在這層殖民關係上，卻已經丟下一顆未知結果的震撼彈。

3-5 覺醒的種族意識

　　回顧早期西方國家對於有色族裔藝術家，普遍存在於晦澀多變的情結，光是從「有色」、「無色」的困惑到「主流」、「非主流」的尷尬的區分問題，牽涉於種族上的議題，不難看出各種名詞使用的含混不確定性。隨著1960年代的平權運動、1970年代的思想開放和女權運動、1980年代政治和社會環境的開放，少數族裔藝術在藝術領域中才逐漸獲得了更多被接納的機會。

　　在英國當代藝術方面，1995年倫敦白教堂美術館曾策劃一項名為「非洲現代藝術的七個故事」（Seven Stories About Modern Art in Africa），開啟了英國有色族裔藝術家的創作觀點。此後出生於英國的黑人藝術家麥昆、朱利安、歐菲立等人，可說是1990年代之後英國藝術

界的佼佼者，他們藉由泰納獎光環而獲得高度肯定。這些黑人藝術家藉由創作的方式走出舊日陰霾，其共通的特點在於對黑人傳統文化的再認識，同時也自覺地表達出重新界定自我身份的渴望。

　　當然，除了對歷史和自身文化的反省與發掘外，他們還致力於內心世界和潛意識世界的探討，如麥昆在影片裡保持貫有的黑人角色，藉由黑白影像的特殊風格揭露人類與自然的衝突力量。朱利安製造了深刻自省的夢幻情境，並對黑人的男性軀體提出讚頌之聲；歐菲立則表露了人類對原始和自然的裝飾本能，於繽紛色彩、動物排泄物與黑人形象表徵之間，尋找三者共構的和諧語彙，在其虛擬的寓言表層披上原始圖案的標記。

　　現今，黑人藝術已經逐漸在當代藝術潮流中展露頭角，對於藝術史學者所忽略的記載部分，相信在日後將有所補救。如學者波維爾（Richard J. Powell）在其著作中《黑人藝術》（Black Art）一書中談到：「其實，黑人藝術的涵蓋範圍包括黑人族群文化所孕育而出的電影、攝影、繪畫、媒體……等創作，而且黑人藝術中，文化特質與文化認同是不可缺少的，如同Black這個字中的B字元，是不可或缺一樣，他們將藉此精神在世界的藝術舞台上發光發熱，散發無比的魅力。」[16]因此，黑人之藝術創作可以說是星際上的一道亮光，集結後的黑色力量，或許將是下一波藝術的新潮流。（圖片提供：ICA London, Tate Gallery）

16 Richard J. Powell, "Black Art: A Cultural History", Thames & Hudson World of Art, 2002.

4 日常反動—藝術與生活密碼

談 到日常生活與現代藝術的關係，列佛布瑞（Lefebvre）於《日常生活評論》（Critique of Everyday Life）中指出：「日常生活」和「現代」的互動關係，在於「兩種相互聯繫、互為一體的現象，不是絕對，也不是整體的。它們就是日常生活與現代性（modernity）的共構，彼此加冕、隱藏、揭示和覆蓋。」[1]淺顯易懂的「日常生活」詞語，貼近每個人的生活，但有時卻又產生某種距離，如德瑟圖（Michael de Certeau）分析日常生活實踐所述：「在現代社會所觸及的範圍之外，提供消費者一系列安居、遷移、言談、閱讀、購物和烹飪等戰術的模式。」[2]由此可知，屬於個體的日常生活，和現代性的時間軸線相互交錯，彼此產生共生共長的關係，亦如藝術思維上的實踐，已經成為一種特殊的時代現象。[3]以此概念來看生活風格介入藝術的表現方式，或許可以當作一把視覺丈量的尺規。相同的，回到作品本身，不同類型的作品與展出空間互相搭配，之於日常的反動思考，藝術家又如何突破舊有陳

1 Henri Lefebvre, "Critique of Everyday Life", （Verso, 2002），pp. 18-24.

2 Michel de Certeau著，方琳琳、黃春柳譯，《日常生活實踐》，南京大學出 版社，2009，p31。

3 在全球化快速連結的時代，日常如何與藝術呈現其特殊形式？簡言之，當代藝術的創作觀念是一種生活體驗，原以卓越、先驗佔有一席之地的藝術領域，至今已逐漸更替。藝術實踐是直接、易於親近，且已經逐漸走向人群、走向日常生活之中。例如英國藝術發展為例，千禧年之後「英國當代藝術三年展」計畫以關注現階段生活與藝術為主的展示。回顧歷屆主題：首屆Tate Triennial為倫敦藝術史學家巴頓（Virginia Button）和中央聖馬丁藝術學院的當代藝術學者艾薛（Charles Esche）聯手策展「智：千禧英國新藝術」（Intelligence: New British Art, 2000）。第二屆為伯明罕艾康美術館（Ikon Gallery）館長渥特肯斯（Jonathan Watkins）與泰德美術館資深研究員聶斯比特（Judith Nesbitt）策劃「如此這般的日子：英國當代藝術」（Days Like These: Contemporary British Art, 2003）。第三屆為德國籍、時任瑞士蘇黎世美術館（Kunsthalle Z?rich）館長的魯弗（Beatrix Ruf）擘畫「英國新藝術」（New British Art, 2006）；第四屆為身兼「巴黎東京宮」創設者和法國藝評家布希歐（Nicolas Bourriaud）擔綱規劃「衍異現代」（Altermodern, 2009）。參閱陳永賢，〈解開藝術與生活的密碼—英國當代藝術三年展〉，《藝術家》（2003年12月，第343期）；346-355；以及簡上閔，〈2009泰德三年展〉，《今藝術》（2009年04月，第199期）。

規？本文藉由不同媒材的創作觀點，從日常生活的角度探看家居描繪，以及生活議題如何詮釋藝術，探查他們又如何將藝術實踐融入常民生活之中。

4-1 家居生活的場景

如何描繪家居的日常氛圍？繪畫方面如喬治·蕭（George Shaw）以油彩描繪居家環境、停車場車庫、鄉間小徑，在他自然樸實而流暢的畫風筆法下，直接呈現人群住所的空間場景。如合融合生活感受於畫面呢？多伊格（Peter Doig）〈森林野營〉（Camp Forestia）以半具象的描繪手法，恣意而大方的筆觸將湖面情境表露無遺。他表示：「對我來說，繪畫是混合影像空間，將生活上的視覺片段融入創作世界，可以讓人迷失其中並感受其震盪……」[4]他創作源自生活影像及腦海中的印象拼接組合，透過片段影像而建構出延伸、重疊、交融的畫面。達爾伍德（Dexter Dalwood）的〈尼克森的啟程〉（Nixon's Departure）畫作內容是蒐集他未曾去過的著名場所，而這些標誌性場地乃借鑒一處

喬治·蕭（George Shaw） 〈熱情場景〉 油畫 77×101 cm 2002

4 Peter Doig, "Blotter", （London: Victoria Miro Gallery, 1995），pp.9-10.

彼得‧多伊格（Peter
Doig）　〈森林野營〉
油畫　1996

達斯特‧達爾伍德
（Dexter Dalwood）
〈尼克森的啟程〉　油畫
257×231cm　2001

谷特拉格・阿塔曼（Kutluğ Ataman） 〈未接連擴音的樂器〉 錄像 1997

谷特拉格・阿塔曼（Kutluğ Ataman） 〈未接連擴音的樂器〉 錄像 1997

風景，再以抽象與拼貼轉化成繪畫。這些似是而非的畫作，是他深思熟慮於各種環境而組合為一體，被描繪得具有很高可信性卻不可思議的有形場景，無形中反映集體意識下的記錄歷史，實際上卻是縈繞於懸念之上的私密臆測。易言之，他以解構的方式將繪畫轉化為真實與抽象的搭配，以色彩分割、拼貼的方式，重新審視藝術存在的價值判斷。

橫溝靜（Shizuka Yokomizo）的〈陌生人系列〉（Stranger），以觀察者的角色拍攝倫敦、柏林、紐約、東京等都市公寓裡的主題人

谷特拉格‧阿塔曼
（Kutluğ Ataman）
〈斐若尼卡瑞的四
季〉 錄像裝置
2002（攝影：陳永賢）

物，鏡頭隔著對街探索室內家居的私密空間，彷彿是窗外的風景引介室
內的人物風情。後窗的景象藉由居所內的擺設和空間對比，以此除卻
「窺視」底層下的慾望，無形之中正凸顯著城市生活的人物性格。在錄
像藝術方面，阿塔曼（Kutluğ Ataman）的作品以生活實景記錄，毫不
矯飾地描述事件當下的真實況味。他的〈斐若尼卡瑞的四季〉（The 4
Seasons of Veronica Read），以四個螢幕播映一位園藝家繁殖、種植
喇叭花的經過與歷程；〈別想擄獲我的靈魂〉（Never My Soul）闡述
一位變性人受到強暴以及為何變性的遭遇與內心告白；〈未接連擴音的
樂器〉（Semiha B. Unplugged）以資深且年邁的女伶體態，表達戲子
的內心世界。因為取材於現實生活的人物，他的影片沒有特殊的剪接與
音效，而且相當冗長。在影片敘述性的情節下，緩緩引導觀者閱讀這些
社會邊緣人的種種滄桑，不知不覺地進入一個令人著迷的平凡事物氣氛
中。

再例如馬歇爾
（Mike Marshall）
的〈那時有人正在做
的事〉（Someone,
Somewhere is Doing
This, 1998）播映河
水漣漪的畫面，徐風
吹來、餘光飄盪，紀
錄水面波濤的一動一
靜。〈如此的日子〉

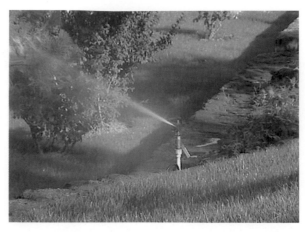

麥克‧馬歇爾（Mike Marshall）〈如此的日子〉 錄像 2002

（Days Like These, 2002）以庭院自動灑水器為主題，當環繞式的水柱
灑向植物時，噴水姿態與斜射的陽光共構成一張和諧的畫面。〈陽光〉
（Sunlight, 2001）則是庭院轉角處的意象，水泥板上稀疏的樹影，隨著
陽光強弱變化而產生錯落一地的光影圖案。馬歇爾的取材是生活周遭隨
手可見的場景，也是日常生活中最熟悉也最容易被遺忘的角落，這些平
實無華的畫面盡是我們作息時同時存在的一部份，簡單、平實、自由和
一份難得的閒情逸致是他的創作特質。藉由影像紀錄是否得以窺見你我
的生活中的日常私語？可否把梳一長串隱藏於日夢中的想像？例如莫里
斯（Sarah Morris）的影片〈邁阿密〉（Miami, 2002），鏡頭隨著游移
的人物動作，穿梭於旅館、街道、騎樓、超市、大廈等都市裡的不同場
所，沒有對白，只有緊追於後的運鏡掃瞄。整個看像一齣單日日記，她
透過畫面鋪陳、轉場的效果，紀錄著城市生活中的節奏和影像故事。

莎拉‧莫里斯
（Sarah Morris）
〈邁阿密〉 錄像
2002

理查・迪（Richard Deacon）
〈UW84DC〉
雕塑 2001

　　在立體雕塑方面，理查・迪肯（Richard Deacon）的戶外裝置作品並不是單一的姿勢，也並非預期在製造文明地區給予藝術氛圍的假象，如庭院草皮上的雕塑品，便透露出創作者精心準備的物件，與周遭景物相互搭配而成為一件藝術品，他說：「平凡（普通與平常），是我對雕塑觀的追求。」[5]迪肯擅長將不起眼的小物體予以放大，猶如〈UW84DC〉（2001）製造卷曲的鉛筆木屑，〈明日和明日〉（Tomorrow, and Tomorrow, and Tomorrow, 2001）不規則的木條造型，搭配釉燒材質物體，彼此呼應呈現出自由形象的蠕動效果。他的作品充滿動感和張力，搭配型塑、材質、色彩後的語彙組合，像是家居、家飾的一部份，也是藝術家別出心裁的生活創意。

理查・迪肯
（Richard
Deacon）
〈UW84DC〉
雕塑 2001

　　上述創作者都以敏銳的的思惟，選擇身旁的事物作為表現題材，日常中的一捻花、一微笑，都成為他們體

5 Francis Gooding, "Richard Deacon: Association", London: Lisson Gallery, 2012.

驗實踐後的感受。他們生活家居的影像化與詩意性，適切地提供豐富的想像，如哲學家阿帕杜萊（Arjun Appadurai）所說的：「一種社會生活想像力的新角色，為了瞭解它，我們必須結合『有影像，就有觀念』，特別是機械產生的影像、虛構社群的觀念（the idea of imagined community）等影像的虛構幻象，逐次呈現……。」[6]他也指出這些生活「圖景」（scape），乃是描述一種流動與不規則的狀態，但同時又隱涵著受到不同視野和境遇制約下被建構的關係。這個圖景之想像世界（imagined worlds）的結構成材料，遍佈於全球的個人和群體的體系之中。

4-2 社會實踐的想像

　　回到藝術層面，從消費文化介入藝術的面向看來，基本上在其內部呈現了三種基本屬性。（一）從物體到藝術是為了觀念，這種從70年代通俗到藝術的努力是為了追求理想。（二）通俗化的再造或重塑過程，理解80年代重新解構通俗的內在意涵，不但對藝術通俗化提出質疑，而且也以諷刺或暗喻的手法進行自身批判。（三）90年代之後使用通俗現成物品，加上流行品味再造後轉變為藝術作品。這也就是說，製作消費品的同時，反映出消費文化中藝術通俗與通俗藝術的完整性，以及維護消費文化的遊戲規則。接著再從哲學思考的層面來看日常生活和當代藝術的結盟關係。一般而言，整個消費行為領域中的個體、行為、社會、文化等是彼此契合的一體兩面，換句話說，「消費行為」跨越文化的視覺經驗，其實就是回到視覺文化的領域。若從消費文化與生活風格來觀察，在流行時尚與品味的驅動下，創作者敏銳且不斷創造新語彙融入視覺概念，亦自然地促使時尚結合藝術更臻佳境，於消費文化中扮演重要角色。

　　那麼，如何取材自商業廣告或消費行為的概念？怎樣游刃地運用通

6 阿榮・阿帕杜萊（Arjun Appadurai）建立了一種「想像的稜鏡」（imagined prism），來觀察這個被稱為「全球化」世界的演變過程。他指出，全球化的知識仍處於脫節狀態，這種脫節說明了全球化知識多半基於想像，但全球化的真實狀況卻完全超乎人們的想像。他對全球化之多重性「文化面向」的觀點，包括「人種圖景」（ethnoscapes）、「媒體圖景」（mediascapes）、「科技圖景」（technoscapes）、「金融圖景」（finanscapes）、「意識形態圖景」（ideoscapes）。這些被用來描述全球化過程的「圖景」概念，既是對不穩定、非秩序之文化差異的把握，又是對支配性權力結構的一種描述。參閱Arjun Appadurai, "Modernity at Large: Cultural Dimensions of Globalization, Minneapolis"（University of Minnesota Press, 1996）p. 33.

大衛‧貝裘勒
（David Batchelor）
〈路障〉 裝置
2002

俗語意的精神？貝裘勒（David Batchelor）擅長使用都市的顏色，尤其是光鮮亮麗的商業招牌與霓紅，藉此拼貼出具有城市夜景絢爛的色光，例如〈牧歌〉（Pastoral, 2001）結合現成的二手商業燈箱，將散亂一地的色塊與堆疊成塔型的霓紅招牌，拼貼成繽紛鬥豔的三度空間。〈工作室〉（Studio, 2001）則在鐵架上疊放著透出光暈的方塊燈箱，散發出濃豔色澤。〈路障〉（Barrier, 2002）與〈魔幻時光〉（Magic Hour, 2005）前者使用鮮明的壓克力版，製造門縫中的一堵牆；後者應用液晶螢幕的亮彩光暈，強調著裝飾象徵也是暗喻抽象元素的分離表層。為什麼偏好色光原色？貝裘勒的作品偏向於極簡原色的使用，而他將顏色視為都市的一部份，色彩色光亦保持原生的個性，他說：「我的色彩概念，不是來自傳統理論而是商業畫面、膠化的燈具或樹脂玻璃。我覺得很難找到比原始材料更美麗的色調，這些表層彷如鏡面的材質，儘管它

大衛·貝裘勒（David Batchelor），〈魔幻時光〉，裝置，2005

有著閃爍的光澤，它始終是我找尋到最好的現成物。」[7]

　　同樣嫻熟地駕馭色彩的極簡調性，達文波特（Ian Davenport）的作品也是大膽採用色線與色塊來創作，他用兩百種以上經調色過的色彩直接在美術館的牆面作畫，由牆面頂端延伸到地板。他表示，曾受到電視卡通《辛普森家庭》（The Simpsons）豐富色彩的影響，加上他對DIY手工製造的樂趣，讓他對工業產品的美麗外表有著無限憧憬。他的作品如〈無名的傾瀉線條〉（Untitled Poured Lines, 2001）與〈彩泥畫〉（Puddle Painting）系列，讓色彩由上而下規律地滑落於大尺度的狹長牆壁，錯落有致的長線條搭配疏密與覆蓋的效果。他不諱言地指出，這些具有裝飾風格且帶有商業包裝紙般的色彩結構，靈感是來自英國隨處可見的土耳其Kebab餐飲小店，Kebab店內的裝潢總是洋溢著一股青春自由的亮彩況味。轉換後的視覺表現可以看出，達文波特在富有節奏性的色彩語彙下，營造一種帶有商業產品或流行服飾的炫麗風格，對於通俗且幽雅的裝飾品味而言，不也顯得灑脫而輕鬆自然？

7 David Batchelor, "Chromophobia", Reaktion Books, 2000, p.13.

伊恩‧達文波特（Ian Davenport），〈彩泥畫〉系列，繪畫、裝置，2012

伊恩‧達文波特（Ian Davenport），〈彩泥畫〉系列，繪畫、裝置，2012

除了手工的色彩圖繪方式外，堤姆‧黑德（Tim Head）的觀念則選擇家用電腦和投影的設備來呈現他的視覺語言。他的〈靠不住的光線〉（Treacherous Light, 2002）以電腦和LCD螢幕連線，分別展現橙、綠等純色像素。又如〈悲劇的曙光〉（Tragic Dawn, 2002）放大投影出電視機經常出現的多彩雜訊，讓肉眼直接受到科技媒材的視迅刺激。而其〈解散〉（Fall Out）則以散落不整的玩具，拼湊出一幅既重疊又交錯的物件圖樣。同樣的，身為作曲家的大衛‧康寧漢（David Cunningham）搬出電腦螢幕，他的〈色彩〉（Colour 0.8, 1996）以靜止的數位畫面播出草綠、鵝黃、綻藍、橘橙等四個方形色塊，切割後的視覺印象彷如蒙德里安對色彩排列的堅持，同時帶有一種對生活科技的眷戀，也提供了新媒材在藝術表現的當代性。

堤姆‧黑德（Tim Head）
〈悲劇的曙光〉　錄像
2002

堤姆·黑德（Tim
Head）〈解散〉
現成物、裝置 1985

雖然不同年代都有相異的時尚品味，對於通俗審美的要求也不盡相同，假如從歷史發展的角度來說，1867年馬克思《資本論》（Captial）裡的「剩餘價值」（Surplus Value）成為一個世紀以來馬克思主義經濟與政治的基礎，消費者是資本主義社會的主要行動者，而資本主義早已將日常生活的所有層面予以商品化。對於大眾性商品崛起與消費個體的對應關係，1967年境遇主義學家狄波爾（Debord）提出「奇觀社會」（Society of the Spectacle）的說法。他明白指出，在一種完全受到奇觀消費所支配的社會型態下，個人因「奇觀」感到眼花撩亂，成為處於大眾文化中的一種消極存在，「這種社會的功用，在於讓文化內的歷史被人遺忘」[8]，其渴望不過是獲取更多產品罷了。由此看來，隨著消費資本主義的加速，特別是戰後消費榮景的產品，「奇觀文化」現象很快的變得明顯。

8 Guy Debord, "The Society of the Spectacle", New York: Zone Books,1994, p.18.

不過，到了1983年法國哲學家布希亞（Baudrillard）試圖終結「奇觀社會」，宣稱「擬象時代」（Simulacrum）已經來臨。布希亞指出，所謂擬象是指「沒有本體的複製品」（A copy with no original），擬象乃是影像歷史的最後階段，它從原始的狀態影像掩蓋了「基礎真實根本上就不存在」[9]的現象，影像和真實毫無關聯性存在─本身就是純然的擬象。然而，後現代主義以及全球化觀念的過程中即身為一種社會實踐的想像（the imagination as a social practice），它指引我們邁向某種批判性與新鮮事物的憑藉。此外，詹明信（Fredric Jameson）則將影像文化視為一種晚期的資本主義（Late Capitalism）。他舉例說，當警察和其他安全掃瞄裝置在記錄城市的運作時，人們的消費模式也經由自動櫃員機、信用卡和結帳櫃臺的監視器等裝置非常精確的記錄下來，而達到新的消費里程。[10]

承上所述，從大眾文化與影像文化的綜合生態，此趨勢標示著現代人的生活習慣與日常理想。物象具有多重意義，也往往簡化了很多概念的可能，例如顏色反映事物的形象，經過長期的修正與改變之後，逐漸到達不同層次的思考形式。由藝術到各種消費形式而轉化成一種廣泛的文化邏輯，對於不同的文化的開放、接納、延續、斷裂、顛覆的批判態度，它其實已經連結於晚期資本主義以後的經濟體系之中。

4-3 後現成物的反思

商業快速製造產品且大量進入一般家庭，因機械日夜以複數性產品席捲各地並養成消費者使用習慣，慢慢的，愛物、戀物都可成為一種精神上的慰藉。1912年杜象把「現成物」引介到藝術領域，他把一個腳踏車輪拼裝在矮凳上，徹底創造現成物的創作觀念，他說：「我想揭露藝術和現成物之間的矛盾，便想像了一種互惠的現成物。」[11]基本上，杜象的想法是透過現成物達到反藝術的目的。這裡所指的現成物概念是一種發現，而不是物體的獨特性，也就是說，達達對於現成物的概念沒有視覺上的審美判斷，也沒有合乎邏輯的疑問，而是傳統思維對藝術與非藝術形式強烈對峙之辨，企圖消彌藝術與生活間的那道鴻溝。達達主義現

9 Jean Baudrillard著，Aria Glaser譯，"Simulacra and Simulation", aria Glaser, 1995. p19.

10 Fredric Jameson著，吳美真譯《晚期資本主義的文化邏輯》，台北：時報出版，1998，pp.360-362。

11 Allan Kaprow著、徐梓寧譯，《藝術與生活的模糊分際》，台北：遠流出版，1996。

理查‧漢彌頓（Richard
Hamilton）
〈被她的漢子剝的精光的新娘〉
現成物、拼貼　2001

成物的觀念至今仍然造成很大的迴響，例如知名普普藝術大師理查‧漢
彌頓（Richard Hamilton），1956年於白教堂美術館發表「明日」系列
中的〈是什麼使今日的家變得如此不同，如此引人？〉率先為時髦摩登
生活的事物介入藝術領域，他對於拼貼的現成物予以新的消費意義並大
膽地賦予傳播媒體的流行趨勢。事隔四十五年之後，漢彌頓重新解釋他
和杜象合作的〈被她的漢子剝的精光的新娘〉，以圖解和文字說明的方
式來闡述現成物結構的差異屬性，前後貫穿了達達一致的觀念和法則並
且添加一些流行語彙，顛覆現成物只有物體呈現的表象。

高士卡・馬庫卡（Goshka Macuga）　〈是什麼，就是什麼也不是〉，數位輸出，2012

　　相同的，接收現成物與材質特性的觀念，以及挹注個人思想予以重新組合，便可創造視覺閱讀的新格局。例如馬庫卡（Goshka Macuga）擅長將不同時代的人物與作品並置，使用玻璃、鋼架製成的雕塑，同時加入二度製作的圖片和繪畫，他以不同媒介的視覺衝撞，從而產生一種新的詮釋語境。馬庫加創作媒介的多樣性，運用物件的「挪用」與「錯置」的語言，是其作品的最大特色。在其「關聯中的物體」系列中使用文化考古的形式，仔細製作了多媒體裝置作品，讓過去、現代和未來在充滿戲劇性的環境裡產生敘述語彙與新的聯想。他在〈生死有時〉（A Time to Live, A Time to Die, 2005）中，將畢卡索和恩斯特（Max Ernst）塑造於手工皮革上；而〈拜倫肖像研究〉（Study for a Portrait of Lord Byron, 2007），則將詩人拜倫的形象成為了木質桌面。再者，〈它來自於內〉（It Broke From Within）與〈是什麼，就是什麼也不是〉（What is, that is of what is not, that is not）使用拼貼合成手法，把這些將舊有元素重新排列、翻錄分解，進而打破了觀眾對於傳統舊有形式概念，製造出視覺藝術的冷調寓言。

　　另外，威爾克斯（Cathy Wilkes）裝置作品〈我把所有的錢都給你〉（I Give You All My Money, 2008）透過商店內常用的服裝模特兒與材料的裝置擺放，以超現實景象擺設宛若活生生的女人，讓觀者於不

高士卡・馬庫卡（Goshka Macuga） 〈它來自於內〉 數位輸出、裝置，2011

凱西・威爾克斯 〈我把所有的錢都給你〉 裝置 2008

瑪格麗特・巴隆
（Margaret Barron）
〈它現在的模樣〉
（As it was is now）
現成物、繪畫、拼貼
2002

同時空中感受無生命物體的物質存在。觀看威爾克斯的作品，印象最為深刻的是她對於櫥窗模特兒的頻繁使用，此展示的人體雕塑，被媒體報導形容為「櫥窗模特兒赤身裸體坐在馬桶上」。[12]在她手中，這些冷冰的模特兒被置入另一個空間，展現女性柔和細膩的一面，被英國當代藝術雜誌《Frieze》稱之為「表達出複雜的女性情結」。[13]

　　然而，在挪用現成物之際，一切所有加諸於外在的相關物件，若未能與視覺化、符號性產生彼此共鳴，恐怕也容易流於一般視覺表象而已。相較於大型立體和現成物觀念的結合，瑪格麗特・巴隆（Margaret Barron）的作法則顯得相當另類。1971年出生於愛爾蘭的巴隆，以新世代藝術工作者的獨特觀察，將街景物像與街頭原有的擺設物品做了一個視覺上的互動。她以十五件小尺寸的繪畫作品，分別貼在展場的某個角落或美術館外街道上的欄杆、路燈桿、護欄、消防栓等物件上。原來，巴倫以實際場域的照片為基調，添加油彩繪製手法，讓乙烯基黏劑的貼布效果黏在不起眼的戶外物件上，街頭實景對照著街頭現成物。假如你是一位行色匆匆的路人，將很難發現這些作品存在的意義，反之，在剝落與膠黏瞬間，在現成物與製造物之間，馬路旁的藝術思辯將隨著步伐

12 Stanley Michael , Cathy Wilkes, "Cathy Wilkes", Milton Keynes Gallery, 2009.

13 Dominic Eichler,'Cathy Wilkes', "Frieze", London: Issue 59 May 2001.

是否駐足而留下一連串的驚嘆。

　　上述藝術家取材自日常生活中常見的工業製品與日常現成物的概念，他們將這些看似平凡的物件予以拆解、重組、影像重製，顛覆人們對一般物件的既定印象，帶給觀眾一種既熟悉又驚豔的喜悅。它們 透過數位、機械或手工的編程製作，重新發現這些工業時代所生產的現成物美感，仍可把物件與觀念思維作為「後現成物」的理念延伸，不僅兼顧常民文化的通俗性，也轉繹了一種被期待而營造出的綜合文化觀。

4-4 日常文化的實踐

　　生活實踐上的體驗給予創作者多重的想像空間和創造力，由此激發出更寬廣的藝術表現，以保羅・諾伯（Paul Noble）的作品為例，他試圖以極度自由的幻想繪製了屬於烏托邦般的世界，作品如〈Acumulus Noblitatus〉（2001）系列，刻畫出桃花源與世無爭的園林居所，加上刻意安排的雲彩和聚落結構，凸顯漫畫式的幽默和童趣效果。而科妮莉亞・帕克（Cornelia Parker）則在〈歷史遺跡的潛意識〉（Subconscious of a Monument, 2002）中，將整個空間用懸絲的裝置

保羅・諾伯（Paul Noble）　〈統一〉　油畫　2001

保羅·諾伯（Paul Noble） 〈Acumulus Noblitatus〉 油畫 2001

手法，把挑選過的石塊串連，因此，觀眾進入展場後看到石頭如真空狀態漂浮時，不免產生重量失衡的錯覺。

馬克·萊基（Mark Leckey）作品〈周圍的電影院〉（Felix Gets Broadcasted, 2007）記錄了藝術家繃著毫無表情的臉，在大自然的環境中大談流行文化的情景，其中也穿插了多位其他藝術家的作品。他刻

科妮莉亞‧帕克（Cornelia Parker）　〈歷史遺跡的潛意識〉　複合媒材、裝置　2002

科妮莉亞‧帕克（Cornelia Parker）　〈屏息〉（Breathless）　複合媒材、裝置　2010

意加入創作者的主觀意識，把個人表述放在綜合性的影像中。此外，他特別關注「影像和人的關係」，尤其是流行文化中的影像符號，如卡通人物、電影等大眾文化中的媒介符號，綜合加以剪接編輯在一起，這是他對影像中蘊含的當代觀念和影像功能的探討。綜觀他的作品結構，使用敘事聲音作為連貫主軸，可歸納出三種重要內容：（一）作品本身直接運用媒體素材，例如加菲貓、辛普森等動畫片、鐵達尼號之電影片段畫面，以及人們熟悉的英國流行文化符號和製作背景。（二）擅長使用原始素材與播映媒介，混搭影像與聲音效果。（三）以講者身份介入闡述，提供個人行為的集錦式影像。整體而言，馬克‧萊基試圖結合動態影音、動畫、電影、雕塑、行為和表演，作為視覺媒介以傳達對當代文化現象的痴迷。

　　如此，英國的文化研究在70年代後開始熱衷於實踐（Practice）的轉化探討，包括生活家居的品味路線在內，將既定的生活風格轉變成特定的文化系統，這樣的轉化關係，其實就是一種意識型態。生活風格可以是實際的生活體驗，也可以是借用其它暗喻或擬象的方式表現出來，如布希亞（Jean Baudrillard）的擬象觀，他以迪士尼主題樂園為例，認

馬克‧萊基
（Mark Leckey）
〈萊基在長尾理論中〉
ICA表演　2007

為迪士尼的存在「隱藏了它實際上代表一個『真實』的國家，迪士尼樂
園就是『真實』的美國。」[14]在這種擬象之外，藝術作品的象徵意義也如
同布希亞所説「影像是謀殺真實的兇手」，對於過去的懷舊或現實生活
的經驗，也就是生活風格能夠真正被體認到藝術創作的情況，從「奇觀
社會」、「擬象時代」到「日常文化」等過程，未來何去何從的走向和
趨勢，將是當前一大課題。

　　綜合上述，以日常文化的藝術實踐而言，藝術品味走進了大眾的日
常生活，並在大眾的消費和使用中獲得了新的意義。如何消弭藝術和日
常生活之間的距離？藝術的邊界在哪裡？相對的，大眾文化對於實現日
常生活的理想，在實踐過程中亦將物化、幻想、狂歡、審美的美感重新
整合體現。當然，大眾文化有其不可規避的缺陷，但大眾文化與現代
生活的審美觀卻是依附於日常之中。易言之，日常生活藝術化的實踐，
藝術的常民生活化的策略，兩者似乎可以互為表裡、彼此互相依存。
（圖片提供：Tate Gallery）

14 Jean Baudrillard著、洪玲譯，《擬仿物與擬像》，台北：時報，1998，p35。

5 顛覆觀念—否定的美學

假如藝術是透過個人理念來反映現實的異化，很有可能透過它所呈現的視覺外表來強調這層異化，但實際內容所表達反諷精神是否達到現實生活的指涉意涵，端看其寓言結構的訴求因素與內在的反叛慾望。表面看來，這外顯意義是缺乏實踐性的驗證，那是因為異化的普遍性難存在於主體世界所具有的強制支配。主體性破碎之後，結構主義就提出了「任何『人的形象』都是虛情假意，除非做為否定的形象出現。」[1]然而，過去傳統美學曾把藝術看作是對社會被動的摹寫，或是迎合普羅大眾的集體意識而抹煞了藝術對社會的獨立批判。這種例子如貝克特（Samuel Beckett）透過戲劇呈現出虛無、荒誕和無意義的表演，曾被阿多諾（Theodor W. Adorno）視為反藝術的代表。他們義無反顧且無情地嘲諷了人的困境，否定人的價值，這樣的反藝術概念如何被接受？「如果藝術要保持對它概念的忠誠，它必須過渡為反藝術」[2]否則，它必然產生一種自我懷疑的態度，這種自我懷疑是來自藝術的存續關係，如同人類過去和未來的毀滅性災難，兩者之間的那條道義上的隙縫。因此以下藉由上述概念，檢視克里德（Martin Creed）、蘭貝（Jim Lambie）、卡拉喬（Anya Gallaccio）和吉利克（Liam Gillick）等人創作觀念，並探討在其否定價值判斷中，如何尋找其反美學與現實社會之間的隙縫？

1 Lawrence E. Harrison & Samuel P. Huntington, "Culture Matters", New York, Basic Books, 2000.

2 對阿多諾來說　現代藝術和工業社會實況存在著緊密關係　一方面因為工業社會變化而導致人存在處境的異化　而藝術家具有敏感的知覺　將這種人內在激烈的衝突與不安反應在藝術作品。另一方面　社會的變化影響了藝術家的創作方式　這導致藝術家不再只滿足於過去的藝術形式　而從現實生活中開發創作的新可能　而藝術上新表現形式則又帶來了新的美感經驗。反藝術是社會變遷的產物　他混合了多角度視點解讀藝術上的反藝術現象。參閱Theodor W. Adorno, Gretel Adorno and Rolf Tiedemann Eds, "Aesthetic Theory", Minneapolis: University of Minnesota Press, 1996.

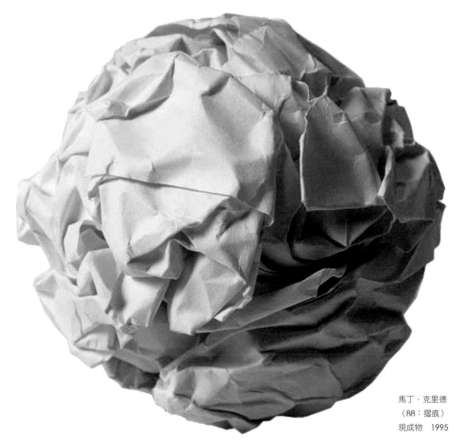

馬丁・克里德
〈88：摺痕〉
現成物 1995

5-1 閃爍燈介入情境

　　馬丁・克里德（Martin Creed）經常否認自己是藝術家身份，他說：「我想做一些作品，但不知為何而做？我想，藝術品會引起人們的注意，可以與他人交流。因為我想表達自己，用作品打招呼説『嗨，你好！』。因為，我想得到愛。」[3]

（1）極簡的物件符號

　　克里德的作品常令人有不知所措之感，在簡潔規律下無法分辨是一種常態或刻意製作的作品，例如他的〈79：藍色黏土〉（work 79）用藍色塑膠黏土，搓揉成一公分大小的形狀，再壓上拇指手印，如此便完成這件創作。〈88：摺痕〉（work 88）使用空白影印紙，用力搓揉成圓形紙團，留下紙張縐摺的模樣依此排列而成。克里德以文具或家居用品為材料，傳達一種非永久性的造形與裝置概念，不僅顛覆藝術品短暫、脆弱、不易保存的困境，也把日常的玩樂趣味視為優勝於永久陳列的價值。

3 Martin Creed &?Briony Fer, "Martin Creed", ABC Art Books Canada Distribution, 2011.

其次，〈701：釘子〉（work 701）在一面白色的牆上釘了一排釘子，尺寸按大小和間距嚴整排列。表面上看來，這雖是不引人注目的形式，然而，這些釘子像是從物質中抽離出的物體，獨立後具有一種看似簡單卻有複雜的材質張力。〈200：白色氣球〉（work 200）白色的氣球幾乎占滿了展廳空間，以整個畫廊的載體作為一種容器。該作品在不同空間，也因地區差異而使用紅色、黑色或五顏六色的氣球，形成球體 氣體填充於有形空間的佔有範圍。

此外，克里德也使用文字符號作為口語與生活之間的連結，他在〈母親〉（Mothers）一作，安裝了一個長T字形鋼樑結構上的霓虹燈，由單字詞Mothers組成巨大霓虹燈的字母。這件作品會日夜不斷旋轉，每兩分鐘增加些許速度，然後再減些轉速至一種較為平和的旋轉動態。其實，字語的符號是一種隱喻，觀眾的觀看注意力放到詞彙的語意，而另一方面它同樣還可以被看作是向人們喊出Mothers（Fuckers），它同時巧妙地以讚美與咒罵的姿態雙向切換。介於語詞字意的顯性與隱性邊界，兩者之間徘徊於雙關詞語與自由想像，他試圖藉此深入心理層面予以歌頌與咆哮、平凡與深刻、積極與消極的即時感受。

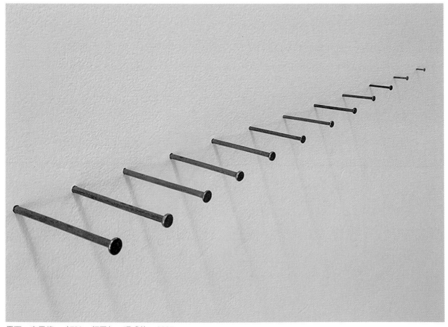

馬丁‧克里德 〈701：釘子〉 現成物 2007

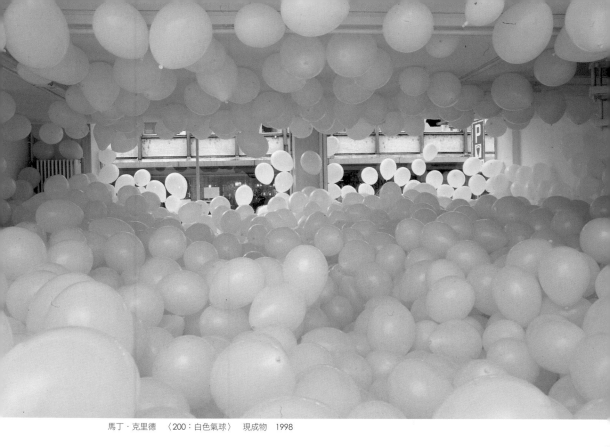

馬丁・克里德 〈200：白色氣球〉 現成物 1998

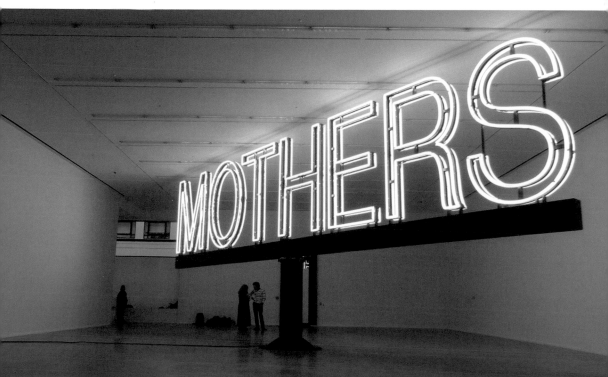

馬丁・克里德 〈母親〉 霓虹、鋼鐵 2000

（2）閃爍不定的燈

　　克里德以〈227：燈開燈關〉（work 227）一作，榮獲2001年英國泰納獎。他將美術館天花板上的燈光，每隔30秒就閃亮一次，一會兒燈亮，又一會兒滅掉。閃爍的日光燈管彷如夾帶著毀損的變壓器，一閃一亮之間，在空蕩蕩的白立方體展覽空間裡，暗藏著顛覆性玄機。[4]假如從極簡主義的思想來看待此作，似乎又不足以涵蓋物體的絕對性，然而在此原本作為展覽廳的空間裡，光源亮滅之間卻又顯現出一種對比差異以及邏輯上的辯思。換句話說，克里德使用簡單的材料改變熟悉的日常事物，一方面表現以最簡單手法表達生活的世俗意識，另一方面，他藐視現狀和顛覆傳統藝術思想，試圖以此阻斷日益飽和的視覺衝擊與文化壓力。

　　對於建築空間與燈光明滅的掌握，克里德日益熟練。他在泰德美術館正門上方呈現霓虹燈裝置的〈232：整個世界〉（work 232），這是由淺藍色的霓虹燈排列，構成了一組文字：「整個世界＋作品＝整個世界」（the whole world＋the work＝the whole world）。文字中夾帶著數學的計算公式，等式符號一方面說明藝術是這個世界的組成部分，另一方面它卻暗示了藝術根本不存在，它也沒有給世界帶來任何變化，甚至質問：做藝術能改變世界嗎？對於藝術無用論的存疑，還包括另一種種表達方式，〈128：收藏品〉（work 128）他刻意擾亂美術館陳列的傳統習慣，克里德把南安普頓市立美術館所有的雕塑收藏品，從庫房和地下室全部移出，勉強塞滿館內中陳列室。因為美術館傳統的陳列方式，允許觀眾有足夠的空間距離來觀看藝術品，但在這排序混亂的空間裡，羅丹的雕塑竟疊靠在懷特瑞德（Rachel Whiteread）的作品上，而迪肯（Richard Deacon）的雕塑也擋住了其他藝術家的作品，形體層層相疊且彼此相互干擾，簡直就是一團凌亂不堪的陳列方式。這件作品的意涵，再次提問了：藝術能改變世界嗎？

　　如此，克里德的藝術語言受到極簡主義的啟發，作品中對重複的敘述幾乎被發揮到了令人驚訝窒息亦讓人感到滑稽，甚至有一種極端矛盾的想像境界。他的〈503：嘔吐〉（work 503）描述年輕人在一間純淨的空白房間中遊走，這些行為近乎冷靜且客觀的肢體不斷卑躬屈膝做出嘔

4 Martin Creed &?Michael Archer, "Martin Creed", Ikon Gallery Limited, 2008.

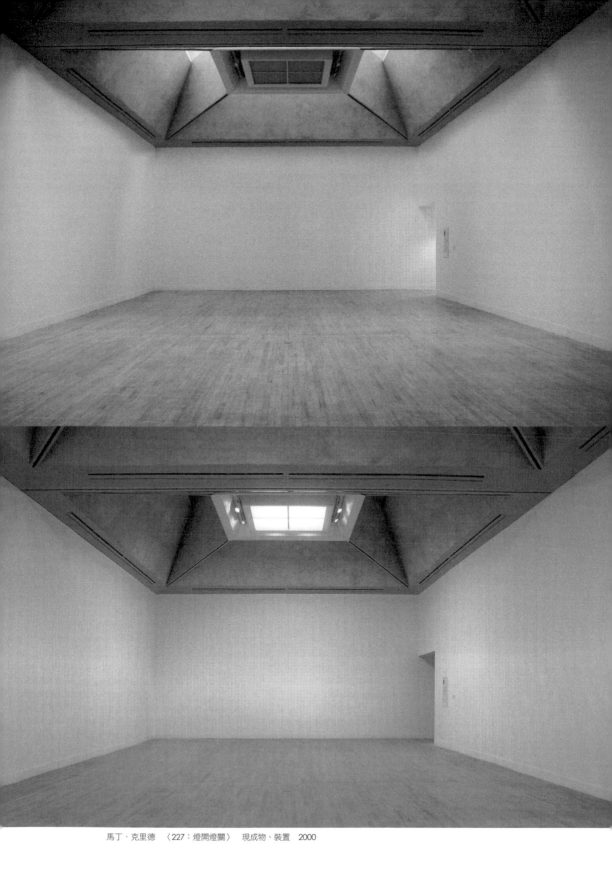

馬丁・克里德　〈227：燈開燈關〉　現成物、裝置　2000

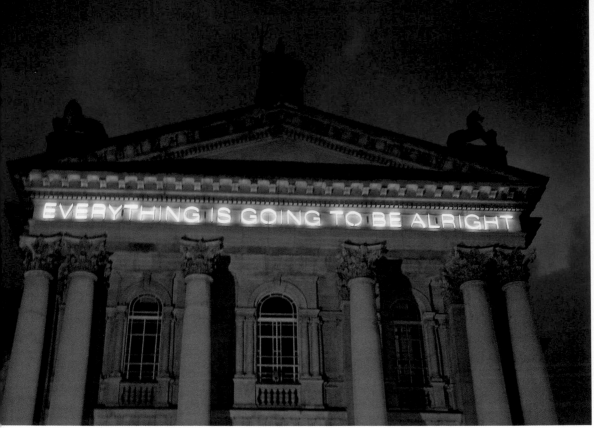

馬丁・克里德 〈975：一切都將會沒事的〉 霓虹、裝置 2008

吐動作。這種姿勢與聲音在結構上的重複使用，也讓人聯想到不舒服的厭惡感。另外，展場上有運動選手快速跑步，有如田徑場上的競賽，讓人納悶這是運動場或是公園？他雇用短跑者完成〈850：短跑〉（work 850），每隔五分鐘在泰德美術館的通道來回奔跑。大約500多公尺的路徑，展覽空間裡總讓人不經意看到運動員奔跑的模樣，頓時混淆場域的特定屬性。

綜觀上述作品，克里德的作品根植於極簡主義的藝術思想，在明顯的外表下裹覆著顛覆性的邏輯，甚至暗藏一種因果關係。藝術與現實、藝術與生活，他的作品無不反映了創作者內心深處對藝術的詮釋，例如燈亮燈滅代表有或無、霓虹燈瞬間即逝的物質性，有意識地使用簡單材料作為顛覆世俗生活的固有窠臼。另一個特色即是建構情境，他以藝術的有形情境試圖探索現實語境和觀念維度之間的界限。其作品的核心所涉及無形規則，包括說話的聲音、語言轉化、運動過程和觀眾參與……等，對藝術製作過程予以重新理解，它既是清晰可見、又容易被忽略，同時彼此干擾、卻又顯得格格不入，潛藏於多重視覺矛盾之中他藉此重新審視藝術最基本的定義。

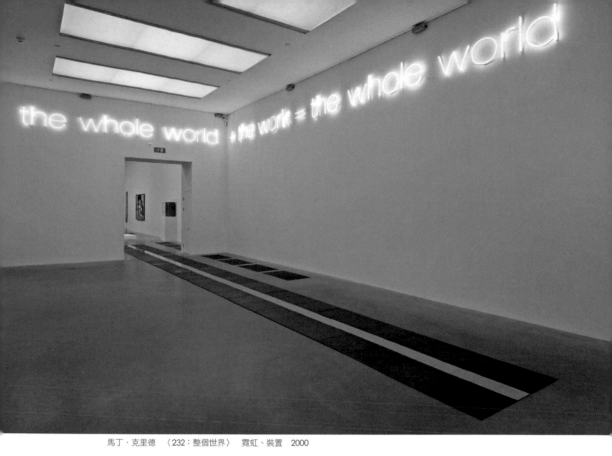

馬丁・克里德 〈232：整個世界〉 霓虹、裝置 2000

馬丁・克里德 〈232：整個世界〉 霓虹、裝置 2000

5-2 流動的想像空間

空間形式對吉姆‧蘭貝（Jim Lambie）[5]來說，是一個重要的表現場域。基本上，蘭貝掌握了空間情境所產生的音樂性結構，與其自身音樂敏銳度相關連，也和他的音樂DJ工作有關。他在寬闊的地板上圖繪、拼貼長形線條，藉由水平地面與垂直牆面轉角處的彩色面積，作為彩繪線條的緩衝點，並造成裝飾效果的空間轉移。整個空間彷若地面上的金銀色澤閃閃晃動，圖案結構上的錯視或模擬想像虛實之間，讓觀者的移動步伐自行營造出夢幻般的速度移動感。整體而言，他盡情使用標誌性符號，擅長採用黑白對比或鮮豔色彩的人工塗繪，探索物體被他物盤據、空間被色彩覆蓋後的另一種替代形象。

(1) 媒材的語言

蘭貝的作品帶有精細小巧與裝飾色彩等樣貌，在作品中有所體現，尤其他對音樂的鍾情，如塑膠唱片、DJ調控機、音樂海報等，都成為作品的材料。他的〈塗鴉〉（Graffiti）以舊型唱片機噴灑藍色色調，下方懸掛由別針、大頭釘等組合的物體，像是一連串的音符不斷流竄。〈裂縫〉（Split Endz）則以不同顏色的腰帶相互穿越，製造不規則且交錯的線條，有如音符節拍般震動著美妙節奏。

〈迷幻靈魂手杖〉（Psychedelic Soul Stick）由各種繽紛顏色的絲線、樹枝，綑綁纏繞而成的物品圖騰。〈第一波〉（The First Wave）以皮手套縫貼不同顏色的鈕釦，單獨吊掛在白色牆面上，彰顯手工製品的手感趣味。〈床頭〉（Bed Head）使用各種色彩與大小不一鈕扣，填滿了形狀、顏色和外形彷似茂盛繽紛的顏料掛在單人床墊外表。而〈夏之風〉（Summer Wind）與〈一大堆的愛〉（Whole Lotta Love）則以鮮豔花朵覆蓋於老舊的黑白照片上，以充滿活力的標誌反映了流行文化和日常物品的普遍影響。

簡而言之，每一種物件都被蘭貝視為是作品的基礎元素，這些原始的材料被掩蓋起來，包裹鮮豔色彩或圖繪塑膠漆料，抑或是以乙烯膠帶重新包裝固定形體。這些原本日常熟悉的材料，讓作品的內容多了一層隱藏的內在，在其看似簡單的形狀被解構之後表現了迷幻的美感，再次

5 1964年出生於蘇格蘭的格拉斯哥的Jim Lambie 1994年畢業於格拉斯哥美術學院 2005年獲泰納獎入圍。他曾是格拉斯哥樂隊The Boy Hairdressers的一員 也是一位創作者兼音樂DJ。

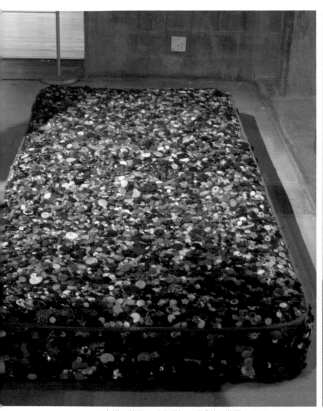

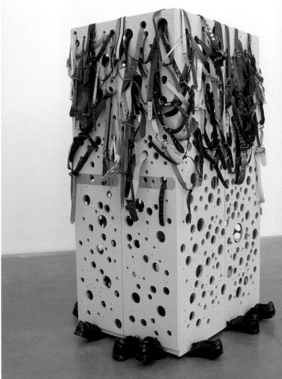

吉姆‧蘭貝 〈床頭〉 現成物、裝置 2002　　吉姆‧蘭貝〈裂縫〉 現成物、裝置 2005

轉變成閱讀後的視覺想像。進一步來說，他讓觀者自由幻想，作品中所蘊含的旋律是觀眾和作品之間的鏈結，彼此間成為人們視覺聚焦的重要媒介。如此，蘭貝擅長取材於日常的現代材料，將色彩、線條和空間元素結合成為作品意涵，形狀色彩不斷炫目地交織互動，體現了他敏銳的感官直覺，也挑戰觀眾對過去既有觀念的顛覆感。

(2) 疆界的消失與再現

　　另一方面，蘭貝細心處理整體空間的細緻美感。觀眾置身如夢似幻的空間如〈擬聲吟唱〉（Zobop），他以彩繪地板的方式呈現，在偌大空間裡配合空間格局、牆面、柱式的轉折處繼而畫出幾何圖案，加上高彩度的色帶群組，頓時改變此空間的視覺感受。當觀眾進入這件作品，凝望著四周空無一物的壁面、天花板後，瞬間即被地板上的色彩變化所吸引。漸漸的，視線隨著轉折起伏的條狀線條，彷彿進入一座迷宮，暫留於視網膜的影像記憶，融合著色彩之美與摸索探險情緒彼此交會，鮮

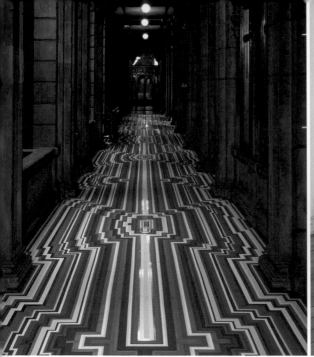

吉姆‧蘭貝　〈擬聲吟唱〉　裝置　2000　　　　　吉姆‧蘭貝　〈擬聲吟唱〉　裝置　1999

明印記久久不去。

　　就創作形式而言，他製造豐富性的裝置和雕塑造形之奇觀，與年輕人次文化、流行音樂產生相互關連。同時，他也採用日常生活性的媒材來創作，例如彩色膠帶、閃爍燈具、和一些大眾熟悉的日常元素，其作品〈精神的沈默者〉（Mental Oyster）在寬闊的地板上即以手繪圖案的格子線條，表現空間的緊密與虛實關係。乙烯膠帶地板〈鐘聲〉（The Strokes）以藍白相間的漩渦圖案覆蓋整個地面空間，讓觀眾身臨其境感受展覽視野與作品交織的動感節奏，其交互作用恰如探討及回應了空間及色彩的心理反應。

右頁／吉姆‧蘭貝〈精神的沈默者〉裝置　2004
下／吉姆‧蘭貝〈精神的沈默者〉裝置

　　綜合來說，蘭貝將整個展廳轉變成了一個視覺上充滿想像的空間，無論是五彩繽紛的塑膠膠帶，或色彩滴流而擴張覆蓋地板，他適巧勾勒出整個展覽空間的邊界，形成了一個幾何形狀的表面。這種作法彷如將超現實主義融合於真實空間，同時具有裝飾和掩飾的感知作用，賦予綑綁或裝飾後的物體蘊含想像空間。如此，蘭貝重新發展材料本身的材質性，經由嶄

新形塑後材料屬性別具意義，進而讓空間性的層次與觀者交流，圖像與色彩之間也構成了新的隱喻。

5-3 自然與時間消逝

安雅‧卡拉喬（Anya Gallaccio）1963出生於蘇格蘭派斯利（Paisley），畢業於哥德史密斯學院（Goldsmiths College），1988年參加yBa展覽、2003年入圍英國泰納獎而享盛名。

(1) 腐爛的過程

面對繁華盛茂和腐敗惡臭的果實，你若身臨其境會有怎樣的感受呢？卡拉喬的作品〈因為什麼都沒變〉（Because Nothing Has Changed），以一株青銅枝幹為主軸，樹上固定了四百顆青蘋果，並在蘋果樹上承載著新鮮菓物。然而，隨著時間推演，蘋果漸漸腐敗而招引無數嗡嗡作響的果蠅，最後留下潰爛的刺鼻味。同樣的手法，〈因為我無法留住〉（Because I Could Not Stop）在一棵人造的樹枝上，掛滿紅蘋果的裝置作品，那些象徵希望與誘惑的新鮮果實，繼而在枝條上慢慢腐爛而產生濃厚氣味。為期三個月的展覽過程中，彌漫於美術館裡的腐臭味道，即是傳播此作的重要觀念。

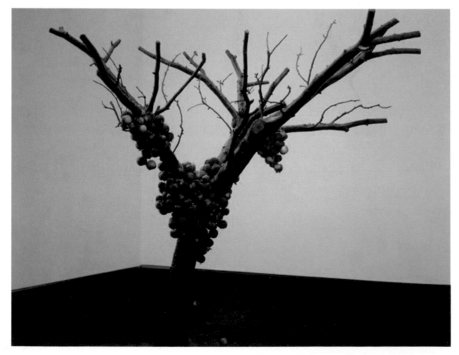

安雅‧卡拉喬
〈因為我不能留住〉
裝置　2002

安雅・卡拉喬
〈美的保存〉
裝置　2000

　　再如作品〈美的保存〉（Preserve Beauty），試圖採用植物花卉
構成的裝置，來揭示人與自然的關系。卡拉喬收集一種產自荷蘭的開花
植物大丁草，作為整個牆面的裝飾，雖然大丁草火紅的花朵沒有任何氣
味，但是經過時間的推移，它們向參觀者展示一個飽含茵鬱的植物，隨
著時間遊移也展現一種日趨枯萎的消逝過程。其他相同的表現材料如水
果、蔬菜和花朵等取樣，均以時間流逝和時間過程為基點，探討自然生
命的璀璨和死亡。

　　此外，卡拉喬建造一座紀念碑，她在冰凍廠堆建三十四噸的冰塊，
作為潮水侵蝕的記憶。隨著時間消逝，這些具有哀悼意味的固體，不同
於赫斯特（Damien Hirst）的動物屍體，也相異於昆恩（Marc Quinn）
冷凍箱 的鮮血，註定會融化成無形的死亡象徵，提醒人們：死亡是生命
的一部分。

(2) 死亡象徵

　　卡拉喬創作所用材料最終都會變形而致潰爛，常常不可避免地其他
無法預見的結果。她曾說：「我要承認一件作品成功與否是無法預計

安雅・卡拉喬 〈那開放空間〉 裝置 2008

安雅・卡拉喬 〈樹〉 裝置 2008

安雅‧卡拉喬
〈表面與張力〉
冰塊、裝置　1996

的，我尊重其固有的自然特性。」[6]再如〈直到曬乾〉一作中，一棵鍍金馬鈴薯的根部被針釘在牆上，使得葉子固定下垂，就像一束在古老香料店 等著被曬乾的植物；或是種植在金子 的藤蔓、裝飾著花朵的門框玻璃、澆鑄在青銅的玫瑰花梗抑或閃閃發亮的金針植物等材料物件。這些植物隨著展覽的進行，因時間推移進而蛻變為腐爛，它與金子和青銅材質相比又形成高度反差，自然材料的恆久性和短暫性受到外在的嚴格考驗。

　　因此，作品如何詮釋生命存在與消失？名為〈紅上綠〉（Red on Green）萬朵紅玫瑰緊密地覆蓋於綠色花梗上，滿佈的材料猶如一條地毯，亦如一抹濃烈的嬌豔染紅了整個走道。隨著花期的結束，原本華麗綻放的花朵不可避免地走向凋零。回首一望，潰爛惡臭如同世間的傷亡事物，再美或再醜不過一瞬之間，但死亡究竟與生同在，都是循環過程的一部份。

6 Anya Gallaccio, 'Chasing Rainbows', "Tramway / Locus", 1999, p12.??

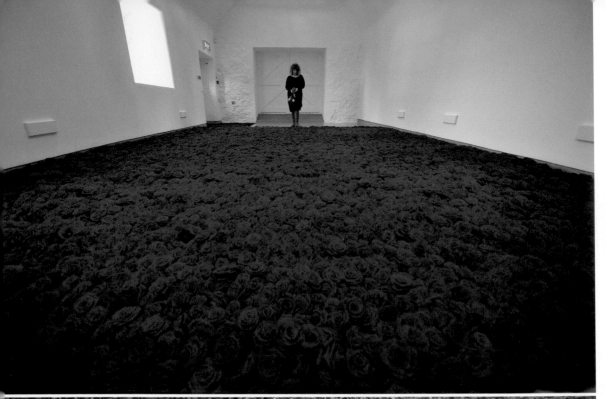

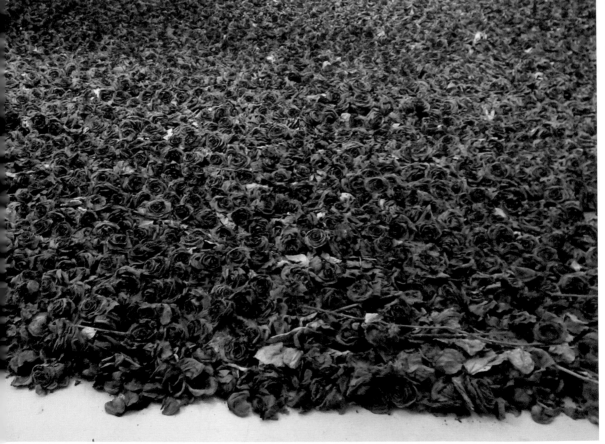

　　承上所述，卡拉喬創造了獨特的表現手法，許多日常生活中的元素都成為她創作的取材，其特色是對自然過程的稱頌，猶如放大鏡一般，她刺激了觀眾的嗅覺、視覺和聽覺，也同時讓身體感官直接接受生命衝撞的生死演繹。

5-4 解構的機能對話

　　無論形式或內容，利亞姆・吉利克（Liam Gillick）[7]的作品都給人彷似未完成的想像，事實上，他以此方式來探測當下多樣元素的幻想與變動。其實他的作品可連結於資本主義制度、社會組織現狀以及生活不穩定性的日常隱喻，誠如吉利克自述：「我所做的一切抉擇都是主觀的，都是根據現有知識和利益來決定。新的社會情況不斷出現，而每個新的情況都會引起不同的結局。」[8]他透過自己的藝術觀點，提出現存世界中對於社會、政治和經濟系統的綜合批評。

(1) 機能性解構

　　吉利克創作的觀念主軸，設定於建築空間與人類行為的互動性。他擅長選擇公共空間，以觀察者的角度予以規劃並透過電腦設計模組，重新審量航空站或其他公共空間的特性，給予適當的視覺設計與裝置作品。

　　如此應用日常的範圍，對於材料建構與空間的機能性而言，吉利克的著眼之處並不以實用為依歸，而是強調視覺經驗與身歷其境的參與作為憑藉。換言之，視覺與身體接觸的質感遠勝功能性的表象，他認為透過公共空間的詮釋更能讓群眾檢視此作品存在的未來性。因此，他讓觀眾毫無預感的進入他的作品之中，在此向度裡給予嶄新的視覺感受。他在創作自述中明白指出這個觀點：「我完全相信，視覺環境會改變觀者的行為反應，當然，我並不是訂定一種制式的規則，而是提供一個容許調整的空間，它容許觀眾在此自由遊走並和作品相互對話。」[9]

　　吉利克的作品如〈覆蓋物〉（Coats of Asbestos Spangled with

7 Liam Gillick1964年生於英國白金漢郡的艾爾斯伯里　1987年畢業於哥德史密斯學院（Goldsmiths College）。他的創作非常多元化　除此之外　擁有多重身份的能力　包括：設計、理論寫作、電影、音樂評論和公共專案等。

8 Liam Gillick 創作自述　見Monika Szewczyk, Stefan Kalmár, Kunsthalle Zürich, "Meaning Liam Gillick", Mit Press, 2009.

9 Liam Gillick, "Literally No Place: Communes, Bars And Greenrooms", Book Works, 2002.

Mica），是一個寬敞的封閉空間，地上與四周牆面空無一物，環顧左右後並未發現任何畫作。觀者內心正當覺得詫異之際，抬頭仰望卻即刻得到答案。原來他在天花板上貼著不同顏色的燈片材料，包括石綿、雲母、壓克力等材料，透過燈管照射而散放繽紛色彩。稍後觀眾懷疑或凝視的表情，無不被這些倒置於天花板上的光暈所吸引，而先前的不安與憂慮也漸漸散去。

利亞姆．吉利克
〈完美置物箱〉
裝置 2013
右頁上／利亞姆．吉
利克 〈後烏托邦〉
裝置 2008
右頁下／利亞姆．吉
利克 〈覆蓋物〉
裝置 2009

　　此外，作品〈木製通道〉（The Wood Way），看似迷宮般的迂迴和摸不著邊際的路徑，確實令過往的行人產生好奇。其實，這是一個多元區隔的走道空間，吉利克並不是以幽暗的方式來取用這種偷窺情境，取而代之的卻是華麗色彩和皎潔燈光來指引步行方向。進入空間之後，通道周圍貼上一連串沒有段落句讀的字母符號，再透過鏡面反射某些文字標語，於是產生另一種無法詮釋的語言遊戲。再如另一件空間裝置〈Mercatmercatmercatmercat〉，則大量使用木料和鋼鐵材質來建構，這座看似花園陽台的機能造型，沒有實際功能被視為正

常，另一層次卻是十足使用空間的比擬手法。入口處標示連串的字母 Mercatmercatmercatmercat，是主題亦像是喃喃自語的拼貼詞彙，巧妙地暗示此空間的後現代結構和無章法的文字意涵。

(2) 解體與重建

承上所述，吉利克以簡單的敘述語句與色彩形式的連接為一體，作品看似無關卻彼此又相輔相成。或許用德希達（Jacques Derrida）對後結構主義中「消解」的闡釋來看，吉利克的裝置作品方式可以說是一種思維體系，此消解的過程包括「顛倒」和「改變」。以此二元論的策略，重新定義新組織的開端，防止舊的對立模式，從而將經驗、意識或者人們可以熟悉且習慣的觀看，理解為自我構成的重建領域。

在文字符號部分，吉利克轉譯這些帶有雋詠的文句，因轉移與錯置的關係猶如脫離母體窠臼裡的符號，並在「異空間」的調度下，由此延

伸出文法碰撞 符碼重置 抽象突兀的解構意涵。他藉用色彩與形體而構成的符號系統，彷彿挑戰觀者的原有的閱讀習慣，進而推翻這些已經約定俗成的裝飾定義，讓觀眾的視覺遊走於物件的假象判斷上。進入深層體會之後，當文字不再是文字的表面意義，將秩序性作為一種無秩序性的陳述後，當然也徹底瓦解了文字符碼的詮釋性。這些文字與色彩趣味作為創作元素，作者有著不同的見解和表現方式，他在創作自述中指出：「我完全相信視覺環境會改變觀者的行為反應，當然它容許觀眾在裡頭

左／利亞姆·吉利克
〈多重放映〉 裝置
2010
左／利亞姆·吉利克
〈木製通道〉 裝置
2009

遊走，和作品產生對話。」[10]文本裡的字句或不同顏色，本身具有造型美感與裝飾效果外，視覺結構與呼應關係的意涵，不免讓人發現另一種欣賞上的樂趣。這一連串經過排列、統整並置後的空間場域，不再仰仗傳統的制式陳列，而是在解構後被堆砌出來的另類場景。

　　同樣也是改變色彩符號的觀念，他在諾大的展場裡，獨立凸顯被局部格放的透徹色塊，透過光源與空間的連慣性組合為一個整體。這樣的裝置處理來表現視覺衝擊力度以及解體後的感知。借用傅柯（Michel Foucault）對語言詮釋學的解釋，他說：「當古典言說（Discourse）不再以完美的方式出現，其自然元素不在表象世界的自然元素時，表象關係本身才成為一個問題。」[11]其實，傅柯沒給提供任何導致巨變的原因，他標出所發生的變化，拒絕使用任何傳統的歷史或社會科學的解釋，任

10 同前註。

11 Charles Harrison & Paul Wood, "Art in Theory-1900-1990",Blackwell Publishers Ltd, UK，1999.

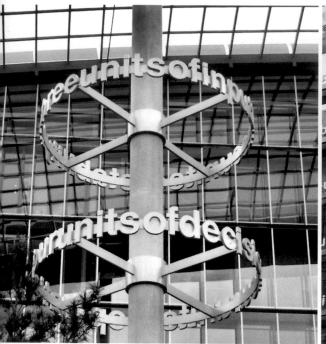

何想對從一個時期到另一個時期的變化所做的解釋，對我們理解這些本質上是唐突的、無法預料的變化性質將毫無用處。

左／利亞姆‧吉利克
〈one unitofenergy
one unitofoutput〉
裝置　2007
右／利亞姆‧吉利克
〈泛太平洋大樓〉
裝置　2010

　　如此，吉利克的作品藉由這個巨變中的環境，把人置於客體中的一個主體，而且還成為衡量所有事物的尺度。人現在由於介入一種空間，它不再是透明的工具，而成為了自身具有獨立思考的網絡而顯出其特性。解構後的符號經由抽離 錯置 解釋，加上人們的視覺思考，對吉利克而言，觀眾發現的不是一種表象的分析（Analysis），而是一種解析（Analytic），也就是說，這是存在於人之慾望和空間的相互關係。這層觀念亦如傅柯所言：「一種身體被賦予人的經驗中，這一身體就是人的身體—模糊了空間的部份…。」[12]一種語言被賦予想像經驗，透過形色與光線的連結，這層微妙關係在人們實證經驗下得到了安置之所。

（圖片提供：Whitechapel Gallery、Hauser & Wirth）

12 姚人多，〈論傅柯的主體與權力——一個批判性的導讀〉，《當代》（2000年150期）：126-133。

2

性與死亡

6 腥羶符碼—
莎拉·魯卡斯Sarah Lucas

曾參與「凝結展」（Freeze）、「悚動展」（Sensation）與「伊甸園展」（In-A-Gadda-Da-Vida）[1]而表現亮眼的的莎拉·魯卡斯，是英國當代yBa中的女性翹楚。她的名字經常和赫斯特（Damien Hirst）、菲爾賀斯特（Angus Fairhurst）等人相提並論，這群藝術家大膽而激進的視覺語言，甚至以一種挑釁的、腥羶的、暗諭的元素，重新構築並檢視所謂現代伊甸園的氛圍，成為下一波擴張性的前衛藝術呈現。[2]尤其是她從不以柔弱的形象現身，反倒是在其系列的創作觀念中，以別出心裁的大膽作風而聞名，並且常以露骨的性徵特色而令觀者產生訝異而隨即感受一種詭異、莫名的震撼。她說：「我憎厭對藝術不友善的人，有些人不接觸藝術、對欣賞

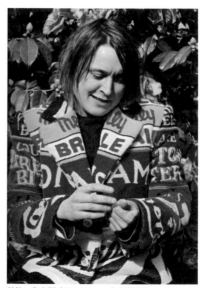

莎拉·魯卡斯（Sarah Lucas）及其作品

1 「In-A-Gadda-Da-Vida」是一饒舌語句，這個名稱是來自1968年搖滾樂團「鐵蝴蝶」（Iron Butterfly）的一首單曲，這首歌原先命名為「在伊甸園中」（In the Garden of Eden），由於主唱者道格·英格（Doug Ingle）當時處於酩酊大醉的狀態，口語不清地念出含糊字句，最後由其中一名團員根據音譯而寫成「In-A-Gadda-Da-Vida」，將錯就錯的情形下，造成連音效果的語意。參閱陳永賢，〈英國前衛藝術yBa三傑〉，《藝術家》（2004年7月，第350期）：頁360-365。

2 莎拉·魯卡斯（Sarah Lucas）、安葛斯·菲爾賀斯特（Angus Fairhurst）、達敏·赫斯特（Damien Hirst）等三位藝術家，彼此相識相惜而共同成長。他們自1986年在哥德史密斯學院（Goldsmiths College）就學時期即相互討論創作，1988年參加「凝結展」（Freeze）而開創了yBa現象而帶動一股新興潮流，建立了個人的藝術風格之餘，也影響到90年代以後的英國當代藝術。

藝術無感、對藝術沒有興趣,甚至他們會認為藝術是垃圾。所以,我最想做的就是打破藝術品的價值觀,不管作品真正的價值在哪?」[3]這種強而有力的捍衛措辭,絲毫不亞於其他任何藝術家。

6-1 受爭議的壞女孩

在藝術界,對於女性意識抬頭的藝術家而言,尤其是在90年代以前的英國文化研究中,一群新興起的年輕女性藝術家,因為她們對性別議題大膽的處理,往往被冠稱呼「壞女孩」(Bad Girls)[4]。什麼是壞女孩?如學者吳金桃指出「比較起60、70年代處於邊緣位置的女性主義藝術家來説,這群『壞女孩』不但能夠在短時間內成名、得到藝術圈的賞識,同時也能夠自由的處理女性議題,她們所使用的主題、素材與呈現手法,又恰好是前輩女性主義藝術家所拒絕使用的。」[5]由此看來,這群「壞女孩」的崛起,其「壞」正意味著她們細膩心思中帶有戲謔、玩笑、傲慢、毀滅、聳動的性格,鮮明地標記著另一股撼人旋風。

然而,「壞」是一種行為上的頹廢?或是精神上的喪志?藉由莎拉‧魯卡斯(Sarah Lucas)[6]特立獨行的性格與創作風貌,除了打開一般人對於女性藝術家的創作迷思外,並可窺探其作品賦予性別意識觀念之深層對照。因此,在藝術家形塑於直接而強悍的創作表現之時,是否意味著不可一世的頑強態度?抑或是現實社會所給予的負面批評?假如説,魯卡斯面對藝術創作所詮釋的腥羶語言,其意圖是否表達內心之性別衝動?或是她對抗男性沙文主義的批判?抑或是以其自身的性別角色,來顛覆傳統的視覺文化?特別是被標記為「壞女孩」之名,其挑釁與聳動的視覺符碼,又如何被解讀呢?

3 Matthew Collings, 'Context: a midnight modern conversation' in "Sarah Lucas" (London: Tate Publishing, 2002), p.113.

4 1993年倫敦的當代藝術館(ICA)曾舉辦「壞女孩」展覽,藝術家包括Helen Chadwick、Dorothy Cross、Nicole Eisenman、Rachel Evans、Sue Williams and Nan Goldin等人,並由藝評家Cherry Smyth和Laura Cottingham撰寫論述。1994年,紐約的當代藝術美術館亦舉行同名的展覽。

5 參閱吳金桃,〈當代藝術中的裸體意象:Tracey Emin—或者該如何成為你自己的模特兒之研究〉,於「西洋藝術史研究推動計畫」成果發表會,國立臺灣大學藝術史研究所主辦,2003年。

6 1962 出生於倫敦的莎拉‧魯卡斯(Sarah Lucas),1987畢業於倫敦哥德史密斯學院,為英國yBa創始重要成員。她於倫敦、柏林、法蘭克福、巴塞隆納等地舉辦多次個展,曾參與多項國際大展,如沙奇美術館策劃的「悚動展」(Sensation)、倫敦泰德美術館策展的「In-A-Gadda-Da-Vida」等。魯卡斯的創作以一種隨性組合物件的方式,比如床墊、燈泡、絲襪、鐵桶、香菸與食物等裝置,建構出與性隱喻、性挑釁產生直接關連的訴求。藝評家馬修‧柯林斯(Matthew Collings)不諱言指出:「莎拉‧魯卡斯把廢棄物品和自我影像的組合,作為一種遭受遺棄和突兀的藝術表現形式,其作品引起兩極化的爭議。」

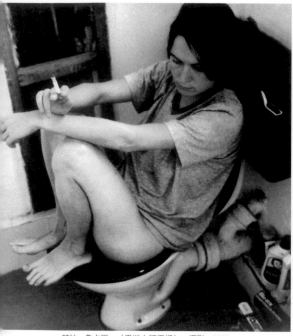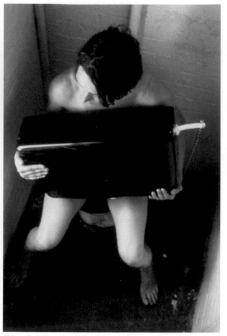

莎拉·魯卡斯　〈重遊人類馬桶〉　攝影　1998　　　　　莎拉·魯卡斯　〈人類的馬桶Ⅱ〉　攝影　57.5×54.8cm　1996

　　首先談到魯卡斯的攝影部份，這一系列作品如〈人類馬桶〉
（Human Toilet）與〈重遊人類的馬桶〉（Human Toilet Revisited），
分別是她個人靜坐在馬桶上的姿勢。前者抽煙沈思的畫面，並非緊急如
廁模樣，而是穿著上衣短衫、低頭且孤單地面對一個寂靜而封閉的角
落；後者則以裸身姿勢，雙手緊緊抱住黑色沖水器，乍看之下仍無法脫
離陰霾落寞的況味，以此凸顯女性獨處自我空間裡的私密與無奈。相類
似的獨處狀態，還有〈有一杯茶的自拍照〉（Self-Portrait with Mug of
Tea）、〈抽煙〉（Smoking）和〈夏天〉（Summer）等作品，她在吞
雲吐霧之際的悵然心情，猶如面對鏡頭的茫然眼神，當吐出一絲煙圈之
後，其傲慢表情卻絲毫遮掩不住現實生活中的畏懼，不過，人物之眼角
泛著不可一世的睥睨神情，立即成為注視者的焦點，以及一種讓人難以
接近的排斥感。另外，她在〈背一條鮭魚〉（Got a Salmon On #3）和
〈有骷髏頭的自拍照〉（Self-Portrait with Skull）影像中，獨自蹲坐骷髏
頭以及在身上背負著一條鮭魚，畫面語言顯得相當唐突，並且直接釋放
出一股強烈的死亡意味。

　　顯然，她的作品並不是單純地以固有形象，來告訴觀者這些物體的

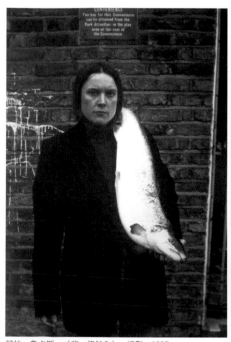

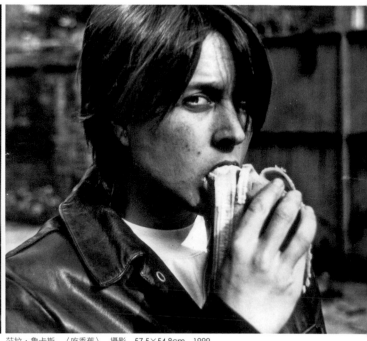

莎拉‧魯卡斯　〈背一條鮭魚〉　攝影　1997

莎拉‧魯卡斯　〈吃香蕉〉　攝影　57.5×54.8cm　1999

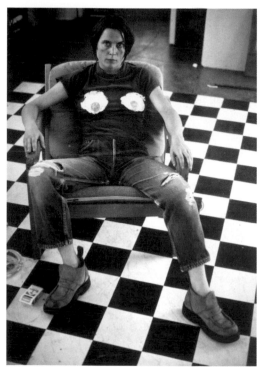

莎拉‧魯卡斯　〈與煎蛋的自拍照〉　攝影　57.5×54.8cm　1996

意義，而是經過觀者視覺經驗後，成為不同面向的禁忌話題。例如其〈吃香蕉〉（Eating a Banana），雖然臉部顯現一副無所謂模樣，仍以右手撥著香蕉並大口的咬著，物不淫而人卻自淫，硬是讓人與「性暗示」產生聯想。再如〈與煎蛋的自拍照〉（Self Portrait with Fried Eggs）坐在一張矮座椅上，她身著破舊牛仔褲以及黑色T恤，雙眼注視鏡頭而帶有些許微怒的表情。詭異的是，兩顆煎熟的荷包蛋卻緊貼住她的胸前，頓時讓人感到一陣詫異。當觀者收起莞爾笑容後，不得馬上面對一場略顯帶嚴肅的性批反擊。換言之，照片裡的魯卡斯以直接方式挑戰觀眾的視覺神經，狠狠地給了道貌岸然的衛道人士一呼巴掌。

別以為只有男性可以大方的談性，女性藝術家也有相異於男性觀點的觀點，特別是魯卡斯進行性議題的批判時，絲毫不若柔軟之姿來掩蓋其腥羶的膽量。她的〈雞短褲〉（Chicken Knickers）局部拍攝肚臍以下的部位，裸露於性器官之處，巧妙地以一隻屠宰後的母雞覆蓋，刻意把雞隻的生殖器取代人類的性器官，令人產生一種既錯愕且鹹濕的感慨。其〈美麗〉（Beautiness）一作則以雙手捧著兩顆纏繞香菸的圓球，猶如揭竿若起的女性乳房，強烈地昭示著「想像有理、挑逗無罪」般的自由心證。

　　由此看來，魯卡斯影像中的性徵是相當明顯，她不僅以自我身體作為性的標本，在挑戰觀者的聯想力之外，背後仍有一股無法言說的視覺意涵。如魯卡斯創作自述所說：「我認為最原始的故事是真實的，或具有雄心壯志的內容也是可以被接受。我的作品慢慢地和性有關，我認為這種和性層面有關的議題，是可以在大眾面前來討論的。」[7]

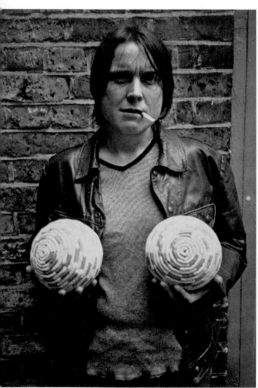

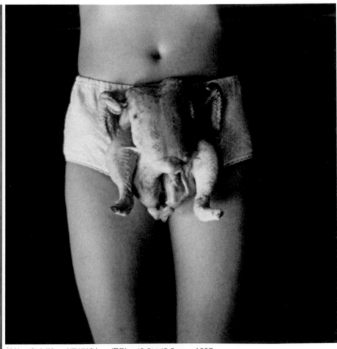

莎拉·魯卡斯　〈雞短褲〉　攝影　42.5×42.5cm　1997

莎拉·魯卡斯　〈美麗〉　攝影　129×90cm　1999

7 Matthew Collings, 'Penis Nailed to a Board' in "Sarah Lucas" (London: Tate Publishing, 2002), pp.22-26.

6-2 物件的挑釁反諷

對照於魯卡斯作品中所呈現出來的性自主意識，真是讓人驚訝連連。她不僅以圖像表達私人的性隱喻，同時也以大量的現成物來創作，舉凡破舊桌椅、二手床墊、衣架和絲襪等物件作為創作媒材，以此拼貼出另一種令人嘖嘖稱奇的視覺張力。

回顧西方藝術史，藝術家採用家具或現成物作為創作媒介，以此傳達物體概念或表現材質之不可取代美感，例如畫家達利（Salvador Dali）的唇形沙發椅；杜象（Duchamp）的腳踏車輪胎；安迪・沃荷（Andy Warhol）的電椅（Electric Chair）；以及波依斯（Joseph Beuys）椅子上的樹脂等，他們對於材料的使用，仍然兼顧所謂造形美與新觀念之間的思辯。然而，對於魯卡斯的現成物裝置來說，家具不僅是人們生活的一部份，亦是人類身體的另一種延伸。

如此，馬桶、餐桌、椅子、床墊等用具，在魯卡斯的巧手安排下，顯然不再是單純的物體型態，而是藉由個別物件與組織結構，加諸於女性身體的指涉意涵。因而，她的經典之作〈自然〉（Au Naturel）即以一張破舊床墊置放於牆面與地板之間，上面點綴兩顆哈密瓜、鐵桶，以及大黃瓜、兩顆柳橙等活生生的實物，用此意像來表示床褥間的男女性

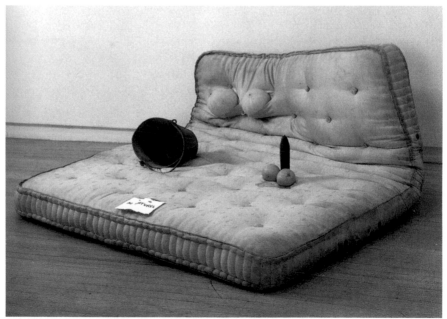

莎拉・魯卡斯　〈自然〉　現成物、裝置　84×167.6×144.8 cm　1994

莎拉‧魯卡斯　〈它讓你覺得如何〉　現成物、裝置　185×154×120cm　2000

別。同樣的手法，〈超越愉悅原則〉（Beyond the Pleasure Principle）
與〈它讓你覺得如何〉（How Was It for You），作品主體為黑色的衣服
吊架，金屬橫桿上分別懸吊著鐵絲製成的曬衣架和紅色柔軟床墊，有趣
的是，鐵絲衣架上連繫著三顆燈泡和一具鉛桶，而電線的組構方式恰好
形塑一個女體外形。相反的，另一旁的軟床墊上硬是插入長型日光燈和
兩顆垂吊燈泡，宛若男性生殖器，尤其明顯體態的一男一女，以及代表
性器官的現成物則毫不遮羞地暴露在觀者眼前。這樣明顯而帶有刺激感
的身體符碼，在〈瑪麗〉（Mary）作品中亦可窺見，她使用發亮燈泡和
水桶的形狀、鐵絲衣架與電線物件等連結方式來表現女性器官的特徵，
手法可謂相當明顯而直接。

　　的確，魯卡斯的創作帶有濃厚的性暗示、性挑釁之意味，她在

莎拉・魯卡斯 〈超越愉悦
原則〉 現成物、裝置
145×193×216cm 2000

莎拉・魯卡斯 〈瑪麗〉
現成物、裝置 2001

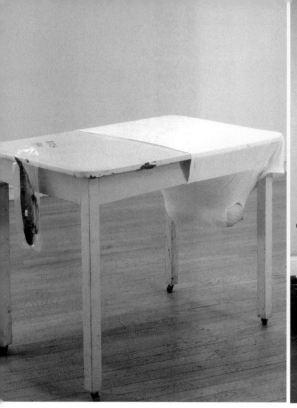

〈兩顆煎蛋和印度烤肉串〉（Two Fried Eggs and a Kebab）將木紋餐桌作為物件主體，上面擺放一只小木塊，分別陳列兩顆煎蛋和一個新鮮的烤肉串餅，這樣就像一張臉以及女人身體的圖案連結。她將煎蛋視同女性平坦的乳房，而印度烤肉即成為女性陰部的代名詞。她的〈浴盆中的女人〉（Woman in a Tub）把二手浴缸搬到展覽室，在沒有簾幕遮蔽的情況下，直接吊掛著衣架、荷包蛋和女性褲襪，再一次調侃女性裸露的身體。同樣的，〈潑婦〉（Bitch）藉由桌子結構表現趴臥姿勢的身體，可見桌角尾端特別垂掛著一條真空包裝的煙燻魚，案頭下方黃橙色哈密瓜有如豐滿乳房，而在薄透的短衫處則有呼之欲出的想像空間。

延續「桌面即身體、桌腳即是人體四肢」的概念，另一件將性徵表現淋漓的〈裸體2號〉（Nude No.2），採用狹長型木桌，靠著前後桌緣分別套上白色女用背心和三角褲，在背心胸部位置挖兩個洞填入兩顆哈密瓜，而底褲的中心位置則擺放一只用來清潔玻璃罐的鬃刷。整體從桌面角度來看，無疑就是仰臥橫躺女人的縮影，放置的現成物取代性器官表徵。再者，突破個體描述的視覺想像之餘，其〈愉悅原則〉（The Pleasure Principle）則以相同手法，使用兩張靠背椅與內衣褲等現成物裝置，一張座椅放置在大桌高處，另一張放置於地面，藉由一條長約八尺的霓虹燈管連接兩者私處，將男女交合意淫之情，毫不保留地披露出

上左／莎拉‧魯卡斯
〈潑婦〉
現成物、裝置
31.5×25×40cm
1995
上右／莎拉‧魯卡斯
〈愉悅原則〉
現成物、裝置 2000

莎拉・魯卡斯
〈浴盆中的女人〉
現成物、裝置
120×99×70cm
2000

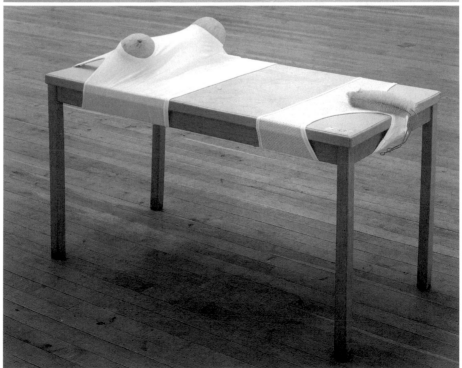

莎拉・魯卡斯
〈裸體2號〉
現成物、裝置
60×120×60cm
1999

來。

　　似乎在魯卡斯的骨子裡充滿著豐富的性幻想，為所欲為地製造無數現成物裝置的視覺效果，如上所述所提的性徵符號隱喻、性聯想等直接例證，足以說明她在這方面的思考有著相當的執著與見解。然而在她創作觀念中，索性將一般人所憎惡的平坦乳房或毛茸茸的下體，以食物或其他現成物來取代。這些創作帶給人們無比的視覺震撼，不論是以視覺殘害觀者或其收藏價值判斷上出現兩極化的批評。[8]然而，對於創作者而言，魯卡斯的執著是什麼？她的一段自述，可窺見其想法：「我憎厭對藝術不友善的人，有些人不接觸藝術、對欣賞藝術無感、對藝術沒有興趣，甚至他們會認為藝術是垃圾。所以，我最想做的就是打破藝術品的價值觀，不管作品真正的價值在哪？」[9]之後，這樣的立論見解，引起各界諸多臆測。

6-3 性與身體的符碼

　　魯卡斯之創作試圖挑戰禁錮的傳統文化，但徘徊於道德和罪惡邊緣的強烈圖像，尤其是明目張膽把性的主題陳列於公眾場域，難免受到一些撻伐聲浪。不過也有人認為，至少這是她內心最誠摯的抒發聲音，屬於個人創作風格。在一次訪談中，她曾經表示：「當我觀看自己的作品時，我常覺得：『喔，不要再有性與死亡的主題！』但是，當我逐漸降低性與死亡的議題時，卻又引來不少觀者的反感。」[10]即使如此，色、淫、戒、律的界線如何拿捏恰到好處？在增一分則太多、少一分則太少的限制下，魯卡斯仍然繼續她的創作之路，持續對性與死亡的議題探討。

　　對於人體姿勢的詮釋，可以從她早期攝影作品中看出一種充滿剛烈自信，以及製造性與死亡意象之端倪，而日後延伸於雕塑和現成物組合共構的關係，因此，對於裸露身體之詮釋則在〈靜物〉（Still Life）可以看出其創作思維。魯卡斯在展場地面上倒放著一台黑色腳踏車，車輪上

8 莎拉・魯卡斯的作品雖然被視為兩極化評論，但仍受到收藏家的青睞，例如她的自拍照系列曾以十二萬英鎊收購，而煎蛋系列的作品也以高價出售。對此，藝術家也對所謂藝術價值提出見解說：「當觀者說：『什麼？你用兩顆煎蛋和一個印度烤肉換取兩千英鎊？』我總是大笑，因為他們只看到蛋和烤肉，並沒有注意到桌子，也是作品的一部份。」資料內容參閱英國觀察報（the Observer），2001。

9 Matthew Collings, 同註3。

10 Matthew Collings, 'Oh No, No Sex and Death Again' in "Sarah Lucas" (London: Tate Publishing, 2002), p.77.

莎拉・魯卡斯
〈靜物〉 腳踏車、
卡片、輸出影像
115×140×56cm
1992

方橫掛著木製板條並羅列十五張圖片,這些圖片影像是裸體人物局部特
寫,分別使用香蕉、蘋果、花束等物件來遮掩性器官位置。雖然是雙手
掩蓋私處的動作,卻益增觀者好奇,讓人燃起更強烈的性幻想與性愉悅
的偷窺慾望。

　　慢慢地,她逐漸將圖片上的人體形象轉化,具體地以填充絲襪材質
為表現媒介,用來象徵女體。例如〈小兔子〉(Pauline Bunny)出現在
填充棉布的絲襪裡,旁邊僅有下半身的女體倚靠著椅子,人體上方伸出
兩條垂彎的手臂形狀,像極了兔子的長耳朵。有趣的是,這個填充褲襪
的物體造形,只見臀部與雙腿懸空,腿部再套住一層黑色絲襪,猶如一
位幽雅的女性卻被限制行走活動,因為她被C形夾狠狠地夾靠在倚背上。
同年之作〈兔子打撞球〉(Bunny Gets Snookered),則擴增為八組
絲襪女體人,一個個貼近椅子上的不同姿態,分別置放於地板和撞球桌
上,像是成群結伴的嬉戲姊妹,藉由撞球嘉年華而齊聚一堂。當然這種
異象組合也是魯卡斯的拿手絕活,看似歡愉場面卻不盡然,因為女體依
然被鎖住於倚背而不得自由。假如把這些絲襪女體解讀為花花世界裡的

兔女郎，女郎們姣好身材永遠是取悅男性的最佳利器，但當她們失去人體中樞的頭部，縱使鶯鶯燕燕之姿也只能成為男性附屬品，永遠走不出自己人生而坐困愁城。

　　相同概念之女體形狀，似乎少了可以思考的頭腦，也忽略臉部五官的情感運作，僅僅展示著臀部以下部位。此時，最能展現的身體特色是什麼？當然是一性的暴露！她的〈歇斯底里的攻擊〉（Hysterical Attack）改變絲襪填充效果，將無頭女體緊密地貼住椅背，然後將女體臀部、雙腿與雙腳，密密麻麻地貼上無數細碎圖片，數千張女人嘴唇剪貼圖片裏住實體表面，唯獨只在鼠奚旁的陰部露出一道空白。難道，打開雙腿是為了歇斯底里般的性愛需求，或是無限制的性愛衝擊？如此隱喻的創作結構，亦如表現在〈惡臭者〉（The Stinker）的作品一樣，魯卡斯直接把壯碩的男性性器官與柔軟的絲襪女體產生對應關係，此根貼滿香菸的陽具形體直指著「兔女郎」的私處，大膽挑釁於眾人耳目之間的勁爆作風，亦增添了粗魯性事之新頁。不知身為女性的魯卡斯，在製造絲襪女體對話之後，是否會質問：「女人啊女人，性為何事？」

6-4 鄙女患失吮癰哉

　　魯卡斯使用日常用品作為創作的象徵符碼，除了眾所皆知的床墊、煎蛋、絲襪外，她刻意以舊馬桶來呼應杜象的男性小便器〈泉〉。她的裝置作品〈老舊的轉進轉出〉（The Old In Out），把馬桶用聚氨酯翻模製成，男女共用的馬桶形狀頓時脫離被使用功能，變身為晶瑩剔透的

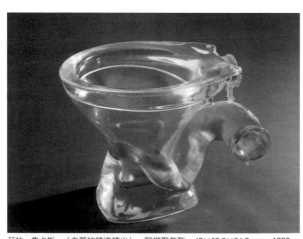

誘人外觀。一座宛如琉璃質感的馬桶吸引觀者目光與伸手觸摸的慾望，同時，這也不得不重新思考這個每人每天必用的排泄器具，如何與現實作為區分。其他的實物翻模作品〈握住這個〉（Get Hold of

莎拉・魯卡斯　〈老舊的轉進轉出〉　翻模聚氨酯　42×50.8×36.8cm　1998

莎拉・魯卡斯　〈小兔子〉　褲襪、椅子、現成物、裝置　1997

莎拉・魯卡斯　〈兔子打撞球〉　褲襪、椅子、現成物、裝置　1997

莎拉・魯卡斯　〈歇斯底里的攻擊〉　拼貼、椅子　75×82×78cm　1999

右／莎拉・魯卡斯　〈惡臭者〉　褲襪、椅子、香菸　2003

莎拉‧魯卡斯 〈大一點、便宜一點〉 馬達、翻模、裝置 2004　　　　莎拉‧魯卡斯 〈耶穌，你知道這個不容易〉 香菸、裝置 2003

This〉，她以自己的雙手翻模成形，做出「山」字形狀的手腕結構，即是一般人擺出「幹吧」的姿勢，取代慣用的雙關語。

　　從女性性器官的轉繹而來，相對於男性性需求的描述，魯卡斯仍舊採用直接而顯性的手法來呈現，例如她關注於男人手淫的動作，即以〈自慰者〉（Wanker）、〈大一點、便宜一點〉（Bigger Cheaper）從木板和金屬支架伸出手指蜷握的右手模型，做出男性打槍姿勢。〈自慰者命運〉（Wanker Destiny）在一個四方貼滿鏡面的立體空間，中間位置擺設這具上下滑動之手，藉由鏡子反射造成更多重覆且重疊的自慰影像。此外，〈毫無限制〉（No Limits！）將那隻自慰者的手臂移至家用汽車的駕駛座位置，上下搖擺動做猶如一具電動按摩器，專門為男性服務並解決駕駛時的性需求。另外，〈販賣世界的男人〉（The Man Who Sold the World）以貼滿情色女體圖片的大貨車座艙視為性愛駕駛座，方向盤位置再次伸出一支電動手臂，不斷搖晃的韻律恰如貪婪未歇的褻瀆情緒。

　　由此觀察，魯卡斯顯然不屑男性沙文主義，相對於其他嘲諷符號的象徵，如〈具象的空無和依斯林頓的鑽石〉（Concrete Void and Islington Diamonds）以一台破舊汽車裝置為主體，所有車窗玻璃被擊碎一地，與牆面陳列近百張拍攝室內停車場的黑白照片，兩者圖像暗諭男性入侵者的破壞能力。此外〈耶穌，你知道這個不容易〉（Christ You

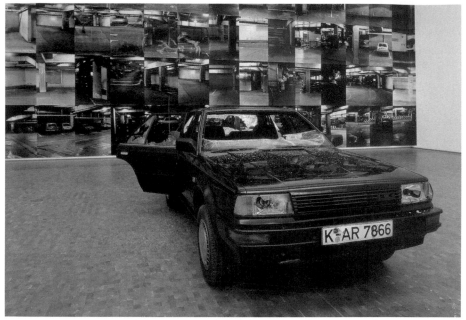

莎拉‧魯卡斯 〈具象的空無和依斯林頓的鑽石〉 照片、裝置 1997

Know 'It Ain't Easy）則在耶穌基督受難於十字架的聖像表面，裝飾著無數香菸物體，纏繞的造形風格有別於嚴肅的宗教題材，卻甘冒詆毀風險，她讓這個神祈穿上難以克制慾望的另類道袍。

　　整體回顧莎拉‧魯卡斯的作品，她以直接且大膽的語彙來呈現性與死亡、愛與消逝兩者間之爭辯，取用材料卻是通俗而簡易現成物、翻模和日常物件組合。試問，鄙女患失吮癖哉？一點也不。她絲毫不避諱一般人認為是低俗、卑賤的媚人手法，完全以頑強的態度顛覆男性對性的思考、破碎女性對性的迷思，進而抨擊現實中不斷脫序且潛藏於肉身的慾望困惑。綜合上述作品分析，其創作特色可以歸納概括為：（一）以通俗物件模擬男女性事，看似平常卻製造詭譎氛圍。（二）用一種稚拙而任性的拼湊手法，指涉性挑釁的情結。（三）大膽突破社會禁忌，凸顯女性談性與死亡的議題。（四）在其堅決自信態度中，表現出性自主與死亡暗喻的內在意識。（五）揚棄男性沙文主義，嘲諷了兩性的刻板迂腐。如此，魯卡斯採用「不按排理出牌」、「語不驚人死不休」的風格語彙，在破舊床墊、燈泡、絲襪、鐵桶、香菸、哈密瓜，大黃瓜、柳橙等意像表達挑釁之觀點外，她也集結調侃之能事，極力挑戰禁錮的封建體系。因此，這些符碼所代表的不僅於現成物的語言而已，亦是整個社會潛意識與個別潛意識兩相對抗下的癥結所在。

（圖片提供：Saatch Gallery）

7 私密自我—
翠西・艾敏Tracey Emin

　　翠西・艾敏（Tracey Emin）[1]的藝術創作具有強烈且露骨的風格，經常與yBa被一起討論，她也被視為震撼英國藝術界的風雲人物之一。人們對她大膽和挑釁的作品產生了強烈反應，包括過去青春歲月的個人活動、裸露於眾人面前的繪畫行動、翻雲覆雨之後的性愛遺跡……等，這樣大膽且採用直白之藝術語言來闡述自己的經歷，得到了大眾兩極評價。對於自己的身體是否毫無禁忌？為什麼採取這樣的創作途徑？她說：「有些人對我作品有不同意見，相對的我也對那些人的道德水準感到好奇，其實，我的作品沒有任何值得讓人震驚的地方。我真的並沒有要讓人感受絲毫震驚，而且，我只想用我的藝術作品和人們互相對話而已。…」[2]儘管如此，艾敏的作品經常赤裸地呈現出一位女性細膩且敏感的特質，她總是巧妙且直接地將創作內容與個人經歷融合為一體。面對自己的過去都是毫無保留，她也常常自言揶揄調侃自己說：「這就是我，一個無恥、瘋狂、厭食症患者，也是一個酒鬼、美麗的女人。」[3]艾敏曾入圍英國泰納獎（Turner Prize），代表英國參加了威尼斯雙年展；英國國家現代藝術館、海沃美術館都為她舉辦大型專題展覽，足見她在藝術表現上具有不可取代的重要性。

1 1963年出生於倫敦的Tracey Emin，在英國東南方海邊小鎮馬爾蓋特（Margate）長大。父親是土耳其的賽普勒斯人，母親原本經營一家旅館，因小鎮觀光蕭條而歇業。兒時在繪畫方面顯示出過人的天賦，1991年於倫敦皇家藝術學院獲得碩士學位。在創作上，她將自己的故事融入藝術想像，帶有自傳式的坦承且毫無保留地呈現自己的恥辱和失敗，甚至生活中曾經發生的悲劇，直接且強烈的表現出個人經歷種種。艾敏於1999年入圍英國泰納獎（Turner Prize）、2007年代表英國藝術家參加第52屆威尼斯雙年展、2008年英國國家現代藝術館舉辦「Tracey Emin二十年回顧展」，2011年海沃美術館為她舉辦回顧展—「愛是你想要的」（Love is What You Want）。

2 Mark Brown, 'Tracey Emin Interview', "The Guardian", 26 May 2012.

3 'Here I am, a fucked, crazy, anorexic-alcoholic-childless, beautiful woman. I never dreamt it would be like this.' 參閱Tracey Emin, "Strangeland", "Hodder & Stoughton", 2006.

7-1 迷惘女孩的歲月

備受爭議的翠西・艾敏是個謎樣的人物，她曾說：「我實在不能承載著太多的精神負擔而生活下去，我希望我像一般年輕女孩一樣幸福快樂。」[4] 然而，事實上她並不是一個擁有幸福和快樂的女孩。她13歲時曾因被強暴而輟學，之後在酒吧和舞廳中打混，每天縱情於酒精和性愛。15歲那年，參加全英國的迪斯可舞蹈比賽，當她全力以赴準備奪冠時，台下一群和她做過愛的男人，突然群起吆喝喊叫著「妓女！妓女！」因突然在大庭廣眾下遭受

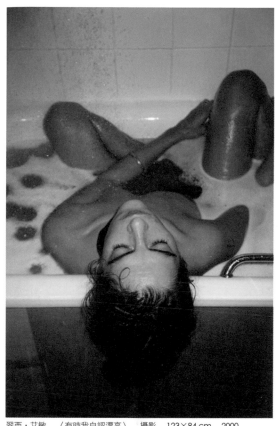

翠西・艾敏　〈有時我自認漂亮〉　攝影　123×84 cm　2000

言語羞辱，如此窘境迫使她當場落荒而逃，匆忙之間逃離了會場，甚至逃離了家鄉。遠離故鄉後的期間，艾敏經歷了一次流產、兩次墮胎，以及數次的自殺未遂，因而造成她身心多重打擊。[5]

自己面對不堪的過往歲月，艾敏並非選擇逃避，而是將這些痛苦的經驗轉化為創作上的思考主題。這樣曲折的生命故事，取材於自己的人生遭遇於藝術創作，讓人聯想到墨西哥女畫家卡蘿（Frida Kahlo, 1907-1954）。卡蘿坦露且誠實面對，猶如她赤裸的自畫像，畫中流血、哭泣、破碎身體的景象，映照著她人生境遇與強烈的心情感受。年輕歲月的她，也因病痛挫折而顯露出濃烈影像，宛如在一個暗藏叛逆的性格下，不斷地在黑暗中尋求一種自我救贖。

4 同前註。

5 Stuart Morgan, 'The Story of I: Stuart Morgan Talks to Tracey Emin', "Frieze" (Issue 34, May 1997):56.

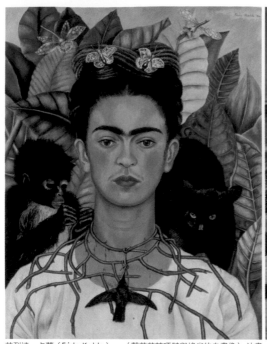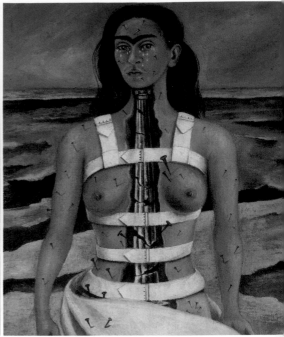

芙烈達‧卡蘿（Frida Kahlo）　〈戴著荊棘項鍊與蜂雀的自畫像〉油畫　1940
右／芙烈達‧卡蘿（Frida Kahlo）　〈毀壞的圓柱〉　油畫　1944

　　這段過往故事，總縈繞於卡蘿的生命體系。她在6歲時感染小兒麻痺，18歲因嚴重車禍造成下半身行動不便，一生中經歷過數十次手術，最終右腿膝蓋以下遭受截肢。她在病痛中只能用繪畫轉移注意力，畫出她對於病痛的感受和想像。然而在感情生活上也不順遂，她與著名畫家利弗拉（Diego Rivera）有段纏綿悱惻且糾葛的婚姻，直到丈夫染指她的妹妹後才引發軒然大波。不過，這些遭遇轉化為創作，境隨意走地讓卡蘿有了寄情與宣洩之處。她的作品如〈毀壞的圓柱〉（The Broken Column, 1944 ），畫中人物將自己穿著由皮革、石膏和鋼絲做成的脊椎胸衣，支撐之處苦楚萬千、殘敗不堪，表現出隱忍乍痛的暗鬱處境，如此疾苦的生命悲，歌黯然地描繪於畫布，亦彷如一位身上滿佈釘刺的受難圖記。卡蘿自言：「我從不畫夢幻的東西，我畫的，是屬於我的事實。」[6]這樣把生活現實之情況描繪的淋漓盡致，這些讓人感受其怵目驚心的繪畫內容，都是她自己的切身傷痛。

6 Frida Kahlo的父親是一位匈牙利猶太血統的攝影師，母親則是西班牙與美國印第安人的後裔。她的一生長時間受到身體損傷的侵害，尤其是1925年9月17日所發生的意外，她所乘坐的巴士與電車相撞，車禍導致她的脊椎被折成三段、頸椎碎裂、右腿嚴重骨折、一隻腳被壓碎。一根金屬扶手穿進她的腹部，直接穿透她的陰部，這次事故使她喪失了生育努力，雖然Kahlo一直不願相信，後來一次又一次的流產證明了這個事情。一生都與痛苦為伴，甚至和知名畫家Diego Rivera結為連理，也因先生不斷外遇，飽受精神折磨，如Kahlo所說：「我一生經歷了兩次意外的致命打擊，一次是撞倒我的街車，另一次就是遇到Rivera。」她將自己的不幸遭遇，用一幅幅畫作陳述著這些刻苦銘心的經歷。參閱Judy Chicago and Frances Borzello, "Frida Kahlo", New York: Prestel, 2010.

翠西・艾敏 〈我為什麼當不成舞者〉 錄像 1995

　　不同於卡蘿因身體折磨所反射的疼痛畫面，艾敏對於身體經驗的描述，大部分都和性愛相關，這些屬於個人隱私的部分，毫無保留地藉由作品來抒發。她將自己青少年時期朦朦懂懂的灰澀往事，透過錄像作品〈我為什麼當不成舞者〉（Why I Never Became a Dancer）來詮釋青蘋果般的苦感澀味，影像中透露：「我當時13、4歲，年紀輕並不重要，而那些19至26歲的男人也不是重點，那時的我，用我弱小的力氣，通通把他們幹掉。」[7]坦然面對的自己那段年少輕狂，骨子裡其實是反應出叛逆不羈的性格。年輕時期的艾敏，接連經歷過強暴、墮胎、酗酒、性恐嚇和暴力等事件，而始終揮之不去的陰影卻如影隨行般地出現在她的作品中。例如其赤裸裸的作品標題：〈爛醉如泥的婊子〉、〈來自馬爾蓋特的瘋狂翠西〉（Mad Tracy from Margate）、〈向愛德華・孟克以及所有我死去的孩子致敬〉（Homage to Edvard Munch and All My Dead Children）、〈流產：感覺子宮在流血〉、〈我告訴你的最後一件事：就是別把我留在這裡〉（The Last Thing I Said to You Is Don't Leave Me Here）……等，大膽露骨且直率坦白出自我身體的挫敗經驗。

7 同註2。

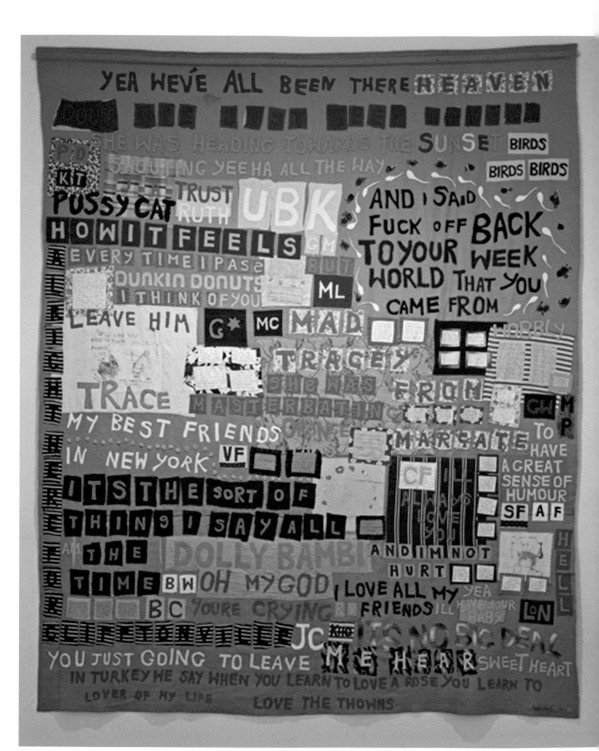

翠西・艾敏　〈來自馬爾蓋特的瘋狂翠西〉　拼布　1997

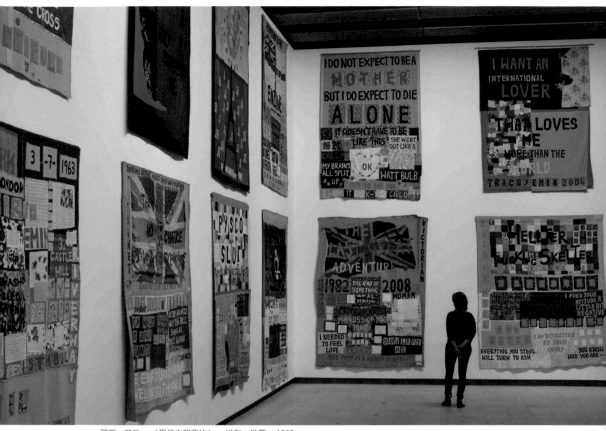

翠西・艾敏 〈愛是你想要的〉 拼布、裝置 1999

翠西・艾敏 〈向愛德華・孟克以及所有我死去的孩子致敬〉 錄像 1min 1998
右／翠西・艾敏 〈我告訴你的最後一件事：就是別把我留在這裡〉 攝影 80×109cm 1999

話又説回來，艾敏的作品猶如一種日記體式的紀錄表達，如果把她所有作品放在一起，看起來就像她的一部個人自傳。她在首次個展「我的重要回顧」（My Major Retrospective）中，記錄了她過去的生活種種，包括個人回憶式的照片，媒材有油畫、裝置、霓虹燈、攝影、錄像和雕刻等創作。其實，艾敏擅長講自己的故事，她的作品裡也經常出現手寫的隻字片語，這些文字以一種隨性的方式出現，帶著書寫、繪畫、拼貼和裝置手法，有時拼寫錯誤或顛倒詞序，像是一個自相矛盾，卻又回應於她自己的真實存在。這種日記式的表達方式，對艾敏本人來説，就像是對過往經驗的沈澱累積，誠如她在聲明稿中所説：「這就像清洗我的靈魂，這不僅僅是擺脱過去的精神重負，也是一種赤裸裸的呈現。但是，其實沒有那麼簡單，然而這些事情卻活生生地發生在我身上。」[8]

7-2 凝視的身體圖式

　　如前所述，艾敏的創作長期以來和她自己的身體，以及過去親身經歷產生密切連結。她透過自我身體完成藝術實踐，經由創作認識了外在世界，那麼，對於身體的主體掌握，人們是如何認識自己的身體呢？

　　人們認識自己的身體，與人們透過身體認識世界，兩者動作同時發生之際，透過這兩件事情，「身體圖式」才逐漸被確認成立。這個説法也就是，如果缺乏外在對於身體的事件與刺激，人們將沒辦法正確地認識身體，意識也沒辦法正確的呈現在世界之中。[9]假如引述梅洛龐蒂的觀點，他認為，肉身作為一個整體，是以一個完整「身體圖式」（l'image du corps）被意識所認識。換句話説，身體是肉身化的主體，個人在世上的存有，也就是肉身的存有，因為「身體始終和我們在一起，因為我們就是身體」。[10]毫無疑義的，被意識所認識的身體圖式，身體不僅只是在一種瞬間的、特殊的、完全的體驗中被理解，而且也應該在於一種普遍性的外觀下被理解。誠如梅洛龐蒂所述：「我的整個身體，不是在空

8 Tracey Emin, 'I Need Art Like I Need God'(A handwritten text), London: South London Gallery, 1997.

9 當身體理解了運動，也就是當身體把運動併入它的「世界」時，運動才能被習得，運動身體，就是通過身體指向物體，就是讓身體對不以表象施加在它上面的物體的作用做出反應。因此，運動機能不是把身體送到人們最先回憶起的空間點的意識的女僕。為了我們能把我們的身體移向一個物體，物體應首先為我們的身體存在，因而我們的身體並不屬於「自在」的範圍。參閱Merleau-Ponty, M.著，姜志輝譯，《知覺現象學》（Phénoménologie de la Perception, 1945），北京：商務印書館，2001，pp.184-185。

10 同註8，p265。

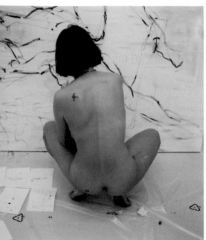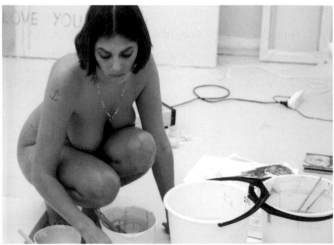

翠西・艾敏　〈我所做最後一幅畫的禱告儀式〉　行為、裝置　1996

間並列的各個器官的組合。我在一種共有中擁有我的整個身體，我透過身體圖式，得知我的每一條肢體的位置，因為我的全部肢體都包含在身體圖式之中。」[11]但是，身體圖式的經驗並非先驗，而是經由日常生活的運動和練習，讓我們了解我們整個身體的運作方式，進而定位出身體各部分的座標，日積月累而逐漸形成一種「習慣身體的層次」。[12]

　　援引上述觀點，艾敏在她自己的創作角度下形構了「身體圖式」。她從不同年紀的自我身體，尋找和身體相關的生命故事，透過藝術作品表達一種身體層次的轉繹敘述，相對的，也在圖式與表現之間，擦撞出關乎身體的顯性和隱性雙重符碼。例如艾敏在瑞典斯德哥爾摩（Stockholm）一家畫廊，進行為期兩週的行為藝術〈我所做最後一幅畫的禱告儀式〉（Exorcism of the Last Painting I Ever Made）。[13]此作在一個封閉的畫室裡，空間內除了畫布和繪畫材料外，什麼都沒有；她刻意表現出自己與繪畫和諧相處的一面，不僅全身赤裸進行繪畫創作，並開放給觀眾面對面參觀。[14]剛開始畫的時候，她刻意臨仿席勒（Egon

11 Merleau-Ponty, M. 龔卓軍譯，《眼與心：身體現象學大師梅洛龐蒂的最後書寫》（L'OEil et l'Esprit, 1964）。台北：典藏藝術家庭，2007，p113。

12 同註3，p135。

13 Tracey Emin 1996年於斯德哥爾摩的布朗斯托畫廊（Galleri Andreas Brandstrom, Stockholm）的行動繪畫創作，兩週後共完成14件繪畫、78件素描、5件身體的轉印版畫，以及多項文件和現成物等作品。

14 Tracey Emin赤裸身體把自己關在畫室裡，創作和吃住都在裡面，房間的牆壁上裝了16個凸透鏡，觀者可以透過這些鏡面，窺視她的一舉一動。這個結合行為藝術與觀念表達的作品，有個小標題：「如果我能作一張好畫，那怕就一張好畫，我就知道我已經原諒自己了。」

Schiele）、孟克（Edvard Munch）、克萊茵（Yves Klein）等畫家那種自由而流暢的筆調，稍後便慢慢轉向自傳式的速寫繪畫。一年後，艾敏將此畫室的情景全部重新再現於〈我最後一件作品的咒語〉（1997-98），此裝置作品有她的素描、繪畫、文稿、日用生活用品、照片、紀念品、答錄機、書本、一張床和佈滿內衣的掛繩。展出期間，艾敏坐在床上，專注地編輯她裸體繪畫的行為影像，進行這件包含過去式、現在式相互交疊的作品，也實踐了一場時空相互貫穿的創作行動。

這兩件作品彼此之間產生一個微妙的關連，前者透過時間的流動來闡述當下身體之存有，而後者則抽離所有過去身體的組合，讓一個缺席的身體物件與真實身體存在，彼此產生前後之間對話式的呼應。當然，這裡也延伸出另一個關於如何觀看藝術的問題，什麼是藝術自我身體的關照？當她身體處於全裸狀態，任由觀者隨意注視其14天的活動，在此特定空間裡，誰看見誰？抑或誰凝視了這位女性的裸體？

觀者必須透過這些排放於四周的凸透鏡來窺視艾敏，也就是說，從一個洞孔中去凝視一位裸女的生活和藝術。顯然在創作者心中，早已有所準備被窺視的狀態，並且顯現一副神情自若的繪畫行動。易言之，艾敏自身的裸體表現和透過凸鏡窺視她的身體，都是性別文化的產物，因而性別身份與認同本身建構起她的創作表現。觀者如何凝視這樣的裸體行動？誠如電影理論家蘿拉・莫薇（Laura Mulvey）所說的「觀看本身就是快感的源泉，看與被看正如相反的形態，被看也是一種快感。」[15]艾敏和觀眾都能透過觀看角度而獲得各自的快感，正建構起「看」與「被看」的方式，並且得到了相互乎應的視覺快感。

先來分析「看」的方式與視覺快感。艾敏符合男權社會建構下為男性提供心理與視覺愉悅的裸女形象，直接滿足了男性的潛意識欲望。女人處於裸露角色中同時被人看和被展示，她的體態被編碼成強烈的視覺和情色感染力，進而被組織進入主導的父系秩序的語言之中。換言之，女性透過這樣編碼方式呈現，成為男性觀者的欲望客體。

15 Laura Mulvey在〈視覺快感與敘事電影〉（Visual Pleasure and Narrative Cinema）一文中提出「男性凝視」（male gaze）的觀點。她指出，為了挑戰並摧毀「操縱視覺快感」，從獲得快感的「視淫」（scopophilia）、臣服於控制的凝視之下，以及以自戀的層面發展視淫。她也指出在奇觀時刻，男性觀眾固定他的凝視在男主角身上（觀看者），以滿足自我形成，透過男主角的凝視，滿足原慾，第一種觀看呼應的是鏡子前辨認／誤認的時刻，第二種觀看證實了女性是性的客體。參閱Laura Mulvey, 'Visual Pleasure and Narrative Cinema', "Screen",（Autumn 1975）：6-18. 另見< https://wiki.brown.edu/confluence/display/MarkTribe/Visual+Pleasure+and+Narrative+Cinema >。

右頁／翠西・艾敏
〈我最後一件作品的咒語〉 裝置
1997-98

其次，性別文化不僅造就了「看」的方式和快感，還造就了「被看」的方式與過程中的快感。艾敏的快感如何成為可能？主動的男性與被動的女性，成為一種主體的觀看和客體的被看，他們之間並非簡單的欲望與滿足，抑或是征服與被征服之間的關係。此二者存在著複雜的置換和共生問題，這一切相互依存的社會語境，使「被看」的方式與愉悅，在父權社會下成為事實。同時，艾敏的行為挑戰了公眾場合的一些規則，把暗含的窺視變成一場明目張膽的公開展示，由此產生一種微妙的角色置換，被動者變成主動者。進而言之，艾敏作為一個主動者和生產者，她裸露的身體創造出自己的快感和意義，不僅在一定程度上消解了觀看規則，也消解了原來只能透過窺視才產生的那種快感。

7-3 視覺快感與性慾

關於私密身體，艾敏的作品總是引來議論紛紛，有評論家認為她把個人性愛無恥地暴露出來，這能代表當代藝術嗎？尤其是她的〈和我同床共枕的人〉（Everyone I Have Ever Slept With 1963-1995）獲邀參加英國當代藝術「悚動展」，招引許多流言蜚語不絕於耳。然而，引起廣大質疑聲浪之後，更令人匪夷所思的，還有收藏家薩奇（Charles Saatchi）以高價收購，展出前後果然造成前所未有的轟動。[16]

這件作品是一個藍色的帳篷，帳篷外表與一般露營用的並無差別，只是帳篷裡面的內部縫紉了若干英文字母和數字。為什麼出現這些文字呢？原來，這些文字符號別具意義，帳篷內外的文字拼貼是標記著從1963到1995年間曾經和艾敏同床共枕的名字，這些人包括她的性伴侶、雙胞胎哥哥和兩個流產掉的孩子的姓名。雖然，這件作品經常被看作是她不知羞恥地展現床褥上的戰利品，其實，廣義來說只是一件關於親密關係的作品罷了。儘管作品題目令人遐想，而且她用帳篷象徵著短暫的一夜情，以及帳篷內不同顏色布料縫製拼湊出人名，猶如艾敏在一針一線中細述著過去對感情和性愛的經歷，記錄了她對往事種種的私密回憶。這個震驚的自我陳述和現場感，確實帶給觀者極大衝擊。面對這樣的作品，也許事件發生的本身已經不重要，重要的是它的存在就是一種

16 儘管Tracey Emin作品〈1963-1995年和我同床共枕的人〉在「悚動展」（Sensation）與泰德美術館展覽中引起強烈迴響，但在2005年5月24日早晨發生火災，一把無名火燒毀薩奇藝廊倉庫中的收藏品。Emin這件作品消失於火災，但它對當代藝術界的影響力依舊存在。

右頁／翠西・艾敏〈和我同床共枕的人〉裝置 1995

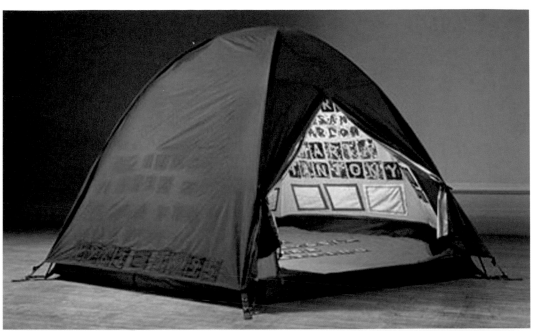

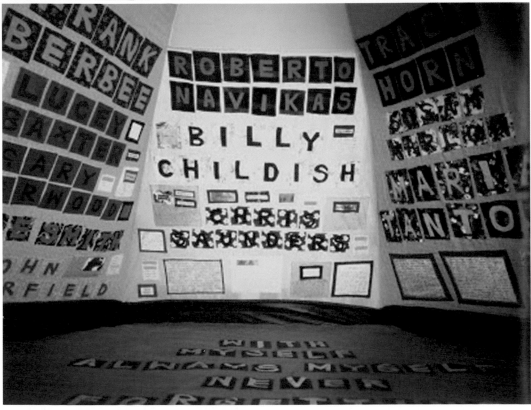

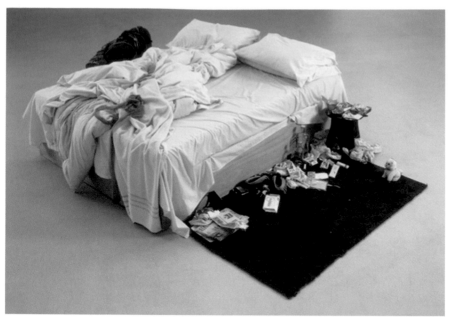

翠西・艾敏　〈我的床〉　裝置　1998

觀念，聲明這是艾敏的個人世界，關於她個人過去的身體記憶。

　　艾敏另一件〈我的床〉（My Bed），也是在一夕之間走紅的作品，入圍英國藝術界最高榮譽泰納獎。她是把「床」作為一種媒介，尤其是髒床單、髒內褲等頹廢景象，成為年輕女孩的壞榜樣。與那件帳棚一樣，同樣引起的批評聲浪遠遠超過對其他任何讚揚。艾敏的床，瞬間成了各媒體爭相報導的對象，因而大眾也開始奚落著，「泰納獎」的眼光為何如此低俗？

　　這張公開放置於展廳裡的床，床單被褥上還沾有體液的痕跡，發黃的枕頭被利刃刀鋒劃破而露出羽絨，還有雜亂纏捲一起的浴巾和絲襪。床邊也是一大堆雜亂的物品和垃圾，包括用過的避孕套和沾有經血的內褲、空煙盒、煙蒂、衛生紙、伏特加酒瓶、藥盒、小玩具、舊照片、破拖鞋。床下則是同樣污漬的藍色地毯，讓這個私密的空間顯得一片狼藉似乎一切都還沒來得及整理。艾敏把私生活以具體物件的形體赤裸裸展現在公眾眼前，並大膽聲稱：「這是我的床！」為什麼這樣呈現？根據作者的說法，那是真實生活的反應，也是她掙扎好久、思索是否暗地自殺的床。如此，艾敏的床，表現了性生活結束後一種凌亂不堪的狀態，顯現出她內在精神崩潰所造成的失落和不安全感。

奚建軍、蔡元 〈跳上翠西的床〉 行為藝術

　　那張床仍不斷吸引一些好奇觀眾，他們都想知道艾敏的藝術，是怎樣化腐朽為神奇，為何吸引眾多媒體的青睞？展出幾天之後，一個意外事件發生了。兩位中國藝術家奚建軍、蔡元闖進美術館，聲明這是他們的行為藝術〈跳上翠西的床〉（Jump Into Tracey's Bed）。當天奚建軍、蔡元突然地跳上床後，奚建軍先被警衛拉下床，蔡元接著在床上表演中國功夫，左攻右擊的假動作嚇唬警衛。事發當時，藝術家與媒體都各取所需，隔天英國媒體加油添醋大肆報導，讓艾敏、奚建軍和蔡元一夜之間出盡風頭，再度成為民眾討論的話題。[17]

　　話又說回來，艾敏大膽把私密的床第空間呈現於公開場所，同時她利用作品及作品中展示的身體、消失的身體空間等特性，除了展現自己過去回憶之外，也明顯挑戰社會權力及規訓。一個被社會規訓化的身體，艾敏清楚的瞭解自己意識行為上的意願，並非能夠全然獲得整個社會全體的認同，如傅柯（Michel Foucault）從系譜學所談論的「身體政

17 事實上，奚建軍、蔡元已事先向Tracey Emin、泰德美術館和媒體寄送新聞稿，表示他們將於1999年10月24日下午二點，針對Emin的床，採取一些行動。根據《衛報》前一日報導，泰德美術館表示歡迎任何人參與泰納獎的討論，不管是多麼不按牌理出牌。當天美術館派了六位警衛守候且嚴陣以待，最後仍發生這件插曲。後來因泰德美術館和Tracey Emin決定不提告訴，奚建軍、蔡元在警察局做完筆錄後被安全釋放回家。參閱 'Satirists jump into Tracey's bed'，"The Guardian" 25 October 1999.

治」（body politic）觀點。他認為，社會在長時間以來對於個人身體持續進行一種有系統的管束工作，透過各項學説、職業、公共空間，以及特殊機構的建立，個人的身體以及個人能對身體行使之行為，皆被嚴格地限制、管控、被規範化。[18]而身體被規範化之後，艾敏則選擇激進的方式，坦承了曾經被視為不可言説的私密行為，以作品呈現作為身體社會的反擊。同時，她也選擇以自身為案例的手法，公開性與權力之間的糾葛，提出自己被社會規訓化的身體：現在如此真實的樣貌，試圖撕碎偽道德的假面具。

再者，無論是〈和我同床共枕的人〉或〈我的床〉，都明顯專注於性愛的暗示。其實當創作議題核心圍繞於性愛之時，也同時傳播了性自主，以及傳達關於性的權力體系。相對的，對權力的反抗與權力的擴散之際，一旦身體被灌注權力，身體也展示它的抗爭能量，如傅柯所説：「誰談論性，誰就在某種程度上擺脱了權力的束縛」[19]艾敏明顯的在性與權力關係中，反抗不可消除的對立面，並製造一種逆向反權力的作用。也就是説，她藉由行為、裝置之藝術呈現，作為一種論述方式，以赤裸身體建構一套知識系統和創作策略，並且在分析性別權力之同時，將這一切身體媒介用來逆轉社會規訓，對長期規訓化的身體予以反擊。

7-4 救贖與移情之間

一顆被打掉的牙齒、已故叔叔的一個壓扁的香煙盒，甚至一條用過的衛生棉等物件，被裝進盒子或裱在相框裡，都成為艾敏的作品；或是白牆上手寫字體的藍色霓虹燈〈你忘了親吻我的靈魂〉（You Forget to Kiss My Soul），以及祖母的扶椅上繡縫上圖像和地名，也成了〈椅子上有很多錢〉（There's a Lot of Money in Chairs）的展示品。對大部分的觀眾而言，這些現成物的意義是晦澀不明的，但它們卻也代表了艾敏生命中的某段記憶，如艾敏所説，作為一個藝術家不僅是製作出看起來美好的東西，或者獲得人們的誇獎，它是某種形式的交流，是她向外傳達出的一種訊息。面對自己的真實生活，艾敏總以一種毫無保留的坦誠態

18 參閲Foucault, M.著，劉北成、楊遠嬰譯，《規訓與懲罰：監獄的誕生》（Surveiller et punir: Naissance de la prison, 1975）。北京：三聯書店，2003。以及陳明珠，《身體傳播：一個女性身體論述的研究實踐》，台北：五南出版，2006。

19 Foucault, M.著，尚衡譯，《性意識史》（Histoire de la sexualité, 1976），台北：久大文化，1990，pp.6-8。

翠西・艾敏 〈你忘了親吻我的靈魂〉 2001

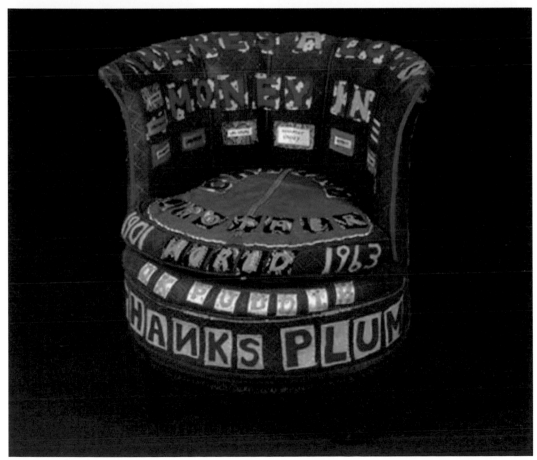

翠西・艾敏 〈椅子上有很多錢〉 1994

翠西·艾敏　〈我得到所有〉　1994　　　　翠西·艾敏　〈裸奔〉　1994

度，揭示個人經歷。她把自己過去、現在的生活狀態，用一種簡單、直接又坦率的方式傳達，顯現其叛逆不羈卻又充滿自我挑戰的奮鬥歷程。

　　以創作作為一種意念的傳達，艾敏透過個人的得失與悲喜，從實現中達到自我精神的釋放與解脫。我們明顯看出，她作品裡層層疊疊的「我」，一方面指涉過去隱密的個人記憶，另一方面也在時空穿梭交錯當中把「我」和「身體」相互交叉並置。換言之，她對過去經歷的、時間消逝所挑起的恐懼已不再是傷心的往事而已，而是經過洗滌之後的粹練之聲。如今隨著時間推移下，她一系列有關身體、行為、物件、文字、錄像等媒介的作品，從製作到呈現過程，展現了一種體悟後的告解形式。過往塵囂甚上的種種孤傲或狂喜，亦如煙如霧般透過作品慢慢釋放出來，消散後的氤蘊之氣也徹底瓦解了那道詭譎不定的氛圍。

　　如此，藝術上救贖式的美感以及模仿式愉悅的危險，誠如阿多諾（Theodor W. Adorno）的語調，藝術形式如何呈現歷史創傷的問題，包括過去歷史事實、記憶與遺忘，他提出對於藝術形式無法再現創傷以及避免簡化歷史悲劇的警告。[20]以此觀點，把焦距拉回過去的經驗，艾

20 Adorno對救贖式的美感問題有其個人見解，他對於藝術形式無法再現創傷，以及避免簡化歷史悲劇提出一些警訊。在他之後也有其他歷史學家延續此議題，他們討論藝術形式如何呈現創傷的問題，包括歷史事實與抽象美學的關係、記憶與遺忘以及浩劫的藝術等。參閱；James E. Young，"At Memory's Age"，Saul Friedlander, 2000；以及Hannah Arendt著、鄧伯宸譯，《黑暗時代群像》（Men in Dark Times），台北：立緒出版，2006。

翠西・艾敏　〈戶外的我〉　攝影　122×183cm　1995-97

　　敏巧妙地將過去的傷痛以某種創作或論述將其取代，交織成一個具有意義的面向，藉此詮釋無法挽回的過去種種，即構成一種自我的「救贖意義」（the redemptory meaning）。她過去所有無法再現、無法呈現的他者，例如帳棚中的人名或床第間的往事經歷，都被此救贖所取代；也或許她得以靠近歷史的創傷更近一些，創作也不再只是固守安定的意義，而是自我救贖的寄託。

　　另外，外面對自我的再呈現，她將傷心事蹟所代表的曖昧揣測，透過再現不可能來對顛覆時間性。這樣屬於「自傳式」創作策略，「我」和異時異地不同的「身體」透過記憶召喚的片刻交融重疊，在心理刻畫的描述中，現在「進入」了過去，或是從過去「進入」現在，不僅逝去的記憶情境再次於現在的時間中展開，而且，過去記憶不再是像歷史敘述裡那般「客觀」地被呈現，而是在「主觀」的意識活動中，成為

上／翠西・艾敏
〈認識我敵人〉
裝置　2002
左頁上／翠西・艾敏
〈我吻祢〉　霓虹燈
2010
左頁下／翠西・艾
敏　〈我跟隨你追逐
太陽〉　霓虹燈
2013

「我」主體形塑的主要內容。

　　綜合上述，艾敏不堪回首的生命過程，從她童年的貧困家庭為開端，少年時慘遭強暴厄運、成年後酗酒及濫交的混亂生活，乃至多次流產的痛苦回憶。她沒有逃避這一切事實，最後用創作思考包括愛、性和死亡的觀想，透過系列作品講述個人的苦難經歷，其作品也貫穿於自我身體及其生命的關注。綜觀艾敏的作品，表面上總給人一種極具煽動性的因子，以為她故意製造噱頭的頹唐、荒謬感，但仔細瞭解她的生命故事之後，才驚覺這個與眾不同的人生經驗和遭遇，是她創作的泉源和動力。進入另一層次，她所做的並非只是打破禁忌的大膽行徑，甚至很多人心中屬於隱私的性與愛，都不斷地將事實全然呈現於觀者眼前。總之，她袒露過往的創作，記錄充滿了個人的熱情、渴望與苦悶，以及幻想、迷醉與懷疑，自然的情感流露狀態下，正書寫了一部屬於個人私密「自傳體」的藝術札記。（圖片提供：Hayward Gallery）

8 生命之花—海倫·查德薇克
Helen Chadwick

海倫·查德薇克（Helen Chadwick）[1]的藝術創作，從1973年在布萊頓大學時期即開始展露其造形潛力，1976年繼續於雀兒喜美術學院學習，接觸並發展有關身體觀念與行為藝術的創作表現。之後，為了在藝壇上奮鬥，於1980年定居於倫敦，並積極地參與英國當代藝術的各種展覽，1987年獲泰納獎提名，同年參加聖保羅雙年展。直到1996年因先天性心臟病而英年早逝，一生獲獎無數並留下百餘件作品。

8-1 身體的卵形宮殿

查德薇克以原創而個人觀察的方式演繹當代藝術，以自己身體作為創作主題和描繪物件。若與同期藝術家相比，很少能像她如此獨特地運用現代科技，如影印機、投影機、顯微鏡、拍立得相機和電腦來創作。她透過電腦，把細胞結構圖與天然海岸線重疊，參照自己身體的各部位，製成軟性而自傳式的雕塑。她也糅合科技元素轉化為現場表演，直接且真切地演繹出身體感官的界限。簡言之，她的創作媒材從立體造形出發，延伸到身體、行為、繪畫、攝影、裝置等運用，內容則廣泛地包括女性藝術思考、身體探索、性別特質、疾病威脅、生命和死亡象徵等議題，個人風格十分鮮明而強烈。

1 Helen Chadwick1953年生於英國科伊頓（Croydon, Surrey） 1977年畢業於雀兒喜美術學院 創作內容包括行為藝術、攝影、雕塑、多媒體等類型 曾舉辦四十餘次個展 曾入圍1987年泰納獎 作品於倫敦、巴黎、維也納、紐約等地美術館展出。Chadwick逝世於1996年 享年43歲。為了緬懷查德薇克一生戮力不懈的創作精神 2004年 倫敦巴比肯美術館（Barbican Art Gallery）特別為她舉辦一次回顧展 重現其生平代表性作品 給予藝術家高度的評價。今後 查德薇克的藝術執著與創作表現 將進入人們的記憶裡；而面對女性細膩而獨特的作品 探索其耐人尋味的作品之餘 也只能在消逝的藝術家身影背後 徒留無限唏噓。

海倫‧查德薇克（Helen Chadwick）

　　從1983年，查德薇克即嘗試將自己的身體影像融入創作之中，像是探索自己的身體地圖一般，毫不掩飾地呈現自己裸露的身體。〈自我幾何總和〉（Ego Geometria Sum）是一組幾何立體造型的裝置作品，她回到出生地拍攝一系列的影像背景，如住宅、公園、學校、教堂等，再加上自己擺出不同的裸體姿勢，結構出人與圖像、記憶與現實的混合體，如其陳列的三角形、長方形、圓柱形等裝置物件。那段時間，查德薇克經常夢到自己，加上她崇仰佛洛伊德（Sigmund Freud）夢的解析學説，讓她勇敢面對自己的童年回憶，藉此作品表達內在自我，以及深層的七種性格。她説：「對我而言，傳統媒材的創作呈現似乎稍嫌不夠。我試圖用自我身體的觀念，作為創作元素，我用作品和觀眾產生心靈上的彼此互動。」[2]

　　之後，她在〈卵形宮殿〉（The Oval Court）作品裡，再度建構一座屬於一位女性為中心的母體城堡。就整體的視覺風格而言，與其説

2　Tom Morton, ‘Helen Chadwick’, “Frieze”, Issue 86, October 2004.

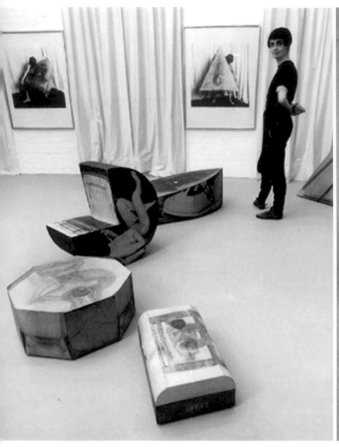
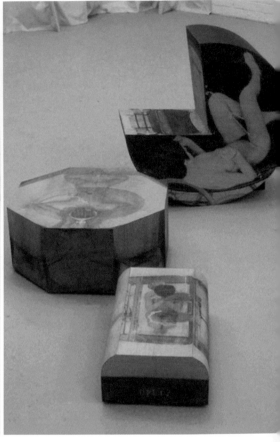

上／海倫·查德薇克
〈自我幾何總和〉
複合媒材裝置 1983
右頁／海倫·查德薇
克 〈卵形宮殿〉
複合媒材裝置 1986

是私領域的城堡模型，不如説查德薇克建造一個別於男性為主體的個人宮殿，包括牆面繪製的柱式與穹窿裝飾，以及地面上大型的組裝圖案，均深刻地表達出她意圖想創造的宮殿世界。以地面的圖像而言，裸身的查德薇克以不同的橫躺姿勢，搭配天使或動物、果實與植物等影像，再加上五顆諾大的金色球體，象徵行星運轉於天上人間，串連於神話與傳説、俗世與自我間的糾葛情愫。此作亦入圍泰納獎，也是泰納獎開辦以來第一位進入此競賽的女性藝術家，創作形式和內容深獲好評。

作品〈三座房子〉（Three Houses）是查德薇克連結公寓住所、國會議堂與空曠草原等三處空間的作品。作品中，藝術家側躺於地假寐的身影，對望著牆面上的影像：一般住屋、政治空間以及曠野上自由自在的羊群，彷彿尋找一處屬於自我幽靜的烏托邦世界。

8-2 哭泣鏡子與花朵

西方神話裡的美女維納斯，經常是畫家熱衷的描繪主題，尤其是晨起攬鏡自照的那一瞬間，自然光源與幽雅的身影之間，完全瀰漫著幽雅而愉悅的情緒，羨煞多少風流男子。鏡子，是一塊魔幻般的反射物件，它呈現了真實，也虛擬了撲朔迷離的想像。查德薇克的〈鏡子〉（Mirror），在鏡子把手與鏡面之間賦予新的意義，當鏡子不再是鏡子，而是一個女性情事的象徵物件時，幾乎也是自我延伸的心情寫照。

查德薇克以哭泣的鏡子為主題，捨棄鏡面實用功能，在華麗紋飾的邊框裡添加一雙動人的眼睛，雙眼明眸不知不覺地留下幾滴眼淚，看似情傷悲痛，卻又在透明玻璃的折射光中找到清澈的容顏。黑色的手把與鏡面，是神秘面紗底層下的心情象徵，隨之飄落的眼淚，也只能暫留於這層神秘感的邊界，任憑人們臆測是否憂傷或喜悅，也無法解開其枷

海倫・查德薇克
〈梳妝台〉 攝影
1986

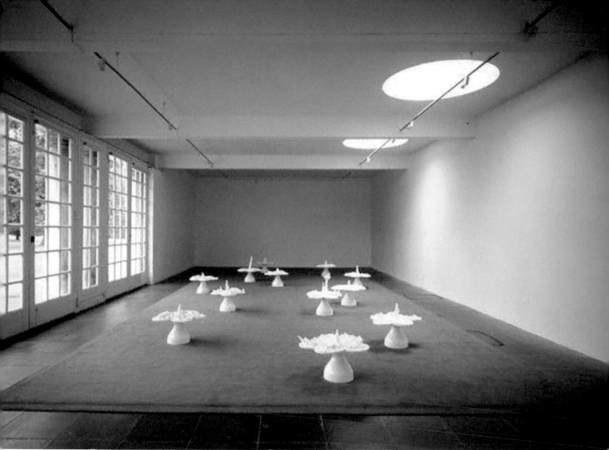

海倫·查德薇克 〈撒尿之花〉 複合媒材裝置 1991-92

鎖。再者,她的〈梳妝台〉(Vanity),可以説是將鏡面直接反射為自
我肖像的作品。畫面中,作者半裸著上身斜靠在圓鏡之前,柔軟的布幕
與白色的羽毛,彷如浪漫情境中的愛情寄託,而攬鏡自照時的表情卻又
顯得十分靜瑟而幽閒悠閒。從鏡子反射的背景中,明顯看到藝術家刻意
呈現〈卵形宮殿〉的作品影像,那是空曠的白色空間與五顆金色球體的
側影,對於影像元素而言,不僅延伸畫面的景深,也延續她對「母體宮
殿」裡自憐自艾的體態。

　　此外,面對一花一世界的觀察,查德薇克對於花朵的詮釋,充滿了
纖細的敏感度,也表達出極致的個人風格。首先,她在〈撒尿之花〉
(Piss Flowers)的樹脂材料上製造一種人工花朵的形狀,十二朵白色花
形靜靜地置放於綠色地毯上,隨著觀眾的步伐以及不同角度的觀察,展
現出人造花園的樂趣。人造花朵的底端是個光滑雪白的基座,而花蕾部
分則呈現不規則起伏的造型,宛如山巒起伏的模樣,高高低低顯現大自
然中特殊的景觀。特別一提的是,查德薇克以有趣的方式來製造這些雪
山般的效果,她邀請朋友以小便澆灑於樹脂材料上,尿液灑落與衝撞的
力量造成媒材破壞而產生特別的侵筮痕跡。

海倫・查德薇克 〈花蕾〉 攝影、燈箱 1994 海倫・查德薇克 〈吃我〉 攝影、燈箱 1991

　　關於一系列以花朵作為主題的作品如〈吃我〉（Eat Me）以燈箱片製作的概念，呈現四種不同位置的花朵型態，在黝黑微暗的空間裡，四周圍襯托出華麗而明亮的意像。像眼睛形狀的外框裡，藝術家鋪上黃色小花，而中心位置卻擺上一隻小蝸牛，如草原上的一處泥沼，黏稠地貼住四周的視野。下方的三個燈箱亦放置薰衣草花瓣，環狀造型的中心點則保留了視覺延伸的黑洞，眈視著觀賞者的眼神。另一件〈花蕾〉（Billy Bud）一作，畫面中一朵怒放的五瓣蘭花，夾雜著鮮紅與橘黃色彩，爭奇鬥艷地綻放出生命光源，好不令人為之振奮。然而，在花蕾部分，藝術家刻意移除原有的花蕊圖形，取而代之的是一個已經萎縮的男性生殖器官。此時，花朵形狀成為性的表徵，甚至是性愛高潮的終點與器官枯萎的開始，兩者曖昧之情愫，言簡意賅地溢於言表。

　　再如〈花環愉悅〉（Wreath to Pleasure）包含了十三件系列作品，每件作品以色彩鮮麗的圓形外框圍住，圓框內則分別置放了鬱金香、玫瑰、雛菊、蘭花、康乃馨等花朵，彷彿花團錦簇的賀禮花圈，滿是喜悅之情。查德薇克刻意配合花朵的色彩和排列組合，營造如盤中食物一般的景象，亦如圓形池塘中的漂浮物，充滿食用與視覺誘惑，令人

右頁／海倫・查德薇克 〈花環愉悅〉 攝影 1993

流連忘返。對於圓形器皿的元素概念，她的另一件作品也提供了口慾遐想，〈可可〉（Cacao）有如一座圓形的小池塘，池岸內部的噴泉則緩緩冒出濃郁的巧克力液體，不斷湧出的氣泡聲聲乍響，隨著香氣四處飄散。

花，代表美麗，代表歡愉的情緒，也是藝術家喜歡當作主題的對象。其實，查德薇克的花朵符號，從〈撒尿之花〉到〈花環愉悅〉等作品的創作表現，除了賞心悅目的視覺效果外，亦飽含

海倫・查德薇克　〈可可〉　複合媒材裝置　1994

味覺觸動，甚至讓人聯想到性愛與食物之間的關係。

8-3 病毒與死亡影像

　　當各種病毒蔓延全球而造成極度恐慌時，人們總是憂心於各種傳染途徑的威脅，不管是昆蟲病毒、生物病毒或化學病毒，不時自我提醒要為人們的健康把關。同樣的，假如病毒在剎那間入侵大自然而造成嚴重破壞，那麼人類僅存的生活空間將受到嚴重的考驗。查德薇克便以這樣的概念，完成五件系列攝影作品。如〈病毒風景〉（Viral Landscapes）是她拍攝山巒、海岸等實際影像，病毒侵蝕況狀如斑斕色彩宣染於畫面周圍，大小漬點似乎有著無言抗議，提出大自然遭受嚴重攻擊時，攸關人類居住與性命的抉擇，未來將何去何從呢？

　　同樣的，在〈角膜翳〉（Nebula）、〈聖體匣〉（Monstrance）、〈蛋白石〉（Opal）等作品上，查德薇克更將病毒元素予以簡化，直接呈現細胞核遭受分裂後的情境。單位細胞與抽驗圖樣在顯微鏡放大下被凸顯出來，配合壓克力透明材料，病變的細胞組織變得如此清晰，如此駭人聽聞。對於病毒的解除，查德薇克並沒有給與

海倫・查德薇克
〈角膜翳〉
複合媒材裝置　1996

海倫・查德薇克
〈聖體匣〉
複合媒材裝置　1996

太多的文本敘述，而是藉由此議題，讓自己回到原始生命的思考基點。不管生活如何變化，不同的病毒因子或早已擴散到身體四處與環境角落，大自然將與人類共存亡，成為唯一定律。

　　然而，對於自然環境的演變和生死間的循環概念，亦是查德薇克喜愛探討的主題之一，她早期的作品〈屍體〉（Carcass），雖不是直接援用動物屍體為媒材，而是將植物碎片混合著糞土，一起堆疊於透明的玻璃容器中，層次分明的展示過程，卻也透露出她對有機生態的鍊環因果、生命交替思考，有著濃厚的興趣。

　　以動物器官與皮膚表層的肌理代表死亡影像，也經常出現在查德薇克系列創作上，不僅表現唯美構圖與豐富色澤，而瑰麗的圖像內容亦常令人為之動容。〈抽象之肉〉（Meat Abstracts）的八件連作中，她

海倫・查德薇克
〈抽象之肉〉
攝影　1989

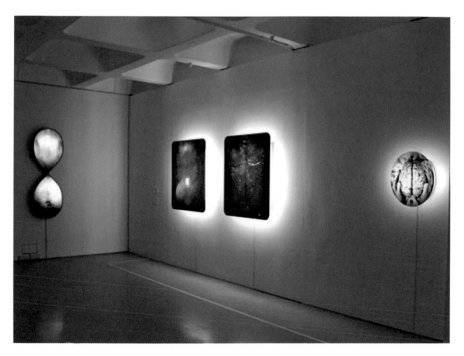

海倫‧查德薇克
〈肉〉 攝影、燈箱
1989（中間作品）

分別自動物體內取出不同內臟，隨意擺放在桌面，再藉由桌面上所預先鋪設的動物皮革或布幔紋理，襯托出鮮亮的內臟質感。同時，也在刻意安排的光源探照下，不規則排列的器官物體彷彿是一件精心描繪的古典繪畫，鮮麗與光澤的外表下，更帶有生存與死亡、終止與持續的不同感受。〈哲學家的肉體憂懼〉（The Philosopher's Fear of Flesh）兩個水滴形狀的燈箱物件，影像呈現以抽去羽毛的雞皮表面和男性肚臍眼部位的皮膚，兩種圖案上下彼此對照。燈箱發出光點，讓所有視覺直接對焦於兩個不同物種的膚體上，清晰可見的毛細孔，人類、動物並陳的影像合為一體，卻又是某種嘲諷的連結語彙。如此，〈鄉愁〉（Nostalgie de la Boue）亦是以雙重影像結構的方式，呼應上述作品的調性。查德薇克以環狀圍繞的蚯蚓為中心，搭配下方密佈毛髮的影像，一明一暗一動一靜，雙雙導引出生與死的強烈對比。

　　她的作品再如〈肉〉（Enfleshings）展現肉片橫切後的紋理，帶有血絲狀焉紅色澤的局部影像，充滿了腥羶與警世的意味；〈縱慾〉（Eroticism）與〈自畫像〉（Self Portrait）分別以人類頭部腦髓的結構影像，直接呈現死亡後的局部器官，一切顯得寧靜而平和。〈言語不

清〉（Glossolalia）、〈Philoxenia〉分別陳列狐狸、松鼠等動物皮革和毛髮，作為物件裝置的基調。上述系列作品可以看出，查德薇克以生命掙扎般的概念結構，檢驗未知的存亡事實，同時也延伸出一套對於死亡意像的圖騰美學。

8-4 自我生命的探索

　　承上所述，查德薇克的作品內容，圍繞在女性角色與個人經驗，進而轉化於性別、生命、自然、環境等主題上。她創作之餘，亦曾相繼任教於歌德史密斯學院、皇家藝術學院，從事美術教育工作，啟迪無數年輕的yBa藝術家成功走向藝壇。

　　身為第一位入圍英國泰納獎的女性藝術家，查德薇克的如何扮演創作者與教師的角色？尤其對於探索自我議題於作品語彙，包括童年經驗、身體行為和對於生命態度的詮釋。就英國當時背景而言，1970年代中期，女性主義者竭盡其力，努力要將女人的壓迫化約為資本主義剝削，因為妻子的家務工作（家庭勞動）再生產　　　了工人模式，女人因此成為低度就業的剩餘勞動後備隊。因而學者分別提出新的認知形式，來奠基女性對私人空間與公共領域的經驗劃分。然而，對於查德薇克的女性角色而言，似乎無法歸屬於此認識論的批評。她的作品提供了私密性的個人觀點，並敘述自己經驗種種，包括生命與死亡的隱喻等等。當然，這個觀點也和佛洛伊德「精神分析理論」有某些異曲同工趣味，如蘿拉・莫薇（Laura Mulvey）所述：「發掘早已存在於個別主體之

海倫・查德薇克
〈自畫像〉
攝影、燈箱　1991

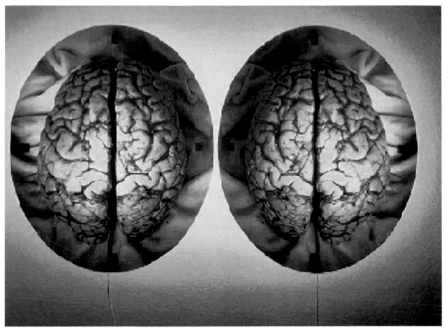

海倫·查德薇克 〈縱慾〉 攝影、燈箱 1990

內，與塑造此主體的社會形構之中運作的魅力形式，在某處強化影像的魅力。」[3]

　　就整個作品議題，海倫·查德薇克的創作歷程可以約略分為四個主要風格，包括：（一）身體與自我探索；（二）性別與女性特質；（三）疾病威脅與自然詮釋；（四）生命和死亡象徵。她每個階段對創作者而言，似乎彼此交織，相互產生關連，其個人風範遠遠超過創作上的質量問題。因此，從查德薇克畢生的作品來看，可以窺探出女性主義藝術的特質，特別是女人經驗與無意識關係結構（unconscious relational structure）的認知形式，也就是說，查德薇克以女人的觀點揭露私人領域分離的意識型態，分離的概念幾乎早已經過轉化，而成為她的創作原動力。（圖片提供：Barbican Art Centre）

3　Laura Mulvey提出電影提供觀者兩種矛盾的視覺享樂：一為弗洛伊德所提的「視淫」（Scopophilia） 二為透過類似拉岡所提出的鏡像階段理論（Mirror Stage）。她認為人們以自戀的層面來發展視淫 而敘事時刻與主動男性有關 奇觀時刻則與被動女性有關 即影片中的觀看者 來滿足自我的形成。參見Leitch, Vincent B., ed. "The Norton Anthology of Theory and Criticism.", New York: Norton, 2001.

9 變體寓言—查普曼兄弟
Jake & Dinos Chapman

查普曼兄弟的作品運用視覺聯想，大膽利用顛覆性的主題來製作造形與雕塑，包括消費文化、殖民主義、資本主義、種族歧視和全球化的探索範圍。他們以作品展示並提出幽默對話，試圖提問著當代文化的矛盾和偽善議題。他們表示：「我們就是要透過強烈的視覺衝擊，引發人們對道德的深思，挖掘人們對『激情情慾』（Intensely Moral）的深思；而那些只為了獲得快感而不計後果的行為，最終將導致人類的滅亡。」[1]

查普曼兄弟（Jake & Dinos Chapman）

1 Sean O'Hagan, 'The interview: Jake and Dinos Chapman', "Guardian", 3 December 2006.

查普曼兄弟從哥雅的
版畫，添加手繪圖
案，此系列作品於牛
津現代美術館展出
時，引起大眾爭議。

9-1 惡搞的偏執趣味

　　曾經擔任知名藝術家吉伯和喬治（Gilbert & George）創作助理
的查普曼兄弟（Jake & Dinos Chapman）[2]，在創作上具有強烈叛逆
性格，他們擅長使用多種複合材料，應用現代工業材料製作出連體和畸
形的身軀，藉以表達對社會組織的矛盾、戰爭屠殺、宗教質疑、兒童連
體和身體突變的思考。查普曼兄弟的作品受到藝壇多方注視，曾受邀於
「啟示錄」（Apocalypse）、「悚動展」（Sensation）等重要展覽，
作品深受收藏家喜愛並於世界各地舉辦個展，其大膽的作風與獨樹一格
的視覺衝擊，一直受到廣大的爭論和迴響。例如，他們在2003年牛津現
代美術館舉辦「被踐踏的創造力」（The Rape of Creativity）的展覽，

2 有「魔鬼搭檔」之稱的傑克・查普曼（Jake Chapman, 1966）和迪諾斯・查普曼（Dinos Chapman, 1962）目前定居
　於倫敦　是一對兄弟雙人組的藝術團體「查普曼兄弟」　1990年畢業於英國皇家藝術學院　同年首次個展「我們是藝術
　家」（We are Artists）　以其聳動性的視覺構成和黑色幽默氣氛而崛起於藝壇。2003年入圍英國泰納獎　作品包括34件雕
　刻、繪畫和裝置作品　期中一系列以麥當勞「M」標誌的雕刻　作品靈感來自非洲的面具和神靈物品。當時正處於麥當勞
　席捲全球的黃金時期　查普曼兄弟認為：「我們試圖把麥當勞　變成一種宗教信仰。」最後　這些作品由英國著名收藏家
　薩奇以100萬英鎊收藏。

展出內容分別在西班牙畫家哥雅的銅版畫上，添加不同造形的卡通圖案，成為作品的創意。[3]意外的，一位觀眾自稱恐怖主義者的阿佐‧巴沙克，刻意衝進展廳，面對著查普曼兄弟及作品潑灑油漆，甚至延及到美術館牆面。此一唐突的事件，結果巴沙克被法院判罪，但巴沙克本人對此卻不以為然，宣稱他的行為與查普曼兄弟的創作風格一樣，具有轉化圖像的教誨意味。

　　除了圍繞在性與死亡的議題上，查普曼兄弟以幽默的手法製造出一系列令人發噱的作品，如〈查普曼家族的收藏〉（The Chapman Family Collection）系列創作，主要以流行的速食文化為主題，將麥當勞的商標與代表的圖騰、人物等意象轉換為立體雕刻。拿著薯條包裝的稚拙雕像、麥當勞叔叔的頭部造形結合非洲傳統雕刻，一種彷彿是第三世界的平民文化，亦如被挖掘後的古董藝術品，陳列於現代的展示空間裡任人憑弔，造成唐突的視覺語彙。他們藉此探索道德邊界和罪惡感，在恐懼殘酷的圖像上，創作觀念則涵蓋於哲學論述、藝術史、消費文化等思辯議題。他們大膽的使用激情而強烈之主題，以及兼具破壞性的策略，創造出具有獨特風格的作品。

9-2 偽善與道德邊界

　　如前所述，查普曼兄弟曾以哥雅版畫大做文章，他們也用他的蝕刻版畫〈戰爭的災難〉系列（Los Desastres de la Guerra）作為創作藍圖，歷經兩年完成80餘件作品。他們藉以表達人類命運與戰爭紛亂的關照，畫面表現了真實事件和真實人物的濃烈情感。雖然創作發想來自前輩畫家的觀察，然而在主題的選擇，無形中透露兄弟兩人意圖借古諷今的野心，藉由誇張的人物造形與自由線條，將弱肉強食、欺凌壓制、貧苦失怙、疾病傷痛與強權弱勢等現實對應於社會百態，凸顯被迫者的內心爭扎與不安定感。

　　此議題回溯於18世紀浪漫主義的西班牙畫家—哥雅（Francisco Goya, 1746-1828），他身為宮廷畫師，除了通曉上流社會生活外，也洞悉貴族的虛偽和腐敗，同時亦關心平民的日常困苦。於是哥雅將歡

3 Guardian News"，2004/04/30；作品圖錄參閱Jake Chapman & Dinos Chapman，"The Rape of Creativity"（Oxford: Museum of Modern Art, 2003）. "

右頁／查普曼兄弟
〈查普曼家族的收藏〉
系列作品

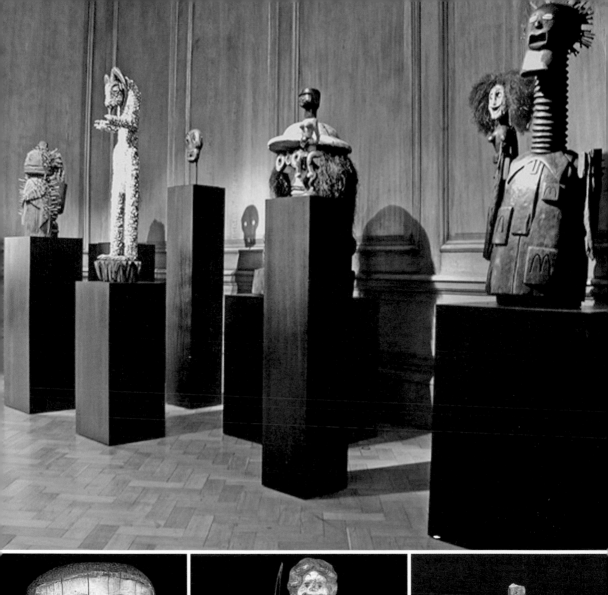

樂、哀憐、無知、頹廢的實況顯現於畫面，尤其是戰爭使人民生靈塗
炭的部分令人驚心動魄。哥雅的作品深刻反映社會奢華，表現於〈狂
想曲〉系列（1797-99）、對法國侵略的指控於〈戰爭的災難〉系列
（1810-20）、勾勒西班牙〈鬥牛〉系列（1815-25）以及描畫奇異幻想
的〈荒誕集〉系列（1819-23）。其中，〈戰爭的災難〉系列的背景來自
1808年法軍入侵西班牙馬德里所爆發的反抗運動，哥雅目睹這一切血腥
暴行，於1810年著手大型銅版畫作八十件。內容分為兩個部分：第一部
分是表現戰爭的野蠻獸行，畫面充滿了侵略者的獰笑、砍殺、吊死、槍
殺、強姦等場面，如〈死者壯舉〉、〈慘烈戰況〉、〈慘不忍睹〉分別
描述樹上披掛被割斷雙手的肢體、屍首困於裂開的樹幹和無辜人民遭受
屠殺的情景。第二部分則描述法軍於1814年撤離後，流亡的費爾南度七
世復辟，恢復專制並廢除憲法後人民再度陷入一陣苦難，作品〈食肉禿
鷹〉〈真理已死〉、〈真理復活〉則分別藉著志怪造形諷刺復辟王權，
並且抨擊政局亂象。

　　因而，查普曼兄弟的〈戰爭的災難〉（Disasters of War, 2000）以
象徵手法從哥雅畫作中得到啟發，也從藝術的角度擷取創作思維。他們

上二／查普曼兄弟
〈戰爭的災難〉系列
2000

兩人並不以臨摹為目的，而是在於探尋真理的刻度上，發現戰爭的悲慘
屠殺與人性黑暗面。在哥雅畫作的導引下，一幅幅戰爭災難的圖像映入
眼簾，一系列戰亂的場景，刻畫著一幕幕暴力、死亡、拷打等情景，有
如侵略者化身為怪獸模樣，開膛剖腹地張開擄掠之手，揭露侵略軍隊肆
無忌憚的摧毀野心。表面上看起來雜亂，卻能夠在明暗虛實的對比下，
深刻彰顯出強烈的視覺效果，成為人類控訴戰爭最動人心魄的憑藉。

　　查普曼兄弟延續對於歌雅式的承傳，除了平面畫作的喜愛外，擴及
三度空間的立體創作。如此，他們以版畫概念轉換為〈戰爭災難〉系列
雕塑，煞費苦心地重建雕塑形體，嘗試使用塑膠材料塑形，經由溶解、
塑造與塗繪表面等工程而達到視覺的擬真效果。接著，查普曼兄弟進而
將德國納粹大屠殺的歷史重新回顧，製作壯觀的〈地獄〉（Hell, 1999-
2000）創作。[4]這件可視為查普曼兄弟野心勃勃的代表作，主要以五千
個身穿德國納粹黨服裝的人物模型，分別依照不同主題陳列於玻璃櫥窗

4 查普曼兄弟〈地獄〉作品完成後即曾受到英國收藏家薩奇的賞識，以五十萬英鎊（約台幣三千萬）高價購藏，並於薩奇藝
　廊長期展出。然而，不料於2005年5月24日早晨發生一把無名火，將此壯觀之作付之一炬，葬身火海而化為灰燼。

上二與右頁／
查普曼兄弟
〈地獄〉（局部）
造形、雕塑
1999-2000

中，藉以表達戰爭屠殺、凌遲等悲痛情景。

　　1941至1944年期間，德國納粹對猶太人和斯拉夫人實施的空前絕後的大屠殺，短短三年，人間煉獄般的慘烈畫面深刻地呈現一片哀嚎聲中，如集中營裏堆積如山的屍體，華沙猶太隔離區絕望無助的難民，少數民族幾乎被消滅殆盡。社會學家鮑曼（Zygmunt Bauman）在《現代性與大屠殺》（Modernity and the Holocaust）一書中表示：「納粹大屠殺昭示著：人類記憶中最聳人聽聞的罪惡，並非一群無法無天的烏合之眾所為，而是由身穿制服的惟命是從的人完成的。它不是源自秩序的敗壞，而是源自一種完好的秩序統治。」[5]因而，他將此歷史事件區分為異類恐懼症（hetero-phobia）、種族主義（racism）和大屠殺（holocaust），換言之，大屠殺的發生是現代性的雄心、官僚體系的配合和社會的癱瘓等因素相互作用的結果。

　　查普曼兄弟將此歷史事件，以旁觀者的立場重新審視，藉由七個玻璃櫃巧妙組成大屠殺的現場。玻璃櫃裏的模型，有的穿著納粹軍裝、有的遭受斷頭凌遲、有的化身為連體雙生的軀幹，以微觀的形式表現出恐怖而殘忍的殺戮面貌。〈地獄〉的表現意義，是一種近乎病態的追求。在耗費大量時間和精力製作過程，凸顯納粹屠殺人性的羞恥感。人間地獄的悲傷，是否從此能夠從死亡的陰影中拯救而出？為了反抗侵略，正

5 Zygmunt Bauman, "Modernity and the Holocaust", Cornell University Press, 2001.

義能否終結屠殺？

9-3 變異人體的諷諭

　　查普曼兄弟在創作上受到哥雅諸多的啟示與影響。查普曼兄弟創造了一個等身比例的立體作品，也從哥雅同名版畫〈對抗死亡的偉大作為〉（Great Deeds Against the Dead, 1994）所延伸，造形翻模成玻璃纖維的立體形象。作品中，一位裸體人形纏繞於樹枝而流下鮮紅血液，被支解的身體則懸吊於樹枝。對此，重新詮釋的〈對抗死亡的偉大作為〉，這件殘缺的肢體點綴著鮮紅血漬，彷彿從平面走出來來的立體造形，挑戰了觀眾的視覺震撼與感官刺激。

　　查普曼兄弟再度為人體造形投注心力，除了視覺效果的要求外，似乎加入更多基因突變的意涵。這件名為〈查普曼爹地媽咪〉（Mummy and Daddy Chapman, 1993）分別以男女形象為主體。如「查普曼媽咪」的身上長滿了男女性的生殖器官，分佈於額頭、頸部、胸部等處，一種不可名狀的器官特徵正攻略於皮膚表層，讓原本平順的肌膚產生了突變狀態。「查普曼爹地」的身體上則佈滿了各式各樣的肛門實體，滿佈於胸腹部的排泄器官，讓人無法確定這些不合理且荒謬的拼湊，是否意味著男性去勢的危機，抑或暗示解放的性觀念？然而，〈查普曼爹地媽咪〉是否象徵世紀性疾病的攻擊？這種遭受病毒侵笮的形體，猶如聖

下左／哥雅
〈對抗死亡的偉大作為〉
版畫　1810-1820

下右／查普曼兄弟
〈對抗死亡的偉大作為〉
造形、雕塑　1994

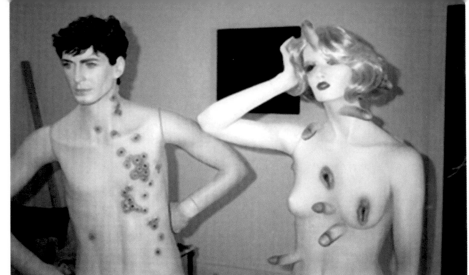

查普曼兄弟
〈查普曼爹地媽咪〉
造形、雕塑 1993

查普曼兄弟
〈促進受精卵〉
造形、雕塑 1995

經裡所記載的聖人賽巴斯坦（St. Sebastian）以肉身受苦經驗，替代了
原本遭受萬箭穿透身體的痛苦，他們將此轉換為男女生殖器官作為防衛
式的盾牌，成為人間的救贖行為。再者，不管其肉身的苦痛是否受到基
因突變？查普曼兄弟以自己姓氏命名，另一層意義上，則象徵英國17
世紀詹姆斯一世（Jacobean）以來的戀父、戀母情結所帶來的種種迷
思。

　　查普曼兄弟對身體的詮釋，進一步實現了心中對於身體異狀的探
索。他們認為，人類沒有男女性別，也沒有性別個體。因而，他們以塑

跨頁三圖／查普曼兄弟
〈花園的解剖悲劇〉
造形、雕塑、裝置
1996

膠人形進行創作，以一個造假的科學命名，創造裸體人的連身像〈促進
受精卵〉（Zygotic Acceleration）。這件令人吃驚的雕塑，由人體造形
所組成，藉由環狀構成了巨大的連體樣貌。他們臉部有著細心刻畫的神
情，同時也擁有光亮而緊實的膚質。仔細一看，臉部眉目表情不一，有
的快樂模樣、哀淒痛苦、仁慈面孔或侵略性的嘴臉。未確認性別之前，
這群人物具有防禦和誘惑的雙重姿態，他們以站立的姿勢為主、有的反
轉身體，或是頭部從鼠蹊處竄出。更具驚悚的視覺震撼，是臉上的鼻子
長成陰莖模樣，嘴巴變成了陰蒂，只有少數的身體擁有手臂，似乎遺傳
因素的誤差，而使胳臂、頭、腿和其他殘缺的肢體荒謬地組合在一起；
抑或者肛門和陰部器官代替鼻子和耳朵，這些幻想式的身體組合充滿了
淫穢、放縱和諷刺意味，也帶著不安的罪惡感，以此傳達出基因變種與
視覺上的震撼。值得一提的是，查普曼兄弟製造突兀的物種蛻變時，性
器官置放在兒童身上，將此視為無性生殖的實驗品。然而，有趣的是，
他們在每位兒童腳上，穿著嶄新而具有流行感的運動球鞋，球鞋上浮現
現代感的商標，造成了強烈的對比效果。

　　接著，查普曼兄弟的〈花園的解剖悲劇〉（Tragic Anatomies of
Garden, 1996）再度以兒童的形體雕塑作為訴求對象。在十三組不同結

構中，有的具有孿生軀幹、有的頭部黏合、有的具有性行為能力等；他們被安排在由人工草皮和塑膠植物所組合的花園裡，呈現孿生、連體共構的群體活動。從這些人體花園樹叢下毫無忌憚地進行一場自體交媾、狂歡的畫面，兒童們不像是動物或人類的表徵，直接讓人聯想到希臘神話中酒神狂歡的場面，猶如文藝復興時期提香的〈酒神的狂歡〉，畫中描繪希臘神話酒神狄俄尼索斯的故事，當狄俄尼索斯十八歲戶外遊獵時，意外發現了葡萄釀酒，便和潘族子弟薩提爾以及山林水澤女妖們狂歡作樂，他們喝得酩酊大醉的狂歡場面，正是捕捉威尼斯風光美景的瞬間一瞥。古典畫面搭配著人物遠近交錯穿插，盡情地渲染了這種狂歡作樂的生動場面，也為中世紀人們禁錮思想的禁欲主義開啟了放縱性情的大門。

如何呼應於〈酒神的狂歡〉的歡愉場面？回到現實世界，查普曼兄弟採用群聚式的人物雕像，一群人興奮地嬉戲同樂，呈現出有如人類熱鬧的繁殖時光，同時他們也暗示著所有愉悅活動已被接納與同化。然而，查普曼兄弟的塑造了另一層次的狂歡氣氛，一種幾近乎荒誕不羈的立場，透過人類本能的性、權力、戰爭、死亡等爭論來挖掘彼此矛盾，以及當代文化裡的偽善。仔細檢視造形的細緻度，孩童的純真之情正消

融於暴力行為和墮落天性之中，人物的模型姿態與行為，正呈現警惕式的邏輯，如同法國哲學家德勒茲（Gilles Deleuze, 1925-1995）所述「差異」的命題有巧合之處，他認為，死亡本能與伊底帕斯情結成為必去之而後快的慾望幻象，一種精神式的偏執妄想症或自我閹割，成為伊底帕斯與哈姆雷之間自戀自溺的象徵。[6]因而，查普曼兄弟試圖在空洞的時間形式與破裂的自我的弔詭與創傷中，以素樸天真的想法重新召喚一種無限歡愉的可能。換言之，他們將破裂創傷的現代主體推到一個更具弔詭的精神分裂之所，這處欲望之流正以無限的運動和靜止狀態，換取無限的身體和激情活動。

9-4 性與死亡的反芻

性慾和死亡是人生必須面對的事實，也是查普曼兄弟關心的主題，他們以直接的表現手法進行創作，毫不掩飾地把人的主體當作絕對主角。查普曼兄弟的作品〈性〉（Sex）並不是直接呈現一般人所理解的性愛活動，而是採取裝置手法展示一具被釘在樹上的殘破屍體。在此，人體肌膚消失於無形，性的意像被轉化為死亡的意念，最後產生一堆充滿蒼蠅、老鼠的人體軀幹和長滿蠱蟲的骷髏頭顱。當蛆蟲吃掉了人的肉體

下二／查普曼兄弟
〈死亡〉（局部）
造形、雕塑 2002

6 Gilles Deleuze著，陳永國、尹晶主編，《哲學的客體：德勒茲讀本》，北京大學出版社，2010。

查普曼兄弟
〈性〉（局部）
造形、雕塑 2002

之後，僅留下一處極為恐怖的場景。相反的，與此相互產生強烈對比的
〈死亡〉（Death），則以性玩偶為媒材，兩具塑膠人偶以性行為的形
式固定在一起。情趣商品的充氣娃娃，以露骨的男女交歡姿態正於空曠
場地進行，其性意識主題大膽且令人瞠目。上述兩件作品入圍2003年泰
納獎，展出時飽受外界極大猜疑和爭議。

　　的確，〈性〉和〈死亡〉是人類存亡的一體兩面，猶如查普曼兄弟
解釋說：「我們就是要透過強烈的視覺衝擊，引發人們對道德的深思，
引發人們對『激情情欲』（intensely moral）的深思；而那些只為了獲
得快感而不計後果的性行為，最終將導致人類的滅亡。」[7]依此看來，查
普曼兄弟的怪異作法是一項無法探測的謎語，其憤世嫉俗的心理直接表
現於個人的審美觀，而其視覺上的諷刺組合，卻也提供觀者對於文化價

7 同註1。

上左／查普曼兄弟
〈瑜珈災難〉
造形、雕塑 2002

上右／查普曼兄弟
〈前額〉 造形、雕塑
1997

值與人類行為判斷時的參考依據。

　　查普曼兄弟醉心於感官與視覺衝突性的追求，他們試圖以個人觀點回顧過去歷史，同時也站在事件的經緯線上，反芻現代文明所帶來的衝擊，進而將諷刺的語言帶入驚心動魄的視覺上。因此，綜觀查普曼兄弟的創作歷程，可以窺探出其藝術手法的幾項特點，包括：

　　第一、當代藝術家試圖賦予雕塑作品可看性，往往加諸於形體的審美標準，著重於觀眾與雕塑主體之間的認知。然而，查普曼兄弟的作法卻是讓觀者面對雕塑的每一個角度，讓眼睛和心靈無法獲得休息，甚至令人產生焦慮不安的氣氛。換句話説，查普曼兄弟的〈查普曼爹地媽咪〉與〈促進受精卵〉，試圖在人類身體的流體（flux）中，檢視從內部結合外在形體，加入操縱人體的基因，刻意呈現一種分泌的、流血的、排出的體液，甚至是交配和畸形的變種身體。

　　第二、將死亡意像結合集體的歡愉場面，試圖消解死亡的陰影。這如同俄國巴赫金（M. Bakhtin 1895-1975）對於死亡説法源於「狂歡節」

上左／查普曼兄弟
〈災難之戰〉
造形、雕塑　2000

上右／查普曼兄弟
〈合子基因〉
造形、雕塑　1997

（carnival）的概念一般。[8]他將「死亡」代表著個體和部族的滅亡，
也是造成悲傷恐懼的根源，因為在他們的心目中，個體相對於集體是微
不足道的。同樣的，查普曼兄弟的〈地獄〉與〈花園的解剖悲劇〉形體
上中充滿了巫術祭典的狂歡性質，並汲取了酒神祭與性愛後對死亡的忽
略，同時以虛擬情境戰勝了死亡的昇華。

　　第三、雖然查普曼兄弟體認到，舊的死亡觀認為死亡使人世生活失
去了價值，成了過眼雲煙似的易朽之物，然而他們卻在失去自身意義的
〈查普曼家族的收藏〉，找尋新生命的誕生和延續。再者，不論是〈戰
爭的災難〉或者〈地獄〉中的屠殺場景，意味著死亡處於時間的邊緣
上，正朝向種族的延續，進而呈現一種英雄化的象徵，凸顯英雄之死是
人類的悲劇。

　　第四、查普曼兄弟的作品中，無時不強調一種怪誕（grotesque）
的形體，連體的肉身、自瀆的變體或基因突變，均是現實生活中的預測

8 Bakhtin對狂歡節語言與身體論述的抵抗想像，乃是一種在傳播／溝通與對話中，藉由特定語言形式而動員的意識鬥爭。
　其抵抗旨在透過言說主體的表述建構自己的意義系統，另一方面，抵抗至少具有解構他人意義系統的意圖。參閱鍾蔚文
　《抵抗如何可能？Mikhail Bakhtin狂歡節語言與身體論述的再詮釋》（台北：政大博士論文　2009）。

10 驚悚開膛—達敏·赫斯特 Damien Hirst

達敏·赫斯特
（Damien Hirst）

達敏·赫斯特的名字 Damien Hirst，有著如同 "damned hurt"（致命傷害）之諧音。事實上，他的作品不僅作風大膽，對於觀念性的創作行徑都保有個人一貫冷酷調性，號稱世界藝術圈當紅明星。的確，達敏·赫斯特（Damien Hirst）[1]經常使用感官刺激的物件，如醫護人員供使用解剖的冷凍器材、動物屍體、活體昆蟲……等，以現成物之組合來詮釋對肉體、身體的迷思。如此積極他把動物屍體浸泡在甲醛溶液，抑或在真人骷髏頭上鑲嵌8601顆鑽石，都因腥羶又聳動而引起正反兩極的評價。儘管，他不是直接以血腥或屠殺的方式呈現，仍將死亡、生存與憐愛的議題，轉譯為個體意識中的生死祭壇，而影像陳述的語言裡不免有著「致命傷害」般的視覺震驚。

1 Damien Hirst 1965年出生於英國布里斯多（Bristol），1988年策劃「凝結展」（Freeze）轟動一時而成為yBa先聲，1989年畢業於歌德史密斯學院(Goldsmiths College)後專職創作，並於1992年入圍泰納獎，1993年進軍威尼斯雙年展、1995年獲頒英國最具權威的「泰納獎」桂冠，成為英國當代藝術明星。他的創作，以玻璃箱中的動物解剖與藥櫃裝置聞名於國際藝壇，其大型裝置作品多為基金會或美術館等機構收藏。平面作品如彩色圓點及蝴蝶拼貼成為個人繪畫的商標，由於色彩鮮明，這類藝術品特別受到私人收藏家的喜愛，就連足球金童貝克漢也對他的作品情有獨鍾。就前衛藝術的創作而言，Damien Hirst大膽使用驚奇而聳動的藝術語言，牛、羊、豬動物的屍體切片成了他個人的特殊標記，不但挑戰觀者的視覺神經，也為英國年輕藝術家開創嶄新的格局而引起各界關注。不過，也因直接地陳述既腥羶又撼動的裝置場面，同時遭受藝文界正反兩極的評價。

10-1 大膽打破舊思想

　　談到赫斯特的發跡過程，可追溯於1988年的專題策展。他說服了倫敦一家渡輪公司，允許他及朋友使用一處被閒置的廠房作為展覽場地，此次的展出名稱是「凝結」（Freeze），在東倫敦薩里碼頭（Surrey Docks）的倉庫集體呈現而造成空前轟動。對於當時還是大二學生的赫斯特而言，無異是吃了一顆定心丸，也注定他未來藝術探險之路。之後，他以〈我要你，因為我無法擁有你〉（I Want You Because I Can't Have you）的魚類標本裝置作品入圍1992年泰納獎，接續於1995年以〈母與子〉（Mother and Child）的牛隻解剖屍體成為泰納獎得主。瞬時間，他有如黃袍加身而集聚燦爛光環，成為家戶欲曉的當紅藝術明星。此外，他也深獲收藏家薩奇（Charles Saatchi）的青睞，兩人的收藏關係長達十五年，其中以高價收藏的作品如價值五萬英鎊用牛頭與蒼蠅做成的〈一千年〉（A Thousand Years）、二萬五千英鎊的虎鯊裝置、一百萬英鎊的人體解剖模型〈讚美詩〉（Hymn）等作品。赫斯特的所有作品，頓時成為薩奇美術館的鎮館之寶，而他的發跡與傳奇故事，成為民眾談論的話題焦點。

但是，聲名大噪後的赫斯特並非一般人想像的坐擁萬金而無憂愁。1995年獲得泰納獎之後，他突然消失兩年。為何突然人間蒸發？因為無法理解別人指責，或意有所指地消遣說：「小人得志、少年傲慢、偏執嫉妒」之類的言語諷刺，反而以逃避世人眼光來隱蔽自己。這兩年他酗酒麻醉，甚至用吸毒來排解心中苦悶，只好自我調侃：「藝術家也是一般的平凡人，假如把自己的想法放入藝術元素，將是美好的方式，不是嗎？其實，我得獎後的生活變得很奇怪，遭人指責的事大都發生，不過這兩年也是我最美好的時光，我吸毒且沈迷酒精，那也是獲獎後的慶祝方式。」[2]無可諱言地，赫斯特大膽打破前衛藝術法則，成為英國人心中的「藝術明星」，但鮮少人瞭解他背後隱藏的辛酸痛苦。也因此，經過這兩年沈澱，使他漸漸除卻成名後的焦慮感，且積極地面對藝術創作。

　　赫斯特的個人風格建立於驚聳的視覺語言，大膽的表現一開始也讓保守的英國人不敢恭維。他經常採用相當直接的暴力美學，諸如「活體思想中的生理死亡之不可能」、「疏離的因子朝著理解意向中泳進」等哲思雋語，加註於動物屍體的陳列裝置作品。他雖因血腥般解剖牛屍而名聲大震，在批判現實的強烈手法下，換得沽名釣譽的批評。觀眾認為：把牛羊的屍體搬到美術館，這也是藝術嗎？為什麼他直接且強烈的視覺震撼，無人可以理解？赫斯特接受伯恩（Gordon Burn）專訪時，曾吐露了他為什麼執著於屍體與死亡的議題。他說：「我非常景仰英國畫家法蘭西斯・培根，所以剛開始我便用人頭為主題去畫畫，畫一些被燒焦的人頭。雖然那是恐怖畫面，但視覺上的審視卻也浮現漂亮的符號，那也是吸引我的地方。對我而言，它們完全是一種美感，一種『絕對毫無慾望的慾望影像』。」[3]

　　說到法蘭西斯・培根（Francis Bacon, 1909～1992），讓人聯想到他經常使用人物形象作為主題，如全身沾滿血跡的人躺在床上、手持剃刀的蜷曲人物、被屠宰動物的夾擊動作，他們的身體姿勢都帶有痛苦感受，以及一種歇斯底里後的扭曲形象。根據培根的解釋，臉部和身體的變形是由「直接衝擊神經系統」的特殊效果而演變出來的處理方法，他聲稱這種神經系統是獨立的，不屬於大腦管轄範圍；因而他指出：「我

2 參閱Sarah Kent與Damien Hirst的訪談，'The Disciple'，"The Time Out"，(London, 2003, 08, 13-20): 10-12。
3 Gordon Burn & Damien Hirst，"On the Way to Work"，London: Faber and Faber, 2001, pp.81-98.

右頁／達敏・赫斯特的創作受到畫家法蘭西斯・培根的影響甚鉅

達敏‧赫斯特十六歲
時和一顆死人頭顱的
合照

想要做的是歪曲事物的外在，但在曲解下卻呈現事物真實的面貌。」[4]
換句話說，暴力的態度受制於個人內在的痛苦經驗，一種幻滅、獸性、
恐怖的感情，反映了生活的精神危機。雖然培根畫作裡的形體是孤獨，
卻完全沒有隱私的徵兆。藝評家席維斯特（David Sylvester）的評論指
出：「培根的人物背負著痛苦痕跡，看起來是殘暴的結果，一種非常特
殊的暴力，並不是藉由個人所產生。這是因為在孤絕情境下，個人與種
族之間的區別，變成毫無意義。」[5]

　　赫斯特情有獨衷於痛苦身體、寂寞心情、死亡意象的追求，顯然是
受到培根的影響，然而對於他作品中存在著恐怖、獸性、生死的影像因
子，則可追溯於他早年醉心於身體形像的探索。赫斯特指著一張舊照片
說：「我在16歲時，曾偷偷到陳屍間偷取一顆死人頭顱，然後拍下這張
照片。雖然那時的心理相當害怕，卻故意做出微笑表情，目的就是展現

4 Matthew Gale & Chris Stephens, "Francis Bacon", London: Skira Rizzoli, 2009, p58.

5 David Sylvester , 'One continuous accident mounting on top of another', "The Guardian" (An edited extract from
　Interviews with Francis Bacon by David Sylvester in 1963, 1966 and 1979) (2007/09/13).

優於同儕的膽識。」[6] 這張死人頭照片，是真的人頭嗎？是的，赫斯特強調：「事實上，我喜歡用激辯式的方式和人談論『誰會喜歡死亡？』。看！它（死人頭顱）確實一點也不驚嚇我，你知道，這不是禁忌，因為害怕是無法解釋什麼是死亡。」[7]

　　赫斯特絲毫不避諱談論關於死亡的問題，但一點也不瞭解生命誕生的原意，對於自己身世直到13歲那年，才揭開這段好奇已久的迷惑。談到赫斯特身世背景與他來自單親家庭有關，剛開始他並不認識自己的父親，因為他的母親懷孕時即遭受遺棄，又無法得到家人的諒解，母親只好從故鄉里茲的澤西（Jersey, Leeds）搬遷至布里斯多（Bristol）。當赫斯特3歲時，母親嫁給一位車商銷售員，經過十年最終以離婚收場。至此，13歲的赫斯特才從母親口中得知這位平日喊叫爸爸的車商，並不是自己的生父。但自己的生父是誰？他在哪裡？目前為止都尚無任何音訊。或許是長久以來埋下「我是誰？」、「我從何處來？」的疑惑，讓赫斯特長期在母親的羽翼保護下，仍舊想探知自己的身世迷團，進而將生死問題轉入創作思考，為日後作品留下伏筆。

達敏·赫斯特和母親的合照

6 Gordon Burn, 'The Naked Hirst', "The Guardian" (Weekend issue, 2001/10/06)：18-30
7 同註6。

達敏·赫斯特
〈疏離的因子朝著理
解意向中泳進〉
標本、裝置 1991

10-2 死屍挑戰新感官

　　赫斯特初試啼聲的作品，一開始便以類似動物標本的排列組合進行測試，他早期作品〈疏離的因子朝著理解意向中泳進〉（Isolated Elements Swimming in the Same Direction for the Purpose of Understanding），便以39隻不同的魚類標本置放於組合的木櫃中，每一隻魚的頭部朝向畫面的右方整齊排列。雖然牠們被置放在小型的玻璃容器，但仍可從外表姿勢看出悠游躍進的方向感，如同一群有著共同目的性的集體活動，最後也游不出木框的限制界線，最後以作者的標題文字來襯托其內在意涵。

　　對於這些小魚的標本，赫斯特似乎找到創作方向，但並不滿足於體積過小的裝置。接著他以更大膽的方式，將一隻虎頭鯊魚盛裝於巨型的容器中，展示出更驚人的視覺震撼，其〈生者對死者無動於衷〉（The Physical Impossibility of Death in the Mind of Someone Living），以福馬林保持虎頭鯊魚的鮮活體態，觀眾像是觀看海洋世界中的奇景，此時的水底影像，頓時成為人類觀看牠勇猛的唯一方式。的確，這條虎頭鯊已經死亡，看似驚聳駭世的畫面，被藝術轉介而搬到展示會場，成為人類戰勝自然生物的奇觀。之後，〈母子分離〉（Mother and Child Divided）一作承襲上述手法，從頭部縱身對切解剖後的外觀，將一對

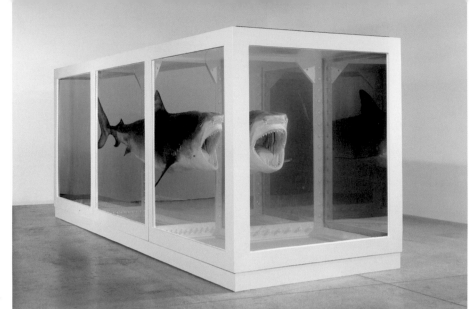

達敏・赫斯特
〈生者對死者無動於
衷〉　動物屍體、裝置
1991

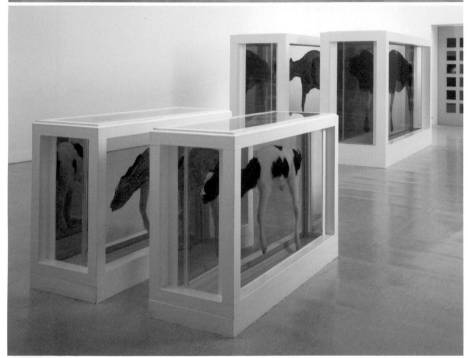

達敏・赫斯特
〈母子分離〉
動物屍體、裝置　1993

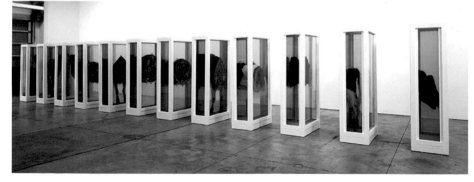

達敏・赫斯特
〈母子分離〉
動物屍體、裝置
1993

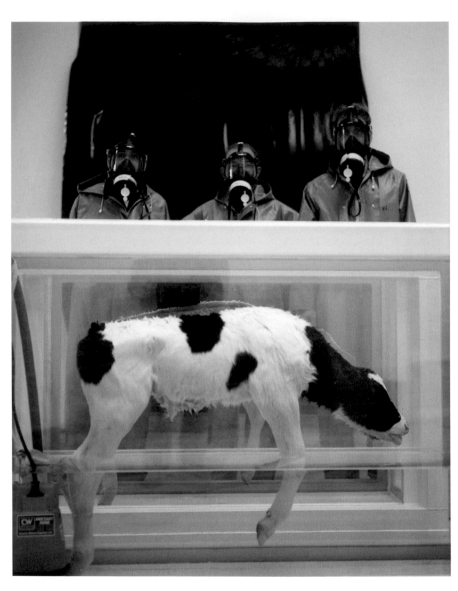

達敏·赫斯特和他的
動物解剖

母牛帶小牛的情景予以衝擊式的手法換置，明顯地看到牠們無辜且無奈
的屍體，呈現於眾人眼前。作品〈接納所有事物與生俱來之本質而得
到的慰藉〉（Some Comfort Gained from the Acceptance of the
Inherent lies in everything），則把牛隻從頭部、頸部、胸部、前腿、腹
部、後腿等被切除為十二個等份，個別置放於福馬林容器裡，矗立的玻
璃容器外型，可以清楚看到牛隻的表皮毛髮和切除後的內臟結構，肉體
內外成了作品展示的聚焦之所。

達敏‧赫斯特 〈這
頭小豬往市場，這頭
小豬留在家〉 動物
屍體、裝置 1996

　　由於這些看似實驗室的動物屍體，赫斯特以毫不遮掩手法直接呈
現，除了吸引人們震驚的眼光外，也引來眾多批判撻伐的負面聲音。然
而面對眾人諸多抗議，赫斯特並不手軟，繼續以豬、羊的動物屍體進行
下一波的創作震撼。他在〈這頭小豬往市場，這頭小豬留在家〉（This
Little Piggy Went to Market, This Little Piggy Stayed at Home），同樣
地將豬隻縱身橫切，讓觀眾目睹其表皮與內臟。而〈遠離羊群〉（Away
from the Flock），則以整隻小綿羊四腳著地的姿勢，展現屍體陳列的另
一種樣貌。〈牠的無限智慧〉（In His Infinite Wisdom）亦將擁有六隻腳
的小羊，置放於福馬林容器中，看似標本模型的體積裡有著實際存活的
生命現象，而今這些動物卻是真空凝結下的瞬間表象。

　　除了上述關於動物解剖的裝置展示外，另一件〈黑色太陽〉（Black
Sun）的大型作品，遠遠看去像是高掛在天邊的黑色太陽，觀眾近距離
仔細一看，在諾大的圓形範圍內，卻是堆滿數以萬計的死蒼蠅，彷彿是
停止蠕動的昆蟲屍體被拼貼、凝固於黑色墳場。閱讀此作，觀者的心情
難以形容，一種令人作噁且有死亡意味的聯想，讓人留下百感交集的悵
然。

達敏‧赫斯特
〈黑色太陽〉
裝置　2004

達敏‧赫斯特
〈黑色太陽〉（局部）

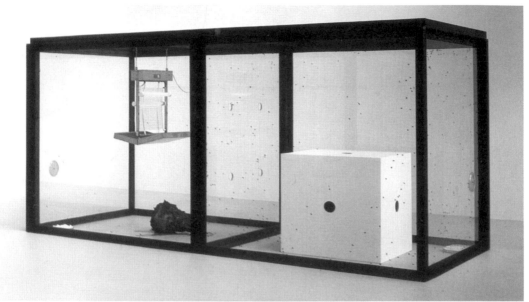

上／達敏・赫斯特
〈一千年〉
牛頭、蛆、蒼蠅、
裝置　1990
（右圖為局部）

　　赫斯特深信不確定存在的觀念，以屍體作為失去天堂的象徵，如今
這些容器中的動物，已經成為牠們死亡後的證據，這也是牠們離開生命
前的最後模樣。對作者而言，動物死亡或重生並不重要，而是在於挑戰
觀看者的視覺神經，他們受到腥羶的撼動之餘，將可達到某種生死界線
的迷惑與迷思。對於純粹提供死亡的視覺意象，赫斯特進一步思考讓生
命與死亡同時存在的辯論，他在〈一千年〉（A Thousand Years）裝置
作品，直接使用死牛頭、活蛆、蒼蠅、糖水、玻璃屋的材質，將蠕動的
蛆蟲輾轉變成飛舞的蒼蠅，觀眾透過玻璃看到完整的屍臭蛻變，儘管這
是一種活體現象，但大部分的人仍大呼噁心，直呼這般驚聳畫面令人不
敢恭維。

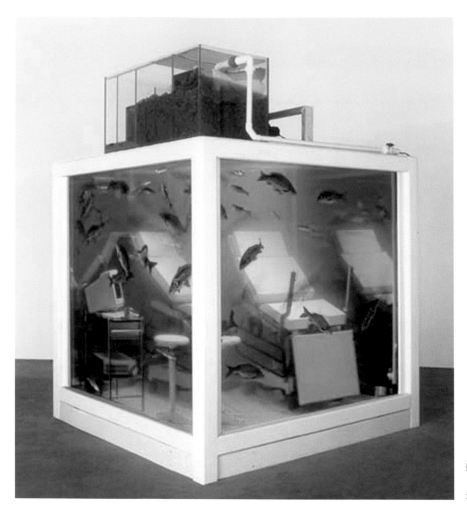

達敏‧赫斯特
〈愛已遺失〉
活魚、裝置　2000

　　之後，赫斯特轉移福馬林與容器搭配的做法，改變載體形式為大型水族箱，繼續在屍體與活體的概念下大作文章。他的〈愛已遺失〉（Love Lost），巧妙地置放兩座沈澱於水中的手術台和電腦器材，整個場景彷若沈船事件的縮影，任憑活魚悠游穿梭水中，對於空無一物的手術台設備留下莫名的悵然感慨。再如〈被遺忘的蹤跡〉（The Pursuit of Oblivion）的大型裝置，他再度以特製的大型水族箱為載體，中央位置擺放一隻解剖後的牛隻，披掛於身後的物件元素盡是荒蕪景象，加上數十條活魚穿梭其中，在馬達、氧氣、活魚、死牛與殘敗物件之間的生死對比下，觀者心中油然產生無數矛盾困惑。不禁令人暗自嘆息著：不知生？何知死？生死一瞬間的那道鴻溝，卻如此清晰。

上左／達敏‧赫斯特
〈被遺忘的蹤跡〉
活魚、牛體、裝置
2004
上右／法蘭西斯‧培
根 〈繪畫〉 油畫
198.1×132.1cm
1946

〈採集者〉（The Collector）有如昆蟲實驗室裝置，赫斯特在方形密閉的玻璃屋空間裡擺放了盆栽花草、實驗儀器與飛舞蝴蝶等，場景設施有如一座生態館。觀眾透過玻璃，看到實驗屋的工作人員正忙碌於顯微鏡的採集分析，而身旁成群的蝴蝶有的疾飛穿梭、有的緩緩振翅、有的則垂死於實驗桌上。透過蝴蝶宿命的縮影，對於生、死間顯像的對比，竟是如此真實，讓人不免心生一種生命爭扎的感慨。生命與死亡的對比為何？如何看待死亡？一般對於死亡的定義說法，包括：（一）靈魂從身體離開；（二）體液永遠停止流動，或心肺功能無法恢復；（三）腦死；（四）大腦皮質死亡等四種，雖然我們很難理解什麼是靈魂？但在赫斯特刻意安排死亡和生存的意象中可以看出，停止呼吸，就

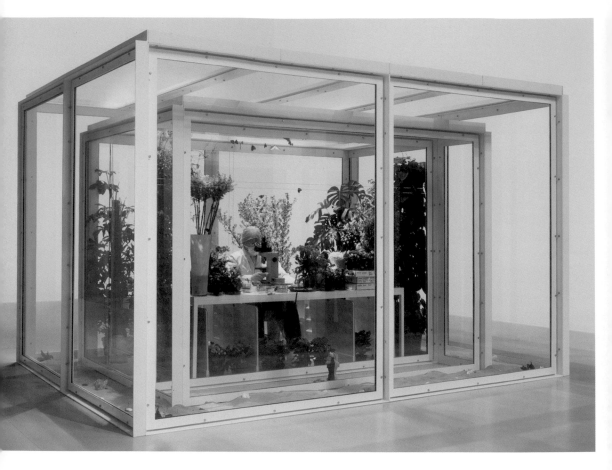

是靈魂離開的象徵，而肉體死亡在活體的襯托下，或許讓人省思：我們都擁有生命，卻又必須面對死亡的事實。

達敏・赫斯特
〈採集者〉
蝴蝶、植物、裝置
2003-04

11-3 冷酷與絢爛生命

　　赫斯特除了採用昆蟲與動物實體，他也使用人體的模擬處理來製造軀體死亡後的觀點。他的〈懦夫才需要恢復名譽〉（Rehab is for Quitters），以真人骨骸為組合概念，再以十字形的玻璃切割片來區分骨架結構。像是一具被切割後的聖像，其視覺效果儼然帶有警世的意味。對於人類骨骼的陳列形式，赫斯特借用解剖學的方法，創造一具二十尺高的人體模型〈讚美詩〉（Hymn）。這座巨大的人體模型顯現著肌肉組織、內臟分佈和皮膚表層的組合關係，相較於先前勁爆式的動物解剖，這件作品的表現算是溫和幾許。值得一提的是，此作於倫敦千禧巨蛋展

上左／達敏‧赫斯特
〈懦夫才需要恢復名
譽〉 裝置
1998-99
上右／達敏‧赫斯特
〈讚美詩〉 裝置
2000

出後，收藏家薩奇便以一百萬英鎊的高價購入，頓時成為各國媒體關注的焦點。

此外，赫斯特也以人體雕塑的方式進行生與死的探討，他的〈暴露的亞當和夏娃〉（Adam and Eve Exposed）在四方玻璃屋的空間裡，可以看到兩座並排的手術台，分別置放男女人體（代表亞當和夏娃）。台上的人體模特兒從頭到腳覆蓋著手術用的布條，僅露出男女身體上的性器官，觀眾看到他們胸腹腔呼吸頻率的震動，也發現一旁的手術器皿，像是手術進行到一半而暫停。整體而言，裝置裡的人體畫面顯得突兀，不知手術即將完成，還是生命即將結束，留下一連串令人猜疑的困惑。

相對於人體的不可解說性，那麼人類食用的藥品，尤其那些瓶罐上的包裝圖案和說明文字，不也指涉疾病環伺與身體機能喪失的聯繫關

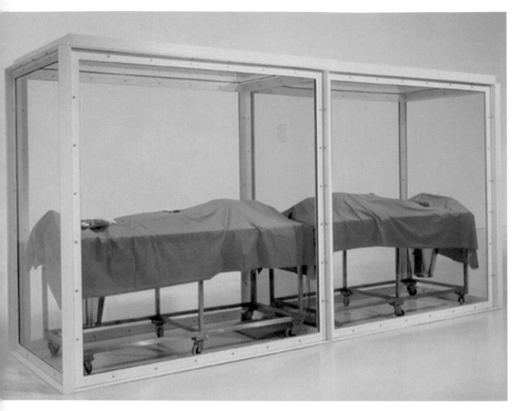

達敏・赫斯特 〈暴露的亞當和夏娃〉裝置 2004

係?因此,赫斯特突發奇想,便用這些西藥房陳列的藥品作為與身體連結的創作觀念,如〈假日╱無感〉(Holidays/No Feelings)、〈突然結束死亡,診察系列〉(Dead Ends Died Out, Examined)、〈藥房〉(Pharmacy)和〈獨自站立於斷崖上俯瞰著驚駭的北極荒地〉(Standing Alone on the Precipice and Overlooking the Arctic Wastelands of Pure Terror)的裝置作品等,藉由藥品膠囊或標籤上的文字,闡述人類心理焦慮與生理病痛時的迫切需求。

特別一提的是,1998年赫斯特和友人合資開設「藥房餐廳」(Pharmacy Restaurant),店內由他打點所有藝術品的陳列佈置,曾吸引無數的政商名流駐足,還成為電影取景的拍攝場所。後來風潮漸退並於2003年9月停止營業,餐廳內的裝潢設備以六百九十八萬英鎊獲利轉讓,2004年10月倫敦蘇富比更以一千一百多萬英鎊進行拍賣成交,足見赫斯特的知名度有如一股旋風,具有驚人魅力。

雖然赫斯特從培根的繪畫得到創作靈感,但他的繪畫作品在審美的觀點上則屬於平面式的裝飾風格,鮮少看到具象實體等描繪技巧,也沒有任何筆刷紋理的痕跡。換句話說,赫斯特跳脫寫實功能的繪畫性,強

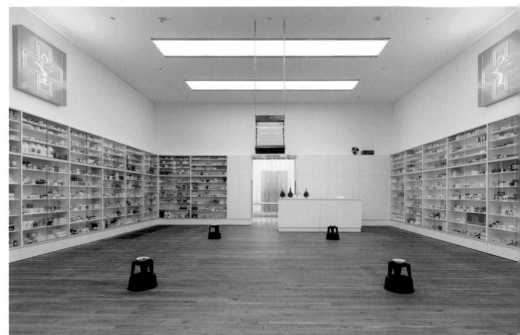

達敏‧赫斯特 〈藥房〉 現成物、裝置，1992

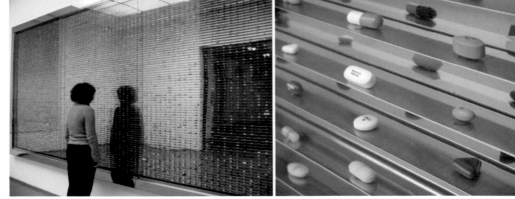

右二／達敏‧赫斯特，〈獨自站立於斷崖上俯瞰著驚駭的北極荒地〉，現成物、裝置，1999-2000

調繪製物件的單純度，以色彩向度的圓點面積製造拼貼性組合，進而架構出一幅容許在律動、張力、對比等融合呼應的視覺美感。他的〈氨酚喹〉（註：抗瘧藥名）（Amodiaquin），以圓點均等的距離排列於白色畫布上，看似平凡無奇的構圖方式卻也在此平面的組織中形成某種視覺衝擊。此結構如同〈精氨琥珀酸〉（Argininosuccinic Acid）的作品一樣，以彩色小圓點繪製於畫布上，一種討喜的拼貼、裝飾語言，符合一般人對於視覺美感的掌握能力。也因為這類作品廣受觀眾歡迎，薩奇畫廊便以此「點的色彩構成」作為T恤，陸續出現於金龜車外觀，以及泰晤士河的渡輪上。

上左／達敏・赫斯特
〈氨酚喹〉 繪畫
1993
上右／知名歌手愛爾
頓強與達敏・赫斯特
畫作

　　當然，應用於點線面的視覺元素是來自康丁斯基（Wassily Kandinsky, 1866-1944）的藝術觀念，1910年康丁斯基畫下了美術史上第一幅純粹抽象畫後，他總是不斷思考、審視、推進自己的創作，並且不斷研究繪畫的理論與實驗於《藝術的精神性》和《點線面》，不但被譽為抽象表現藝術之父，也是現代藝術理論家。藉由「顏色不是用來模擬自然物體，而是直接用來表達自己的心靈情緒」[8]，赫斯特承接康丁斯基的精髓，將點的構成發揮極致。

　　當圓形的周長邊有著相同的張力與抗力，因此有穩定中又帶有彈性的感覺，在顏色方面，幾何圖形和顏色都對應著心靈上的情緒感受一樣，作為內在抽象的基礎。經由圓形的圖樣，赫斯特在〈漂亮，親親我的屁畫〉（Beautiful, Kiss My Fucking Ass Painting）中，以直徑兩尺的圓形畫布為面積，用點滴噴灑效果製造非常鮮豔且炫目的色彩。就創作技巧而言，這些圓形的圈圈畫，赫斯特自稱為「旋轉畫」（spin painting），雖然有點投機取巧，和血腥的動物屍體相比，的確具有強烈的裝飾品味，也較能博得收藏家們的喜愛。赫斯特開門見山地談到這些畫作的思考，他說：「我總是覺得自己是一個不會畫畫的藝術家，不過我喜歡用這種方法來做一張畫，以後這輩子都可以這樣做畫。我喜歡

8 Wassily Kandinsky著、吳瑪悧譯，《藝術的精神性》藝術家出版，1995。

上二／達敏‧赫斯特
〈漂亮，親親我的屁
畫〉系列　油畫

這個想法，一個被創造出來的畫家，無疑是個完美的藝術家，絲毫沒有焦慮的藝術品。」[9]

　　如此玩世不恭的説詞與繪畫形式是作者的另類思考，也是他在平面媒材上的表現題材。2004年之後，赫斯特的圓點繪畫轉進為拼貼組合，他採用拼貼的方式來製造華麗效果的畫面，如〈拯救系列〉（Salvation），大量使用蝴蝶羽翼作為創作材料，將無數鮮豔圖案的翅膀予以拆解、拼貼、組合，形塑一個美麗的圖案。但在眾多翅膀的拼貼裡，彷彿看到每一片被支解的蝴蝶早已脱離原始生命，徒留燦爛斑紋的哀悽故事。在美麗的蝴蝶背後，赫斯特強調：「我想，生存與死亡是隨時存在的，如同一場亮麗的展演一樣；我也清楚介於美麗使者和採集者之間的關係，而我角色，便是一位藝術的採集者。」[10]

11-4 血濤拍岸的浪潮

　　就整體西方藝術的演變來看，霍普金斯（David Hopkins）在其著作《九〇年代的後現代藝術》（After Modern Art 1945-2000）中指出，1990年代後的政治精神，由於冷戰時期的資本主義和社會主義兩

9 Damien Hirst cited in Damien Hirst and Gordon Burn, 'On the Way to Work' (Faber and Faber, 2001), p221.

10 Damien Hirst創作自述，參見〈http://www.damienhirst.com〉。

達敏‧赫斯特
〈拯救〉系列
現成物拼貼　2004

大陣營的對抗已成為昨日雲煙，美國藝壇也發生了巨大的變動而產生決定性的影響。[11]1987年10月股市一路狂跌，雖然當時出現了短暫的購買藝術品的熱潮，但是全美國立藝術基金會內出現分歧，後來這種分歧在1989年末1990年初演變到不可收拾的地步，加上1987年塞雷諾（Andres Serrano）〈便溺中的基督〉（Piss Christ）的事件，藝術家將十字架上的基督像複製品浸在尿液中，這種做法激怒了國會議員，使該作品遭到查禁，直接導致美國議會下屬的藝術管理委員會的涉足而啟用藝術檢查機制，這種作法無疑對美國的藝術創作是一種束縛。

　　相對於同一時期的歐洲藝術發展，霍普金斯說明：當時的英國經濟不景氣，加上民眾對視覺藝術十分冷漠，政府通過發行樂透彩券來彌補

11 David Hopkins, "After Modern Art 1945-2000" (UK: Oxford University Press, 2000) pp.233-244.

達敏・赫斯特
〈拯救〉系列
現成物拼貼　2004

　　藝術贊助資金的短缺，意圖以策略性手法挹注於藝術文化。[12]此外，yBa年輕藝術家及時現身的展覽策略也功不可沒，他們大膽的行徑刺激了英國人的保守性格，很快的，英國青年藝術家協會、倫敦畫商、贊助者、收藏家們通力合作，相繼舉辦英國當代藝術專題展，如1996年在巴黎舉辦的「生活與生命」、「光芒四射：倫敦新藝術展」、1997年在皇家藝術學院展出「悚動展：薩奇收藏的英國青年藝術家展」等，直接促使英國藝壇再度活躍。

　　無可諱言地，從1988年開始赫斯特成為英國yBa的開山祖師，他喚醒了年輕藝術工作者的生猛活力，也為英國當代藝術注入一股驚奇、聳

───────────────

12 同前註。

動的標誌。他在同儕中的形象鮮明，自1991年之後，把牛、羊、豬、鯊魚等動物混合切塊、或是整隻的軀體形狀放入裝滿福馬林的玻璃櫃裡，直接搬到畫廊和美術館裡，一方面他建立了個人的獨特標誌，另一方面也粉碎了藝評家對其「投機者」的評語，不但帶動當代藝術的交易市場，也讓長期處於邊陲地帶的前衛藝術，有了揚眉吐氣的機會。

赫斯特在其鋒芒畢露的強烈作風下，雖然「動物屍體」是科學家眼中的標本物件，但置換於美術館場域時，這樣以生命、死亡、腥羶、驚聳的作品便有了不同的解讀方式。同時，他也創造出一種奇觀的假象而刺激了大眾的想像空間，製造出媒體為此嘲諷、挪揄的題材。進一步來說，赫斯特所呈現的視覺震撼，是因為隔離在玻璃櫃中的動物屍體，牠們在純淨無名的空間裡，孤絕的形體無法阻止他人的注視，雖然每個都是獨立且死亡的形體，但在觀看的過程中卻以另一層形像，直接進入了觀賞者的神經系統而引起心理回應。

綜合上述，赫斯特的作品採取最強悍的視覺語言，使用昆蟲、動物屍體或是手術台上的人體解剖等意象，達到物件裝置的時間與空間效果，其中無不訴說自然生命中迷惑、疏離、隱喻、反省的層面探討，包括：（一）暗喻表面的事物正在脫離原來的生命結構。（二）逐漸進入具有死亡意涵的深層。（三）製造生死邊界的現象而留下物種宿命之批判。（四）給予主客體間角色互換後的省思。總之，當代藝術的潮流幻化無窮，達敏・赫斯特的盛名如同其圓圈畫一般在藝術界裡不斷旋轉，他的藝術風格是一種流行品味？還是玩家的創意？當然，他不至於把自己的軀體放進甲醛溶液容器裡，藉由玻璃櫃來闡述自己的想法。但他的獨特行徑，卻在這股血濤拍岸的藝術浪潮中不斷突圍，刻下永不抹滅的印記。（圖片提供：Saatch Gallery, White Cube）

3

身體與形變

11 臨場藝術─身體的文化策略

泰德現代美術館曾於2003年盛大舉辦「臨場文化」（Live Culture）[1]，呈現方式包括身體行為、文件與研討會，這是國際間有史以來最大型的臨場藝術活動。那麼令人好奇的是，何謂「臨場藝術」呢？英國「臨場藝術推廣協會」（Live Art Development Agency，簡稱LADA）[2]的總監露易斯‧奇頓（Lois Keidan），給予「臨場藝術」做了說明，但並不直接去界定它，或是做個綜合的歸類。[3]縱然身體、行為藝術的創作始終有視覺藝術家、畫家、雕畫家等支持者，他們認為這不是以一種物體當作創作材料，而是特別強調以自我身體作為創作載體和素材。當然，創作的原因千奇百種，而藝術家主要表現泉源乃來自個體的生命經驗，形式上卻與藝廊所稱頌的商業取向有種難分難捨的關係。

「臨場藝術推廣協會」總監露易斯‧奇頓（Lois Keidan）
（陳永賢攝影）

1 泰德現代美術館2003年頗負盛名的「臨場文化」（Live Culture），包括展演與文件等等相關系列的展覽，是由英國臨場藝術推廣協會(LADA)總監Lois Keidan所策劃。

2 為什麼會產生「臨場藝術」？就時間的推演來說，1984年，熱愛求新求變的英國藝術團體正式成立年度性的「臨場藝術研討會」（National Review of Live Art），刻意提出所謂的「臨場藝術」（Live Art），以別於大家習慣的稱呼「行為藝術」。1999年1月，由露易斯‧奇頓（Lois Keidan)和凱瑟琳‧阿葛塢（Catherine Ugwu）聯手創辦「臨場藝術發展機構」（Live Art Development Agency），並於2001年進行各項研究與發表計畫。參閱「臨場藝術推廣協會」（Live Art Development Agency）官網：<http://www.thisisliveart.co.uk/>。

3 Lois Keidan於2008年5月受英國文化協會邀請訪台，參加台北第四屆女節「肆無忌憚」研討會，期間也受筆者之邀至大專院校學術演講，並藉此機緣訪談她在英國多年經驗的臨場藝術推廣工作。參閱陳永賢，〈突破既有表現藝術─專訪Lois Keidan談臨場藝術〉，《藝術家》（2008年8月，第399期）：234-235。

倫敦「臨場藝術推廣協會」（Live Art Development Agency）

11-1體現的文化策略

　　前衛藝術（Avant-garde）運動發展以來，五花八門的各類型藝術流派名稱，常令人搞不清。對於藝術的界線，尤其是分佈同一時期的流派名詞，的確比前一世紀要顯得紛雜而模糊。其主要的原因，是在於這些新藝術發生期的時間軸長短並不十分明確，並且以現在進行式的形態不斷擴充，甚至為了顯示別出心裁的特質以及異於傳統窠臼的分類法，所採用新的藝術名稱或語彙，藉以鞏固其創新思維。這樣的結果，常令一般人陷入一種摸不出頭緒的困境，無法搞懂此藝術派別之間的界線，常遭誤解是同脈絡的運動發展而產生疑惑。對此，行為藝術（Performance Art）和臨場藝術（Live Art）便是一個顯明的例子。[4]

　　一般人所瞭解的行為藝術，是創作者以自我投入行動（action）、身體（body）、偶發（happenings）等三種方式相互交融或跨域概念，呈現內容則可兼具實驗音樂、戲劇、舞蹈、雜技、魔術、裝置、錄像、電腦等不同媒介因素，進一步演繹出文化、政治、性別、社會等議題，達到思維相契合的藝術表現。

4 陳永賢，〈行為藝術與臨場藝術的流變〉，《藝術家》（2004年12月，第355期）：405-415。

因此，臨場藝術又如何界定？ 什麼是臨場藝術的形式與範疇？藝術家法蘭可畢（Franko B）表示：「臨場藝術就像一道光打下來，事情就這麼發生了。」[5]言簡意賅地指出，臨場藝術與其他身體表現之形式沒有太多差異，特別表述一種呈現時的「當下處境」。其多元的表現方式，亦如索菲爾 （Joshua Sofaer）所述：「臨場藝術是一個自由天堂，創作者可以各種形式去冒險，探索各式各樣的藝術型態。開創出一個良好的環境、使用不同的表達媒介、找出新的創作地點，進一步探索自己與觀眾之間的關係。」[6]由此可見，臨場藝術範疇有其彈性，並依藝術家的專業背景，提出創作見解。對於空間與人的對應關係，莫堤若堤（Moti Roti）則認為：臨場藝術是一個創作空間，在這個空間裡，創作者可以去質疑既有的文化表徵，觀眾也可以思考自己與他者的關係。[7]

進一步檢視，臨場藝術是個很廣泛的詞彙，那些很難定義的藝術內容都可以歸納於此，例如行為藝術中有些突破傳統的表演，或是尚無法去界定和評論的事件等，包括前衛的、激進的、極新穎的行為相關作品，都可被納入臨場藝術的範圍。因此，臨場藝術正提供一種新的藝術思維與文化策略，猶如奇頓所指：「它像一把傘，含括任何可能，一種不受制於單一文化範疇，且可多方伸出觸角，並涉足各種文化的創作領

約書亞・索菲爾
〈何謂臨場藝術？〉
身體行為、臨場藝術
2002

5 Brian Catling, 'Franko B interviewed', " European Live Art Archive", London, 2012.

6 Live Art Development Agency, 'live art strategies', " RealTime",issue 79, 2007.

7 Aleks Sierz, 'An Investigation of the Relationship Between Writing and Live', "New Theatre Quarterly", 1999, p285.

泰德現代美術館盛
大舉辦的「臨場文
化」，倫敦，2003

域。」[8]可見臨場藝術的界定範圍，試圖涵蓋多元而廣泛的媒材，凸顯身
體作為主軸的任何可能。

　　對藝術家而言，很多藝術家探討關於種族和身份的的文化議題，例
如他們使用臨場藝術改寫主流的後殖民論述，挑戰對於文化差異的既有
想法，進而開創新的思考空間。相對的，臨場藝術亦給予創作者很大的
力量，除了打破商業性的操作之外，另一方面也帶給觀眾前所未有的感
官之旅，甚至是一種當面且直接的震驚感受。換言之，人們對於異己文
化有某種預期和刻板印象，而這些預期與真實之間有什麼差距？挑戰種
族、性別，或者視障、殘障各種與生活、社會、文化、環境等議題，在
推翻舊有觀念之後，如何重新建構自我的文化身份？然而，對於企圖挑
戰文化邊界與藝術陳規的創作者而言，他們不只希望以身體敘事，也欲
求於創造之外的新形式與新感受。

　　總的來說，臨場藝術有何特色？此創作領域的內在精神，誠如奇頓
所述：「『臨場藝術』這名詞，並不是講述一個新的藝術形式，而是表
達一種新的文化策略。」[9]事實上，英國是世界上少數為臨場藝術投注大
量心力的國家，臨場藝術協會則提供了完整架構與專業組織，來支持這
種新的文化策略。除了以人、媒材、空間與時間所共構的基本原則，臨

8　Lois Keidan and Gavin Butt Interview, 'Lois Keidan and Gavin Butt explore Performance Matters', "Theatrevoice",
　　Oct 2011.

9　Lois Keidan, 'Why we need to keep live art Sacred', "Guardian", Oct 2010.

莫堤・若堤
〈揭露〉
身體行為、臨場藝術
2000

場藝術的創作者可將各種創作元素都放進作品裡，與過去傳統創作方式相比，這是一種新嘗試但也同時面臨諸多挑戰。因而，這種開放式的媒材運用之外，臨場藝術的主要精神與意義在於表述新的文化策略，無論是批判行為或聳動角度，創作者將社會現實架構與限制之外的各種可能都囊括其中，以此作為基礎進行跨領域、跨文化的藝術實踐。

11-2跨域創作的界線

對創作者來說，臨場藝術的形式是一個強大吸引力。為什麼呢？藝術家藉此媒介挑戰過去社會帶來的種種包袱，以諷刺、隱喻或凸顯政治現狀的行為，檢視存在於現實中可見與不可見的文化差異，一針見血地反映人們當下的生活狀態。

舉例來說，藝術團體「強迫娛樂」（Forced Entertainment）的〈正午：醒來後低頭一看〉（12AM: Awake and Looking Down）從傳統的電視文化出發，讓從小看著電視長大的族群世代，重新檢視傳

「強迫娛樂」
〈正午12點〉
身體行為、臨場藝術
2002

媒與觀看藝術之間的界線。創作者選擇在封閉式的地點呈現,空間兩旁
置放一堆二手衣服,藝術家則在輪流換穿某件衣服時扮演不同角色,同
時他們手上拿著卡紙,而每張卡紙書寫著代表此服裝的身分。觀眾看到
他們不斷更換衣服、更替紙片的肢體動作,有如現實世界中多變的身分
符碼,正被悄然轉移。此作結合劇場、藝廊、錄像、線上網站等綜合媒
介與形式,歷時七小時的呈現過程,觀眾可以隨意入場和離席。整體而
言,「強迫娛樂」受到電影、藝術、流行文化、文學作品等領域的影
響,目的在於打破劇場表象、推翻制式語言、破除原有框架,並在不同
的空間中,以實驗手法探索文化發展的可能性。

下二／拉・瑞波
〈Panoramix〉
身體行為、臨場藝術
1993-2003

對於長期居住於倫敦的拉瑞波（La Ribot）來說，她則試圖結合舞蹈、行動藝術、視覺圖像，甚至結合女性主義論述，破除相關領域的灰色地帶，並致力於探索身體語言的各種可能性。例如其作品〈Panoramix〉是她12年期間的作品，共分為三個系列，每個系列又包括13個小作品。藝術家使用自己的身體，以及看起來很廉價的道具，在藝廊中進行呈現，每單元作品的時間長短不同，有的是7分鐘，有的是13秒鐘。最後，瑞波將這些作品視為可以販售的，買主雖然不能請藝術家到家中呈現，但收藏者姓名將會成為某個作品的主題。此作主要探討行為藝術是否能夠與視覺藝術結合，融入藝廊的展覽體系，是否又具有商業價值？而莫堤若堤（Moti Roti）的〈揭露〉（Exposures），涉獵行為、動畫、電影、劇場等複合媒介，闡述兩位分別來自印度與巴基斯坦等國的背景差異，呈現兩者間的文化斷裂現象。

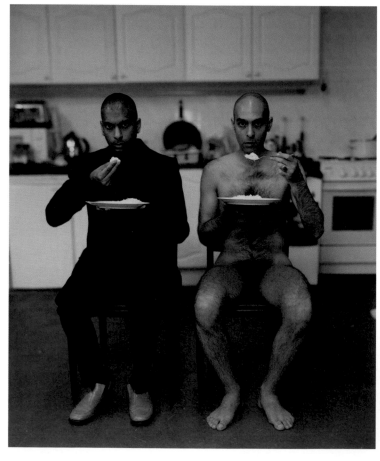

莫堤・若堤
〈揭露〉
身體行為、臨場藝術
2000

芭比‧貝克 〈箱子
故事〉 身體行為、
臨場藝術 2002

由此可知，英國臨場藝術推廣協會戮力推動國際性的臨場藝術，接
納來自不同的文化背景和領域的藝術家，採用各種不同的創作方法，亦
即希望能夠突破以往藝術形式，用新的表達手法來呼應現代人類的處
境。雖然，臨場藝術創作者不斷地突破傳統規範限制，在實踐過程中仍
經常遭遇到某些困難與危急情況，這些仍屬於跨界的模糊地帶，卻也激
發參與者的創作使命，在其扮演的任務中找尋新定位。

11-3延展的身體媒介

受到20世紀晚期行為藝術的影響，視覺藝術家試圖抗拒一切以物質
為主，以及過渡的商業運作模式，他們透過身體作為藝術創作的媒介，
不斷地探索身體的可能性。同樣的，臨場藝術亦以創作者的身體為載
體，共構於身體行為、特殊場域、文化習俗與觀者之間的關係美學。

以藝術家的身體語彙所形塑符碼，可視為社會體系下的個體延伸；
例如芭比貝克（Bobby Baker）〈日常生活〉（Daily Life）系列作品，

將日常瑣事融入肢體行動。她認為在生活瑣碎的事物裡，如煮飯或購物，背後其實很有探討深度，藝術可以是為我們的真實生活和體驗來發生，不管是女性或母親，都可以透過創作模式來抒發自己的心聲，她們不再被忽略和受到壓抑。[10]相同的，對於女性、同性戀、肢體殘障和社會邊緣人，臨場藝術是一個友善的文化平台，讓平常被剝奪權力、隱形的角色藉此得到發聲的機會。

　　再如法蘭可畢（Franko B）的〈我想你〉（I Miss You, 2000），將赤裸裸地展現自己的血肉之軀，展示於觀者面前。[11]當他在仿若時尚伸展台的走道上移動時，中間地方有一個鮮紅的血液從他雙手手肘處滴落，灑滿腳下的白色帆布，而這染紅的印記似乎隱藏著宗教意涵，象徵著耶穌受難的景象。此作品挑戰著人類對於人體的忍受極限，藉此探討人類於赤裸的肉慾下，所有可能發生的災難。此外，展現過程中的意涵，究

10 Michèle Barrett & Bobby Baker, "Bobby Baker: Redeeming Features of Daily Life", Routledge, 2007, pp.20-24

11 Erik Morse, 'Difficulty and Emotion in Contemporary Art', "Frieze", London: Issue 158, 2013.

竟是神聖或猥褻？抑或是難以言狀的生命情感？法蘭可畢想表達的不是暴力和血腥，對他而言，鮮血是真正的生命泉源。[12]

在藝術團體的創作方面，來自北京的藝術家蔡元和奚建軍所組成的藝術團體「瘋狂為了真實」（Mad For Real），目前活躍於倫敦。他們曾在泰德英國館的展品中大搞顛覆，不僅在艾敏（Tracy Emin）的作品〈我的床〉（My Bed）中大跳舞步，也在杜尚的作品〈泉〉

上左／「瘋狂為了真實」（蔡元和奚建軍）〈跳床〉身體行為、臨場藝術1999

上右／「瘋狂為了真實」（蔡元和奚建軍）〈醬油與番茄醬大戰〉身體行為、臨場藝術1999

（Fountain）之上撒尿。接著兩人赤裸的身體，寫滿鼓吹藝術自由的標語，一邊牽著玩具熊貓，走過國會大樓附近的西敏寺大橋。他們也曾在象徵自由的特拉法加廣場進行〈醬油與番茄醬大戰〉，以代表東方文化的醬油和西方文化的番茄醬相互潑灑，以激戰方式去面對全球化和文化差異的話題。其「Mad For Real」被認為是瘋狂舉動，兩人視整個倫敦市為創作場域，自稱是要探索社會上的政治角力和藝術鬥爭，並在這些沸沸揚揚的社會過程中表揚現代藝術精神。

另外，派瑞絲（Helen Paris）與席爾（Leslie Hill）所組成的藝術團體「Curious」，其中派瑞絲的〈餐桌下的禮儀〉（Family Hold Back），以多媒體與表演方式把英國中產階級餐桌，變成了混亂的大水缸，諷刺表面安穩、內地裡支解白人中產階級人物的思維。她在台上拿

12 陳永賢，〈血腥與榮譽：解開肉身凌遲之謎—Franko B的行為藝術〉，《藝術家》（2005年9月，第364期）：306-313。

「爆炸理論」
〈Can You See Me
Now〉 多媒體、行
為、臨場藝術 2001

一把超大刀刮腿毛的幽默作風，諷刺社會操弄、監控女人身體的荒謬。
而力一個藝術團體「爆炸理論」（Blast Theory）的〈Can You See Me
Now〉將遊戲模式直接帶入了創作，透過GPS導航系統與科技互動讓參
與者成為創作的一部分。觀眾大多是年輕的線上遊戲玩家，這些玩家成
為現實場域中的虛擬角色，本尊與化身、真實與虛擬之間，共同進行一
場移動標把和非自由狀態的遊戲操控。

　　綜觀上述作品可以察覺，「強迫娛樂」找尋表演者與觀者之間的重
組可能與觀看極限；拉瑞波跨越舞蹈、表演、圖像等藩籬，破除疆界，
彼此相融合。法蘭克畢則用自己的肉體和鮮血，呈現活體雕塑；「爆炸
理論」使用新媒體、新科技，給予強烈的感官體驗，進而窺見語言與身
份的可能性。莫堤・若堤的作品探討如何用藝術去干預社會、政治與文
明。「Curious」強調作品所發生的地點，為某個地點設計演出。如此種
種表現，臨場藝術試圖反映人們當下的真實生活，透過身體的真實性與
場域所賦予的意義，並以各種形式、媒材介入大眾議題並探討各種文化
的實測溫度。

歐雷格・庫力克
〈我愛歐洲，但她並
不愛我〉 身體行
為、臨場藝術 1996

11-4 臨場藝術的未來

　　臨場藝術的具體表現，的確很難從形式、空間，或是評論的角度去
做單一定義，它已經跳脫了所有舊有藝術分類的框架。以場所來說，其
呈現主體並無特別限制，無論是室內空間的藝廊、藝術館、文化中心、
教堂；或戶外的街道、廣場、廢墟等，都是可能發生的地點。這是場域
精神的擴充，其主要關心的問題在於：作品為什麼在此空間出現？而此
場域又有何象徵意涵？此外，與其他諸多當代藝術類型相比，臨場藝術
也注重觀眾和環境之間的關係。於是，藝術家走出藝廊和劇場等較為受
限的文化空間，慢慢轉向於大眾化的公共空間。

　　90代以後，觀眾與作品互動的過程愈趨重要。臨場藝術關心著：
觀眾是誰？他們感興趣是什麼？以及如何滿足觀眾的好奇心？從英國臨
場藝術推廣協會策劃一波波的活動來看，推動者認為，想要真正活絡人
群，創造一些大眾可以參與的事件，首要條件即是將藝術家、觀賞者、
參與者三者的整合，進而打破世俗文化與菁英文化的藩籬。

如此，我們在詭譎多變的社會體系下，資本主義與消費文化、虛擬世界與現實世界不斷衝擊著你我的慾望，而我們的身體正以一種積極的態度，以符號的再現方式不斷的扮演各種的慾望與需求。例如歐雷格·庫力克（Oleg Kulik）以自我行為，尤其動物化的符號展現，所有身體的動作、移動，都轉化成為符碼，提供一種社會身體的召喚，反映一種真實的現象。庫力克〈犰狳為你表演〉模仿犰狳的模樣，他裸身從頭到腳仔細地黏貼著小片鏡子，全身鏡子鱗片的模樣，像兀自站立的犰狳。他站在懸吊基地上，在挑高六層樓上空，隨著音樂節奏而轉動身體，也隨著光影的起伏而律動身軀，如同舞會場所中的水晶球，投射燈將鏡子反射的光芒映照於整個空間。此時的人體犰狳，並未懼怕人類的攻擊，反而成為喧囂舞會中的娛樂工具，與其說庫力克試探著鱗片保護膜的防衛功能，不如說他試圖找尋人與動物平等的平衡點，這是物種和平下的人獸關係。由此看來，庫力克以動物性格再現的觀念，交出自我身體，同時也滿足他者身體。二者相關卻又分開，既是隔離又是重疊。他不斷以「人」、「動物」在場呈現的作用下，產生一種曖昧的距離，而這樣的關係使得「擬人論」及「社會身體」的意義不斷交錯，因而在諷諭人性的概念底層上，卻讓身體有了另一種延伸的空間。[13]

臨場藝術的表現形式何者為要？有的藝術家是透過自己的身體，追尋身體極限的可能；有的是跨越不同領域，拉近身體使用的差異；有的是用自己的肉體和鮮血，破除感官迷思；有的則是使用新媒體、新科技，給予觀眾強烈的體驗。無論他們的探討主軸在於政治、社會、文明、身份、認同的反思或批判，跨越固有藩籬之後，這些是可以綜合呈現於臨場藝術的範圍。簡而言之，在英國發起且活絡的臨場藝術，是由許多藝術家多年來共同推動的成果。這些藝術家，跨越了各種表達形式、文化背景和表演空間，開創新的藝術模式。不論新或舊的身體行為所產生的肢體語言，均可表達各形式概念，而臨場藝術不斷地尋求新的方法與觀眾對話，彼此互動中介入大眾生活的議題，進而形成了一種新的文化策略。

綜合上述，臨場藝術對於作品意涵的重要性，已不再僅是藝術家所主導，而是擴及觀眾的參與互動，這種新的藝術策略喚起大眾意識，在

13 陳永賢，〈藝術狗樣子—Oleg Kulik的動物性格〉，《藝術家》（2004年8月，第351期）：400-407。

歐雷格‧庫力克
〈犰狳為你表演〉
身體行為、臨場藝術
2003

媒體發達的社會中注入一股新觀念，對社會和文化造成影響，促使複
雜的社會政治議題得以透過藝術形式來表達。雖然在社會現實層面，
有時會被主流文化影響和同化，但臨場藝術採取的手法，有時是激進且
前衛，有時是結合跨界的概念，永遠走在社會和文化潮流的前端。整
體而言，臨場藝術的未來趨勢，將在此良好的跨界平台上，創作者可
以熱情冒險、盡情解構各種議題，不畏懼任何危險，積極往前邁進。
（圖片提供：Live Art Development Agency, London）

12 身體語言—
法蘭可畢Franko B

法蘭可畢（Franko B）[1]在倫敦泰德現代美術館呈現個人的身體行為，讓自己滴留鮮血來回步行在白色表面的伸展台上，直到他出血過多暈厥為止，此舉引爆了人們對行動藝術的激烈爭論。特別令人納悶的是，法蘭可畢難道是以傷害自己尋求精神解脫？在這個狂亂的年代裡，他是否真誠地呈現出自己的心靈世界？他再次向人們發出吶喊，是一種精神的過渡？其身體的寓意可否是意識與無意識的邊緣，抑或探討生與死的邊界？回顧過去的歷史，在挑戰身體極限的行為藝術中，例如維也納行動派（Vienna Actionists）藝術家以暴虐的身體行為著稱，受殘酷劇場理論的影響挑戰身體極限，體能狀態下藉以諷刺社會壓抑的政治氣氛。儘管姿態代表一種愉悅或痛苦，創作者充滿激情地以藝術之名的方式呈現，一者試圖打破社會道德禁忌，二者用來表達生活規範中的憤怒和抗議。換言之，藝術家的身體既是創作媒介，一方面以自我身體為承受的載體，另一方面也渴望藝術之過程作為發言之聲。

12-1藝術家的身體觀

就整個藝術的發展歷程來看，身體藝術從1960年代後經過數十年沈澱蒙養時期，由行為藝術（Performance Art）延展至臨場藝術（Live Art）的表現過程，再度於1990年代有了一股甦醒現象，特別是藝術家發現以自己身體做為主體創作之根據時，找到一種不可取代性的媒材介

1 法蘭克畢（Franko B），1960年出生於義大利米蘭，1979年移居英國倫敦，先後畢業於倫敦坎伯韋爾藝術學院（Camberwell College of Art）、雀爾喜藝術學院（Chelsea College of Art）。他曾多次獲邀倫敦當代藝術中心（ICA）、泰德現代美術館、南倫敦畫廊等地邀約發表作品，出版作品集包括：《Franko B》（1998）、《Oh Lover Boy》（2001）、《Still Life》（2003）等專書。

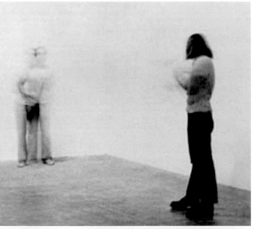

左／吉娜潘
〈深情行動〉
行為藝術　1973

右上／克里斯‧伯頓
〈槍擊〉　行為藝術
1971

右下／歐蘭
〈聖歐蘭的再生〉
整型手術、行為藝術
1974

面。因而，創作者著迷於自己的身體而進行相關創作，經由特定身體動作所轉化的語言符碼，早已脫離一般世俗的觀感而成為演譯後的身體象徵，相互比較於對照出社會、政治、性別、文化、宗教、種族、認同與生命探索等多重的價值判斷。

　　然而，為什麼「藝術家的身體」在行為藝術的領域中成為一種探究真實的場域？藝術家與身體語言之間的密切關係，除了身體姿勢和圖像的量化外，對於被視為驚世駭俗的肉體磨難或血腥、凌遲等舉動，其隱喻的文化載體能夠有何轉譯與象徵？

　　1971年，伯頓（Chris Burden）的〈槍擊〉（Shooting）雇人讓自己遭到槍擊；1973年，吉娜潘（Gina Pane）的〈深情行動〉（Action Sentimental）用剃刀在自己臉上和腹部割畫出鮮血淋漓的圖案。1974年起，歐蘭（Orlan）的〈聖歐蘭的再生〉（The Recarnation of St.Orlan）以十年為週期，分別與外科醫師合作四次手術，實施自己的整

型變容手術，借助手術刀的切割，是要探索什麼是美麗的標準並完成歐洲女性美的追尋。1980年，史戴拉（Stelarc）的〈懸吊的平衡台〉，以銳利的肉鉤將自己的身體懸鉤於漂浮狀態；1993年起，法蘭可畢則展開一系列裸露、切割身體與滴流鮮血的行為呈現。上述藝術家經由肉體上的切割或撞擊，感受自身疼痛或體能激狂，他們在身體呈現的姿態下紛紛提出自己的行為觀念，打破了藝術和生活之間的界限，表現了他們在所處時代的焦慮感和個體迷失。

法蘭可畢從1990年起便嘗試各種跨領域的藝術創作，使用媒材包括行為藝術、錄像、攝影、繪畫、裝置、雕塑、混合媒體等，其中以他的行為藝術作品備受矚目。對於他擅長使用裸身與傷害身體的血腥手法，總是引起各界廣泛討論，人們不僅質疑這種肉體自殘與藝術觀念之間的關係，也懼怕其表現手法會對一般民眾有不良示範效果。不過，長期醞釀下的創作觀念與自我執行身體創作經驗來看，法蘭可畢表示：「身體是一張畫布，…我的身體包含了愛意、飲恨、遺失、告白，以及一種人類身體狀況的畏懼與疼痛……」[2] 因而，驚世駭俗的表現手法是法蘭可畢的獨特標誌，也使他成為英國臨場藝術中的靈魂人物。本文針對法蘭可畢的身體觀念作為基礎，將從他歷年作品表現題材與創作模式進行描述分析，並探察其行為藝術、肉體凌遲與血腥暴力之間的關係。

左／法蘭可畢
（Franko B）
〈喔，戀人男孩〉
身體、行為藝術
2001

右頁上／史戴拉
〈懸吊的平衡台〉
行為藝術　1980

右頁下／法蘭可畢全身
布滿刺青符號，特別以
「十」字標誌居多

2 Franko B創作自述，參見其官網：〈http://www.franko-b.com/〉。

12-2 媽媽我無法歌唱

　　出生於1960年的法蘭可畢，幼年時期在義大利北方布雷西亞（Brescia）孤兒院中度過，13歲參加紅十字協會夏令營到佛羅倫斯一遊時，意外發現藝術迷人之處而開啟他對藝術興趣。19歲那年他毅然地離開家鄉而遷往倫敦，此決定性之旅一圓他對藝術學習的渴求。法蘭可畢先後於英國藝術學院研習創作，慢慢地他發現自我生命歷程與自我身體有著密切關係後，便大膽地嘗試進行身體、行為藝術的創作。

　　對於身體媒介的創作觀念，法蘭可畢抱持一種肯定的態度，他說：「我的作品聚焦於身體內在的部分，身體是一張畫布，也是一個藝術媒介的場域。它可以是宗教的、美麗的、無法碰觸的以及無法預言的表徵形式，而我的身體也包含了愛意、怨恨、失落、獲得以及一種人類身體狀況的懼怕與疼痛……」[3]因此，1995年法蘭可畢首次在倫敦當代藝術中心ICA發表〈媽媽，我無法歌唱〉（Mama I Can't Sing），果然一鳴驚人，造成空前迴響。

　　法蘭可畢站在一個特製的滑輪平台上，他上半身包裹著纏繞的白布，雙腳拄著鋼鐵支架，下身裸體則安裝一條導尿管。當他兀自站在那裡不動時，彷如一個獨立的機器人，也像是一位需要受到呵護照料的病患。之後，身旁創穿著近似醫護人員白袍的兩位助手進來，他們推進一張單人床讓法蘭可畢緩緩躺下。接著，一位助手拿出事先準備好的紅色布條，這是浸染過法蘭可畢血液的白布，循序地包裹住他的頭部。過程中，沁漬已久的紅布條不經意地滴落在他的身上，形成強烈的紅白對比。最後，助手拿出一個塑膠冰袋讓法蘭可畢緊緊握在胸前，像是一位經過急救過後的病人，他躺在床上一動也不動。

　　對於法蘭可畢的身體呈現，可以看出他嘗試以真實鮮血與受傷身體等兩者產生對應關係，一般人很容易和所謂譁眾取寵的媚俗態度產生誤讀；另一方面，法蘭可畢適時表達自己的創作觀念並堅稱這和死亡沒有直接的關連，他說：「我想要探索一種忍受與無法忍受之間的界線。」[4]藉此，他透過世俗常見的流血狀態，以極端的視覺手法，讓觀者注視他的身體而產生對於美麗和受苦之間的質疑。

右頁／法蘭可畢
〈媽媽，我無法歌唱〉
行為藝術　1995

3 同註2。

4 Francesca Alfano Miglietti, "Franko B", Antique Collectors Club Ltd, 2011.

法蘭可畢
〈Aktion 398〉
行為藝術　1998

　　另外，法蘭可畢的〈Aktion 398〉，1998年首次於米蘭Luciano Ing-
Pin畫廊呈現，他以一天的時間，開放參觀民眾以預約方式，觀眾得以逐
一進入他的密室空間裡。在此空間，法蘭可畢裸露全身並將身體塗繪成
白色，之後他切割自己的腹部，並戴上白色圓形塑膠頭套以防止自己吸
舔皮膚上的血液。接著便和觀眾獨處，並應觀眾要求進行合理範圍下的
身體互動，然而，一天下來，始終沒人知道上一位觀眾和藝術家獨處的
那段經驗。

　　為什麼我們選擇要參與法蘭可畢的作品？觀眾提出這樣的疑問。這
件作品意味著觀眾必須在現場的必要性，觀眾成為作品的一部份，這種
錯綜複雜的曖昧關係包含作者與觀眾在當下的情境，如法蘭可畢意欲讓
陌生人介入私密領域的觀念，這是他和觀眾分享彼此的生存現況。然而
他切割肉體時並沒有目擊者，在流血後卻擁有不同人成為在場證明，在
場即是一種符號意義，其意義遠勝於他人相異性的臆測或推論。

　　在此作品的概念下，2005年法蘭可畢依此延伸另一件創作〈Aktion
893〉，同樣也是讓觀眾參與他的獨處時光。他預備了兩個空間，一個是
觀眾的等待室，另一個是他和一名觀眾的相處室。這樣的空間設計，讓
等待者可以全然聆聽他的聲音，並有期待心理以尋求下一個獨處時光。
法蘭可畢試圖以他的身體連結於社會性和文化性的關係，特別是界於兩
者所建構的開放性狀態，他以裸體對應於自然身體之間的關係，破除了
錯綜複雜的遐想，這也好像是提醒人們，在同一場域上的不同身體，都
會有相互之間的差異性。

12-3 我想你戀人男孩

　　1999年，法蘭可畢於比利時首次發表〈我想你〉（I Miss You），之後再度於2003年受倫敦泰德現代美術館的邀約進行盛大的呈現。開演前，英國衛報以醒目的標題寫著：「請到我的居所：你是否想來此房間，和這位流著鮮血的男人共處一室？」[5]假如這是一位流著鮮血的青少年，肯定沒有人當作藝術的表現來看待，但今天的要角卻是法蘭可畢，觀眾則把他認為是位藝術家。的確，這樣的文字宣傳與報導，並沒有嚇退要來看法蘭可畢瘋狂行徑的人，反而吸引五百多人集聚一堂，他們摒住呼吸專注地看著他的行為藝術。在泰德現代美術的渦輪大廳裡，工作人員特地佈置了一道宛如時尚界走秀的平台，走道地板以白色麻布鋪底，兩側則架起一串暈黃的日光燈管。在四周寂靜的空間裡，坐落在走道兩側的觀眾頓時沒有聲音，法蘭可畢慢慢地走出人群，觀眾再度於彼此呼吸生中聽到些微的喘息傳遞。

　　在泰德美術館當時的現場，法蘭可畢〈我想你〉光著頭也光裸著全身，他在自己的身上緩緩塗抹白色顏料，等到這些慘白的顏色覆蓋著身子，便開始準備上場進行他的行為藝術呈現。時間一到，覆蓋於白色顏料塗裝下的法蘭可畢，裸身赤腳並小心翼翼地走出平台，觀眾看著他一個步伐接著一個，鮮紅的血液也從他的雙手手肘處緩緩滴落。原來，法蘭可畢在手肘內彎處插著針管，當他移動身體的那瞬間，手臂動脈血管裡的血液也跟著流動。可想而知，這樣的舉動隨著移動的步伐，白色身體滲透著滲漏的鮮血，逐漸滴落到白色的地板上而染紅成一道豔紅，沿著路徑緩緩行走，直到法蘭可畢昏厥不支倒地為止。

　　這場平台式走秀氣氛的〈我想你〉，法蘭可畢個人視為是一場私密的婚宴，他在創作自述中說：「你想，你會知道什麼是愛嗎？我知道，那就是我為你流出的鮮血。我獨自行走於狹小的走道上，我們彼此的頭部旋轉時有如箭靶上的中心圓，迴旋的過程中，我們感受彼此的愛。就像我看著你時，徘徊之際亦感受到一種高深不可測的感情，彷彿通過我所擁有隱藏中的秘密之愛，也像是我注視著一場無法參與的婚宴。」[6]法蘭可畢把觀眾視為前來觀禮的貴賓，他總是喃喃自語地傾訴著自己的

5 Paul Arendt，'Nude artist strips fans'，"guardian"，3 February, 2005.

6 Franko B創作自述，參見註2。

心聲，他暗自說：「雖然我自己疲憊不堪而無法正視這條婚姻之路，但我總是為這場婚宴哭泣著，或許是因為我真的太過於疲憊而即將跌倒，甚至在儀式上不小心被拍出深情卻憔悴慘白的照片。我感受到這份感情流竄到我的體內，我也無法停止自己如在風中微醺的感覺，或者突然滴落的新鮮血液。我總是注視著我最靠近的人，我要以深情的眼神凝視著你，我的朋友，這一切超乎我們兩者。」[7]

　　同樣是劃破皮膚的身體行為，法蘭可畢的另一件作品〈喔，戀人男孩〉（Oh Lover Boy），於2001年首次在哥本哈根Kanonhallen臨場藝術節中發表。他在空曠的室內，反坐於有靠背一張木椅上，全身赤裸並做出雙手摀住臉部的沈思姿勢。之後，一名身穿白袍的助理從後方走來，帶著一些簡易的工具面對法蘭可畢的背部，須臾片刻，他戴上白色塑膠手套並拿出工具箱裡的消毒水、手術刀、棉花等物件，緩緩地揭開這場作品呈現的序幕。從這位男性助理不慌不忙的動作中，彷彿可以看出他是一位身經百戰的外科手術醫師，然而這次他並不是要為任何人進行手術任務，而是參與法蘭可畢的行為藝術。這名助手拿出手術刀時，眼中泛著些許冰藍冷光，他的左手按住法蘭可畢的左背部，右手抄弄著利刃，他在法蘭可畢的背部皮膚上刻出刀痕，鮮血也頓時湧出。歷經二十多分鐘，他的一刀一劃中夾雜著淋漓鮮血，有如切割烙印的痕跡而留下「Oh LOVER bOy」，這十個淌流血液的英文字母，筆畫線條中滲

7 Franko B創作自述，同前註。

漏著血液光澤，字字晰透且清楚。

身體上的烙印刻痕，讓人想起法國封建時代用烙刑在犯人身上的印記。他們為了防止戰亂俘虜脱逃，便隨即在罪人右肩上烙印百合花形，烙印的記號代表是壞人、鄙陋的壞東西。雖是在皮膚上以短暫時間被製造，但這個痕跡卻成為永遠不可抹滅的標誌。同樣是烙印文字的聯想，法蘭可畢作品呈現結束後，不禁令人好奇：他為何刻上這個簡短文字？這是座右銘？還是一句標語？而誰又是他的戀人男孩？事實上，法蘭可畢提出聲明，藉由切割文字印記，表達自己身為同性戀者的出櫃宣告，文字裡的戀人男孩不是指特定對象，而是反射他自己在情慾世界中最真誠的告白。

法蘭可畢　〈喔　戀人男孩〉　行為藝術　2001

12-4 血腥榮譽的象徵

民眾經常從報章雜誌的報導閱讀到有關身體藝術的內容，大部分的讀者會而以為這些血腥場面都是殘酷劇場中戲劇性表現，或是自虐動作的印象，但這都可能只是一種表面解讀。雖然法蘭可畢的身體行為是經過小心翼翼所安排的呈現，包括熟練的燈光技術、空間平台、專業助手、簡易道具等，加上視覺上的身體裸露和血腥暴力，自然無法脱離所謂自我殘害的事實。身體的自我傷害與身體的自我發現，兩者之間有何不同？

不可否認的，法蘭可畢遊走於視覺的身體，其文本釋意所圍繞的相互討論是不容忽略的。他以妄想的行為，並藉由身體、鮮血呈現於如同希臘競技場的圍觀之下，看似平靜的觀眾，其內心仍然有著被干擾的情感部分，因為他們是現場的目擊者，而且他們親身目睹整個流血事件過程而引發諸多聯想。法蘭可畢拒絕解釋他的作品作為表演節目的註腳，也不為缺席者簽訂解說的文本説明，此時，他關閉所有審閱主體意義的聯想，在臨場實況中經營一種屬於冥思的、安靜的現場氣氛，企圖讓所

有觀眾的情緒有所折衝，甚至令人產生莫名而複雜的征服快感。

如同競技場上的個體與群體、血腥與榮譽之間，人們如何釋懷於這一連串刻意被雕琢出來的肉體喪失？假如，法蘭可畢的身體和血液脫離了代表自我關係之後，是否能夠連結於社會性和文化性的建構意涵？以下藉由三點觀察進一步闡述。

（一）裸像與裸體之間的辯證：法蘭可畢的身體行為一直處於沒有衣物的狀態，這種裸露的狀態包含裸體者、裸身、裸像，此三者同樣是描述是否包裹衣物的身體而成為主體。衣物與裸身的關係，如伯尼歐拉（Mario Perniola）所指：「衣物的重要性在於人類地位的尊崇與榮譽感，包括社會的、宗教的、自我認同的心理認知標準；剝除衣物之後的裸身，即等同於剝除身份與地位。未著衣的狀態成為降級的表徵，而產生羞恥、落魄屈辱等相異狀態。」[8]

相較於裸體與視覺藝術的關係，人們經常與裸體女性聯想在一起；不可否認地，女性裸像提供審美標準與無限遐思。然而，審視法蘭可畢所有作品可以發現，他以男性裸身的姿態凸顯裸像觀感，其身體早已覆蓋著刺青圖騰，然後再包裹住全身的白色塗繪，也就是說他以這兩層薄膜遮蓋裸體的意涵而形塑出新的裸像意義。再者，他呈現身體於眾人面前時，並不是展示其優雅的體態，而是流血狀態下裸露且受傷的身體。這種極端的「受傷裸體」雖然和死亡沒有直接關連，卻製造有如聖像般擁有美麗和受苦的身體形象，也質疑完美性裸體的價值判斷。

（二）儀式性的肉體存在：法蘭可畢一方面呈現真實的身體，另一方面以一個不是十分實際的身體（經過塗白化妝過後的身體）來挑戰觀者的視覺感官。然而，在特殊場域裡呈現塗白身體、滴灑血液的過程，其中流動鮮血的符碼可視為宗教儀式的象徵，猶如滿族薩滿神（Shamanistic）結合萬物有靈（Jhankrism）的習俗，以鮮血淋漓狀態當作是祭品的一部份，在具有宗教儀式的隱喻性中，藉僧人般的動作和鮮血奉獻的表達方式看待生命與死亡的崇仰。再者，以法蘭可畢己身是同性戀者的角度來說，血液可視為多重緊張的心理反應，特別是今日擴及疾病疼痛所帶來緊張氣氛的範疇時，也是對身體徵狀的另一種解釋。

這樣的聯想，可以擴及現存真實的偽裝性格，如布希亞（Jean

8 Mario Perniola著，周憲、高建平編譯，《儀式思維》，北京：商務印書館，2006，p552。

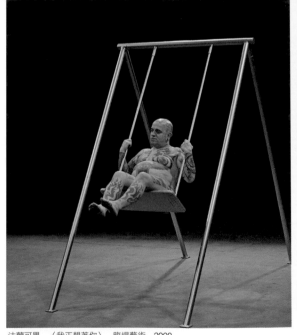

Baudrillard）所述「偽裝性脅迫介於
真實與非真實之間。」[9]如何認清法蘭
可畢的行為是社會的身體，或是我們
自身的真實身體？ 血液的表徵代表生
命抑或死亡？在目擊鮮血淋漓的狀態
下誰又能逃脫如此真實情況？這些疑
惑，在法蘭可畢流動血液中不一定能
得到解答，卻是可以在其儀式的象徵
下探詢其身體精神與血肉身體的真實
連結。

（三）肉體之於凌遲的臨界點：
綜觀法蘭可畢的身體表現，當他的鮮
血消溶於皮膚內外表層，基本上可視
為一種對於自我的凌遲狀態。 對於

法蘭可畢 〈我正想著你〉 臨場藝術 2009

9 Jean Baudrillard, "Symbolic exchange and death", London: Sage. 1993, p9.

這種激進的肉體痛苦，如凌遲體驗將自我肉體內的流動一眼淚、唾液、血液、尿液、精液等穿越於皮膚邊界而產生攻擊動作時，外在的身體可能導致於肉體離異現象，而內在的肉體流動物質亦逐漸成為困頓現象。這些隱藏身體基本功能症候群，在移除或分離狀態下使器官無法實現其自主性，而這也是存活於體力、耐力與生死邊界交戰的過程。這層關係，猶如克莉絲蒂娃（Julia Kristeva）所述：「自我身體的凌遲不僅是肉體的邊緣界線而已，同時也可連結到父母雙親的對於性別認同的條件上。……肉體凌遲接近於自我認同的議題上，也是處於流亡和置換交會的臨界點之中。……」[10]

　　綜合上述，無可否認的，法蘭可畢的自我傷殘程度已經讓人質疑是否過渡矯情，然而對於其幼童時期的孤兒身份，何嘗不是連結到失怙無親與孤獨生命的主客體關係，法蘭可畢藉此自我肉體審視其成長歷程，並試圖成為社會狀況的一種隱喻。當然，身體表徵是行為藝術表現的重要一環，身體語言如何標示於社會性的符號？布迪厄（Pierre Bourdieu）認為，社會世界「真實性」的認知本身就是個象徵性鬥爭，從口音、語氣、詞彙，表達禮貌、謙遜、輕蔑、恐嚇、強制等細微的互動策略，與群體藉由認知、評價的範疇而操弄成員認同、形象、團結的種種謀略，不僅是建構社會真實的手段，而且也反映了個人或群體隨社會位置、習慣、戀癖，彼此之間形成了差別化的效力。[11]因此，法蘭可畢提供身體訊息的意義與社會效力是由既定場域（Field）所決定，在既定場域中又與其他場域有層級化的脈絡產生彼此關係。如此，淒苦的身體或遭受凌遲的肉體都是試探身體耐力的一環，它既是外部的傷痛體驗，也是內部精神的自我磨難；在跳脫自我肉體的藩籬後，將逐漸轉換為社會意識下的真實隱喻。

（圖片提供：Live Art Development Agency, London）

10 Julia Kristeva, "On New Maladies of the Soul". New York: Columbia University Press, 1996, p 87.

11 Stanford University，王誌弘譯〈社會空間與象徵權力〉，《空間的文化形式與社會理論讀本》，台北：明文出版，
　　1993。

13 絕美形體— 馬克‧昆恩Marc Quinn

馬克‧昆恩（Marc Quinn）1964年出生於倫敦，1985年畢業於劍橋大學羅賓森學院。他對羅馬時期的雕塑技法情有獨鍾，而創作媒材則廣泛包括大理石、金屬、玻璃、血液、冰及化學合成物。[1]在創作理念上，他的雕塑著重於探討人類的雙重面向，心靈與身體、表層與內心、理智和慾望，以及自然和文化之間的對比衝突。此外，他也對生物結構的易變性很感興趣，有時使用鮮花作為素材，將鮮豔的植物保存在冷凍的矽脂中，使其長時間能夠維持花朵鮮豔的綻放生命。

馬克‧昆恩（Marc Quinn）

13-1 自我原型的探索

描寫自我的外在形體、長相、以及給人的觀感的情形，或是透過形體、長相帶出更為深刻的內在自我，這是畫家從觀察的角度切入自畫像的描寫。在文藝復興時期自畫像被稱為「鏡中肖像」，此獨立的自畫像的出現，常與給予藝術家一種肯定相聯繫。另一層次，在心裡學方面的自我，以榮格（Carl Gustav Jung）的詞語來說，他特別強調人

1 洪藝真，〈點燃生命燃燒作品—看馬克‧昆恩的當代雕塑〉，《藝術家》（360期2005年05月）：344-345。

類心靈的深度，情結，是因某個尋常的情緒而凝聚在一起的一組相關形象，例如外在、真實的、集體意識的世界均是客觀的真實。在心理圖譜的區塊中，也存在於一般和特殊結構，一般性結構有兩類：原型形象（archetypal image）和情結。這兩種結構還包括意識和潛意識在內的心靈屬於個人部分，此處所指的「我」又包括四種：自我、人格面具、陰影、以及阿尼姆斯（Animus）和阿尼瑪（Anima）之融合體。另外，值得比較注意的是，客體心靈裡充滿原型和原型形象，人們很難精確指出其數量多寡，不過當中有個原型的最高核心，即是本我。[2]

　　由此在榮格的理論裡可看出，本我是整體心靈的調節中心，而且本我也是真正能協調心靈領域、發號施令的核心，它是個人自我認同的原型模板。什麼是本我？本我可以進一步用來指涉心靈作為一個整體的意思。因此，依潛意識的個人本我尚有三種意義：（一）心靈作為整體單位來運作；（二）從自我的觀點來看，原型的最高核心；（三）自我的原型根基。[3]

如何認識自我、瞭解本我？藝術創作者經常以自我形象作為思考主題，昆恩也不例外。〈自我〉（Self）是他抽取了自己九品脫的血液，之後放入自己做成的頭部模型，最後置入於冷凍箱櫃保存和展出。為什麼選擇以自身為塑造對象？這種作法是將傳統手工運用到死亡面具，即複製人的頭部模型。昆恩曾說：「自己是每個人最瞭解的對象，我以自我身體鑄造雕像，便

馬克・昆恩
〈自我〉
鮮血、雕塑　1991

2 「自我」是個人的意識中心，是一種「理所當然」的存在；「本我」是意識與潛意識融合後的完整內心世界，是「原型」的最高核心。參閱Daryl Sharp著、易之新譯，《榮格人格類型》，台北：心靈工坊，2012。
3 Maggie Hyde、Michael McGuinness著、蔡昌雄譯，《榮格》，台北：立緒公司，1995。

是給自己看到自己最好的機會。」[4]這件令人瞠目的雕塑肖像，闡釋了一種藝術化的自我塑像，他選擇以一種詮釋自我的外在形象，並在造形中添加生理的新鮮血液，兩者相互激盪著生命的彼此對話。

　　昆恩材料運用多元，經常使用特殊材料轉換為藝術意涵，「臘」即是其中一種媒材。他採用泥塑脫臘法，有如波依斯（Joseph Beuys）對臘的素材使用。為了擴充多元的材質應用，昆恩也曾用生麵糰為塑像媒介，先做成半身像，之後再以青銅翻製。無論媒材的決定為何，他總是樂於嘗試不同的材料和形式，他認為，材料即是一種藝術語言，也是種對於生命的選擇。例如昆恩從自己身體翻模〈露臉不代表逃脫〉，刻意把脖子高高掛在半空中，這是他試圖用雕塑結構來說出內心深處的感情，並且運用造形語言表現一種內在不為人知的掙扎處境。另外，再如他的〈紅梅精神崩潰〉（Raspberry Nervous Breakdown, 1997）描述自己的身體，一直不斷向內撕裂、向外掙脫，留下被撕裂後的片片皮囊。這件作品值得一提的是，作品使用鮮豔的紅梅色彩，外表高彩度的視覺讓人聯想到體內血液，從肉體外表繃開，血管形狀逐次連接到精神狀態的內外聯繫。

　　除了自己的臉部與頭像，昆恩反芻到他的第二代小嬰孩。〈天真科學〉（Innoscience）作品中嬰兒的睡姿看起來安靜而舒適，其實人物主角是他七個月大的小兒子模型，以此作為他自己血脈的延展。此靈感是昆恩為了表達人類生命的驚嘆，以及成長的瞬間紀錄。若干年後，此作繼續放大尺寸，名為〈星球〉（Planet）巨嬰雕塑長約10公尺，採鍍銅和鋼鐵材質，整個作品只有右手背立在地面作為支撐，通體看來有如巨嬰飄浮在半空中，靜止不動穩若泰山。為什麼採用這樣的手法？昆恩說：「開創性是一種非常沈重的、倚重材質的特性，而且也是包含一種隱性的符號。當原則性改變的同時，要使官能性和與生俱來的潛能加以轉變，包含了完美理想的極致可能。」[5]

13-2 殘疾的身體雕像
　　身體雕像如何表現？是否依照人體的黃金比例，抑或按照比例加以

4 Edward Mostyn, 'Marc Quinn, sculptor', "Guardian", 8 November 2009.

5 Marc Quinn, "Incarnate Marc Quinn". London: Booth-Clibborn Editions, 1998, p51.

右頁上／馬克・昆恩
〈紅梅精神崩潰〉
臘、雕塑　1997

右頁下／馬克・昆恩
〈星球〉　雕塑
2008

變形？自文藝復興以來，雕塑的形式因時代風格不斷推演而有相異變化。如今當代的多元觀點，身體的曲線優美多變，有時是開弓舒張，抑或彎曲繾綣，成了藝術家眼前所見的擷取對象。如此方式，昆恩便以眼前人物為對象，例如他以英國名模凱特・摩絲（Kate Moss）的肢體動作為主題，取名為〈斯芬克斯〉（Sphinx）。這是取自希臘神話有翅膀的獅身女怪，牠與生俱來的神秘感亦有如古埃及獅身人面像的意思。摩絲雕塑的瑜伽姿勢乍看之下有些詭異，手腕和腳腕扭曲地分置於臉頰兩側，像練了軟骨功般，身體整個一氣呵成地環繞成圓圈形狀。為什麼以女模摩絲的身體為藍圖？昆恩解釋說：「從某種意義上講，摩絲就像希臘神話愛情的女神再世，她優雅的身姿與氣質彼此契合。」[6]他刻意讓想像中的女神有了新生命，並且跳出一般傳統神話雕塑的窠臼，進而亮出現實世界中的人物，特別展現她身體盤繞的絕頂功夫。

　　昆恩另一種關注是殘疾身軀的人物，延伸成為一系列不同於傳統的歷史人物，或歌功頌德的雕塑體態。尤其是環繞於倫敦國家美術館、聖

6 參見Marc Quinn官方網站〈http://www.marcquinn.com〉。

馬丁教堂、國家肖像畫廊之間的特拉法加廣場（Trafalgar Square），周邊矗立著數座將軍紀念碑，環伺在側的台座上兀立著〈懷孕的愛麗森〉（Alison Lapper Pregnant）[7]，當代塑形與四周歷史雕像相比顯得相當突出。

　　原來，這是昆恩以懷孕八個月的婦人為模特兒，表現身體狀態的人物全身軀幹和肢體。話說原委，婦人愛麗森先天四肢缺損，小時就被母親半遺棄地交給育幼院，成長期間鮮少親人前去關切。當長大後有機會使用義肢時，她發現這工具只是讓自己看來和常人相近，並無助於改善生活需求。最終，她放棄義肢而改用輪椅，慢慢學習自理三餐和就寢等生活習慣。愛麗森也尋找自己的興趣，日常生活中她用以口啣筆作畫、用腳敲打電腦鍵盤，讓自己能夠從身體缺憾中學習獨立自主。[8]因而昆

7 Marc Quinn的雕刻人物主角Alison Lapper，出生時沒有手臂，雙腳也殘缺。雖然自幼被遺棄，她努力自學，於19歲以第一名成績從英國布萊頓大學畢業（Brighton），於2005年榮獲世界女性成就獎。雖然她無法抱起親生寶寶，但其母愛並不亞於任何一個母親。

8 Ann Millett, 'Sculpting Body Ideals: Alison Lapper Pregnant and the Public Display of Disability', "Disability Studies", Volume 28, 2008.

恩創作一系列便以身體殘疾為主題的大理石雕塑，他最想表現身體的什麼？就是一種缺憾的身體美感。然而，他為何選擇這樣缺陷的身體作為主角？他說：「對我而言，這座雕像是對人類所具有的未來，它是一種蘊藏獨具特色的、人類精神韌性的紀念碑。」[9]作品剛開始展出時引來不同的評價，這些殘疾雕像曾遭部分群眾批評為噁心、恐怖及醜陋的作品，當下也適時反映出人們對殘障者的刻板印象。同樣的，透過〈懷孕的愛麗森〉在象徵的意義上，無疑是對傷障人士的正面鼓勵，也是對女性、母親身份的崇高敬意。

　　昆恩讓雕塑的身體不分完美或殘缺，無論視覺上的漠視或忽略，都對他們充滿信心。〈彼得哈爾〉（Peter Hull）、〈亞歷珊卓〉（Alexandra Westmoquette）將男女無腿而靜坐的狀態仔細雕琢，他們眉宇之間像是靜音的音樂發條，持續彈放著優美樂音而散發著楚楚動人的氛圍。回顧西元前 450 年〈擲鐵餅者〉，取材於希臘體育競技活動，刻畫的是一名強健的男子在擲鐵餅過程中的瞬間。雖然是一件靜

左／馬克・昆恩
〈彼得哈爾〉
雕塑　1999

右／馬克・昆恩
〈亞歷珊卓〉
雕塑　2000

9 同註8。

左／馬克·昆恩
〈葛拉斯彼〉 雕塑
2000
中／馬克·昆恩
〈尹德爾〉 雕塑
2000
右／馬克·昆恩
〈斯圖亞潘〉 雕塑
2000

止的作品，但當下最具有表現力的剎那，即是拋出鐵餅的瞬間狀態。同時，此運動感效果驚奇地在觀眾心理上獲得迴響，成為後代創作的典範。對比於運動健美的身體，昆恩的〈尹德爾〉（Tom Yendell）、〈葛拉斯彼〉與〈斯圖亞潘〉（Stuart Penn）以小台柱支撐裸體人物的身體，準確拿捏單腳站立的體態，表現動靜之間的平衡美感。換言之，他刻意凸顯傷障者的站立姿勢，整個比例與造形而言，其外表彷似弱者的身軀卻擁有內在堅挺的意志。

　　此外，人們對自己身體的迷戀，導致日益瘋狂的改變自己的身體，昆恩的〈布克與阿拉娜〉（Buck & Allanah），即是講述社會上脫節的身體和靈魂，他讓She-male和He-female來打破傳統固有的性別概念。面對這個露骨的雕塑，這是嚴肅探討有關變形（transformation）男男／女女的可能，也就是說，基因的正反兩面如何決定自我？還是文化可戰勝生物學基因？因此，性別差異的精神與肉體關係就像演化過程一般，包括完美和缺陷之間的差異，總讓人產生探索的好奇。

　　特立獨行的昆恩對身體有獨到的見解，他以大理石材質刻畫站立、

馬克・昆恩
〈布克與阿拉娜〉
雕塑 2009

蹲伏、盤腿姿勢,將身障者納入饒富趣味的雕塑行列。這一身障者系列
已經超越了自身與當事者的體能限制,他們已經成為新一代的代名詞而
存在於現實世界。同時,昆恩掌握雕塑身體的肯定作為,似乎也提醒著
民眾在過去觀賞神格化的雕塑,在崇拜與敬仰之餘,至今也應回過頭來
檢視現實中的人生百態。

13-3 自然規律的轉譯

過去，昆恩曾擔任著名雕塑家弗拉納根（Barry Flanagan）的助理，就是那位以龐大野兔雕塑而出名的藝術家。相對於雕塑家助手，其實他受到父親的影響很大。他父親是一位物理學家，長期與米、秒等計量單位工作，著作有《從古文物到原子》，他曾在巴黎的國際計量局任職，也是皇家學會研究院的成員。這樣家學背影的緣故，昆恩多少接觸遺傳和藝術之間關係，他自認：「我不刻意排除不同形式的創意，無論是科學、技術或藝術。」[10]

的確，昆恩大部份作品主題圍繞於人體多變的狀態，他著眼於科學、自然以及有關理解死亡的議題。他用DNA肖像探討從精神到肉體的關係，例如〈基因組肖像：薩爾思頓爵士〉（A Genomic Portrait: Sir John Sulston）展示了著名科學家的DNA圖。透過DNA分析與載有超過75種基因的詳細結構，追述生命原型的整個生理歷史，簡言之，這是概念化的肖像，藉此傳達他對藝術和知識之間的連結觀點。

馬克‧昆恩　〈基因組肖像IRIS〉
電腦輸出　2009

10 'Mark Quinn and the new portrait', BBC, 19 September, 2001.

跨頁五圖／馬克・昆恩
〈貝殼系列〉 雕塑
2011-13

　　從一個計畫演變到另一個計畫，昆恩認為，假如將藝術與科學結合在一起，他提出了一些質疑，什麼是自然和非自然？人類最後能變成什麼？雖然他一直迷戀於人類身體及成長概念的可疑，那麼貝殼與生物之間，不也是一種生命寄居的關係？整個創作過程他從海邊裏挑選貝殼，接著採用3D數位掃描轉換為印表模型，藉由高技術的應用打造精確比例，最後再以青銅澆鑄完成。的確，這些貝殼形式的雕塑系列，展現海底自然形式的力量。貝殼成為連續體的一部分，就像是一種現成的結構圖，殼外部的環形體態暗示了過去，而它經過拋光處理的表面則展示著

現在當下。易言之，此系列作品像考古學一樣，它正代表著時間、空間
的自然演變。

　　另外，他利用冷藏技術製造了一個低溫的冷凍花園，利用自然界不
可能長在一起的花卉作為實驗。他一系列冷凍花園便是保存花朵綻放狀
態，〈永恆的春天〉即試圖保留冰凍植物的自然。從伊甸園裡的亞當和
夏娃的片斷為抽樣，特意汲取植物DNA片斷，以基因操作來融合科學立
論，以此顯示這些組合調配原理。重新組合成混種植物區，甚至以樹脂
填裝的巨型植物兀立於庭院，如昆因的花卉〈世界上最渴望〉強調了生

左／馬克・昆恩
〈世界上最渴望〉
雕塑　2000
（陳永賢攝影）

右頁三圖／馬克・昆
恩　〈花園系列〉
雕塑　2009

跨頁三圖／馬克・昆恩 〈永恆的春天系列〉 冷凍、植物 2008

命和無生命的對立。這一切有如幻覺的片刻，都是此創作計畫中實現，也就是他所要證實：所有胚胎都是從雌性開始，而此幻覺花園（Acid-trip garden paintings）也是針對生物學質疑。

綜合上述，透過馬克・昆恩肢體殘缺的大理石雕塑，彷彿重讀過去的希臘羅馬的雕像，讓人再次走回時光隧道，但離開古典時期的人像雕刻之後，恍如又進入社會寫實的處境。他關注於身體和生命的共生張力，一系列材料從冰冷鮮血到透明矽膠、大理石和鑄銅。昆恩廣泛的知識吸收與實驗態度，讓他具有更確切的理念去探討自然現象與社會文化的寫實精神。（圖片提供：White Cube、Mary Boone）

14 人形異貌—
榮・穆克Ron Mueck

出生於澳大利亞墨爾本的雕塑藝術家榮・穆克（Ron Mueck）[1]，花了十五年歲月參與電影的造形特效，累積各種經驗後，原來他最想要做的是寫實雕塑創作。長期定居於敦倫後，他嘗試了各種材料來表現他最想表現的人物，最終確定了泥塑翻模成玻璃矽膠纖維。簡而言之，他的超現實雕塑作品，主題在於描繪人類生命週期的關鍵階段，從出生、青少年、中年乃至

榮・穆克（Ron Mueck）

死亡的人像。這些傳神的逼真雕塑，彷如呼之欲出且唯妙唯肖的人形。近觀這些人體局部的表情、眼神、鬚髮、毛孔、皮膚、皺紋、光澤等每一寸細節都相當精細，總帶給人們視覺上極大的震撼。綜觀他擅長寫實且寫真的塑像氛圍，人形周遭無處不散發著一股無助、焦慮、不安的思緒，乍看之下頗讓人不忍凝視，卻又止不住關注的眼神而心生敬畏。

1 1958年出生於澳洲墨爾本的Ron Mueck，原本從事模型製作，在美國任職於電視兒童節目長達十五年之久，後來投身於好萊塢電影特效工業，自1990年開始接受委託製作擬真物件，並在倫敦成立自己的公司。長期在英國發展藝術創作的他，經常接觸變體的工業製造，1995年之後開始用矽膠和玻璃纖維作為創作媒材，作品以真人大小去縮放比例，打造栩栩如生的擬人塑像。投入了長時間的人力及時間，加上累積多年的專業技術，Ron Mueck的作品件件細緻逼真，特別強調細節的細膩感，無論是血管、皺紋、體毛，膚質與體態都如實地被刻畫表現，有如重新定義了當代雕塑的創作觀點。

喬治·西格爾
（George Segal）
〈過街〉 雕塑
1992

14-1 身體雕塑的脈動

　　首先回望身體雕塑的歷史脈動。寫實的人體雕刻是西方美學中對於藝術傳統的表現之一，其歷史可遠溯於文藝復興時期的神祇雕像，而歐美近代藝術中對於人體體型或寫實雕塑的觀點，則可從1950至1960年代的作品中看到嶄新的詮釋手法，藝術家一方面亟欲突破傳統的限制，另一方面也試圖從宗教的身體象徵拉回人間世俗的身體觀念。例如普普藝術時期的西格爾（George Segal, 1924～2000）[2]之〈戲院〉（1963）、〈電影海報〉（1967）、〈聽音樂〉（1970）、〈過街〉（1992）等作品，採用真人翻模的雕塑技巧，賦予人體寫實的尺寸、比例等結構，藉此反諷當時消費社會中現代人的生活和慾望。

　　然而，延伸寫實技術的打造風貌，當代藝術中不乏有例可尋的創作，例如1999年蔡國強參加第四十八屆威尼斯雙年展，以〈威尼斯收租院〉獲得國際獎殊榮。蔡國強在複製時雇用了十一位具有高度寫實能力的大陸雕塑工作者進行五天的塑造工程。事實上，〈收租院〉的歷史緣起於1965年，四川美術學院雕塑系任課教師帶領應屆畢業學生，參與四川大邑縣地主莊園陳列館邀請而做的泥塑作品，其規模分為：交租、驗租、風穀、過鬥、算帳、逼租、怒火等七個部分，以二十六組　述性

2 George Segal出生1924年於紐約布朗克斯區，17歲參加庫珀藝術與建築聯校（Cooper Union School of Art and Architecture）繪畫班，23歲進入普拉特設計學院（Pratt Institute of Design），兩年後獲得紐約大學藝術教育學士學位。1958年他將自家雞舍改建為工作室　著手嘗試各種雕塑的表達方式。參閱Phyllis Tuchman, "George Segal", Client Distribution Services, 1983.

蔡國強 〈威尼斯收租院〉 雕塑 1999

情節搭配一百一十四位人物和道具組成。由於寫實精良與細膩的刻工，
〈收租院〉展出後不斷收到複製作品的要求，而且分別於1966、1967、
1970、1972年遭受四次強制性的複製。事實上，1972年，策展人史澤曼
（Harald Szeemann）曾邀請〈收租院〉參加德國第五屆卡塞爾藝術文
件展，不料正值中國文革時期而遭到回絕。因此，蔡國強〈威尼斯收租
院〉在西方雙年展呈現的時機點而言，不但具有寫實雕塑重返當代藝術
舞台的意涵，也具有回溯東方雕塑美學的觀點，因此，藝術家聲稱是把
雕塑變為「看做雕塑」，其實就是反映了寫實雕塑和行為儀式的複製議
題。[3]

　　此外，再從精細的寫實功夫與媒材應用來看，超現實主義所產生

3 蔡國強〈威尼斯收租院〉獲第48屆威尼斯雙年展國際金獅獎後，因雕塑複製問題備受多方討論，他特別撰文表述：「複
製、搬用一件他人的經典性作品作為一個觀念性作品在西方的後現代主義裏已經有不少了。當然，他們更多的是熱衷『非
創造性』、『複製』本身的意義。」「關於我對《收租院》原作者的侵權問題，希望大都立足在學術和法律上來討論，
這樣的話其結果都是富有意義的。若是一開始即發動媒體，並以一棍子打死不可商榷的標題和內容出現，特別是用泛政治
化角度來掀起民族情緒，與西文化霸權掛線，這樣大家都有理説不清了。」參閱蔡國強，〈關於威尼斯收租院〉，《今日
先鋒》，第9期。

的逼真效果與視覺震撼，則要從美國藝術家漢森（Duane Hanson，1925～1996）[4]的寫實雕塑談起。1966年之後，漢森開始厭倦無趣的裝飾情調，漸而轉向具象寫實的人物雕塑，他所製作的真人大小的人物中，始終沒有愉悅或悲傷的表情，臉上或肢體語言盡是一股茫然或情感空虛，其容貌表層透露了人們的無所適從。作品如〈街頭流浪者〉、〈旅遊者〉、〈戰爭〉來反映社會問題和政治事件的群雕；而〈夫婦〉、〈推貨的婦女〉則以市井小人物的塑像為主體，表現常民的生活樣貌。他使用聚合樹脂或玻璃纖維等材料，按照真實的人物膚色敷彩並搭配真實的飾品物件，置放於真實環境中的雕塑與真人同尺寸，彷如蠟像般栩栩如生的真實表情，給與觀眾一份意外的驚奇之感。有趣的是，漢森曾經在福斯汽車展示中心發表「超越真實」（More than Reality）個展，展場中羅列著黑人清潔婦站立於大廳、油漆工正粉刷著牆壁、購

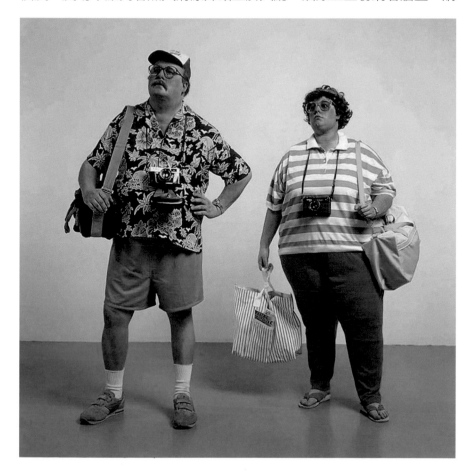

杜安・漢森
〈旅遊者〉
雕塑 1988

物的婦人神情等，作品反應著現實社會現象、傳媒廣告充斥、消費商品氾濫等世俗現況迷思，強烈地以人的「物化」現象來凸顯物質世界中的慾望有著一種揮不去的陰霾。他以寫實的雕塑來反應社會底層小人物的心聲，如藝術家所說：「我所最感興趣的主題，是當今美國中下階層的家庭生活型態。他們的生活中透露出空虛、寂寞與無助，而這也正是當今人類生活的寫照。」[5]

　　如上所述，回顧這段挑戰寫實與立體雕塑的歷史時刻，1980年代有更多元化的價值觀反映出人類存在的基本課題，藝術家開始大量地使用人類形體作為表達意念的要素。1990年代則展現更多元的形體面貌，如策展人迪奇（Jeffrey Deitch）在瑞典、義大利展出「後人類」（Post Human, 1992），開啟了歐美對於當代塑像形體的討論議題。法國龐畢度中心展出「陰性／陽性」（Feminine/Masculine: The Sex of Art, 1995），探討性別差異的身體觀。1997年英國皇家藝術學院展出「悚動展」（Sensation），反應出英國yBa藝術家大膽運用形體及新媒材組合，特別是榮・穆克（Ron Mueck）、萊恩（Abigail Lane）、查普曼兄弟（Jake & Dinos Chapman）、昆恩（Marc Quinn）、加文特克（Gavin Turk）等人的超現實雕塑作品，成為驚世駭俗之議題外而引人側目的創作。2000年再度於英國皇家藝術學院展出的「啟示錄」（Apocalypse），其中藝術家諾波與韋伯斯特（Tim Noble & Sue Webster）和卡特蘭（Maurizio Cattelan）的超寫實雕塑，亦延伸了人類寫實身體之新詮釋。

　　在這些展覽中，昆恩的〈自我〉（Self）以實體翻模技術加上灌注新鮮血漿的組合，挑戰人體生命與雕塑之間的循環連結，試圖創造新的塑造觀點。而諾波與韋伯斯特則以裸身塑像〈新野蠻人〉（The New Barbarians）及其光影系列，探討人類原始生態到工業文明的流變與破壞。又如查普曼兄弟的〈促進受精卵〉則加入一種基因突變的詭異人體，塑造更激烈的視覺語彙，強調肢體異位、皮膚膿包下的生殖方式，帶有黑色幽默般的警世意味。

　　而以等身比例的寫實雕塑形體，猶如特克的〈普普〉（POP）將蠟

5 Thomas Buchsteiner, Keith Hartley, Otto Letze , Luzia Matimo, Duane Hanson, "Duane Hanson: More Than Reality", Hatje Cantz Publishers, 2002.

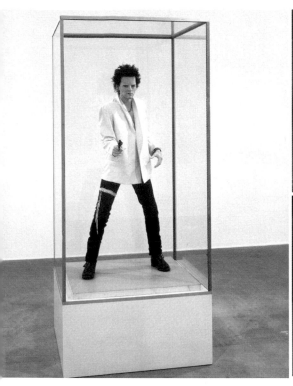

左／加文‧特克
〈普普〉 雕塑
1993
右上／艾比蓋‧萊恩
〈錯位〉 雕塑
1993
右下／莫里吉歐‧卡
特蘭 〈第九小時〉
雕塑 1999

像、偶像結合在一起，成為櫥窗陳列方式的作品，給人一種流行崇拜、明星景仰般的視覺觀感。同樣的，萊恩的〈錯位〉（Misfit）將側躺於地板的半裸男子，以高度寫實手法描繪其轉身與沈思的身體張力，同時也掌握瞬間的凝結片刻。而卡特蘭則大膽地將教宗若望保祿的肖像製造成〈第九小時〉（The Ninth Hour），刻意採用知名人物的身體，再以轉介、隱喻的處理方式，置換於不同時空之中而造成災難式的聳動話題。

　　上述藝術家們藉由立體作品的主體、造形、結構和意念，賦予不同議題的探索方向。脫離了等身尺寸的具像形體，而穆克的立體作品則呈現別出心裁的觀察，他特別擅長將寫實的刻畫風格，以縮小和放大比例的作法，帶入自己的創作中。一般認為，穆克是超現實主義風格的延續，在其塑造的形體的描摹外觀下，不僅以誇張扭曲的形狀而令人感到震驚，並且造成觀者心理上的壓迫感。不過，亦有評論家普拉根斯（Peter Plagens）不懷好意地指稱，這種宛如蠟像製造與志怪的描繪型態，很難避免讓人聯想到「只有一個絕招者」（A one-hit wonder）的

猜疑，以及「模型製造者」（Model maker）的工匠之舉。[6]因而，如何看待穆克寫實雕塑與創作觀念，以及如何在其人形異貌的背後，是否能夠發現潛藏的創造意涵？這些疑問，都足以解開這段介於寫實雕塑到超寫實雕塑之間的迷思。

14-2 巨視微觀的雕塑

　　原本身為玩偶模型製作專家的榮・穆克（Ron Mueck），曾經為澳洲電視劇量身打造獨一無二的戲偶，由於手巧細工的作法而獲得好評。1980年代中期，他為吉姆・亨森（Jim Henson）公司製作連續劇「芝麻街」的布偶，如丁格老虎（Tingo）與少女妮基（Niki）等角色；同時他也為好萊塢電影「魔幻迷宮」（Labyrinth）製作特效工業道具。過幾年之後，他離開與他人的合作關係，獨自成立個人工作室並專門為電視台或戲劇演出來製作纖維模型、紙漿塑造和立體造形物件，事業擴及歐洲廣告產業的特效產業版圖。

　　1995年，穆克開始製作真人實體尺寸的雕塑作品，號稱為超寫實主義的雕塑風格，這也是他為岳母畫家—寶拉・瑞格（Paula Rego）在倫敦海沃美術館（Hayward Gallery）所舉辦的個展而作。這件名為〈皮諾丘〉（Little Boy/Pinocchio）的小孩雕像，搭配著瑞格所繪製的迪士尼卡通人物系列作品同時展出。因此機緣，此後穆克便逐漸脫離商業性的道具製作而投身於純藝術創作，他以黏土塑造形體、樹脂翻模、上色、植入毛髮、混搭配件等方式，相繼完成無數微妙為俏的作品。

　　特別一提的是，累積多年專業技術的穆克，投入極長時間及高度人力，他的作品每每以細緻逼真取勝，後來受到英國收藏家薩奇（Charles Saatchi）發崛而參加1997年的「悚動」（Sensation）巡迴展，以澳洲籍藝術家的身份擠進向來頗為自傲的英國當代藝術之林，凸顯這位定居倫敦多年的創作者儼然融入他鄉的英國文化背景。此外，2000年他再度以超大型的〈男孩〉（Boy）一作相繼於倫敦「千禧巨蛋」（Millennium Dome）與第四十九屆威尼斯雙年展中亮相而聲名大噪。

　　綜觀穆克的雕塑作品，除了以精細描摩的寫實技巧展現立體物件的精神外，他也刻意賦予雕像一種出人意表的尺寸幅度，在巨視與微觀角

6 Peter Plagens, 'If you think about it, shouldn' t postwar", "Artforum", 2000.

榮・穆克
〈皮諾丘〉 雕塑
83.8×20×20cm
1996

度下，凸顯出「小者小」、「大者大」的震撼差異。

在第一類「小者小」的巨視範圍下，穆克將等身比例縮小一半的尺寸，塑造縮小形的人體造像體積，例如首次進入藝術殿堂之作〈皮諾丘〉（Pinocchio），他以迪士尼卡通人物小木偶作為雕刻主題，轉換為一頭亂髮的小男孩，瘦小身材的男孩穿著小巧Y字形白內褲，雙手後

握緊緊貼住臀部，而邪惡的眼神則透露出如義大利作家科洛迪（Carlo Collodi）在《木偶奇偶記》裡所描述的男孩形象，把說謊者的膽怯與嬌羞模樣淋漓呈現。另一件〈長眠的父親〉（Dead Dad）是他參加英國「悚動展」而成為薩奇藝廊收藏的對象，也是他進入英國當代藝術大門的敲磚石。此作是穆克以自己父親為人體模型而製作，以超現實雕塑手法完成長者與世長辭的瘦弱身軀。在赤裸、蒼白的身軀上，觀眾看到擬真的再現身體，細瘦雙腿無力微張、脆弱雙手攤在地板、身上盤錯的靜脈隱約可見、髮際毛孔細緻浮現，這一幕凝視著無生命的時空下，彷彿錯亂地嗅聞了死亡的氣味。為了傳達父子血脈之情，藝術家刻意將自己的毛髮移植至雕像，勾勒出一個閉目沈思狀態的父親形象，牽引出更深刻的人類情感，如評論家威利羅曼（Willie Loman）所說：「一位短小身軀裸身躺在地板上的男子肖像，穆克提供一位靜默沈思的男人，而藝術家所擁有的，也只不過是細微的過往回憶罷了。」[7]

穆克以男性身體作為雕塑題材的作品還包括〈天使〉（Angel），以平凡的居家男子形象作為天使象徵，在棲息於凳子而白翅展翼的當下，男子的沈思狀態卻是托腮表情，顯現一副無事可做的悵然心境。參加威尼斯雙年展之作〈無題〉把一位手臂加長的男子，以裸身蹲作之姿而吸引無數目光；〈船上的男人〉（Man in a Boat）則以雙手插入腋下的裸身男子為對象，雙眼凝視前方卻不知未來航程的凝結瞬

左／榮・穆克
〈船上的男人〉
雕塑　75c（H）Boat
421.6×139.7×122cm
2002
右頁／榮・穆克
〈天使〉　雕塑
110×87×81cm
1997

7 Willie Loman , 'The Work that Changed British Art', p.212.

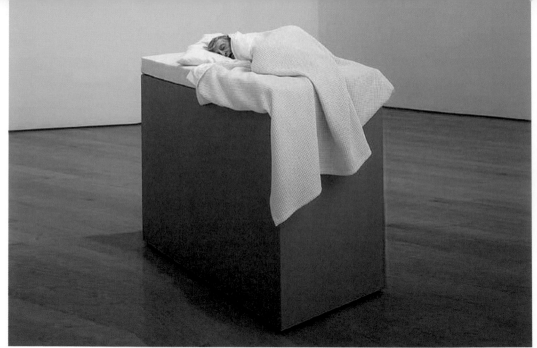

　間，道出一份靜默身影的孤寂故事。

　　此外，一系列以女性為刻畫題材的雕像，他仍舊以無助眼神作為
延續焦點，例如〈無題／獨坐婦人〉（Untitled/Seated Woman）與
〈兩個女人〉（Two Women），前者將婦人刻畫彷如等待某人來訪一
般的神情，盛裝底層的靜坐姿態帶著些許無奈；後者將兩位婦人回眸的

身影賦予觀望、徘徊與駐足之定格，在略顯駝背的姿勢裡透露出複雜的
內在情緒。再如〈床上的年長婦人〉（Old Woman in Bed），他則是
把年邁長者臥躺床上的虛弱體態和無助表情，深刻地帶入情緒的潛意識
底層；而〈母親和小孩〉（Mother and Child）在精緻上色與矽膠纖維
製成的的外表下，細膩地襯托母親正在生產嬰兒的瞬間。母親的手臂吃
力地撐起身體，臉頰呈現一份紅潤光暈，眼神則閃動著興奮而愉悅的微
光，對照於剛剛產下的蜷伏嬰兒，兩者間呼應出一幅人類生命降臨的美
景。另一件作品〈臥躺的情侶〉（Spooning Couple），在展示空間中
形成了一個有趣的對比，男子身著短袖內衣，女子身穿底褲，兩個人緊
靠倚偎一起卻半睜著眼，似熟睡又半夢半醒的樣子，卻有著一份相互慰
藉之外的遐想的情愫。

14-3 超越真實的藩籬

　　穆克的第二類「大者大」之微觀角度，刻意將雕塑物件尺寸予以放大，成就了此系列立體作品的大型量感，也造成另類的視覺突兀與強烈震撼。

　　穆克以面具作為嘗試，他的〈面具〉（Mask）彷彿是嘉年華的面具用品，但這個被放大尺寸的面具不再是小巧玲瓏的遮臉物，而是有如一張帶有罪惡感而怒視的表情，亦如父親般的嚴肅臉孔，讓人看到後著實受到驚嚇而產生緊張不安。〈面具II〉（Mask II）以側躺的男人臉部為重點，卸除嚴肅五官的結構下，彷若一張熟睡的面罩，毫無警覺的心房壓力，巨人般皮膚質感與毛髮痕跡令人一覽無遺。再如〈面具III〉（Mask III）則是一張女性黑人的表情，黝黑的表層下早已脫離前者的焦慮神情或詭譎不安，而是以面帶微笑的方式細訴女子形象之外的歡愉意涵。

　　〈嬰兒頭〉與〈大嬰兒〉（Big Baby）系列塑造於龐大體積感的造形，有別於一般生活中所看到小巧嬰兒的模樣，此時觀眾看到的彷似巨嬰一樣的姿態，縱使他們依然保有稚嫩的皮膚與純真的表情，對於觀賞者而言，在視覺上還是具有一股侵略

上左／榮・穆克
〈面具II〉 雕塑
77×118×85 cm
2001-02
上右／榮・穆克
〈面具II〉 雕塑
77×118×85 cm
2001-02
下／榮・穆克
〈面具III〉 雕塑
155×132×113cm
2005

榮・穆克
〈大嬰兒〉 雕塑
85×71×70cm
1996-97

榮・穆克
〈嬰兒頭〉 雕塑
1996-97

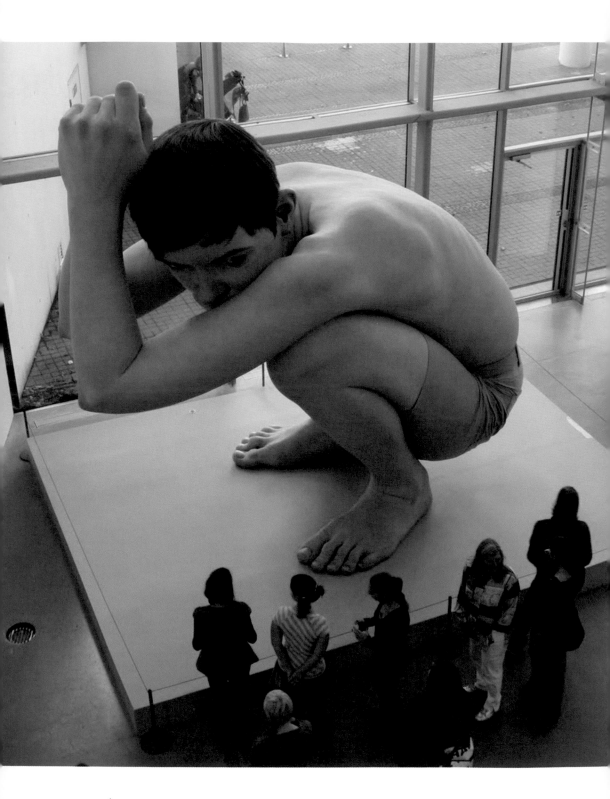

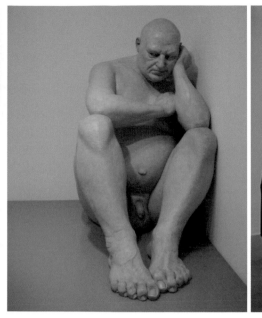
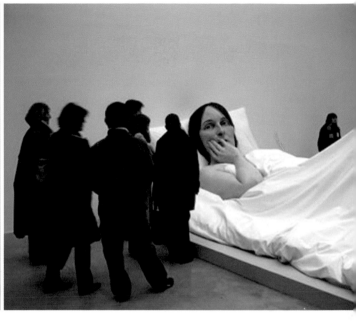

性的壓迫感。等到巨嬰長大後會是什麼模樣？1999年穆克受邀參加威尼斯雙年展，便以大型的雕塑〈男孩〉（Boy）移入軍械庫展場，展示空間只見男孩身著短褲輕裝，以蹲座姿勢矗立於老舊的建築物中，甚至於他的頭部已經頂住挑高的天花板，待他安靜的挑起回眸眼神時，早已吸引無數觀者的目光，而後不免讓觀者產生一種訝異、唐突、震撼的情緒衝擊。

　　觀眾有如進入一齣諾大的巨無霸世界，物我兩相對照之下反而感受自己的渺小。例如〈巨人〉（Big Man）是裸身男人托腮安坐於角落的沈思雕像，光頭以及腫脹肚皮的壯碩身軀，除非不具有任何攻擊性，否則很難讓人走近他的身旁圍觀。另一件作品〈野人〉（Wild Man）則有如人類學博物館裡的塑像，不修邊幅的渣鬚與正襟危坐姿勢，加上他瞪大眼睛直視前方的神情，在在顯露著內心的焦躁與不安。換句話説，這一幕情景，讓

人有如探索奇觀世界中珍禽異獸的審閱態度，眾人於嘖嘖稱奇的驚嘆聲中，聚精會神地持續檢視著這一難得的獵物。

　　不僅於巨大陽性的雕塑形體，在女性的巨人世界裡，〈鬼〉（Ghost）是一位體型極為修長的塑像，特別是腰部以下的尺寸，有著刻意加長的延伸感，乍看之下，凸顯了異象世界中的詭異特性。又如〈孕婦〉（Pregnant Woman）一作，藝術家細心地將懷孕六甲的少婦身體予以描繪，在膚色、質感、造形和比例的掌握拿捏上，猶如人體解剖結構的合理要求，適切反應出即將成為母親的喜悅。此外，作品〈床上〉（In Bed）則是將臥睡於床上的女人，賦予細膩柔和的神情。觀眾環繞在諾大的床緣周圍，面對著慵懶的人物臉頰，呼應著皎潔的枕頭和床褥，一切均在凝視的眼神中透露出一種女性自我空間的私密氣氛。

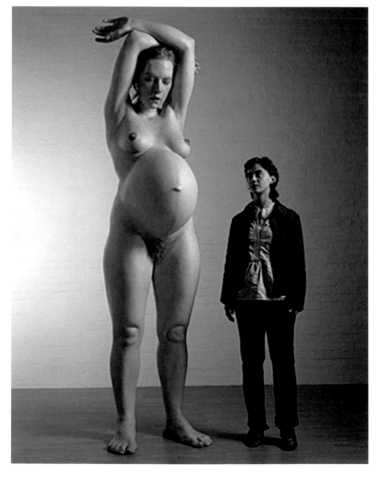

榮・穆克
〈孕婦〉 雕塑
H 252 cm 2002

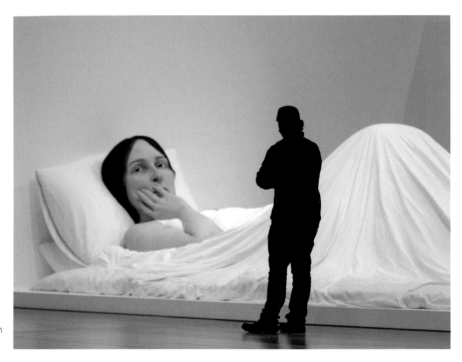

榮・穆克
〈床上〉 雕塑
162×650×395 cm
2005

14-4 觀其妙或觀其徼

　　一般而言，人們基於經驗而建立對物件的尺寸概念，會習以為常地憑藉著與物件的距離建立空間感。然而在極度寫真的狀態下，面對放大與縮小尺寸的人體結構，一時之間卻易失去過去經驗的衡量判斷，觀眾經由自我填補的完形心裡感知，很快地重新找回理性的先驗知覺。的確，榮・穆克擅長運用尺寸縮放之間的技巧，採用擬真縮放概念，在真真假假的塑形過程，仍不忘添加一些想像的趣味。換言之，藝術家打破小者恆小、大者恆大的慣性原理，在栩栩如生的人形表層，給予雕塑的內容物另一種既熟悉卻陌生的視覺經驗。

　　穆克對於雕塑的獨到觀點，推翻栩栩如生的的正常尺寸，以小人國（Lilliputian）與巨人般（Brobdingnagian）的造形比例[8]，扭轉觀眾對於感官瞬間的接收能力，雖然大部分的人處於一種極為正常視覺判斷，

[8] 「Lilliputian」一個詞來自於英國諷刺小説家喬納森・斯威夫特（Jonathan Swift, 1667-1745）的小説《格利佛遊記》（Gulliver's Travels），在這部小説中，Lilliput是一個地名，在這裏居住的是一些只有6英寸高的小人，他們被稱做Lilliputian，如今則意指為「非常矮小的人」。「Brobdingnagian」一詞是法國諷刺作家弗朗西斯・拉伯雷（François Rabelais, 1494-1553）在《巨人傳》書中能狂飲河水的巨人，而Brobdingnag則是英國作家喬納森・斯威夫特在《格列佛遊記》中所述的巨人國。

對於形體與尺寸之間的關注與分辨，不免在「小者小、大者大」的衝擊下，感受到觀看時所注目的是雕像而非真實的模樣，誠如藝評家所指：「他的雕像類似無生命的蠟像，卻讓觀者感受到一種潛藏的內在情緒，進而進入擬人、擬真般的真實世界。」[9]

然而，從巨視（Macroscopic）到微觀（Microscopic）的審視角度，穆克似乎有意帶領觀者進入現代版的《格列佛遊記》中，體驗著小人國與巨人國般的意境。在英國作家斯威夫特（Jonathan Swift）《格列佛遊記》中所描述的小人國，包括人類、生畜、動物與植物……等一切物件的尺寸，大小都只有一般實體的十二分之一，而大人國卻恰恰相反，所有物件的尺寸是我們正常的十二倍大。然而榮・穆克的雕塑在尺寸縮放之間，是否意味著某種特定公式的比喻？抑或象徵著作者內心的掙扎與吶喊？還是嘲諷著世俗裡的道德規範？

雖然不是將這種猜測當作為評論藝術家隱性的本質或參數，但透過實際體積的造形，仍可以窺探出穆克的觀念，正是一種反理性主義的美學思想。綜合以上所述，歸納榮・穆克的雕塑特色，分析如下：第一，在其寫實雕像的範圍裡，逼真、精細、質感、比例的完美要求，甚至在時空比對下所產生的荒謬、突兀、震驚之感受，這些線索仍可在超真實主義（hyperrealism）風格的軸線延續上，找到以奇幻視覺所取代了眼界中的現實。其次，他任意玩弄、縮放尺寸之間的手法，的確也超越了現實的況味。然而，對於他這種刻意製造特殊性的異形世界，觀眾是否找到以「無」微觀、以「有」巨視的奧妙？第三，假如讓我們回歸到東方觀點來思考，借用老子《道德經》裡的箴言「故常無，欲以觀其妙，常有，欲以觀其徼。」[10]那麼，我們是否在這些人形異貌中，得以從客觀真理的角度去認識微乎其微的人性溫度？或者，從主觀追求的視覺角度去觀察，辨認天地萬物間所產生的因果發生，乃至人性本質的最後依歸呢？（圖片提供：Saatchi Gallery）

9 Jonathan Jones, 'Ron Mueck's art ', "The Guardian", 9 August, 2006.

10 「觀其徼」語出老子《道德經》第一章：「道可道，非常道。名可名，非常名。無，名天地之始；有，名萬物之母。故常無，欲以觀其妙；常有，欲以觀其徼。此兩者，同出而異名，同謂之玄。玄之又玄，眾妙之門。」註解參閱王邦雄，《老子道德經的現代解讀》，台北：遠流出版，2010。

15 光影奇觀—諾波與韋伯斯特
Tim Noble & Sue Webster

人們眼睛透過層層視覺累加的方式，來接收外在事物的輪廓，這層訊息傳達有如認知心理學所述的錯覺原理。由於明度、材質、顏色、空間、位置的產生，而使我們將不連續的錯視，看成連續的形成。因此，人的認知系統與心理知覺，面對這些錯視圖像的影響，讓錯視帶給視網膜的另一層次的察覺與認知。它可將無意義的符號看成是有意義的圖案，大腦再依照這些法則，自行解讀眼睛當下所看到的畫面。在此原理下，提姆・諾波（Tim Noble）與蘇・韋伯斯特（Sue Webster）[1]把不同類型的物體裝置，以重組方式改造了被丟棄的垃圾、動物標本、廢五金，之後再依空間來進行打光，乃至投射到牆面上。經過細心堆疊的現成物，瞬間變成了栩栩如生的圖案，投影燈亮處的光點產生了剪影般的圖像，有趣的陰影效果往往引起觀眾的共鳴與驚嘆。換言之，他們創作乃藉由光影的產生與消失之間，表達一種誕生與毀滅、希望與絕望的錯視衝突。

15-1 迷亂的頹廢文化

諾波與韋伯斯特是一對兩人組的藝術團體，1986年兩人相識於諾丁漢特倫特大學，因為學習藝術課程的關係，於是日後展開一連串的分工創作，從此培養彼此間的情誼與默契。1989年兩人一起租用Halifax工

1 1966年出生於英國Stroud的提姆・諾波（Tim Noble）與1976年出生於萊斯特（Leicester）的蘇・韋伯斯特（Sue Webster），兩人自大學時期相識而展開合作關係，以「Tim Noble & Sue Webster」為名共同創作，長達數十年的情誼與默契，兩人建立了共同的藝術語彙。他們擅長經營空間裝置，特別霓虹燈與文字符號結合的創作，以及利用垃圾堆砌與燈光投影的方法，進行深具詼諧而諷喻的視覺傳達。他們採用隨手可得的媒材，透過巧思與靈活的創作觀念，將一般視為平凡的物件化腐朽為神奇，從而建立獨樹一格的光影特質與藝術風格。其作品受到國際策展人青睞，曾受邀於美國、法國、英國等地美術館展出，展出形式廣受大眾喜愛，而作品意涵亦被譽為「迷亂文化的象徵」。

作室從事創作，1992年諾波進入倫敦皇家藝術學院進修碩士課程，居住倫敦期間正值yBa熱潮，他們的作品與創作觀念也隨之被討論。到了1995年，兩人搬遷至倫敦的Hoxton，於此穩定雙方合作的創作模式，以「Tim Noble & Sue Webster」為名，展開他們藝術創作生涯。

　　事實上，他們是一對工作上的好伙伴，也是生活中的情侶，除了分享彼此感情，也經常一起討論藝術思潮和創作方法，如諾波所說：「創作上一貫的協調性，是我們最大的力量。」[2]他們的作品因創作所需而採取不同媒材，包括繪畫、雕塑、霓虹燈、物件裝置等。1996年，他們於倫敦藝術空間以「英國垃圾」（British Rubbish）為題展出，這是兩人初試啼聲的開始。這次展出作品，以不起眼的垃圾為物件，看似骯髒而雜亂的大量廢棄物，在他們巧手經營下成了特殊的創作媒材，因而被藝文雜誌封為「頹廢藝術家」的稱號。

　　由於其風格特立獨行，諾波與韋伯斯特以初生之犢不畏虎之姿，大膽的新穎觀念與創作手法，博得藝術評論家及策展人的青睞，因而，陸續受到國際大型展覽邀約，包括倫敦當代藝術中心的「雨人」（Fools Rain）、巴黎的「性與英國人」（Sex and the British, 2000）、紐約的「我愛你」（I Love You）、「人類，藝術中的身體」（Man, Body in

2 參見創作自述及其官方網站：〈http://www.timnobleandsuewebster.com/〉。

Art 1950-2000）、倫敦皇家藝術學院的「啟示錄」（Apocalypse）、
「魔法，孤獨與垃圾」（Magic, Loneliness & Trash）、「瞬間
喜悅」（Instant Gratification）、利物浦泰德美術館「音樂劇」
（Melodrama）、紐約PS1美術館「諾波與韋伯斯特」（Tim Noble &
Sue Webster）、倫敦的「黑色魔術」（Black Magic）以及蛇形藝廊
「遊戲場域」（State of Play）……等重要展覽。

　　諾波與韋伯斯特的創作手法，擅長將棄置於街頭的廢物作為藝術表
現元素，並巧妙地以自己的外貌或自畫像加入作品之中，重新賦與廢料
生命力。一團形體不明的垃圾廢棄物，看上去亂無章法的擺在地上，
讓人很懷疑這是否為藝術？當投影機燈光亮起，光源直照在這團堆積
物之上，竟在後頭的白牆映照出兩個感覺像是細緻描繪過的人影，兩個
影子就是藝術家自己的肖像。雖然他們自稱是「最具夢魘效果的藝術創
作」[3]，然而其創作的形式與裝置呈現，不僅挑戰傳統與當代雕塑的價值
觀，也引起當代藝術界的高度關注。

15-2 霓虹與明滅燈光

　　剛開始，諾波與韋伯斯特的創作是以平面和立體雕塑為主，他們希
望從結構性的美學觀點切入藝術思惟。兩人試圖將日常生活中的元素加
入一些符號性理念，有如現成物的體積和剪貼力度，將普普主義與達達
主義的思考合併，再擷取精華加注於自己的創作中。因此，他們隨手收
集生活上的不同物件，包括一些被丟棄的物品或器皿，透過巧妙的視
覺安排，再現成為拼貼形式的繪畫作品。例如〈倫敦搖擺〉（London
Swings）以雜誌封面的結構為基調，將平躺於床上人物置換成創作者
肖像，加上英國國旗製成的床頭用品和文字編排，通篇以俯視角度來製
造圖文並列的意象效果，透過豐富的視覺處理達到幽默詼諧的氛圍。而
〈從做愛到垃圾〉（From Fuck to Trash），側臉相互對置的形象拼貼，
造形中充滿日常生活裡的印刷圖案，從水果、甜甜圈、飲料罐、零食包
裝到電影傳單等平面物件組合而成，這些看似雜亂無章且具繽紛色彩的
廣告消耗品，無形中透露了人們奢華慾望的內心渴望。

　　在雕塑造形方面，獨具代表性的〈新野蠻人〉（The New

3 同註2。

諾波與韋伯斯特　〈從做愛到垃圾〉　拼貼、繪畫　2000　　　諾波與韋伯斯特　〈倫敦搖擺〉　拼貼、繪畫　1997

Barbarians），以裸體人物為主角，一男一女勾肩搭背行進的步伐中，強調其臉部表情與悠哉的神態。他們彷如進化過程中的人類表徵，有著一般人的容貌卻光著頭顱，手部拉長的造形與皺折的皮膚質感，在在說明當代都市文明與新野蠻人的對比處境。

諾波與韋伯斯特　〈新野蠻人〉　雕塑　1997-99

　　另一方面，諾波與韋伯斯特曾於1990年前往美國賭城拉斯維加斯，身歷其境地感受到彷如遊樂園般的商業街道，尤其是夜間燈火通明的奇幻景象，兩人不禁對閃爍霓虹燈的材料感到興趣，於是慢慢思索如何將這種特殊媒材與創作結合在一起。因此，他們將文字符號與照明燈光相互搭配，表現於霓虹燈系列的作品上。〈永

諾波與韋伯斯特
〈永遠〉 霓虹燈
1996

諾波與韋伯斯特
〈快樂〉 霓虹燈
2000

遠〉（Forever）採用196顆的強力燈泡，在黑色背景中展現金鑽般的亮麗光彩，而文字符號的符碼也直接透過閃爍的光芒，令人質疑消費文化裡的真實性，何者才是代表永恆？何者才是互古不變的真理？同樣地，在〈快樂〉（Happy）與〈真美麗〉（Fucking Beautiful）作品中，亦如幸運之神眷戀著忙碌的現代人，暗示那一位幸運兒的現在與未來，是否僅存在於夢幻似的美麗光影中？

接著，諾波與韋伯斯將文字符號簡化為人人易懂的標誌，如〈YES〉與〈美元標記〉（Dollar Sign），就是把眾人熟知的符號「$」，比喻消費文化與社會價值的聯想。這些泛著白色微光效果的204顆燈泡，不褒不貶地藉這個明確標記，大膽提示大眾消費文化在現實社會中存在的功利誡律。這些雙重語意的精神特質，猶如藝評家巴瑞特（David Barrett）所說：「這是一種迷亂文化的象徵」。[4]

另外，他們在愛情議題的呈現有著直接而敏銳的觀察，如〈我恨（愛）你〉（I Heart/Love You, 2000）以數百顆小燈泡來展示文本意

上左／諾波與韋伯斯特
〈YES〉 霓虹燈
2000
上右／諾波與韋伯斯特
〈美元標記〉 霓虹燈
2001
下左／諾波與韋伯斯特
〈我愛（恨）你〉
霓虹燈 2000
下右／諾波與韋伯斯特
〈毒性的精神分裂〉
霓虹燈 1997

4 David Barrett and Stuart Shave eds., " The New Barbarians", London: Modern Art Inc., 1999. p5.

諾波與韋伯斯特
〈光電噴泉〉
霓虹燈、LED燈
2008

涵，閃爍的文字是送給情人的祝福箴言，反過來說也是撲朔迷離的含混字眼，真心與假意的情誼，將隨幻滅不定的燈光而傳送到每一個人的面前。又如作品〈毒性的精神分裂〉（Toxic Schizophrenia）以一顆紅色心形與亮麗的燈光搭配，一把利刃符號插入這個心形而滴下鮮血般的霓虹燈造形，此時，霓虹燈顯示愛恨兩種不同意義，也隱約透露人物內在情緒的焦躁不安。再如〈朦朧的我們〉（Vague Us）有如淺薄的雙關語，「我們」是否代表友情抑或愛情？而〈HYPE〉、〈光電噴泉〉以不銹鋼材質與LED燈打造網路時代的符碼，圖像象徵堅不可摧的流動橋樑。它代表一種快速流洩，抑或是短暫虛擬的夢幻快感？

誠如上述作品分析，諾波與韋伯斯特取材於都市文明中的消費產品，以簡單而輕鬆的語調，試圖製造當代快速製造文化給予人類的衝擊，藉此反思人性本質與回歸原始面貌的可能性。他們採用燈光創作，以燈泡發光發熱的屬性，建構出別於繪畫質感的作品，其製作手法背後，不乏思考於生活與感情上的主體關照。

15-3 光影幻象奇觀術

從霓虹燈燈泡與文字標誌的發光體實驗後，諾波與韋伯斯特發現更多製造光影的趣味，因而投入更多心力在於這方面的研究。他們開始找尋如何透過物件投影的效果，嘗試以物體堆砌和投射燈具配合，達到空間裝置與影像張力等雙重組構的模式。基本上，他們將藝術創作視為遊戲的本質，在不斷遊玩的過程中，發現從堆疊物品的影子裡，是否能夠找出具像的圖案與造形。經過多次實驗，他們從垃圾堆裡汲取物件原始的體積感，再經由光源與投射角度切換，找尋如同皮影戲般的影子圖像。

作品如〈善解人意小姐和自私先生〉（Miss Understood & Mr. Meanor）以兩根木棍為支架，上端羅列各種商品的包裝紙、塑膠製品、玩具人偶、印刷傳單等消費性物品，經由地板投射燈打光之後，在後方白牆立即呈現男女頭像的影子。面對面的男女剪影，像是經過一番爭執情形，兩人瞠目結舌或吐露舌尖的表情，幽默地將人物的內在情緒表露無遺。另一件創作〈英國的野外生活〉（British Wildlife），以無數鳥類與四腳動物標本集合在一起，每具鮮活而立體的標本可見其清晰的羽翼絨毛，堆放後亦如同動物群聚覓食的樣貌，而背後的燈光投射卻成為具體的人物頭像剪影，即可辨識那是背對背的男女肖像，這個相互貼近之黑影成為有趣的視覺對比。

〈暗黑物體〉（Dark Stuff）同樣的以充滿暗黑式的一貫風格，用動物屍體拼湊色調、形態、光影和氛圍相呼應的詼諧態度。傳說中認為，神祇會藉由動物的形體來現身，於是諾波與韋伯斯特便藉此來探討自我認同、性別及禁忌議題。原來這是他們的小貓所帶回的獵物，包括青蛙、田鼠、松鼠、老鼠等小動物。後來，創作者將這些戰利品的屍體做成標本，收藏在盒子裡，很快地盒子裡填滿了上百隻動物。有一天，

諾波與韋伯斯特 〈善解人意小姐和自私先生〉 裝置 1997

兩人逛了大英博物館，他們從埃及木乃伊立即聯想到家裡所存放的小動物屍體，靈機一動之下終於想到如何處理這些標本。此後的〈獵場看守人的絞刑台〉（The Gamekeeper's Gibbet）、〈死亡之吻〉（Kiss of Death）製作手法亦有異曲同工之妙，在剪影與光源對照的虛實之中，達到兩兩對照的暗影效果。

　　具體而言，諾波與韋伯斯特大膽使用廢棄物和動物屍體，打造現實與幻影之間的絕對差異，他們也用性器官的模形排列出令人驚心動魄的堆積物，例如〈黑色的納西瑟斯〉（Black Narcissus）與〈雙重愉悅〉（Double Header Double Pleasure）系列作品；前者取材於自戀之神的寓言故事，後者則將性愛陽具寄託於現實。另外一件〈罪人〉（The Original Sinners）則猶如將男女監禁於孤島一般，兩人背對背的身姿，實際上怎卻只能玩弄著個人的性器官，操弄自我的噴洩體液。

　　再如他們花了六個月時間完成的〈骯髒的白色垃圾〉（Dirty White Trash），從垃圾堆找來被丟棄的瓶瓶罐罐、商品包裝紙袋、二手衣物、塑膠製品以及過期雜誌書本……等，這些物件被堆砌為一座髒亂無比的

左／諾波與韋伯斯特
〈獵場看守人的絞刑
台〉 物件、裝置
2011
右／諾波與韋伯斯特
〈暗黑物體〉
物件、裝置 2008
右頁上左／諾波與韋
伯斯特 〈死亡之
吻〉 物件、裝置
2003

右頁上右／諾波與韋
伯斯特 〈雙重愉
悅〉 物件、裝置
2000
右頁下左／諾波與韋
伯斯特 〈黑色的納
西瑟斯〉 物件、裝
置 2006
右頁下右／諾波與韋
伯斯特 〈罪人〉
物件、裝置 2000

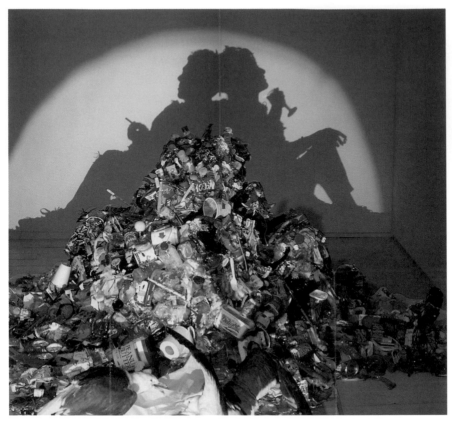

垃圾山丘。刻意被放置一旁的探照燈，靜瑟簡約之中卻將此堆小山丘投射出一個鮮明的影像。那面白色牆壁所顯現的剪影是一對人物形象，人物剪影背對背地顯露放鬆的肢體影像，令觀者瞠目結舌地感慨藝術家如何巧手經營這般巧思。他們的作品影像，如同他們兩人一起生活、一起工作的寫照，真實而直接地反映於此裝置作品於空間。

　　諾波與韋伯斯特花了更長的時間精心準備，他們的〈無慾〉（The Undersirables）製作與場景布置顯得更為壯觀。他們兩人同樣拾取一些廢棄的物品，如街頭上常見的飲料空瓶、隨身包的雜物，以及一包包裝置垃圾的黑色塑膠袋等等，排列組合後簡直就是一座垃圾山的模樣。然而，這些集體物件在地板角落的投影作用下，卻把男女人物坐立於山巔的幽雅神情刻畫出來，加上身旁蘆葦花的剪影，顯現一股閒逸風情。同樣的，〈無題〉的物像之影，〈野性的心情搖擺〉、〈自我強迫悲慘〉呈現出美麗與詭異於光影之間的曼妙氛圍，換言之，從個體人像到群組

的思維，垃圾成為媒材介質代言人，並以一種直觀的敘述手法，解構後重新組裝建構而達到圖像的詮釋意義。

諾波與韋伯斯特
〈無題〉 物件、裝置
2000
諾波與韋伯斯特
〈無題〉 物件、裝置
2000

　　由此看來，諾波與韋伯斯特的作品除直接反應了反傳統的前衛思潮，並且對於城市環境所拋棄的廢棄物，予以巧妙處理成令觀者讚嘆的絕妙之作。他們一方面探索消費文化下的污染影響，另一方面卻又關注生活周遭裡的通俗題材，連結反思於現今的社會現象。相對的，他們同時在表面意識上的顯現極端差異，不斷探測專業訓練下的菁英藝術和消費社會底層的通俗藝術，兩者是否能夠產生令人驚異的撞擊？因而，諾波與韋伯斯特拾取抽象影子作為創作主軸，稍縱即逝的光影彷如一層薄霧，經由煉金術般的提煉過程，「光與影」已在藝術家作品中劫下了永恆的回憶。

15-4 垃圾美學的省思

　　承上所述，遠觀是一堆奇形怪狀的物體，近看揣測之後，這一些廢棄垃圾、殘缺骨骼、動物身軀或鐵鏽物件，實際上都是無用的東西。大大小小組合成堆的物體表面看似報廢，乍看之下不但是平平無奇，經燈光一照，被堆砌的物品卻在後面的牆上顯出獨特的影子，觀看之餘在在都讓觀眾內心充滿一種詭異的情緒。雖然使用常見的街景燈泡和廢棄

垃圾當作材料，諾波與韋伯斯特顯然是將平凡的物件注入令人迷戀的幻想，也就是說他們創造的物體美學，已經超越垃圾本身的材料概念。正因如此，他們藉由有想法的裝置形式，來探索消費文化下的影響。一種深刻的矛盾反思境意，挑戰著藝術的美學準則，雖說外表剪影效果是挑撥美麗與醜陋對立的策略，而那些不足為奇的廢料垃圾，則轉化材料後重新賦與生命力。

特別一提的是，他們的創作選擇用帶點龐克、挑撥對立的風格與形式，來挑戰藝術美學的準則。從他們作品中可以發現，創作者關注生活周遭的通俗藝術來反思現今的社會現象。他們把自己同時放置在表面意識上的兩極位置，一為代表具備知識教養的菁英觀點（View of High Art），另一則代表社會層面的通俗眼光（View of Low Art），為的是探索這兩個不同世界的差異。

再者，從物體符號和視覺文化角度來看，霓虹燈具是社會通俗文化的一部份，垃圾製造也是現代社會的產品，兩者可能都是生態危機的混和體，然而視聽工業、娛樂器材與販賣行業的最新技術，亦時時刻刻環繞著我們。當然還有另一種狀況是，資本主義的工業系統一昧生產和販賣產品而不計環境危機的後果，徒留人類自給的種種困頓。因此，諾波與韋伯斯特適時提醒文化機器與快速工業的緊繃關係，他們為兩者的

諾波與韋伯斯特
〈城市〉
物件、裝置　2000

矛盾點注入柔性的社會諷喻。諾波與韋伯斯特自認為自己的作品是非常離經叛道的，對於呈現效果，他們表示，擺放作品的地方燈光一定要夠暗，因為唯有這樣，僅單一投影成為唯一的光線，也才能夠真正為作品理念帶來正向光明，然後等到燈光熄滅的時候，再次將光明帶走。

　　總之，當「光與影」成為大眾生活經驗的一部份，利用其特性延伸創作語言時，這層光影「薄膜」也可能成為殘留影像中的浮光掠影。因此，經由物體重塑意義的過程，我們可以理解為生命、社會、文化的虛無與荒謬。換言之，當採用不同結構的表意系統，意識型態的基礎逐漸消失後，新穎的思維模式也將跟著於作品的展現寓意。可以確定的，諾波與韋伯斯特表面上將藝術創作視為遊戲本質，實際上卻是將英國學者米爾斯（C. Wright Mills）所説的「文化機器」（the cultural apparatus）藉由光影之説加以闡述，進而延續其藝術觀念開放給社會大眾。[5] （圖片提供：White Cube）

5 參閱Radical Ambition, C. Wright Mills, "the Left and American Social Thought", Berkeley: University of California Press, 2009. 以及Kim Sawchuck, "The Cultural Apparatus: C. Wright Mills' Unfinished Work", "The American Sociologist", Vol. 32, No. 1, 2001, p31.

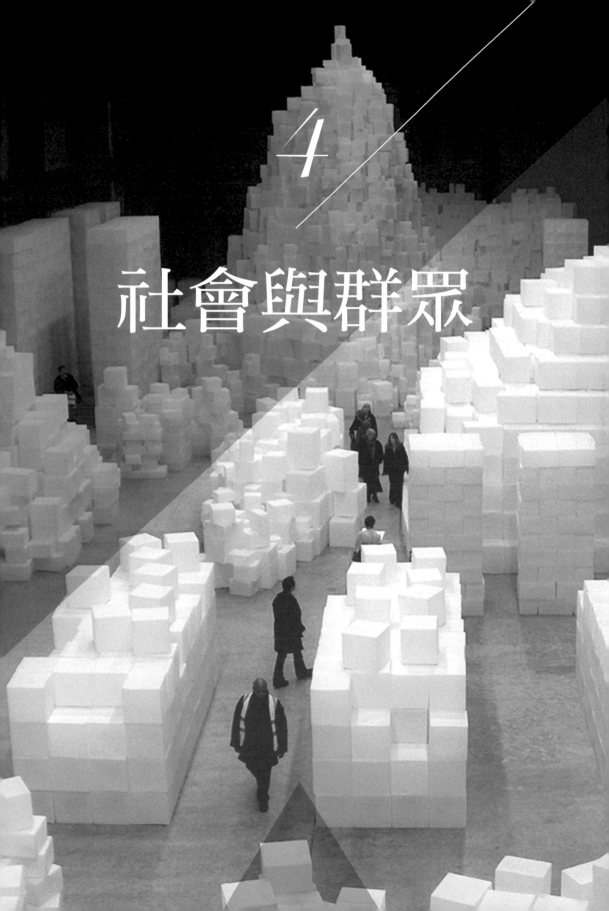

4

社會與群眾

16 跨域思維—新型態藝術行動

當代藝術創作的形式發展多元，以複合形式跨越單一的藝術媒材，創作內容也從物體的材質表現，繼而轉向參與的、實踐的、互動的、過程的擴展範圍。創作過程的時間與空間特性，創作軸線透過對話、溝通和傾聽，已經將個人生活經驗轉化為集體意識。改變了個體既有的認知之後，創作者與觀眾的界線也漸趨模糊，進而促使彼此間的交集更為密切。藝術創作強調對話與溝通的重要性，一方面彰顯社群互動的價值，另一方面也在互動關係中建立新的美學經驗。[1]換言之，藝術家走入社群與社會對話，或與不同領域的專業人士合作參與公共議題，實質意義在於實踐過程中提出對社會文化的關懷。[2]因此，跨域思維的概念和行動應用於藝術創作，可以稱為對話性藝術（Dialogic art）或新類型公共藝術（New Genre of Public Art）。[3]

16-1 歷史事件再重演

傑瑞米‧戴勒（Jeremy Deller）作品的思考方向，主要在於探究特殊地點的文化景觀與政治性的議題上。他經常以製造、重演歷史的方式，凸顯事件發生的重要性。因而，戴勒也身兼數種職務，包括策展人、計畫主持人、製作人、創作者、溝通者等多重角色。他透過群體的合作關係，以藝術對話方式作為其創作觀念，如他所說：「一個好的合作關係，像是要到一個遙遠的地方旅行。不用攜帶地圖，從來也不知道

1 Nicolas Bourriaud, 'Relational Aesthetics', France: Les presses du réel, 2002.

2 參閱陳永賢、吳盈潔，〈對話性創作應用於通識課程「藝術鑑賞（美術）」之學習探究〉，國立台北藝術大學主辦，《2011藝術通識課程與教學研討會》（2011年5月）。

3 Suzanne Lacy著、吳瑪悧等譯，《量繪形貌：新類型公共藝術》，台北：遠流出版，2004，pp. 91-106。

在何處，也不知何處將是歇息的地點。」[4]其冒險探勘的行徑，有如森林裡尋寶一般，讓戴勒對於歷史事件的重演行動樂此不疲，也不斷藉此發覺具有挑戰性的合作機制。

（1）歐格里夫抗爭事件

戴勒的〈歐格里夫抗爭事件〉（The Battle of Orgreave, 2001），乃對於1984年6月18日北英格蘭南約克郡的礦工工會，因罷工所引發暴力衝突事件為導引，藉此思考媒體報導下，帶給人們對過去事件的記憶和反思。由於當時的報紙報導，受到政府的強烈影響，工人和貿易聯盟被形容為內部敵人。相對的，戴勒並未使用當年媒體的敘述報導，反而採用當時事件主角—礦工、員警、百姓，以當時事件人物，作為記憶重現的基礎。經過三年的籌備時間，他重建了一場過去式的罷工行動。換言之，他找來當年歷史事件之人物，礦工、原始衝突事件的警察、糾察人員和當地居民共800人，重回事發場域，展開此事件的原地重演行動。[5]

4 傑瑞米‧戴勒（Jeremy Deller）1966年出生於倫敦，畢業於倫敦大學科陶德藝術中心（Courtauld）藝術史研究所，現居住於倫敦。曾擔任藝術專案的策劃、製作人和導演。他的作品結合流行、次文化、歷史事件，從社會學、人類學的思考出發模式，以當地文化、邊緣題材、遺忘的歷史片段為創作主題，探討政治與社會階級的議題。其展出經歷包括：第50屆威尼斯雙年展主題展之烏托邦車站的群展、第5屆「歐洲之聲」雙年展、2004年台北雙年展、同年榮獲泰納獎。參閱Jeremy Deller官網：<http://www.jeremydeller.org/>。

5 陳永賢，〈Jeremy Deller摘取2004年泰納獎桂冠〉，《藝術家》（2005年1月，第356期）：149-150。

〈歐格里夫抗爭事件〉已經是過去的歷史事件，重演行動之後，他將重演的紀錄影片、當事者訪談、歷史文件、剪報、和照片一併展出，提供觀者對「歷史事件的再現」的思考。[6]紀錄片內容加上文字、照片、報導，交錯於真相和再現之影像，並混合過去歷史與當下現實的時空差異，和參與者和當事人產生彼此交流。此罷工事件，讓事隔多年之後的記憶，再度被人們重新討論。

　　此作品在時空交替下的指涉觀念，包括：第一，主要呈現工人階級意識的覺醒，同時也揭露國家機器串連資本主義勢力，壓迫地方民眾的真實狀況。第二，經由事件重現，讓觀者重新思考政治意識和公眾意識之關係，也挑戰現今的政治和社會衝突的常規尺度。[7]第三，媒體常常引導和塑造人們對某一事件的觀點和敘述，這一點在戴勒的〈歐格里夫抗爭事件〉中表現尤為可貴。公眾親身經歷事件再現過程，該事件的成員加入重演，反映了事件的構成和要素，並找到雙方陣營和背景的當事人現身說法。當事人親身加入演出，賦予一般而言不具發言權的角色，如警員、工人和家屬，他們藉此得以發言、評論的機會。第四，此藝術行動的組織方式，一方面鬆動了既定的社會和政治體制的分層架構，另一方面凸顯主導關鍵的權力關係。第五，事件重演的過程，讓原本敵對之雙方重新面對面坦承過去曾發生的記憶，同時也將此議題開放至邊緣族群的深刻探討。[8]

（2）對話式的公眾行動

　　回顧戴勒早期的作品，他和曼徹斯特的工廠銅管樂隊合作〈迷幻銅管〉（Acid Brass, 1997）以勞工階級的身份演奏電子音樂，表達內在情緒與心聲。他結合流行與迷幻調性的音樂並置，勾勒出從工業化萎縮、礦工罷工、資本主義的轉變進路，產生工人與次文化之間對話。

　　民眾如何參與藝術創作的對話形式？〈這就是真相：關於伊拉克的對話〉（It Is What It Is: Conversations About Iraq, 2009）他以公路

6　陳永賢，〈2004年泰納獎風雲錄〉，《藝術家》（2005年1月，第356期）：344-351。

7　Jeremy Deller〈歐格里夫抗爭事件〉（The Battle of Orgreave）之後出版《英國內戰第二部》（The English Civil War Part II: Personal Accounts of the 1984-85 Miners' Strike），該書記錄此作的拍攝過程，以及該紀錄片對歷史事件的調查內容，對此一事件和複雜性的社會發展予以抽絲剝繭，以辯證及對話方式同時呈現。參閱Jeremy Deller, "The English Civil War Part II", Artangel Publishing, 2002.

8　林心如，〈藝術界的反英雄：傑瑞米・戴勒〉，《典藏今藝術》（2009年198期）：158-161。

傑瑞米・戴勒
〈這就是真相：關於
伊拉克的對話〉
民眾參與、現成物、
文件、裝置　2009

論壇、講座計畫，讓民眾和專家共同談論，關於伊拉克和戰爭之議題，
帶領觀眾近距離的體會戰爭的現實。這個專案邀請了記者，陸軍中士，
學者，以及從伊拉克來的難民進行討論。視覺的核心部分，是在巴格達
遭到炸彈襲擊被燒焦的汽車殘骸，這個真實，讓人感受戰爭暴力下的殘
骸。戴勒參與第五屆「歐洲之聲」雙年展（Manifesta）時，特地組織了
一場公眾遊行，讓潛藏於都市中的社會團體和聯盟聯手發聲，凸顯籠罩
於政治氛圍下的社群，勇於走出自我的信念。另外，2009年戴勒在曼徹
斯特國際藝術節上組織了遊行隊伍，邀集10個自治市鎮的居民參與。遊
行隊伍最前面的是巡邏兵，經過市中心商業區，之後並沿著一條古羅馬
道路行進。他邀請自願參與的民眾入列，以徒步遊行方式，傳達了更多
關於公眾自我的觀點和想法。

　　同樣以民眾參與事件的手法，再如戴勒的裝置作品〈記憶桶〉
（Memory Bucket, 2003），是一個黑屋子的概念，屋內記錄了他在
美國德克薩斯州周遊的經歷，也有他穿越美國德克薩斯州途中所收集的
各種物件，包括美國總統布希交往客人的名錄、布希喜歡的農場、肉餅
店、食物，以及暴亂倖存者生存狀態的記錄、數百萬隻蝙蝠在日落時從
一個山洞中飛出等。戴勒表示：「我的作品與布希有關，但不代表是反
對布希總統。」[9]這件以多媒體形式作品，展現了他在德州的所見所聞，

9 Sarah Hromack, "A Conversation with Jeremy Deller', "The New Museum", 2009.

傑瑞米‧戴勒
〈蝙蝠屋計畫〉
民眾參與、生態裝置
2006

配合創作者自身對不同社會文化差異的調查，並以此分析不同社會如何區別自我，予以統合呈現。戴勒發掘一個與紐約文化不同於美國文化的小鎮，而這對於當代的美國政治文化，其實是帶有反諷之語意。

　　戴勒策劃〈蝙蝠屋計畫〉（Bat House Project），他與合作夥伴共同製作。這是一項在倫敦郊區舉辦的計畫，開放公眾參與蝙蝠房子建築設計的競賽。蝙蝠的數量在城市裡漸趨減少，甚至瀕臨滅絕的壓力，因為很多建築的重建和改建沒給蝙蝠留有居住空間。戴勒希望這一〈蝙蝠屋計畫〉專案，可以為倫敦西南部地區的蝙蝠，提供全年需要的棲息地。工作人員包括建築師、學生、環境保護主義者共同合作，他們共同創造一個對野生動物友好的建築設計，呈現至少10種讓蝙蝠得以生存的方式。藉此計畫試圖將生態環境和藝術世界連結，鼓勵民眾參與生態環境、綠色生活等問題。

　　另外戴勒〈佔領聖地〉（Sacrilege, 2012）空間裝置以此英國著名的史前遺跡「巨石陣」為藍圖[10]，採等尺寸製作成巨型充氣作品，讓民眾近身距離接觸並在其中彈跳。[11] 試想這件可觸可摸的作品，改變了日常所見的物質材料，堅硬巨石變成柔軟氣墊，令人熟悉的物件變得不可思議，其形體既顯熟悉卻又稍感陌生。　透過不斷變化的概念，讓人思考著

10 史前「巨石陣」（Stonehenge）位於英格蘭威爾特郡，距離倫敦約120公里埃姆斯伯的古文明遺跡，巨石群結構是由環狀列石及環狀溝所組成，內側以馬蹄形並排雙層石塊，中心矗立著大石，大多數史學家推測巨石陣應是西元前2000年前後石器時代晚期所建，是世界文化遺產奇跡建築之一。這些雄偉壯麗的「巨石陣」吸引來自世界各地的旅遊觀人潮、考古學家、歷史學家、建築學家和天文學家前來朝聖。但至今沒人確切知道當初建造的目的為何，是為舉辦祭典或天文觀測？因部落活動或宗教儀式？作為墓葬悼念或季節祝禱？眾多困惑的迷團至今無解，留給世人有無限的想像。

11 Jeremy Deller《佔領聖地》（Sacrilege, 2012）是為格拉斯哥國際視覺藝術節（Glasgow International Festival of Visual Art）與倫敦市長共同委託的作品，在蘇格蘭政府的藝術文化協部門（Creative Scotland）的支持下於格拉斯哥首次登場時，廣受歡迎。其後獲英國藝術協會（Arts Council England）支持，成為2012倫敦嘉年華（London Festival）的活動之一，先後在英國各地巡迴展覽。

短小與宏大、須臾與恆久、人工與自然、怪誕與美麗，藉此創造一個與
眾不同的經驗，探討在一個文化景觀的語境中公共場域裡藝術應有的角
色。換言之，此作品顛覆了展示和體驗藝術品的概念，他透過互動的裝
置手法，將現存的著名史前古蹟、兼具重大文化意義的遺址重現眼前，
讓觀眾以活潑及趣味盎然的方式再次認識歷史，民眾可以提出對公共
空間如何使藝術介入的疑問，產生互動的同時也探索文化遺產的當代價
值。

　　綜合上述，戴勒的藝術表現結合人類學勘查的手法，以田野調查的
方式結合美術、歷史、流行文化，經常採取和他人合作的型態，如「藝
術天使組織」（Artangel）[12]、歷史重演專家霍華・蓋爾（Howard
Giles）等團體的奧援。曾經和戴勒合作的對象，包括英格蘭北部的勞工
階級鼓號樂隊、狂街傳教士（Manic Street Preachers）、社區居民等，
凸顯一種混和真相和重演的概念，探討媒體在描繪事件之真實份際，所
扮演的角色。於是，這種民眾參與、對話、行動、紀錄的方式，提供了

傑瑞米・戴勒
〈佔領聖地〉
民眾體驗、參與對
話、文化策略　2012

12 成立於1985年的倫敦「藝術天使組織」（Artangel），1991年之後，由詹姆斯•林伍德（James Lingwood）和麥可•
莫里斯（Michael Morris）擔任總監。他們的宗旨是提供藝術家有一個異於畫廊、美術館之外的創作空間，與都市空間
對話的平台。初期提供藝術家製作規模較小的活動，之後接受藝術家委託、贊助或協助構思的定點專案。合作特定場域
專案的作品，如Rachel Whiteread、H.G.: Robert Wilson、Hans Peter Kuhn、Michael Landy、Gregor Schneider、
Roger Hiorns等人創作。「藝術天使」希望成為藝術家的天使，守護著藝術家，聯手實現不可能的任務。參閱Artangel
官網：<http://www.artangel.org.uk/>。

藝術創作的另一種思考。換言之，他的藝術行動，在實踐過程中，遊走
於次文化、民間文化的指涉邊界。廣義而言，戴勒以混合概念穿梭於民
間習俗和歷史記憶，藉由規劃、活動、裝置、展覽等方式，廣邀民眾參
與一系列過程，最後綜合集結成為藝術綜合體。

法國「五月風暴」
工人、學生運動
1968

16-2 大不列顛的聲明

　　首先回顧過去著名的街頭運動。1968年3月22日，巴黎農泰爾文學院
學生於佔領了學校，騷動波及巴黎大學。5月3日警察進駐驅趕集會人潮
並封閉學校，三天後，6000多名學生示威，與警察發生衝突，結果600多
人受傷，422人被捕。之後引發街頭連續暴亂、各工會組織罷工，約七十
萬人走上街頭遊行。相對的，5月30日，戴高樂則組織近百萬人舉辦反示
威活動。[13]

　　這場歷史性的「五月風暴」事件，帶給人們一種的震撼，並影響日
後公眾爭取權利而走上街頭。之後，世界各地街頭活動的示威和遊行
方式，有的爭取基本人權、反戰運動、黑人運動、女性主義、同志運
動……等集會和宣誓活動。示威活動過程中，群眾以身體動作為主要訴

13 參閱汪民安，《生產第六輯："五月風暴"四十年反思》，廣西：師範大學出版社，2008。

布萊恩·霍
（Brian Haw）

求，有時結合音樂、流行、設計等跨領域的方式，呈現訴求目標。在藝
術方面，創作者藉此試探自我身體、群眾身體的機能和社會意識下的
主、客關係，進而衍生和文化、社會、政治、性別、認同、死亡……等
議題概念，取代過去傳統思考或唯心論對身體的辯證。

（1） 布萊恩的街頭抗議

　　矗立在倫敦議會廣場上，邱吉爾和政治家皮爾（Sir Robert Peel,
1788-1850）的紀念塑像依然挺拔聳立。2001年6月2日來了一位不速之
客布萊恩·霍（Brian Haw），他的舉止和行蹤，漸漸地成為人們熟悉的
地標。為何個人執著於街頭抗議？他表示，其抗爭目標，第一是英國對
伊拉克的政策，包括首次海灣戰爭之後對伊拉克的禁運和空襲，當時反
對者嚴聲譴責，禁止運輸物資的政策帶給伊拉克人民饑餓和恐慌，也因
禁運而導致戰地藥物短缺，造成數以萬計的兒童死亡。第二是，在蓋達
組織（Al-Qaeda）針對美國發動的911恐怖攻擊事件後，隨之而來的反
恐和阿富汗、伊拉克戰爭，帶給世人所產生的群眾心理恐慌。

　　布萊恩是誰？他為何有此驚人之舉？他曾在海軍商船工作、開過搬
家公司，抗議活動前是一名木工，也是一位忠實基督徒。布萊恩以長期
抗議活動，直接表達他對現實社會的不滿，以及反對英國參與對伊拉克

本頁二圖／布萊恩‧
霍的抗議活動

戰爭所帶來的後續災難。他認為，伊拉克的孩子和他自己的孩子一樣珍貴，一樣值得疼愛。他說：「我知道我已經盡力，試圖救助伊拉克和其他國家生命垂危的孩子。但是英國政府不公義、不道德、金錢之上的外交政策，間接地導致這些孩子的死亡。」[14]布萊恩在議會廣場，長期領導和平運動，表現出他堅韌不變的決心和勇氣。

　　當初來到議會廣場開始抗議活動，員警問布萊恩準備在那裡待多長時間，他回答：「能待多久就多久！」布萊恩的行動，慢慢的影響到其他人，一些支持民眾也來和他一起抗議。曾參與露宿廣場的抗議者，包括已經在那裏多年的加拉斯格（Maria Gallastegui）和威廉斯（Mark Williams）。他們都敬佩布萊恩長期抗議的精神，並以實際行動來支援。最終，布萊恩來到議會前廣場紮營，至2011年為止，整整十年的反戰抗議行動，街頭上天天出現他的身影。

　　不過，對於反對者而言，布萊恩堪稱執政者的眼中釘。英國政府努力試圖把他趕走，雙方於是展開了漫長的拉鋸戰。權力掌控者包括議會廣場所屬的西敏寺區政府，以及當時保守黨的倫敦市長強森（Boris Johnson）。為了趕走這群抗議者，2005年英國議會特例通過一項法律，聲明在議會大樓一公里距離之內，禁止任何抗議活動。但有趣的是，布萊恩在法律通過之前，就已來到國會前的示威地點，因此這項新法律對他並不適用，他仍可以繼續抗議。然後，英國上訴法庭在2006年5月公布一項裁決規定，他必要向警方申請許可，才能繼續他的抗議。2007年8月布萊恩與前來清場的警方交涉，警方雖然批准，但把他的示威區域的面積限制在3米長、1米寬、3米高之範圍。2010年5月，布萊恩被控告防礙街道通行權，遭警方搜查他的帳篷。最後，他在法庭外揚言：「這輩子，都要在議會廣場抗議下去！」[15]2011年3月，倫敦市長強森成功取得法院準許令，以「阻礙公共通道」為理由，驅逐所有抗議者，硬生生把布萊恩趕走，從倫敦市政府管轄的議會廣場驅離。

（2）渥林格的大不列顛聲明

14 Brian Haw出生於1949年，曾經在動盪的年代，到訪過北愛爾蘭以及柬埔寨。2001年起，長年風雨露宿議會廣場，進行抗議活動而招來訴訟。新的裁決還沒定案，布萊恩卻先行一步。他於2011年6月18日最終因肺癌病逝，享年62歲，永遠地離開了這個世界。

15 Laura Roberts, 'A history of Brian Haw's Parliament Square Peace Campaign', "Telegraph", 25 May 2010.

馬克・渥林格（Mark Wallinger）以作品〈大不列顛聲明〉（State Britain, 2007）於泰納獎掄元，並引起社會大眾熱烈討論。此作取材於布萊恩長達十年的抗議事件。如上所述，布萊恩因抗議英國政府對於伊拉克和阿富汗的外交政策，數年來延伸其街頭運動的示威布條、標語、圖片、新聞報章和物件等。[16]

回顧渥林格過去的作品，他的〈31號海茲巷／坎伯韋爾新路／坎伯韋爾／倫敦／英國／大不列顛／歐洲／世界／太陽系／銀河系／宇宙〉（31 Hayes Court, Camberwell New Road, Camberwell, London, England, Great Britain, Europe, The World, The Solar System, The Galaxy, The Universe, 1994）在一場民間的反動集會，刻意在遊行隊伍

跨頁三圖／馬克・渥林格〈大不列顛聲明〉事件、現成物、裝置 2007

16 Mark Wallinger〈大不列顛聲明〉（State Britain），取材自Brian Haw真實的反戰抗議活動，從2001年起駐守在英國國會大廈（Houses of Parliament），抗議英國政府對於伊拉克和阿富汗的外交政策。這個抗議活動，讓當時支持伊拉克戰爭的英國政府尷尬不已，在2005年特別制定了「嚴重有組織罪行及警察法」，以此賦予內政部和警方特殊權力，同時規訂以國會廣場為圓心一千公尺半徑範圍，是不能有任何形式的抗議行為。2006年5月23日清晨時分，警察依據「嚴重有組織罪行及警察法」（Serious Organised Crime and Police Act）強制拆除了這片抗議場景。事實上，Brian Haw獨自發起的這項抗議，不是政治性的活動，並不在意反對當時由布萊爾（Anthony Charles Lynton Blair）領導政府的中東政策。參閱British daily，23 January 2007。

中舉起大英帝國的旗幟，並在旗幟的米字形圖騰中央書寫自己的名字，隨著人潮移動，讓這面旗幟與整批遊街隊伍的標誌產生一種唐突的對比，引起眾人議論。[17]〈Ecce Homo〉（1999）則是一尊人間版的耶穌雕像，以潔白大理石雕刻而成，祂有著一般常人的體態，臉龐表情十分祥和，緊閉著兩眼，雙手貼向臀部後方而被繩索捆綁，雙腳與肩同寬地垂直站立。渥林格將耶穌聖像的崇高性，轉變為平易近人的塑像，化為一般常人的身高與容貌，悠然地現身於平凡的人間。他長期以「英國性」（Britishness）的創作理念自居，企圖打破一般種族與階級認同，之後便以多元的種族文化作為題材進行剖析。尤其，受到英國詩人威廉‧布萊克（William Blake, 1757～1827）的影響，讓他更關注於社會真實事件的主題，同時以生命、信念等議題加入創作思考。[18]

再回到〈大不列顛聲明〉作品的討論。渥林格參與布萊恩的抗議事件，進而轉移這個示威活動，延伸至泰德英國館，花了半年的時間，重新建構抗議牆被拆除前場景。從反戰抗議的標語海報、受創的嬰孩圖像、沾著血的衣服、破損的玩具熊、塗鴉、新聞報章和物件等，乃至抗議者布萊恩在抗議期間泡茶的場景，發展成了長達40公尺的抗議牆。這些近600件的物件中，包括其他民眾自發性製作的反戰宣言、奉獻的鮮花、玩偶和收集來的照片、玩具，以及「Stop killing our kids」、「Baby killers」、「Peace」等標語。[19]

巧的是，此作展出地點是泰德英國館，地點恰是英國新制訂「嚴重有組織罪行及警察法」的禁區範圍，因此他特別在美術館的地面畫上了一條分隔線，穿越過美術館空間，延續了不見容於國家機器的異質聲音，強力諷刺法律的固執僵化和挑戰國家的權威。[20]因此，渥林格一方面忠實重現一個歷史性的抗議場景，另一方面則透過裝置手法，探索布萊

17 Mark Wallinger和他的朋友們站在一群來自溫布利的足球迷中間，高舉聯合王國國旗，並且在上面書寫的「馬克‧渥林格」於英國國旗中間。他們冒著打架的危險，此行為藝術擴及國民同一性辯論，亦穿越了足球粉絲和唯我論者組成的人流之中。參閱陳永賢，〈無人之地的生命基調與機制—Mark Wallinger回顧展〉，《藝術家》（2002年2月，第321期）：150-153。

18 陳永賢，〈無人之地的生命基調—Mark Wallinger〉，《錄像藝術啟示錄》（台北：藝術家出版社，2010），pp.130-147。

19 參閱陳永賢，〈變動的英國泰納獎〉，《藝術家》（2007年7月，第386期）：380-383。

20 Mark Wallinger依照他在拍攝的照片，在泰德英國館（Tate Britain）裡，發表〈大不列顛聲明〉（State Britain）重建了Brian Haw當初的抗議活動。但展出地點卻是位在規定不得抗議的禁區圓周範圍，如此挑釁的展示活動，更令人側目。參閱泰德美術館官網：<http://www.tate.org.uk/art/artists/mark-wallinger-2378>。

恩的抗議活動，將藝術與社會議題，再現於公眾面前。

法治與藝術的界線為何？藝術與社會的關係？渥林格參與布萊恩的抗議行動，並挪用抗議時的標語、物件，進行一場即時的對話連線。分析其藝術形式與內涵，包括下述：

第一、引發社會普遍的議論，抗議是民間自由的權利，更是英國自由民主的政治傳統，在律法的保障下，允許民眾在不違反國家利益下反對政府。探究社會身分及政治參預經由大眾文化影射至藝術的面向上，成為藝術社會的實踐動力。街頭抗議是民間長期抗爭反對英國政府挺護美國，出兵參與伊拉克戰爭的反戰示威。

第二、藝術成為一種示威行動，其表現意圖闡述這種抽離其社會、政治背景下作品本身的世界意義，當然在抗議、參與、不滿的行動都是揭發政治權力的形式，西方反戰及追求和平的戰士聯盟，意識及行動的抵抗，不難理解此反戰的和平訴求，被轉換為現實政治角力的投射。

第三、渥林格不僅質問了當代藝術社會的批判意識，也重新強調了當代法治和英國的國族議題。這些示威布條、圖片及物體本身就具有政治內容及多元的形式，成為不尋常的物件與空間對照，然而重現於美術館的社會性議題，正考驗著藝術的自由取向，也至少提出一種爭議權利問題，同時還有藝術限制及其在藝術體制情況下的自然面目。

16-3 粉碎所有的物件

日常生活中之「消費」，是一種普遍的交換行為，人們用金錢購買生活所需，純粹作為物質層面的活動。然而時至今日，消費行為已不再是單純行為，尤其在資本主義社會中，被挑起的消費慾望，早已重新建構了一套文化系統。如布希亞（Jean Baudrillard）所述：「消費行為已與實際需求完全脫離了關係，消費不再只是為既存的生存需求，更是一種理念上的實踐（idealist practice）」。[21]因此，追求生活實踐，已變成了一種意識形態的建構過程，消費者購買用品或風格，不單是為了表達既存意義，而是想要透過自己的消費能力，彰顯出自己的存在意義。相對的，當消費已不再是為了物品本身，而是消費者享受消費過程，購買平日用不到的物品，積少成多而導致社會資源的浪費。易言之，資本

21 Jean Baudrillard, "The Ecstasy of Communication", New York: Semiotext, 1988, pp.24-25.

主義利用各種推銷手法鼓吹消費，並製造慾望給消費者，讓消費者認為多重消費，是一種必須而又理所當然的行為。

（1） 銷毀生活物件

　　對於挑戰當前的消費行為與資本主義盛行之風，創作者以藝術行動的觀念，進行反擊，麥可・蘭迪（Michael Landy）[22]的〈崩潰〉（Break Down, 2001）是其中顯著的案例。蘭迪在倫敦的牛津街一個廢棄商場裏，雇用11名身穿藍色制服的工作人員，在兩週時間，將蘭迪的個人家中所有物品進行分類，然後推往100公尺長的輸送帶，徹底銷毀每個編號物件。[23]這些零零總總的物品共計7227件，包括創作者30多年來的所有財物，從出生證明單、郵票、帳單、信件、照片、護照、衣服、音響、家具、藝術品，甚至於大至汽車……等物件，均被碾碎摧毀。最後，粉碎的物品，總重5.75噸，再被分裝進垃圾袋裏，送到鄉間的廢棄物掩埋場，終結蘭迪個人所擁有的身外之物。

　　銷毀的程序，就像是一道具備規模的工廠生產線平台。整個藝術行動過程中，開放觀眾參觀，共計超過四萬五千人現場目睹。他們親眼看到所有物品和財產進行分類、拆解、切碎、銷毀，直到最後一件物品被擊碎為止。為什麼有如此瘋狂的想法？蘭迪解釋説：「這個小革命，活生生地在倫敦發生。那種感覺，就像自己站在一個孤島上，四周圍繞的都是每天的生活，以及生活上的物件。」[24]易言之，〈崩潰〉當眾銷毀他一生所有物品，成為一個行動事件，這個事件與行動不只意味著蘭迪財物的銷毀，更意味著一個人在一無所有後，他必須重新開始生活所面對的心理激盪。此外，在〈崩潰〉（Break Down, 2002）繪畫系列中，蘭迪亦詳盡回憶，並記錄了他那段刻骨銘心的經歷。消除身外之物的舉動之後，他也心有所感的表示：「當完成整個過程的時候，的確感到了一種不可思議的自由，一種可以做任何事情的可能性。但這種自由，在不斷的被生命中的每一天侵蝕著。當我站在那個輸送平台時，頓時感受到生活變得非常簡單。」[25]他的這種倒置消費生產線的真實行動，引起了觀

22 Michael Landy1963年生於倫敦的，先後就讀於拉夫堡大學藝術學院（1981）和倫敦哥德史密斯學院（1985-1988）。他曾參加達敏・赫斯特於1988年策劃的「凝結」展，成為英國青年藝術家yBa的一員。

23 Michael Landy在倫敦牛津街C&A 品牌的一間的分店，進行藝術行動。此C&A商場自2001年2月，已經停止商業活動，該分店當時成為閒置空間。

24 Michael Landy, 'Breakdown: an interview with Julian Stallabrass', "Artangel", London: 2001.

25 Michael Landy, 'Art Bin', Artist statement, March 2002.

右頁圖／麥可・蘭迪
〈崩潰〉 行動、紀
錄 2001

麥可·蘭迪
〈市場〉
現成物、裝置　1990

眾的迴響，甚至各地的美術館也邀請蘭迪再創作一次〈崩潰〉。他慎重
的表明回應，不可能再現同一個事件行動。

　　另外一提，作品〈崩潰〉是由「藝術天使」（Artangel）和「時代
週刊」，此兩個單位聯合委託蘭迪的創作案。整個行動從開始到結束都
吸引無數目光，完成後所剩下的只是成袋的垃圾，每個小物件都不能被
售出或展出。蘭迪沒有因為該作品獲得經濟利益，他所擁有過的所有物
品，但現已都已經不存在，粉碎的所有物件僅存於目錄清單，而且生活
上的任何一切物質，瞬間也都變成烏有。

（2）消費行為與資本主義

　　事實上，蘭迪的創作系列長期關注於社會現實生活，尤其是消費行
為與資本主義的相互關係。他具體的創作呈現，如其〈市場〉（Market,
1990）選在倫敦南部的廢棄工業區，以空貨攤構成的裝置，製造一種虛
無的消費假象。〈手推車〉（Costermonger's Barrow II, 1991）則以色
彩改裝市場裡慣用的推車，本來是用來在市場中運輸貨物的現成物，轉

化為諷刺意味的消費性裝飾。

　　對於消費過剩的案例，讓人聯想到另一位藝術家尼爾‧布爾曼（Neil Boorman）。布爾曼深刻覺得自己已淪為名牌的俘虜，時時刻刻總想著新款式的衣服或手機，用時尚流行來反映自己的身份。於是，他把自己價值約兩萬英鎊的所有身外物，如Gucci、Louis Vuitton、Blackberry等名牌物件，堆起集中後，放一把火燃燒。他以自身行動，將貼身的流行品牌付諸一炬，將昔日過度的消費物件，熊熊烈火中瞬間化為灰燼。

　　再回到蘭迪的作品。他的〈廢料處理服務〉（Scrapheap Services, 1995-1996）透過虛擬清潔公司的工業景象，聲言為社會去除「廢料」。所謂廢料，是特別指稱在經濟上被邊緣化及缺乏生產力的人，猶如消費社會中的多餘的遺留殘渣，以生產過剩方式，處理位居弱勢的經濟族群。〈藝術垃圾箱〉（Art Bin, 2010），在南倫敦畫廊蓋起一個600立方公尺的透明垃圾桶，邀請所有創作者，將自己不滿意的作品丟進此空間，藉此裝置嘲諷藝術市場譁眾取寵的商業操作，以及藝術品被消費性

麥可・蘭迪
〈廢料處理服務〉
行動、裝置　1995-6
左頁／麥可・蘭迪
〈藝術垃圾箱〉
行動、裝置　2010

的循環控制。

　　的確，透過藝術創作讓人們注意到社會上各種困難處境，我們生活周遭早被琳瑯滿目的商品所包圍，尤其歷經2008年全球金融風暴以後，各國經濟停滯帶來更多消費問題。另外一個問題是氣候暖化與能源危機的思考，即是天然資源缺乏的嚴重威脅，早已環伺於世界各國之間。過去強調資本主義、消費主義，一直以來都假設世界上的資源取之不盡，並未把地球共有資源的破壞計算在成本之內，形成至今的主流經濟是一種無限制地運用資源的經濟。當然，經濟體系日益龐大之後，人們消費能力愈來愈高，地球的天然資源也會越來越接近耗弱極限。透過上述藝術案例提供了另一層次的思維，人們必須面對自我生存議題去重新思考工業革命以來對自然環境的破壞，以及全球所出現天氣異化等危機現象。（圖片提供：South London Gallery、Artangel commissions）

行動實踐—西蒙·斯塔林
Simon Starling

留了一臉落腮鬍而顯得靦覥羞怯的西蒙·斯塔林（Simon Starling）[1]，1990、1992年先後畢業於諾丁漢的特倫特工藝學校（Trent Polytechnic）和格拉斯哥藝術學院，在學校主修攝影與視覺藝術，爾後在大學任教並從事複合媒材裝置的創作。他曾於格拉斯哥、巴塞隆納、紐約、尼斯、法蘭克福等地舉辦個展，現居英國格拉斯哥和德國等地。

他的作品〈小屋船小屋〉榮獲英國泰納獎殊榮，這件木屋變船、船變木屋的作品，將一幢木造的老舊木屋拆解，然後用這些木材建造一艘木船，將剩下的木頭一起承裝到船上。接著順著萊茵河畔往下划，一直划到巴賽爾美術館附近，抵達後靠在水岸邊將小船拆了，回復這些木材重新再建造成當初的那個破爛小屋。他透過元素材料的操作手法，繼而形構具有詩意的轉化過程。這種詩意的物理性轉化，改變了某種身分轉換的模式，且藉由元素材料的拆解、重組、功能轉換等物理形式，再加入事件本身所拉開的時空距離，將作品拼湊成一幅如詩般的雋永故事。

17-1 縱橫時空的行動

斯塔林的每件作品背後都隱藏著故事，對創作而言這句話揭示了典型的英國藝術問題，也就是作品不直接帶來任何答案，但到底想告訴觀

1 西蒙·斯塔林（Simon Starling），1967年出生於英國薩里郡艾普森（Epsom, Surrey），畢業於諾丁漢的特倫特工藝學校（Trent Polytechnic）和葛拉斯哥藝術學院，長期從事複合媒材裝置創作，作品以物體原相與再製的過程中賦予新意，曾於歐洲各地美術館舉辦個展，現居英國葛拉斯哥和德國等地。斯塔林擅長以自身的行動力投注於創作實踐，經常旅居各地考察，以田野調查的研究方式思索創作與自然的關係，也在時間、空間與技術的對應下，將拆解、重構、還原等元素作為藝術思考的本質。在其一貫的創作思維下，其作品〈小屋船小屋〉榮獲2005年英國泰納獎殊榮。

西蒙・斯塔林
（Simon Starling）
及其作品

眾什麼？他的作品歸類為觀念藝術與藝術行動，且帶有一種超越觀念藝術的哲學特質，他按照自我感性而為，試圖形塑出的文學與詩性，卻無法用言語去詮釋這些抽象意涵。什麼樣的事件？對斯塔林來說，他著重創造作品的過程，是對非知識論的澱積，也是將實際行動的意義投射於藝術之上，且散發出自然而然的藝術氛圍。

　　的確，對於藝術創作的思考，斯塔林著重於自身的生活經驗和實驗性試探，他經常採取物質對應關係，從中解析使用物質材料的過程與可能，隨後轉移物體屬性或是將物質改變為另一種形式。因而，改變一個物件主體之後，他讓觀者以嶄新的視野，審視著經過變造後的物體特性，並帶領觀者進入一段刻骨銘心的歷程，其創造理念在於「一個存在被發現的是事實，而不是表面上異類的關係而已。」[2]

　　他的作品如：〈燒毀時刻〉（Burn Time）以受損的房屋模型，呈現火苗肆虐木造的結果；〈計畫〉（Projects）採用鋼琴木架組合，栓鎖調音器結構。〈滿〉（Full）則用堆高的木料，堆砌天花板頂端空間；〈雜草島〉（Island for Weeds）組構一座野草島嶼，賦予它流動飄移的

2 Simon Starling Susan Cross, "Simon Starling: The Nanjing Particles", Distributed Art Pub Inc, 2009. p.23.

西蒙・斯塔林
〈納爾遜工作室〉
裝置　2001

右／西蒙・斯塔林
〈雜草島〉　裝置
2003

左頁上／西蒙・斯塔
林　〈燒毀時刻〉
裝置　2000
左頁下左／西蒙・斯
塔林　〈計畫〉
裝置　2001
左頁下右／西蒙・斯
塔林　〈滿〉
裝置　2003

西蒙‧斯塔林
〈橋〉 藝術行動、
裝置 2000

西蒙‧斯塔林
〈碳〉 藝術行動、
裝置 2003
（陳永賢攝影）

概念。在材料與燈光的搭配下，〈瓦拉塔花〉（Waratah）和〈保羅漢寧森〉（Poul Henningsen）分別以解體、再製手法，重新塑造物件原有的功能屬性。再者，他以單車作為行動記錄與實驗創作，例如〈橋〉（Bridge）與〈碳〉（Carbon），將騎乘的腳踏車改裝後，以探險者行為挑戰著日常生活中的冒險勇氣，最後以實際物體來獨立呈現。

　　斯塔林的創作，涵蓋著謹慎且細心的調查研究，並追蹤探索至最原始的源頭。如他所說的「實驗」精神，即是以自身行動付諸實踐能力，其步履遊蹤遠至南非的蘇利南、厄瓜多爾、波多黎各、西班牙南部、羅馬尼亞、波蘭、倫敦南方，以及西印度群島的千里達和托貝哥等地。換言之，斯塔林藉此實踐行動，探測藝術主、客體的存在關係，衡量著自然因素和人工技術之間的論辯，以此排列他對生理、心理的呼應關係，以及個體、群體之間互為差異的創作思惟。

17-2 船木屋與沙漠行

　　斯塔林掄元泰納獎的作品，令人津津樂道。進入泰德美術館挑高的展覽會場，赫然映入眼簾的是一座殘舊不堪的木造房舍，木屋斑剝的木板材料搭配底端的四個大門，乍看之下彷彿是一座臨時性的戶外工寮。這件創作是斯塔林的〈小屋船小屋〉（Shedboatshed），他以重建與裝置的一貫概念，表達對於原始材質的轉換思考。

　　創作理念來自斯塔林在德國找到一座木製小屋，他靈機一動，順勢將這座平凡的木造房屋重新考量，於是著手折除了木屋結構，利用這些舊有木料重新變造為小船的模樣。改變為小船後的木構主體，內部依然

西蒙・斯塔林
〈小屋船小屋〉
藝術行動、裝置
2005

西蒙・斯塔林
〈小屋船小屋〉
藝術行動、裝置
2005

裝置著運輸用船艙，承載著剩餘的木材遺骸航行，最後這艘船隻移置於萊茵河畔，順著河水風向漂流而下。因而，船漿帶動小船慢慢划到萊茵河邊的巴塞爾博物館，落腳於此後決定將這艘小船拆除，並且重新組裝為原來小木屋的樣貌，在博物館展場內設置一座還原木屋的建築結構。斯塔林表示：「我找到一座我想改成小船的小屋，旁邊剛好已經備有一支船漿了。」[3]建造船隻與還原木屋的過程中，有如形而上的觀念美學，藝術家提供一種近似聖廟般的建構方式，經由拆解／解構、運輸／轉移、重組／建置等過程，宣告一種反對現代性、大量生產和全球性資本主義壓力的無言隱喻，並號召民眾前來朝聖。

　　換言之，木屋變換成小船，用船漿划入河中，然後再次建構為木屋，時序遞嬗下形塑了流動建築美學的概念，然而在組裝後的木造房屋，這種臨時性的空間裡亦彰顯著勞動、標記著奉祀心情，無形中也呈現一種現代性生產和手工製造的迷思，如斯塔林所說：「這個簡單的想法，企圖以藝術的形式作為包裝，提醒人們在居住環境中對於自然生態的反省，若能把生活步調減緩，將使人們更加瞭解自身所處的環境。」[4]

　　斯塔林擅長將想法化為實際行動，他的〈塔伯納斯沙漠狂奔〉（Tabernas Desert Run）裝置，以自己動手製作一部機械式腳踏車來呈現。作品以透明壓克力面板分隔為腳踏車實體和一幅水彩繪製的仙人掌

3 Mark Godfrey, 'Simon Starling', "Frieze" London: Issue 94, October 2005.
4 Ross Birrell, 'Simon Starling Interviewed', "Art & Research", 2006.

西蒙・斯塔林
〈塔伯納斯沙漠狂
奔〉 藝術行動、裝
置 2004

圖案，觀者藉由物體的不同角度，得以檢視兩者之間的關係。如此，這
件作品是由這部腳踏車作為主要核心，2004年製作完成後，他便以此穿
越西班牙的塔伯納斯沙漠。騎乘六十六公里的過程中，可想而知最重要
的是水源問題。如何克服沙漠中取水的問題呢？藝術家巧妙地在電動腳
踏車轉輪零件上動腦筋，利用機械運作原理將馬達轉速、氫動力與氧氣
轉變為液態水源，收集後的液態水，成為藝術家繪製一幅放大仙人掌的
主要材料。

　　那麼，又如何以一輛騎乘穿越沙漠的單車成為創作動機？有人對此
藝術價值而提出質疑，斯塔林解釋說，其作品「試圖以人類工程學概念
作為考慮，人和環境結合的關係放慢不可預測的速度，是個人思考過程
的具體呈現。」[5]行走於沙漠中的單車、水、仙人掌、行走的人，建構
了〈塔伯納斯沙漠狂奔〉的主要元素，看似生硬的組合關係，背後卻產
生一股濃烈的人文訊息。斯塔林試圖結合研究者、旅人、解說員、冒險
者、創作者等角色，打破藝術單一思考藩籬，將事件化過程與物理顯示

5 Damien Duffy, 'Review-Simon Starling', "Circa" 115, Season 2006, pp. 76 – 77.

的田野調查行為相互輝映，由氫供給動力而產生反應，再與氧氣混合狀態下製造液態水資源，這個循環原理成為創作裡的主要養分。

斯塔林的〈叢林〉（Djungel）是一件大型的裝置作品，展場上擺放著一幅巨大簾幕、木製工作桌、一棵原始樹木的枝幹等物件所構成，巨大布簾與相關物件陳列，跨越整個美術館空間。「Djungel」為瑞典語「叢林」之意，斯塔林以此作為主題，主要概念是從1920年代瑞典人法蘭克（Josef Frank）畢生所設計的叢林圖案為主調，將其特製的花紋圖案印製在布簾上，同時，為了展現成品的製作過程，藝術家遠從印度西部、千里達和托貝哥等地找尋香柏樹木，大費周章地運送到展場，這些原始樹幹則是製造印模的主要材料，經由排列組合後的形狀亦顯示其成長樣貌。

除了叢林的乾枯樹木之外，斯塔林刻意陳列一個木製工作桌，桌面擺放著布料、油墨、木塊、模型，以及西印度的香松木料和球莖等，一一排序著印染花布的物件用品。同時，他也在會場裝置一座木造工房，搭建的形體有意再現人們加工印製的勞動情景，提供此系列創作的聚合中心。

西蒙·斯塔林
〈叢林〉
藝術行動、裝置
2002（陳永賢攝影）

整體而言，這些印材和染料則連結到旁邊的巨大帷幕，布簾上花花綠綠的圖案是藝術家親自手染的成果。此外，〈叢林〉除了提供視覺震撼外，也令人聯想到跨越地域的創作思惟，英國出生的斯塔林與瑞典出生的法蘭克，經過數十年歲月而產生觀念上的巧遇謀合，這些通俗化的工藝圖像並非主流圖案，而是流行於瑞典童書繪讀的插圖，因緣際會地將不童年代的人物精神聚合為一，熱帶風景的密林植物圖騰再次顯現於歷史鴻溝的臨界點上。

西蒙·斯塔林
〈叢林〉
藝術行動、裝置
2002（陳永賢攝影）

21-3 詩意的物體轉化

斯塔林的〈塔伯納斯沙漠狂奔〉（Tabernas Desert Run），展現了「在既存的元素上，創造出新的構造」[6]的創作想法，同以理念的軸線上，他的創作概念是將存在的物體以嚴肅的研究態度，經由變造與再構成的手法重新詮釋物件的意義，在他多元的立體裝置作品中，亦揉合不同的文化處境、史學影響等兩種主軸，創造出敘述性的詩意情感。

斯塔林不斷以「變換一種對象或物質的另一種形式」作為創作核

6 參閱Staling創作自述及其官網<http://www.simonstarling.com>。

西蒙・斯塔林
〈長噸〉 裝置
2009

心，作品〈水中雕塑〉計畫，他在多倫多將一件亨利摩爾的雕塑為藍本，採用木料加以複製，再投入安大略湖中六個月，讓長滿水中植物與貝類的雕塑作品撈起後呈現，藉由整個過程來探討物體被自然物覆蓋後的樣貌，試圖提問再製造與生產意義的迷思。另外，〈長噸〉（The Long Ton）兩個巨大且高掛於滑輪上的石塊，一個是碩大岩石，另一個是體積較小的大理石，前者為中國出產價格便宜的物件，後者則是意大利生產的高貴雕塑用石。這兩個不對稱且造成虛假的平衡概念，巧妙的諷刺了經濟自由市場的危機，當全世界擔憂於全球平行交流以及如何創造價值之際，無疑用此搖搖欲墜的隱喻概念，給予偏差的經濟網絡重重一擊。

　　綜觀斯塔林的創作歷程可以發現，他對於製造過程感到興趣，特別是改變一個物體或物質，進而轉移到另一種新的屬性。其關注的焦點似乎不在於迷戀物體本身，而是藉由一般可辨識或耳熟能詳的共同記憶，置換為新樣貌的形式，藉由地理位移的概念、時間推移的累積、人工製作的實踐，顯露暗藏已久的歷史、自然、文化霸權和人們之間的密切關聯。（圖片提供：South London Gallery）

18 殖民混搭—因卡・修尼巴爾 Yinka Shonibare

暱稱自己為「殖民地後時代混血」的因卡・修尼巴爾（Yinka Shonibare）[1]，以令人目不暇給的視覺元素，對於非洲問題、殖民主義的思考呈現出多重詮釋趣味。他熱衷處理歐洲傳統戲劇和經典圖式等兩大課題，大膽將它們賦予時尚化、非洲化、衝突化，並以置換位移的方式，重新探索了文明與野性、衝突與認同、侵略與權勢的關係。同時，他的作品擅長使用非洲風情的蠟染布料，表達國家與身份認同的複雜因素。然而，這種布料，人們都一致認為其原產於非洲，其實不然。事實上，這是英國人在英國北部生產後出口至非洲西部，這個連非洲人也深信為非洲出產的紡織，到頭來卻是殖民主義以商業手法來宰制殖民國度的手段，成為一種強烈的諷刺象徵。

18-1 殖民主義的癥結

在資本主義發展的不同時期，殖民主義在原始階段大都採取政治、軍事和經濟手段，以佔領、奴役和剝削弱小民族和落後地區，將其變為殖民地、半殖民地。一般而言，他們透過自由貿易形式，把未發達地區、民族、國家變成自己的原料產地、商品市場和投資場所，甚至作為廉價勞力和雇傭人力的來源。然而，在二次世界大戰之後，殖民地、半殖民地的民族獨立運動高漲，間接地摧毀了帝國主義的殖民體系，使奉行殖民主義政策的國家轉而改變其侵略政策，採取較為隱蔽或欺瞞性的

1 Yinka Shonibare於1962年倫敦出生，童年在西非的拉各斯（Lagos）成長，17歲時返回倫敦接受教育，於1991年畢業於歌德史密斯學院（Goldsmiths College）視覺藝術系，創作類型包括攝影、編織、裝置與錄像藝術等內容。他曾受邀參加第11屆德國卡塞爾文件展、第49屆威尼斯雙年展、第5屆里昂雙年展、鹿特丹布尼根博物館、倫敦維多利亞博物館等地展出，並入圍2004年英國泰納獎後大放異彩。

因卡・修尼巴爾
（Yinka Shonibare）
與其作品〈尼爾森
之船〉（Nelson's
Ship）

手段，繼續從殖民者身上謀求利益。雖然在政治上承認殖民地、半殖民
地獨立，卻暗地扶植代理人來施行控制權，雖然經濟上以提供各項援助
作為口號，實際上則依然實施苛刻貸款、不平等貿易和跨國組織等手段
來操控被殖民國家的經濟命脈，這些即是新殖民主義的形式。

　　換句話說，解讀殖民主義之形成和多樣性殖民經濟的建立，特別是
在歐洲文化和政治主導的影響下，有兩階段不同的殖民高峰期值得注
意，包括第一階段的新土地和殖民，強勢國透過土地和霸權擴張的過程
尋找原料與勞動力，並且漸進地實現了內部的地理空間。接著，第二階
段的工業資本擴張，則是培植在歐洲以外的文化殖民，如政治思想、哲
學和文化上的滲透，進而拼湊出超越歐洲的地理界限和殖民範圍。無論
在形式或實質上的入侵行為，其主要矛盾點即是體現了二元殖民主義的
典型，當然這也建構了所謂「碎片國」（fragment country）的延伸，
如殖民者在自己本土內大肆推崇啟蒙的理念，同時卻在他國進行大規模
的奴隸貿易等行為，即是明顯例子。

　　從文化研究的面向來檢視殖民議題之社會變遷，可從後殖民主義
批評先驅法農（Frantz Fanon）作為開端，他的《黑皮膚，白面具》

（1952）、《受詛咒的大地》（1961）分別運用精神、醫學角度探索人類的深層心靈，將壓抑、認同、發洩、人格扭曲等概念來闡述被殖民者的存在處境，進而擴大到集體的殖民與被殖民關係之觀察。事實上，法農曾指出：「白人文明、歐洲文化，在黑人身上強加了一種存在的偏差。黑人的心靈，其實是白人所建構的。」[2]其思想是黑人世界對帝國主義發出的反抗之聲，主要在於推翻了殖民時代被視為理所當然的優／劣、白／黑刻板觀點，不僅開啟去殖民的反思路線，也對國族主義提出強烈批判。影響所及，伯納（Martin Bernal）的《黑色雅典娜》（1987）、阿敏（Samir Amin）的《歐洲中心主義》（1989）相繼提出希臘純源說的新定義，認為歐洲的現代文明來自於不同源頭。[3]

之後的後殖民主義研究，促使多元流派有了結構性的思想脈絡，例如薩伊德（Edward W. Said）的《東方主義》（1978）與《文化帝國主義》（1993）闡述西方文學與帝國主義 事之間的關係，為後殖民分析提供了經典模式。史碧華克（Gayatri Chakravorty Spivak）的《三個女性文本和一種帝國主義批評》（1985）、《賤民能說話嗎？》（1988）其論述涉及殖民主義所帶來之種族與階級問題，刻意把後殖民理論擴大為「賤民」（受壓迫的種族、階級、性別）之說，同時也提示有說話權與無說話權的角度分析。而湯林森（John Tomlinson）的《文化帝國主義》（1985），對後殖民的媒體帝國、民族國家話語、全球資本主義的分析批判，從四個層面揭示出文化殖民的內蘊和歷史走向。另外，阿什克夫（Bill Ashcroft）等人的《帝國反擊：後殖民文學的理論與實踐》則透過本土傳統形式與帝國殘存物相結合，以一種語言衍生新的後殖民表述。再如霍米・巴巴（Homi K. Bhabha）的《民族與敘事》（1990）、《文化的定位》（1993）採取拉康式的「他者」方式來理解馬克思的主奴辯證，進一步說明帝國主義的話語霸權，並強調作為一個文化主體面臨文化斷層的差異。同時他採用「移置」、「混雜」概念粉

2 黑皮膚的人，為何要戴上白面具？因為白人的優勢權力位置把黑人化約到膚色的生物層次來對待，因為這個世界是透過白人的眼睛來觀看，只有戴上白面具，黑人才能去除心底的焦慮，假裝自己踏入白人的行列。參閱弗朗茲・法農（Frantz Fanon）著，陳瑞樺譯，《黑皮膚，白面具Peau Noire, Masques Blancs》（台北：心靈工坊出版，2005）。

3 東方研究學者Martin Bernal《黑色雅典娜》（Black Athena, 1987）指出：西方哲學和科學思想來自非洲，長久以來人們都在有意識地掩蓋這種真相。埃及著名經濟學家Samir Amin，研究發展中國家社會經理理論，他就國際危機和世界經濟寫下《歐洲中心主義》（Eurocentrism, 1989），認為全球化的過程並沒有產生以兩極化的新形式為特徵的世界秩序，最終導致了戰後世界體系的均衡狀態的解體。

碎被殖民者的整體性，又以被殖民者去顛覆殖民者的統一性，重新思考
另一種全球的文化互動理論。[4]

　　如此，壓迫和剝削是殖民者與被殖民者之間的雙重關係，其中包括
階級的形成，而經濟與政治的殖民主義則直接促使兩者結合之社會實
踐。正如殖民主義造就一個新的本土階級，後殖民化的任務也在擁有共
同文化的焦點中表述出來。在過去數十年中對於殖民文化之研究，後殖
民術語明顯地由經濟、政治、文化轉變到個人經驗，至於第三世界對資
本主義桎梏的殖民經驗，則被看作是外來勢力的侵略與干擾。此時出現
的當代研究思潮，正不斷使殖民主義的中心位置變得越來越模糊，因為
先前隱而不見的矛盾突然乍現，而使資本主義、社會主義和民族精神陸
續浮現於反殖民主義的論調之中。

18-2 藝術轉進民族風

　　後殖民文化批評一向關注西方拓建殖民地的社會景觀，然而，藝術
家面對此一複雜且變化多端的議題，如何在體驗和創作上搭建一座雙向
思維的橋樑？以及如何凸顯文本與視覺元素？以文學創作為例，印度裔
的奈波爾（V. S. Naipaul）把移民歸屬感之危機，比喻為家的失落；急
劇的文化變遷，迫使其歸屬感岌岌可危。巴基斯坦裔的古勒石（Hanif
Kureishi）描述移民第二代尷尬的生存狀態，時空疏離與祖國產生有如隔
膜般的尷尬狀態。印度移民魯西迪（Salman Rushdie）發現時空的斷
裂，已使得家園遙不可及；而吉爾羅依（Paul Gilroy）探討散居在世界
各地的黑人之間，彼此跨越國界的團結與緊張關係，為重構移民群體身
份提供了可以利用的資源。上述文學作品，透過文筆詮釋殖民文化差異
的身份危機，創作者亦從自身經歷以及文藝實踐中意識到殖民群體的現
象。

　　在當代藝術與殖民文化關係的呈現方面，例如2001年至2002年在
荷蘭鹿特丹舉行的「打開歐洲」大型藝術展，策展人試圖在國境線消失
（去國土化）的狀況下，尤其是混合多元文化下另一個隱藏新的勢力結

4 霍米‧巴巴（Homi K. Bhabha）是後殖民理論的主要代表性人物之一，1990年出版《民族與敘事》（Nation and
　Narration），1993年出版《文化的定位》（The Location of Culture）。他的理論著述，以「混雜」、「模擬」、「矛
　盾狀態」、「文化差異」、「文化翻譯」、「少數族化」和「本土世界主義」等概念，為從事後殖民理論的研究提供了廣
　闊探索空間。參閱生安鋒，《霍米巴巴Homi K. Bhabha》（台北：揚智文化事業公司，2005）。

構，暗示著在根源上存在著殖民文化和歐洲文明之間的對比。當然，歐
洲複雜的歷史及其大規模帝國統治軌跡裡，其霸權和剝削的反抗勢力，
仍然在日後釋放出群體能量。如此，透過當代藝術創作者的詮釋，作品
對文化多樣性的辯證理解和後殖民反思轉釋，這樣的爭論，也讓殖民地
理和殖民文化的界限越來越明顯。

　　再如2004至2006年巡迴於杜塞道夫、倫敦、巴黎、東京的大型專題
展「非洲重新混音」（Africa Remix），集合來自非洲二十五個國家、
八十八位藝術家的作品，標榜著歷史、城市與身體等三大主題，展示其
混合性格的全球化現狀，同時亦呼應非洲與西方文化的決定性關係。[5] 此

5　「非洲重新混音」（Africa Remix）由Simon Djami擔任總策展人，展出藝術家包括知名的David Goldblatt、Bodys Isek
　　Kingelez、William Kentridge、Pascale Marthine Tayou、Yinka Shonibare、Frédéric Bruly Bouabré、Chéri Samba
　　和Bodys Kingelez等人。此展包括三種表現內涵的主題：歷史與認同（identité et histoire）、身體與靈魂（corps et
　　esprit）、城市與土地（ville et terre），藉此揭開了非洲大陸的面紗，證明了非洲藝術家並沒有自外於全球化的趨勢，
　　「Remix」也意味著重新洗牌，展示出其混合性格的現狀，此亦是全球化的反映。參閱蘇意茹，〈非洲當代藝術大展〉，
　　<http://culture.taiwan.free.fr/newsletter/critique02.html>。

「非洲重新混音」以
非洲裔藝術家創作為
展出內容

展表面上將非洲藝術家放到全球化脈絡下為定義，以此透露出「多元文
化主義」（multiculturalism）的討論，實際上則以黑色人種的藝術作品
重新窺探殖民文化的思維，誠如龐畢度中心策展人貝爾納達克（Marie-
Laure Bernadac）所説：「這些作品具有令人驚歎的生命力，以及大量
的幽默感和滑稽的模仿，還有一種激起熱情的反抗精神。」[6]

　　上述列舉的當代藝術表現，除了開創藝術家對於自我的國族認同
外，隱性結構中的文化話語，正也代表著殖民者與被殖民者在歷史轉型
中的反思。同樣的，對於潛意識型態所涵括的歷史形式，已經在文化
符碼和人文精神價值的定位下重新混合。形式混合後，給予的藝術思維
不僅止於作品與觀者之間的對話而已，其實也是藝術家本身對自我、文
化、身份和民族價值再度體認的時機。

6 Njami Simon, Lucy Durán, "Africa Remix: Contemporary Art of a Continent", Museum Kunst Palast (Düsseldorf,
　Germany), Johannesburg Art Gallery, 2007, pp.47-54.

因卡・修尼巴爾
〈太陽、海與沙〉
造形、裝置　1995

18-3 混搭風格的批判

　　延續上述殖民主義的議題，接著討論這位具有雙重文化背景的藝術家觀點，他如何從自我種族與自身文化變異中進行創作？如何對過去被殖民經驗與殖民體認產生新的藝術思維？這位奈及利亞裔英國籍藝術家修尼巴爾，擁有特殊的非洲、英國雙重文化背景，讓他敏銳地感受到兩種文化的價值衝突，漸進吸納殖民議題為創作養分。

　　修尼巴爾早期從事攝影創作並對女性主義的思維產生興趣，曾受到霍爾澤（Jenny Holzer）[7]和辛蒂・雪曼（Cindy Sherman）[8]的影響，作品攝取大眾傳媒因子以及指涉生活、種族以及認同的概念。1993年受到賈德（Donald Judd）極簡主義的薰陶，嘗試以簡約的形象並且挹注於創作表現。之後有一次當他在創作雕塑作品時，意外地使用荷蘭蠟染的布料作為媒材，自此便將己身的文化特性揉合應用於創作之中。

7　珍妮・霍爾澤（Jenny Holzer）1950年出生在美國俄亥俄州，她透過各種實物、照片、文本、語言、音像等媒介來表達個人的藝術思考，強調藝術的「非物質化」過程。1990年她代表美國參加第44屆威尼斯雙年展，並獲得當年的國家館金獅獎。在此次展覽中，作品〈母與子〉，佈置了兩個空間，在其中展示了大理石與液晶螢幕所呈現的文本。

8　辛蒂・雪曼（Cindy Sherman）1954年出生於紐澤西州，以自己扮裝不同角色為攝影作品中的主角，她使用假髮、化妝方式來表現人物外在的身份表徵，以此探究服裝與身份之間密切關係。參閱<http://www.cindysherman.com/>。

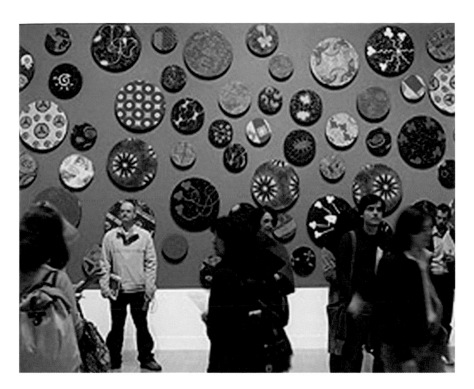

因卡‧修尼巴爾
〈Maxa〉
造形、裝置 2003

　　圖騰式紋飾與文化特性有何關係？蠟染布料具有圖像之外的其他意義？修尼巴爾的作品特色在於混搭各種媒材之屬性，尤其是作品呈現出圖騰式的紋飾、鮮豔的圖案化組合，以及維多利亞風格的剪裁樣式等，提供了一種異於純粹西方文化思維的弔詭思辯。他的作品特色可從三方面來觀察，包括造形與裝置、服飾與人形、膚色與錄像等類型。以第一類型的造形與裝置處理而言，他採取非洲原始的織布圖案作為結構，作品如〈太陽、海與沙〉（Sun, Sea and Sand, 1995）與〈Maxa〉（2003），分別以無數圓盤狀的圖案，錯落地陳列於地板或牆面，將具有裝飾效果的圓點符號，轉化為普普風格與黑人圖騰之間的延伸對話。

　　關於第二類型的服飾與人形創作，可以說是修尼巴爾最擅長的表現手法，他再次採用華麗的非洲圖案布料以及英國傳統的維多利亞式剪裁相互搭配，造成一種文化與視覺上的衝突性。例如〈簡便穿著〉與〈三美圖〉（Three Graces），後者取材於希臘神話的油畫圖像，藉由仕女曼妙身影轉嫁於服飾上的訴求。再如〈鞦韆〉（The Swing）則借用十八世紀畫家法哥納（Jean-Honoré Fragonard）同名油畫的構圖元素，

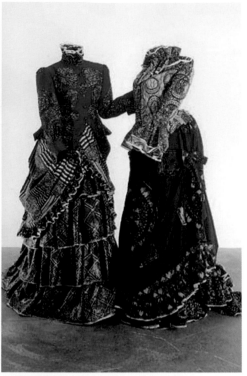

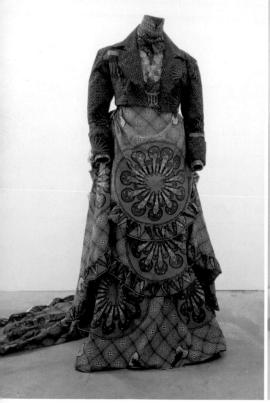

上右／因卡・修尼巴爾
〈簡便穿著〉
造形、裝置　1997
上左／因卡・修尼巴爾
〈維多利亞時代同志〉
造形、裝置　1999
下左／因卡・修尼巴爾
〈女／男孩〉　造形、
裝置　1998
下右／因卡・修尼巴爾
〈三美圖〉　造形、裝
置　2001

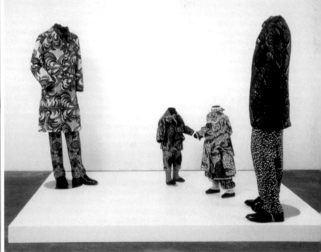

上右／法哥納（Jean-
Honoré Fragonard）
〈鞦韆〉 油畫 1767
上左／因卡‧修尼巴爾
〈鞦韆〉 造形、裝
置，2001
下左／因卡‧修尼巴爾
〈獵犬〉 造形、裝置
2000
下右／因卡‧修尼巴爾
〈父親與小孩〉
造形、裝置 2000

將女子皺褶蕾絲的套裝與瞬間姿態表露無遺。其次是表現於傳統英國的
生活風格，微妙地掌握居家、交誼、運動等上流社會的時尚身影，作品
如〈女／男孩〉（Girl／Boy）擷取性別之間的體態差異。〈維多利亞時
代同志〉（Gay Victorians）描述酷愛古典裝飾的同志風情；〈獵犬〉
（Hound）刻畫英國紳士的田園樂趣。〈父親與小孩〉（Dad and the
Kids）與〈悠閑仕女〉（Leisure Lady）探測幽雅生活中的閒情逸事；
〈教育學〉（Pedagogy）捕捉傳統家庭的教育縮影；〈像你這樣的女

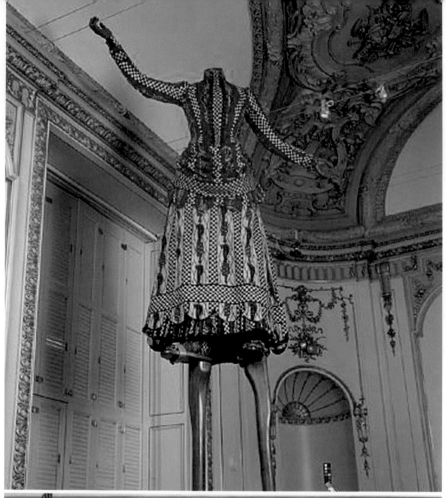

因卡・修尼巴爾
〈休伊特的塑像〉
造形、裝置　2005

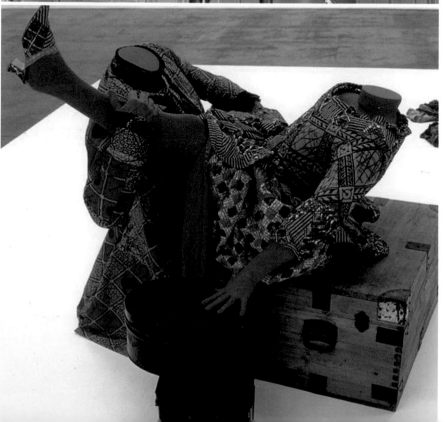

因卡・修尼巴爾
〈風流與犯罪的對話〉
造形、裝置（局部）
2002

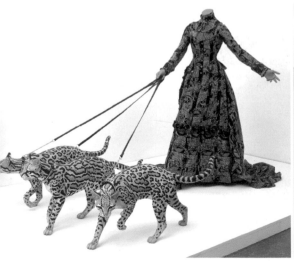

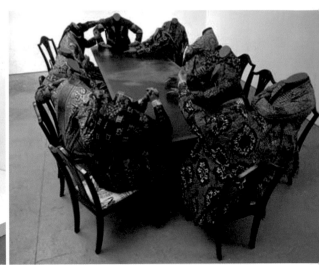

左／因卡・修尼巴爾
〈悠閒仕女〉
造形、裝置　2001
右／因卡・修尼巴爾
〈為非洲而爭奪〉
造形、裝置　2003

孩怎會變成這樣的女孩？〉與〈Eleanor Hewitt〉呈現女人情感時期的神韻；〈風流與犯罪的對話〉（Gallantry and Criminal Conversation）大膽勾勒野外交合的情慾片段。再如，〈雙重荷蘭〉（Double Dutch）與〈為非洲而爭奪〉（Scramble for Africa）則分別以非洲文化觀點，形塑西方世界對於傳統價值的辯證判斷。

　　上述的服飾與人形創作有著彼此共通之特色，顯示修尼巴爾重複地將非洲傳統織布與蠟染圖案套入歐洲的人形物件上，而每個人形模特兒卻以「無頭」（headless）的形式出現。其視覺符號的延伸包括非洲圖案與維多利亞式風格，兩者所搭建的對比不外乎在於奈及利亞與英國殖民地之間的關係，而經由歷史考證得知，這些蠟染布料的技術卻都源自荷蘭，它是殖民主義時期的產物，而奈及利亞只是代工的製造者。其次，人形服裝的造形為什麼都是維多利亞款式呢？修尼巴爾自認為這是從小所面對的環境風格所致，如建築、文化與生活態度等形式無不充斥著他國（殖民者）的崇仰之情，他坦言說：「誘惑性（seduction）在我的作品中是重要的元素，我承認我來自何處，而落魄處境和血緣歸屬竟是如此地接近真實。」[9]

　　至於第三類型的膚色與錄像表現，則透過動態影音來陳述服飾上的表徵與意涵。他的首件錄像作品〈蒙面舞會〉（A Masked Ball）意圖將1792年瑞典國王在一場化妝舞會中遭受暗殺的真實事件予以轉化，

9 Rachel Kent & Robert Hobbs, "Yinka Shonibare"(USA: Prestel, 2008).

因卡・修尼巴爾
〈蒙面舞會〉
單頻錄像 2004

因卡・修尼巴爾
〈奧黛爾與奧蒂塔〉
單頻錄像 2005

透過舞蹈動作和宮廷服飾的布料圖案作為基本元素，在華麗的視覺感官之外，現場人物的呼吸聲則提供了另一種揣測劇情的催化劑。另一件以白／黑皮膚為對應結構的〈奧黛爾與奧蒂塔〉（Odile and Odette, 2005）則取材於柴可夫斯基《天鵝湖》（Swan Lake）的兩位女主角，兩人在黑白膚色對比下，容貌酷似的肢體語言和舞衣圖騰，巧妙地將舞作中黑白天鵝比喻為種族差異下的鏡像語言，適切表達一種殖民主義所帶來文化交配的矛盾現象。

　　此外，修尼巴爾擴充了裝置作品的尺幅與角色設定，如〈不正常家庭〉（Dysfunctional Family）塞滿整個展場空間的大型人體雕塑，全身畫滿非洲圖騰的外星人，延伸視覺上的深刻刺激。如此，他將新舊服裝、時尚流行、歷史批判、經濟剝奪、政治侵害、性暴力及文化身份，導入殖民與後殖民議題之後，以揶揄嘲諷的創作語彙及黑色幽默的手法，更強化了批判的深度與空間。

18-4 殖民文化的書寫

　　當代後殖民批評者將殖民者與被殖民者劃分開來，無論在殖民與後殖民兩者之間的相對範疇，一方面支配著特權地位正橫越於邊界、揉合、相互支援之層面，特別是被殖民者對殖民者的日常抵抗。另一方面，研究者也將被殖民者從無聲中拉出一道防線，印證了殖民主義之侵襲歷史，是一種既輕且重的印記。

　　殖民主義帶給人們什麼啟示？自稱為「後殖民的混血兒」的修尼巴爾，作品一貫採用紡織布料，主要原因是，這種具有非洲西部特色圖案和顏色的紡織品，製作工藝卻是印尼的蠟防印花法。弔詭的是，英國人採用這種製作流程，於英國北部設廠雇用亞洲人進行生產，之後出口至非洲西部。一段錯綜複雜的生產過程，牽涉了異地生產、貿易與殖民者的利益糾葛，最後修尼巴爾在這層關係上，丟下一掌重擊震撼。

　　他利用這種具有濃厚非洲元素的布料，做成英國維多利亞式緊身上衣、馬裝、襯裙，模特擺出各種誇張甚至帶有挑釁的姿勢。究竟在兩種文化價值的衝突上，如何製造新的藝術語言？如何透過殖民者傷痕的歷史記憶進行創作表達？如前述及，修尼巴爾主要以印染、服裝、造形作為視覺呈現，擅長利用非洲傳統的圖騰與紋飾，融入維多利亞時期的剪裁，昭示跨越種族文化的藩籬。事實上，以殖民文化切入過去歷史記憶是艱困而危險的，猶如他的〈走鋼索的女人〉（Lady Walking a Tightrope）、〈如何一次爆破兩頭〉（How to Blow Up Two Heads at Once），同時在嚴肅和禁忌的議題上，提出尖銳的社會批判與制衡觀點。

　　的確，修尼巴爾的系列作品，在在暴露了殖民主義對殖民者和殖民地的影響，他說：「我要讓一般人認為最沒有政治立場的布料，賦予它

另一層沉重、多變的社會、歷史和殖民文化意涵。」[10]如此，西方世界眼中之菁英藝術和非洲傳統藝術的拉距，展示方式上凸顯出圖騰／剪裁、華麗／俗豔、英國／非洲等相互對照的強烈反差。他除了製造感官刺激與視覺衝突外，其內在的創作意涵可從下述層面進一步審思：

第一、殖民文化的覺醒：交錯在非洲圖騰花樣與維多利亞服裝所建構的男女身份，其批判性明顯地是對過去歷史中殖民文化的反省，直指了西方殖民主義者政治操作的慾望縱橫，以此察覺交錯的文化意涵。

第二、跨越文化身份體系：作品介入日常生活的內容，破除新舊／優劣／白黑等封閉的窠臼之後，重新驗證跨越文化與身份的特殊性，以視覺語言強調任何一個文化精神皆蘊含著地方和空間的緊密關係。

第三、去中心主義的思維：作品中的人形雖然穿著華麗衣著，卻充斥著無頭之實。對照於裝置氛圍營造下的癡迷、放縱與貪婪，這是一種對於種族身份的閹割情節，同時也將國家意識置放於難以辨識的模糊地帶。

10 參閱自Yinka Shonibare創作自述。

上二／因卡‧修尼巴爾
〈如何一次爆破兩顆
頭〉 造形、裝置
2006

第四、迷惑年代的表徵：在其時尚與服裝的表象之外，一種融合式的視覺拼貼，其實就是將混雜（impurity）、碎片（fragment）、解構（deconstruct）轉譯於經濟剝奪、政治侵害、性暴力與後殖民遺毒的嘲諷批判，同時也暗諭著現實世界中的迷惘處境。

整體而言，因卡‧修尼巴爾的作品涉及殖民文化、資本主義和異種社會的議題，並把所謂西方純粹藝術和非洲原始藝術混合起來，進而表達一種複雜的隱喻反諷。誠如策展人恩維佐（Okwui Enwezor）所説，其作品表達出一種弔詭的矛盾現象，他以非洲布料的典型圖案與意象，傳達出混淆傳統的歸屬認同，同時也見證了現代文化變異的另一趨勢，這是歐洲殖民主義帶來文化交配的結果。[11]（圖片提供：Parasol unit foundation）

11 Okwui Enwezor, 'Where, What, Who, When: A Few Notes on 'African' Conceptualism', "Authentic/ Ex-Centric - Conceptualism in Contemporary African Art" (New York: Forum for African Arts, 2001) pp. 72-83.

19 社會影像—吉莉安・韋英
Gillian Wearing

相異於媒體新聞報導中對紀實事件的描述，吉莉安・韋英（Gillian Wearing）[1] 的作品顯得特殊，她始終關注於社會中的個體處境。不再把影像作為單一的觀看方式，她把焦點放在社會與生存的邊緣，與時俱進地探討當下人們的生活狀態，並且意識到個體、文化、經濟、政治、社會等問題的激盪。藝術家如何拓展紀實影像的語言？韋英的創作是一個典型案例。她利用記錄性攝影和錄像媒材，透過

吉莉安・韋英
〈家庭相薄：17歲的自拍照〉 攝影
2003

對當下情景的處理，來建構普通老百姓在日常生活中的行為，社會底層之下包括他們內心的秘密、憂慮、痛苦和夢想。這種讓觀眾置身於生活情景中的作品，挖掘隱私及私人告解的形式，也使觀者感覺到好奇與不安。關照於社會當下的現實狀況，再次面對韋英的作品，人們不得不對社會出現的諸多問題提出具體質疑。

1 Gillian Wearing1963年出生於英國伯明罕，1990年畢業於歌德史密斯學院（Goldsmiths College）後成為英國知名的yBa成員之一。她擅長以街頭訪查方式作為其影像創作的主題，並深入社會各階層，如警察、遊民、移民、勞工、路人……等人物的內心情境刻畫，她以細膩的觀察、訪談、對話等互動行為納入其作品核心，歷年來創作類型包括攝影、錄像和媒體裝置藝術等，其耳熟能詳的作品如〈寫出你現在想說的話〉、〈沈默的六十分鐘〉、〈沙夏與母親〉、〈在佩克漢跳舞〉、〈向昨天經過沃爾華斯街之頭部綁著繃帶的女子致意〉……等，1997年榮獲英國「泰納獎」桂冠，2005年獲法國阿爾勒國際攝影藝術節「拓展獎」。

19-1 紀錄觀點的創作

　　吉莉安・韋英的作品，長期關照於錯綜複雜的人際關係，包括自己、家人、朋友、酗酒者、小孩、街頭行人、遭到強暴的受難者，或是社會邊緣人物……等，這些人物都成了她鏡頭下的主要角色。對於聚焦至個體情感、心理態度、甚至社會上所無法容忍的隱私等課題，她特意格放人們在世俗生活中的百態，尤其是現實社會裡同時並列的顯性與隱性差異，透過心情分享、文字書寫，抑或坦承秘密的口語描述等方式，逐一觀察大眾內在的堅強外表下隱藏於內心的脆弱心理。於是，在作品中，觀眾看到人們的歡愉、雀躍、憂懼、恐慌情緒，甚至一些不為人知的深層密辛，不斷在社會與道德邊界之間彼此拉扯，給予觀者強烈的反思意涵。

　　韋英為何對社會議題深感興趣？她的創作觀念，主要受到1970年代英國紀錄片風格的影響，例如羅登和華特森（Franc Roddam and Paul Watson）的紀實性的電視連續劇《家庭》（The Family, 1974）、麥可艾普特（Michael Apted）的《7-Up》（1964）[2]以及傑瑞克奇（Andrew Jarecki）的《追捕弗里德曼家族》（Capturing the Friedmans）[3]等影片的啟迪。有了這些思考靈感，韋英認為，電視劇的播出過程就是這個家庭生活的寫實狀態，每一個人在鏡頭前表現得都是十分自然樸實，相對的，其劇情發展也暴露了令人難以置信的家務內容。當這個家庭中的成員透過螢光幕展現時，這些角色的形象與故事，頓時將極為普通的瑣事變得張力十足，甚至逐一擴展現整個家庭的生活核心。韋英藉此觀感與想法，轉移到自己的創作，她表示：「我嘗試去尋找如何瞭解人和發現人的方法，在這個複雜的人際關係過程中，讓我更加瞭解自己。」[4]

　　的確，韋英的作品和傳統的創作方式不同，她經常邀請當事者參與創作過程，其錄像作品〈在鏡頭前懺悔吧。別擔心，你們將偽裝著。

2 麥可艾普特（Michael Apted）1964年為英國BBC電視台拍攝了一部紀錄片《7-Up》，訪問了十二個英國不同社會階層的小孩，談論他們的生活與夢想。 後來，麥可艾普特每七年就再回去訪問那些長大的小孩，一直到他們49歲，《49-Up》便是一部集結了多年訪問精華的紀錄片。

3 安德魯・傑瑞克奇（Andrew Jarecki）的《追捕弗里德曼家族》（Capturing the Friedmans）內容描述：一名得獎無數的教授Friedman遭到逮捕，原因是他擁有數本兒童色情雜誌，警方持續調查中，驚訝的發現，原來教授和他18歲的兒子曾在私人電腦課時猥褻年幼的學生，父子倆因此面臨判刑入獄，而這些罪名也讓這個家庭從此破碎。

4 Grady Turner, 'Gillian Wearing', "BOMB", 63/Spring 1998.

搞鬼嗎？告訴吉莉安〉
（Confess All on Video. Don't Worry, You Wll Be in Disguise. Intrigued? Call Gillian），創作者在《Time Out》上刊登廣告，徵集了一群志願者，分別戴上假髮套和面具，讓他們在鏡頭前坦白他們過去所做過的不良行為。這些志願者為何要戴上面具？面具最早作為人們驅魔避邪的工具，其形式一直受到文明社會的關注。韋英使用面具，不僅是視覺圖像的象徵，還隱含著人們心中某種私密性的偽裝。如

吉莉安・韋英
〈在佩克漢跳舞〉
25min 錄像 1994

此，面對鏡頭下的面具，囊括他們過去的犯罪秘密：有些悲情傷感，有些毛骨悚然，有些荒謬可笑。例如，一名臉部綑綁透明膠帶而導致扭曲變形的女性，正對著鏡頭訴說著自己過去的悲慘經歷和內心感受。一名男子在面具背後說出他曾闖進一所學校偷竊電腦器材；一位男士描述他如何背叛女友與人通姦；一個變裝癖細述其易裝逛街的樂趣；另一位女性則提及擔任色情電話主角的小密辛。韋英表示，此作創作靈感來自於《未被察覺的觀察者》（fly-on-the-wall）紀錄片和電視談話性節目，此作也試圖喚起世俗生活中的隱匿行為，以及察覺宗教儀式的懺悔告解。

〈沈默的六十分鐘〉（Sixty Minute Silence）則以一群警察或站、或坐的合照概念，她要求穿著制服的警員靜止不動一小時。眾所周知，警員向來是發號施令的，這裡卻被要求保持沈默且要表情肅穆，他們內心的不舒服是顯而易見的。剛開始的時候這個畫面幾乎是凝固不動，就像是一張靜態照片的延續，或是某一時間的橫切片段所產生的凝結狀態。韋英認為，這是受到早期攝影術的影響，由於快門速度與光圈大小控制拍攝品質，那時候的攝影對象，都必須保持一段相當長的靜止時間，才能使影像得到適度感光。事實上，當人們經歷耐性考驗之際，身

吉莉安・韋英
〈沈默的六十分鐘〉
60min 錄像 1996

體所承受的不適應會隨著時間推移而不斷增加。當這個靜止的集體形象開始瓦解,慢慢的,團體裡的26位警員早已顧不得形象,於是開始左顧右盼,身體不經意地出現眨眼,擦鼻子、晃動、雙手交叉、調整衣衫和撥弄頭盔等動作,甚至到最後階段,竟然有人生氣地爆出國罵等意外插曲。

另一件作品〈酒醉〉(Drunk)在室內潔白的背景下,刻意將一群在倫敦東區的酒癮者集合至此。一個個酒癮者被酒精控制而顯現無法自主的無意識狀態,他們不聽使喚的動作中夾雜著喃喃囈語,彷彿是因為酒精作祟,漸次被帶入莫名的糾結情緒中。一個酒鬼粗魯地搖晃身體,另一個則毫無掩飾自己隨處小便的窘態,接著又有人口出狂語,甚至酒醉摔倒在地。雖然皎潔室內與昏暗酒吧的場景錯置,由三個螢幕聯合構成的畫面,再次地彰顯出飲酒者某種迷惘與無助,這群人希望以杯中物除去不快的情緒,酒精卻讓自我憎惡的情緒極度釋放,甚至引發個人的抑鬱情緒。另一個角度來看,韋英透過這種記錄手法,忠實描述這群倫敦狂飲者,試圖剝掉酒醉者的外衣,揭露出另一階層的生活處境。

從拍攝角度來看,韋英猶如以社會觀察員的身份,構建普通老百姓

吉莉安・韋英
〈酒醉〉　三頻道錄像
裝置（擷圖）　1997

在日常生活中的憂慮、言語和行為，揭露人世間被忽略的角落。她以平實與理性的手法，採用攝影、影像、聲音等媒介紀錄著五味雜陳的人生姿態。這樣的作品結構，也適時反映了社會的習俗常態，以及人們內心的真實狀態之間的差異和衝突。同時，透過這些影像作品的真實樣貌，使觀眾感覺到不安，也讓觀者找到另一種得以省思社群現象的途徑。

22-2 寫出你想說的話

　　1992至1993年間，韋英花了一年的時間，她在倫敦街頭以問卷調查的方式進行影像拍攝，此系列作品的名稱為〈寫出你現在想說的話，不要寫自己不想說而別人讓你說的話〉（Signs That Say What You Want Them to Say and Not Signs That Say What Someone Else Wants You to Say）。藉此，她要求路過的行人在一張紙上，寫出他們當時想要說的話，然後讓他們拿著這張紙，站在街頭接受拍照。

　　在倫敦街頭，英國人如何看待這項問卷式的創作？當下他們會有哪些不同的思考？他們會寫出怎樣的心得文字？他們最想說的一句話，到底是什麼？這是一個十分好奇的提問。相對的，這也是一個令人難以回答的問題，比如說在柯芬廣場的人行步道上，一位老先生以滿臉狐疑的表情說：「這是什麼？」；一個頭髮半白的老男人說：「我就是我」；一對情侶則共同寫下：「向世界和平邁進」；一位年近七十的婦女站在攝政公園步道前說：「我最愛攝政公園」；一個提著購物袋的中年女人說：「五十年代的搖滾樂最棒」，他們毫不猶豫表現出填寫問卷時的直接反應。有些人則拋出人際關係上的疑問，例如：一位手上叼著煙，赤裸上半身的少男微笑說：「我對『朋友』感到反感。」；一對姊妹淘

左／吉莉安・韋英
〈寫出你現在想說的
話〉（這是什麼？）
攝影　1992-93
右／吉莉安・韋英
〈寫出你現在想說的
話〉（我最愛攝政公
園）　攝影　1992-93

左／吉莉安・韋英
〈寫出你現在想説的
話〉（南岸地方政府
一點也沒有希望）
攝影 1992-93
右／吉莉安・韋英
〈寫出你現在想説的
話〉（救命！）
攝影 1992-93

右頁上左／吉莉安・
韋英 〈寫出你現在
想説的話〉（有太多
空屋 人們應該住有
其所 好嗎！）
攝影 1992-93
右頁上中／吉莉安・
韋英 〈寫出你現在
想説的話〉（寂靜空
虛時 女人 是最好
的答案） 攝影
1992-93
右頁上右／吉莉安・
韋英 〈寫出你現在
想説的話〉（酷兒
＋快樂） 攝影
1992-93
右頁下左／吉莉安・
韋英 〈寫出你現在
想説的話〉（我喜歡
大老二） 攝影
1992-93
右頁下中／吉莉安・
韋英 〈寫出你現在
想説的話〉（槍與玫
瑰 做愛最棒！）
攝影 1992-93
右頁下右／吉莉安・
韋英 〈寫出你現在
想説的話〉（我們是
社會頑酷份子）
攝影 1992-93

模樣的年輕女子們笑著説：「我們兩個人是生命中最好的朋友！」；另
一個手上紋滿是刺青圖騰的男人説：「他們説我有點瘋狂」；一位身穿
毛衣的男子拿著一張寫下了「我寫了東西，他們應該會給我一點什麼
吧」。

　　當然也有些人是將性與性幻想，作為即時的切身反應，例如：兩位
黑人女子調皮地説：「我喜歡大老二」；一位穿載時髦項鍊的年輕男子
説：「寂靜空虛時，女人，是最好的答案」兩位穿戴似嘻皮風的青少年
説：「槍與玫瑰，做愛最棒！」；一位絡腮鬍子男人強調説：「在世界
的虛無中，只有愛是我的答案」；戴著黃色耳機的年輕男子在唐人街上
則説：「邪惡和狂野！」。

　　同時，也有些人是把生活現況的不滿，藉此表達出來，例如：蹲坐
在街角的遊民少女抿著嘴角説：「有太多的空屋，人們應該住有其所，
好嗎？」一位中年婦女説：「南岸的地方政府，一點也沒有作為！」；
地下道裡的一位遊民 嘀咕著説：「黑與白之辯，將止於戰爭」此外，還
有些人則是直接地表述自我職業或身份認同層面：一對著牛仔褲的情侶

即興脫口說出：「我們是社會的頑酷份子！」；還有一位中年男子高舉
雙手說：「酷兒＋快樂」。另一位西裝筆挺的紳士，嘴角掛著淺淺的微
笑卻以覥腆的表情在白紙上寫下：「我是亡命之徒」；而這位穿著整齊
制服的警察老兄，卻大字寫道：「救命啊！……」。

這一系列〈寫出你現在想說的話〉，照片的主角都是大街上的陌生人。換言之，即是要路人們說出自己的心聲，尤其是在冷漠的都市叢林裡，真心話成為最難能可貴的話語。然而，創作者邀請不同年齡、性別、職業、族群的街頭人物，寫下他們內心想說出的話，最後讓他們手持一張書寫的「心聲」站立於街頭。街頭上的聲音直接走向真實，表達了人們當下思考的面貌。這也令人納悶：真實的社會情境是否真實？韋英的作品也似乎提醒著：「在後現代時期，世界上已經沒有真實的事物，藝術家竭盡心力地創作出來的作品，也只是能表現他們自己一些複雜的真實，並不能作為反映外在世界的唯一反射。」[5]

其實，韋英的問答題目很單純，街上陌生的路人剛開始以為是一般公司行號的產品行銷調查，或者是新聞記者的採訪記錄，當他們聽到這是一項藝術創作的計畫時，他們便欣然同意接受這種採訪問答。面對街頭行人的不可預期效果和直接反應，猶如韋英在創作自述中所說：「通常，人們走在路上被陌生人攔下來，多數情況是有人問路、推銷產品、接受隨機調查等等動作。但是，路人原地攔下來後，被要求在一張白紙上寫下一些話，並拿著白紙拍照，這種事情是比較離譜而困難的。我原先以為英國人比較保守，沒想到他們袒露了這麼多內心的事情。一些無家可歸的流浪漢寫了一張又一張白紙，完完整整地 述他們的故事，而一些衣冠楚楚的商人，或者購物的人們則寫得比較簡單，只是簡單的一行字。」[6]

當路人滿臉疑惑地面對工作人員，他們會在白紙上寫下什麼字句，這也造成一種情境上的諸多衝突與不可預料。有趣的是，介於自己和自己要寫下的文字之間的片刻或許缺乏信心，但他們在「當下」卻有著不同的想像空間。白紙上彷若座右銘、標語等文字與書寫者的表情成了此情境中最佳的詮釋符號，而整個影像邏輯排序過程中卻也清晰地呈現他們自己的身體反應和內在思惟。易言之，韋英突然將路人攔下來，讓他們寫下一些話語，其意圖在於兩個部分，第一部分是邀請陌生人在路上參與創作，讓不同的思維激盪出新的藝術呈現面貌，如韋英所言：「自己和陌生人一起進行創作，能夠得到意想不到的收穫，自己眼睛所看到

5 Jeffrey C. Alexander，Steven Seidman著，吳潛誠編，《文化與社會》，立緒出版社，1998，pp. 177-178.

6 Gillian Wearing, "Signs That Say What You Want Them to Say and Not Signs That Say What Someone Else Wants You to Say"（London：Maureen Paley Interim Art, 1997），p.3.

右頁上左／吉莉安·韋英 〈寫出你現在想說的話〉（我是亡命之徒） 攝影 1992-93
右頁上右／吉莉安·韋英 〈寫出你現在想說的話〉（Sex me baby） 攝影 1992-93
右頁下左／吉莉安·韋英 〈寫出你現在想說的話〉（破碎的心）
攝影 1992-93
右頁下右／吉莉安·韋英 〈寫出你現在想說的話〉（英國會走入衰退期？）
攝影 1992-93

的並不是全部。」[7]第二部分的概念，則是卸除受訪者在公眾面前的假面具，直接以文字和當下表情暴露他們的真實想法。偶發狀態的瞬間，如何面對這些真實的事件發生？此時的對話氛圍，猶如創作者所說：「我不會將自己的解釋和幻想，強加在那些人頭上，更準確地說，文字內容是那些陌生人的主體，他們正引導著我的思考脈絡。」[8]

　　這個創作案例的核心價值相當清晰，韋英企圖藉此作品鼓勵人們吐露真情，無論是平凡的、奇異的，失望的、或是假裝的文字敘述，經由說話的語調轉變成書寫模式，在公眾面前袒露真情實感。在長期觀察和傾聽路人心聲之餘，韋英心有所感的說：「我被各式各樣的人所吸引，無論他們是平凡的人物，還是極端份子。然而，我最喜歡的是，那些不肯妥協、堅持自己個性的人，儘管他們會因而失業，會得罪朋友、甚至失去所有的親人，他們卻始終堅定自己的信心。其實，每個人都會產生瘋狂的念頭，只是這些人從不掩飾、勇於表露自我內心。」[9]

22-3 親子與家庭肖像

　　接著來談談有關家庭的議題。這個系列製作，她採用紀實攝影與錄像手法，像是一位社會文化工作者的拍攝技巧，以實況敘述方式細心刻畫著眼前所見。 韋英的〈我愛你〉（I Love You）呈現一個酒醉的女人，內容是這個女人過去曾和三個男朋友的情感糾葛。雖是難以啟齒的複雜感情，這種剪不斷理還亂的曖昧情愫，最後只能不斷地叫喊「我愛你」，激動情緒久久不已。〈沙夏與母親〉（Sacha and Mum）畫面一開始，母親用力抓住女兒的頭部不停地甩動，雙方搖擺的肢體動作，乍看下彷如暴力電影裡的情節，最後女兒與依偎在已經淚流滿面的母親身旁。為什麼母女之間有此家暴動作？原來，這個情節是母親協助患有精神疾病女兒的復健過程，她真誠且真實的紀錄了這對母女肖像與肢體互動，片尾結束前兩人溫暖擁抱的影像，此段所記錄的親情自然流露，的確讓觀者十分動容。

　　作品〈二合一〉（2 into 1）描述一位母親和她的一對雙胞胎兒子，先分別採訪母親和兩個兒子之間的言談和感受，並記錄下彼此雙方的評

7 Gillian Wearing , Daniel F. Herrmann, "Gillian Wearing", London : Whitechapel Gallery, 2012.

8 同註5。

9 Russell Ferguson, Donna De Salvo & John Slyce, "Gillian Wearing", Phaidon, 1999.

吉莉安・韋英
〈沙夏與母親〉
錄像　1996

吉莉安・韋英
〈二合一〉　錄像
1997

左／吉莉安・韋英
〈家庭相薄：三歲的
我〉 攝影 2003
右／吉莉安・韋英
〈家庭相薄：我像我
的父親〉 攝影
2003

價。之後，角色互換，將記錄的評價言詞和雙方做一調換，由母親陳述
兩個兒子對她的評價，接著兩個兒子則轉述母親對他們的評價，兩兩對
調聲音後透過錄像來呈現。如此，雙方如同駕馭著同一馬車卻發出相異
音頻，也像是戴了相同的面具，面具下的真實身份總讓人猜疑。母親和
兒子儘管都對彼此的缺點有幾分抱怨，但對彼此交換身份後的評價語氣
還算客觀。韋英認為，這種母子之間的關係，表面上看似親密卻又有矛
盾的衝突，那是一種親人或朋友間密切關係的普遍存有，她使用此兩者
聲音互換的方式，以詼諧的手法形構出親子血脈身份的主從價值。

〈家庭相薄〉（Album）系列，是藉由自拍影像的方式探討家庭關
係。韋英使用精巧的化妝術，分別讓自己扮演她的父母、兄妹、叔叔以
及不同年齡的自我。這些數位輸出照片，看起來像是家庭相薄裡不同年
代的照片，採用黑白、彩色、褪色等形式呈現。例如其中一張名為〈我
像我的父親〉（Brian Wearing），被大尺寸輸出的是她裝扮成父親穿著
正統西裝的模樣，顯現出那個年代的男子體態。另外，她哥哥的相貌是
以臥室為背景的半裸自拍，還有作為她叔叔的肖像則是代表另一年齡的
影像，以及母親和她三歲時的自拍肖像，以此系列提供一套客觀記錄的

家庭寫真簿。如果觀者仔細審視這些看起來類似蠟像的照片，會發現在每張肖像的眼部周圍，都有很細薄的面具的塑膠邊緣。為什麼韋英要使用偽裝術拍照？原來這是韋英刻意委託專業化妝師的協助，根據她家人的面部特徵而製作不同面具，最終再將自己裝扮成年幼的自己、少年的哥哥、年輕的媽媽、帥氣的叔叔和成熟的爸爸。她的扮妝成功地掩蓋了原來的自我身份，又呈現了某種基因遺傳的延續性，讓照片添加些許神秘而詭異的氣氛。總之，韋英化身為自己是自家成員的每一份子，藉此系列表達家人血緣共生的聯繫和差異，那是一種真實且深刻的心理認同作用。

22-4 社會寫實的影像

韋英透過藝術呈現的方式來揭露人們的內心世界和真實情感，觀其作品之後，令人不禁還想問：怎樣的角度可以觀看人們真正的內在情緒？如何判斷人格具有多重的與易變的特質？我們能否透過這些影像洞悉人性？當然，藝術家所面對的社會問題可說極為棘手，尤其面對傳統、保守的人時也就更形困難。不過，吉莉安·韋英為此作出努力，她對人類內心世界的探索時，以直接毫不矯飾的方式來凸顯了人物內心真實的一面，無形中也提供一種屬於社會寫實的影像脈絡。

一般而言，「社會寫實主義」（Social Realism）曾用來稱呼19、20世紀帶有政治、社會意味之寫實觀點的繪畫與雕刻，當一件藝術品稱為「寫實」，係指「抽象」

吉莉安·韋英
〈Lily Cole〉
攝影　2009

的反義，也是指作品再現時能帶引觀眾進入其日常生活的實質意義。「Realistic」一詞有多種涵義，最普遍的意義通常是指稱描寫日常活中美麗或醜陋的事物，主張客觀、冷靜和真實地去觀察、描繪其自然、純樸的現實，按照事物本來的樣貌去真實反映當時生活。例如19世紀的藝術家庫爾貝（Gustave Courbet，1819~1877）描繪自己親眼所見的人、事、物，強調繪畫的社會性內容而形成其特色。進而於20世紀的社會寫實主義則更擴充了內容層面，例如1930年代的美國藝術運動，因受到當時經濟恐慌與墨西哥革命畫家的影響，將注意力轉移至勞工、失業、貧困、種族歧視等社會問題描繪，譬如列斐（Jack Levine）、畢德（George Biddle）、格羅斯（George Grose）等人對社會中下階層的景象詮釋。

　　英國過去曾經歷了生產力低落、發展遲緩、成長緩慢，這樣的經濟狀況也影響了人民的生活。雖然政府羅列重振榮光的改革，但社會所面臨的問題仍舊層出不窮。對此，在1990年代英國文化研究內部也引發某些運動，內含勞動階級的文化分析，無論是賀嘉（Richard Hoggart）對於大戰前倫敦日常個人生活的歷史紀錄、威廉斯（Raymond Williams）以人類學角度重新將文化定義為「生活的全體」，或者湯普森（E. P. Thompson）恢復「由上而下的歷史」觀點，都是將此民生議題列為重要核心。因此，掀起於1960至1980年代中期文化研究的一場革命，拆解對於大眾文化形式和實踐的批判方式，揭露社會意義所製造出來的階級利益。然而，自從「柴契爾主義」揭竿而起後，階級問題持續主導文化分析走向的情形便開始遭受懷疑，霍爾（Stuart Hall）的《革新之路難又難》（The Hard Road to Renewal）也指出，新的社會空間不再以階層論述，必須要完整地勾勒出整個社會空間的地圖。[10]

　　依此文化研究基礎，在現代社會中現實原貌的場域無所不在，而普羅大眾也正身處這一切所謂社會空間的地圖之內。藉此觀點援引至藝術創作，吉莉安·韋英的創作意義不但瓦解了社會階級之分，也以悲天憫人的胸懷深刻地觀察社會實境，她的藝術思維是將不起眼的民間人物予以放大，並賦予社會意涵的詮釋。這些關於家庭、機關、社群或是社會

10 Stuart Hall, "The Hard Road to Renewal: Thatcherism and the Crisis of the Left" (London: Verso, 1988), pp.275-276.

上四／吉莉安・韋英
〈傷口〉 錄像
30 min 2000

邊緣人的處境，無論他們屬於顯性或隱性的心境遭遇，都是大眾文化的
一部份，也是社會寫實的現況。當我們看到各種人生百態時，不管是紳
士、商人、婦女、叛逆者、街頭遊民、黑道人物或精神病患的種種告白
與掙扎，事實上就是一幅社會空間的地圖。總之，吉莉安・韋英正藉此
藝術媒介的表現手法，來彰顯社會寫實的動能，他邀請群眾參與並且與
之對話，深具內在的人性本質及其有意義的影像語彙，已緩緩沁入觀者
的思緒之中。（圖片提供：White Cube、Mary Boone）

20 居所載體—瑞秋·懷瑞德
Rachel Whiteread

瑞秋·懷瑞德（Rachel Whiteread）[1]擅長使用石膏或混凝土，翻模來自家裡的門窗、地板、房間、書櫃、寢具或是椅子造形空間等塑造，甚至將整座房子翻模為紀念碑式的作品。她對翻模成型的作品正面和背面都仔細處理，混合媒材之後，讓人產生一種原始狀態與凹凸顛倒的錯覺。這種看似極簡抽象且無裝飾效果的造形，帶有一些離奇意味的形體魅力，這些意象都讓觀者驚嘆於她擅用家常物件，並且好奇這些經由轉化而來的空間感，顯得特別有意思。值得一提的是，懷瑞德以〈房屋〉（House）一作，引來正反兩極的讚嘆與負面批評，但也因此特立獨行的創舉，為她戴上英國「泰納獎」（Turner Prize）桂冠。

20-1 被遺忘的立方體

懷瑞德在大學時期，因緣際會地在海格特公墓（Highgate Cemetery）工作，修復因年代久遠而損壞的棺材蓋。事實上，海格特公墓是英國七大公墓中最為著名，這個位於倫敦北郊綠蔭綿延之福地，約有五萬二千多個墓位，近17萬人長眠於此，其中不乏著名的藝術家、詩人、科學家，例如馬克思和他的妻子、小説家艾略特（George Eliot, 1819 -1880）、物理學家法拉第（Michael Faraday，1791-1867）、哲學家史賓賽（Herbert Spencer, 1820-1903）等著名人物。放眼望去，有

1 Rachel Whiteread於1963年倫敦出生，之後她隨著家人在郊區艾瑟克斯（Essex）長大，直到7歲時全家再搬回倫敦。她的父親是一位工藝學院的行政人員兼地理老師，母親則是一位藝術家，從小培養對藝術的愛好，其實是受到父母親耳濡目染的影響。長大後因而她在布萊頓工藝美院（Brighton）學習繪畫，繼而到倫敦斯萊德美術學院（Slade School of Fine Art）學習雕塑。1993年以〈房屋〉（House）一作獲得評審團青睞，成為英國第一位榮獲「泰納獎」（Turner Prize）的女性藝術家。

位於倫敦北郊的海格
特公墓，是眾多知名
歷史人物的歸宿之
所。

東西園之分的墓園，到處充斥著維多利亞或哥德建築的墓葬風格，以及
不同造形的立體雕刻陪襯，每每總會吸引絡繹不絕的人群前來憑弔。或
許因為墓園年代久遠關係，樹叢與墓碑之間早被藤蔓荊棘悄然覆蓋，而
層層灌木透過陽光撒下些微光線，在碑體建物上留下了斑駁的影子，彷
彿細訴一種無盡滄桑之美。

　　懷瑞德從墓園裡斑駁的量體造形，得到了創作上的啟發，她說：
「我的生活就是我創作日記，我將腦中構想與日常所見，轉化成為一種
思考。」[2]因而，日後創作的媒材總圍繞在日常物件感，懷瑞德嘗試使用
蠟、樹脂、橡膠、水泥、石膏、聚苯乙烯等媒材，將人們輕易忽視的另
類空間，如翻鑄模型般，直接把墳塚、陵墓、墓碑的意象，形塑為陰陽
對調的立體作品。或許因為從小對於老舊物品的某種眷戀，以及在海格
特公墓修復石雕的體驗，懷瑞德轉化生活經驗與寄情於家屋的主題於藝
術創作之中。如此，她特別喜歡觀察閒置已久的空間，抑或沒人居住的
物件，透過這些老舊形體翻轉後的造形，將生活記憶投注於時間與空間
交錯的雕塑形體。

2 Rachel doesn't live here anymore'，"Frieze"，Issue 14, 1994, p24.

這種陰陽與凹凸並置的塑造，讓人聯想到諾曼（Bruce Nauman）早期的雕塑〈鑄造我椅子下的空間〉（A Cast of the Space Underneath My Chair）。一把椅子下曾經被佔據的存在感，和已經被遺忘的不知名空間，頓時擠壓出一種時空殘像，迫使人們不得不去思考空間的

認知關係。諾曼經由局部解構的形鑄手法，以實體材質翻塑空蕩角落裡鬆脫變形的椅下空間，捕捉了既無形又抽象的區塊，顯示出一處人跡缺席的遺忘之地。

　　不同於諾曼對於看不見空間的處理，懷瑞德從海格特公墓得到靈感，把一些具象形式的物件，在複製後呈現清晰細節的結構，並在僵化、莊嚴與沉重的背後，喚起人們對這些熟悉卻被忽視之普通事物的回憶。例如矗立在特拉法加廣場上的〈紀念碑〉（Monument），遠眺之下，顯然與右翼台柱上喬治三世的青銅雕像相互睥睨。這件作品位於廣場的入口處，而左翼台柱上出現一矩形透明立方體，簡潔的外觀下，不時釋放出晶瑩剔透的反射光氳，尤其是綻藍的天空光量，折射出如透明玻璃般的琥珀色澤。或許任何人經過紀念碑之時，不禁透過這作品的反射去思考，這個年代，人們還需要高聳參天的英雄式紀念碑？

　　不少人以為那是台座建築的一部份，因為它屬於一個充滿了堅硬厚實的材質結構，當然，也有不少人質疑，為什麼它會出現在四週都是偉人雕刻的廣場上？實際上，懷瑞德刻意將左、右翼的雕塑台柱，搭配為不平衡的狀態。喬治三世的青銅雕像代表「過去歷史」站在台柱上，而左右之間，一新一舊的對比顯現出時空差異。再者，她的物體造型並非採取特殊的偉人形象，而是複製台柱造型後反轉於石磚台座上。那麼，被稱呼為「紀念碑」的作品已不是一個具有豐功偉業的英雄人物，也不

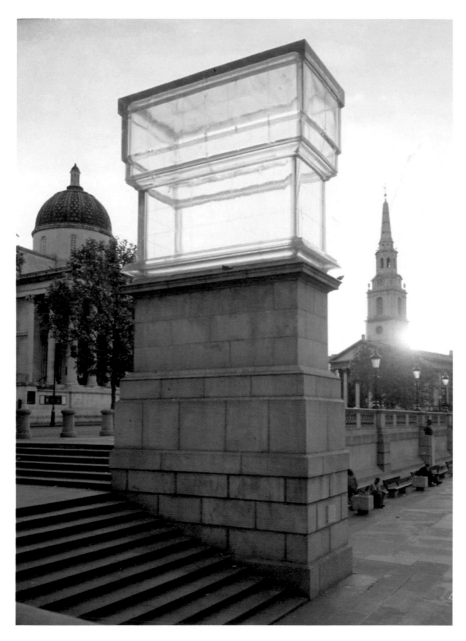

瑞秋‧懷瑞德
〈紀念碑〉
翻模、造形
900×510×240 cm
2001

是任何被歌功頌德的文字敘述，而是，真正被還原到「紀念碑」建物本
身。這座〈紀念碑〉跳脫雕塑語法，複製石柱模型且深刻地揶揄舊體制
的英雄人像外，並於打破紀念形式陳規，直接還原到雕塑和材料本身，
頓時瓦解人們過去習以為常的崇拜系統。

20-2 舊物件與新記憶

　　複製物件的手法，經常出現在懷瑞德的創作上。她用橡膠材料複製了床墊、用鐵質材料複製了地磚、用水泥結構複製階梯等，巧妙截取材質的屬性之後，賦予媒介物另一個新的語彙。〈衣櫃〉（Closet）是懷瑞德首次對雕塑形象與形式的探索，試圖製造物體的內部成為外部空間，而此空間也成為形塑的靈魂所在。如她在創作自述裡描述著：「我想使用的材料，是它原本就已經存在的，因為我最想採用這個原始的材質，進入它的內層去揭開我所不知道的物體性。」[3]她舉例補充：「我一件作品「無題／床」（Untitled／Bed），它一直被置放在我的工作室裡，傾斜地靠著牆角……，久而久之我總有一種直覺，始終感覺它像個人似的站在那兒…」[4]

　　之後，懷瑞德使用不同的橡膠材料，複製了各式各樣的床墊，有正面平躺或腹背型式，像一個需要休息的人，總是很安靜的模樣擺放著。為什麼對複製床墊情有獨衷？「小時候我總認為床墊底下或衣櫃裡面，是最讓人恐懼的地方。」她回憶說：「特別是衣櫃的門打開之後，靠在牆角的那個空間……不僅是恐怖的地帶，似乎也隱藏著一些不為人知的

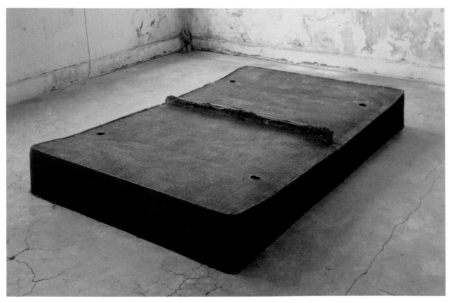

瑞秋·懷瑞德
〈床〉　翻模、造形
1993

3 Chris Townsend, "The Art Of Rachel Whiteread", Thames & Hudson, Limited, 2004, p.6-7.
4 同前註。

瑞秋·懷瑞德
〈小說〉
翻模、造形 1999

秘密。」[5]創作時，她並沒有懼怕床墊底下黑暗，反而把床墊的造型當成
人的姿體來雕琢，或斜躺或站立，儼然轉變成為一個獨自沉思的物件。
從另外的角度來看，懷瑞德的創作並不是為了複製物件而複製，而是在
改變原本材料屬性之後，組合裝配成另一個物件，甚至於這個物件已完
全喪失它的實用價值，再次提供視覺上的思考。因此，沒有人可以進入
她的作品裡頭，觀者僅能站在她的作品前想像，揣測這些被複製的門窗
或壁爐，是否暗藏任何玄機。

　　誠如上述概念而做，〈無題／小說〉（Untitled / Novels）綜合灰
漿、多苯乙烯和鋼鐵等材料，複製了在書架上的書本。被複製的書本殘
留了書背上的色彩，在灰漿的烘托之下，像負片的影像一般，顯得虛幻
而神秘。〈無題／樓上〉（Untitled / Upstairs）則以樓梯的造型為主要
結構，併合兩座不同方向的階梯，這個組合足以令觀眾陷入雙足攀登的
思索。因為當你登上梯板時，環顧左右卻找不到任何出路，徘徊之後也
只能駐足於不可開啟的門前。有趣的是，這個像是建築結構之作品，在

5 Ina Cole, 'A Conversation with Rachel Whiteread', "Sculpture Magazine", Vol.23, 2004.

「倒序」手法安排下，比擬為一座被發掘後的遺蹟、一個被獨立出來的純粹造型，但它始終是不合常理的居住結構。〈無題／房間〉（Untitled / Rooms）、〈無題／階梯〉（Untitled / Stairs）是屬於建築性的作品，複製著四個牆面或階梯形狀的視覺概念。對於雕塑翻模效果，介於建築空間和身體間彼此微妙的互動關係，如懷瑞德所説：「這是強調簡單、平順的造型，而且是從別處建築物體翻模複製而成，當你觀看作品，有一個空間介於房間和牆面之間，那是值得親身經歷和探索的地方。」[6]

另一件〈築堤〉（Embankment, 2005），動用了一萬四千個臘封的白色紙盒組構完成。[7]此作品的靈感來自她整理自母親遺物時找到的一個紙箱子，紙箱外部所列印的商標隨著時間流逝而退了原有色彩，然而放置於紙盒內的物品依然存在。只是用來包裝存放物件的紙箱，像是包裹著人們記憶一般，縱使退了顏色仍舊是堅守著自身崗位。但是，卻讓人無法分辨這是哪一個寄存的記憶名稱罷了。因此，懷瑞德認為：「不同種類的老容器，可以視為人們存放記憶的平台，時間久了，每個容器的外表看起來都一樣。」[8]

懷瑞德擅長運用簡單線條的造型，以及日常生活物件進行創作，作品充滿著極簡主義的觀念。當原有物件的樣貌被更換後，取而代之的實體以存在性現象而存在，這些物體即成為一種標記、一個想法或一座紀念碑，讓人們以摸索的方式臆測這些具有非功能性的體積，是否仍是人們記憶的載體？涉及過去記憶的解釋，家屋的日常物件或多或少涉及了懷舊，喚起人們的記憶之時，甚至因此而實現了他們的某個記憶，或是紀念記憶本身和時空漸變的因素，進而顯現一種世俗的意義。另一方面，場所裡的懷舊物件可視為新詮釋，是對時間壓縮與空間交疊狀態下的告解，顯露那些被放逐下的對象物之防禦性回應。然而對於現代性所渴望的物件憧憬，經過主體的轉譯和改變，透露出對現代性過渡壓抑下的思想回歸。

6 Fiona Bradley, "Rachel Whiteread", Thames and Hudson, 1999, p18.

7 瑞秋・懷瑞德受邀於渦輪大廳創作的作品〈築堤〉（Embankment），於2005年10月11日至2006年5月1日於泰德現代美術館展出。觀眾進入展覽大廳彷彿置身於一座巨大的倉儲中心，每個人心中不禁暗自忖度著：「這是堆放冰塊的倉庫？」「這看起來向是擺置白盒子的工廠。」「好像是進入一個大型的積木庫房喔！」乍聽之下，真的讓人誤以為是倉庫一景。這些看似隨意堆疊的白色玩意，其實就是她心血結晶的作品。參閱陳永賢，〈泰德現代美術館「渦輪大廳」之創作計畫〉，《藝術家》（2006年12月，第379期）：282-293。

8 Lisa Dennison, Craig Houser, "Rachel Whiteread: Transient Spaces", Guggenheim Museum Publications, 2001, p18-20.

瑞秋・懷瑞德
〈築堤〉 翻模、造
形、裝置 2005

20-3 凝結的家屋建築

再次面對懷瑞德的〈鬼魅〉（Ghost, 1990）端詳許久，讓人無法一眼辨識出這物體的正確結構。不過，我們跟隨此塊狀量體的幾何形線索，才慢慢發現整組意象。透過這具龐然大物的外型，表面接縫處有著水平和垂直的細線分布，而每個區塊也暗示出一種反轉的輪廓。原來，這件物體是翻鑄自倫敦西區一處公寓的房間。在這個諾大量體和灰白色調，創作者忠實地捕捉了建物表層細節，例如壁爐的位置、窗櫺的殘骸、門框的高度，或是壁紙的痕跡等，這些模糊符號勾勒出一座類模型的固體。

　　乍看之下，這件作品與美國1960年代之後極簡主義（Minimalism）的雕塑作品相呼應。如同賈德（Donald Judd）強化簡潔視覺的物體形式，以及安德列（Carl Andre）利用磚塊單位體的組合作品，不管是金屬、塑膠、石材或其他素材的物體，都崇尚形式簡單的結構。他們共同信奉「少即是多」（Less is More）為圭臬，在幾何化形式的物件外表，消除複雜且具裝飾的形體，並且強調作品與空間關係，有如場域延伸的概念，兩者相互襯托出簡潔、純粹的造形元素。

　　回過頭來看〈鬼魅〉。懷瑞德直接將房間內部的空間，以翻鑄的手法，把房間本身當成「外模」、把房裡的空間當「內模」來處理，使空間的陰／陽、虛／實部分對換，造成去除原有物體的存在感，並且保留外在的實體表象。換句話説，它並非一個實心填充的空間，而是內部使用支撐牆面的空心固體，因此不同於一般的翻模鑄造，而是刻意捕捉虛空間的具體化呈現，也就是「負向翻鑄」（negative cast）的效果營造。如此，因應著物理痕跡的房間內部形象，即使是一座空殼，但它已從符號運作體系中透過空間經驗，亦指涉出錯置與反轉的記憶系統。

瑞秋‧懷瑞德
〈房屋〉
翻模、造形 1990

　　同樣的使用翻模技術，懷瑞德的雕塑作品〈房屋〉（House），猶
如一座沉默且凝重的量體，屹立於倫敦東邊的葛洛夫路街道上（Grove
Rd.）。這座看似毫無場域感的家屋建築，實際之物體乃以等比例翻模形
式，再造原本處於此地的舊式建築。這棟位於平民區的維多利亞風格房
屋，是三層樓房樣式的建築。懷瑞德做法是將這幢準備拆除的房子內部
噴入液態混凝土，然後在將其外牆移走，於是原本是虛空的內部空間便
成一個實體。經過翻模製造的八個月後，整個街道被碾為平地，唯獨留
下這座高聳且挺立的雕塑，成為唯一的象徵歷史家屋的倖存者。

作品〈房屋〉用灌漿鑄造手法，使用石膏、混凝土等材料，如同製造兩個集裝箱之間的空間，房間裏的一個空間細節，傢俱的底部空間。當它因展覽之需而遷往他處，正如從往常所在的位置上，明顯地游離於至另一個場所，造成時空衝突與矛盾。同時又扭曲了一種似曾相識的過去，以及一般「習以為常」的錯置概念，讓人重新思考自己生活建構的家屋概念。這件以混凝土和水泥翻製的作品，因眾多評論聲浪而聲名大噪，並獲得泰納獎（Turner Prize）殊榮。然而，懷瑞德的〈房屋〉展出後，出現一個有趣的現象。1993年英國突然出現一個名為「K基金會」（The K Foundation），這個單位辦了一個衝著「泰納獎」而來的獎項「K藝術獎」，他們要選出年度最糟的英國當代藝術家，並指名當年泰納獎所選出「最傑出英國當代藝術家」的得主就是：瑞秋・懷瑞德。[9]話說回來，當時「K藝術獎」發佈新聞指出，他們提供的獎金是泰納獎的兩倍，即四萬英磅。如果，得獎者不願意領取這個獎項，那麼他們就在泰德美術館外面當場用火燒掉這些錢幣。懷瑞德獲知訊息時有些遲疑，後來無奈地接受，領獎後便把獎金全數捐出來做公益。

這一場意外插曲之後，讓我們重新省視上述作品。首先從文化地理學的角度來看，〈鬼魅〉與〈房屋〉的作用置放於地域的尺度上。這個關於地域變遷的問題，其實牽涉它與場所經濟的關係。終究這個被拆毀重組的「家屋」建築，原先屹立倫敦街道，〈鬼魅〉取材自倫敦西區一處老舊公寓，〈房屋〉則源自東區塔橋（Tower Hamlets）。當城市南區金絲雀碼頭（Canary Wharf）俱時蓬勃發展後，益加凸顯地區經濟興衰的對比，使地理意義所隱藏的新與舊、好與壞，以及環境認同和環境意義的構成因素，相扣於人與住所的關係層次更形密切。[10]然而，無論是〈鬼魅〉或〈房屋〉，懷瑞德著眼於一處「受庇護」的處所，一旦作為一種心靈上的回歸與寄託，在密合與封閉的外型下，卻是讓人無法進入

9 「K基金會」是由當時當紅電音團體The KLF的成員比爾・莊蒙德（Bill Drummond）和吉米・考蒂（Jimmy Cauty）兩人所主導，當年唱片狂賣時至少為他們賺進六百萬英鎊，繳完稅後還有三百萬英鎊，於是錢太多的行徑除了成立短暫的K基金會外，也曾舞會上瘋狂灑錢，甚至在媒體公開報導他們用67分鐘時間，燒掉剛從銀行裡提出來的一百萬英磅等怪異行徑，是否以此狂妄舉動嘲弄藝術體制？或公開向泰德美術館挑釁？則未獲此兩人的證實。

10 誠如諾伯舒茲（Christian Norberg-Schulz）對居所結構之分析所言：「場所的結構包括空間、邊界、集中性、方向性和韻律，場所的特性除了是具體的造型及空間界定元素的本質，也是綜合性的氛圍（comprehensive atmosphere），主要由環境的認同感和環境所蘊含的意義等構成。」參閱Christian Norberg-Schulz著，施植明譯，《場所精神》（Towards A Phenomenology of Architecture）（台北：田園城市文化公司，1995）。

左頁／瑞秋・懷瑞德
〈房屋〉 翻模、造
形 1990

這個給人溫暖的處所。[11]顯而易見，在符號意義上，這是一種對於家憧憬的斷裂；一種已經產生缺失的家屋，是不存在的房屋的形貌。無論如何，空間中的秩序也發生倒置作用，讓私密的部分向公眾視角開放，而微妙又敏感的私密空間，頓然公然暴露在此。於是，尺度上消失了的隱私位置，讓人窺探到不穩定的房間、臥室、後院，一種個性化的生活保護層，隨著房子的消失，背後隱藏的位置亦缺少了庇護作用。

再者，〈房屋〉的確曾經是屬於家房室內的量體和溫度，但在固化的結果下，它的生存空間和生活空間已經被填滿了，原本是流動的地方現在變成了實體。誠如莫利（David Morley）《認同的空間》分析認同所涉及的排斥和包含，而差異則構成了認同特質，他認為，面對驟變的經濟和社會，尋求社會群體感、傳統感、身份感和歸屬感的衝動反而會愈益強烈。[12]從這個角度來看，被賦予的時空已被消減，甚至昔日得以炫耀之輝煌過去的家屋已經不存在。因時代變遷，這些日常家居的物件全都消失無蹤，創作如何陳述這樣理念？如懷瑞德所言：「建造一個使用多年以後的殘渣。」[13]就這樣，在複製殘渣的現象之後，同時也宣告知了一種維持社會時空的法則，已經轉變為失衡狀態，如此殘缺，正也表述著交替於當前無聲無息的空間，是對真實社會空間的強烈否定。

下左／瑞秋・懷瑞德〈無名圖書館〉翻模、造形

下右／瑞秋・懷瑞德〈無題〉 翻模、造形 2012

右頁／瑞秋・懷瑞德〈家內〉 翻模、造形 2003

11 引自加斯東・巴舍拉（Gaston Bachelard）《空間詩學》探討一系列居所的原型空間：家屋、閣樓、地窖……等意象，最原初感受建立在一種「受庇護」或「渴望在其中受庇護」的私密心理反應。參閱Gaston Bachelard著，龔卓軍、王靜慧譯，《空間詩學》（台北：張老師文化，2003），頁65-103。

12 David Morley著，《認同的空間》（南京：南京大學出版社，2003），頁70-72。

13 Nicholas Wroe, 'A life in art', "The Guardian", 6 April 2013.

20-4 負向空間的載體

綜合上述，懷瑞德使用石膏、模型、橡膠、翻模等技術，將家居的現成物予以複製，明顯喚起了你我生活上熟悉的記憶，並帶動人們去思考關於家屋的意義。不僅如此，她也標示了一個特殊時空中的印記，如同一個隻腳停留在過去，另一隻腳則跨越到現實；是過去的時空闖入一個現在的，現在的在場特性仍和過去的記憶保持著彼此聯繫的線索。易言之，關乎家屋的概念，她以感性的態度去選擇物體材料，以敏銳的角色去剖析材質的特色，而所選取的主題範圍不外乎是各種家居的物件，經由複製詮釋之後，演變為個人的雕刻語法。重要的是，她的雕塑美學也從人的身體來考量，把每件完成的作品與空間看念，相互融合一體而成為「人活動」的一部份。

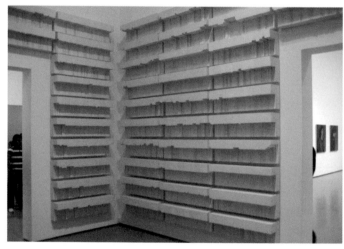

然而，城市中的家屋因遷移而毀損、因老舊而不斷更新，猶如卡爾維諾（Italo Calvino）《看不見的城市》（Invisible Cities）所說：「城市每天更新，它卻在唯一固定的形式中保存它自身的一切；昨日的垃圾堆積在垃圾上，也堆積在過去的日子與歲月的垃圾上。」[14]因為時代變遷迅速，對現代人而言，家屋定義如何重新解釋？懷瑞德提出讓人深思的問題，家屋原型本身即為物質的原初意象，而家屋空間作用之實感，共通於所有人類的心靈反應。但是，假如家屋一旦遭受破壞，誰會是倖存者？若人成為最大的主體，那麼，全球化底層所謂在地化「詩意地棲

右／瑞秋・懷瑞德
〈書櫃〉 翻模、造形
右／瑞秋・懷瑞德
〈區塊〉 翻模、造形

14 Italo Calvino著，王志弘譯，《看不見的城市》（Invisible Cities）（台北：時報出版，1993），頁34-45。

居」[15]是否依舊存在呢？

　　無論是居所之自我認同或個人家屋的自我憧憬，懷瑞德處理了空間量體的探討，實踐過程中不斷觸及所有慣常空間所遺留的翻轉議題。綜合上述，歸納懷瑞德的造形美學，涵蓋下列幾項特色：

　　（一）幾何形式的空間保留，它不但建構時間下的物理痕跡，同時也和場域對話。觀者自身的經驗裡產生－關於空間的一切回憶、鄉愁……等生活經驗。懷瑞德使用如此多元的懷舊元素，聯結於家屋和物件，讓觀者閱讀其記憶系統，卻又在閱讀過程中產生某種斷裂。

　　（二）矗立著內容物，吸納了原有住屋的空間記憶，重建了「看不見空間」，實現了的內部空間輪廓。因作品的材料獨自表白從與指涉作用，對於已消失的位置，隨著外皮表象的消失，一併煙消雲散的主體，

左／瑞秋‧懷瑞德
〈25個空間〉
翻模、樹酯、造形
1995
右／瑞秋‧懷瑞德
〈浴缸〉　翻模、樹
酯、造形

如今以一種鑄造形式存留而重現。

　　（三）她直接在雪白的凝固體上，以翻模方式複製出另一個凹模，以此循序堆疊出一個體積感空間，大膽顛覆了複製物件所屬的正向與負向空間。一個在無形中飄忽地被留住的負空間，此「負空間」（negative space）是指賦予空間裡之物體和物體的無形間隙。懷瑞德的負空間是一個空間形體的負向鑄模（negative cast），其痕跡是這房子的年輪，也是居所的歷史和記憶殘影。（圖片提供：White Cube）

15 海德格（Martin Heidegger，1889－1976）曾提出「詩意地棲居」，在棲居的建造中，讓居所自身自由地湧出和收回；在築造的棲居中，讓四相一體安居在物中，從而揭示出棲居的本質。參閱Martin Heidegger著，孫周興譯，《海德格爾存在哲學》（北京：九州出版社，2004）。

21 理性觀察—沃夫岡‧提爾曼斯 Wolfgang Tillmans

沃 夫岡‧提爾曼斯（Wolfgang Tillmans）[1]專長於攝影領域，受到學院教育洗禮外，亦兼具自發性學習與實務操作之應用。因為如此背景，他的作品總不同於其他專業攝影師的角度，正也適時呈現出一種即興的、偶然的，甚至光圈誤差的曝光氛圍。這些影像畫面有時失焦模糊，有時局部帶有斑痕的效果，乍看之下，的確很難分辨這是出自名家之手。特別的是，他總以另類的捕捉之眼，將充滿爭議性主題的觀察入鏡，如其系列作品—以男性小便和自瀆為題材的影像裝置，讓他在泰納獎激烈競爭中稱冠奪魁，成為首位以攝影為媒材的獲獎者。

21-1 另類角度的焦聚

提爾曼斯經常以人文關懷的角度出發，從居家靜物、戶外場景到文化政治界和演藝圈的人物影像，甚至包括友人的私密生活寫真。他的作品乍看之下，是一種即興的拍攝過程，實際上卻也展現出日常所見的寫實紀錄。例如他曾以倫敦的夜生活為紀錄主題，包括夜店裡人物、舞廳裡的狂歡，乃至街道旁的流浪漢。他一方面強調其個人對自由民主的堅持態度，另一方面也以創作去面對性別認同、種族歧視、同性戀等社會議題。他從現實社會中的青少年人物、尋常靜物、抽象意象擷取畫面，

1 1968年出生於德國雷姆沙伊德（Remscheid）的Wolfgang Tillmans，自幼即對於影像有著極高的興趣，長期從報章雜誌中收集各式各樣的攝影圖片。1983年曾到英國遊學，這趟旅遊經驗讓他接觸英國的流行音樂，開始著迷於倫敦的次文化活動。此外，1987到1990年他於德國漢堡工作時，廣泛拍攝記錄周遭的朋友肖像，他的攝影作品也並陸續發表於《i-D》、《Tempo》、《Spex》及《Prinz》等雜誌。1990年，Tillmans就讀於英格蘭柏恩斯和普爾藝術學院（Bournemouth & Poole College of Art），畢業後定居倫敦。曾獲2000年泰納獎，他是第一位以攝影創作，以及首次非英國籍獲得此殊榮的藝術家。戴上英國前衛藝術的桂冠後，Wolfgang Tillmans廣受邀於各地參展，包括紐約古根漢美術館、巴黎東京宮、倫敦泰德美術、柏林漢堡車站美術館、東京歌劇城藝廊、瑞士巴塞爾美術館、紐約P.S.1當代藝術中心、芝加哥當代藝術館等地展覽。

沃夫岡．提爾曼斯（Wolfgang Tillmans）拍攝作品時專注的神情

如某種詩意的畫面，是他的生活片段也是人文關懷，底層裡仍輕盈地訴說次文化中的淡淡憂愁。提爾曼斯濃烈關切之情悄悄地散發於作品之中，其攝影系列被視為是青少年寫照與次文化的代表。

攝影是將被拍攝的物像成為己有，它意味著將一個人置入與世界的關係，被拍攝下來的照片則像是世界的片斷。[2]一般而言，紀實攝影是凸顯當下真實性，強調客觀主體的攝影形式。對於社會現況的描述，主要強調真實與消除偏見的現實事物，同時以紀錄影像方式，強調其社會學的價值。然而，提爾曼斯的作品，看似紀實攝影的形式，卻又帶有個人獨特的觀點，他以攝影觀察普羅眾生的生活百態，這些平凡的人事景物裡，從觀景窗所捕捉到的畫面，有時失焦或出現刮痕，仍出其不意地彰顯出另一種觀察之眼的透視力。

在人物取材方面，提爾曼斯的人像作品，不單是為人物留影寫真，亦試圖忠實地記錄屬於一種時代精神和形象。他曾拍下公眾人物系列，例如名模坎貝兒（Naomi Campbell）、摩絲（Kate Moss）或搖滾樂團主唱亞邦（Damon Albarn），都在他的觀景窗下輕鬆面對，自然地卸下巨星架子，顯現出藝人真性情的一面。在影像記事部分，他則以一

2 Susan Sontag著、黃燦然譯，《論攝影》，台北：麥田出版，2010。

左／沃夫岡・提爾曼斯 〈魯茲和艾力克斯在樹上〉 攝影 1992

右頁上左／沃夫岡・提爾曼斯 〈丹〉 攝影 2008
右頁上右／沃夫岡・提爾曼斯 〈工作台〉 攝影 2008

種即興的、隨意的態度，紀錄了周遭朋友的生活點滴。其作品如〈魯茲和艾力克斯坐在樹上〉（Lutz and Alex Sitting in the Trees）男女兩人裸身披著長大衣坐在樹枝上，遠離地面空間後的距離，讓人物更貼近於身旁的綠意環境。〈丹〉（Dan）聚焦於後院一景，男子身體動作遮掩了部分肢體，因俯視角度的落差而造成一種突兀感。〈靠近〉（Close Up）則將三人裸睡的姿態，呈現一幅慵懶隨性的畫面，顯現出既曖昧又具情色的生活面貌。對於人物表情的掌握有獨到技巧，私底下，他的鏡頭下也遊走於好友的私房空間，一系列肖像紀錄如：勾勒癌症或殘傷病友的身體狀況、澡缸裏瘦弱身影，鋪陳於人物在走廊休憩的片刻，或是描述年輕情侶的甜蜜時光等畫面，捕捉時間流逝中的吉光片羽。

　　對於富有人文主義色彩的紀實攝影而言，過去的攝影家關心的焦點各自不同，如史川德（Paul Strand）特別肯定擺脫19世紀柔焦的浪漫主義，創造用相機看世界的方式。這種方式在服裝、臉孔、人的動作、機器、教堂和房舍等人物形體，呈現了未經裝飾的生活真實。[3]特別一提的是，有別於純粹紀實的手法，提爾曼斯「帝國系列─龐克」是一件具有粗粒子顯像的照片。他為了製造粗糙質感，刻意學習安迪‧沃荷（Andy Warhol）絹印複製版畫的效果，使用傳真機拷貝照片，再將傳真物像放大，以重複再重複的傳輸處理製造低品質的顯像質感。這種與眾不同的方式，與其他採取精緻對焦的掌鏡畫面相比，顯得平凡而質樸。

　　再回頭來看平凡事物與人物的生活景象，廚師未上工前私底下是什麼模樣？〈工作台〉在黝黑暗處顯處明亮，微光下乍現一位廚師待工前的休憩模樣，周遭廚具襯托出一幕工作台上的身體即景。〈魯茲和亞倫〉面對鏡頭顯得一派輕鬆，雙眼無避諱地瞭望遠方，雙眼像出了神卻

3 Arthur Rothstein著、李文吉譯，《紀實攝影》，台北：遠流出版，2012，p33。

左／沃夫岡·提爾曼斯
〈湯瑪士·多羅爾〉
攝影　1993
右／沃夫岡·提爾曼斯
〈蘇珊娜和魯茲〉
攝影　1993

又無神，心中只惦記那隻手的突兀動作，女子張開右手緊實握住男人的寶貝。〈湯瑪士·多羅爾〉獨自一人沖水沐浴，浴罷隨手用刮刀去除地板上的水漬，空盪的空間映照著光裸身體，乍然顯現著一身孤獨。再如〈蘇珊娜和魯茲〉的合照呈現有趣的畫面，反轉的雙手和無辜的神情，對照於裙裝底下的雙腳，擦撞出一種荒謬又絕對的時間凝結狀態。

　　另外，在靜物的捕捉方面，提爾曼斯細心捕捉每個瞬間的當下，每一敲按快門瞬間，悄然自成時光流動下的光影定格。他鏡頭框格中的靜物，在其伸縮尺度與擷取範圍，儼然活生生地再現一種無法用語言的視覺景觀。其〈靜物〉系列（Still Life）呈現出廚房流理台上杯盤交錯，瓷盤裡水果相互依偎交織成繽紛畫面；或尚為食用完的麵包餐點，靜靜地安頓於原來位置；抑或是窗台前的插水盆栽，斜靠於玻璃前而折射出晨光餘暈。再如〈荷瓣〉（Lucca）散落的花瓣與新鮮蔬果，構圖裡顯現出一種午後慵懶；〈K5〉幾顆隨意排列的南瓜，呼應於橫木下的水梨亦如平常所見；〈矮凳〉（Podium）在小凳桌上擺放鮮豔百合，與保特瓶上的薄膜，相互襯托些許光暈。提爾曼斯細膩地勾勒日常家居的小靜物，頓時充滿了生機，無論是餐桌上的一朵花或掉落一地的紙屑，牆

角不起眼的咖啡杯或滿佈龜裂紋的茶具，甚至是廚房旁窗戶的氤氳水氣
或暖爐架上的毛衣。這些看起來毫不起眼且無聲無息的日常物件，在他
的眼裡，總褪變成一幅彷如繪畫般的質感，並且帶有一層溫婉的悠閒之
意。

21-2 看不見的風景層

提爾曼斯以不假修飾的寫實作風，總是在偶然之間捕捉不經意的美，在其風景、人物、靜物作品中也得到印證。他用攝影機四處搜尋，包括私人住宅、社區遊戲場、公園、廢棄工廠、摩天大樓等場域，捕捉的對象物往往彌漫著一股如入他人之境的情景。例如他在〈甦醒〉作品中，盈框遍地狼籍的偌大廠房裡，從天花板垂掛而下的燈飾，幽幽透出一種鬼魅般的赤紅光影，又如一道封閉式的夾壁長廊，誘引觀者進入一個充滿未知的室內空間。

縱使大自然的景象瞬息萬變，即使快門按下的剎那，往往逐漸封鎖住沒有始末的凝結狀態，於是，風景照變成為時空間隙裡的幽雅靜物，總是多了些許空氣縱深流竄的氛圍。一如提爾曼斯海天交接的〈路易士安那〉，波光嶙峋倒影迷濛和柔緩的藍綠漸層色調，天工巧妙地交織出一份澄澈光澤的悅目之景。他以希斯絡機場跑道和西倫敦港口腹地為背景的〈協和超音速噴射客機〉（Concorde Grid），將飛行客機與鄉村的空曠作對比，突顯此地區的房屋、停車場、鐵路幹線和高速公路等景觀。此外，他拍攝於美國震教徒社區的〈震教徒的彩虹〉，畫面裡橫跨在一幢小白屋上的七彩弧彎，意外地把藍空畫分為深淺色階，構成一幅幻影般的奇異景致，色彩結構的意境頗令人感到驚喜。

此外，提爾曼斯自小喜歡天文，時常帶著相機追逐日月星辰的蹤跡，如天象紀錄般的作品〈日蝕〉、〈月出〉，不著痕跡地在平鋪直敘的觀照下，將生活周遭通俗、不起眼或異常的自然景觀，轉化為抽象式的視覺語言。1990年之後，他的作品出現純粹抽象化，直接於暗房感光相紙勾勒出隨想組曲；再如〈自在遊〉（Frei schwimmer）乍看下像是抽象畫的線條，實際上是在透明的水裡滲透瞬間，色彩轉折的樣態因漂浮而產生流動光影。〈緋紅〉（Blushes）仿似雲霧飄渺的運動狀態，且不斷擴散其游絲肌理；〈冰雹〉描述小樹叢背後的一抹通紅，伸張外放的暖色調與色差對比，正擄獲觀者的目光。〈我不想要忘記你〉模糊了前景的綠影，對應於背後的藍色天空，半抽象的畫面裡有如移動般的速度，添加一種神秘的時間感。其他作品再如〈精神〉、〈中稠度〉彷如萬花桶的夢幻結構，置身於夾雜於濃郁色彩混合之中，令人分不清何處是起點與終點。〈礦場〉將巨視微觀的鏡頭錯置在盆栽裡，看似荒土

左頁上左／沃夫岡·
提爾曼斯 〈荷瓣〉
攝影 1997
左頁上右／沃夫岡·
提爾曼斯 〈矮凳〉
攝影 1999
左頁下／沃夫岡·提
爾曼斯 〈靜物〉
攝影 1995

沃夫岡‧提爾曼斯
〈協和超音速噴射客
機〉 攝影 2003

沃夫岡‧提爾曼斯
〈自在遊〉系列
攝影 2003

右頁上左／沃夫岡‧
提爾曼斯 〈緋紅〉
攝影 2008
右頁上右／沃夫岡‧
提爾曼斯 〈冰雹〉
攝影 2001
右頁下左／沃夫岡‧
提爾曼斯 〈我不想
要忘記你〉
攝影 1999
右頁下右／沃夫岡‧
提爾曼斯 〈精神〉
攝影 2000

巨巘卻又彷如森林之景，兩者相互襯托一處離世的烏托邦。此外，他的
〈捲曲紙〉系列，使用照片相紙以捲曲、折疊或折痕技巧，操縱介質的
彎曲與平整度，巧妙的發揮材料質感和對比，造成觀看時的錯覺。

　　總之，提爾曼斯捕捉到對自己所見事物的印象，摒棄了攝影的純粹
對焦技巧，充分享用相機捕捉日常生活的機遇。這個特色，猶如如藝評
家佩利（Maureen Paley）所說：「他輕而易舉地徘徊在對世界巨視到

微觀的探討，只有他才能以如此膽大精神。尤其是他的好奇心，實踐了
視覺震撼的效果。」[4]

21-3 影像與空間裝置

在影像充斥的媒體世界裡，提爾曼斯選擇了以攝影作為個人視覺的
標記。他總是設定系列主題進行拍攝，最後以裝置手法來聯結群組系

左上／沃夫岡‧提爾
曼斯 〈中稠度〉
攝影 2009
左下／沃夫岡‧提爾
曼斯 〈捲曲紙〉
攝影 2001
右／沃夫岡‧提爾曼
斯 〈礦場〉
攝影 2001

4 Julia Peyton-Jones and Hans Ulrich Obrist, "Interview with Wolfgang Tillmans", London: Koenig Books, 2010, pp.21-27.

沃夫岡‧提爾曼斯
攝影裝置

列。他也試圖讓單一影像，細述無形的圖像語彙，或以組裝系列轉述他所看到瞬間。這種類似電影導演的作法，並配合圖像如同影格一般，挑戰了一般人對攝影的固有印象，如他表示：「人的眼睛期望看見照片是真實，我嘗試推翻照片只有保留影像用途的說法，圖片所賦予的原真性，是超越於我的意圖之上。」[5]

如此面對不同於一般攝影的影像裝裱，或是將作品懸掛於白牆上的作法，提爾曼斯考慮攝影與展場空間的相互關係。他的獨特裝置做法，即是將攝影概念裝置於特定空間。經由他挑選的作品，無論經由電腦列印或照片輸出圖像，經由大小不等的尺寸搭配高低位置，以裝框和不裝框的混合懸吊，他再做總體呈現的綜合評估。有趣的是，在裝置概念上他大膽提出「去框化」的概念，將所有尺寸未經裱框作品，直接用膠帶或夾子直接固定於牆面。這樣錯落區塊的陳列方式，表面看起來很隨意，仔細觀察每件作品的大小和位置，其實都早已在他的規劃裡，讓作品影像內容與空間構成為之收斂，形塑出視覺上互補的對照效果。

5 Isa Genzken, "Isa Genzken and Wolfgang Tillmans in Conversation", Artforum, Nov, 2005.

　　換言之，他的展覽與裝置風格，取決於牆面上無框照片與不分大小尺寸的安排。不同系列作品分別用箝夾或膠帶直接張掛於牆上，除了零散的垂直方塊，自由排列之下，架構出非統一的規則。彩色照片放在噴墨列印的明信片旁邊，以及雜誌剪報並列堆放，有的尺幅高度甚至幾乎連接到天花板和地板。若觀看焦點縮放到一個角落，這些數位輸出的相片有人像、靜物、風景、建築物或天象，交錯於觀者自由想像，猶如夜空中不知名的星座，看似獨立卻又彼此有著交互連結的體系。他認為，每一個展覽基於整體考量，必須要站在一個特定點上去安排空間的鋪陳。

　　影像裝置概念的延伸，又如提爾曼斯曾在名為「事實研習中心」的展廳裡一樣，展示空間放置數張長桌，桌面交錯展示著剪報、信函、雜誌和他的攝影作品。同樣是以空間為考量，他將新舊雜陳的照片相互混搭，貼切地回歸至關於日常生活的片段紀錄。多年以來他持續量產的作品，穿插這些影像組裝之中，彷如影像醞釀而出的寓意意涵，觀者能夠自行編導故事，進而透過自由聯想且產生新的閱讀經驗。

下、左頁圖／沃夫岡・提爾曼斯　攝影裝置

21-4 視覺文化的衝擊

　　各種創作形式的攝影，從快門控制、光圈運用、鏡頭轉換、暗房處理，不論是透過相機功能的機械、類比、數位之眼，或是觀景窗之外，採用視錯覺、拼貼、塗繪、控制快門、定時拍攝、社群攝影、蒙太奇、非蒙太奇等技巧，促使攝影除了具備紀錄之外，尚具備視覺美感與社會探討的功效。另外一方面，科技進步所帶動數位攝影與電子化處理，在其便利性之下，實驗的、辯證的、組合的、跨界的表現方式紛紛出現，進而發展出其自身的影像美學。當然，與過去暗房比較，數位影像製作經過掃描、後製、修圖而後輸出的成像過程，讓攝影品質益為豐富。

　　另一方面，攝影是有意義的敘事行為，導引著觀者的觀看時間與空間，而針對攝影本質而言，為何影像紀錄仍是攝影的基礎？攝影前後之間的攝影作為決定的瞬間，也「決定了它的力量寄托在時間之中，其尊重來自它的紀實」[6]由此看來，提爾曼斯攝影中的攝影有如靜態永恆的動態意象，他充滿想像的影像和涉獵廣泛的實驗創作，提供觀者各自的想像、記憶而被辨認、連結至有意境的視覺詮釋。換句話說，他的作品大多使用紀實拍攝，但並非拘泥於紀錄的真實，提爾曼斯乃透過藝術的構圖與寓意的敘事語言，形成獨具特色的取鏡風格。

　　簡而言之，他的攝影是隨意，且常伴隨著慾望的失落感和脆弱的社會狀態，如青少年權益、無家可歸者、種族問題等弱勢族群的關注。他無視相機的技術因素，用相機紀錄生活，常停留在街頭少年、種族歧視、同性戀、性別認同、扮裝癖、模特兒、士兵和身邊友人的細節上。他也喜歡從地面拍攝天空或從天空拍攝地面，取材於室內外的風景和靜物，放開胸襟的觀看城市的俯拾之間。他說：「我用鏡頭捕捉理想的世界。自己的人生中哪個部分真正值得珍惜？誰都不知

沃夫岡・提爾曼斯
〈安德魯拔除腳上的尖刺〉 攝影 2004

6 邱志杰，《攝影之後的攝影》，中國人民大學出版社，2005，p.39。

左/沃夫岡·提爾曼
斯 〈市集〉 攝影
2012

右/沃夫岡·提爾曼
斯 〈手術〉 攝影
2012

道,被我們稱為日常的生活,說不定就是日常最重要的部分。」[7]

　　因此,在提爾曼斯的作品中,他對顯現於框格中的每一個影像都投注以同等程度的用心,他試著從不同的取景位置,將人們日常生活經驗中粗獷的殘像光影,調理成一致性的視覺效應。什麼是他的取材範圍?一方面強調其個人對自由民主的堅持態度,一方面也間接地表達了他對社會議題的熱衷關切;同時,他也擅長運用伸縮尺度的變換和旋轉角度,翻轉後的影像擷取,讓每一張照片都自成一個世界。無可諱言的,在他的鏡頭下,餐桌臺上的一罐果醬或者窗外一道霹靂閃電,甚至是一場浩浩蕩蕩的政治示威行動,都是一樣重要。話又說回來,為什麼拍照?其實他的日常風景,並不是盯著那些美好的現實,而是用細緻的感覺去捕捉瞬間即逝的一瞥,他說:「我拍照,是為了看見世界。」[8]

　　綜合上述,提爾曼斯的攝影實踐已開發且涵蓋多種流派,雖然他以充滿活力的裝置作品及他別出心裁的影像觀點,被譽為重要的當代攝影家之一。他始終沒有統一的格式取材物像,相反的,他是一位涉獵廣泛的影像實驗者。整體回看,提爾曼斯信手拈來的極簡造形、豐富色彩,搭配黑白或彩色的景物速寫,彷如一種圖案紋樣的分佈手法,以即興的影像內容隨時紀錄著時間,並適切地搭配自由調度的空間,凝結成為獨樹一幟的個人風格。（圖片提供：Mary Boone）

7 Lane Relyea,. "Photography's Every Day Life and the Ends of Abstraction", Northwestern University, 2005, pp. 90-93.

8 Jostef Strau, "Alongside the abstract plane, dots and bangs of latent evidence and true relativity exposed", Id (Tierra del Fuego) II, 2010, pp. 10-11.

22 遠距傳輸—保羅・瑟曼
Paul Sermon

保羅・瑟曼（Paul Sermon）[1]從1990年代起即以新媒體藝術嶄露頭角，至今已完成數十件膾炙人口且深具影響力的作品。他的創作主要在探索遠距離的參與者，透過H.323無線網絡的通訊技術，將兩個以上的空間產生連結，讓共享的參與者處於一個當下虛擬的複製空間，巧妙地變成一個視覺上的互動情境。他說：「當連結上H.323網際網路的通訊器材時，這個融入的互動交換形式，就可被建立在世界上兩個不同的地理位置之空間裡。」[2]自此展開一連串人與人、虛擬與傳輸之間的互動裝置作品。

保羅・瑟曼（陳永賢攝影）

1 目前居住於英國曼徹斯特的藝術家Paul Sermon，1966年出生於牛津、1985年就讀於威爾斯大學美術系並受教於新媒體藝術先驅羅伊・阿斯科特（Roy Ascott）門下、1991畢業於瑞丁大學美術研究所。同年，以〈現在來思考人們〉一作獲頒奧地利電子藝術節「榮譽獎」，1993年成為德國ZKM媒體藝術中心駐村藝術家並完成〈遠距視覺〉代表作，1994年榮獲洛杉磯媒體藝術節首獎以及多項媒體藝術等國際大獎。他任教於索爾福德大學（University of Salford）藝術與設計研究中心，在教學與創作領域中不斷擴展創作題材。

2 引自Paul Sermon創作自述，由藝術家提供。

22-1 遠距網路的延伸

　　為何瑟曼對於通訊技術與藝術之結合情有獨鍾？那是來自一場講座的啟發，並且由此激勵他日後的創作發展。1985年，大學一年級時期的瑟曼曾經聆聽阿斯科特（Roy Ascott）一場關於「遠距通訊」觀念的演講而受到啟迪，之後便受教其門下並開始透過電腦網路和一群藝術家交換彼此影像，因而對於動態影像的藝術形式產生濃厚興趣。這裡，瑟曼所呈現的動態影像（moving image）是指經由電腦傳輸的影像，它不像平面繪畫是一種定型的視覺元素，不會隨時間的替換而更動，換句話說，這些即時被拍攝的影像透過一個流動系統加以改造與傳輸作業，增加了創作者對於時間、空間與通訊對應下的實驗觀念。[3]

　　阿斯科特曾提出的「遠距網路視界」（Telematics）理論架構，被視為新媒體藝術發展史的重要里程碑。[4]事實上，在60年代即從事藝術創作的阿斯科特，對當時對一些可供觀眾操作、玩弄或改變的作品，例如可滑動的透明板塊、連結性結構等媒介的運用感到十分熱衷。同時，他早期接觸到美國數學家維納（Norbert Wiener, 1894-1964）的《控制論：或關於在動物和機器中控制和通信的科學》（Cybernetics）以及英格蘭神經生理學家阿旭比（W. Ross Ashby, 1903-1972）的《控制論導論》論述，這些觀念可以說是對他開啟整個電腦世界的思索，因而逐漸領悟到「針對動物、機械之控制與溝通的科學，可以被視為一種『動態關係的科學』，並成為以過程為主之互動性藝術的重要基礎。」[5]

　　在藝術創作上，阿斯科特以實踐者的力行態度，致力於電腦通訊網路的創作與研究，他具有創新精神的網路藝術作品包括1980年在美國與英國展出的〈終端藝術〉、1983年在法國巴黎現代藝術博物館展出的〈文本的皺褶〉、1986年威尼斯雙年展的〈隨處存在的實驗室〉、1989年在林茲展出的〈Gaia的面向：橫跨全球的數位技術〉、1994年在荷蘭V2電子媒體中心展出的〈電子狂熱〉、1995年米蘭三年展的錄像作品與林茲電子藝術中心的互動多媒體裝置〈阿波羅13〉等作品，都是針對網

3 2004年4月，筆者邀請Paul Sermon至台灣藝術大學演講與接受訪談，上述內容為訪談時所述。之後並帶領研究生參與協助Paul Sermon之作品裝置，近身觀察探究創作者的藝術理念，參閱http://summer.ntua.edu.tw/~hugochen/international_projects/headroom/index.htm>。

4 參閱Roy Ascott, ed by Edward A Shanken, "Telematic Embrace: visionary theories of art, technology, and consciousness", Berkeley : University of California Press, 2003.

5 William Ross Ashby, "An Introduction to Cybernetics", London: Chapman & Hall, 1964.

路視界之模式所提出的實證。因而，在學理與創作的雙重印證下，阿斯科特提出個人觀點，他認為：「如果提供觀者玩弄作品、作品互動的條件，觀眾就能參與作品的發展和演變，即是促成創造藝術以及產生意義的關鍵。因此，有創造性的作品就應該是完全開放的過程，而不是追求於封閉、結構或侷限的窘境。」[6]

　　再者，受到阿斯科特理論的影響，瑟曼也從其論文〈無線網域的擁抱裡有愛嗎？〉（Is There Love in the Telematic Embrace？）[7]中，試圖將電子藝術中潛藏的愛予以具體化，並嘗試將遠端網絡的參與者集合在一個共享空間。藉由任意組合的兩個以上空間，透過遠距的視訊技術而連結彼此關係，讓觀者可以在世界上的任何地方，仍能透過遠端網絡之裝置而結合，進而打造屬於個人風格的互動影像。

22-2 遠距之夢與通訊狂歡

　　1991年，瑟曼完成〈現在來思考人們〉一作，參加奧地利電子藝術節贏得讚賞，初試啼聲即獲頒重要獎項之鼓勵，因而奠下日後對新媒體藝術的執著與創作生涯。1992年，他受邀至芬蘭以「家」（Coti：芬蘭語）為主題創作，他選擇使用ISDN電話連線，連結相異空間的人群成為一個互動模式的影像，逐漸發展出〈遠距之夢〉（Telematic Dreaming）一作。[8]特別一提的是，當時的芬蘭是世界上首先使用寬頻連接的國家，藝術家選擇在芬蘭北部與南部的小鎮完成此作別具意義。

保羅・瑟曼
〈現在來思考人們〉
互動裝置　1991

6 同註3。

7 Roy Ascott, 'Is There Love in the Telematic Embrace?', 1989. 收錄於 "Telematic Connections: The Virtual Embrace", 2001. 另可參閱<http://telematic.walkerart.org/overview/overview_ascott.html>。

8 Paul Sermon之創作作品，參閱其網站：<http://creativetechnology.salford.ac.uk/paulsermon/>。

保羅・瑟曼
〈遠距之夢〉
互動裝置　1992

展場裡被獨立空間隔開的床鋪上躺著人，一旁的觀眾卻看見兩個不同的人出現在同一張床上，這邊床上的參與者還可以拍拍另一人的身體或挪動位置，彷彿形塑了一齣異床同夢的戲碼。在技術應用方面，此件作品採用錄像裝置及藏匿於枕頭中的麥克風、擴音器等器材，將影像與聲音穿透了空間的隔閡與限制，再以網路視訊系統連結了異地的參與者，將身處不同地方卻又同時躺在床上的兩個人，彼此結合為一種數位溝通的串連影像模式。

　　此創作觀念，猶如瑟曼所述：「以床做為真實與虛擬的溝通平台，進行著一場朦朧神秘之超現實電訊的感應接觸。」[9]因此，藝術家的創作觀點著重於對科技的、真實的、虛擬的辯論，一方面是想要運用電信溝通連結兩個遠距的鄉鎮，另一方面則呼應布希亞（Jean Baudrillard）在《通訊狂歡》（The Ecstasy of Communication）裡的概念而提出另一種看法，其基本理念值基於人們對網路信念與螢幕影像所呈現的真實現況來探討，而連結這兩張床的意圖中，試問人類擁抱的情緒是否具有些許溫度？[10]

9 Paul Sermon〈遠距之夢〉於國立台灣美術館展出，參閱林書民、胡朝聖策展，《快感─奧地利電子藝術節》，台中：國
　立台灣美術館，2005。

10 布希亞（Jean Baudrillard），'The Ecstasy of Communication'，1987。譯本參閱：李家沂譯，〈通訊狂歡〉（The
　Ecstasy of Communication），《中外文學》（第24期7月，1995）：31-41。

You are having an out-of-body-experience

MUSEUM: Chroma-Keyer ersetzt blaues Sofafeld durch Bild aus IWKA

上二／保羅・瑟曼
〈遠距視覺〉
互動裝置　1994
下左／保羅・瑟曼
〈遠距視覺〉
互動裝置呈現情形
1994
下右／保羅・瑟曼
〈遠距視覺〉
互動裝置之視訊配置
示意圖　1994

　　之後的作品，瑟曼採用同樣的傳輸技術：人物圖像由錄影機攝入後轉換成數位資料，系統經由ISDN電話線傳到另一個遠端終端，並藉由第二具終端機把數位圖像再轉變成類比的錄像訊號，最後傳輸置入於另一空間裡的錄像設備而投射影像。換言之，在第一個終端所拍攝之人物影像被投射到第二個終端的接收介面後，直接傳輸到安置於旁邊的監視器，通過電話線傳送到的第一個終端與其他的監視器上，巧妙地製造了異地空間的影像合成而呈現特殊效果。

　　綜觀其「住所」為載體概念的一脈思緒，作品如1994年完成於德國ZKM媒體中心駐村時期的〈遠距視覺〉（Telematic Vision），以兩個相距遙遠的不同空間為主體，空間內分別置放著藍色大沙發，經由視訊影像處理機與遠距通訊的技術，讓相隔距離的兩地觀眾同時可以參與／觀看彼此的互動影像，此時，觀者彷若躺坐於同一張沙發上，亦如同一般家庭中觀賞電視節目的聚會情景，因為瞬間之影像組合而建造了彼此身體接觸或情感倚偎的幻覺。

　　接著，瑟曼繼續擴充對於人類住所的空間思考，〈沒有像家一般的擬像〉（There's No Simulation Like Home, 1999）裝置作品，展場裡依序設置了客廳、餐廳、臥室、浴室等家居場所，每個獨立的空間裡和外

保羅・瑟曼 〈沒有
像家一般的擬像〉
互動裝置 1999

界均以視訊連接內外影像，觀眾走入屋內使用家庭中的沙發、餐桌、床鋪、浴室等器具，每一場景都提供異地的人物影像，連結互動的過程中自然而然地產生了不同趣味。此外，藝術家特別在住所尾端的浴室內擺設一面鏡子，觀者面對鏡中的自我影像仍試圖尋找與他人的視訊影像，不料，鏡面中的真實性卻在前者互動的經驗中被遺忘殆盡，這也是瑟曼亟欲探討的擬像議題：生活中面對真實影像與模擬影像之間的辨識，對人們身體知覺所產生的影響與差異究竟為何？

　　如上所述，瑟曼提供人們在生理、心理與虛實影像的思考平台，在作品呈現與參與者互動過程中，任由觀者之介入行為而使遠距通訊的影像傳輸達到反芻思考。因而，藝術家延續同一脈絡的創作手法，嘗試以桌子為介面，藉由桌椅外圍的互動機制提出人們如何達到彼此溝通的臨界點。

22-3 無線空間的感官認知

　　從90年代開始，瑟曼持續一貫的創作觀點，他以電訊分享而謀和於個人溝通場所的概念，同時也倚賴兩個或多個地點而成為作品的裝置模式，並以影像連結元素共構出一場互動的藝術語言。就其創作理念而言，這是經由分享與參與之程序而達到圖像疊影效果，如他所述：「我的創作在於無線網絡的藝術領域，探索著遠距離的參與者在同一個共享當下，以及網絡空間所帶來固定的敘事過程。透過對色彩飽和度的調整與無線網絡會議的技術使用，使兩個房間或空間和參與者同時被連結在一個虛擬的複製空間裡，變成一個互動的視覺空間。」[11]他也補充說：「當聯接上H.323網際網路的通訊器材時，這個融入的互動交換形式，就可被建立在世界上兩個不同的地理位置之空間。」[12]

　　對於視訊溝通的傳播途徑與觀眾對於影像的互動效果而言，保羅‧瑟曼比喻這個概念就像是一個小型的偶戲劇場，他解釋說，當操控木偶的人和木偶本身做為表演之間的關係，一個好的木偶操控者不僅是透過手的動作去控制木偶，更是透過表情、動作、情慾等感官表現，將他們的身體意識投射到另一個身體。如此概念，觀者將自己的身影放置到另

11 同註2。

12 同註2。

左／保羅・瑟曼
〈遠距相遇〉
互動裝置 1996
右／保羅・瑟曼
〈轉動的桌子〉
互動裝置 1997

一個空間時即是一位表演者，同時也是主控的操作手，而彼端的影像人物則構成了虛擬人的替代角色，三者間的關係形成一組直接而縝密的環鏈結構。[13]

　　作品如〈遠距相遇〉（Telematic Encounter, 1996），他使用棗紅色長形木桌與四十五度斜角的錄影機拍攝，經由兩地ISDN電訊連結而建構雙方的溝通模式。再如〈轉動的桌子〉（The Tables Turned, 1997），他在圓桌上刻意擺放藍色面具與藍色衣服，觀者隨手取得這些配件，在視訊擷取與藍色／藍幕去除背景的功能下，巧妙地製造幽浮般的人物幻影。此外，〈和平談判〉（Peace Talks, 2003）的創作動機則源自英美聯軍攻打伊拉克的話題，雖然大多數的英國人民以實際遊行訴求和平解決之道，最後仍然無法挽回以武力出兵的事實。因此，瑟曼用電腦遊戲影像當成背景藉以模仿聯合國談判室的概念來建構環境，在英國小鎮的兩個房間，讓人們進入談判的空間進行對談。的確，在空無一物的房間裡，觀眾戴上視訊眼罩後進行一場關於戰爭與和平的激辯，即使面對的是全然陌生的人，但他們透過影像傳輸的功能，讓自己感覺到

13 同註2。

和遠方的談判者正在進行一場身歷其境的對談。

　　除了探究人類溝通的內在反應外，瑟曼也開闢另一種模式的對話空間，例如〈水之身〉（A Body of Water, 1999）以沐浴與蓮蓬頭灑水的概念連結於美術館空間，他將原本屬於私密性的裸身洗澡場所和開放式的展場相互對比，不但在視覺上具有挑釁意味，也造成視訊串連的圖像意涵。整體而言，這端的民眾拿起沐浴用具，彼端的水源則不斷噴灑，同時結合異地的兩組影像成為單一畫面，瞬間劃破人與人之間的距離。此外，他以場域觀察的發想方式，選擇台北信義公民會館發表〈腦想像世界〉（Headroom, 2006）。[14]這件作品將天花板下降，讓觀者的頭和手進入預設的狹小空間，透過無線網絡傳輸的影像組合而產生人物彼此對望、凝視、揶揄、遊戲與互動行為，提供參與者種種的想像可能。

　　綜合上述，藝術家的思考主軸在於無線網域空間裡的感觀差異，即觀眾、互動與影像傳輸所產生彼此影響的範圍，最初觀者進入一個被動的空間，隨後在立即性的畫面構成中被誘導成為主動者角色，當他們發現自己身體與他人身體產生傳訊功能後，便開始以迅速的反應調整

左／保羅‧瑟曼
〈和平談判〉
互動裝置　2003
右／保羅‧瑟曼
〈水之身〉
互動裝置　1999

14 2006年4月Paul Sermon進駐台北國際藝術村，從生活發想並完成〈腦想像世界〉（Headroom）一作。筆者近身觀察與訪談，並協助其作品之裝置。

上左／保羅・瑟曼 〈腦想像世界〉
互動裝置 2006
（陳永賢攝影）

上右／保羅・瑟曼 〈腦想像世界〉
互動裝置之呈現場域
台北信義公民會館 2006（陳永賢攝影）

右／保羅・瑟曼 〈腦想像世界〉
互動裝置之配置結構圖 2006

當下具體化的肢體動作。換句話説，這種開放且易於接近的平台的形式提供他者／觀者／參與者多重選擇，包括行為轉化觀察、強迫觀看、主動調整角色、分享或回饋任何情節的發展。因此，屬於機械式的控制器成為隱性介面，而「觀眾」則是構成整件作品的顯性要角。再者，從整個空間設施與裝置意圖來看，當觀眾成為具體化的參與者時，不禁令人想問：誰是表演者？誰是操縱者？以及虛擬影像中的人物該由誰來扮演呢？

22-4 虛擬人的擬像差異

觀眾在瑟曼的裝置空間裡開始面對自己的影像時，不僅使用眼睛觀看，也使用自己的身體語言進行溝通；因為角色轉化的關係，參與者是表演者，是一位木偶操控者，同樣的，他們也是操控著空間裡那個身體的人。因此，操縱木偶的人也可能轉變為影像中的幻影，在對方眼裡具有真實與非真實的雙重意涵，自然而然地與虛擬人物劃上等號。

然而，對於虛擬人物的界説，瑟曼基本上並不涉及真實和虛擬之間的辯論，他舉「鏡子」為例：一般認為鏡子代表著真實，然而鏡子不只是個鏡子時，它所反射的物體表面則是一種鏡像表層而已。[15]以此延伸，當個體相信自我存在時，便可以將所有物體全然視為一切都是虛擬的。換句話説，透過語言的虛擬時，語言可以變得真實，透過科技的虛擬時，科技也可以變得真實；但是少了文字就無法使語言產生真實或虛擬的觀念，科技的真實或虛擬亦同。如此，虛擬世界中新與舊，可視為一種科技的延伸，同樣的，科技亦是語言的另一種形式，它會隨時改變其真實和虛擬的差異程度。

曾經主宰純藝術走向的美學觀已隨著時代的改變而有所更替，對於藝術家角色的轉變，猶如面對全球化傳播與新媒體藝術的多變性而有更具冒險的實驗特質。現今科技世界所帶來挑戰不僅是生活上的物質應用，同時也關係著新媒體藝術的未來性，例如嶄新的互動式數位科技被廣泛應用，以及智慧型機器人、智慧建築、電路心智、人工生命、分子工程、分子電子科技等研發，無不衝擊到藝術家的思維模式與創作表現。

15 同註2。

　　因而，在新媒體藝術的創作領域中，尤其面對網路、傳輸、電訊等媒材所傳達的虛擬影像，如何釐清其文化價值的主導形式？布希亞（Jean Baudrillard）認為：主體化的有效形式，在媒體混亂不堪的交錯關係中消失殆盡，而符號科學則被社會的液化（liquefaction）所取代。[16]他以「擬像」（simulation）的論述回顧了自文藝復興時期以來，人類文化價值所歷經的三種階段，包括從文藝復興到工業革命時期的仿造（counterfeit）形式，建立於價值的自然法則基礎；工業化時代的生產（production）形式，建立在價值的市場法則基礎；當代的擬像形式，則建立於價值的結構基礎上。[17]顯然，這三種排序並非整個文化變遷的劃分，他以近代資本主義世界中，人們被各種資訊圖像、複製商品和模擬環境所包圍，逐漸進入了一個由擬像所主宰的世界，尤其是資訊技術發達的後現代文化，已經成為一個由模型、符號、控制論所支配的資訊與符號時代。

　　在擬像並非傳統模仿論的觀念下，虛構物的再仿與複製迫使現實界的真實性悄然消失嗎？什麼因素介入後讓整個後現代社會成為一個超越現實的場域呢？對於當代數位化影像的虛擬性結構而言，界說「真實」意義的定調是否必須重新洗牌？ 以瑟曼的整體創作來說，特別是在遠距通訊中的虛擬影像，藉由感受物我存在的關係或從中尋求新的經歷等過程，事實上，其擬像活動已經彰顯了另一形式的感官意涵。他的創作特色，可以歸納為幾個面向來觀察：

　　第一、延續羅蘭・巴特（Roland Barthes）「作者之死」（The Death of the Author）的觀點，其表達方式已由藝術家本身延伸到了參與者的角色，保羅・瑟曼在無線網路空間的空間裡塑造一種情境，包括環境、空間、氛圍等醞釀經營，試圖透過科技文化的轉化與世界中看不見之力量形成彼此間的互動，這種吸引力得以讓「觀者」自行參與的角色獲得充分發揮。

　　第二、相異於布希亞在《通訊狂歡》中，以電訊文字為介面而所質疑網路使用的真實性，瑟曼之不同見解，在於他的作品不是透過鍵盤、滑鼠或螢幕觸控等操作模式，而是強調參與者的身體行動與另一個遠距

16 同註10。
17 同註10。

空間所發生的因果概念，以此探討視覺力量、身體互動、分享溝通的真實影像。

　　第三、無論如何，其影像組合雖是一種人工規劃的設置，藉由模擬性交互作用，讓參與者即時地以遠端的方式於某處出場，呈現「擬像」之外的另一影像則凸顯了真實性議題，擬像之像為何？那是人們成為自己的虛擬實境中的一種現象，在於參與者沉浸於相異環境中，感受身體的多重化與自我幻覺的行為反應。（圖片提供：Paul Sermon）

5

現象與生態

23 泰納獎風雲—藝術風向球

知名的當代藝術獎項—「泰納獎」（The Turner Prize），其名稱的由來，乃是為紀念英國繪畫泰斗威廉·泰納（Joseph Mallord William Turner, 1775-1851）[1]，以及他對藝術的貢獻精神。英國藝術從牛頓（Isaac Newton）發明七色光譜之後，色彩應用與光譜的奧秘，隨即被廣泛應用於各領域。泰納對自然的光與色有極細微分析研究，他深入觀察景色氣氛的追逐，作品超脫形式的束縛，他是一位歌頌大自然的畫家，不僅因為它美麗，更因為它真實，如同詩人拜倫（Lord Byron）對暴風雨的讚美。泰納自小出身寒微家庭，14 歲進入皇家藝術學院學習繪畫，他勤奮且執著於創作，作品所描繪幻化的光影氛圍，令人讚賞。他與同時代的康斯塔伯（John Constable），對景物的描繪和紀錄充滿了感情，兩人被認為是浪漫主義時期的繪畫大師。

23-1 泰納獎發展脈絡

1980年，波那斯（Alan Bowness）於任職泰德美術館館長時，便開始規劃以泰納為名的競賽獎。主事者希望藉此獎項延續藝術先驅的典範，以拔擢新生代的藝術表現，並提升當代藝術的創造力。由於獎項的募款所需，1982年，波那斯結合了收藏家薩奇兄弟（Charles & Doris Saatchi）、第四頻道電視台、泰德美術館之友會等成員，成立了「PNA

1 英國著名畫家威廉·泰納（Joseph Mallord William Turner, 1775-1851），擅長研究光線和空氣，特別是變幻不定的大氣氛圍及光影的繪畫效果，被稱為是「用彩色蒸汽，畫出空氣與風景」的畫家。他大多選擇山岳、海洋或歷史古蹟為題材，因為這些景色，顯現出浪漫主義時期對風景的描繪觀念，繪畫題材如自然壯麗的景色，落日餘暉、海上風暴等。畫面上往往有一層薄薄的迷霧，使作品看似浮現於無限的空間裡。他的代表作如〈暴風雪〉（1812）、〈遇難後的黎明〉（1840）、〈雨、蒸汽、速度〉（1844）等。

威廉‧泰納
〈火車奔馳的瞬間〉
油畫　1844

尼可拉斯‧瑟羅塔
（Nicholas Serota）

新藝術贊助組織」（Patrons of New Art），募集足夠的基金後，作為評選與展覽的基礎。1984年創設「泰納獎」，開始執行藝術家作品評選和展覽。1988年，瑟羅塔（Nicholas Serota）接任泰德美術館館長，他大

大衛・麥克
〈101 忠狗〉
造形、裝置　1988

刀闊斧地重整藝術管理和展覽策略，自此也成為泰納獎評審團主席，奠定日後泰納獎的展覽模式。[2]

　　有趣的是，泰納獎的英文Turner，也有「風水輪流轉」意涵。它代表著藝術大師的精神外，只要勇於表現自己的藝術家，都有輪番上陣的機會。成立之初的前三年，主要對象是頒給「在前一年中，對藝術最有貢獻的人」，評選規則中，並沒有年齡與性別的限制。但這樣的難處，在於如何在已經成名和剛出道的藝術家之間，做出公平的取捨？因而，在1987年評審團將「最有貢獻的人」一詞，改為「有傑出貢獻的人」。表明其取捨標準，是前一年的作品，而不是一種終身的成就獎，避免讓資深的藝術家，因落選而有難堪之景。這雖是殘酷的競爭獎項，但對於年輕藝術家的提攜，始終抱持高度期待，猶如瑟羅塔所述：「評獎結果是一種有意義的選擇，但不是一個終生榮譽獎，而是鼓勵藝術家的創作，並聚焦於視覺藝術的最新發展。」[3]

　　此外，泰納獎的高額獎金，也是使藝術家躍躍欲試的原動力。1984到1989年的獎金為一萬英鎊，1990年因經費短絀而停辦了一年。經過館長協尋經費贊助，加上各界人士適時伸出援手，1991年又重新舉辦，並

2　Virginia Button, "The Turner Prize"（London: Tate Gallery Publishing Ltd, 1999), p16.

3　Virginia Button, Ibid., p.11.

提高獎金為兩萬英鎊。自此，藝術家的參選年齡，也從此設定為五十歲為上限，明確標明是以發掘新人、提攜後進為前提，讓獎勵對象更為鮮明。2004年，受到外界更多的贊助，獎金加碼到四萬英鎊，為此也吸引更多廣播媒體與藝術界的關注。於每年年底定期舉辦的泰納獎，除了擁有優渥的獎金外，並以規劃精緻的展場、盛大頒獎場面，以及電視台實況轉播等機制，廣為群眾所熟知。特別的是，每年藝術家作品呈現「年輕、活力、前衛、不可預料，甚至離經叛道」的風格，更確認了這個獎項的創新做法。

因而，在泰納獎的展覽期間，藝術家與作品經常成為焦點，傳播媒體常以頭條新聞作為報導。這些沸沸揚揚的媒體披露，始終褒貶不一，有時甚至是帶有極端負面的批判。然而這些評論，並沒有阻止評審團的評選策略，也使這個獎項的參觀人數一路長紅，間接地造成了另一種全民運動。一路走來，初期的泰納獎彷如跌跌撞撞的幼童，經歷了沈澱與發展的時間，在提名、策展和評審團的甄選作業上，力求公正和透明原則下，極力拋開傳統舊包袱和青春期的苦澀，逐漸具有成年人般的成熟魅力。不過，觀眾仍然困惑著：得獎的作品，為何都是一些看不懂的垃圾？藝術家驚世駭俗的風格，是否代表當代藝術？什麼是泰納獎的文化精神？這一連串的迷思和困惑，正也是泰納獎發展過程中，一直無法規避的問題。

23-2 輿論和藝評觀點

就泰納獎評審與作業流程而言，官方公告從6月公佈四位入圍者名單、10月在泰德美術館展出、11月底盛大舉辦頒獎典禮。這期間約有半年時間，炒熱新聞媒體，使各類媒體報導的話題不曾間斷，批評聲浪也不絕於耳。每年舉辦的專題展以獨立空間展出作品外，還設有一個交流區，此留言空間，讓觀眾參與票選，並讓觀眾預測誰會是該年度的得獎者，藉以拉進觀眾和展覽之間的關係。

同時，第四頻道電視台（Channel 4）的支持，得以完整方式現場轉播。[4]身為贊助者的電視台，為入圍藝術家製作紀錄片，在展場與電視頻道上播放，同時還製作一系列當代藝術的節目，為頒獎典禮暖身。

4 從1992年開始，英國第四頻道電視台（Channel 4）與泰德美術館合作，長期製播泰納獎展覽、活動、專題報導等相關電視節目。其中膾炙人口的現場節目，便是泰納獎頒獎典禮的實況轉播。Virginia Button, Ibid.

接著，在展覽期間，全國各種媒體紛紛動員，例如藝術家接受訪談、藝評人撰文評論、民眾抒發己見等論述，相繼出現在各種報紙、雜誌、電視、廣播上。展覽期間民眾所談論的，幾乎都是和泰納獎相關的話題。

第四頻道電視台（Channel 4）長期支持贊助泰納獎

　　這些媒體報導中，不管是讚揚其藝術表現手法或輕蔑的批評言論，無形中促使泰納獎化身為一種兼具時尚、流行、新文藝的焦點。然而，站在客觀立場，亦不禁令人提問：媒體宣傳與藝術評論，是否有助於藝術作品的價值？藝術家的個人行為，是否造成道德禁忌？如何產生得獎藝術家？令人進一步思考，在傳播訊息脈絡中，其藝術觀念如何對應前衛風格？以及當代藝術之「新」，如何對應社會的輿論之辯？這些課題有如經緯座標的主軸，建構出整個此獎的經營發展。再者，其延伸而出的諸多提問，例如其別開生面的頒獎儀式、強烈的藝術批評、聳動的藝術風格、建立獎項品牌等議題，都值得探討。

（1）藝術桂冠的頒獎儀式

　　如上所述，一般民眾不一定記得住藝術家名字，但對泰納獎的頒獎儀式，卻有著深刻印象。不管是平面或電視媒體的報導，總吸引人觀看，其中號稱最精彩，也最具號召力的文宣，莫過於每個家庭都收看的

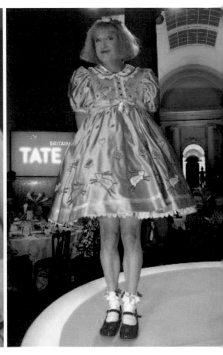

左／知名歌星瑪丹娜
（Madonna）擔任
泰納獎頒獎人
右／泰納獎得主葛瑞
森・派瑞（Grayson
Perry），以男扮女裝
出席頒獎典禮，引起
媒體爭相報導。

頒獎直播。

　　頒獎儀式在英國享有盛名，有如奧斯卡電影頒獎一般風光。每個民眾都喜歡收看，尤其是桂冠台上的花樣百出，有時爆出冷門的得獎者，或頒獎人的言行舉止，環環相扣於會場上的激烈活動，顯現此獎的不可預測性。舉例來說，嫁作英國媳婦的明星瑪丹娜受邀擔任頒獎人，眾人無不期待這位流行歌手，能為當代藝術留下歷史見證。然而她卻出奇不意地在典禮上使出國罵，並批評表示：把藝術家當作評選對象，是個不智之舉。她出其不意地口出穢言，挑釁言行嚇壞了主辦單位、現場賓客和觀看轉播的民眾。[5]大眾普遍認為，除了得獎名單遭受爭議外，瑪丹娜的現場言行，亦成為頒獎儀式的另類表演。

　　另一個案例是，當典禮會場上公布得獎者是派瑞（Grayson Perry）時，跌破專家眼鏡外，眾所目光集中在一襲篷篷裙的主人身上。原來，出席頒獎典禮的派瑞，刻意以男扮女裝上台領獎，一點也不諱言自己的癖好。為了隆重的典禮，他親製整套篷篷裙，變裝打扮出席盛宴。如此

5　流行音樂天后瑪丹娜（Madonna）擔任英國2001年泰納獎頒獎人，她在頒獎典禮上批評時政，一時氣憤而口不擇言罵出
　　髒話「mother fxxx」。這段插曲，也透過電台現場轉播，直接播送。[Channel 4，8: 00pm, 09 December 2001].

非比尋常的突兀舉動，被斥為不入流的行為而招來一陣訕笑，並嚇壞一些衛道人士。[6]此外，數十名學生曾集體衝入頒獎會場，為了抗議英國政府削減藝術院校的教育經費，他們用憤怒的叫喊聲，擾亂整個授獎儀式。

歷年來，泰納獎桂冠台上的場面，猶如一齣活生生的舞台劇。這些圍繞在頒獎人或藝術家身上的勁爆行為，越是受爭議、搞怪、極端、叛逆、腥羶之舉動，經由電視媒體宣傳手法，變成觀眾愛看的節目。這些琳瑯滿目的爭議風波猶如豔麗的糖衣包裝，比起一般的綜藝節目或肥皂劇更為精彩。誰都意料不到下一步的變化，唐突或錯愕的劇情，讓泰納獎受到民眾的關注。因此，頒獎儀式成了展覽的一部份，也是那把點燃當代藝術的火苗。

（2）當代藝術與輿論批評

1995年，英國藝評家塞維爾（Brian Sewell）參觀時，出其不意的批評言論，引起高度迴響。他指出：泰納獎是「全倫敦最愚蠢的遊戲！」[7]語出驚人後，眾人也納悶，這個愚蠢的遊戲，該怎麼玩？它是如何操作輿論之爭？為什麼可以玩成全民運動？其實，透過泰納獎而發生的事件，每年絡繹不絕。大膽的爭議風波不斷，包括：1998年，民眾在泰德美術館前，噴灑滿地的動物排泄物，此舉是抗議歐菲立（Chris Ofili）用大像糞便入畫，沾污了聖母純潔的形象。[8]另外，克里德（Martin Creed）2001年獲獎作品〈No227燈開燈關〉，被英國報紙的頭條新聞譏評為：「該得獎的，應該是真正動手的水電工吧！」。[9]再如2002年，英國文化部大臣荷衛爾斯（Kim Howells）走訪展覽後，接受媒體訪問時並未給予好評，反而以強烈的語氣抨擊：「假如這是英國最好藝術家的作品，那麼，這是英國藝術的淪喪。這些作品是冰冷的、機械的，簡直就是胡說八道的觀念藝術！」[10]

6 參閱陳永賢，〈性別認同與英國當代藝術〉，《藝術家》（2004年2月，第345期）：404-411。

7 Brian Sewell對泰納獎的評論，見＜http://www.briansewell.co.uk/home.html＞。

8 Chris Ofili的作品分析探討，參閱吳金桃，〈大象糞球.臺灣製造：深入Chris Ofili個展〉，《今藝術》（1998年，第2期）：110。陳永賢，〈黑色力量—英國黑人藝術家的創作觀點〉，《藝術家》（2004年11月，第354期）：404-411。

9 參閱陳永賢，〈英國泰納獎—Martin Creed以極限風格贏得泰納首獎〉，《藝術家》（2002年1月，第320期）：185-187。

10 'If this is the best British artists can produce, then British art is lost. It is cold, mechanical, conceptual bullshit.' see Patrick Hennessy, 'Best Art in Britain? Bullshit, Says Arts Minister' in "Evening Standard", (UK, 2002, November 1)p.27. Luke Leith, 'The Arts Minister Says Turner Word-Picture is Bullshit…But Look What's on His Office Wall' in "Evening Standard", (UK, 2002, November 1) p.11.

右頁上左／泰納獎得主馬丁.克里德（Martin Creed）的〈No227燈開燈關〉，被英國媒體譏評為：「該得獎的，應該是真正動手的水電工吧！」

右頁上右／泰納獎得主克里斯.歐菲立（Chris Ofili）用大像糞便入畫，引來一陣強烈批評。

右頁下／英國文化部大臣荷衛爾斯（Kim Howells）

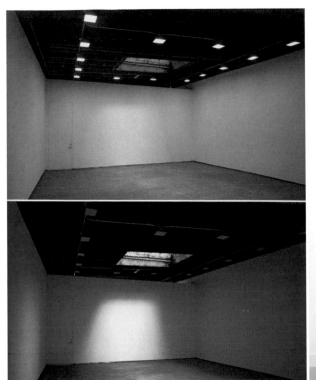

　　這些接踵而來的惡意批評，並沒有讓美術館和主辦人員產生挫敗，也沒澆熄藝術家的創作慾望。相反的，討論議題被擴大後，吸引絡繹不絕的參觀人潮，突發事件為此獎現況昇溫，使普羅大眾更加留意當代藝術的脈絡。

　　無可諱言的，泰納獎吸取各種藝術批評的經驗，數十年來已經默默帶動藝術潮流。在其推陳出新的展覽策略的影響下，各種藝術活動顯得活力四射，例如倫敦當代藝術中心主辦「貝克獎」（Beck's Future），以及白教堂美術館（Whitechapel Gallery）、蛇

形藝廊（Serpentine Gallery）、海沃美術館（Hayward Gallery）、南倫敦畫廊（South London Gallery）、肯頓藝術中心（Camden Arts Centre）也經常舉辦專題展，藉以拔擢年輕藝術家。相對的，商業性的畫廊，如白立方畫廊（White Cube）和薩奇藝廊，對於當代藝術品的收藏策略相當用心，不僅讓年輕創作者增添展覽機會，實際上也促使當代藝術更為活絡。

面對千變萬化的藝術生態，該如何詮釋？伯明罕IKON美術館館長霍金（Jonathan Watkins），對於英國當代藝術的現況抱持樂觀態度，他認為：「現今的藝術家，已不再相信所謂的藝術，他們是美學無神論的擁護者。以英國當代藝術來說，藝術與環境之間彼此共生，成為相互吸納時代精神的憑藉。新近的藝術實踐，是開闊性的元素，而強調觀眾可以參與的作品，是直接、易於親近、反學院派、反啟蒙主義，這些早已顛覆了後現代主義的思想。」[11]由此可知，近年來英國藝術試圖脫離陳舊的思維模式，他們在反學院與反啟蒙主義的態度下，製造超越一般的審美標準的作品。原先以卓越、先驗，佔有一席之地的藝術形式，已逐漸褪色並被取代，泰納獎所顯現的前衛風格，也因此更易遭受批評。

（3）聳動風格與yBa潮流

的確，泰納獎入圍與得獎名單，長期以來飽受爭議。獲頒高額獎金與風光的頒獎儀式，仍讓年輕藝術家趨之若鶩，他們認為這是通往藝術核心的最佳途徑。例如高登（Douglas Gordon），1996年獲獎前僅是一名默默無聞的創作者，得獎後於威尼斯雙年展掄元。渥林格（Mark Wallinger）、歐菲立、赫斯特也分別從泰納獎摘取桂冠後，進駐威尼斯雙年展的國家館代表。由此可見，競爭激烈的獎項，是藝術家爭相參與的平台，而其獲獎定位亦深受國際藝壇的關注。

另外，知名的收藏家薩奇以傳奇人物的姿態，為當代新藝術注入活力。[12]長期以來，他高價收藏泰納獎新秀作品，相對也促進yBa的發

右頁上／道格拉斯·高登（Douglas Gordon）〈罪人的懺悔〉錄像裝置 1997

右頁下左／達敏·赫斯特（Damien Hirst）〈無窮的智慧〉造形、雕塑、裝置 2003

右頁下右／馬克·渥林格（Mark Wallinger）〈白馬〉雕塑 2013

11 Jonathan Watkins, 'Unbelievers' in Judith Nesbitt & Jonathan Watkins, "Days Like These: Tate Triennial Exhibition of Contemporary British Art", （London: Tate Gallery Publishing Ltd., 2003）, pp.10-11.

12 知名的英國收藏家Charles Saatchi，猶太裔，出生於巴格達，是世界性廣告集團代理商，擁有雄厚的財力。1985年成立薩奇藝廊，位於倫敦Bounday Road。2003年4月17日美術館移至The County Hall, South Bank重新開幕，在四萬平方英呎的廣大空間給予新英國藝術一個華麗的展示舞台。薩奇藝廊主要的目標是給予現代藝術一個新的展場，給予年輕藝術家展現才能，或代理發表一些尚未在英國公開發表的外國作品以刺激英國當代藝術的發展。薩奇藝廊的收藏計畫與展覽策略，對英國當代藝術發展與yBa潮流，產生直接的影響。

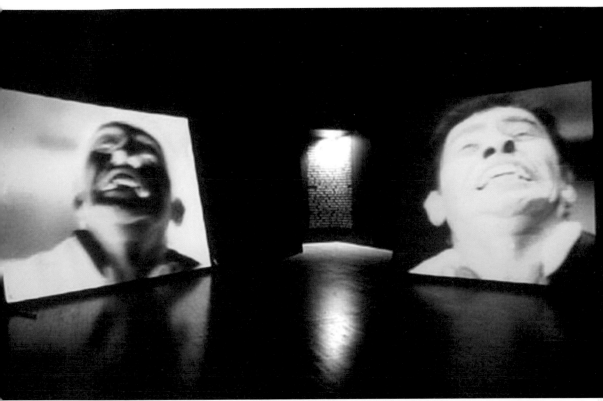

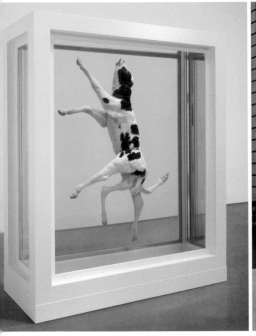

展。他熟知全球媒體並瞭解展覽規劃與觀眾觀看角度，多次推出當代藝術展，無不讓這位收藏大亨出盡鋒頭，也抬高了英國藝術的聲譽。例如他於皇家藝術學院（Royal Academy of Arts）舉辦「悚動展」（Sensation: Young British Artists from the Saatchi Collection）[13]，以驚奇、聳動、異類的風格為號召，吸引大批觀眾參觀。不管這種前瞻性展覽的走向為何，經過薩奇巧妙的運作策略與合作模式，已讓群眾開始關注泰納獎並接受藝術家的前衛表現。

歷年來，yBa縱橫於當代藝壇之現象以及泰納獎不斷在「前衛藝術是腥羶」、「當代藝術是垃圾」之類的話語爭論中，迅速提高知名度。入圍藝術家以豐富的想像力，處理視覺的衝突美感，或是以直接、犀利、敏銳的方式，突顯影像的張力效果。[14]然而，對於驚奇與聳動的品味養成，主要原因是長期仰賴具有感官震撼的價值觀，在無形之中卻也犧牲了傳統的藝術形式。

（4）藝術獎項的品牌形象

從另一個角度來看，泰納獎風格和當代藝術的結盟關係，是彼此結合的一體兩面。以形象塑造而言，泰納獎風格介入藝術，基本上是製造一種品牌。在流行文化的背後，隱藏著其形象特質，包含物件、事件、藝術家行為到作品等。藝術獎項的提名與獲獎，經由長期累積所形塑出來的品味，無形中也製造出一種藝術的品牌。

整體而言，泰納獎的形象是藝術家的集體風格，包括個體、行為、社會、文化等，經由集體風格的詮釋行為和傳播力量，再造後轉變為藝術品牌的化身。也就是說，製作集體風格的同時，反映出消費文化中藝術通俗與通俗藝術的互通性，在消費文化中，將藝術視為時尚品味的規則。因此，跨越文化的視覺經驗、、藝企合作與品牌形象之確立，其實早已融入泰納獎的運作法則。

假如從這個角度來看，回顧馬克思「剩餘價值」（surplus value）正是經濟與政治的基礎下，讓藝術與生活的距離產生回應作用。消費者是社會時態下的行動者，而資本主義早已將日常生活的所有層面，予以

13 The Sensation, London: Royal Academy of Arts, 17 Sept – 28 Dec, 1997, New York: Brooklyn Museum of Art, 2 Oct, 1999 – 9 Jan, 2000. 作品內容參見Saatchi Gallery, "Sensation: Young British Artists from the Saatchi Collection". (London: Paperback, 1997).

14 陳永賢，〈驚世與駭俗：英國泰納獎二十年回顧〉，《藝術家》（2004年1月，第344期）：134-140。

商品化。[15]對於大眾性商品崛起與消費個體的對應關係，狄波爾（Guy Debord）提出「奇觀社會」（The Society of the Spectacle）之說指出，在一種完全受到奇觀消費所支配的社會型態下，個人因「奇觀」感到眼花撩亂，成為處於大眾文化中的一種消極存在，但這種社會的功用，讓文化的歷史漸漸被人遺忘。於是隨著消費資本主義的加速，全球化觀念的社會實踐的想像，影像和真實之間其實是毫無關聯性存在。[16]但潛藏內心一種代表高雅時尚的品牌形象，對追尋新的消費里程的喜愛者而言，那種無形的文化現象很快成為他們寄託的對象。[17]

藉由上述分析，回看當代藝術現象可以發現，泰納獎成就了藝術家集體風格，其表徵即在於一套文化系統下所建立的藝術品牌。驚奇和聳動的效果是藝術家表現的外衣，這個內在的轉化關係，其實就是一種意識型態，探看藝術家的真實生活，其實就是社會現象的循環關係。換言之，對於藝術品牌的建立，其精神在於：泰納獎，實際上代表一種真實的英國文化；其風格，正也建立了一個屬於英國的品牌形象。

23-3 泰納獎作品分析

歷年來，泰德美術館有意凸顯策展模式，雖然宣布入圍藝術家後的傳媒報導總是毀譽參半，但評選者每每提出新概念，總不忘為獎項包裝獻策。另一方面，民眾也越來越關心藝術現況，每一年都會期待泰納獎的來臨，滿足他們對於驚奇風格的好奇心。

以作品而言，是不是每年作品都標榜「驚奇」的特質？假如，以時間作為為經緯座標來看，不同時期的泰納獎具有什麼特色？從創辦至今，歷年來泰納獎所呈現的作品有何差異？以下透過泰納獎每年得獎藝術家（如表）與入圍作品來看，以五年作為一個週期單位，從這些週期屬性，可窺探出泰納獎所拔擢的藝術家、作品樣貌的相互關係。分析如下：

15 Robert Bocock, 田心喻譯，《文化霸權》（台北：遠流出版，1994），p29。

16 布希亞（Jean Baudrillard）認為，擬像是許多模糊的累進，因為沒有原像。大量的社會資訊製造過剩，而過量的意義反而使社會崩解，就像經濟上的資本加速狂轉所產生的剩餘價值。Jean Baudrillard, 'The System of Objects', in Mark Poster ed, "Jean Baudrillard: Selected Writings" (Cambridge: Polity Press, 1998), pp.22-24.

17 高宣揚，《流行文化社會學》（台北：揚智，2002），pp.34-37。

英國泰納獎（Turner Prize）歷年得主名單（1984-2012）

年別	泰納獎得主	年別	泰納獎得主
1984	馬寇・莫雷(Malcolm Morley, b.1931)	1999	史帝夫・麥昆(Steve McQueen, b.1969)
1985	霍華德・霍格金(Howard Hodgkin, b.1932)	2000	沃夫岡・提爾門斯(Wolfgang Tillmans, b.1968)
1986	吉伯特和喬治(Gilbert & George, b.1943/1942)	2001	馬丁・克里德(Martin Creed, b.1968)
1987	理查・迪肯(Richard Deacon, b.1949)	2002	凱斯・泰森(Keith Tyson, b.1969)
1988	東尼・克雷格(Tony Cragg, b.1949)	2003	葛瑞森・派瑞(Grayson Perry, b.1960)
1989	理查・隆(Richard Long, b.1945)	2004	傑瑞米・戴勒（Jeremy Deller, b.1966）
1990	停辦一年	2005	西蒙・斯塔林（Simon Starling, b.1967）
1991	阿尼旭・卡普爾(Anish Kapoor, b.1954)	2006	托瑪・阿布斯（Tomma Abts, b.1966）
1992	格倫維爾・戴維(Grenville Davey, b.1961)	2007	馬克・渥林格（Mark Wallinger, b.1959）
1993	瑞秋・懷瑞德(Rachel Whiteread, b.1963)	2008	馬克・萊基（Mark Leckey, b.1964）
1994	安東尼・葛姆雷(Antony Gormley, b.1950)	2009	理查・萊特（Richard Wright, b.1960）
1995	達敏・赫斯特(Damien Hirst, b.1965)	2010	蘇珊・菲利普斯（Susan Philipsz, b.1965）
1996	道格拉斯・高登(Douglas Gordon, b.1966)	2011	馬丁・波伊斯（Martin Boyce, b.1967）
1997	吉莉安・韋英(Gillian Wearing, b.1963)	2012	伊莉莎白・普萊斯（Elizabeth Price, b.1966）
1998	克里斯・歐菲立(Chris Ofili, b.1968)	2013	洛爾・普羅沃斯特（Laure Prouvost b.1978）

（製表：陳永賢）

（1）新繪畫與新雕塑的精神

第一個時期（1984～1988）在於建立精神式的指標，標榜著新繪畫與新雕塑的課題為主。曾經被認為「繪畫已死」的觀念被重新拿出來探討，此時期藝術家如吉伯和喬治（Gibert & George）以分割形式的拼貼版畫，透過燈箱材質來說明繪畫性的另一種表現方式。霍格金（Howard Hodgkin）、寇費爾德（Patrick Caulfield）、奧籐（Thérèse Oulton）等人的非具像繪畫，試圖以平面空間來展現色彩結構以及三度空間的可能性。其實，此時期所的觀點是，繪畫並沒有消失，只是它在這裡做個急轉彎，留下更多的發展空間。走出傳統平面繪畫的侷限性，創作者加入複合媒材和對話性觀念，跳脫二度空間描繪方式，得以製造新的視覺效果。無論是寫實或抽象風格，當實驗精神注入材質概念、創作觀念後，似乎又活化了繪畫的本質。新繪畫的精神性不再拘泥於畫面技巧和形式，而是諸多藝術理念的集合，產生新的意識觀念。

同樣地，在雕塑方面，藝術家一直想要跳脫古典主義時期的傳統，遠離大理石黃金比例的人體雕像，企圖和傳統美學裡的審美觀念分道揚鑣。此時期藝術家進而轉向日常生活中的材料，採用熟悉媒介作為主要

左／吉伯和喬
治（Gilbert &
George）
〈生命憂懼〉 版畫
1984
右／奧籐（Thérèse
Oulton）
油畫 〈無題〉
1987

理查・迪肯
（Richard
Deacon）
〈焦慮〉 雕塑
1987

元素，來貼近他們想要和創作媒材對話的各種可能。如迪肯（Richard
Deacon），採用夾板木料、鋼片、銅釘來組合幾何造型。克雷格
（Tony Cragg）以工業用的蒸爐或儲存槽為造型，加上鋼鐵素材的堅硬
感，塑造新的立體趣味。馬赫（David Mach）的雕塑則與現成物相互

搭配，組裝的作品以強調和空間環境相融共生。

此時期的特色，在於繪畫形式與新雕塑的課題再度受到注意，經過轉換與注入新思維的藝術媒材，已經脫離舊傳統規範的限制。易言之，脫胎換骨後的技法和視覺效果，如同一張鮮明的旗幟標示著新繪畫與新雕塑的精神，漸次融合於藝術思潮之中。

東尼‧克雷格
（Tony Cragg）
〈結構〉 雕塑
2007

（2）複合媒材與空間裝置

第二個時期（1989～1993）以觀念性的媒材組合與裝置藝術，成為主要顯學。空間裝置或媒體裝置，作為一種新興的表現手法，藝術家從現成物觀念找到理論基礎，持續擴展這領域的多樣面貌。藝術家如赫斯特（Damien Hirst）對動物解剖與防腐容器媒材使用，他雖探討生與死的課題，但腥羶的內容總是引來一陣撻伐之聲。理查‧隆（Richard Long）直接在地板上潑灑油漆，彎曲纏繞的線條和古典柱式的美術館空間相互對話。法發尼特（Vong Phaophanit）以堆沙隱埋燈管的作法，呈現極簡主義的樣貌。威爾森（Richard Wilson）於展場地板拼滿鐵網，讓人產生置身於建築工地般的錯覺。魏爾汀（Alison Wilding）將壓克力片堆疊成幾何造型，每個角度觀看下都會產生不同的光線折射，透明光色彩和旁邊的鋼板硬度形成有趣的對比。

右／理查・隆
（Richard Long）
〈白水線〉裝置　1990
右上／法發尼特
（Vong Phaophanit）
〈霓虹稻田〉　裝置
1993
右下／阿尼旭・卡普爾
（Anish Kapoor）
〈黃〉　造形、裝置
2007-08

　　再如卡普爾（Anish Kapoor）把粗獷的岩石搬放於美術館展場，未經修飾雕鑿的石塊，硬生生地錯落於潔淨的空間裡，材料語言卻在矛盾中擦撞出火花。[18]懷瑞德（Rachel Whiteread）使用石膏、模型、橡膠、翻模等技術，將現成物予以複製。其作品包括大型的建築外觀，藉由戶外景觀的搭配，讓人分不清楚雕塑、造景或裝置的界線，成了另一形式的創作觀念。[19]對於雕塑、媒材、空間、裝置等視覺效果，一種介於建築、空間和身體間彼此微妙的互動關係，如懷瑞德所説：「這是強調簡單、平順的造形，而且是從別處建築物體，翻模複製而成。當你觀看作品，有一個空間介於房間和牆面之間，那是值得你親身經歷和探索之

18 參閱陳永賢，〈Anish Kapoor的造形裝置〉，《藝術家》（2003年4月，第335期）：140-142。

19 瑞秋・懷瑞德（Rachel Whiteread）的作品討論，參閱陳永賢，〈新紀念碑—Rachel Whiteread雕塑作品〉，《藝術家》（2001年11月，第318期）：168-170。

瑞秋・懷瑞德
（Rachel Whiteread）
〈圖書室〉 造形、雕塑
1999

處。」[20]

　　這個時期，區別於平面二度空間的媒材裝置，成為藝術領域中的新嘗試。透過複合性的媒材裝置，除了達到三度空間的視覺效果外，創作者也勇於提出對藝術觀念、裝置藝術對空間的另類訴求，達到符合場域條件而產生震撼的感官刺激。

（3）錄像與新媒體藝術

　　第三個時期（1994～1998），多元的攝影、錄像與新媒體成為主要訴求。跟隨數位科技的腳步與藝術創作相互表裡，這樣的媒材不僅結合聲音、影像為表現方式，受到創作者的喜愛，他們結合敘事、純粹意像或影像裝置的概念，蔚為一時潮流。

　　例如高登（Douglas Gordon）以熟練的影像技巧，營造暗室裡雙影像螢幕的氣氛。哈透姆（Mona Hatoum）藉由局部眼球畫面，來詮釋視覺神經的緊繃程度。韋英（Gillian Wearing）採用社會學觀察，讓病患或遊民在鏡頭前現身說法。泰勒-伍德（Sam Taylor-Wood）則透過日

20 Achim Borchardt-Hume, 'Rachel Witeread: An Introduction' in "Rachel Witeread", （London: Serpentine Gallery, 2001), pp.3-6.

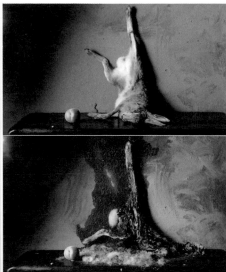

左／莫娜·哈透姆
（Mona Hatoum）
〈眼中物〉
錄像裝置　1994
右／山姆·泰勒-伍德
（Sam Taylor-Wood）
〈小死亡〉
單頻錄像　2002

威利·多荷堤
（Willie Doherty）
〈三種潛能〉
錄像裝置　1999

　　常生活的觀感，組合不同時間的家居畫面來表達時序與心理變化。渥林
格（Mark Wallinger）使用喃喃自語及單頻影像、多頻影像畫面，來細
訴個人所代表的國族理念。[21]其他藝術家如多荷堤（Willie Doherty）、
狄恩（Tacita Dean）等人均是箇中翹楚，他們分別以單頻或錄像裝置的
表現手法，成為新媒體創作的風雲人物。

21 馬克·渥林格（Mark Wallinger）的作品分析，參閱陳永賢，〈無人之地的生命基調與機制—Mark Wallinger回顧
　　展〉，《藝術家》（2002年2月，第321期）：150-153。

雖然藝術與電子科技的結合，始於十九世紀攝影技術與電影的發明，影像的再複製以及影像可快轉與倒轉的特性，提供此時期藝術家廣泛的應用，特別是對時間概念的方面探索。[22]除了傳統平面或立體作品的創作，新媒體藝術在新世紀借助科技的輔助，結合電子介質程式，並透過生活經驗與探掘隱藏於熟悉事物中的細節，所建構的視覺觀看與身體互動經驗。這是一種對環境的認知、意識的距離的重新思考，具有跨學科與跨疆界的多視角層面。

（4）備受爭議的觀念和行為

第四個時期（1999～2003）凸顯了藝術家特殊的個人行徑。也許，對於「異類、怪象」頻傳的泰納獎，早已見怪不怪。可否有人認為，這是一場平凡無奇的藝術競賽？

藝術家以其極端的個性和行事態度，直接和和創作產生的連結。例如，艾敏（Tracey Emin）在展場上置放一個破床墊，周圍堆放內褲、香檳酒瓶、軟木塞、保險套和色情錄音帶等物品。這和她在另一件裝置以帳棚為材質，帳棚內貼滿曾經和她發生性行為名單的作品相比，幾乎是異曲同工，直接反應出她的私人生活回憶。派瑞（Grayson Perry）也不例外，男扮女裝的行為早已融入他的作品。不過人們仍然對他的私生活與個人行為產生詫異，頒獎給變裝癖的創作者，還是頭一回。[23]再如，克里德（Martin Creed）一閃一亮的空間裝置，觀眾疑惑存疑仍停留於作品是否完成的正當性。[24]提爾門斯（Wolfgang Tillmans）改變影像的呈現手法，以空間裝置的角度重新省視攝影景觀的面向。觀其作品，很多是男女性愛或自瀆手淫實景，抑或床第間的裸身和私密場景，這些畫面都為窺視者增添一種神秘氛圍。

藝術家的特異行為，像是窺視者眼中的世界，揭露了現實生活中不為人知的狀態。窺視的角度，在於癡迷於日常物件、空間縫隙、服裝裂口、人物表情和怪異行為……等。好似一些看起來微不足道的角落，其

22 新媒體藝術中結合電子、程式、數位等介質特性，成為新一代藝術表現的媒介，此發展的核心是後現代主義以降的新價值體系，此說法可以上溯到華特‧班雅明（Walter Benjamin, 1892-1940）於1936年的論文「機械複製時代的藝術作品」，見Walter Benjamin, "The Work of Art in the Age of Mechanical Reproduction"（New York: Schoken, 1969. 另參閱Michael Rush, "New Media in Late 20th-Century Art"（London: Thames & Hudson, 1999), p168.

23 Grayson Perry的作品分析，參閱陳永賢，〈性別認同與英國當代藝術〉，《藝術家》（2004年2月，第345期）：404-411。

24 參閱陳永賢，〈英國泰納獎—Martin Creed以極限風格，贏得泰納獎首獎〉，《藝術家》（2002年1月，第320期）：185-187。

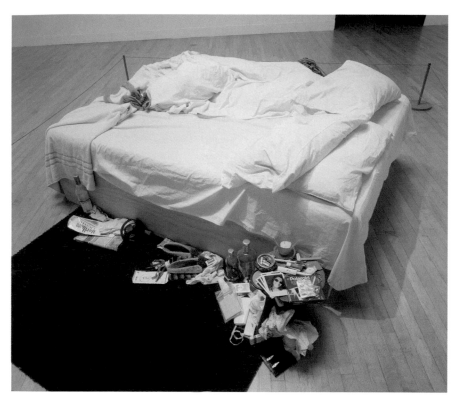

翠西・艾敏（Tracey
Emin） 〈我的床〉
裝置 1995

實正鏗鏘有力地挖掘人們深處的秘密，挖掘人們喜好窺視的事實。這些
作品，滿足於欲望之渴求，把人性中脆弱與貪婪的一面，毫無保留地呈
現，讓觀眾去思考生活上的每一個細節。

（5）藝術與社會之間的對話

　　第五個時期（2004年以後）作品理念大多取材於社會現況，反應現
實生活中的所見所聞。例如戴勒（Jeremy Deller）的藝術實踐，運用紀
錄、文字、呈現出生產、重現和辨識的構成型態，透過「歐格里夫抗爭
事件」（The Battle of Orgreave）完成過去歷史的行動再現。[25]斯塔林
（Simon Starling）將一幢木造的老舊小木屋，拆解組裝成小木船，順著
萊茵河順風運行，靠岸後再度還原為木屋。他將行動拆解又拼裝之轉化
程序，詮釋為兩地事件的歷史發展結構。[26]渥林格（Mark Wallinger）取
材自真實的布萊恩・霍（Brian Haw）反戰抗議活動，這些用來抗議的
示威布條、圖片、標語、新聞報章和物件，圍繞成抗議景觀。渥林格藉

25 參閱陳永賢，〈Jeremy Deller摘取2004年泰納獎桂冠〉，《藝術家》（2005年1月，第356期）：149-150。

26 參陳永賢，〈2005泰納獎得主—Simon Starling〉，《藝術家》（2006年1月，第368期）：431-437。

此質問人民自由的界限，以及藝術在當代社會的批判意識。萊基（Mark Leckey）則以雕塑、聲音、影像、行動等形式，呈現科技與人性關係的演變。他關注的主題，是機器如何從工具演變為人類般的存在，又如何成為人們的操控者。[27]

　　藝術如何和觀眾產生對話？藝評者指出，泰納獎已經跳脫出自命不凡、嘩眾取寵的個人表演，取而代之的是具有深度的創作觀念和執行力。誠如葛姆雷的評論所說：「無論如何，泰納獎做了很多努力，讓更多的英國人和世界瞭解英國當代藝術。泰納獎不僅是一個獎項，重要的是，它讓藝術家有機會在藝術圈裡展示自己的工作成果，每年的入圍者有機會在美術館舉辦大型展覽，這個獎會繼續努力地讓人們反思藝術能夠做什麼？」[28]

　　進一步來思考，藝術為人們做什麼？技術與藝術的差異範圍有何界限？藝術是表達自身理念，還是在製造者對藝術的消費需求？班雅明（Walter Benjamin）期望透過把藝術理解為一種生產，從技術與藝術的關係開始瞭解，進而討論當代藝術發展方向的可能。他注意到，由於機械複製引起了藝術功能從膜拜性價值轉向展覽價值。這個觀點和阿多諾（Theodor Adorno）的想法有異曲同工之處，阿多諾對於啟蒙理性的批判，延伸到對於新的生產方式下之藝術狀況。總的來說，在當代社會

傑瑞米・戴勒
（Jeremy Deller）
〈歐格里夫抗爭事件〉
事件重演、行動　2001

27 參閱陳永賢，〈2008泰納獎啟示錄〉，《藝術家》（2009年1月，第404期）：236-239。
28 Virginia Button, Ibid., pp.104.

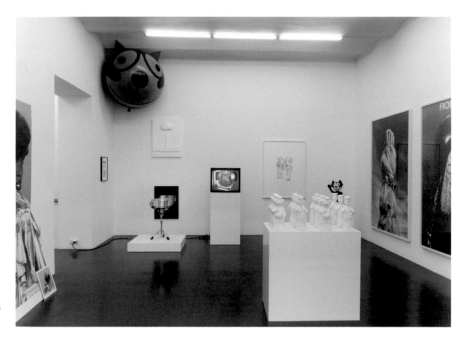

馬克‧萊基（Mark
Leckey）聲音裝置
〈BigBoxStatueAction〉
裝置 2003-2011

中，不僅為理性所發展的科技所統治，社會也由理性所操控而成為看似
具有系統的秩序總體。然而反應社會現實狀態，其中一個特殊的回應，
是如何在藝術介入之後，讓觀者與作品之間產生對話，促使生產與觀賞
是一種良好的循環關係。

23-4 藝術困境與重生

　　為什麼英國視覺藝術，在90年代的世界藝壇受到矚目？同時，在
全世界享有那麼多觀眾引頸企盼地討論泰納獎？它有何指標性意義？再
者，什麼是當代藝術的下一波？

　　藝評家史塔勒伯斯（Julian Stallabrass）指出，90年代的英國藝術
像是藝術卻又不是藝術，充其量只是藝術的代替品。他認為：「新一代
的英國藝術正迎合大眾市場，以假代真、真真假假的產物，在精緻的菁
英藝術、大眾藝術與流行文化之間遊走。」[29]由此看來，泰納獎的品味，
多多少少符合了「像是藝術卻不是藝術」。那麼，介於菁英和大眾流行
文化間，當代藝術如何與民眾產生怎樣的擦撞？泰納獎面臨什麼困境？
在多元的藝術競爭下，又形構什麼特色？

29 Julian Stallabrass, "High Art Lite: British Art in the 1990s". （London: Verso,1999). 另參閱吳金桃，〈當代藝術裡同
　　床異夢的枕邊人：當精英藝術碰到了大眾文化〉，《今藝術》（第125期）：55-57。

（1）跨出舊傳統的象牙塔

近代英國藝術，大眾熟知的藝術家，如亨利・摩爾、培根、漢彌頓、佛洛依德等人。回看上述藝術家的風格，二次戰後知名的藝術家亨利・摩爾（Henry Spencer Moore, 1898–1986），以非具像的雕塑而聞名。他觀察自然界形體，如骨骼、石塊、樹根等物件，藉此探索空間和形體的虛實關係。其作品主要體現於連貫的空間感，從空、無形體的穿插元素，大膽轉化為有韻律、有節奏的空間形態。

培根（Francis Bacon, 1909-1992）作品以夢境般的圖像著稱。培根的肖像畫作以粗獷線條和色彩描繪半抽象主體，充滿了矛盾、黑暗、生命的象徵。畫面有時呈現歇斯底里的形象，有時又以平刷筆觸，勾勒出無以名狀的扭曲、變形。他的作品，彷彿是揭發人類存在的無奈與焦慮，甚至透露出一種人世間荒誕的美感。漢彌頓（Richard Hamilton, 1922 - 2011）作品以強烈的色彩，思索繪畫中抽象形式和具體形象之間的張力。畫面中有時置放拼貼和現成物，讓物件的形象的對比，達到隱喻效果。其作品的內涵，在於對原創作品進行象徵性的複製，進而解構其符號意義。佛洛依德（Lucian Freud, 1922-2011）擅長人物和裸體描繪，其繪畫風格，粗獷中帶有細膩情感。畫面中厚重的顏料底層，滲透出筆觸重疊痕跡，一層又一層的色彩讓人感受其魅力。筆下人物臃腫的身軀、皺紋皮膚、下垂乳房，甚至以人物內在性格與心理的狀態，都成為他的刻畫內容。他畫熟悉的人事物，就是他自認的真實，那是生命、也是生活。

除了上述知名藝術家外，之後似乎有了斷層。80年代英國經濟一片慘狀，高失業率、低成長率，通貨膨脹持續攀升。這種經濟蕭條，間接造成藝術發展的低迷。不過，此困境在泰納獎帶動的潮流下，似乎慢慢改變了整個藝術生態。泰納獎扮演具公信力的角色，結合了藝評、文宣、贊助等優勢，成功塑造藝術氛圍，使得當代藝術走出了往昔的陰霾。獲獎者因此進入世界藝壇，備受各界肯定。時序

亨利・摩爾（Henry Spencer Moore）
〈核心能量〉　雕塑
1967

理查‧漢彌頓
（Richard Hamilton）
〈室內〉 版畫 1964

交替下藝術風向球不斷轉動，一方面帶動創作熱潮，一方面也逐漸形塑英國的新藝術。

（2）形塑一種特殊的藝術潮流

　　獎項是一種權力機制的運作，年年運作的泰納獎，也自然而然形塑自身獨特的審美品味。泰納獎歷年來屏除傳統窠臼，每年以嶄新風貌凸顯驚奇、聳動的視覺效果，刻意形塑英國特有的當代性。其選拔所樹立的標準，無形中影響英國藝術的發展，包括藝術科系學生的創作導向，入圍創作者莫不以標新立意的作品引起青睞。在學院藝術教育下，藝術科系的學習者見到得獎者的禮遇與後續發展，自然興起了「有為者亦若是」的心態，形成了一股泰納獎風格的討論。

　　再者，泰納獎透過電視台的媒體手法，其強大傳播影響力讓當代藝術走出了小圈圈的自溺範圍，擴展成為大眾所關注的焦點。當觀賞群眾擴大，自然而然地擴充藝術與民眾的互動的機會。在此相互交織的平台上，藝術領域中狹隘的自我遊戲心態逐漸縮小，展覽分享的方式讓當代藝術迅速地進入大眾生活，影響他們的思想且打破了制式的思考模式。

　　當人們打破對藝術與生活間的模糊界線，許多當年被視為驚世駭俗之作，現在看來也不過如此。新奇的藝術作品，打破了人們對事物的認

知，見怪不怪之後，心態越趨開放，視野也越來越廣闊，同時也延伸了藝術美學對話的界限。

（3）在矛盾的夾縫中尋求藝術新機

事實上，在泰納獎成軍的80年代，當時藝壇所流行的仍是70年代所發展而出的極簡主義（Minimalism）和觀念藝術（Conceptual Art）。而首屆的泰納獎開跑所帶動的不只是外界一般的期待，它其實是引領年輕創作者蠢蠢欲動的創作欲念。泰納獎引領的熱潮，不僅止於藝術媒材的創新表現，亦是一個新視覺、新觀念的競技場，讓年輕創作者趨之若鶩地趕搭這班列車。

然而，媒體對泰納獎無情的批評諷刺，包括激進的腥羶、性慾、腐爛、自瀆等題材描述，甚至包含藝術家個人特殊行為、帶有過人傲氣等等。這些尖酸語氣及令人感到厭惡字句，批評之下看似自相矛盾，其實它已經引起廣大民眾開始關注藝術動態。無疑地，因為外界的評論製造話題卻意外的吸引參觀美術館人潮，促進當前大眾文化與藝術表現的對話交流。

進一步從展覽策略來看，評審團似乎抱著以退為進的步伐，奉遇強則強的精神為歸錦，不著痕跡地點燃年輕藝術家的表現想望。然而，在求新求變的原則下，創作技巧和觀念隨時會改變，評審團的眼光，是否放在創意傳達？或只是譁眾取寵的格局上？藝術家喃喃自語式的自由心證，是否凸顯新世代的革新精神？這些驗證尚待後續時間來觀察。但在此刻交錯於時間、空間的平台上，泰納獎的確為當代藝術，樹立了一個新的契機。

（4）展覽謀略凸顯藝術生態

站在策展人與藝術家彼此供需的角度，回溯泰納獎歷年過程，一方面可以看出評審團的品味，另一方面也可以從中窺探出創作者延伸出來的創作類型與時代風格。整體而言，泰納獎代表英國藝術現況的寫照，也是社會政治環境的一種表徵。這種環環相扣於藝術生態的關係，具有某種對現實體制的批判性，其中的藝術形式、視覺再現系統、當代的藝術理論、意識形態、社會階級、比較一般性的歷史結構和過程等因素，其實已勾勒出英國特有藝術生態的藍圖。[30]

30 T. J. Clark, 'On the Social History of Art', in "The Image of the People", (London: Thames & Hudson, 1973), p 12.

法蘭西斯・培根
（Francis Bacon）
〈刑罰〉 油畫
1965

　　的確，泰納獎風格是英國社會與藝術上的一種現象，兩者如何在未來的藝術發展脈絡產生聯繫，考驗著藝評家和策展人的智慧。此外，泰納獎比較令人存疑的部分，不外是給予社會藝術教育的層面，以及專業性藝術上的示範效果。這兩者的關係，可說密切，甚至有著共存的循環。這個限制，與其說是泰納獎的不足，毋寧說是整個藝術圈當權者和機制（establishment）的一種制約結果。

　　在過去這數十年來，當女性主義、心理分析和批評理論等介入，席捲了各種人文藝術、社會學科，這些新的研究領域，可以說改變了藝術的疆域和景觀。依此看法，求新求變的泰納獎，正也反應出跨藝術學科的野心。然而在建立一套理論系統，卻沒有得到其應有的論述體制，仍在其邊緣的界線上掙扎。或許包括美術館、策展人、藝術家在內，他們滿足於所處的「邊緣的浪漫」（the romance of the marginal）之時[31]，亦心有同感地想著：如何為下一波的英國當代藝術而努力，甚至展現更弔詭、更具巔覆性的創造潛能？

小結

　　綜合上述，泰納獎拔擢藝術新人的風向球不停地滾動，歷年來不斷展現各種驚奇、變異的視覺效果。其創造另類形象，開啟藝術家奇特的

31 Steven Connor, "Postmodernist Culture: An Introduction to Theories of the Contemporary" （Oxford and Cambridge, Mass.: Blackwell, 1989), p228.

盧西安・佛洛依德
（Lucian Freud）
〈女人與白狗〉
油畫　1951-52

表現和標新立異的野心，也滿足一般民眾對新藝術的好奇心。就其形式
與風格而言，泰納獎風格所帶動了英國藝術的發展，已經具有指標意
義。

　　無可諱言的，泰納獎求新求變的特質和作風，擺脫了80年代以前視
覺藝術敬陪末座的情結。藉由傳播媒體的力量，經由獎項優勢帶動yBa
潮流，同時以直接、犀利、敏銳、勁爆、驚世與駭俗的創作樣貌展現於
世人面前，並成功地進佔了世界藝壇而引領風騷。無可諱言，泰納獎在
風光背後，經歷各種嚴厲的批評和挑戰，如何繼續拓展藝術新方向等問
題，都是當前所面臨的事實。然而，英國當代藝術發展中的隱憂，猶如
學者珍娜・沃夫（Janet Wolff）的說法：「在文化的研究上，我們可以
在各學科裡研究文化，也可以在學科的邊緣上研究文化，更可以在新開
闢跨學科的領域中研究文化。」[32]借此觀點，新開闢跨學科、跨領域的藝
術研究，或許可以提供泰納獎一條更寬廣的道路。

（圖片提供：Tate Britain、South London Gallery）

32　Janet Wolff, 'Excess and Inhibition: Interdisciplinarity in the Study of Art', in Lawrence Grossberg, et. al., ed, "Cultural
　　Studies" (London: Routledge and Kegan Paul, 1992), p716.

24 藝企合作─泰德的渦輪計畫

位於泰晤士河南岸的泰德現代美術館（Tate Modern），原先是一座發電廠，分別於1948年和1963年，以兩個工程階段興建了一座工業用建築。然而千禧年後，因都市計畫和廠房必須遷移之故，原址如何利用的問題，隨即引發不同討論。最後，英國政府便擬定改建成為美術館計畫。因而，官方舉辦了一項全球公開設計競賽，廣邀各國建築師參與競圖。經過一連串嚴格甄選，這個總值一億三千四百萬英鎊的大型建築個案，最後評選決議由來自瑞士的建築師赫爾佐格和德梅隆（Herzog & de Meuron）進行一場空前大改造。曾經獲普立茲克建築獎

由舊火力發電廠蛻變而改建的泰德現代美術館

位在泰晤士河南岸
的泰德現代美術，
是一座當代藝術指
標性的博物館。

的建築師，首先將整座發電廠的內部全部掏空，然後在內部空殼架構下
重新建設，共分為十一項工序建設，包括七層樓高的展覽空間和渦輪大
廳。

　　泰德將廢棄的火力發電廠重新改建，並且保留原始外觀，成為當地引
以為傲的創舉。自2000年5月開館以來，成為英國吸引最多觀光客之地，

也成為世界知名的美術
館。2006年7月泰德現
代美術館宣布擴建，由
原任建築師規劃工程，
新的建築共十層樓，
包括十個展場、教育設
施、電影、錄像實驗
室和六個用餐場所等，
經費二億一千五百萬英
鎊，於2012年倫敦主辦
奧林匹克運動會之際完
成此項後續工程。

曾獲普立茲克建
築獎的建築師赫
爾佐格和德梅隆
（Herzog & de
Meuron），親手
打造泰德現代美術
館的改建空間。

24-1專題的渦輪計畫

發電廠改建後的泰德現代美術館，其建築仍不失其高聳氣勢，尤其是美術館入口處的寬敞、崇高感，總令參觀者留下深刻印象。此入口場域，原為發電廠的渦輪大廳（Turbine Hall），為保留原有建築的樣貌與歷史意義，最後仍採「渦輪大廳」稱呼。渦輪大廳為泰德獨立的展覽空間，不僅擁有壯觀與高聳的氣勢，也保有一般美術館所沒有的自然採光。因此，開館之際即設定展覽的未來方向，此地作為年度專題展的場所。但為了覓尋適宜的創作者來此大廳展示作品，其難度不僅是展品呈現而已，同時也考量因地制宜的需求。此空間擁有挑高35公尺、左右寬度23公尺，以及前後長度155公尺的廣闊視野。再者，渦輪大廳在硬體高度及廣度上，不僅施工難度非比尋常，在創作媒材的選用與製作上，亦是一項艱困工程。對於美術館、策展人和藝術家而言，「渦輪計畫」的確是行政作業和創作上的一大挑戰。

展覽經費之運用，雖然每年由樂透彩券局以五千萬英鎊，挹注泰德舉辦各種藝術活動，但對於專題展的龐大開銷，仍有捉襟見肘之憾。因此，泰德以「渦輪大廳創作計畫」為主題，設定為年度專案，對外邀集專家討論並尋求企業贊助。最終以企業贊助藝術的合作模式，積極為此空間投入特展規劃，讓觀者能有耳目一新的震撼。幸運的，美術館得到英國聯合利華公司獨家贊助，並訂定每期五年的專案項目。

泰德和企業界攜手合作，從1999年起為每期五年的時間，由英國聯合利華贊助系列（The Unilever Series）簽訂結盟，每五年總預算共計125萬英鎊，每年支持一位藝術家在渦輪大廳展出，平均每一個展覽可以得到25萬英鎊的委託製作費，並免費開放給民眾參觀。這項委託的創作案，由專業策展人執行，在各界期盼下逐年推出一位藝術家的專題展。攜手合作期間，佳評如潮，創造一波波觀賞人潮而備受肯定。然而第一期完成使命後，接續的工作如何進行？幸好，原先獨家贊助的聯合利華公司，允諾繼續第二期之後的經費支援，將此系列延長，以便讓「就地創作」（Site Specific）的精神得以發揮。

其實，這是藝術家挑戰渦輪大廳之創舉，泰德面對每一次的佈展，無不戰戰兢兢以對。回顧這些膾炙人口的藝術呈現，讓人津津樂道。此系列第一期，由布爾喬亞的〈我做、我取消、我重做〉吸引眾人目光；

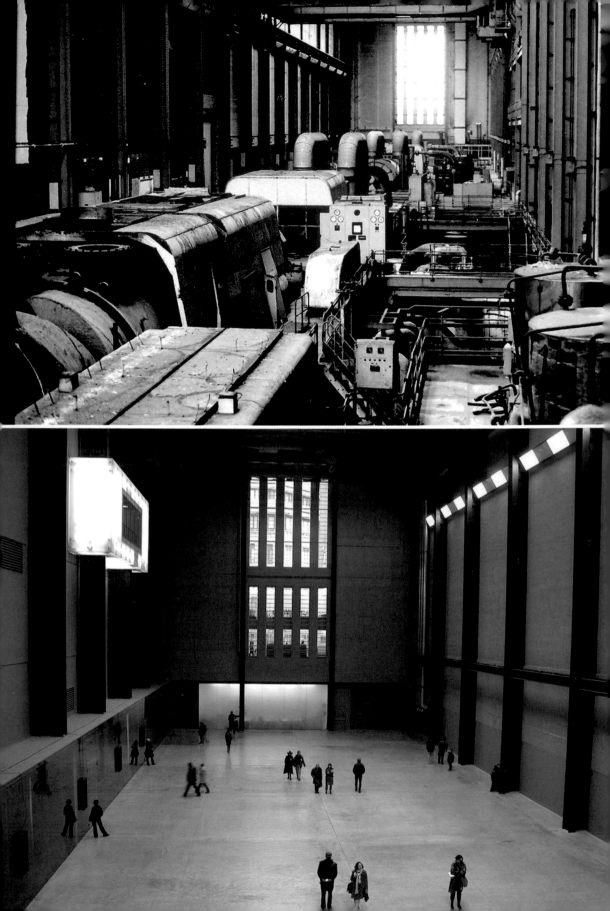

第二年由穆諾茲的〈雙重困境〉擔任製作；第三年推出卡普爾的〈馬斯雅司〉；第四年展示艾里亞森〈天氣計畫〉；第五年則由諾曼〈原料〉擔綱展出。之後的第二期計畫則分別是：懷瑞德〈築堤〉、胡勒〈試驗基地〉、薩爾塞多〈教條用語〉、福斯特〈TH.2058〉、巴爾卡〈怎麼樣〉、艾未未〈葵花籽〉和迪恩的〈電影〉所呈現（如表）。作品內容分述如下：

泰德現代美術館「渦輪大廳」之創作計畫（1999-2012）

編序	藝術家	作品名稱	展覽日期
1	露易絲・布爾喬亞（Louise Bourgeois）	〈我做、我取消、我重做〉（I Do, I Undo, I Redo）	2000/05～2000/11
2	胡安・穆諾茲（Juan Muñoz）	〈雙重困境〉（Double Bind）	2001/06～2002/03
3	阿尼旭・卡普爾（Anish Kapoor）	〈馬斯雅司〉（Marsyas）	2002/10～2003/04
4	奧拉佛・艾里亞森（Olafur Eliasson）	〈天氣計畫〉（The Weather Project）	2003/10～2004/03
5	布魯斯・諾曼（Bruce Nauman）	〈原料〉（Raw Materials）	2004/10～2005/05
6	瑞秋・懷瑞德（Rachel Whiteread）	〈築堤〉（Embankment）	2005/10～2006/05
7	卡斯登・胡勒（Carsten Höller）	〈試驗基地〉（Test Site）	2006/10～2007/04
8	桃瑞絲・薩爾塞多（Doris Salcedo）	〈口令暗語〉（Shibboleth）	2007/10～2008/04
9	多明尼克・岡薩雷斯-弗爾斯特（Dominique Gonzalez-Foerster）	〈TH.2058〉	2008/10～2009/04
10	米羅斯瓦夫・巴爾卡（Miroslaw Balka）	〈怎麼樣〉（How It Is）	2009/10～2010/04
11	艾未未（Ai Weiwei）	〈葵花籽〉（Sunflower Seeds）	2010/10～2011/05
12	塔奇塔・迪恩（Tacita Dean）	〈電影〉（Film）	2011/10～2012/03
13	提諾・塞格爾（Tino Sehgal）	〈這些聯想〉（These Associations）	2012/07～2012/10

企業贊助者：英國聯合利華公司

24-2布爾喬亞／穆諾茲

（1）布爾喬亞〈媽媽〉〈我做、我取消、我重做〉

首次接受泰德「渦輪大廳創作計畫」（以下簡稱「渦輪計畫」）之難度考驗的是露易絲・布爾喬亞（Louise Bourgeois）[1]，她的作品以材質與形式之轉換進行人與人之間的議題探索，如焦慮與迷惑、孤獨與不

左頁上／由舊火力發電廠蛻變而改建的泰德現代美術館
左頁下／改建後的渦輪大廳（Turbine Hall）由英國聯合利華公司（The Unilever Series）獨家藝術贊助

1 露易絲・布爾喬亞（Louise Bourgeois）1911年出生於法國巴黎，最初攻讀數學，1936年起從事超現實主義的藝術創作，1938年移居美國，1940年代轉向雕塑製作，1981年以後，使用橡膠、石膏、鋼鐵等材料，將裝置形式融入場域介面。她的作品曾參加第11屆德國文件展，並榮獲2003年的沃爾夫基金藝術獎（Wolf Foundation Prize）、威尼斯雙年展大獎。她的作品成為泰德現代美術館開館獻禮，於1999年5月12日至2000年12月展出。

平、背叛與復仇等情緒寄託。1981年以後，大膽使用橡膠、石膏、鋼鐵等材料，並將裝置形式融入空間場域，表現出多變的造形張力。她以巨大的〈媽媽〉（Maman）鋼鐵雕塑和〈我做、我取消、我重做〉（I Do, I Undo, I Redo）大型裝置等兩件作品，作為泰德現代美術館開館獻禮。

作品〈媽媽〉是以巨型蜘蛛為雕塑主題，10公尺高度的鋼鐵媒材，從中心點放射出八隻蜘蛛長腳，以焊接方式連結腳部的延長線條，腳尖有如蜻蜓點水般駐立地表，圖像則讓人聯想起達利（Salvador Dalí）諸多古怪而瘋狂的幻想，眼前所有志怪和材質特性，都在這件穿透性的黑色蜘蛛下方凝結。昂首對望著巨型蜘蛛造形，布爾喬亞試圖採用放大鏡觀看細小昆蟲，而後予以格放的微觀視野。整體而言，此造形充滿了強烈的衝擊，當八腳蜘蛛不再是令人懼怕的毒蟲，而是象徵大地母親的角色，它以擴張的身軀，寵護著地面上所有生命，猶如創作者所述，其作品結構造形之 每個單元的內部空間，都蘊藏著一段感性與知性並存的記憶。換言之，她的思考不僅標志著當代造形美學，以及空間穿透感的掌握，促使人們從另一個角度觀賞此場域之原始結構。

此外，對大多數人而言，布爾喬亞的創作帶有一份原始神秘感，此

露易絲・布爾喬亞
〈媽媽〉
鋼鐵、雕塑、裝置
1999

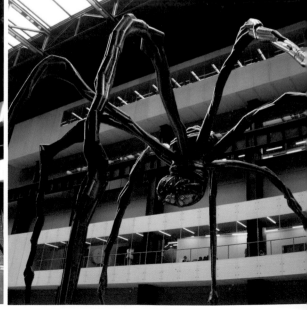

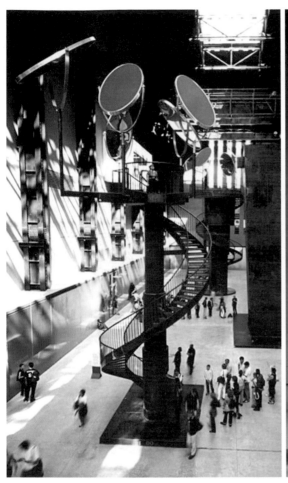
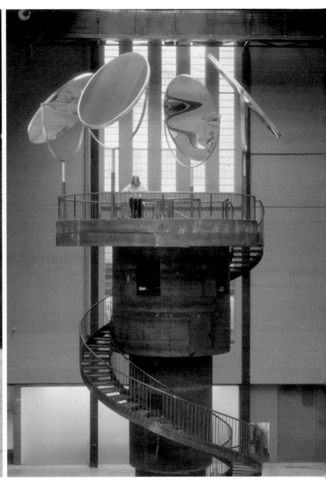

露易絲‧布爾喬亞
〈我做、我取消、我
重做〉 鏡子、鋼
鐵、雕塑、裝置
2000

神秘摸索,在作品中循序找到一些出口。她的〈我做、我取消、我重做〉由三組螺旋梯,以及巨塔形狀所組成的大型鐵製物體。觀眾從地面沿著階梯,逐漸攀爬到高聳的頂端,透過五個圓形反射影像的不銹鋼鏡面,看到遠處的視野,也看到自己身體的投射。人們獨自逐步攀越高梯上方平台,找到了自我私密的對話窗口。在此,觀者透過作品意涵,延伸對於時間與空間的轉換探討,訴說蛻化過程的思考軸線,不僅是對於生命週期的延續,也是對重生概念的強烈詮釋。總之,布爾喬亞的藝術如其概念「讓人們看到理由」(making people see reason),經由觀者參與、探索、體驗的過程中,賦予當下的現實意義,也是對被遺忘的片段記憶,給予了重新反思。

（2）穆諾茲〈雙重困境〉

　　胡安‧穆諾茲（Juan Muñoz）[2]擅長將雕塑形像置放預設的空間，營造出戲劇化的效果，如他所說：「我的雕塑，如矮個子人物或口技表演者，源自概念化的設計。我經常使用建築空間，來為這些人物，營造戲劇化的框架。但我想使用的戲劇化形式，不一定和戲劇有直接的關連。」[3]例如，他在威尼斯雙年展的〈島〉，一群光頭的人物雕像，白色身影望著高聳牆面，群體動向看起來是關注同一件事，而目光卻又各自疏離，直接呈現一種虛無的孤獨感。而另一件作品，則指涉了時間的等待，如〈等待傑瑞〉（Waiting for Jerry）在一個暗室空間，除了牆角挖洞處露出微光之外，並無任何物件陳列，不一會兒才出現動畫影片《湯姆與傑瑞》（Tom and Jerry）的配樂。特別一提的是，此空間不但消解了具像的人物形體，而且巧妙運用調侃式的錯置語法，把觀眾轉化為等待傑瑞鼠的那隻笨貓—湯姆。

2 1953年出生於西班牙馬德里的藝術家胡安‧穆諾茲（Juan Muñoz，1953~2001），1967年受到家庭教師對於藝術的啟蒙，1970年進入馬德里大學學習建築，約兩個月後放棄學業，轉往倫敦居住五年。1980年之前他不斷地旅行尋找藝術創作的理由，這段期間陸續製作一些建築模型，直到1983年回到西班牙建立個人工作室才開始雕塑創作。1984年之後有了更明確的創作理念，完成了一系列重要創作。

3 Paul Schimmel, 'Interview wit Juan Muñoz', "Juan Muñoz" (Chicago :University of Chicago Press, 2001) pp.145-150.

　　穆諾茲的〈雙重困境〉（Double Bind），利用挑高空間與隔離上下
層次的方式，讓觀眾仰望上方的雕像，觀眾像是入侵者，進入一處私密
空間，窺探雕塑人物的生活情景。他透過一景一世界的連結概念，建構
出即時變化的生活樣貌，「隨時都在關注著世界，努力感受能夠與之建
立聯繫的外在世界的一切變化。」[4]如此，藉由觀眾身歷其境的感覺，按
照作品陳列的動向指引，漫遊於四周。藝術家坦言：「除了創造一種扭
曲的美之外，我努力讓作品有更強的吸引力。有時是一種潛意識因素，
有時是為了使作品更具趣味，讓觀眾感受到一些明顯的錯置關係。」[5]

　　的確，穆諾茲使用雕像與空間的對應關係，特別是，裝置與建築
模式的相互搭配，調和建築作為雕塑的背景。例如，他從安德列（Carl
Andre）那裏學習地板意象與建築空間的對應關係。於是，他設計了一
個具有光學效果的地板，這種活躍性的效果，可襯托雕像的內在張力，
讓觀眾可以感受到雕塑的精神空間。如此，回頭再看〈雙重困境〉裡的
每一個框架中的場景以微妙的光線與地板結構，讓這些地板造成視覺心
理上的迷惑，如穆諾茲所述：「透過這些光學地板，觀者感到他的眼睛

4　Adrian Searle, 'Juan Muñoz', "The Guardian", 30 August 2001.

5　Neal Benezra and Olga M. Viso, 'Interview wit Juan Muñoz', "Juan Muñoz" (Chicago :University of Chicago Press, 2001).

在欺騙自己。此錯覺，創造了一個讓人無法相信自己眼睛的虛構景觀，因而，不得不對所看到的一切提出質疑。在不能明確自己看到什麼的情況下，甚至懷疑自己的存在。」[6]

24-3卡普爾／艾里亞森

（1）卡普爾〈馬斯雅司〉

　　阿尼旭·卡普爾（Anish Kapoor）[7]的雕塑，主要以簡單而純粹的造形取勝，擅長藉由材質特性與色彩搭配，呼應物體媒材的抽象美。他的作品發展，在1979至1989年期間，正處於當代藝術中的「新雕塑」（New Sculpture）醞釀時期。因而此時期作品材質，採用原野自然中的樹木、岩石等元素，同時加入東方禪學思考，呼應物體之精神性寄託。1990年之後，他的手法越來越簡練，物體造形也越來越純粹，帶有形而上主義的取向。他相信，物質性的材料，會從精神性轉換而出，加上單純色彩的應用，以及形與色的串連，使作品更具有符號性的象徵意義。

　　他在渦輪大廳的〈馬斯雅司〉（Marsyas），材料使用巨型鋼骨結構，主體以三座喇叭形狀的造形。喇叭狀的圓弧開口，分別置於展廳入口處、中庭及延伸到展廳的尾端。紅色的材質，使用聚氯乙烯膜，如防水的材質一樣，具有伸縮彈性的效果。精巧的設計與流暢的造型結構，使密實而緊繃的聚氯乙烯膜，服貼於鋼骨表面。隨著起伏的形狀，亦如三朵孿生之花朵，經拉長與轉折的變形後，產生具有韻律節奏的視覺效果。如此，渦輪大廳裡的高聳與寬廣空間，觀眾一踏進展場，即刻被這種特殊景觀所震撼。在巨大建築物底下，人變得相當渺小，抬頭仰望上方，整體視野盤據著這個蠕動的物體。逐步瀏覽，它的影像則安靜的停留在那遠處，一動也不動。在流動的曲線造型外表下，觀眾仔細玩味後發現，此作品的造形，像是會呼吸的管子，在縮放的脈動中，帶有一種生命律動的狀態，亦彷若是身體器官的一部份，在抽象而神秘的氛圍中

6 同前註。

7 印度裔英國籍的藝術家Anish Kapoor，1954年生於印度孟買，1970年移居英國後開始其創作生涯。來自印度文化的父親與伊拉克猶太裔的母親，血緣上的結合，使卡普爾擁有雙重文化的薰陶。對於視覺與感官的詮釋，自然轉移到他的創作思維。他的作品以的雕塑居多，主要以簡單而純粹的造形取勝。藉由不同材質的特性與色彩搭配，在視覺與空間上，展現物體的抽象性，同時也考慮到單純元素的絕對性，思考與創作上的彼此呼應，帶有形而上主義的取向而奠定個人風格。卡普爾的作品於1990年獲得威尼斯雙年展Premio獎、1991年英國泰納獎。先後受邀於倫敦、紐約、馬德里等地當代美術館展出系列創作。他的作品脫離傳統雕塑的窠臼，不落俗套地引用自然元素，使觀者在視覺上多了一份自由的想像空間。參閱陳永賢，〈Anish Kapoor的造形裝置〉，《藝術家》（2003年4月，第335期）：140-142。

阿尼旭·卡普爾
〈馬斯雅司〉　聚氯
乙烯膜、裝置　2002

緩緩遊移。

　　為什麼取用喇叭狀的造形？卡普爾援引希臘神話〈馬斯雅司〉（Marsyas）之名，來闡述他對身體概念，延伸到天空與接近上帝的想法。事實上，「馬斯雅司」是希臘神話故事，描述森林之神薩梯（Satyr），他吹奏長笛的音色與技巧，優於太陽神阿波羅（Apollo），最後慘遭剝皮的故事。卡普爾採用長號的樂器造型（或可說是放音機喇叭的形狀），來呼應這個傳說。他藉此隱喻「在上帝之前，再也沒有比造物者，所開創事物更為美麗。」[8]而被剝皮後的皮囊（聚氯乙烯膜），則象徵人類的身體，他說：「我試圖製造一個身體的形象，讓它延伸到天際。」[9]因此，這個造形上的意涵，是指身體的一種延伸，它可以自由自在地漂浮於上空，越來越接近造物者的天聽。

　　特別一提的是，配合〈馬斯雅司〉的主題與造形，美術館邀請知名劇場導演賽拉斯（Peter Sellars）製作戲劇表演。他以作品的喇叭圓弧形為劇場天棚，男演員以宏亮的聲音上達天聽，而後迴音於此造形的圓弧空間。此外，一場由作曲家佩爾特（Arvo Pärt）作曲演奏的音樂會，在幽雅的曲風下，讓造形藝術的張力，獲得另一種不同的感受。眺望上方遠處，隨著視覺遊移，到穿透於管狀的內壁，每個人對於空間美感，有了新體驗。〈馬斯雅司〉對時間（生命）與空間（現實生活）的深刻描述，死亡並不是哀傷的事，而受到感動之後的身體，才是生命動力，猶如巴特所說：「站在這件巨大的作品前，第一個深刻的感受是：我的身體已死！一種死亡與受苦的心情油然而生，那也是一種現實生活的哀悼之情。」[10]

（2）艾里亞森〈天氣計劃〉

　　奧拉佛・艾里亞森（Olafur Eliasson）[11]擅長使用天然的材料，作為創作媒介，如燈光、霧氣、熱氣、濕氣、蒸氣、流水和結冰等元素，以此製造大型裝置作品，讓觀眾感受與人類接觸自然的魅力。例如，他在1998年的〈綠河〉（Green River），即是採用大量的無毒染液，將

8 Donna De Salvo，"Anish Kapoor: Marsyas"（London: Tate, 2003）.

9 同註7。

10 同前註。

11 奧拉佛・艾里亞森（Olafur Eliasson）1967年出生於丹麥，1989至1995年在哥本哈根的皇家藝術學院學習藝術，畢業後　於紐約、威尼斯、巴黎、倫敦等地展出，目前居住柏林從事藝術創作。他擅長使用奇特的天然材料，如燈光、霧氣、熱　氣、濕氣、蒸氣和冰等，用來製造與大自然相關的作品。

奧拉佛·艾里亞森
〈天氣計劃〉
燈光、乾冰、裝置
2003

之倒入斯德哥爾摩（Stockholm）的小河中，而染成光鮮亮麗的綠色河水，讓周遭的住戶以全新的角度，再次審視那條熟悉的河水。此外，他的〈大面積的冰層地板〉（The Very Large Ice Floor）則是將美術館內大廳之地板，改成溜冰用的冰塊，讓來參觀民眾體驗室內與戶外景觀交錯的幻覺。另一件〈眩目的觀看〉（Seeing Blinded），使用大量的玻璃鏡面，透過折射、反射原理，將六角結晶體的物質結構，以及光線和多重影像之重疊、聚合而產生為萬花筒般的視覺效果。艾里亞森自我提

問：「人的感知，如何被時間、社會、意識型態和技術等因素所形塑」[12]
以及如何於身處眩目環境而不至於喪失方向感？正是他挑戰觀者的觀看
方式，並藉由感官經驗所構築出一個想像的空間。易言之，他以充滿科
幻感形式的手法，即刻讓觀者在自我的反射影像中，體驗當下的視覺氛
圍。

奧拉佛‧艾里亞森
〈天氣計劃〉
燈光、乾冰、裝置
2003

　　渦輪大廳高掛著一輪火紅的人造太陽，這是艾里亞森〈天氣計畫〉
（The Weather Project）。[13]觀眾走進泰德展場，即刻被整個空間的
氛圍所震攝，人們有如置身錯位的幻覺。迷漫於整個空間的陣陣煙霧，
散發著大自然的氤氳之氣，而後方映入眼簾的，則是懸掛在半空中赭紅
夕陽，宛如海邊黃昏落日的景象，頓時讓人沉浸於夕照之景。〈天氣計
畫〉在觀眾驚歎聲中，有的站在地下仰望，有的橫跨於大廳天橋而流連
忘返，有的則側躺於地感受日光餘溫，或是當下體驗著海市蜃樓般的虛

12 Chris Gilbert, 'Olafur Eliasson', "BOMB", no.88, 2004.

13 參閱呂佩怡，〈寒冬，來泰德現代館做日光浴—Olafur Eliasson的「天氣計畫」〉，《典藏今藝術》（第135期，2003年
　　12月）：150-152。

幻美景。原來,藝術家將挑高層樓的天花板全部裝上鏡子,利用鏡面原理而反射整個場景,讓空間感無限延伸。而煦煦陽光的背後,則是採用二百多盞橘紅燈管所構成的圓形平面,一萬八千瓦的特製低鈉低頻律球狀燈光,持續供應這顆人造太陽散發著光。因而,創作者不僅製造出心理空間的幻感,也讓觀眾有著身體空間的實際體驗,感受一種虛擬的自然。

在〈天氣計畫〉作品裡,艾里亞森如何以造景技術將人工物品占據整個大廳空間?其秘訣是製造幻影。他以光線、製煙機及鏡子反射原理重現了一座自然的場景,而這些元素,也是他作品中最迷人的部份。像是他的〈間接的旋律〉(The Mediated Motion, 2001),使用了流水、霧氣、土壤、木料、菌類及浮萍等自然元素,重現了一處室內的彷自然場域。在滿水的空間裡,觀眾漫步走過吊橋,感受水光與霧氣迷漫,同時也讓觀眾觀看,身旁浮萍點綴的池畔。而在旁邊的另一處造景,則是在整個充滿霧氣的空間,整個空曠的地面鋪滿了菌類,觀眾就像在森林中行走一般,重現自然恬靜之感。

他的作品特色在於探討觀者與物件之間的關係,〈天氣計畫〉是以營造煙霧氣氛,太陽與光線之間的自然景色,緊密地圍繞著觀眾,讓參與者有如親臨實境般,接受一切人工造景的虛幻。虛幻感,成為作品中極為特殊的元素。〈天氣計畫〉之概念,可以追溯至其〈你的太陽機器〉(Your Sun Machine, 1997),觀者在一個空曠房間裡,感受屋上方的圓型洞孔,與太陽的光影互動,透過洞口意象與時間流逝,人們察覺地上移動到牆上影子,即是一個伸手摸不著的時間框架,它正隨著人造光源的移動,製造光影流洩的狀態。

如此,艾里亞森運用人工材料,將〈天氣計畫〉由室內空間,轉變成無垠的戶外景觀。除了製造逼真的日光意像外,同時也搭配著製煙機所冒出的煙霧,讓漫佈迷濛的裊裊白霧,直接拉近英國人的天候特色。眾所周知,倫敦是以「霧都」而聞名的城市,對於英國人而言,晴朗的陽光是日常生活中的話語。無論是冷熱或雲雨的季節,他們總是談論天氣狀況來聯絡彼此感情。看完〈天氣計畫〉之後,在經常的陰霾都市裡,說一句「你好嗎?」或許會用「你曬太陽沒?」替代為倫敦人見面寒暄的問候語。

24-4諾曼／懷瑞德

（1）諾曼〈原料〉

　　布魯斯‧諾曼（Bruce Nauman）[14]以〈原料〉（Raw Materials），把聲音裝置的概念介入空間。〈原料〉作品的靈感，來自諾曼站渦輪大廳的實地觀察，他聽到孩童們在此空間的喧鬧、玩耍與講話聲音，進而發展此一創作概念。最後，諾曼決定，以人的聲音作為主要媒介，此聲音內容取材於藝術家本人在過去40年來的作品文本，共有22個字詞片段，包括問候的、幽默的、荒謬的、催促的、社交的、焦慮

14 布魯斯‧諾曼（Bruce Nauman）1941年出生於美國，他從1960年代即開始以自己的身體為創作媒材，如早期作品〈漫步工作室〉（Stamping in the Studio, 1968），藉由攝影機的運用，企圖與自己面對面，面對重複來回漫步的一系列身影動作中，賦予所處空間一個特別的測量方法。其創作形式的應用有觀念、表演、錄像、聲音、裝置、霓虹等為創作媒材，而身體概念和語言文本一直是他關心的創作主軸，也是試探一種人與人之間的溝通方式。不論是自我獨處的寂靜時空，或是彼此對話而產生相互關係的情景，他勇於挑戰現實世界中存在的身體哲學。參閱Hayward Gallery, "Bruce Nauman"（London: Hayward Gallery, 1998）.

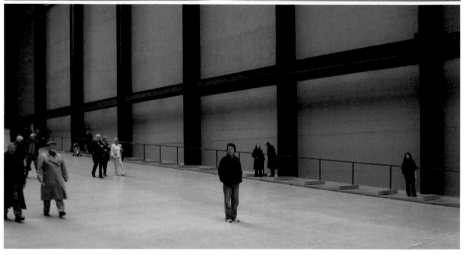

的等不同語句。聲音之口吻，時而親切、時而低沈，或是簡短有力、或是喃喃自語，彼比之間並無意義上的關連性。每一個詞語，從原先作品的脈絡中抽出，以孤立型態，成為一種抽象元素。

　　當觀眾身處於空盪盪的渦輪大廳，感受不到任何具象形體的作品。不一會兒，耳際卻緩緩傳來陣陣話語。待走近大廳角落，每個音箱播放出不同的語句。藉由諾大空間的聲波迴盪，形成前後聲波間的互相干擾、交錯與循環，最後由挑高天花板，傳達另一種直向的聲波，控制著整場的主要聲調，這些聲音一句接一句，不斷迴盪於廣大的空間。觀者清晰地聽到這些人聲，以和緩地聲調說著：「是是是，不不不！」、「謝謝，謝謝你！」。有時低沈地說著：「忙碌，忙碌！」、「好男孩，壞男孩！」，或是竊竊私語地響起：「生存、死亡」、「世界和平！」，偶而急促地嚷著：「離開我！」、「滾蛋！」；抑或是歇斯底里地叫著「也許你不想在這裡」、「滾出這個地方！」等雜沓的聲音，

頓時從四面八方湧入，迴繞於耳際。[15]

　　這些片斷式的聲音，猶如結構主義對於文本的解構與再現，所有被解構的文字，在隨機、漂盪與相互撞擊後產生新的意義。諾曼表示：「這些元素呈現之意義，讓一些文句在話語釋放過程中，被加重。雖然它與原作的意義分道揚鑣，但對我而言，它發聲後，脫離了原來的文本意義，因而變成了一個新的抽象經驗，並允許這些聲音得以隨機出現。」[16]

　　從另一個角度來看，聲音與視覺作品不同之處，在於它無具體形體，卻強力佔據空間，無法被忽略，卻是一種持續性的干擾。因而諾曼的〈原料〉，形體上保留渦輪大廳的建築質感，以及狹長挑高的空曠感受，他所刻意注入的聽覺意象。表面上看來，盡是人物的喃喃自語，實際上，卻指涉空無場域中的困境限制。人們熟悉而平凡的話語，迴繞聲音將之百倍千倍放大，接收的聲音，即是一個無法逃避的喧囂。不管觀眾身處哪個角落，這種間斷而持續性的音量總是縈繞於耳，彷彿人間的真實面貌縮影，成為一處無法逃脫的音域場所。

（2）懷瑞德〈築堤〉

　　瑞秋・懷瑞德（Rachel Whiteread），自1980年代開始，採用塑膠、混凝土、橡膠、聚苯乙烯等工業材料作為媒介，諸如日常用品或建築外觀等物件，經由製模、澆注、成型的技法，留下形體之負相效果的紋理。[17]這些具象形式的「雕塑」，得以在複製後，呈現清晰細節的結構，在僵化與沉重的背後，喚起人們對這些熟悉，卻被忽視之普通事物的回憶。例如其作品〈房子〉（House, 1993），即是以混凝土水泥，翻製在倫敦東部一棟將受拆除的建物，這棟位於平民區的維多利亞風格房屋，是三層樓房的老舊建築。懷瑞德將這幢準備拆除的房子，內部噴入液態混凝土，然後在將其外牆移走。於是原本是虛空的內部空間，便成個一個實體。經過翻模製造八個月，整個街道被碾為平地。唯獨留下這座高聳挺立的雕塑，成為唯一的歷史象徵性的倖存者。她也因此作而聲

15 布魯斯・諾曼的〈原料〉聲音，可於專屬網站收聽其聲音文本，參閱＜http://www.tate.org.uk/modern/exhibitions/nauman/＞。

16 Adrian Searle, 'Inside the Mind of Bruce Nauman', "The Guardian", 12 Oct 2004. 另參閱呂佩怡，〈重擊於聲音浪潮：布魯斯・諾曼作品於泰德現代館大廳〉，《典藏今藝術》（2004年12月）。

17 陳永賢，〈新紀念碑—Rachel Whiteread雕塑作品〉，《藝術家》（2001年11月，第318期）：168-170。

右頁／瑞秋・懷瑞德〈築堤〉 臘封箱、裝置 2005

瑞秋・懷瑞德
〈築堤〉 臘封箱、
裝置 2005

名大噪,並獲得泰納獎殊榮。

　　面對懷瑞德於渦輪大廳的〈築堤〉(Embankment)裝置作品,觀眾進入展覽大廳即刻彷彿置身於一座巨大的倉儲中心,每個人心中不禁暗自忖度著:「 這是堆放冰塊的倉庫?」、「這看起來向是擺置白盒子的工廠吧?」、「好像是進入一個大型的積木庫房!」的確,乍看之下,真的讓人誤以為是倉庫一景,觀眾的臉上,再度掛起一副詫異的狐疑表情。

　　這些看似隨意堆疊的白色物件,就是懷瑞德的心血結晶。她花了五星期時間,總共動用了一萬四千個臘封的白色紙盒,組構完成了這件作品。此作品的靈感,來自她在整理母親遺物時,找到的一個紙箱子,紙箱外部所列印的商標。隨著時間流逝而退了原有色彩,然而放置於紙盒內的物品,依然存在。用來包裝存放物件的紙箱,像是包裹著人們記憶一般,縱使退了顏色,仍舊是堅守著自己崗位。但是,卻讓人無法分辨,這是哪一個寄存的記憶名稱罷了。因此,創作者認為,不同種類的老容器,可以視為人們存放記憶的平台,時間久了,每個容器的外表看起來,卻都一樣。[18]

　　承上所述,懷瑞德擅長運用簡單線條,或造型的日常生活物品進行創作,作品洋溢著極簡主義的觀念。除此之外,原有物件的樣貌被更換後,取而代之的實體,以存在性現象而存在。這些物體,即成為一種標記、一個想法和一座紀念碑。它讓人們以摸索的方式,臆測這些具有非功能性的體積,考驗著人們的記憶載體。 (圖片提供:Tate Modern)

18 Catherine Wood & Gordon Burn. "Rachel Whiteread: EMBANKMENT" (London: Tate, 2006).

25 你我他好—三贏的實踐之路

接續前一章的論述，以下繼續探討美術館如何在公眾空間裡，營造出藝術贊助者、創作者、觀眾三者共構之理想願景，透過合作機制達到藝術的視覺美感、獨特品味與動人力量，產生彼此互動及三者共贏的關係美學。

25-1胡勒／薩爾塞多

（1）胡勒〈試驗基地〉

卡斯登・胡勒（Carsten Höller）的作品一直是以觀念取勝，他強調造形處理的美感，同時也刻意製造一種極盡歡愉的參與氣氛。例如早期作品〈遊戲〉（Play, 1998），直接邀請觀眾成為參與主角，並在展覽手冊上，標示五種參與作品的遊戲方法。他清楚標明：「來玩遊戲吧！你不需要任何輔助工具和材料，只要現身參加即可。」[1]此作品區分為個人遊戲和群眾遊戲等兩種項目，意圖減少觀者只是觀者的單一角色，讓觀者成為實際參與者，也讓參與者成為作品的一部份。這種介於藝術與非藝術之間的爭辯，他自稱：「這是藝術，但也不見得是藝術」[2]目的在於藝術與非藝術之間的平台上，建立一座可以彼此溝通、互動的橋樑。

1 Carsten Höller於1961年出生在比利時、現居住在瑞典，具有農藝、昆蟲行為研究的背景，將科學實驗的精神融入於藝術實踐，試圖突破存在於藝術與科學之間的既定藩籬。其作品特色含括純粹概念性的表達於建築體之中，例如：1997年卡賽爾文件大展，他的〈豬與人之茅房〉（Une maison pour les porcs et les hommes），此作品引發了人種學方面的討論。同年，於柏林雙年展展出的鐵製溜滑梯裝置〈瓦勒希〉（Valério），日後此作延伸成為泰德現代美術館之創作〈試驗基地〉（Test Site），其靈感來自於人與人之間蜚言流語，快速傳播的現象。1999年他成立「懷疑實驗室」（Le Laboratoire du Doute），探討藝術作品「什麼都不做」的可能性。2006年在馬賽當代藝術館舉行的個展，探討知覺現象；2007年於龐畢度藝術中心展出〈切割〉（La Coupe），以隱匿低調方式，劈開展場內重重隔板的對角線，被稱為「突變的藝術家」；參閱Carsten Höller的個人網站<http://www.airdeparis.com/holler.htm>。

2 同前註。

胡勒在渦輪大廳的〈試驗基地〉（Test Site, 2006 ），藉由泰德挑高的空間，量身定做五座長短不一的不銹鋼滑梯，分別從不同樓層的高度，以迴旋盤繞的方式，依附在建築主體結構上，每條管狀物的滑梯上端，罩著透明壓克力作為安全措施。因而，每座環繞形狀的溜滑梯，在微光閃爍的材質中，顯露著如同遊樂園般歡愉氣氛。觀眾依序從高低不等的入口進入，經由縱身平躺、穿梭滑越之動作而抵達地終點。換個角度來看，滑管中的移動速度，彷如瀑布頃瀉般快速，其過程亦如遊樂園的冒險設施，帶給參與者一陣驚喜、尖叫、歡樂等多重的感官刺激。

　　胡勒以嘉年華一般的形式，吸引了觀眾至此聚集。展覽手冊上印著參觀指南與免責聲明，包括：每次僅限一人、遵守保安人員的指導、參與者須面向上腳向下、使用滑梯坐墊和頭盔、保持平躺姿勢等短文，簽署協定後便可立即參與。他刻意用邏輯性的文字，提供體驗者必須的規範，進而以私密化的個人體驗，迎接每位前來的觀眾。表面上看來，這像是軍事訓練的體驗活動，然而再將遊樂園置換於美術館當中，即有如

跨頁／卡斯登・胡勒
〈試驗基地〉
不銹鋼、裝置　2006

製造一種身體的迷失與隔絕。

怎會把美術館空間，瞬間轉變為遊樂園般的場域？胡勒表示：「你可以視溜滑梯為純粹雕塑造形的概念，如同觀者悄然撞見亨利·摩爾（Henry S. Moore）或布朗庫西（Constantin Brâncuşi）的作品一樣。造形之扭轉、彎曲、螺旋形狀，賦予整個巨大空間之形變，頓時產生一種絕對性對比。雖然製作技術因素，但仍然與此空間產生連結。」[3]因此，當觀眾盡情穿越於遊戲空間，在不同角度迴旋盤繞下，身歷其境著高低樓層的相異出入口，如創作者所述：「橋樑，扮演是一個中介角色，滑梯控制人們的行為，猶如人們受到藥物的影響一樣，讓人以快速的速度，由上端通達下端的地面。」[4]這一真實情景，置換了美術館展示的功能性，取而代之的是一種活體、動態的呈現方式，包含聲音與呼吸在內的感官躍動，共構出一幅人們遊戲的快感。

具體而言，觀者被壓迫在狹長的滑梯之內，迅速地滑過旋轉、顛簸、抽搐、漂浮的幻覺般體驗，甚至有種產生顛倒世界的知覺幻影。綜合上述之歸納，胡勒的作品〈試驗基地〉有幾個特色，其一是透過溝通形式、符號轉換、身體實做等手段，將作品與觀者對話關係具體化呈現。再者，這種意識形態所產生的意義，是一種私密化的娛樂模式，實質上卻提供了一種滑行者與觀看者所投射的錯位反映。其三是，這一條蜿蜒曲折的滑梯，橫越貫穿公共空間與私有領域的界線，一種關係美學被具體化實現而產生了彼此的指涉作用。

（2）薩爾塞多〈口令暗語〉

藝術這樣搞嗎？進入渦輪大廳瞬時令人匪夷所思，第一眼立即看到一道長長的裂縫，從入口處肆無忌憚地往裡面延伸奔馳而去，地表上那一道像龍捲風掃射過的頹圮痕跡，又好像地震似的軋然劈裂了地底深層。這一切怵目驚心的情景，竟然矗立於眾人面前，讓人內心為之一震。這是桃瑞絲·薩爾塞多（Doris Salcedo）的〈口令暗語〉（Shibboleth, 2007），她被邀請到渦輪大廳現場創作，在此時此地只留下了這一道幽長而蜿蜒的縫隙。

薩爾塞多的〈口令暗語〉從展廳門口開始鑿開的多達167公尺的長條裂縫，使觀眾步入展廳後，感覺自己就像剛經歷過一場地震，腳底板似

3 Jessica Morgan. "Carsten Höller: Test Site"（London: Tate, 2007）.

4 同前註。

桃瑞絲‧薩爾塞多
〈口令暗語〉 裝置
2007

乎還尚存著有搖搖欲墜之感。為何有此奇異的構想？事實上，這件作品〈口令暗語〉之Shibboleth，源自於一段聖經故事：逃亡中的以色列人試圖穿越約旦河時，遭遇了敵方基利德人襲擊。基利德人採用殘忍手段對付被擄獲的難民，為了辨別彼此間的敵我差異，基利德人便讓他們念出「Shibboleth」這個詞，由於以色列的方言中沒有「sh」的發音，於是只有發音正確的人才能活命，反之，必殺無赦。後來，這個詞彙用於問答之間的考驗，即代表話語識別和種族鑑定的辨識意味。[5]因此，薩爾塞多援引上述聖經故事的概念，藉此表達種族之間的關係。多重指涉下的裂縫，也是指稱歐洲白人和其他群體之間的隔閡，她說：「從裂痕變成一條縫隙，這是一條代表邊界、殖民、移民、隔離的歷史經歷，到最

5 參閱《聖經》第12章1-6節。

桃瑞絲·薩爾塞多
〈口令暗語〉 裝置
2007

後就像一條疤痕一樣。」[6]就這樣,有形的裂縫,盤據了整個地表,令人
產生視覺驚奇;而無形的裂縫,到底會有多深?她說:「這條裂縫沒有

6 Achim Borchardt-Hume, "Doris Salcedo: Shibboleth", Tate Publishing, 2007, pp.8-10.

底限，它就像人性一樣，深不可測。」[7]這道裂縫也暗喻著人與人之間的關係，一語道破了當今世界上存在的禁忌議題。

薩爾塞多強烈地認為，人們所謂的民主世界仍然存在著嚴重的歧視與隔閡，來自弱小國家的移民需要通過某種形態的「口令」或「暗語」來鑑別彼此，社會中到處存在著受害者和剝削者的角色。基本上，〈口令暗語〉其縱向切割出深淺不一的裂縫，也像極了一個自衍性的巨大生物，吞噬著弱勢的、邊緣的、無力的人們，他們僅是冰山一角的現實生態罷了。對創作者而言，她的每一次創作都關乎政治的影響，暗喻著社會、宗教、種族之間的意識形態。現實社會中，所謂的民主世界還依然存在著嚴重的種族歧視和隔閡，尤其是某些來自弱小國家的移民等弱勢者，無形之中被歸類為邊緣化的支流，成為社會中底層下遭受嚴重傷害的族群。

薩爾塞多過去的作品，經常運用歷史典故為創作靈感，她用裝置和雕塑作品借古諷今，利用特殊的事件與日常材料，讓普通的物件肩負著歷史、社會、政治、經濟等悲劇的交互指涉，再將物件的功能性抽離出之後，連接到個人和社會並賦予了更深層次的意義。例如，她的〈空間是場所〉（Space is the Place, 2003）在伊斯坦堡一條平凡小巷裏的兩間樓房之間，堆滿了1600張椅子，這是為喚起人們對全球移工的注意，以藝術形式細述出生活在邊緣的底層人物，他們不公平地支撐著龐大的全球化經濟，象徵一種被遺忘之空間與地位的絕對對比。〈深淵〉（Abyss, 2005）刻意讓觀眾觀眾在彎身爬入展廳，走進去之後，意外的發現展廳被磚牆包圍起來，自己已經身處於城堡的圓屋頂下方。她製造了一種嚴肅強勢的力量，高聳屋頂與粗獷磚石，令人直接感受到一種逼近般的窒息危機。

整體而言，薩爾塞多的〈口令暗語〉猶如開山劈石般的驚心動魄，引領觀者走進一座深具啟示的殿堂，日後再被填滿水泥重新遮蓋起來，仍會留下了裂縫痕跡。藝術家令人敬佩的創作潛力發揮淋漓盡致，這是對美術館的支持，也是藝術贊助者的讚賞；更重要的是，對於這道「烙印傷疤」的記憶，觀眾回想之後，至今依舊激賞不已。

7 同前註。

25-2弗爾斯特／巴爾卡／艾未未

（1）弗爾斯特〈TH.2058〉

　　多明尼克‧岡薩雷斯-弗爾斯特（Dominique Gonzalez-Foerster）的〈TH.2058〉（2008），展館中羅列著一大片數量龐大的床架、置物架、書籍、影像、音樂，旁邊矗立著考爾德（Alexander Calder）的火烈鳥和布爾喬亞（Louise Bourgeois）的大蜘蛛雕塑，兩者被放大25倍後置放在一起。另外還有一個巨大的螢幕，播放一些科幻災難影片的集錦鏡頭，在空曠的空間中傳來的滴滴水聲，而回音裡則有一種陰森潮濕的感覺。觀眾穿越紅綠色簾幕之後，看似刻意營造一種塑料質感的氛圍，卻也呈現出一種等待整修的殘存景象。

　　為何麼命名為〈TH.2058〉？〈TH.2058〉之TH是英文渦輪大廳Turbine Hall的簡稱，2058意指未來五十年後的倫敦。事實上這是弗爾斯特取材於科幻小說的創作，也是她對自己身為藝術家過去二十年關於藝術之路的自我剖析。進一步來說，〈TH.2058〉在這裡提供了一座避難所，是人類遭受洪水、爆炸和侵略等侵襲的結果，猶如科幻小說家H. G. Well《世界大戰》和J. G. Ballard的小說《淹沒的世界》描述人類災難題材一般，展示未來倫敦受到外星人入侵、自然災害襲擊的情景。

　　近年來，弗爾斯特已經成為歐洲當代藝術國際舞台上重要藝術家，她擅長影像、空間、和裝置等，創造出一個綜合性的環境與觀者產生互動。她的作品大多反映當代城市生活，也大都取材於文學著作或電影中的場景，透過創造的一個場景或環境，作品饒富詩意、唯美、述性，誘導人們去想像或回味，藉以喚起人們深處的記憶。

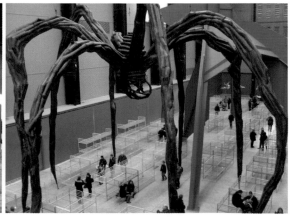

跨頁／多米尼克‧岡薩雷斯‧福斯特〈TH.2058〉裝置　2008

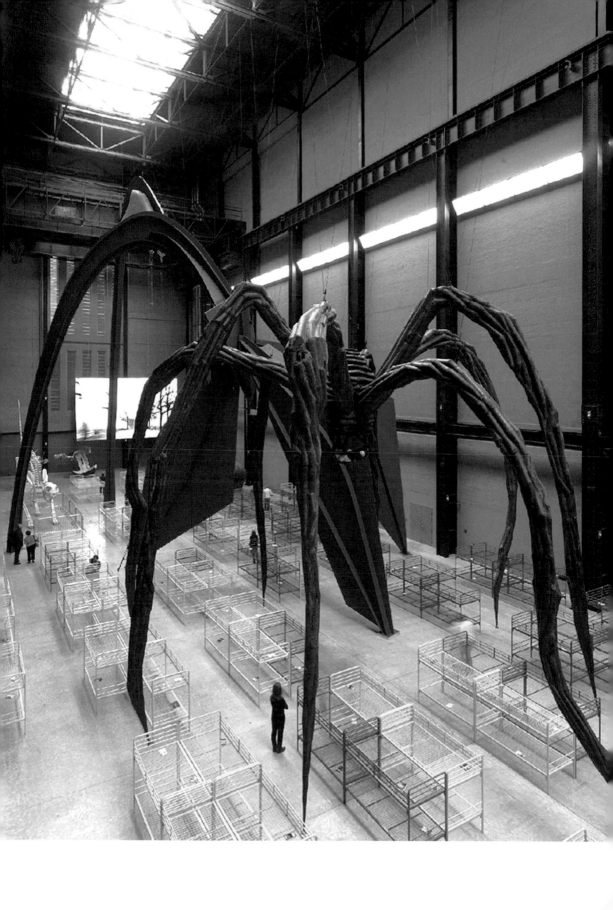

為什麼她的作品會喚起人們的種種回憶？其實，她的空間略帶憂鬱感，例如〈房間〉（Chambers）系列，揉合法國著名偵探小説家勒胡（Gaston Leroux）的文學著作，一方面給人一種簡約的空白感，營造的是一種深邃的哲學氛圍，另一方面反映人們內心世界與心理狀態。觀者在這種特定環境中產生特殊的情感，於是關於經驗的種種回憶，便透過弗爾斯特安排的物件和裝置來勾起昔日的想像。弗爾斯特強調，記憶再現與觀者自身不可抑制情感的碰撞，其產生結果是不可預料的。日常的普通事物，被放置於不同時空，經由光線巧妙混合而使它們充滿不同的意義。展場中所有的一切都是安靜的，觀者不知不覺中接受了　述而誘導轉化為探索之路，或將情節推測再次轉變成幻想而產生求知欲念，流露出兩者間的隱藏的時間流動感。

回頭再看弗爾斯特的〈TH.2058〉，她構思於現實世界和虛構世界並置，並且利用美術館渦輪大廳的歷史來做文章，由火力發電廠變成當代美術館，最後因為全球氣候變遷的想像，再由美術館本身變成了避難所。整個渦輪大廳，變成被預測的災難場景，一個未來的預想，一個帶有科幻性、預言性和世界末日等相關的主題，看起來沒有起點，也沒有終點，最後始終保持一種無限延伸的真空狀態，這股新穎而前衛的作風令人瞠目。

（2）巴爾卡〈怎麼樣〉

波蘭藝術家米羅斯瓦夫・巴爾卡（Miroslaw Balka）的〈怎麼樣〉（How It Is, 2009），在渦輪大廳裡放置巨大的長方形鐵箱。這個大鐵箱是一個長30公尺、寬10公尺、高13公尺的金屬焊接房間，外表是漆黑的顏色，這層暗黑程度是普通黑色塗料的十倍。這座長方形的鐵櫃，靜靜地安置於此。打開黑色外衣的神秘面紗，內部望去，只見牆壁上貼了柔軟的天鵝絨，彷似隱藏且融入一個異時空的環境，等待著觀眾沿著一道斜坡緩緩走入。通道越來越小、越來越暗而且密不透光，觀者彷如走進一個大黑洞之中，緩步中去體驗它所帶來的全然黑暗，直至全身被淹沒。

在過去的三十年，巴爾卡的作品著重於探討個人歷史與經驗之間的關係，他使用的媒材包括錄像、雕塑和裝置等。例如一件彷似紀念碑的作品，利用非傳統的藝術材料，陳述過去的歷史悲劇，藉此來反思這個

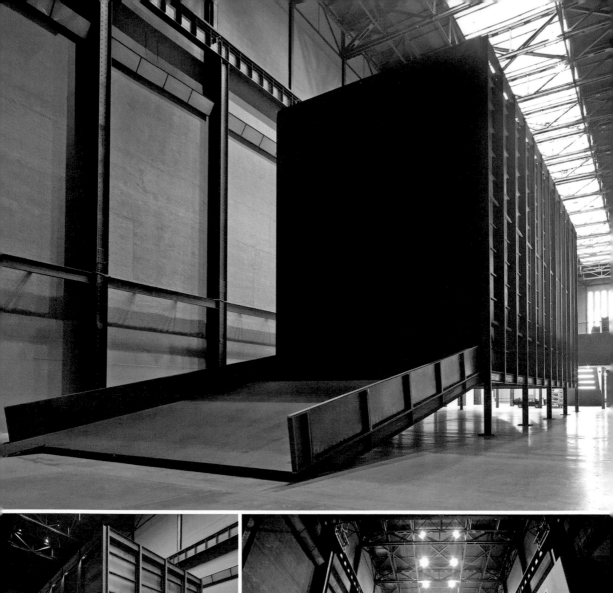

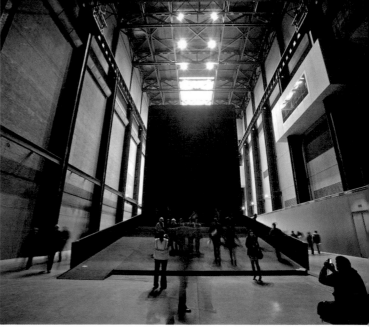

世界的限制、連續性以及大災難。又如他改變了展廳，打造了一個能夠避逅其作品的私人空間，同時為觀眾創造了一種私密的氛圍以思考這件擺在他們面前的巨大的、帶有愁思的雕塑。這件作品對創傷、自然的語境以及歷史事件帶來的傷痛進行了沉思，他總是鼓勵觀眾面對過去，見證那些會逐漸界定我們的現在的事件。

米洛斯勞·巴爾卡〈怎麼樣〉 鋼鐵、裝置 2009

　　巴爾卡的裝置作品〈怎麼樣〉源自貝克特（Samuel Beckett, 1906-1989）的同名小說，意思是什麼是就什麼，但同時什麼也都不是。貝克特文中所述及的所謂幽冥或幽靈，具有影射意味而又涵義模糊的說詞，人們很容易透過〈怎麼樣〉，想像而賦予此作品各種樣式的感知，例如《聖經》對於黑暗的記載、人們對於宇宙空間的黑洞、遙遠的地獄想像，又如東方對於空與無的觀念，所有似是而非、既是四方的邏輯辨識，眼前所見的白與黑、虛與實，或許就在於捻花微笑的那一剎那吧！

　　綜合來說，巴爾卡〈怎麼樣〉從社會象徵與文化符號來進行對話，鼓舞觀者自行揭示自己的生活現象。與其創作系列作品一樣，涉及到歷史記憶的概念、再現事物的限制以及語言的能力和準確性。也就是說，巴爾卡藉由掌握作品的精準度，同時思考了語言語意和結構化的表現，同時作為一種理解歷史和探討自我冥想的空間。

艾未未　〈葵花籽〉
裝置　2010

（3）艾未未〈葵花籽〉

　　艾未未的〈葵花籽〉（Sunflower Seeds, 2010），以陶瓷所造的灰白色葵花籽，共一億顆、重達150噸，平鋪在渦輪大廳的地面。這些複製的現成物，他找來景德鎮1600名，大多是女性的工人，以人工方式逐一製造。龐大數量的葵花籽，震驚了觀眾的眼界。

　　巨大作品的背後，所有葵花籽都在中國景德鎮一顆一顆以手工製作完成，以傳統之三十道工序技法上色燒製，每一顆都是工人手工製作。換言之，這一億粒葵花籽在1300度高溫的燒窯內，從雕模、素胚、上色、窯燒、修潤、檢查、瑕疵更替到完工，就如同真正的葵花籽在吸納了太陽的能量一般，展現實物魅力。整個過程從雕模、素胚上色、窯燒、修潤、檢查瑕疵到裝櫃完成，耗時兩年，最後將重達150噸的陶瓷葵花籽海運送至倫敦。

　　展出現場也放映紀錄片，提供觀眾瞭解葵花籽製作過程。影片裡敘述著景德鎮人們以群聚方式，將家庭工藝的傳統作法，秤斤論兩的集體協助完成了這件作品。景德鎮是中國的陶瓷重鎮，但時過境遷，至今早淪落為沒落中的瓷器工藝之地，因為居民很久沒有工作了，有了這次機會而令人歡欣雀躍，為他們的生計帶來一片生機。影片真實呈現「中國

<div align="right">
艾未未 〈葵花籽〉
裝置 2010
</div>

製造」工藝的技術、無性格的生產方式,以及純樸人們的生活背景,都
讓觀眾駐足凝注地仔細觀賞而慢慢玩味。

值得一提的是,艾未未〈葵花籽〉的作品背後,一方面凸顯中國
「大量生產文化」的關係,這是手工業、全球資本化和世界工廠的糾結
關係。另一方面,物件底層潛藏著暗語,一種去政治化的社群所潛藏的
政治性反諷。這個關鍵也代表,從毛澤東時代太陽花的政治寓言,以及
文革時期人民口袋秘藏瓜子的日常反動。總之,無論是從集體生產力,
轉移到政治的指涉,葵花籽,在艾未未作品裡的視覺語言,已經演化為
一種高度自覺的內在自省。

25-3迪恩／塞格爾

(1) 迪恩〈電影〉

塔奇塔・迪恩(Tacita Dean)的〈電影〉(Film, 2011)是對傳統
膠片電影的一種致敬。影片投影於大廳後方網格狀的牆面,片長11分鐘
的無聲電影循環播放,播放的垂直螢幕達13公尺,以多聲道音響搭配寬
銀幕的拼貼影片。投影畫面呈現高山、瀑布、機械扶梯、蘑菇以及一個
雞蛋構成的層狀圖像。

迪恩最初學的繪畫創作,後來發展的媒材涉及至錄像、聲音和
16mm膠卷影片。為什麼使用傳統膠卷的方式拍攝影片?迪恩認為目前

塔奇塔‧迪恩〈電
影〉 16mm膠卷影
片 2011

這類電影製作的工作室所剩無幾，這是對已經消亡的前數位電影媒介的
一種致敬，多數膠卷舊產業如今已經極快的速度倒閉而即將消失。換句
話説，她常常緬懷過去傳統影片的榮景，想要尋找在幻覺中普遍存在的
感覺，那是屬於個人與客觀世界之間的複雜關係。身處於一個數位技術
普遍存在的時代中，她刻意堅持以16mm膠片電影為主要創作方式，雖
然膠片顯得脆弱且帶有技術上的複雜性和老化的威脅，但記錄的是藝術
家喜愛的主題。正如她的影像經常使用固定式的長鏡頭取景，執著於表
現人類的脆弱與死亡等議題。同時，迪恩透過時間的流逝，而真相也會
隨著時鐘的滴答聲逐漸消失，探討過去與現在的時間差異、事實與虛擬
之間的辨識，試圖營造出一個難以捉摸且令人深思的氛圍。

　　她過去的作品大多以海洋、燈塔和海難這些隱喻豐富的事物為
主題，深入難以駕馭且深不可測的自然象徵。例如〈海上迷航〉
（Disappearance at sea, 1996-7）描述失蹤的遊艇員故事，最後喪
失理智而獨自孤獨的漂流於海上；〈慈悲〉（It is the Mercy, 1999）

塔奇塔・迪恩〈電影〉
16mm膠卷影片 2011

探索加勒比海東北部的小島嶼，以及一艘被擱置的無名船體的遺跡。
2000年她搬到柏林後，特別專注於歷史、文化與人文的結構，如〈柏林
塔〉（Fernsehturm, 2001）以高聳於廣場上方的旋轉電視塔，俯瞰東
柏林環狀景觀，見證了德國統一的歷史；〈俄羅斯的終結〉（Russian
Ending）描述俄羅斯電影工業的興衰，將生產者作為虛構的想像，在現
實寫照下提供一段被人遺忘的、虛構的、隱喻的電影圖像片段。另外，
〈馬裏奧・莫茲〉（Mario Merz, 2003）記錄義大利藝術家莫茲去世前
的短暫時間，呈現令人感傷的片段；〈靜止〉（Stillness）則約翰・凱吉
（John Cage）著名的音樂作品〈4分33秒〉，轉變為肢體上的靜止無
聲。

　　總之，迪恩的〈電影〉以圍繞在螢幕上的投影，恣意地記錄社會內
在空間的特質，放映的安靜畫面給人無盡的想像。當觀眾注視的時候，
會想到任何事情，無論是關於自己，或是關於眼前的靜止狀態，從一種
圖式邁向另一種的轉譯和解碼。她遊移於地理、歷史、文化中，探索多
樣化的圖式風景，包含了歷史與現實、過去與現在、生活與藝術、物質
與精神、真實與虛構等鮮明相互對比，形塑了新的表達與交流通道。

（2）塞格爾〈這些聯想〉

　　1976年出生於倫敦的英裔德國藝術家提諾・塞格爾（Tino Sehgal）[8]一直以來擅長以「場景」與「情境」相互融合於作品之中，他強調一種處於公共空間裡一種即興的、臨場的、互動的相向對談。如何描述塞格爾的作品是困難的，最直接的方法便是「去看看就知道」和「去實際參與體會」。現場的人群，一開始並沒發覺這件作品會預留出來的情況，也無法簡短解釋此作品對人們所造成的感動，但整體來說，現場氣氛相當輕鬆，人群互動之間的過程也相當自由。

　　他的〈這些聯想〉（These Associations）是一件使用無形的故事以及人與人之間的互動作為表現形式的作品，它不具備一種有形的形式，既不是雕塑、也非繪畫或裝置，他的作品總是顯得特立獨行。例如一位穿著藍色襯衫的女孩，眼睛直直地看著前方的觀眾。瞬間，女孩抬起頭望著旁邊男子，用冷靜的語氣說：「我能問你一個問題嗎？」男子回答「可以啊」；「你覺得最近會常感疲倦嗎？」「為什麼問這個？」；「因為太忙碌就會失去休閒樂趣而感疲憊」「我還好，因為我一邊生活，一邊工作」；「你知道嗎？生活是為了工作」「我不太清楚這是什麼意思」停頓了數秒後「你等待退休？」；「我還好，我有很多事情做」；「你知道嗎？不清楚，我可以重複一遍」「沒問題，我知道我自己」；「那，你小心走」她的語氣非常柔和「好吧，保重」他也回轉身應著。這些對話聽起來有些自命不凡、甚至說教意味，雖沒固定劇本，但實際上並這卻實不是一齣劇場表演。話說回來，這件作品讓人感覺自由且有聊天意味，對話中可以感受到一種閒話家常的趣味。其實，塞格爾訓練並安排一批人輪流擔任這個問話者角色，這段話的發問文本，是來自昔日一位哲學家話語的些許變動。

　　如夢初醒一般，話題一開始對觀眾講的提問或語氣，是由藝術家本人提出的開放式問題，例如「你今天好嗎？」、「你在什麼時候感到快

8 1976年Tino Sehgal出生於倫敦，英裔德國藝術家。2013英國泰納獎入圍、2013年第55屆威尼斯雙年展主題展藝術家金獅獎得主。他的作品在國際各藝術機構展出，包括第13屆卡塞爾文獻展（2012）、泰德現代美術館渦漩大廳年度創作（2012）、紐約古根漢博物館個展（2010）、斯德哥爾摩美術館（2008）米蘭Villa Reale（2008）、法蘭克福現代藝術博物館（2007）、三藩市沃蒂斯當代藝術中心（2007）、沃克藝術中心（2007）、倫敦ICA（2005、2006、2007）、布雷根茨美術館（2006）、漢堡藝術協會（2006）、51屆威尼斯雙年展德國國家館（2005）、莫斯科當代藝術雙年展（2005）波爾多當代藝術館（2005)、泰德三年展（2006））、里昂雙年展（2007）以及埃因霍溫Van Abbe美術館（2004）等。

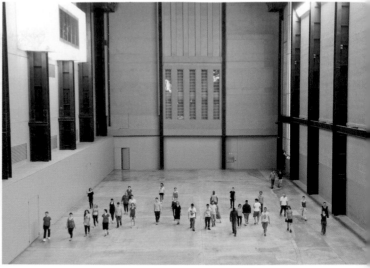

塔奇塔‧迪恩〈電影〉
16mm膠卷影片　2011

樂？」、「你是否有一種歸屬感？」「什麼是進步？」、「什麼是藝術？」或「你對市場經濟的看法？」……等簡潔明白的問題，這些充滿好奇心的提問，不斷地縈繞於觀眾的腦海。這種難以定位的創作，觀念建立於人與人、藝術和民眾之間的交流。若與傳統的油畫、雕塑、影音、電影之類的形式相比，塞格爾的藝術創作，總是反其道而行，他獨樹一格的行徑，透過非物質的訴求來製造一種氛圍和情境。

　　塞格爾的作品因其呈現的情境，引發了對話交流現象，他的作品都是由他訓練的人來呈現，讓私領域裡的對話公然出現於公領域的空間。簡言之，在展覽中設立了一些情境，呈現的這些情境便短暫地存在於他們所處的時間和空間之中。這些執行者將接受關於角色執行的指導，而非關於存在於視覺藝術體系中的實質部分，藝術對話現場由執行者與被邀請參加的觀眾進行對話，也許兩人會因陌生而讓人感到不太舒服，也有可能會面對語言障礙的溝通問題而卻步。

　　塞格爾充滿自信且明確表示，其作品是沒有文字文本、沒有手寫記錄、沒有圖片。沒有傳統的形式來紀實性地描述或是記錄作品，沒有目錄或圖錄，當然，即意味著他的作品不能以任何方式來記錄或取代。這種臨場的且即興的創作方式，使他的藝術有著瞬間即逝的特性，這不是傳統的行為藝術，也不是刻意編排後的樣版演出。賽格爾自稱這是一種「情境建構」，對於這種情境建構，足以讓賽格爾擴展了另一種形式的

藝術領域。歸納他創作的基本素材是人們說話的聲音、語言、運動的過程和觀眾的參與，過程之中並不涉及任何有形的物質。

　　他的藝術表現挑起人們內在心靈的激盪，並產生了令人感受一種無比張力，這般與眾不同的藝術行動與情境建構有何特色？綜合歸納包括：

　　（一）觀眾的身體：觀眾的身體可以做什麼？觀眾的注意力成為藝術家的創作材料，這種對話式的交談，透過詢問提問與回應狀態，讓他們理解過程（Progress）的概念。與之交談的過程中，觀眾成為回答問題的闡釋者（Interpreter），這段歷程觀眾當下隨機產生想法，並且從中獲得自我闡述的體驗，而觀眾也因此被轉交到一個思考者，於是整件作品就在不斷交談的過程中完成。

　　（二）情境的建構：賽格爾的作品走出傳統藝術的出售依賴，並拒絕常規的作品照片或影像紀錄。由一個或多個表演者在展覽空間內現場，與觀眾對談交流的行動製造了一種「遭遇」氛圍，作為「情境建構」的藝術形式。在美術館內，讓觀眾審視並反思，他們所身處其中的價值和意義。

　　（三）對話的空間：觀眾親自碰撞交談，雖然每一位參與者的體驗有些差別，帶這種互動關係，構成了作品意義的核心。此對話利用美術館作為激發對話和反思的空間，公領域的空間與私領域對答的流動彼此

激盪，最終以開放的呈現形式，為大眾提供了探討問題的平台。

（四）跨域的延伸：塞格爾的藝術表面上看來是類劇場式的，僅用動作、語言和身體互動對話產生能量。這種被釋放出來的語言詮釋，可視為既非量化又具個性化的言談，可觸及哲學、政治、經濟和社會議題的交流，甚至質疑某些隱含在人們生活中的基礎公約與禁忌。

25-4藝企合作創三贏

千禧年之後，關於藝企合作的模式益增多元面貌，並且脫離了單一媒材的限制。以龐大尺寸空間來說，藝術委託創作的案例，例如紐約的迪亞基金會美術館（Dia: Beacon Riggio Galleries）、畢爾包古根漢（Guggenheim Bilbao）、葛姆雷（Antony Gormley）在英國小鎮的巨型雕塑〈北方天使〉（The Angel of the North, 1998），以及卡普爾（Anish Kapoor）在倫敦奧運會的龐大造形〈軌道塔〉（Orbit Tower）[9]等，紛紛走向寬敞且遼闊的大型作品。

例如，葛姆雷（Antony Gormley）的巨型雕塑〈北方天使〉（The

左／葛姆雷
〈北方天使〉
鋼鐵、造形、雕塑
1998
右頁／卡普爾與巴爾蒙德　〈軌道塔〉
鋼鐵、造形、雕塑
2012

9　在2012倫敦奧運會上，由卡普爾（Anish Kapoor）與巴爾蒙德（Cecil Balmond）聯手創作一座標誌性塔式建築。這座建築高聳雲霄，由一系列錯綜複雜的鋼鐵螺旋結構組成，高度達114.5米，超過紐約自由女神像，龐大項目總建造成本為2270萬英鎊，這個公共藝術品的出現，成為奧運會的一大亮點。

Angel of the North, 1998），藝術家選用當地原本沒落的煤礦業去鑄造鋼鐵，打造這個身長54米，20噸重，羽翼展開各有50米長的雕塑。它坐落於英國的紐卡斯爾的北部，北英格蘭A1公路旁。紐卡斯爾市是因煤礦興起的城市，威爾郡蓋茨黑德（Gateshead）小鎮歷經現代工業的洗禮之後，產業已經逐漸沒落，造成人口外流、人口老化，以及遭遇衍生而來的種種社會問題。因此創作之藝企合作之舉，促使該地政府緊緊把握這一契機，投入重金將紐卡斯爾市和蓋茨黑德小鎮轉變成為新型休閒娛樂之城，間接改善人口外流、降低失業率等問題，使一個原本該是沒沒無聞的小鎮，每年帶來絡繹不絕來此地觀光的遊客，讓這個區域轉型為一個藝術文化重鎮。因此也可以說，〈北方天使〉已獲得了良好效益，它不僅是一座鋼鐵的雕塑，而且是一個改變了兩座城市命運的真正天使。[10]

再如，藝術家卡普爾（Anish Kapoor）與建築結構師巴爾蒙德（Cecil Balmond）聯手設計的〈軌道塔〉（Orbit Tower），是座造型奇特的紅色鋼筋結構，由世界知名工程顧問公司Arup支持、國際鋼鐵業鉅子阿塞洛・米塔爾（Arcelor Mittal）為其贊助者，因此它也被命名為「阿塞洛・米塔爾軌道塔」（Arcelor Mittal Orbit Tower）。〈軌道塔〉在倫敦奧運園區現身，這座114.5米高、長達560米的塔，由一些扭曲蜿蜒的「軌道」組成，是目前全英國最高的雕塑品，比美國紐約的自由女神像還高22米，造價2270萬英鎊，使用總計2000噸的鋼鐵，而且這些建築材料中百分之六十，都是來自世界各地回收而來的鋼鐵。這座後現代感十足、結構複雜、角度詭異的鋼鐵造形塔建物，設計了九個節點隱藏在扭曲的線體當中，以確保其結構穩定。鋼結構被分解為若干獨立的部分，並按連續路徑形成環狀，帶動大量的參觀人潮。[11]

越來越多巨大規模的表現形式，讓美術館的展覽開始轉變空間規劃，泰德現代美術館（泰德現代館）與「聯合利華系列」（The Unilever

10 為什麼取名為「北方天使」？葛姆雷對〈北方天使〉的解釋為：「人們總是問我，為什麼是天使？我能給出的唯一回答是：誰也沒有見過天使，讓我們保持想像吧。這個天使的功能有三個：第一，讓我們記住，在這塊土地下面，煤礦工人在昏暗的礦坑中勞動了200年；第二，掌握從工業時代向資訊時代轉變的未來；第三，則是將希望和敬畏能夠在此聚集呈現。」

11 為了顛覆了紀念碑雕塑的傳統，卡普爾（Anish Kapoor）認為傳統的塔式雕塑往往難逃象徵主義魔障，成為瞻仰膜拜的物件。因此他使用不對稱造形，建造一個非再現的，不具象徵意味的塔。此作〈軌道塔〉耗時18個月建造，於2012年5月11日正式揭幕，成為倫敦的地標之一。

Series）合作，以大型裝置展覽作為創作系列便是一個成功案例。泰德現代館自千禧年計劃起，即象徵性地向全世界發出未來榮景的宣言。[12]它與龐畢度中心（Centre Pompidou in Paris）、畢爾包古根漢、洛杉磯當代美術館（Museum of Contemporary Art in Los Angeles）等都以現代、當代藝術為展示訴求，彼此之間也都暗自較勁。當然，泰德現代館有著巨大載體是其特色之一，為了營造渦輪廳作為展示空間兼具空曠與巨大的主題，傳達出有如中世紀教堂空間的崇高氣勢，亦如庫哈斯（Rem Koolhaas）所言：「巨大（Bigness）本身即是建築的主題與意涵—「渦輪大廳」代表了這項獨特的優勢」。[13]它營造了大型展示空間與藝術形式的關係，也成為眾人口耳相傳的當代美談。如此，來自世界各國的觀眾們，一旦雙腳踏入泰德現代美術館之入口處，瞬間隨即受到一種空間魅力所吸引。緩緩進入「渦輪大廳」後，又被一個巨大作品所震懾。環繞於大廳空間的作品，在灰色建築牆面的襯托下，顯得格外亮眼，尤其是貫穿整個建築物的視覺張力，令人感受到宏偉而壯觀的磅礴氣勢。

　　泰德現代館與聯合利華公司的藝企合作，一系列作品強調觀者的體驗，再藉由以藝術品為中心轉變為藝術品所在情境氛圍，緩緩地誘發意識和啟發思考，漸次地調動撫慰人心。於是，藝術被視為物件主體（object），其焦點再轉為以「物體情境」（objecthood）為中心的思考擴散，藝術造形與空間被視為具有動力特質的實體，乃具有無限可能的可塑性。簡言之，渦輪大廳的龐大且廣闊空間搭配著即場創作，就像電影運鏡呈現無終止的景深，在我們無形中產生繼續延伸或無限消失的立基上，生理與心理產生了反射作用，也自然地構築出更浩瀚的想像。

　　那麼，藝術和企業如何合作關係，如何營造良善的藝術氛圍？彼此合作能產生什麼能量？重點來說，藝術團體與企業組織在合作關係中，獲得競爭優勢以及共享利益，這是一種「跨組織合作關係」。[14]藝企兩者，透過特定目的、交換資源、協約信任、委託管理等方式，進行合

12 參閱胡碩.，〈從「發電」到「發燒」—倫敦泰德現代美術館〉，《建築師》，（2001年，9月，第321期）：114。

13 Emma Barker， "The Museum in the Community: the New Tates"，Yale University Press, 1999, p. 195.

14 Peter & Andrew針對跨組織合作關係的現象，曾指出：「組織間合作關係是在發展過程，每個階段的各項活動中浮現、演變與成長，並且隨著時間的推移而結束。策展單位和贊助企業於確定共同目標後，簽署正式契約，提供彼此的金錢、勞力、設備以及技術等，並允諾共同分享合作關係所創造之利潤。」參閱Peter, S. R., & Andrew, H., 'Developmental Processes of Cooperative Interorganizational Relationships', "Academy of Management Review"，（vol.19, 1994): 90-118.

作策略。藝企合作可否具有具體效益？藉由上述實際案例，藝企合作所產出之效益，包括：（一）在競爭激烈的商場上，投資與經營藝術文化，凸顯企業的獨特性與經營風格，進而提升企業的知名度，開拓新的客源並鞏固市場。（二）贊助行為回饋企業，提升形象與節稅的效益。（三）當企業力量投注藝術活動，藝術組織的創作產出更為穩定。（四）藝術創作者之創意與美學，對企業員工素養之提升與企業品牌皆有助益。[15]

如此，企業組織的實質利益，增加了媒體曝光率和產品行銷，無形利益則是塑造更完美的企業形象，並提高知名度。在社會責任方面，企業對藝術的投入歸屬於公益作為，此社會公益是增進企業總體競爭力的一環，在社會利益和經濟利益之間尋求雙贏標的，並且形塑了企業體、藝術家、觀眾等三贏局面，成為企業管理的新顯學。

渦輪大廳專題系列的成功法則，完全是企業與美術館的合作結盟關係。有了展覽經費之贊助，使活動得以順利進行，而充裕的創作支持也提升藝術品的高度質感，讓優秀藝術家得以大展伸手。基於上述，在企業、藝術、觀眾等三者共贏局面的策劃理念下，一場接著一場，別開生面的展覽，具有文化推廣之深層意義。每年400萬以上的參觀人次，讓泰德現代美術館成為世界知名的現代藝術空間，其展現的魄力與細膩經營，不斷得到廣大參觀者的讚美與迴響。當美術館不再是昔日陳舊的發電廠，搖身一變成為當地文化重鎮，而原有的渦輪大廳不再是陰暗的機械陳列室，如脫胎換骨般轉化成藝術奧林匹亞聖地。「渦輪大廳」創作計畫的案例，歸功於企業贊助的決心、策展人的伯樂慧眼，以及藝術家的非凡創舉，彼此相互合作，共同創造了千禧年以來的人間盛事。

（圖片提供：Tate Modern）

15 Wilson, D. T... 'An Integrated Model of Buyer-Seller Relationships', "Journal of the Academy of Marketing Science", (vol.23,1995): 335-345.

26 創意城市－倫敦藝術地圖

英國是盎格魯-薩克遜（Anglo-Saxon）的國家，而倫敦作為過去大英帝國的首都，不僅收納了舊殖民的遺產，也吸引了大量移民。倫敦城從古代羅馬帝國以來，一直保持著悠久傳統文化，至今，每一個角落也都有保留著豐富的歷史遺痕。不僅擁有過去輝煌的史跡風采，而嶄新的時尚建築也逐漸融入這座城市，讓這個新舊交雜的國際樞紐，充滿許多古典幽雅、流行品味，以及異國情調的藝術氛圍。的確，倫敦是一個多元化的大都市，其居民來自世界各地，具有多元的種族、宗教和文化之熔爐。倫敦究竟有何令人迷戀之處？18世紀編纂《約翰遜字典》（A Dictionary of the English Language.）的作家強生博士（Samuel Johnson, 1709-1784）曾說：「當你對倫敦感到厭倦，便是對生活感到厭倦。」[1]簡短一句話，道破了倫敦的生活魅力。

1 Samuel Johnson（1709－1784）曾說："When a man is tired of London he is tired of life; for there is in London all that life can afford." 他是英國有名的文人，曾花了九年時間獨力編出《約翰遜字典》。集詩人、文評、散文、傳記家於一身的他，不僅贏得了文名及博士頭銜，也成為家喻戶曉的人物。

走在倫敦路上，當你穿越老舊彎曲的狹窄街道，可以窺見傳統建築之美，轉身到了新區，則見新穎高樓聳立，一種強烈的新舊對比，直逼眼前。倫敦交通發達，火車、地鐵、紅色公車連接成網絡，遍佈城市的每個角落。特別是，城內擁有近兩百年歷史的地下鐵，人們穿梭於熙攘來往的「管子」裡（英國人稱地鐵為Tube）而通行無阻，南北交會或東西線貫穿之行，讓人輕鬆地領略各區域不同風情。春夏之交，和煦陽光映照街道，人們跟隨溫暖氣候而顯輕盈愉悅。秋冬時節，穿著厚重大衣的人群穿梭，加上落葉繽紛，交錯於低溫的寒冰景致，儼然成了另一種北都風貌。其實，倫敦的四季風情，各有不同風味。人們總是以幽雅的心情，穿梭於音樂廳、歌劇院、美術館、畫廊，以及酒吧之間，他們樂於談論時事，也喜歡分享藝術。走吧，我們也一起放鬆心情，帶著一本Time Out雜誌，直驅那極具魔幻魅力的藝術國境吧！

10-1悠遊倫敦美術館

抵達倫敦市中心的查令十字火車站（Charing Cross），前方不遠即是特拉法加廣場（Trafalgar Square）以及國家美術館（The National Gallery）。[2]轉身通往白金漢宮的The Mall大道與攝政街（Regent Street）交會處，出現一棟白色建築即是「倫敦當代藝術中心」（ICA, Institute of Contemporary Arts）。[3]地處白金漢宮旁的ICA，周邊鄰近中國城與舞台劇院羅列的萊斯特廣場（Leicester Square），是藝術愛好者必訪之地。1947年成立至今，素有豐富藝術文獻與影像典藏而聞名。ICA擁有兩處展覽藝廊、兩廳戲院、表演舞臺、書店、咖啡廳，以及講演廳等功能的綜合藝術中心。它的戲院，時常放映各國優質電影及記錄片，書店則擁有豐富的資訊，藝術愛好者常可依循主題選書，從錄像、電影、當代藝術、文化研究、美學與哲學、表演藝術到社區藝術等分類而獲取新知。

沿著查令十字車站後方，轉身經過泰晤士河邊，耳熟能詳的「倫敦眼」（London Eye）映入眼簾。之後緩步沿著河岸走道，來到了「泰德英國館」（Tate Britain）。[4]1897年泰德英國館成立之初，以收集英

右頁上／國家美術館（The National Gallery）成立於1824年，收集了從13世紀至19世紀、多達2300件的繪畫作品。由於其收藏屬於英國公眾，因此美術館是以免費參觀的方式向大眾開放，但偶有收費的特展

右頁下／倫敦當代藝術中心（ICA）經常舉辦電影、錄像及表演藝術之放映或演出，每週也舉辦多媒體實驗及當代藝術思潮的講座

2 The National Gallery官網：<http://www.nationalgallery.org.uk/>。

3 ICA官網：<http://www.ica.org.uk/>。

4 Tate Britain官網：< http://www.tate.org.uk/britain/>。

倫敦眼（London Eye）又名千禧之輪(Millennium Wheel)，是世界首座景觀摩天輪，由馬克與巴菲爾德夫婦（David Marks and Julia Barfield）設計，英國航空出資共同建造此360度無障礙視野的摩天輪，深受參觀民眾的喜愛

1897年成立的的泰德英國館（Tate Britain），館內典藏英國藝術家的作品，從威廉·布雷克（William Blake）到約翰·康斯特伯（John Constable）到當代藝術家傑作，典藏品豐富目不暇給，奠定英國藝術品收藏之地位

國藝術家作品為主，20世紀初開始典藏歐洲繪畫，而後因為現代作品日益增多，展覽的空間不足而有擴建新館的計畫。泰德英國館的收藏，包括前拉斐爾畫派、泰納、康斯坦堡，延伸到培根、大衛哈克尼等重要英國藝術家的傑作，同時也收藏印象派大師塞尚、高更、梵谷到馬蒂斯、

由廢棄發電廠改建的泰德現代美術館（Tate Modern），主要收藏1900年以後到現今的英國與國際現代與當代作品，獨特的空間與作品每每吸引大量參觀人潮，而館內書店也收羅各式各樣藝術圖書、文創商品，琳瑯滿目

畢卡索等人作品。泰德英國館以展示英國藝術為主，每年以規劃泰納獎（Turner Prize）的專題展而聞名，也是眾多媒體爭相報導的對象。

　　順著泰晤士河順流而下至南岸，看到一座高高聳煙囪，這是由發電廠改建的「泰德現代美術館」（Tate Modern）。[5]館內猶如工業時代的歌德式大教堂般，高聳且壯觀。館內以新的分類方式，來處理20世紀藝術，打破了現代主義的框架，他們並未採用年代、風格或主義的分類方式陳列，而是以四個主題：「歷史、記憶與社會」、「裸像、行動與人體」、「風景、事件與環境」、「靜物、物件與真實」為區分，展出重要收藏。原本景象蕭條的南岸區，向來鮮少旅遊者踏足的工廠區。現在因泰德現代館和莎士比亞環形劇場進駐，新興區有變成藝文特區的趨勢。這一區域不僅有寬敞的河堤步道、碼頭，藝術工作室、小劇場、電影院、畫廊、酒吧、咖啡館、餐廳等，更使許多民眾都喜歡在這附近駐足，親身感受藝術的活動。

5 Tate Modern官網：< http://www.tate.org.uk/modern/>。

位於肯辛頓公園內的蛇形藝廊（Serpentine Gallery），以推介當代藝術為主要理念。戴安娜王妃是此藝廊的榮譽贊助者，2000年起每年委任知名建築師設計戶外的展示館，延伸建築美學的推廣

　　一路轉往公園綠地，漫步走到位於市中心肯辛頓公園（Kensington Gardens）裡的蛇形藝廊（Serpentine Gallery）。[6]它的原址為1934年古典風格的茶室，因附近海德公園的蛇形湖（Serpentine Lake）而得名。戴安娜王妃生前是此藝廊的榮譽贊助者，自1991年之後開始廣泛發展關注於當代藝術，承辦專題展覽、建築設計、教育和公共藝術，成為最具活力的藝術陣地，展覽期間總是吸引絡繹不絕的人潮。2010年，蛇形藝廊將鄰近的舊軍需品倉庫原址建立新分館，並命名為蛇形薩克勒藝廊（Serpentine Sackler Gallery），紀念40年來的贊助者莫蒂默博士和泰麗莎‧薩克勒基金會（Dr. Mortimer and Theresa Sackler Foundation）。繼續在南岸走逛，來到海沃美術館（Hayward Gallery）。[7]這座灰色水泥建築外觀的美術館，開館第一個展覽，即是舉辦馬蒂斯油畫展而造成轟動，之後以專題策展的大型展覽

6 Serpentine Gallery官網：<http://www.serpentinegallery.org/>。

7 Hayward Gallery官網：< http://www.southbankcentre.co.uk/venues/hayward-gallery >。

海沃美術館（Hayward
Gallery）推動英國當代
藝術不遺餘力，同時也
肩負國際策展與當代藝
術發展的推廣重任

為主，奠定其國際知名度。

　　接著，前往北方的巴比肯藝術中心（Barbican Centre）。[8]這處位
於巴比肯村（Barbican Estate）的藝術中心，原先的舊建築在二次大戰
時，慘遭炸彈嚴重破壞，1982年耗資達1.6億英鎊重建。由錢伯林、鮑
威爾與波恩公司（Chamberlin, Powell and Bon）設計，將其打造成藝
術中心。硬體設施包括劇院、演奏廳、美術館、畫廊、圖書館等，被譽
為全歐洲最大的表演藝術中心。這是著名的倫敦交響樂團和BBC交響樂
團的駐團場地，也曾是倫敦皇家莎士比亞劇團的排演場地。巴比肯藝術
中心每年參觀人次高達120萬人次，曾獲英女皇讚譽為「現代世界的奇
蹟」，是當地藝術愛好者經常留連之地。

　　此外，具有傳統維多利亞建築風格的肯頓藝術中心（Camden Arts
Centre）座落於北倫敦肯頓自治市，建立於1897年，前身是一座漢普斯
頓圖書館（Hampstead central library）。當時正逢英國維多利亞女王

8 Barbican Centre官網：<http://www.barbican.org.uk/>。

巴比肯藝術中心（Barbican Centre）被譽為全歐洲最大的表演藝術中心，2001年英國文化部長布勒斯頓（Tessa Blackstone）宣布將巴比肯建築群定為「二級文物」，因其擁有特殊的建築特質及凝聚力

肯頓藝術中心（Camden Arts Centre）的古典建築和庭院帶有一種遺世獨立之感，除了專題展覽外，也辦理藝術家駐村和教育課程

登基60週年，那段輝煌時期，英國無論是經濟、科學、藝術均達到空前鼎盛。這幢古典建築，歷經兩次世界大戰仍屹立不搖。1960年代，英國保守黨政府推動藝文政策，經由翻修計畫後，老建物搖身一變成為藝術重鎮，並更名為「肯頓藝術中心」。這裡充滿懷舊連結的歷史感，被媒體譽為「倫敦最佳的藝術空間」，主要展覽內容則包含當代策展及藝術講座，豐富民眾的藝文心靈。

白教堂美術館
（Whitechapel Art
Gallery）

　　往東散步，來到建立於1901年的白教堂美術館（Whitechapel Art Gallery）。[9]座落在倫敦東北方的街區，這裡聚集著中東裔移民、清真寺與西亞南北貨的商家。在這新舊建築交替的區域裡，自開館以來，它一直是倫敦具有象徵地位的藝術空間。最特別的是，畢卡索（Pablo Picasso）、帕洛克（Jackson Pollock）和卡蘿（Frida Kahlo）等藝術家，都曾親臨美術館為其個展揭幕。這裡是新興藝術家的溫床，帶著濃厚的文藝氣息，它同時擁有英國歷史與藝術交流的重要地位。

　　遊逛了當代藝術的美術館，在酒吧休息片刻之後，後面還有精彩的文物和設計博物館。接著，來到維多利亞與亞伯特博物館（Victoria & Albert Museum 簡稱V&A）[10]，它座落於南肯辛頓區（South Kensington），是英國18座國立博物館之一，也是世界上最著名的設計博物館。[11]V&A本身是著名的維多利亞時期建築物，共有145個展廳，分

9 Whitechapel Art Gallery官網：< http://www.whitechapelgallery.org/ >。

10 V&A官網：<http://www.vam.ac.uk/> 。

11 V&A博物館興建之初，命名為南肯辛頓博物館（South Kensington Museum）。1852年將博覽會的展品搬入 Marlborough House之後，改稱為工藝博物館（Museum of Manufactures），定位在生活上實用的工藝美術範疇。1837年，博物館的設計學院一支轉出為藝術學校（英國皇家藝術學院的前身）。1899年伊莉莎白女王為現在V&A博物館的館址舉行奠基典禮，為了紀念英國君主維多利亞女王和她的夫婿亞伯特親王（Prince Albert of Saxe-Coburg and Gotha），於是正式更名為V&A博物館（Victoria and Albert Museum）。

為5個陳列主題，即亞洲、歐洲、材質和技術、現代作品及特展區。展示空間共分4層樓，地面樓有伊斯蘭、印度、中國、日本、韓國等多國歷史文物，其中印度文物收藏，號稱全世界之最。這些從世界文化中，精取工藝與裝飾美術，包括27000多件作品以及43000多幅畫像，包含陶瓷器、服裝、傢俱、玻璃製品、金屬製品、繪畫、雕塑、照片、印刷品、珠寶和紡織品等，館藏豐富。V&A後來也成立了塞克勒中心（Sackler Centre），是一個支援博物館學習的教育資源中心，其成立概念，是藉由創意設計及創意傳達，給予參觀民眾新的思考。

稍後，回到泰晤士河畔旁的倫敦設計博物館（Design Museum London），它成立於1989年，展出內容涵蓋產品、工業、平面、時尚、建築、設計等領域。館內除有常設的收藏品展示之外，亦不定期提供生活化的特展，如鐘錶、椅子、日用品等。同時，館方每年主辦設計博物館大獎（Brit Insurance Design Awards），鼓勵具巧思的原創作品，吸引了設計師前往朝聖。當然，別忘了逛逛全球歷史最悠久的國家博物館—大英博物館（British Museum）。[12]它擁有一百多個展覽廳，從古西亞、古埃及、古希臘到中國的瓷器、鼻煙壺……等，其中尤以古埃及的木乃伊和巨大石雕最受人矚目，數量龐大且豐富，著實令人驚歎。

在倫敦，不僅可以看到多元的戲劇、展覽、音樂、電影，和各種免費的藝術活動，還能欣賞到超酷的作品。如果你熱愛時尚、文化和藝術，那你肯定會愛上這個城市的藝術活動。

下／維多利亞與亞伯特博物館（Victoria & Albert Museum）
右頁上／倫敦設計博物館（Design Museum London）
右頁下／大英博物館（British Museum）

12 British Museum官網：<http://www.britishmuseum.org/>。

26-2穿梭於當代藝廊

　　觀看美輪美奐的歷史古蹟，倫敦給人的感覺像是個傳統紳士；前衛
又時尚的商店街，又讓人意識到流行的美感。兼具娛樂與夜生活的Pub
文化，則將創意的多元性表露無遺。繼續行走的腳步，我們要轉往倫敦
的重要藝廊，找尋如何沉浸在濃郁的藝文空間裡，並感受那一份美的驚
喜。

　　來到東倫敦的霍克斯頓廣場（Hoxton Square），映入眼簾的綠園
旁，在巷弄裡發現一棟獨立的建築，白色的牆面、大大的透明玻璃，外
觀摩登，即是白立方體畫廊（White Cube Gallery）。[13]此畫廊由賈普
林（Jay Jopling）創立於1993年，位於公爵街（Duke Street），當初
空間很小，只能展出一件作品，因而它被列為歐洲最小的畫廊。2002年
遷移到哈克遜廣場，坐落在一座20年代的燈具廠房內。2006年的另一個
獨立空間，由配電站改建。畫廊負責人賈普林（Jay Jopling），他父親
曾任柴契爾夫人執政時
代的農業部長。1980年
代末，賈普林曾做過英
國的戰後藝術品交易，
1991年他認識了赫斯特
（Damien Hirst）。那個
時候的赫斯特，雖然把部
分的作品都賣給了查理
斯‧薩奇，但是仍然沒有
足夠的經費去做新作品。
當賈普林知道這位藝術
家困難後，便資助了赫
斯特和其他創作者。[14]直
到1993年成立了白立方
體，並代理了多位yBa藝
術家。目前的白立方體，

白立方體畫廊
（White Cube
Gallery）

13 White Cube Gallery官網：<http://www.whitecube.com/>。

14 達敏。赫斯特以鑲滿鑽石骷髏頭的作品〈上帝之愛〉（For the Love of God），選擇在白立方體畫廊與世人首次見面，
　　可見他與畫廊負責人賈普林的交誼匪淺。

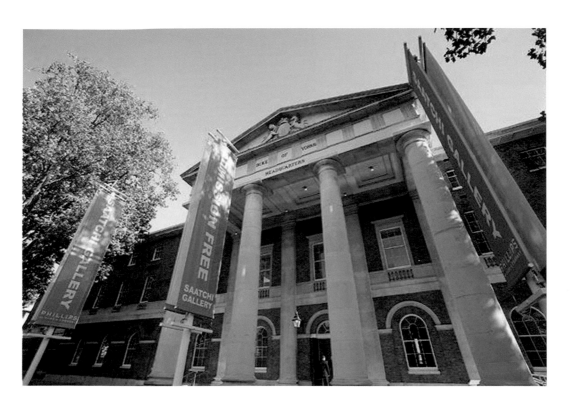

查爾斯‧薩奇是推動
英國當代藝術發展
的教父,他一手捧
紅yBa年輕英國藝術
家,重塑英國藝術。
薩奇藝廊(Saatchi
Gallery)收藏藝術品
的奇異與聳動題材,
正迎合全球興起的當
代藝術潮流。

已成為歐洲最具影響力的畫廊。

　　停留腳步稍作休息,喝杯咖啡之後,下一站我們轉往到位於雀爾喜區的薩奇藝廊(Saatchi Gallery)。[15]薩奇藝廊本體建築是一棟具有200多年歷史、佔地7萬平方英尺的約克公爵軍團總部。這座軍事舊廠房內規劃13個展示空間,除了展示英國yBa作品外,也規劃各國的當代藝術。國際知名的藝術收藏家查爾斯‧薩奇為名的薩奇藝廊,幾經多次搬遷。一開始在北倫敦的St. John's Wood廠房,接著移到泰晤士河南岸的市府建築,最後落腳於雀爾喜的約克公爵總部。[16]創辦於1985年的薩奇藝廊,素以展出富創意的當代作品著稱,尤其推動yBa,更是不遺餘力,使它成為全球重要的藝術交流平台。

15 Saatchi Gallery官網:<http://www.saatchi-gallery.co.uk/ >。

16 猶太裔的廣告業鉅子查爾斯‧薩奇(Charles Saatchi)原本是用來展示他個人的藝術收藏。薩奇藝廊開幕以來搬遷過
　　幾個不同地點,1985年一開始在北倫敦的St. John's Wood工業廠房,2003年移到泰晤士河南岸的市政廳建築,2008
　　年10月9日落腳於雀爾喜區一棟喬治樣式的約克公爵軍團總部建築,是倫敦舉足輕重的私人當代藝廊。經過建築師Paul
　　Davis與Allford Hall Monaghan Morris重新整建的藝廊空間共有四層樓高,新增建的玻璃梯廳引入自然光線,13間白色
　　基底採光良好,展場面積6500平方公尺,以簡潔明亮和氣氛優雅設計為基調,目前薩奇藝廊免費入場,每年約80萬名觀
　　眾到訪參觀。

左／立森畫廊
（Lisson Gallery）

右／哈勒斯畫廊
（Hales Gallery）

　　輕快腳步沿著倫敦西北區的街道，來到了立森畫廊（Lisson Gallery）。簡約外觀的立森畫廊，由畫廊負責人羅格斯戴爾（Nicholas Logsdail）1967年成立，是倫敦的一家老牌畫廊。這家畫廊最特別的是，它是英國70年代最早介紹觀念藝術和極簡主義的推手，於80年代將英國的新雕塑概念，推展至全世界。此外，還有位於東南區的南倫敦畫廊（South London Gallery）[17]，被稱為「最優雅的藝術空間」，幾位藝術家在此展出後，相繼成為泰納獎得主。

　　除了商業藝廊之外，倫敦新類型的展覽空間，則結合多元創意的經營模式，例如創立於1992年的哈勒斯畫廊（Hales Gallery）[18]，主要

17 South London Gallery官網：<http://www.southlondongallery.org/>。

18 位於倫敦東南區的達霍高街（Deptford High Street）的哈勒斯畫廊（Hales Gallery），鄰近哥德史密斯學院（Goldsmiths College）。它是一個複合式經營的典型，平面樓層屬於餐飲區，地下樓層則是畫廊展示區。大約二十坪大小的空間裡，畫廊經營的理念並不是專以商業取向，而是包容各種藝術的表現媒材以及藝術家特殊的創作風格，從攝影、繪畫、錄影、裝置等技法無不羅列在內。Hales Gallery官網：<www.halesgallery.com/>。

以小型而精緻的展覽為導向。在畫廊精心的安排下，大膽挖掘具有潛力的藝術家，從而奠定其聲譽。長久以來，哈勒斯畫廊發覺不少年輕世代的藝術家，例如：曾獲得玖沃德繪畫獎（Jerwood Painting Prize）的大衛・立波曼（David Leapman）、入圍泰納獎的查普曼兄弟

左／寫形畫廊
（Sketch Gallery）
右／馬特畫廊
（Matt's Gallery）

（Chapman Brothers）以及高橋知子（Tomoko Takahashi）等人。哈勒斯畫廊以藝術觀察員的角色，大力搜尋有潛力的年輕人，同時，也以伯樂的身份，給予初出茅廬的創作者更寬廣的發表空間。

　　同樣是以複合式經營為概念的寫形畫廊（Sketch Gallery）[19]，走的是藝術與餐飲結合路線，近年來受到矚目。寫形畫廊位於市中心牛津街，提供一個有藝術氛圍的聚會用餐場所。在非正式用餐時間，開放民眾參觀藝術品，作品以裝置和錄像作品居多。遊逛倫敦藝廊，當然不能忘記馬特畫廊（Matt's Gallery）[20]，它是倫敦東區老字號的非營利畫廊，由克拉斯尼（Robin Klassnik）於1979年創立。每年提供數名年輕藝術家，進駐於畫廊的工作室，展覽以實驗性作品風格為號召，其學術地位也備受各方重視。

19 Sketch Gallery 官網：<www.sketch.uk.com>。
20 Matt's Gallery官網：<http://www.mattsgallery.org/>。

26-3活化的藝術場域

　　新舊交會的倫敦建築，從國會大樓、外交部、貿易中心等，幾百年的維多利亞式建築，到金絲雀碼頭（Canary Wharf）的新興商業區，形成了一種壁壘分明的地貌交會。也正因為新舊差別的對比，藝術家對環境思考，依地形、地物的特色，選擇合適題材，顯現於城市街道之中。例如舊社區的公寓外牆，藝術家將住屋的牆面，順著雙頂煙囪的構造，分別畫上領帶和珍珠項鍊，詼諧地點出性別符號。某個轉角的牆壁上，刻劃透視延伸的效果，讓平面式的牆壁有著無限的視覺遐思。

　　如此懷著輕鬆的心情，漫步倫敦街頭，偶而不經意地在角落發現創意，新興的商業大樓則創造另類的情境空間，讓到訪者有著臨場的參與經驗。例如街角的人行走道，以燈箱、壓克力、色彩來營造一種明亮絢麗的情境效果。橋墩下方的人行路面，忽然出現閃爍亮眼的燈光裝置，引人駐足。戶外牆壁的看板，有時以文字訴求為表現，有如當代藝術中的書寫形式，也令人耳目一新。面對這塊城市裡的大畫布，或許比傳統的創作模式，還有更豐富的創造力。一座座延伸的無牆美術館概念，分散於不同角落，它通俗易懂且接近常民，顯現出另類的創意與智慧。觀賞藝術的心情轉換，美術館、藝廊以外的視覺創作，直接和人們的生活接軌，美感與認知之間，當下脫離了陳舊的藩籬界限。

　　無論搭乘泰晤士河船隻或輕騎漫步，沿岸的旖旎風光，總是讓人倍感溫馨。經過千禧年巨蛋建築的河畔，一處藝術家聚落發出亮眼光芒。

下左／橋墩下的裝置作品
下右／街頭的牆壁彩繪

上／街頭的牆壁彩繪
下／人行通道上的裝
置作品

位於東印度區（East India）的「貨櫃之城」（Container City），以造型獨特的結構建築，吸引藝術家來此進駐。藝術家之屋以海洋貨櫃為建造模組，並以後現代的建築風格，詮釋整體營造的概念。從貨櫃底層的架構開始，接連雙翼的大型貨櫃延伸，有如置身於另類的貨櫃鐵工廠，包括周圍的修船廠和貨物倉儲中心，整體環境儼如一座開放性的藝術天堂。兩翼的主要貨櫃造型，以對稱式的組合劃分為兩個聚落，中間以階梯和走道作為區隔。樓高五層的貨櫃結構，外型上保留貨櫃的鐵皮質感，並塗裝鮮豔的色彩外衣，內裝上則將每一個貨櫃打通，重新隔間製作房間壁面與消防措施。因此，走入工作室的內部，並非單調的倉儲空間。來此進駐的藝術家包括建築師、雕塑家、畫家、設計師等不同領域的創作者，每一個工作室大小約有20坪，室內水電、暖氣、燈光等設備一應俱全，入口處還設有電梯提供裝載重物，可說是一個空地利用與環境結合的藝文特區。

倫敦貨櫃之城
（Container City）

倫敦街道旁的戶外
雕塑

戶外廣場上的水力
裝置

　　類似這樣的藝文空間，倫敦政府提供給藝術家的工作室不下百餘
處，包括舊空間再利用、鐵路橋墩下方的公共空間等地，讓創作者申請
使用。藝術家在此聚集，彼此互相討論創作概念外，並提供各種藝術訊
息的交流。藝術家們有了適當的空間作為創作的場地，不再憂慮狹小的
居所裡要騰出創作空間，因而有更充沛的精神釋放於作品思考。從藝術
家養成與時代性的社區發展來看，藝術家與工作室的關係，猶如魚和水
般的密切，兩者供需程度亦有相輔相成的雙乘效果。

<div align="right">戶外的聲音互動裝置</div>

　　藝術與生活的距離何在？藝術與文化的界線在哪？我們也常思考著：藝術是為了藝術，還是為了什麼？誠如格林伯格（Clement Greenberg）《藝術與文化》所述，前衛藝術為了尋找絕對的形式，所以便出現了抽象與非具象的藝術，藝術家企圖創造一些利用其本質而達到圓滿完美的藝術，以模仿上帝創造自然一般，表現一些早已存在，並具有獨特意義的東西。[21]換個角度來看，什麼是文化之都？什麼是創意城市？過去許多人對英國人的印象是頭戴高帽、身著黑色風衣，現在已經改觀了。走在倫敦的街頭，新一代年輕人的造型時髦又具風格，把酷、潮元素帶入流行時尚。而漫步於倫敦巷道，參觀具有文化氣息的歷史古蹟外，逛遊美術館和藝廊也是一種生活享受，隨時在參與過程中，都能將人的感官帶入視覺享受。特別的是，結合生活與藝術的思惟而展現於不同面向，不管是通俗與精緻、古典或極簡、前衛與當代等不同形式的文化意涵和藝術氛圍，都被吸納到倫敦城裡不同角落。因為它融合了自由、熱情、文化、藝術、時尚，成了迷人且創意的城市。

（圖片提供：陳永賢攝影）

21 Clement Greenberg著、張心龍譯，《藝術與文化》，台北：遠流出版社，2003。

結語

藝術下一波

27 英國當代藝術面面觀

當達敏・赫斯特（Damien Hirst）的〈獻給上帝的愛〉（For the Love of God），在拍賣市場震驚地以一億美金高價成交後，讓全世界藝術圈再度討論英國當代藝術。這具真人骷顱頭，使用8601顆鑽石，鑲嵌遍佈整個頭顱，重達1106.18克拉。而此作品的鑽石用量，是英國伊莉莎白二世皇室王冠的三倍。有評論者認為，這是大膽的創作之舉，挑戰既有的藝術成規，亦有人覺得這是一種嘩眾取寵的招數。無論如何，高價作品並未澆熄藝術交易後的評論，反倒是增加大眾與藝術之間的對話，燃起民眾對英國當代藝術的興趣。但是，如果回到1980年代以前，你問什麼是英國當代藝術的特殊樣貌？恐怕都會遇到一種無言以對的窘境，因為其中蘊藏頗複雜的歷史情結。同樣的問題，1980年之後卻完全改觀。此時期，因為泰納獎、yBa潮流、藝術教育、藝術市場逐漸熱絡且形成一股不可漠視的力量，以其背後諸多因素不斷為英國當代藝術灌注能量而引發新趨勢。這段醞釀已久的藝術現象，如何呈現英國的當代品味？又如何驅動普羅人心呢？

威廉・泰納
〈火車奔馳的瞬間〉
油畫　1844

左／理查‧霍加特
（Richard Hoggart）
右／斯圖亞特‧霍爾
（Strart Hall）

27-1文化區塊的裂縫

　　首先從文化研究的角度來看，英國歷經了1939至1945年的二次大戰浩劫，隨後立即於社會、文化和經濟等體系發生巨大變動，研究者認為，此時期是英國作為超級大國的衰落時期。[1]戰後出現了前所未有的社會變革，乃由於嚴重缺乏重建基礎設施的勞動力，於是，英國就從自己以前殖民地，招收手工技術的勞動者，致使從亞洲、非洲和加勒比地區的移民，決定性地改造了英國政治的本質、內容和形式。如此一來，英國的殖民關係，便一直處於改變大都市之生活習慣、風俗及模式，而逐漸形成之島國種族特性，直接迫使英國人民必須面對昔日帝國主義尊嚴，以及日後所產生的分崩離析。

　　此段不得不面對的歷史問題，從霍加特（Richard Hoggart）到霍爾（Stuart Hall），他們對英國文化發展過程採取單線方式闡釋，對民族主義意識形態的顯現研究缺乏批判性反省。回頭檢視這段若即若離的文化研究，當霍加特在50年代晚期撰寫《讀寫何用》（The Uses of Literacy）[2]以及威廉斯（Raymond Williams）書寫《文化與社會》和《漫長的革命》之時，其觀點便意識到：「對於尋找文化研究的起源，

1　第一次和二次世界大戰的結果，是英國打贏了兩場戰爭，但卻失掉了一個帝國。一次戰後，力量不斷增強的殖民地，開始要求取得與「母國」平等的獨立地位。於是，以英國為核心的英聯邦組織，應運而生。二次戰後，大批英國殖民地，在民族獨立運動浪潮中贏得獨立，大英帝國殖民體系，卻面臨分崩離析。參閱任學安，《大國崛起：英國》（DVD），沙鷗國際多媒體公司，2007。

2　被稱為伯明罕學派的奠基之作《讀寫何用》（The Uses of Literacy），霍加特（Richard Hoggart）以懷有鄉愁筆調，對20世紀30年代英國工人階級文化的描述，是一種建構那個年代的產物，因為他相信一個更美好的「故鄉」存在。他相信「人是生而自由的」、「自由，等於許可銷售銷量最大的產品；寬容，等於缺乏標準，對任何價值的任何保護，都被視為獨裁和偽善的表現。」就是希望借助文化研究，尋找解放的力量，幫助人們解開枷鎖，回到那個自由的故鄉，回到人類的純真狀態。參閱Richard Hoggart, "The Uses of Literacy", New York: Oxford University Press, 1970, pp.198-199.

是令人著迷但又虛幻，其實就是一種連續和斷裂的狀態」。[3]直到霍爾接管伯明罕當代文化研究中心，在70年代顧及新馬克思主義所激發對於日常生活的批判，並致力於理解意識形態，如何存在於大眾文化當中，並透過大眾文化產生作用，相對也產生一種暗示不存在之虛假統一和內聚意識。換言之，威廉斯等人企圖從社會現實去形構不可化約的物質反應，他們嘗試捕捉當代資本主義社會交織之支配、從屬及轉換活動的霸權過程，進而從文化唯物論觀點，檢驗文化社會所產生「另類」（alternative）和「對抗」（oppositional）的經驗。

在社會從屬與對抗之經驗下，又因文化斷裂危機感的警示，英國人民心存救贖概念而引起對「英國性」（Britishness）之關注而有新契機。因此，1970年代後期和1980年代早期，政治上出現了從戰後階級合作主義者，轉向柴契爾夫人（Margaret Thatcher）的新右派政府靠攏。

3 雷蒙・威廉斯（Raymond Williams, 1921-1988），20世紀中葉英語世界重要的文化研究者，被譽為「戰後英國最重要的社會主義思想家，知識份子和文化行動主義者」。威廉斯在文化政治批判的主線，是透過對馬克思主義文化理論的批判，以此重建並發展他的「文化唯物論」（cultural materialism）。他檢討基層／上層結構的決定論公式，並吸取葛蘭西（Antonio Gramsci）的「霸權」概念，主張「文化」非第二序的反映物，它本身即為物質社會活動，是社會現實形構不可化約的組成元素。此觀點，企圖捕捉當代資本主義，以及社會複雜之支配、從屬及轉換活動的「霸權過程」，進而為「另類」和「對抗」（alternative, oppositional）的經驗。參閱Raymond Williams著、劉建基譯，《關鍵詞—文化與社會的詞彙》，台北：巨流圖書公司，2003，pp.146-147。

這個大轉變，是將自由市場之經濟方式，結合民族主義政治的形式進行改造，但是，種族與移民問題所形成的政治核心，仍帶來對國家政體（state of nation）焦慮和身體政治（body politics）危機。儘管赫布迪齊（Dick Hebdige）在其《監控危機》和《帝國歸來》中，試圖解釋英國社會鬥爭，是置放於英國資本主義政治和經濟危機的背景，他們採用種族來闡述和處理這些問題，仍遭到極大抵制，而對於英國文化研究的獨特性，仍然無法避開殖民主義和帝國主義的階級政治問題。[4]

透過上述歷史背景與文化研究的累積，再從藝術層面來看其當代藝術的發展。無可否認，戰後的英國陷入經濟變革情況下，致使藝術家創作表現，仍然固守於傳統思維，而且，當時所流行的歐洲主義路線，幾乎主宰這個時期的藝術風格。然而，處於矛盾時期的狀態，創辦於1947年的當代藝術中心（ICA）可謂扮演關鍵角色。ICA地處倫敦市中心的硬體，包括電影院、劇院、畫廊等，不論在藝術、時裝或表演、戲劇以及文化政策方面，始終位居英國藝術發展的最前線，並且發揮了推介創新

4 迪克·赫布迪齊（Dick Hebdige）的《監控危機》（Policing the Crisis，1978），其理論取材甚為廣泛，結合來自葛蘭西的文化霸權理論（hegemony）、道德恐慌（moral panics）的社會學，以及新聞的社會生產概念，同時它將社會，視為一表現性總體。其《帝國大反擊》（The Empire Strikes Back, 1982），試圖解釋英國的社會鬥爭，如何必須被置於英國資本主義政治、經濟危機的背景之中，他使用「種族」，來闡釋和處理關於種族和民族主義的問題。

藝術觀念，以及擴展國際視野的功能。戰後的歐洲所時興非具象性的藝術風氣，一方面被視為戰前表現主義在戰後的遺留；另一方面，又重新塑造一個新的起點，原因是來自對畫面結構與形體營造的視覺衝擊，在反諷的態度上給予一種心理的安慰作用。因而，此時期英國藝術家吸納戰時體驗，並且傳承表現主義之不滿社會現狀的精神，意圖揭示人的內在思維。簡而言之，他們不滿足於對客觀事物之摹寫描繪，進而要求表現事物的內在實質，同時也想突破對人的行為和人所處環境的限制。

　　這個時期，在強調反傳統的意念下，重新對具有可塑性的人物形象產生濃厚興趣，特別是在培根（Francis Bacon, 1909~1992）的畫作裡，可以感受到他對人的孤獨、生存條件及其承受苦難的關注，使畫中人物有意識地徘徊於疏離時代的孤獨特質，當中卻又調和了抽象表現主義與那些痛苦的表情符號，傳達一種人物憂鬱的繪畫特徵。再如弗洛伊

左／法蘭西斯・培根
〈頭像VI〉　油畫
93.2×76.5cm　1949
右／盧西安・弗洛伊德
〈帕丁頓的室內設計師〉
油畫　152.4×114.3cm
1951
右頁／大衛・霍克尼
〈比華利山別墅洗澡的人〉
壓克力　167×167cm
1964

德（Lucian Freud）、亨德森（Nigel Henderson）與霍克尼（David Hockney）的創作，他們致力於表現無意識的抽象與幻想，在不排斥形象之餘，往往是在抽象筆觸與奔狂意念之間，意旨凝結於具體形象所暗含的隱喻，以及欲求突破藝術形式的傳統再現。

另一方面，1952年普普藝術首次在倫敦問世，特別是時裝、家具、平面、室內設計上更接近一般常民的生活，藝術創作表現如漢彌頓（Richard Hamilton）、包洛奇（Eduardo Paolozzi），以及考菲爾德（Patrick Caulfield）等人作品，以平塗色彩勾繪景緻輪廓，搭配裝飾色調而透露出形體的明亮效果，水平與垂直的黑色粗線更加彰顯物體形貌，相對地也捨棄了空間透視與物體質感的重量厚度。他們以符合大眾日常的主題和繪畫風格，頓時成為普羅圖像的傳播者。再者，雕塑創

作的視覺語言部分，則圍繞在不規則造形美學上，如亨利摩爾（Henry Spencer Moore）、赫普沃斯（Barbara Hepworth）以簡潔的物體比例，將虛實對應於實體的圓潤美感，刻意製造主體凹凸或彎曲的外形，藉由材質穿透的視覺語彙，連結到非具像的造形美感之間。

27-2 扶搖的青年熱潮

延續上述的角度，從文化發展斷裂隙縫來說，1980年代成為歷史軸線的一個重要分水嶺，尤其在柴契爾夫人贏獲大選後，其主要關鍵在於重新定義「情境主義」（Situationism）的權力運作，進而達到意

英國1978-79年發生
「不滿的冬天運動」

識型態的實質效果。然而情境理論所衍生「不滿的冬天」（Winter of Discontent, 1978-79）運動，是低薪公務勞動者對通貨膨脹進行反抗，也是對日漸敗壞生活水準的投射。[5]此事件過後，致使英國內部對於族群、階級議題爭論不休的情況，有了漸趨緩和現象。之後在1987年，齊羅伊（Paul Gilroy）出版《英國種族問題：不能沒有黑人》，此書混合談論社會理論、經驗分析、歷史感受，牽涉到漸進的社群（community-based）政治和思想的對應關係。事實上，對研究者來說，種族問題、殖民主義和帝國歷史問題，都不是英國社會發展的附帶現象。[6]換言之，需要在英國社會文化史，對作為行為者的黑人進行更為深入的探討，同時還必須認識到 述本身的種族性。自此之後，種族議題打破從伯明罕當代文化研究中心發展而來的一些核心概念，特別在班內特（Andy Bennett）及其後亞文化主義者（post subculturalists）的論述中，感受到英國靜態階級結構已逐漸解體，人們賦予意義和建構自身生活體驗所依賴的主觀解釋為主流，而不是從階級對立和社會關係所產生真實之亞洲文化，來理解人們的消費認同和生活方式的選擇而已。

5 "Winter of Discontent"是指英國在1978年12月至隔年2月冬天期間發生一連串工業行動，事件造成卡拉漢首相的工黨政府聲望急挫，隨後被遭柴契爾夫人領導的在野保守黨擊敗。1978年7月工黨政府宣佈實施入息控制，引起工會激烈反響，觸發全國各行業相繼發動罷工潮，嚴重影響國民日常生活，這也意味政府主導入息控制的失敗。1979年柴契爾夫人上台後，採取強硬手段對付工會和罷工職工，以貨幣主義和新自由主義的管治哲學而終結工會運動，她調控貨幣供需的平穩策略成為時代更迭的分水嶺。參閱Roverta N. Haar, & Neil A. Wynn, "Transatlantic conflict and consensus: culture, history & politics", Cambridge Academic, 2009.

6 Paul Gilroy, "There Ain' t no Black in the Union Jack". London: Hutchinson, 1987.

倫敦皇家藝術學院
舉辦「悚動展」
（Sensation）成功
發掘英國當代藝術並
引渡至其他國家獲得
極高迴響

　　相對於英國當代藝術的發展情形，在1970年之前大眾所熟知的視
覺藝術家，的確屈指可數，更遑論建造出標榜英國性的藝術型態或風
格之建立。但是，到了1980年後期突然顯現盎然生機，一批藝術生力
軍喚醒沈睡已久的認同意識，例如1988年，十六位年輕藝術家在倫敦
東部的碼頭區（Dockland）閒置大樓舉辦自力救濟式的「凝結展」
（Freeze）而點燃生機。1990年兩場具有影響力的倉庫展覽，一是在
倫敦南岸伯蒙德西（Bermondsey）舉辦的「現代藥物展」（Modern
Medicine）和一號建築舊廠房的「賭徒展」（Gambler）。隨後在
1991年，蛇形藝廊（Serpentine Gallery）藉由赫斯特參與部分策展的
「破英語」（Broken English），開始對新生代藝術家作了第一次調查。
1992年，薩奇藝廊舉辦了一系列名為「英國青年藝術家展覽」，此後青
年藝術家的熱潮，繼續延伸至1993年，專題展包括「新當代人」（New

Contemporaries）、「新英倫夏日」（New British Summertime）和「米奇曼奇」（Minky Manky）。接著，1995年在美國明尼亞波利的沃克藝術中心（Walker Art Center）舉辦「閃耀：來自倫敦的新藝術」（Brilliant: New Art From London）開始對外推銷英國當代藝術。而1997年在倫敦皇家藝術學院舉辦的「悚動展」（Sensation）引起廣大迴響，之後再度行銷至美國及歐洲。2000年泰德現代藝術美術館開幕後，吸引大批喜愛當代藝術的參觀熱潮。2003年，yBa的代表人物赫斯特在倫敦最具時尚的白色立方畫廊（White Cube）舉辦他間歇八年後的個展「無常時代的浪漫」（Romance in the Age of Uncertainty）。同年，薩奇藝廊在倫敦泰晤士河南岸的郡議會大樓（County Hall）重新開幕，主要展示英國年青藝術家作品，例如赫斯特一系列「繪畫凱旋」（The Triumph of Painting）的展覽。2004年5月24日，一場火災燒毀薩奇藝廊部分重要收藏品，世界藝壇再度引起對於英國當代藝術的關注。2006年中國廣東美術館與北京首都博物館舉辦「餘震—英國當代藝術」（Aftershock）巡迴展，之後又將英國青年藝術家與作品成功引渡至亞洲各地。

這段黃金時期的英國青年藝術家，讓很多畫廊得以煥發新生，同時也催生出新一代的商業畫廊。這群藝不驚人死不休的創作者引起廣泛議論，各類宣傳和交流也日益增多，直接促使藝術市場蓬勃發展。當然，藝術相關雜誌和媒體也功不可沒，1991年創刊《Frieze雜誌》一開始就向英國青年藝術家敞開懷抱，其他的知名刊物如《藝術評論》（Art Review）、《藝術月刊》（Art Monthly）、《當代藝術》（Contemporary Art）和《現代畫家》（Modern Painters）等藝評報導，加上報紙與電視頻道等傳媒的熱衷參與，都逐漸把當代議論焦點，投射在這些脫穎而出的英國藝術家身上。顯而易見，yBa的卓越表現和成就，得到了藝術評論者之肯定，他們也陸續成為蜚聲國際的當紅之星。

不可否認地，1980年以後由於國族自我認同態度的提升，使英國青年藝術家，毅然決然拋棄那塊文化差異的遮羞布。除卻戰後封閉、種族差異、文化斷裂、殖民心態等陳舊包袱，重整後的社會他者關係，促使其自我與國族性格更加鮮明。如此，所謂異軍突起的藝術現象，在泰納獎展覽策略與收藏家足智多謀的共構下，大膽拔擢作風前衛的青年藝術家，儲備了一股蓄勢待發的能量，使他們成為日後的時代風雲人物。

27-3 救贖與認同之間

　　藉由時間推移的總體觀察，英國80年代之後的藝術生態，是偏向實證美學的角度來衡量物我關係，例如理查・隆（Richard Long）延伸物件藝術的本體元素，在不破壞原有屬性的架構下，重新檢驗人類感知能力。威爾遜（Richard Wilson）變換空間的現實經驗，顛覆藝術中的純粹美感。另外，葛姆雷（Antony Gormley）則在於認知宇宙載體的前沿，賦予鉛鑄人體雕塑的活力。他們讀藝術認知的共同特色，乃展現出材質的真實美感，並與空間搭配出彼此呼應關係。

　　如前所述，崛起於80年代末並於90年代獲得驚異成功指標的yBa是採前衛大膽作風著稱，他們並以經驗主義的實踐，來反撥後現代主義的空洞觀念和條規教條。這群青年藝術家以赫斯特為核心，無論是因動物標本所引起的諸多討論，或強烈批判性的冰冷議題，無不引起眾人撻伐或推崇之兩極評價。這股旋風所及，同輩效尤者莫不以爭議性主題作為

左／理查・威爾遜
〈20:50〉
黑油、裝置 1987
右／安東尼・葛姆雷
〈北方天使〉
鋼鐵、雕塑 1998
右頁／理查・隆
〈夏日燧石〉
礦石、裝置 2001

時態，他們不斷圍繞在性、死亡、宗教和道德上打轉，甚至以輕鬆的通俗風格與玩世不恭的態度，游刃於通俗到崇高之間的大眾美學。因緣際會地，他們在強調消費社會的生活經驗中，不斷製造新鮮話題。

　　換言之，yBa最重要的特徵在於：「聳動思維」與「諷諭批判」的製造能力。先從其反論的聳動思維來說，崛起的藝術家以前衛之名，毫不留情地大膽製造腥羶、衝突、冷酷的感官刺激，達到前所未有的驚世駭俗作風。yBa的代表人物赫斯特以玻璃器皿包裹動物屍體一戰成名，挑戰傳統理性化道德觀念。歐菲立（Chris Ofili）以黑人聖母和大象糞便，造成污穢與聖潔的對比。查普曼兄弟（Jake & Dinos Chapman）

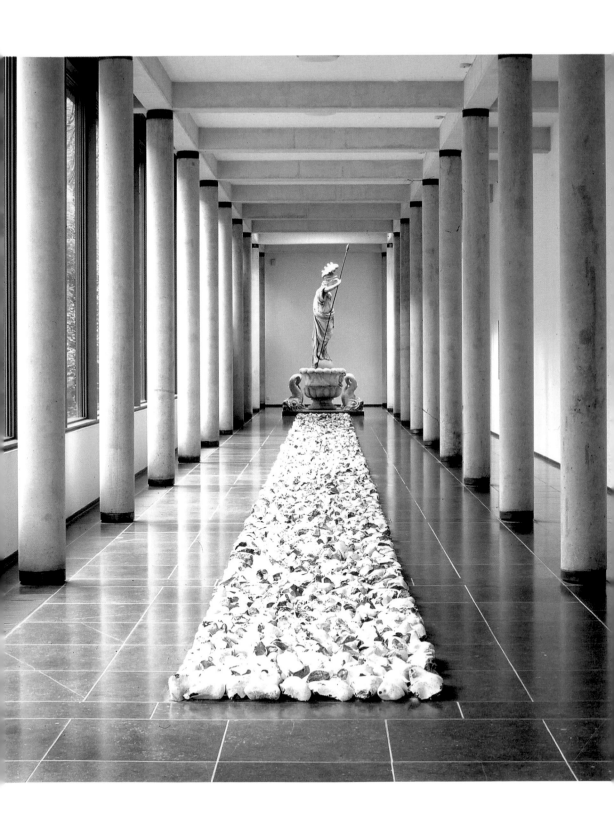

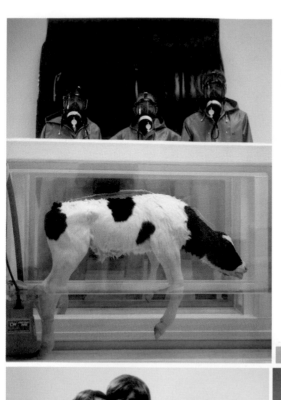

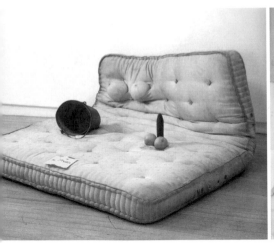

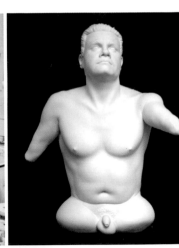

左／莎拉‧魯卡斯
〈自然〉
現成物、裝置　1994
中／翠西‧艾敏
〈我所作的最後一幅畫
的驅邪祈禱儀式〉
身體行為、裝置
1996
右／馬克‧昆恩
〈Peter Hull〉
大理石、雕塑　1999
左頁上左／達敏‧赫斯
特的作品長期以來以動
物的屍體和裝置手法並
用 樹立一種腥羶、驚
奇與聳動的個人風格
左頁上右／克里斯‧歐
菲立 〈奇異眼光〉
糞便、油畫
183×123×17 cm
2001
左頁下左／查普曼兄弟
〈DNA Zygotic〉
雕塑　1997
左頁下右／瑞秋‧懷瑞
德 〈無題〉 造形、
雕塑　2003

引用經典圖像作為暗喻，顯示基因變異者的荒謬組合。懷瑞德（Rachel Whiteread）對空間填充和塑造的處理，激化環境變異與障礙之間的迷思。艾敏（Tracy Emin）展示真實的床褥污漬，直接顯現性愛跡象，坦露自我私密過程。魯卡斯（Sarah Lucas）毫不掩飾看得見的現成物符號，刻意強調直覺的性徵比擬。昆恩（Marc Quinn）刺探進化論邏輯，戳破適者生存理論的線型理論。菲爾賀斯特（Angus Fairhurst）則針對人種物化提出個人見解，形塑現代黑色烏托邦情境。當然，這些之所以造成社會群眾強烈評議的主因，乃在於挑戰道德邊界的輕與重，卻模糊了怪異和品味之間的距離。

　　回過頭，再來看所謂顛覆性的諷諭批判。青年藝術家製造聳動氣氛下，一方面有意吸引觀眾的視覺，另一方面藉由冰冷的議題予以激情化。他們採取批判社會時局、性別意識的手段，達到反諷挪揄的效果，意外的引起諸多共鳴。例如渥林格（Mark Wallinger）賦予「馬」的當代性，以此象徵男性特權和社會階級的政治再現。韋英（Gillian Wearing）以邊緣人物為對象，探討社會主義下不為人知的真面目。泰勒伍德（Sam Taylor-Wood）切入宗教與生活，擴張人類情緒底層不穩定狀態。麥昆（Steve McQueen）、朱利安（Isaac Julien）及修尼巴爾（Yinka Shonibare）對種族議題的純粹實踐，刻意製造殖民主義和帝國歷史間的差異辯解。為什麼媒體熱愛報導他們的作品？一般民眾如何接受當代藝術？簡單來說，他們擅長以反傳統且直接批判的方式介

入議題，不斷刺激觀者視覺神經，進而迫使人們面對一些未曾想過或不
願意談論的問題。他們也擅長以批判手法，藉由諷刺、批評、震驚的表
現模式，揭露隱藏在全球化旗幟下的強權政治、壟斷經濟、僵化的社會

上／伊薩克・朱利安
〈尋找藍斯頓〉
錄像　1989
下／因卡・修尼巴爾
〈風流與犯罪的對話〉
造形、裝置　2002　1996
左頁上左／馬克・渥林格
〈幽靈〉　影像輸出
2001　2001
左頁上右／山姆・泰勒—
伍德　〈射擊〉　攝影
2000
左頁下左／吉莉安・韋英
〈自拍照〉　攝影　2000
左頁下右／史提夫・麥昆
〈面無表情〉　單頻錄像
靜音　1997

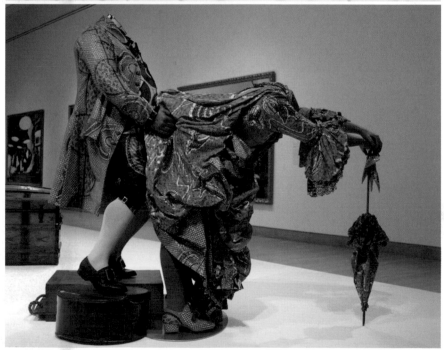

體制。不管觀者接受與否，這群藝術家仍以激進手段表達現實生活的不滿，採取顛覆且破壞老舊結構的衝勁，以貼近社會人民的心聲且引爆了評論者觀點。同時，他們也高調的製造物質幻象，凸顯了公有領域私有空間裡更深層的社會邊緣化跡象。

27-4風起雲湧的年代

英國當代藝術從戰後社會秩序重整以來，文化研究者歷經70年代挪用阿圖色（Louis Pierre Althusser）理論，以及80年代逐漸吸取葛蘭西（Antonio Gramsci）的霸權理論，試圖解決文化主義和結構主義之間的分裂情形，此期間，相對地延伸出殖民主義、後結構主義、女性主義、新民族誌等議題之分析討論。乃至90年代以後，出現流行文化觀點，以及後現代主義理論強調感性大於意義，直接促使「快感」（pleasure）成為一種對抗意識型態的運作力量。[7]

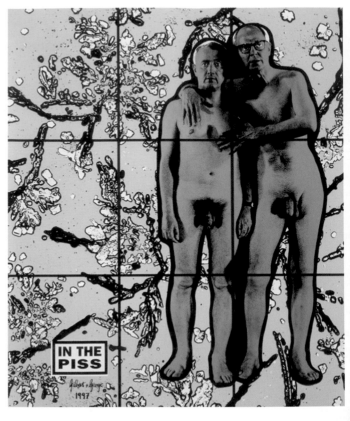

IN THE PISS

上／吉伯特與喬治〈撒尿〉 複合媒材 1997
右頁上左／葛瑞森·派瑞穿著自己縫製的小禮服參加公開活動 將創作主題融入生活。
右頁上右／蓋瑞·休姆〈邪惡的〉 油畫 2010
右頁下／珍妮·薩維爾〈支點〉 油畫 1999

的確，在流行文化觀點上的詮釋上，一部份藝術家延襲歐洲藝術史上所謂黑色文化（dark culture）最原始的希臘悲劇情懷，他們挪用祭祀、血腥、荒誕、怪異之傳承，加上強烈批判性格而製造新形式的震驚語彙。另一方面，部份的藝術家則採用感性的圖像，來詮釋自我意識、女性覺醒、生死學議題、日常生活等探討，例如查德薇克（Helen Chadwick）、卡拉喬（Anya Gallaccio）、吉伯與喬治（Gilbert & George）與派瑞（Grayson Perry）對於生命及性別的反思提問。薩維爾（Jenny Saville）與布朗（Glenn Brown）勇於創新，並賦予繪畫新精神。休姆（Gary Hume）與卡普爾（Anish Kapoor）掌握媒材

7 關於英國文化研究的面向，回顧其結構發展，包括：1945年之後建立新形成的知識傳統；1964年伯明罕大學設立當代文化研究中心（CCCS），開啟學院化之教學架構，以新左派研究、大眾傳播媒體、次文化、種族議題為研究方向。1970年代英國多所大學開放「大眾傳播與社會」和「大眾文化」課程與教材，以新右派、女權運動之議題為導向。1980年代以跨國、跨學科、跨領域概念，同時也以新保守主義、國族文化、同志研究為導向，並開啟「全球化」討論和「後殖民」研究。1990年代則以「新民族主義」為研究風氣。參閱Greame Turne著、唐維敏譯，《英國文化研究導論》，台北：亞太出版社，1998。

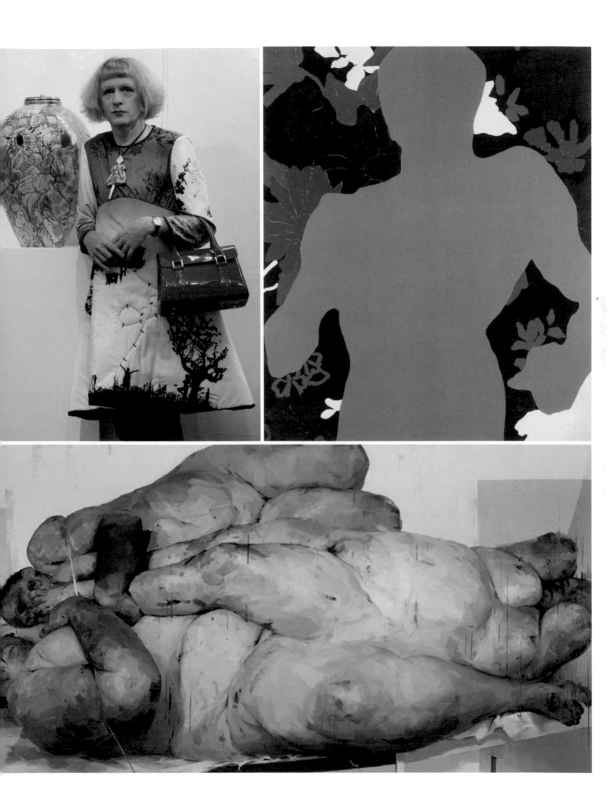

屬性特質,進而簡約形體元素。蘭貝(Jim Lambie)和狄區納(Mark Titchner)串連純粹視覺符號性,藉由色彩狂奔質疑權威體制下的盲目崇拜。克里德(Martin Creed)與伊凡斯(Cerith Wyn Evans)藉由燈泡光暈變化,揶揄日常思辯。此外,戴勒(Jeremy Deller)則以歷史再現的方式,邀集居民重演暴力衝突事件,徹底混淆真相與假象之間的推論。

　　對於英國藝術來說,饒富爭議的yBa自80年代之後總是令人不斷震驚,他們與媒體、時尚之間的緊密關係,致使這群人幾乎瞬間爆紅且一夜成名,他們也同時留下燦爛瑰麗的崇高地位。過去在yBa的榮耀歲月裡,不免讓人沈浸於刺激感覺的氛圍,當時薩奇(Charles Saatchi)把年輕藝術家都明星化,讓主辦者亦有過之且無不及地分享他們的成功。整體來說,過去在yBa藝術家酷炫外衣下,常以典型個人的生活經驗、玩世不恭的態度、消費社會的感性風格,自由自在地游刃於大眾品味的觀看態度與美學思考之間,獲得令人激賞而亮眼的戰績,並且吹皺了藝壇一池春水。經過數十年之後,yBa早已超越了自身年輕和強烈的觀念創

左／吉姆・蘭貝〈Zobop〉空間裝置（陳永賢攝影）

右／阿尼旭・卡普爾〈雲之門〉 不銹鋼、雕塑 2004

右頁上左／馬丁・克里德 〈No 227燈開燈關〉 現成物、裝置 2001

右頁上右／塞利斯・溫・伊凡斯 〈如何讓世界進步？〉現成物、裝置 2003

右頁下／傑瑞米・戴勒 〈歐格里夫抗爭事件〉 歷史重演、行動藝術、文件 2001

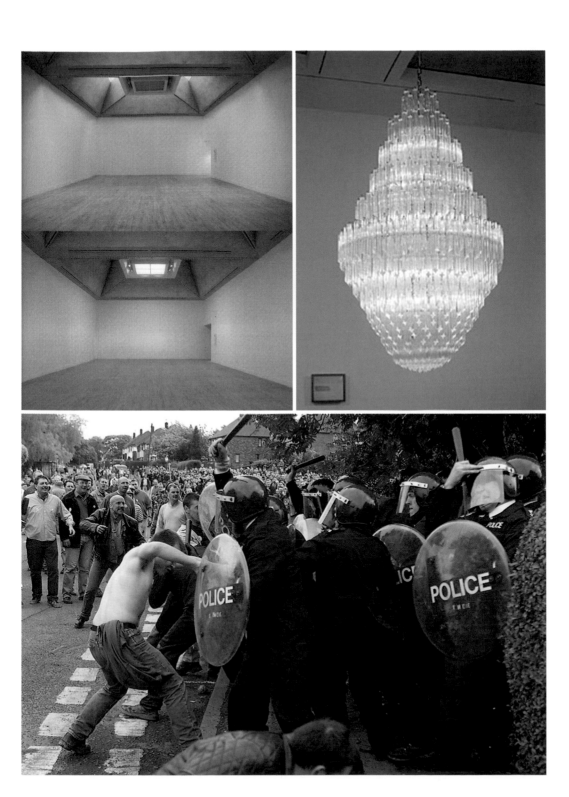

作，這股潮流表達了對藝術詮釋的激化作用而受讚嘆，他們成為一種新的文化意識象徵。隨著時空不斷更替下的新年代，我們不禁想問：千禧年之後的英國藝術將會是怎樣的樣貌呢？後續的yBa呢？

菲比‧昂文（Phoebe Unwin）〈桌子〉油畫 2008

除了新潮、年輕作為這波浪潮基礎，那麼，yBa應該何去何從？昔日的動物屍首大可羅列於博物館，勇猛的意識型態也已存放於民眾心中，若將僅yBa歸結於冷冽、裝飾或媚俗的作為而曇花一現，是不公平的評論。假設yBa隨著年齡增長，過了五十年之後，他們是否還稱他們為yBa？歷經黃金高峰歲月之後，yBa已死了嗎？這些一連串疑問有待釐清，但重要的是，我們不需要為英國當代藝術感到失望。雖然那個震驚不斷、叱吒風雲的年代將會慢慢消逝，試想，誰是下一波新藝術的接棒者？

無可諱言的，相對於這批年輕的創作者，時機一到自然而然會有另一群藝術家浮出檯面。新一波的生力軍會是誰？沒人敢直接斷言何許人也，但是可以預測的是，會有其他更術業專精、成熟筆調且處事誠懇的創作者，悄然聚集於一隅且等待下一波時機。假設若干年以後，另一批潮流現身，或可稱為oBa（Old British Aritists英國成熟藝術家）吧。他們將會相異於前一代的驚聳取向，等待世人的驚豔眼光來產生共鳴。這裡所指的oBa不僅單是意於年齡而且也是心智所稱，oBa有何特色？一者是它試圖擺脫薩奇過去所神化的陰影；其次是以不虛假、不做作，且以靈動的情感與真才實學接近常民生活；其三則是刻意以過去浪潮產生相異風格，展現出現實世界中的時代之聲。因而，我們深切引頸期待，他們

尤金妮‧斯克拉西
（Eugenie Scrase）
〈釘在籬笆上的樹
樁〉 裝置 2010

可以深思熟慮的思緒和慎重不惑的態度，並以穩定而清晰的作風追求更純熟的自我風格。

　　如此，嶄新的英國當代藝術，不同於歐洲風格的統稱，無論是80年代藝術家所建立的時代意義，他們並非必要依照傳統路徑，或是面對處於90年代臨界點的掙扎處境順勢演化。其中轉變的重要關鍵，在於千禧00年代以後的藝術家，從自我救贖的盲點摸索中，直接跳至文化認同的轉折點，並在實踐過程中辨認出己身所屬，進而呈現一種自由且多元的創作風格。值得一提的是，建立於公、私部門的藝術資源統整，以及展覽策略、文化推廣與創意產業共為一體的推動發展，這一切因時空謀合，在於自我文化體認下逐漸建構了「英國性」（Britishness）的藝術特質，同時，也將再次形塑一股鮮明的時代風格。

（圖片提供：ICA London, Hayward Gallery, Tate Gallery）

參考文獻

Adjaye, David, Golden, Thelma. Enwezo, Okwui. Doig, Peter. & Walker, Kara. "Chris Ofili", Random House Inc., 2009.

Alfano Miglietti, Francesca. "Franko B", Antique Collectors Club Ltd, 2011.

Appadurai, Arjun. "Modernity at Large: Cultural Dimensions of Globalization, Minneapolis", University of Minnesota Press, 1996.

Arjun Appadurai, "Modernity at Large: Cultural Dimensions of Globalization, Minneapolis", University of Minnesota Press, 1996.

Arendt, Paul. 'Nude artist strips fans', "guardian", 3 February, 2005.

Arnatt, Matthew. 'Another Lovely Day', in Duncan McCorquodale, Naomi Siderfin and Julian Stallabrass, eds, "Occupational Hazard: Critical Writing on Recent British Art", London: Black Dog Publishing, 1998.

Ascott, Roy. ed by A Shanken, Edward. "Telematic Embrace: visionary theories of art, technology, and consciousness", Berkeley : University of California Press, 2003.

———., 'Is There Love in the Telematic Embrace?', "Telematic Connections: The Virtual Embrace" ,2001.

Barker, Emma ed. "Contemporary culture of display, Art and Its Histories", London: Open University, 1999.

Barrett, David. & Shave, Stuart. eds., "The New Barbarians", London: Modern Art Inc., 1999.

Batchelor, David. "Chromophobia", Reaktion Books, 2000.

Baudrillard, Jean. 'The System of Object', in Mark Poster ed, "Jean Baudrillard: Selected Writings", Cambridge: Polity Press, 1998.

———., "The Ecstasy of Communication", New York: Semiotext, 1988.

———., "Symbolic exchange and death", London: Sage. 1993.

———., "Simulacra and Simulation", Aria Glaser, 1995.

Bauman, Zygmunt. "Modernity and the Holocaust", Cornell University Press, 2001.

Benjamin, Walter. "The Work of Art in the Age of Mechanical Reproduction", New York: Schoken, 1969.

Benezra, Neal. and M. Viso, Olga. 'Interview wit Juan Muñoz', "Juan Muñoz" (Chicago :University of Chicago Press, 2001.

Birrell, Ross. 'Simon Starling Interviewed', "Art & Research", 2006.

Borchardt-Hume, Achim 'Rachel Witeread: An Introduction' in Rachel Witeread, (London: Serpentine Gallery, 2001): 3-6.

Bourriaud, Nicolas. ' Relational Aesthetics', France: Les presses du réel, 2002.

Borchardt-Hume, Achim. "Doris Salcedo: Shibboleth", Tate Publishing, 2007.

Borchardt-Hume, Achim. "Rachel Witeread". London: Serpentine Gallery, 2001.

Bradley, Fiona. "Rachel Whiteread", Thames and Hudson, 1999.

Buchsteiner, Thomas. Hartley, Keith. Letze, Otto. Matimo, Luzia. Hanson, Duane. "Duane Hanson: More Than Reality", Hatje Cantz Publishers, 2002.

Burn, Gordon. 'The Naked Hirst', "The Guardian" (Weekend issue, 6 Oct 2001) : 18-30。

———., & Hirst , Damien. "On the Way to Work", London: Faber and Faber, 2001.

Button, Virginia. "The Turner Prize", .(London: Tate Gallery Publishing Ltd, 1999.

———., "The Turner Prize: Twenty Year" s, London: Tate Gallery Publishing Ltd,2003.

Button, Virgina & Esche, Charles. "Intelligence: New British Art", London: Tate Publishing Ltd, 2000.

Butler, Judith. 'Performative Acts and Gender Constitution: An Essay in Phenomenology and Feminist Theory', Henry Bial ed., "The performance studies reader", New York: Routledge, 2004.

———., "Imitation and Gender Insubordination", LGBT Reader.

Calhoun, Craig. "Critical Social Theory: Culture, History, And The Challenge Of Difference", Malden: Wiley-Blackwell, 1995.

Catling, Brian. 'Franko B interviewed', " European Live Art Archive", London, 2012.

Chapman, Jake. & Chapman, Dinos. "The Rape Of Creativity", Oxford: Museum of Modern Art, 2003.

Chicago, Judy. & Borzello, Frances. "Frida Kahlo", New York: Prestel, 2010.

Clark,T. J. 'The Image of the People'. London: Thames and Hudson, 1973.

———., 'On the Social History of Art', in "The Image of the People", London: Thames and Hudson, Connor, Steven. "Postmodernist Culture: An Introduction to Theories of the Contemporary", Oxford and Cambridge, Mass: Blackwell, 1989.

Connor, Steven. "Postmodernist Culture: An Introduction to Theories of the Contemporary". Oxford and Cambridge, Mass.: Blackwell, 1989.

Cole, Ina. 'A Conversation with Rachel Whiteread', "Sculpture Magazine", Vol.23, 2004.

Collings, Matthew. "Sarah Lucas", London: Tate Publishing, 2002.

David Batchelor, "Chromophobia", Reaktion Books, 2000.

Debord, Guy. "The Society of the Spectacle", New York: Zone Books,1994.

De Salvo, Donna. "Anish Kapoor: Marsyas", London: Tate, 2003 .

Dennison, Lisa.& Houser Craig,, "Rachel Whiteread: Transient Spaces", Guggenheim Museum Publications, 2001.

Deller, Jeremy. "The English Civil War Part II", Artangel Publishing, 2002.

Dominic Eichler, 'Cathy Wilkes', "Frieze", London: Issue 59 May 2001.

Doig, Peter. "Blotter", London: Victoria Miro Gallery, 1995.

Doty, Alexander. Creekmur, Corey K. Barale, Michele Aina. Goldberg, Jonathan. "Out in Culture: Gay, Lesbian, and Queer Essays on Popular Culture", Duke Univ Press, 1995.

Duffy, Damien. 'Review-Simon Starling', "Circa" (115, Season 2006):76-77.

Eichler, Dominic . 'Cathy Wilkes', "Frieze", London: Issue 59, May 2001.

Emin, Tracey. 'I Need Art Like I Need God '(A handwritten text), London: South London Gallery, Julia Kristeva, "On New Maladies of the Soul". New York: Columbia University Press, 1996.

Eliasch, Amanda. "British Artists At Work", New York: Assouline, 2003.

Enwezor, Okwui. 'Where, What, Who, When: A Few Notes on 'African' Conceptualism', "Authentic/ Ex-Centric-Conceptualism in Contemporary African Art" ,New York: Forum for African Arts, 20013.

Ferguson, Russell. De Salvo, Donna. & Slyce, John. "Gillian Wearing", Phaidon, 1999.

Francis Gooding, "Richard Deacon: Association", London: Lisson Gallery, 2012.

Gale, Matthew & Stephens, Chris. "Francis Bacon", London: Skira Rizzoli, 2009.

Gallaccio, Anya. "Chasing Rainbows", Glasgow: Tramway & Locus, 1999.

Gauntlett, David. "Media, Gender and Identity", Roulledge Publish , 2002.

Genzken, Isa. "Isa Genzken and Wolfgan Tillmans in Conversation", Artforum, Nov, 2005.

Gilbert, Chris. 'Olafur Eliasson', "BOMB", no.88, 2004.

Gilroy, Paul. "There Ain' t no Black in the Union Jack". London: Hutchinson, 1987.

———., "The Black Atlantic: Modernity and Double Consciousness", Cambridge: Harvard University Press, 1993.

Gooding, Francis. "Richard Deacon: Association", London: Lisson Gallery, 2012.

Godfrey, Mark. 'Simon Starling', "Frieze" London: Issue 94, October 2005.

Grossberg, Lawrenc. "Cultural Studies". London: Routledge and Kegan Paul, 1992.

Guy Debord, "The Society of the Spectacle", New York: Zone Books,1994.

Hall, Strart., "Policing the Crisis", London: Macmillan, 1978.

———,. "The Hard Road to Renewal: Thatcherism and the Crisis of the Left", London: Verso, 1988.

Haar, Roverta N., and, Wynn, Neil A., "Transatlantic conflict and consensus: culture, history & politics", Cambridge Academic, 2009.

Harrison, Charles & Wood, Paul. "Art in Theory 1900-1990", UK: Blackwell Publishers Ltd, 1999.

Hayward Gallery, "Bruce Nauman", London: Hayward Gallery, 1998.

Hennessy, Patrick. 'Best Art in Britain? Bullshit, Says Arts Minister', "Evening Standard", (UK, November2002): 27.

Henri Lefebvre, "Critique of Everyday Life", Verso: 2002.

Hopkins, David. "After Modern Art 1945-200", UK: Oxford University Press, 2000.

Hoggart, Richard. "The Uses of Literacy", New York: Oxford University Press, 1970.

Hromack, Sarah. 'A Conversation with Jeremy Deller', "The New Museum", 2009.

Illuminations, "The Art of Hellen Chadwick", DVD, London: Barbican Art Gallery and Illuminations, 2004.

Julien, Isaac. Mercer, Kobena and Darke, Chris. "Issac Julien", London : ellipsis, 2001.

Kent, Rachel & Hobbs, Robert. "Yinka Shonibare", USA: Prestel, 2008.

Keidan, Lois. and But, Gavin t. Interview, 'Lois Keidan and Gavin Butt explore Performance Matters', "Theatrevoice", Oct 2011.

Keidan, Lois. 'Why we need to keep live art Sacred', "Guardian", Oct 2010.

Kent, Sarah. 'The Disciple: interview with Damien Hirst', "The Time Out"(London, Aug 2003): 10-12。

Kent, Rachel. & Hobbs, Robert. "Yinka Shonibare", USA: Prestel, 2008.

Landy, Michael. 'Breakdown: an interview with Julian Stallabrass', "Artangel", London: 2001.

Leith, Luke. 'The Arts Minister Says Turner Word-Picture is Bullshit' in "Evening Standard", UK: November2002.

Lefebvre, Henri ."Critique of Everyday Life", Verso, 2002.

Leitch, Vincent B., ed. "The Norton Anthology of Theory and Criticism.", New York: Norton, 2001.

Live Art Development Agency, 'live art strategies', " RealTime",issue 79, 2007.

Mark Sladen ed., "Hellen Chadwick", London: Barbican Art Gallery and Hatje Cantz Publishers, 2004.

Michael, Stanley & Wilkes Cathy, "Cathy Wilkes", Milton Keynes Gallery, 2009.

Millett, Ann. 'Sculpting Body Ideals: Alison Lapper Pregnant and the Public Display of Disability', Morgan, Jessica. "Carsten Holler: Test Site", London: Tate, 2007.

Mostyn, Edward. 'Marc Quinn, sculptor', "Guardian", November 2009.

Morgan, Stuart. 'The Story of I: Stuart Morgan Talks to Tracey Emin', "Frieze" (Issue 34, May 1997):56.

Mueck, Ron, "Ron Mueck", Thames & Hudson Ltd, 2005

Muir, Gregor & Wallis, Clarrie, "In-A-Gadda-Da-Vida", London: Tate Gallery Publishing Ltd, 2004.

Mulvey, Laura. 'Visual Pleasure and Narrative Cinema', " Screen", Autumn 1975.

Nesbitt, Judith & Watkins, Jonathan. "Days Like These: Tate Triennial Exhibition of Contemporary British Art", London: Tate Gallery Publishing Ltd.2003.

O'Doherty, Brian. "Inside the White Cube: The Ideology of the Gallery Space", University of California Press,1999.

O'Hagan, Sean. 'The interview: Jake and Dinos Chapman', "Guardian", 3 December 2006.

Peter Doig, "Blotter",London: Victoria Miro Gallery, 1995.

Perry, Grayson. Jones, Wendy. "Grayson Perry: Portrait Of The Artist As A Young Girl", Vintage Publish, 2007.

Peter, S. R.,& Andrew, H., 'Developmental processes of Cooperative Interorganizational Relationships', "Academy of Management Review".

Peyton-Jones, Julia. & Obrist, Hans Ulrich "Interview with Wolfgang Tillmans", London: Koenig Books, 2010.

Poster, Mark. ed, Jean Baudrillard: Selected Writings. Cambridge: Polity Press, 1998.

Price, Dick. "The New Neurotic Realism", London: Saatchi Gallery, 1998.

Quinn, Marc. "Incarnate Marc Quinn", London: Booth-Clibborn Editions, 1998.

Richard J. Powell, "Black Art: A Cultural History", Thames & Hudson World of Art, 2002.

Relyea,. Lane. "Photography's Every Day Life and the Ends of Abstraction", Northwestern University, 2005.

Roberts, Laura. 'A history of Brian Haw's Parliament Square Peace Campaign', " Telegraph", 25 May 2010.

Ross Ashby, William. "An Introduction to Cybernetics", London: Chapman & Hall, 1964.

Rush, Michael. "New Media in Late 20th-Century Art", London: Thames & Hudson, 1999.

Saatchi Gallery, "Sensation: Young British Artists from the Saatchi Collection", London: Thanes & Hudson, 1997.

Saatchi, Charles. "The Work That Changed British Art", London: Saatchi Gallery, 2003.

Searle, Adrian, 'Juan Muñoz', "The Guardian", 30 August 2001.

Schimmel, Paul. 'Interview wit Juan Muñoz', "Juan Muñoz", Chicago :University of Chicago Press, 2001.

Sewell, Brian. 'Hirst's art: against', "Channel 4", 19 March 2005.

Sierz, Aleks. 'An Investigation of the Relationship Between Writing and Live', "New Theatre Quarterly", 1999.

Stallabrass, Julian. "High Art Lite: British Art in the 1990s", London: Verso,1999.

Stanley Michael , Cathy Wilkes, "Cathy Wilkes", Milton Keynes Gallery, 2009.

Searle, Adrian. 'Inside the mind of Bruce Nauman', "The Guardian", 12 Oct 2004.

Shone, Richard. 'From Freeze to House: 1988-94, "Sensation: Young British Artists from the Saatchi Collection", London: Thanes & Hudson, 1997.

Simon, Njami. & Durán, Lucy. "Africa remix: contemporary art of a continent", Museum Kunst Palast, Johannesburg Art Gallery, 2007.

Sladen, Mark. "Helen Chadwick", London: Barbican Art Gallery & Hatje Cantz Verlag, 2004.

Strau, Jostef. "Alongside the abstract plane, dots and bangs of latent evidence and true relativity exposed", Id (Tierra del Fuego) II, 2010.

Stallabrass, Julian. "High Art Lite: British Art in the 1990s", London: Verso, 1999.

Starling, Simon. & Cross, Susan. "Simon Starling: The Nanjing Particles", Distributed Art Pub Inc, 2009.

Sylvester, David 'One continuous accident mounting on top of another', "The Guardian" (An edited extract from Interviews with Francis Bacon by David Sylvester in 1963, 1966 and 1979).

Tom Morton, 'Helen Chadwick', "Frieze", Issue 86, October 2004.

Townsend, Chris. "The Art of Rachel Whiteread", Thames & Hudson, Limited, 2004.

Tuchman, Phyllis. "George Segal", Client Distribution Services, 1983.

Warner, Michael. "Publics and Counterpublics", Zone Books, 2005.

Wearing, Gillian. "Signs that say what you want to say and not Signs that say what someone else wants to say", London: Maureen Paley Interim Art, 1997.

Wearing, Gillian.& Herrmann, Daniel F. "Gillian Wearing", London : Whitechapel Gallery, 2012.

Wilson, D. T., 'An Integrated Model of Buyer-Seller Relationships', "Journal of the Academy of Marketing Science", 1995.

Wolff, Janet. 'Excess and Inhibition: Interdisciplinarity in the Study of Art', in Lawrence Grossberg, et. al., eds, "Cultural Studies", London: Routledge and Kegan Paul, 1992.

Wood, Catherine. & Burn, Gordon. "Rachel Whiteread: EMBANKMENT", London: Tate, 2006.

Wroe, Nicholas. 'A life in art', "The Guardian", 6 April 2013.

Arthur Rothstein著、李文吉譯。《紀實攝影》。台北：遠流出版，2012。

Baudrillard, Jean.著、李家沂譯，〈通訊狂歡〉（The Ecstasy of Communication）。《中外文學》（第24期7月，1995）：31-41。

Baudrillard, Jean著、Aria Glaser譯。《擬仿與擬像Simulacra and Simulation》。Aria Glaser, 1995。

Baudrillard. Jean著、洪玲譯。《擬仿物與擬像》。台北：時報出版，1998。

Baudrillard, Jean著，路況譯。《藝術與哲學》。台北：遠流出版，1998。

Benjamin, Walter、許綺玲譯。《迎向靈光消逝的年代》。台北：台灣攝影工作室，1998。

Berger, John著、吳莉君譯。《觀看的世界The Sense of Sight》。台北：麥田文化，2010。

Butler, Judith著、郭劼譯。《消解性別》。上海：上海三聯書店，2009。

Certeau, Michel de著、方琳琳、黃春柳譯。《日常生活實踐》。南京大學出版，2009。

David Morley著。《認同的空間》。南京：南京大學出版社，2003。

Deleuze, Gilles著、陳永國、尹晶主編。《哲學的客體：德勒茲讀本》。北京大學出版社，2010。

Fanon, Frantz著、陳瑞樺譯。《黑皮膚，白面具Peau Noire, Masques Blancs》。台北：心靈工坊出版，2005。

Foucault, M.著，劉北成、楊遠嬰譯。《規訓與懲罰：監獄的誕生》（Survveilier et punir, 1975）。北京：三聯書店，2003。

Foucault, M.著、尚衡譯。《性意識史》。台北：久大文化，1990。

Fredric Jameson著、吳美真譯。《晚期資本主義的文化邏輯》。台北：時報出版，2009。

Gablik, Suzi著、王雅各譯。《藝術魅力重生》。台北：遠流出版，1998。

Gaston Bachelard著、龔卓軍、王靜慧譯。《空間詩學》。台北：張老師文化，2003。

Greenberg, Clement著、張心龍譯。《藝術與文化》。台北：遠流出版，2003。

Hassan, Ihab著、劉象愚譯。《後現代主義的轉向—後現代理論與文化論文集》。台北：時報出版，1993。

Hyde, Maggie、Michael McGuinness著、蔡昌雄譯。《榮格》。台北：立緒文化，1995。

Italo Calvino著、王志弘譯。《看不見的城市》（Invisible Cities）。台北：時報出版，1993。

Jameson, Fredric著、吳美真譯。《晚期資本主義的文化邏輯》。台北：時報出版，1998。

Suzi Gablik,著、滕立平譯。《現代主義失敗了嗎？》。台北：遠流出版，1991。

Kandinsky, Wassily著、吳瑪悧譯。《藝術的精神性》藝術家出版，1995。

Kaprow, Allan著、徐梓寧譯。《藝術與生活的模糊分際》，台北：遠流出版，1996。

Lacy, Suzanne著、吳瑪悧等譯。《量繪形貌：新類型公共藝術》，台北：遠流出版，2004。

Martin Heidegger著、孫周興譯。《海德格爾存在哲學》。北京：九州出版社，2004。

Merleau-Ponty, M.著、龔卓軍譯。《眼與心：身體現象學大師梅洛龐蒂的最後書寫》。台北：典藏藝術家庭，2007。

Merleau-Ponty, M.著、姜志輝譯。《知覺現象學》（Phénoménologie de la perception, 1945）。北京：商務印書館，2001。

Perniola, Mario著，周憲、高建平編譯。《儀式思維》。北京：商務印書館，2006。

Robert Bocock著、田心喻譯。《文化霸權》。台北：遠流出版，1994。

Sharp, Dary著、易之新譯。《榮格人格類型》。台北：心靈工坊，2012。

Shilain, Leonard著，張文毅、鄭天、王池英譯。《藝術與物理》。台北：成信文化。2006。

Stanford University，王誌弘譯。〈社會空間與象徵權力〉，《空間的文化形式與社會理論讀本》。台北：明文出版，1993。

Susan Sontag著、黃燦然譯。《論攝影》。台北：麥田出版，2010。

TurneGreame,著、唐維敏譯。《英國文化研究導論》。台北：亞太出版，1998。

Williams, Raymond.著，劉建基譯。《關鍵詞─文化與社會的詞彙》。台北：巨流圖書，2003。

王邦雄。《老子道德經的現代解讀》。台北：遠流出版，2010。

王秀雄。《美術心理學》。台北：市立美術館，1991。

生安鋒。《霍米巴巴Homi K. Bhabha》。台北：揚智文化，2005。

汪民安。《生產第六輯："五月風暴"四十年反思》。廣西：師範大學出版社，2008。

林書民、胡朝聖。《快感─奧地利電子藝術節》。台中：國立台灣美術館出版，2005。

李美蓉。《雕塑─材料、技法、歷史》。台北：市立美術館，1994。

黃才郎。《靜觀其變─英國現代雕塑展》。台北：市立美術館，2001。

邱志杰。《攝影之後的攝影》。北京：人民大學出版社，2005。

高宣揚。《流行文化社會學》。台北：揚智，2002。

陳奇相。《歐洲後現代藝術》。台北：藝術家出版社，2002。

陳明珠。《身體傳播：一個女性身體論述的研究實踐》。台北：五南出版，2006。

陳永賢。《錄像藝術啟示錄》。台北：藝術家出版社，2010。

王焜生。〈當年的yBAs，是否還是今日憤怒的青年？─道格拉斯‧戈登與莎拉‧盧卡絲的角色扮演〉，《典藏今藝術》（2005年09月，第156期）：160-162。

林心如。〈藝術界的反英雄：傑瑞米‧戴勒〉。《典藏今藝術》（2009年，第198期）：158-161。

呂佩怡。〈倫敦：當我們同在一起─日常生活藝術型態的種種〉。《典藏今藝術》（2006年4月，第163期）：184-187。

———。〈倫敦：存在或不存在於集體記憶裡的KUBA─「藝術天使」推出的影像裝置〉。《典藏今藝術》（2005年5月第，152期）：176-179。

———。〈當代藝術從白盒子空間到古典歷史建物空間：以英國沙奇畫廊的新選擇為案例探討〉。《世安美學論文獎》，2004。

———。〈重擊於聲音浪潮：布魯斯‧諾曼作品於泰德現代館大廳〉。《典藏今藝術》（2004年12月）：214-215。

———。〈寒冬，來泰德現代館做日光浴─Olafur Eliasson的「天氣計畫」〉。《典藏今藝術》（2003年12月，第135期）：150-152。

吳金桃。〈大象糞球‧臺灣製造：深入Chris Ofili個展〉。《典藏今藝術》（1998年，第2期）：110。

———。〈當代藝術裡同床異夢的枕邊人：當精英藝術碰到了大眾文化〉。《今藝術》（2003年2月，第125期）：55-57。

———。〈誰敢誰就贏？試論英國當代藝術與藝術機制〉。《現代美術》（2003年8月，第109期）：50-63。

———。〈當代藝術中的裸體意象：崔西‧艾明─或者該如何成為你自己的模特兒之研究〉，於「西洋藝術史研究推動計畫」成果發表會。國立臺灣大學藝術史研究所主辦，2003年。

吳欣怡。〈New Blood新血─英國年輕藝術家展〉。《典藏今藝術》（2004年6月，第141期）：152-153。

洪藝真。〈點燃生命燃燒作品─看馬克‧昆恩的當代雕塑〉。《藝術家》（2005年05月，第360期）：344-345。

———。〈我是主題、我是發想、我是模特兒、我是藝術家─崔西‧艾敏的創作〉。《藝術家》（2005年，第361期）：324-327。

陳永賢。〈從「泰納獎」The Turner Prize二十年，探討英國當代藝術的發展和特色〉，國立台北藝術大學編。《藝術評論》（2005年3月，第15期）：219-254。

———。〈流動的色彩空間─Jim Lambie的場域裝置〉。《藝術家》（2013年11月，第462期）：182-184。

———。〈突破既有表現藝術─專訪Lois Keidan談臨場藝術〉。《藝術家》（2008年8月，第399期）：234-235。

———。〈臨場藝術的文化策略〉。《藝術家》（2008年8月，第399期）：228-233。

———。〈變動的英國泰納獎〉。《藝術家》（2007年7月，第386期）：380-383。

———。〈殖民文化與當代藝術─Yinka Shonibare的藝術創作〉。《藝術家》（2007年6月，第385期）：424-431。

———。〈英國當代藝術六十年〉。《藝術家》（2007年3月，第382期）：286-293。

———。〈2006泰納獎與英國當代藝術的省思〉，《藝術家》（2007年1月，第380期）：356-361。

———。〈泰德現代美術館「渦輪大廳」之創作計畫〉。《藝術家》（2006年12月，第379期）。：282-293。

———。〈Sarah Lucas的前衛風格〉，《藝術家》（2006年10月，第377期）：426-435。

———。〈人形異貌─Ron Mueck的雕塑創作〉，《藝術家》（2006年8月，第375期）：354-361。

———。〈遠距傳輸的擬像之像─Paul Sermon的新媒體藝術〉，《藝術家》（2006年5月，第372期）：404-411。

─────。〈隱喻的身體─Smith/Stewart的錄像藝術〉，《藝術家》（2006年4月，第371期）：440-445。

─────。〈性·死亡·變體：Chapman Brothers的藝術觀〉，《藝術家》（2006年2月，第369期）：312-319。

─────。〈2005泰納獎得主─Simon Starling〉，《藝術家》（2006年1月，第368期）：431-437。

─────。〈垃圾變黃金─Tim Noble&Sue Webster的光影奇觀術〉。《藝術家》（2005年11月，第366期）：354-361。

─────。〈血腥與榮譽：解開肉身凌遲之謎─Franko B的行為藝術〉。《藝術家》（2005年9月，第364期）：306-313。

─────。〈英國前衛藝術家─Damien Hirst〉。《藝術家》（2005年7月，第362期）：366-375。

─────。〈Sam Taylor-Wood的錄像藝術〉。《藝術欣賞》（2005年7月，第1卷第7期）。

─────。〈遊走於音樂、影像、科技的藝術家─Chris Cunningham的數位藝術創作〉。《藝術家》（2005年6月，第361期）：298-305。

─────。〈yBa傳奇與英國當代藝術〉。《藝術家》（2005年5月，第360期）：329-340。

─────。〈點燃情緒與情感的驚爆點─Sam Taylor-Wood的錄像藝術〉。《藝術家》（2005年4月，第359期）：376-381。

─────。〈寫出你現在想說的話─Gillian Wearing的社會寫實影像〉。《藝術家》（2005年3月，第358期）：340-347。

─────。〈Jeremy Deller摘取2004泰納獎桂冠〉。《藝術家》（2005年1月，第356期）：149-150。

─────。〈2004年泰納獎風雲錄〉。《藝術家》（2005年1月，第356期）：344-351。

─────。〈永不凋謝的生命之花─Hellen Chadwick的藝術歷程藝術〉。《藝術家》（2004年9月，第352期）：362-369。

─────。〈普普藝術大師─Roy Lichtenstein〉。《藝術家》（2004年5月，第348期）：142-145。

─────。〈行為藝術與臨場藝術的流變〉。《藝術家》（2004年12月，第355期）：405-415。

─────。〈藝術狗樣子─Oleg Kulik的動物性格〉。《藝術家》（2004年8月，第351期）：400-407。

─────。〈黑色力量─英國黑人藝術家的創作觀點〉。《藝術家》（2004年11月，第354期）：404-411。

─────。〈英國前衛藝術yBa三傑〉。《藝術家》（2004年7月，第350期）：頁360-365。

─────。〈驚世與駭俗：英國泰納獎二十年回顧〉。《藝術家》（2004年1月，第344期）：134-140。

─────。〈性別認同與英國當代藝術〉。《藝術家》（2004年2月，第345期）：404-411。

─────。〈驚世與駭俗：英國泰納獎二十年回顧〉。《藝術家》（2004年1月，第344期）：134-140。

─────。〈解開藝術與生活的密碼─英國當代藝術三年展〉。《藝術家》（2003年12月，第343期）：346-355。

─────。〈英國當代錄像藝術新趨勢〉。《藝術家》（2003年7月，第338期）：154-159。

─────。〈Anish Kapoor的造形裝置〉。《藝術家》（2003年4月，第335期）：140-142。

─────。〈解讀2002英國泰納獎前衛作品〉。《藝術家》（2003年1月，第332期）：342-351。

─────。〈Keith Tyson摘取2002泰納獎桂冠〉。《藝術家》（2003年1月，第332期）：152-155。

─────。〈初晨─英國新世代藝術窺探〉。《藝術家》（2002年9月，第328期）：248-255。

─────。〈錄像藝術新發現：英國貝克獎Beck's Future的錄像藝術〉。《藝術家》（2002年6月，第326期）：324-327。

─────。〈宣示與預言：從貝克獎Beck's Future看英國當代藝術的未來〉。《藝術家》（2002年6月，第326期）：328-333。

─────。〈吉伯和喬治Gilbert & George的情慾圖像〉。《藝術家》（2002年5月，第324期）：268-269。

─────。〈倫敦千禧橋The Millennium Bridge〉。《藝術家》（2002年4月，第323期）：174-175。

─────。〈錯置的極限與無限─Richard Artschwager的作品〉。《藝術家》（2002年3月，第322期）：146-147。

─────。〈無人之地的生命基調與機制─Mark Wallinger回顧展〉。《藝術家》（2002年2月，第321期）：150-153。

─────。〈Martin Creed以極簡風格贏得泰納首獎〉。《藝術家》（2002年1月，第320期）：185-187。

─────。〈新紀念碑─Rachel Whiteread雕塑作品〉。《藝術家》（2001年11月，第318期）：168-170。

蔡國強。〈關於威尼斯收租院〉。《今日先鋒》，第9期。

簡上閔。〈2009泰德三年展〉。《典藏今藝術》（2009年4月，第199期）。

劉明惠。〈塑造時空的殘像〉。《典藏今藝術》（2008年12月，第195期）。

鍾蔚文。《抵抗如何可能？Mikhail Bakhtin狂歡節語言與身體論述的再詮釋》。台北：政大博士論文，2009。

本書圖片資料由 ICA、Anthony D'offay、Camden Arts Centre、Hayward Gallery、Serpentine Gallery、Saatchi Gallery、Serpentine Gallery、South London Gallery、White Cube、Whitechapel Gallery等單位提供，作品圖像歸藝術家所有；藝術家肖像畫面擷取：陳永賢

專有名詞英譯

Abigail Lane阿比蓋爾‧萊恩
Alan Bowness艾倫‧波那斯
Alexander Doty亞歷山大‧多提
Alsion Wilding愛麗森‧魏爾汀
Andy Bennet安迪‧班內特
Andy Warhol安迪‧沃荷
Anish Kapoor阿尼旭‧卡普爾
Angela McRobbie安琪拉‧麥克蘿比
Angus Fairhurst安格斯‧菲賀斯特
Arjun Appadurai阿爾君‧阿帕杜萊
Antony Gormley安東尼‧葛姆雷
Artangel「藝術天使」
Anya Gallaccio安雅‧卡拉喬
Barrett & Forster巴瑞特與佛斯特
Barbara Hepworth赫普沃斯
Barry Flanagan弗拉納根
Beck's Future貝克獎
Bobby Baker芭比貝克
Body Politics身體政治
Brian Sewell塞維爾
Brian Haw布萊恩‧霍
Britishness英國性
Bruce Nauman布魯斯‧諾曼
Buster Keaton巴斯特‧基頓
Carl Gustav Jung榮格
Carlo Collodi科洛迪
Carsten Höller卡斯登‧胡勒
Charles Saatchi查爾斯‧薩奇
Camden Arts Centre肯頓藝術中心
Camden Town Group肯頓城團體
Cathy Wilkes凱西‧威爾克斯
Charles & Doris Saatchi薩奇兄弟
Chris Ofili克里斯‧歐菲立
Cindy Sherman辛蒂‧雪曼
Colin Richardson科林‧理查森
Conceptual Art觀念藝術
Craig Calhoun克雷格‧卡洪
Community-Based漸進的社群
Cornelia Parker可內莉雅‧帕可
Drag扮裝
David Cunningham大衛‧康寧漢
David Mach大衛‧麥克
David Batchelor大衛‧貝裘勒
David Hopkins大衛‧霍普金斯
David Hockney霍克尼
Damien Hirst達敏‧赫斯特
David Morley莫利

Daxter Dalwood達斯特‧達爾伍德
Debord狄波爾
Dialogic Art對話性藝術
Difference差異
Dinos & Jake Chapman查普曼兄弟
Dick Price迪克‧普裏斯
Dick Hebdige迪克‧赫布迪奇
Diego Rivera利弗拉
Don Burry唐貝利
Dominique Gonzalez-Foerster
多明尼克‧岡薩雷斯‧福斯特
Donald Judd唐納德‧賈德
Doris Salcedo多麗絲‧薩爾塞多
Douglas Gordon道格拉斯‧高登
Duane Hanson杜安‧韓森
Edvard Munch孟克
Edorado Paolozzi依杜拉杜‧帕奧羅基
Egon Schiele席勒
Elaine Showalter伊蓮‧蕭華特
E. P. Thompson湯姆森
Fly-on-the-wall未察覺的觀察者
Franc Roddam and Paul Watson
羅登和華特森
Francisco Goya法蘭西斯科‧哥雅
Fragment Country碎片國
Frantz Fanon弗朗茲‧法農
Francis Bacon法蘭西斯‧培根
Franko B法蘭可畢
Freeze凝結展
Fredric Jameson詹明信
Frida Kahlo芙烈達‧卡蘿
Gary Hume加里‧休姆
Gayatri Chakravorty Spivak
史碧華克
Gary Hume加里‧休姆
Gavin Turk加文‧特克
George Shaw喬治‧蕭
Gillian Wearing吉莉安‧韋英
Gilbert & George吉伯與喬治
Goldsmiths College哥德史密斯學院
Goshka Macuga高士卡‧馬庫卡
Grotesque怪誕
Grayson Perry葛瑞森‧派瑞
Gillian Wearing吉莉安‧韋英
Gostave Courbet庫爾貝
George Biddle喬治‧畢德
George Grose喬治‧格羅斯

George Eliot喬治‧艾略特
George Segal喬治‧西格爾
Hanif Kureishi哈尼夫‧古勒石
Harald Szeemann哈樂德‧塞曼
Hayward Gallery海沃美術館
Henry Spencer Moore亨利‧摩爾
Helen Paris & Leslie Hill派瑞絲與席爾
Helen Chadwick海倫‧查德薇克
Herbert Spencer赫伯特‧史賓賽
Henry Spencer Moore亨利摩爾
Herzog & de Meuron
赫爾佐格和德穆隆
Howard Hodgkin何德慶
Homi K. Bhabha霍米‧巴巴
Hyper Realism超真實主義
Ian Davenport伊恩‧達文波特
Identity身份認同
Isaac Julien伊薩克‧朱利安
Italo Calvino卡爾維諾
Jack Levine傑克‧列斐
Jacques Marie-EmileLacan拉岡
Jacques Derrida德希達
Janet Wolff潔內‧渥夫
Jeffrey Deitch迪奇
Jean Baudrillard布希亞
Jean-Honoré Fragonard法哥納
Jeremy Deller傑瑞米‧戴勒
Jenny Holzer珍妮‧霍爾澤
Jean-Honoré Fragonard法哥納
Jim Lambie吉姆‧蘭貝
Joseph Beuys波依斯
Joseph Mallord William Turner
威廉‧泰納
John Constable康斯塔伯
Jonathan Watkins華特肯斯
Joshua Sofaer約書亞‧索菲爾
Julia Kristeva克莉絲蒂娃
Julian Stallabrass史塔勒伯斯
Juan Munoz胡安‧穆諾茲
Judith Butler裘蒂斯‧巴特勒
Kate Moss凱特‧莫斯
Kim Howells金‧荷衛爾斯
Kutlug Ataman谷特拉格‧阿塔曼
La Ribot拉瑞波
Laura Mulvey羅拉‧莫薇
Live Art臨場藝術

國家圖書館出版品預行編目資料

英國當代藝術 / 陳永賢著. -- 初版.--
臺北市：藝術家，2014.10
512面；17×24公分
ISBN 978-986-282-138-1（平裝）

1.現代藝術 2.英國

900 103019030

英國當代藝術 British Contemporary Art

陳永賢 / 著　By Chen Yung-Hsien

發 行 人　何政廣
主　　編　王庭玫
編　　輯　林容年
美　　編　郭秀佩
出 版 者　藝術家出版社
　　　　　台北市重慶南路一段147號6樓
　　　　　TEL：（02）2371-9692～3
　　　　　FAX：（02）2331-7096
郵政劃撥　01044798 藝術家雜誌社帳戶

總 經 銷　時報文化出版企業股份有限公司
　　　　　桃園縣龜山鄉萬壽路二段351號
　　　　　TEL：（02）2306-6842
南區代理　台南市西門路一段223巷10弄26號
　　　　　TEL：（06）261-7268
　　　　　FAX：（06）263-7698

製版印刷　鴻展彩色印刷（股）公司
初　　版　2014年10月
初版二刷　2017年3月
定　　價　新臺幣590元
Ｉ Ｓ Ｂ Ｎ　978-986-282-138-1